明清曲谱与传奇关系论稿

黄振林 著

复旦大学出版社

图书在版编目(CIP)数据

明清曲谱与传奇关系论稿/黄振林著.—上海：复旦大学出版社，2023.4
ISBN 978-7-309-16635-4

Ⅰ.①明… Ⅱ.①黄… Ⅲ.①戏典音乐-研究-中国-明清时代 Ⅳ.①J617

中国版本图书馆 CIP 数据核字(2022)第 216388 号

明清曲谱与传奇关系论稿
黄振林　著
责任编辑/顾　雷

复旦大学出版社有限公司出版发行
上海市国权路 579 号　邮编：200433
网址：fupnet@fudanpress.com　http://www.fudanpress.com
门市零售：86-21-65102580　　团体订购：86-21-65104505
出版部电话：86-21-65642845
江阴市机关印刷服务有限公司

开本 787×960　1/16　印张 25.5　字数 354 千
2023 年 4 月第 1 版
2023 年 4 月第 1 版第 1 次印刷

ISBN 978-7-309-16635-4/J·478
定价：108.00 元

如有印装质量问题,请向复旦大学出版社有限公司出版部调换。
版权所有　　侵权必究

目 录

前言 / 1

第一章　传统曲谱与明清传奇关系研究的新思考 / 1
　　第一节　曲谱旁涉诸多戏曲概念术语范畴和重要事件 / 1
　　第二节　曲谱的文献意义、音乐价值和唱法技巧 / 4
　　第三节　曲谱研究的历史坐标和逻辑序列 / 9

第二章　曲谱视域下的曲学观念与明清传奇 / 14
　　第一节　曲谱源流和谱式体制的演化 / 14
　　第二节　曲谱序跋折射的曲学思想和观念 / 29
　　第三节　南曲谱编纂与明清传奇的演进 / 40

第三章　曲谱编纂与明清传奇的发展流变 / 57
　　第一节　南曲曲谱对明清传奇的认知与选择（上）/ 57
　　第二节　南曲曲谱对明清传奇的认知与选择（下）/ 70

第四章　蒋孝《旧编南九宫谱》的奠基意义 / 82
　　第一节　关于《九宫谱》《十三调谱》之谜 / 84
　　第二节　南曲曲谱框架的首次搭建 / 89
　　第三节　《十三调南曲音节谱》相关术语解释 / 103

第五章　沈璟《南曲全谱》与明传奇体制的完善 / 115
　　第一节　《南曲全谱》编撰的历史背景和曲界反响 / 117
　　第二节　《南曲全谱》的体例特点和功能意义 / 122

第三节　沈璟曲学观念和曲学价值的历史地位 / 135

第六章　沈自晋《南词新谱》修订与传奇高峰的形成 / 144
　　第一节　传奇蓬勃生长期的曲谱重修 / 145
　　第二节　布局调整和对新曲家的选择 / 149
　　第三节　对沈璟曲谱的调整和扩容 / 159
　　第四节　家族曲学成就的侧影和冯梦龙的影响 / 165

第七章　"古体原文"与《南曲九宫正始》的曲学思维 / 173
　　第一节　精选严别：撰谱的首要纲领 / 174
　　第二节　"古体原词"：立谱的文本依归 / 180
　　第三节　正体变体：撰谱的二维观念 / 187
　　第四节　蒋谱沈谱：立谱的文化参照 / 192

第八章　《寒山堂曲谱》与张彝宣的曲学思想 / 196
　　第一节　罢黜奇炫、崇尚实用的撰谱宗旨 / 199
　　第二节　正本清源、稽考变异的曲学思维 / 205
　　第三节　改腔就字、改字就腔的曲唱关系 / 208

第九章　《钦定曲谱》的官修意义与曲学价值 / 215
　　第一节　曲谱编纂的官学转换 / 216
　　第二节　尊崇雅正的官方心态 / 219
　　第三节　对《啸余谱》的承袭和突破 / 229

第十章　《新编南词定律》的曲学倾向与撰谱特色 / 236
　　第一节　曲谱要既"谐于律"，又"审于音" / 237
　　第二节　是度曲辨音，还是辨析宫调？ / 242
　　第三节　精审严校与兼容并包 / 248

第十一章　《新定九宫大成南北词宫谱》与明清传奇案、场双美 / 262
　　第一节　博采众收与曲谱编纂的完美收官 / 263

第二节　南北合谱与曲学精要的卓越见解 / 272
　　第三节　正本清源与格律音律的多重阐释 / 288

第十二章　《纳书楹曲谱》与昆曲清唱艺术的发展 / 301
　　第一节　昆腔唱家领袖　"叶派唱口"祖师 / 302
　　第二节　"从来未歌之曲"：《西厢记》的昆唱佳音 / 307
　　第三节　"天才横逸之歌"：《临川四梦》的订谱实践 / 312
　　第四节　清宫谱对明清传奇演唱能力的提升与推广 / 322

第十三章　明清曲谱中的集曲现象研究 / 329
　　第一节　南曲集曲的来由及演变 / 329
　　第二节　明代曲谱对集曲问题的关注与辨析 / 337
　　第三节　清代南曲谱中的集曲研究 / 352

附录：20世纪以来曲谱研究论文目录选编 / 368

参考文献 / 381

后记 / 395

前言

本书思考问题的立足点,是基于传统曲谱与明清传奇存在着深刻而复杂的依存关系。从明代嘉靖年间(1522—1566)开始,从改编南戏起步到文人独立创作,文人传奇呈现蓬勃发展态势,涌现出许多在戏曲史上光彩夺目的经典作家和作品,抒写了中国古典戏曲史上最辉煌的篇章。而从文体意义上说,传奇是曲牌体戏曲,也称联曲体,是采用相同宫调内的关联曲调连缀而成的音乐文体。而曲调,也称曲牌、调牌,在句式、句字、平仄、字声、韵位、板位等方面都有严格的要求,是我国传统韵文的重要形态。词曲同源,曲为词余;词有词谱,曲有曲谱。传统曲谱源远流长,有文字谱、声调谱、口法谱、格律谱、板眼谱、工尺谱等多种形态,关涉到传统曲学许多重要概念、术语、范畴、思潮、论争、流派等重要因素,特别是和重要曲家曲作之间的互动关系。曲牌有一定的句法和声范,填词度曲,必须循规遵途,熟究谱律。曲谱的原始意义是填词度曲的样板和指南,其扶偏救弊、祛陋归正的目标显著,而指向均是明清的剧曲、散曲两大类韵文。考虑到曲谱与明清传奇的密切联系,本书主要探讨南曲谱与明清传奇之间的关系。

南曲谱的诞生,与明清传奇的生长与发展紧密相连。也是曲谱撰录者为了满足和规范文人填词定腔度曲而着意编纂的曲调样板。受周德清《中原音韵》和朱权《太和正音谱》的启发和影响,明嘉靖年起,陆续出现蒋孝《旧编南九宫谱》、沈璟《南曲全谱》、冯梦龙《墨憨斋词谱》、沈自晋《南词新谱》等重要曲谱。入清后又诞生徐于室和钮少雅《南曲九宫正始》、张彝宣《寒山堂曲谱》、查继佐《九宫谱定》、吕士雄《新编南词定律》、无名氏《曲谱大成》、胡介祉《南九宫谱大全》等曲谱。还有文献记载但早已失传的,像明代文人杨慎编撰的

曲谱,学界所称《杨升庵曲谱》;明代文人张琦编撰的《南九宫订谱》;清代文人谭儒卿的《九宫谱》等。清代之后,朝廷御臣参与曲谱编纂,使得曲谱呈现出私人修谱和官家修谱两种形态,产生了像《钦定曲谱》《新定九宫大成南北词宫谱》等有影响的官修谱。另外,失传的曲谱也不在少数。传奇在昆曲舞台的演出日益繁盛,加上文人清唱艺术的发展,不仅使得曲谱的编纂从过去的格律谱,过渡到兼备工尺板眼的复合谱,而且还出现了专门指导清唱的工尺谱。像朝廷组织御用臣工编修的《九宫大成南北词宫谱》、叶堂的《纳书楹曲谱》、冯起凤的《吟香堂曲谱》、王锡纯和李秀云的《遏云阁曲谱》、殷溎深和张怡庵的《六也曲谱》、王季烈的《与众曲谱》等工尺谱,这也与清代开始昆曲舞台折子戏的流行有关。既然南曲谱的编纂与明清传奇的发展繁荣关系如此密切,到底在哪些问题上值得我们在学术上认真关注和深入探讨呢?这是本书要集中思考和解决的问题。

其一,曲谱编纂的价值导向问题。南戏与北杂剧都有源远流长的演变历史。在文人传奇兴盛之前,北杂剧取得过辉煌的成就,也为明清传奇的发展提供了许多可供借鉴的经验和滋养的养料。后世文人尊元、宗元意识很强,高度赞赏元杂剧朴实本色的创作风格,"本色""当行"等概念成为推崇元人剧作使用频次最高的词语。对元杂剧本色的推崇,跟明初文人在传奇中逞才矫情、堆砌辞藻等陋习有关。为了抵制文人在传奇中一味追求典雅绮丽、咀嚼才情的弊端,提倡"才情在浅深、浓淡、雅俗之间"的美学追求成为很多曲家的普遍共识。这些见解在曲谱的编撰中同样得到淋漓体现。甚至很多曲谱以元人曲选、曲辑为秘籍,认为元曲朴真蕴古,动合本色,宗元的导向十分鲜明。南北曲体制差异很大,但两者之间有着深厚的文化艺术渊源,共同构成我国传统戏曲的艺苑殿堂。南曲谱承袭北曲谱很多制谱特点,其依存关系值得探讨。

其二,对待民间戏文的态度问题。南戏等民间戏文一直是传奇创作的源泉,但南戏曲词的民间性、曲韵的地方性、曲体的随意性,加上"事俚、词质","随心而歌",成为文人鄙夷南戏粗糙鄙俚的借口。明清多数曲家尊崇元曲的本色品质,反对夸饰绘藻的时文入曲。很多曲家都表达了自己对民间戏文质朴品格的态度,并常常将

文人在传奇中的滥施才情与之对比。而在曲谱的编撰中,从对曲调的态度、例曲的选择、批注的表述等方面都能反映出明清曲学关于"雅"与"俗"、"质"与"文"等观念的讨论和表达。而对民间戏曲的态度,往往是审视明清曲家审美情趣和艺术追求的重要观察点。

其三,曲谱保存传奇散曲的文献意义。南曲谱是南曲发展的重要剪影。从曲谱编纂层面折射出明清两代近600年传奇发展的历史,并保存着许多稀见的珍贵资料,包括大量已佚戏文、传奇剧目曲选和散曲佚文。由于明清传奇发展过程跨度大,参与创作和改编的文人不计其数,许多剧曲资料早已散失。明清两代文人创作的散曲也非常多。由于散曲系私人化创作,散佚的概率也很高。而曲谱作为工具书性质的典籍,文献意义巨大,保存了很多已经散佚的传奇剧目、文人散曲片段或选曲,在曲学传承上起到溯源寻流、承上启下的作用。这些材料对于补充完善明清传奇研究具有重要的史料价值。

其四,曲谱涉及的明清曲学理论价值。传奇、散曲均系我国传统韵文范畴,其创作的格律要求很严,而曲谱作为总结提升传奇、散曲创作质量的格律范本和演唱曲谱,不仅技术意义很大,而且关涉到曲学很多理论问题,甚至理论核心问题。明清曲谱史,就是传奇发展的浓缩史,其在序跋、凡例、总论、眉批、尾注、疏证等处折射出曲学思潮演变、曲学观念论争、曲学创作经验、曲学术语辨析、曲学发展评价等学术问题,是我们研究明清曲学不可忽视和避开的重要内容,值得我们认真全面爬梳总结。其中像宫调理论、曲牌演变、曲调格律、集曲犯调、衬字问题、句式板式、名剧评价等非常系统集中,是其他曲学材料无法替代的。

其五,曲谱标识的谱式旋律对昆曲演唱的意义。600年的传奇发展史,既是传统声腔之间争奇斗艳的群芳谱,更是昆曲辉煌鼎盛的独秀图。而传统南曲谱经历了从纯粹的格律谱到格律与工尺兼备的综合谱的演进过程。清代之后的曲谱开始重视清唱艺术技巧,用工尺的形式逐步规范曲段的句式、板式、字声、旋律等,对于昆曲名段名曲的传播与规范起到了重要的推动作用。我国传统戏曲音乐极富民族特色。特别是依字声行腔的清唱艺术影响和制约着传

统戏曲音乐的发展转型，文句与乐句的和谐统一成就了民族音乐的生存特色。这些曲谱中蕴藏的音乐宝藏，值得深入总结发掘。

本书的基本思路是，采取宏观研究、个案研究和文本分析相结合的方法，重视文献，重视考据，重视细节。从纷纭庞杂的曲谱中精选有代表性的例谱，认真梳理明清时期重要曲谱的源流脉络和编纂类别，注重明清传奇创作重要时期不同曲谱的文献价值、理论价值、文学价值和音乐价值。立足于曲谱与剧曲、散曲的密切联系，从曲谱中抽绎重要的曲学原创概念、观点、论述，发掘曲谱挟裹的多样化曲学信息，系统整理曲谱与明清传奇发展的关系，力求做到实证研究与理论阐释相结合、材料梳理和观点提炼相结合，既把握整体，又突出重点。在宏观把握南曲谱演变的历史背景下，重点关注的南曲谱包括蒋孝的《旧编南九宫谱》、沈璟的《南曲全谱》、沈自晋的《南词新谱》、徐于室、钮少雅的《南曲九宫正始》、张彝宣的《寒山堂曲谱》、王奕钦领衔的《钦定曲谱》、吕士雄等辑的《南词定律》、周祥钰等编纂的《新定九宫大成南北词宫谱》、叶堂的《纳书楹曲谱》等有代表性的谱作与明清传奇的互动关系。力图从原始材料出发，发掘曲谱中最有学术意义和价值的信息。而这些重要信息，可能就隐藏在曲谱的序跋、凡例、眉批、尾注以及撰谱者对曲调的态度、例曲的选择、谱式的安排等细节当中。需要通过稽考、阐释、比较、互证等方法，实事求是探究其文献包含的曲学意义，使诠释问题更加符合当时的历史语境和文化语境，不作脱离文本的浮泛夸饰之论。

本书共列十三章。第一章为学术史的回顾，分析传统曲谱的学术价值、研究意义和研究方法。第二章宏观层面梳理南北曲谱的渊源关系、体制差异和折射的重要曲学观念和思想，南曲谱的撰录与明清传奇的演进关系。第三章从南曲曲谱的视域看明清传奇的发展演变，分析纂谱者对传奇创作的态度。从第四章开始为重要例谱的微观研究。第四章探讨蒋孝曲谱的奠基意义，论述其撰谱思想、体例，解释重要的曲学概念。第五章探讨沈璟曲谱的重要价值和对后世的巨大影响，发掘沈璟对南曲曲体发展诸多范畴变化的深刻领悟和独特见解。第六章分析沈自晋曲谱的"扩容"意义、曲学思想的变化和折射出晚明清初传奇的新动向。第七章研究《南曲九宫正

始》构建新的曲谱框架、"精选严别"的立谱标准、"古体原词"的择曲观念和"正本清源"的辨曲思路。第八章探讨《寒山堂曲谱》对传奇演进的态度、崇尚实用的撰谱宗旨和廓清曲牌源流的努力。第九章研究《钦定曲谱》的尊崇雅正的官方意义和御用文臣对传奇创作的态度。第十章分析《新编南词定律》对于南曲谱转型的重要思路,特别是"谐律审音"的双重标准,关注和贴近传奇舞台演出的立谱宗旨。从传统曲谱"辨析宫调"到"度曲辨音"是其重要价值。第十一章系统分析《新定九宫大成南北词宫谱》对曲谱编撰的集大成意义。对明清传奇和传统曲学许多重要概念、术语、观点、范畴的梳理和思考,是本谱在学术上的重要贡献。第十二章分析《纳书楹曲谱》作为宫谱,对昆曲清唱艺术发展的重要意义。第十三章专门研究南曲谱中涉及的集曲(犯调)问题,这是所有南曲谱都必须面对的重要课题,也是众多曲谱都聚焦并深入讨论、发表己见最多的领域之一。集中起来论述,可以梳理出集曲(犯调)的演变特点和曲学规律。

曲学研究是传统韵文研究领域的重要内容。由于传统曲学牵涉的理论问题复杂繁难,很多概念、术语至今都是聚讼纷纭,难以定论,因此,研究面临的困难是显而易见的。特别是传统曲谱,卷帙浩繁且内容芜杂,阅读单调又讹错众多,许多字迹符号难以辨析,不确定性因素很多。有学者指出,学术研究的目的,是为了提出有学术史意义的问题并期待解决,斯言诚哉。前辈学者筚路蓝缕,辛勤耕耘,在曲学诸多理论和实践问题上留下许多杰出成果。现当代很多戏曲、散曲、韵文学人在曲学领域薪火相传,艰辛劳作,有不少文献整理、专题研究、综合性论著等成果存世,取得许多新的收获。本书立足历代学者的研究基础,赓续传统,开拓新境,在曲学研究的宏观背景下聚焦问题,并从原始材料爬梳,期待在曲谱与明清传奇交汇的节点上,能够拓展学术视野,创新研究方法,推进相关领域研究的进步。学术系天下公器,得失乃寸心自知。本书是在学术道路上艰苦攀登的结果,期望取得曲谱和传奇研究的新拓展。但由于本人学力有限,还存在许多有待深入的地方,诚恳期待专家同行的批评斧正。

第一章

传统曲谱与明清传奇
关系研究的新思考

第一节　曲谱旁涉诸多戏曲概念术语范畴和重要事件

如前人所言,曲乃乐之绪余。曲虽小道,但辞学、韵学、律吕之学,悉在其中。在我国传统韵文发展过程中,词有词谱,曲有曲谱。清代刘熙载在《艺概》中说:"曲之名古矣。近世所谓曲者,乃金元之北曲,及后复溢为南曲者也。未有曲时,词即是曲;既有曲时,曲可悟词。"①曲为词余。尽管词曲同源,都是古代乐府在后世的流变,但是词调与曲调的关系并不简单。曲谱是古典戏曲文献学的重要遗产,是曲体文学形态中有关宫调、句格、字声、板式、韵位、正衬、口法等多种参数的格律规范,兼具曲目、曲选、曲品、曲论的特殊作用,旁涉到戏曲批评的诸多深层问题。传统曲谱源远流长,有文字谱、半字谱、减字谱、声调谱、口法谱、板眼谱、音乐谱、工尺谱、综合谱等多种分类和称谓,其形态错综复杂。我国传统曲谱的编纂受词谱编纂的影响极大,是按照词谱的基本体式发展演变而来,并逐渐形成相对稳定的体例。一是格式顺序,有曲谱名称、序言、凡例、总论、曲话、目录、正文、附录、跋等;二是正文编排,是根据宫调分类而统辖的曲牌(调牌)名称、例曲正格(主要是剧曲、散曲、词调等,分引子、过曲、尾声等,含作者、剧名、剧作类别等)、前腔、换头、又一体等;三是正文注释,标识平仄、字声、韵位、开闭口字、板位、工尺等,并附作者眉批、夹批、尾注、注释、说明等,构成一部相对完整的曲谱。订谱

① [清]刘熙载:《艺概·词曲概》,上海古籍出版社1978年版,第123页。

者,须知晓宫调调牌之体式,四声阴阳之区别,才能从事曲谱的编撰。明腔识谱,寻宫摘调,考订异同,修补遗脱,成为撰谱的基本要求。

 本书研究范围主要涉及与明清传奇密切相关的格律谱和工尺谱。传统曲谱的撰谱人、订谱人均谙熟格律,曲学造诣较深,在序跋、凡例、总论、注解、夹批、评点、疏证及相关尺牍中阐述的制谱经验和习曲心得,蕴藏许多曲体文学的真知灼见和传奇创作的体制方法。而各种曲谱涉及的戏曲概念、术语、范畴、流派、创作、论争及重要历史事件,特别是对南戏传奇经典剧目的关注和批评,都和明清传奇发展史和重要剧作家有重要关联。系统整理总结传统曲谱的文献价值、音乐价值、学术价值,探索传统曲谱与明清传奇的互动关系,对创新传统戏曲研究路径有重要的学术史意义。但戏曲界对传统曲谱积淀深厚的曲学价值至今还缺乏系统性的认知和考量,研究视野狭窄、研究方法落后、研究水平不高等现象普遍存在。

 近现代曲论家都高度重视传统曲谱在戏曲研究过程中的珍贵作用。王国维的《曲录》《戏曲考原》《唐宋大曲考》,吴梅的《奢摩他室曲丛》,稽录曲目,考述渊源,均沿袭了清乾嘉考据学传统,高度依赖历代曲学文献,特别是明清曲谱等典籍保存的原始资料作为研究的文献支撑。再如郑振铎、冯沅君、赵景深、钱南扬、王古鲁、任中敏、卢前、王季烈、孙楷第等学人都注重从传统曲谱中发现、考据文献,并以此作为立论依据。像钱南扬辑录南戏轶文《宋元戏文辑佚》,赵景深勾辑杂剧、传奇轶文《宋元戏文本事》,任中敏搜录散曲集《梦符散曲》《小山乐府》《酸甜乐府》《唾窗绒》,冯沅君、陆侃如编撰《南戏拾遗》,隋树森、谢伯阳等编辑元明清三代散曲文献,郑骞的《校订元刊杂剧三十种》等,莫不以历代曲谱为重要取资对象。唐圭璋《元人小令格律》、王力《汉语诗律学》在曲律谱式研究上也是别开生面。特别是唐圭璋的《元人小令格律》,虽只涉及北曲小令,但订谱非常严谨,句式、平仄、衬字、用韵分析详尽,卓有建树。历代曲谱的私修者和官修者,大都注重文献的原始性、准确性、代表性和认可度,曲谱编纂本身就是寻宫摘调、著录曲集、考辨真伪、校订讹舛、依

律作筏。所以,早期曲家多以曲谱所录为最信实的史料。这也是前辈学者研究南戏和传奇最坚实和可靠的方法。

新时期以来曲学研究进入新的发展阶段。但由于曲谱大都涉及曲律的宫调、体式、句格、正衬、叶韵、平仄、阴阳、末句等繁复错杂问题,又由于卷帙浩繁,翻检之功沉重,爬梳涉猎者极少。加上研究者观念上的落后,以为"曲谱示人以法,只以律重",往往局限于曲谱的格律形式分析,不敢稍做旁骛,使此项研究作茧自缚,几成绝学。也有少数研究者取得较好成就。周维培曾潜心于曲谱源流考述和主要谱系的承接关系,其曲谱研究专书《曲谱研究》穷竟原委,细辨得失,对曲谱的源流、体制、承传进行了目前为止最为全面完整的梳理。刘崇德对《九宫大成》整理和翻译在曲学界独树一帜,令人敬仰。俞为民在曲体文学格律研究方面成就卓著,对选本型曲谱的特征研究富有卓见。也有学者对某些专谱有深入研究。像黄仕忠对《寒山堂曲谱》的考据、康保成对《骷髅格》真伪与渊源的探究、李晓芹对《曲谱大成》三种稿本的分析、吴志武对《新定九宫大成南北词宫谱》的探索等均独具慧见。吕薇芬倾心北曲文字谱的堪比、甄别、遴选,有《北曲文字谱举要》问世。台湾地区曲界的研究更见功力。像汪经昌《南北小令谱》、罗忼烈《北小令文字谱》、罗锦堂《北曲小令谱》《南曲小令谱》等对南北曲句法、谱式新见迭出。最近几年,大陆和台湾地区的青年学者已经有人关注并潜心传统曲谱的研究。像大陆的李俊勇、许莉莉、李晓芹、时俊静、毋丹,台湾地区的黄思超、林佳怡等,都有很好的成果问世。但是,当前传统曲谱研究的缺陷是明显的,其宏观研究和微观研究都存在着严重的不平衡。整体上要超出像钱南扬《曲谱考评》《论明清南曲谱的流派》,王古鲁《蒋孝旧编南九宫谱与沈璟南九宫十三调曲谱》等代表性著述,并取得新的学术突破,还有待后人的不懈努力。目前的曲谱研究还局限或停留在句格、平仄、字声、变体等曲律技术层面,严重忽视曲谱的编撰与传奇体制变化和曲腔演进之间的密切关系。首先是割裂曲谱与戏曲史的血肉联系,孤立研究曲谱,忽视曲谱在戏曲史的文献价值、理论价值,特别是已经亡佚的南戏传奇对戏曲史的原始文献价值;其次是很少关注曲谱中遴选的大量例曲在后世流传中的特殊意义,

以及涉及的戏曲批评诸多概念、范畴、流派和重要事件;再次是原始曲谱的序跋、评点、夹批、注解等蕴含着很多原创性的曲学观点,甚至撰谱者对某个谱例的选择都深层涉及其曲学思想,和对曲家的评判态度,有很多曲学争议都存在于曲谱编撰的微言细节中,其重要的学术价值一直未得到系统整理。第四是"曲为词余"局限于曲的文学性意义,遮蔽了曲学的音乐学价值。曲谱从本质上体现了传奇的舞台演唱意义,是传统声腔学的重要遗产,是研究昆曲词乐关系的重要载体。曲谱体制的变迁也说明了曲体文学与传统音乐之间的相互作用源远流长,各种谱系的特征和相互之间的关系更揭示了曲体文学文体演进的特殊规律。把曲谱研究还原于戏曲史和声腔演变的框架之中,有利于深入揭示传统曲谱与明清传奇的互动关系,提升戏曲研究的整体水平。

第二节　曲谱的文献意义、音乐价值和唱法技巧

曲谱是传统韵文的重要形式,它是为了适应戏文曲牌连套体制规范化要求而由文人出面编纂的。传统曲谱有文字谱、声调谱、口法谱、板眼谱、工尺谱、综合谱等分类。今人编纂的《中国曲学大辞典》对"曲谱"条目的释文是:"曲谱,凡记录曲牌格律体式和曲牌唱腔唱法的书谱,统称为'曲谱'。前者称为格律谱,俗称'平仄谱';后者称为宫谱,俗称'工尺谱'。"[①]传统曲体韵文的根本特征,是按照特定宫调所辖的曲牌填词、度曲、定腔。曲牌又称牌名,从文体角度看,是一种逐渐规范和不断创新的格律符号,即有固定宫调、句格、字数、字声、韵脚、板式等要求的长短句。可以说是一种文体格式极严的韵文。"诗为乐心,声为乐体"是儒家最重要的诗唱观。在中国独特的"乐从文"的曲学背景下,即便是作为音乐文体诞生的曲牌,诸如记载于《教坊记》中的唐乐杂曲、大曲、俗曲【昭君】、【春歌】、【秋歌】、【白雪】、【春江花月】等牌名,还如宋代词谱【清平乐】、【浪淘

[①] 齐森华、陈多、叶长海主编:《中国曲学大辞典》,浙江教育出版社1997年版,第719页。

沙】、【菩萨蛮】、【虞美人】等牌名,均是"以腔传辞"的旋律服从于"以字定腔"的格律。所以,从北宋的词谱开始,都是有句式、字数、平仄、韵脚、字声等为基本条件的格律谱。元代北杂剧和散曲等韵文都达到很高的水平,但还没有出现规范的曲谱。直到元泰定甲子(1324)秋,始有周德清的《中原音韵》成为第一种北曲韵书,出现了"定格""务头""谱式"等许多重要曲学概念。而其最重要的价值还是首次搭建北曲谱框架,并侧重梳理宫调体制、套曲规则、曲牌定格、句式字声等核心问题。即便是魏良辅"愤南音之讹陋也,尽洗乖声,别开堂奥,调用水墨,拍捱冷板"①,创立了新昆山腔,但明清以来的曲谱,均是以文字音韵规范为格律谱。可见,由文人主导的文字格律规范是曲谱的核心,牵涉到宫调、句段、平仄、板眼、韵位等关键技术问题。

　　开拓传统曲谱的研究思路,是要认真遴选元明清有代表性的重要曲谱作为主要考察和研究例谱,紧扣明清文人传奇的创作实践,准确定位传统曲谱的文献价值和理论价值,认真梳理各类曲谱的发展轨迹,客观厘定不同谱系的学术意义,重点探索研究传统曲谱在古典戏曲文献学上的特殊价值和地位,形成较为科学完善的传统曲谱研究体系,推动曲谱研究、明清传奇研究的整合、深入和创新。

　　第一,元末周德清《中原音韵》首开北曲谱的整合、规范与厘定。从此,博稽曲文、订校讹错、扶偏救弊、依规立矩成为曲谱编纂的重要动机。随后明初朱权的《太和正音谱》,开始确立北曲宫调的列谱系统和谱式例曲的标注方法,成为后世北曲谱取资沿袭的渊薮。而南曲谱的繁荣与文人参与南戏改造以提升传奇品质密切相关,规范和制约着传奇创作。为剔除民间南戏的粗质俗陋,文人借鉴北曲杂剧的曲律规制,开始从曲牌联套体制上整饬和规范唱词,于是催生各种南曲谱的编纂。明嘉靖后,文人传奇泛澜,曲谱编纂也蔚成风气。陆续出现蒋孝《旧编南九宫谱》、沈璟《南曲全谱》、冯梦龙《墨憨斋词谱》、沈自晋《南词新谱》等重要曲谱。随后又诞生徐于室(也称

① [明]沈宠绥:《度曲须知》,中国戏曲研究院编:《中国古典戏曲论著集成》(五),中国戏剧出版社1959年版,第198页。

徐子室)、钮少雅《南曲九宫正始》、张彝宣《寒山堂曲谱》、查继佐《九宫谱定》、吕士雄《新编南词定律》等曲谱。虽然撰谱规则和体式有异,但在曲牌集辑、例曲收录、衬字厘定、犯调处理、曲韵规则等无不苦心孤诣,刻意求工。有效遏制了文人传奇在曲牌连套体制上的格律讹错和粗制滥造,规范引领了传奇创作,扩充丰富了传统曲论。王骥德、吕天成、冯梦龙、汪廷讷、史槃、沈自晋等传奇创作都曾从规范的曲谱中受益。各类曲谱在依律互勘、字梳句栉、校订讹错、辨章源流的过程中精致细微地抒发了撰谱人、订谱人的学术观点和学术理路,与明清的戏曲体制、流派、创作互为衬托,折射出传统曲学体系的体例转型、理论变异和发展趋向。从格律谱到清代叶堂《纳书楹曲谱》,以及冯起凤、叶堂的《吟香堂曲谱》,王锡纯、李秀云的《遏云阁曲谱》,殷溎深、张怡庵的《六也曲谱》,王季烈的《与众曲谱》等工尺谱的繁荣,是舞台折子戏繁荣和清工度曲流行的结果,催化了昆曲音乐格律的逐渐成熟和定型。传统曲谱研究涉及文学、戏曲、音乐的许多领域,通过跨学科整合可以获得新的学术空间。

第二,传统曲谱博稽曲文,保存了大量已佚戏文、传奇的剧目例曲和散曲轶文,可以扩充传奇研究的材料范围。曲是金元时期兴起的新文体,是一种新的韵文形式。诗、词、曲三种样式共同构成我国传统诗歌的艺术殿堂。曲作为新的诗歌样式,也称散曲;而用在传统戏曲中,则称剧套,或套数。元明清三朝,词山曲海,于此为盛。但江山易代,大浪淘沙,很多散曲传奇均已亡轶。明清传奇上承宋元南戏,与明清杂剧一起,发展成为明清戏曲文学的主要形式。据郭英德不完全统计,"明清传奇作品的总数至少在 2 700 种以上,现存的剧本还不足 50%"[①]。而曲谱兼有工具书和指南车性质,对重要词曲文献有特殊的保存作用。如明后期徐于室的《北词谱》是李玉《北词广正谱》的重要材料来源,其汇列元代及明初杂剧家作品124 种,其 50 种当时不常见,40 种为今无传本者。最早完型的南曲格律谱是蒋孝编辑的《南小令宫调谱》,而沈璟在此基础上增补订校的《南曲全谱》新增二百余章曲调例曲,剧目文献色彩更加浓郁。后

① 郭英德:《明清传奇综录》(上),河北教育出版社 1997 年版,第 9 页。

来徐于室、钮少雅、冯梦龙、沈自晋、张彝宣、查继佐、谭儒卿、胡介祉等私家曲谱,不同程度依据和取材于像《骷髅格》《元谱》《乐府群珠》《遏云奇选》《凝云奇选》等早已亡轶的散曲、戏文选本,材料珍贵,搜集赡富,为戏曲史提供大量稀有罕见的文献资料。像张彝宣撰谱时另有《南词便览》《元词备考》《词格备考》等散曲、南戏残抄本传世。可见曲谱是古曲旧剧辑佚钩沉的珍贵宝库。曲谱研究不仅供今天考证某些剧曲、散曲的来源及存佚情况提供佐证,更主要的是分析曲谱作者选曲的标准、导向和倾向性意见,为明清传奇批评提供最原始的资料佐证。对这些材料做系统的文献整理非常必要。

第三,曲谱内容中涉及许多与明清传奇相关的戏曲概念、术语、范畴等,是戏曲理论研究不可或缺的重要材料。由于传统曲家都习惯于在序跋、凡例、总论和内容的夹批、评点中总结并阐述制谱经验、填词技巧,或者品评传奇作品的优劣得失,因此有很多真知灼见散见于曲谱当中。像周德清《中原音韵》首提"务头""命意""下字""入派三声"等重要概念,对传统曲唱理论有极大的规定性。因为元代南北相隔甚久,"五方言语,又复不类。吴、楚伤于轻浮,燕、冀失于重浊,秦、陇去声为入,梁、益平声似去,河北、河东取韵尤远"①。统一之后,急需规范的韵书。而沈璟《南曲全谱》各宫调之末所附"尾声总论",冯梦龙《墨憨斋词谱》的律曲注释,《南曲九宫大成》的谱式分析,都是当时十分精当的曲学见解。而像套数、乐府、引子、过曲、换头、犯调、尾声、六摄、字、腔、韵、板等概念也在曲谱释文中频率最高,成为传统曲学的重要范畴。再如沈宠绥《弦索辨讹》,特别研究北曲演唱中的弦索问题,以及弦索南下对南曲的影响,抓住了北曲演唱最核心的概念。而众多工尺谱是对传奇经典作品结构、音律、曲套、句段、口法、板眼、笛调等舞台演出的二度创造,理论性和技术性相互融合。明清曲谱中关涉的曲学思想庞大宏杂,很多来源于对传奇创作实践的考究和批评,需要深入梳理归类,并提炼和

① [元]虞集:《中原音韵序》,中国戏曲研究院编:《中国古典戏曲论著集成》(一),中国戏剧出版社1959年版,第174页。

分析其原创性的曲学价值。

第四，曲谱是为规范传奇创作填词唱曲所锤炼的范本，蕴藏很多唱法技巧。曲谱被称为"词家之津筏，歌客之金镊"，像《太和正音谱》记载"知音善歌者36人"，真实辑录北曲"依字声行腔"的演唱技法、歌曲源流、宫调性质等资料，涉及南北曲唱的重大问题；沈宠绥《弦索辩讹》则专门研究北曲清唱技巧，是一部完整的北曲口法谱。它以曲谱的形式，对《西厢记》《宝剑记》《红拂记》《千金记》等北杂剧的平仄、声韵、唱法进行分析标注，第一次对中州雅韵与吴侬方言的差异进行探索，以"正吴中之讹"。其有关唱字字音的"出音""转音""收音"等技巧，对魏良辅改造后的昆腔行腔方式有深刻启迪。而沈璟《南曲全谱》第一次附点板眼，被后世曲家视为制谱通规，反映出明万历年间文人曲唱的显著变化。当徒有曲牌和点板不能指导曲唱时，工尺谱又应运而生。不光是记谱符号的变化，其标识唱法上的"掇、叠、擞、嚯、豁、断"等技巧，又配合传统字声的阴、阳、头、腹、尾等字义词理，形成格律和音韵的完美结合。梳理明清曲谱关涉的传奇演唱技巧，有一条从北清唱到南剧唱的鲜明线索，显示出元明清戏曲演唱形态和方式的深刻变迁。至于学界在讨论曲律时经常提到的"依腔行字"和"依字行腔"等概念，涉及传统声诗理论在戏曲演唱形态演变中的深度渗透，形成了非常系统的词乐曲唱体系，值得深入总结继承。

第五，传统曲谱的演进和声腔的演变相关联，也还原了诸多曲学流派、观点论争交锋的原始面貌。校订讹错、扶偏救弊、依规立矩成为曲谱编纂的重要动机。周德清《中原音韵》第一次提出"调有定格、句有定式、字有定声"的"定格"思想，对后来传奇发展具有重要的规范性意义，也是曲谱编撰的理论奠基。而与"定格"相对的"变格"（又一体）又充斥着不同时期的传奇文本，诸多曲牌来源广泛，其曲调源流纷纭复杂，海盐、弋阳、昆山、青阳诸腔演变此消彼长。从"词调"到"曲调"的演变，折射出传统曲唱方式的血脉承传和深刻变异。许多曲谱的诞生背景均与戏曲史上的重要流派和曲学论争密不可分，比如"汤沈之争"，比如"诸腔""杂调"与昆腔的冲突等。曲谱的演变特征是从律谱发展到宫谱，其潜在的倾向在于"文人作家

与伶工曲师(昆曲)的分离"(王季烈语),标识着戏曲由案头向舞台的真正回归。曲谱的变异呈现了传统戏曲的本质律动,是传奇批评的核心命题,并辐射到戏曲研究的诸多领域。

第六,"诗为乐心,声为乐体"(刘勰语)是中国儒家最重要的诗唱观,曲谱变迁反映出雅俗文学观念在戏曲发展中的深层博弈。历史学家范文澜先生在为《文心雕龙·声律》篇注释时说:"文学通变不穷,声律实其关键。"①由于文人根深蒂固心存对律词演唱方式的崇拜,明清传奇发展始终都贯穿"词乐雅唱"与"剧曲俗唱"的尖锐冲突。魏良辅、沈璟、沈宠绥等的曲唱论倚重宫调、字声、曲韵、腔格,源于对贩夫走卒、娼女贱伶参与南戏和滥用民间歌唱形式的抵触。各种曲谱对场上搬演的"抢字""换韵""集曲""添声""犯调""减字""帮腔"等的反拨,使"倚声按拍"与"犯韵失律"成为明清曲谱中斑驳错杂的曲学交锋,体现出明清曲体文学变化的真实符码,并渗透到散曲和剧曲创作的深层部位。传统曲谱既有文字句格、字声、平仄等的格律功能,也有旋律节奏、板眼、口法等的乐律功能,蕴含着相当高的民族音乐发展线索,高度制约明清传奇在文心、体制、腔格、曲变诸多"曲体"的本质内涵。其对传统曲体文学形态的深刻影响值得深入分析和认真总结。

第三节 曲谱研究的历史坐标和逻辑序列

曲谱是对散曲、剧曲等曲体文学进行规范的标尺,也是曲家填词制曲和伶工按板习唱的准绳。戏曲家填词的时候必须了解和掌握南北曲调、宫调、套数规则、曲牌格律等基本知识,而演唱中必须掌握五音四呼、四声阴阳、出字收音、平仄叶韵等技巧,可见曲谱与古典戏曲繁荣变迁水乳交融。将曲谱研究还原于中国传统戏曲发展的过程中,探索传统曲谱与戏曲史不可分割的互动关系有重要学术价值。历代曲谱对传奇发生与发展的制约性、引

① [南朝梁]刘勰著,范文澜注:《文心雕龙注》,人民文学出版社1958年版,第556页。

导性功能很强。周德清、朱权、沈璟、冯梦龙、蒋孝、沈自晋、徐于室、钮少雅、张彝宣、查继佐、吕士雄、王正祥、叶堂、冯起凤、王季烈、吴梅等曲家在传奇发展的不同阶段都是标志性的人物,其中有终生沉湎曲学的职业剧作家,也有授曲教唱、以曲谋生的曲师伶工,还有嗜好和醉心曲学修养的退职官吏,甚至有著名的藩王。不管什么身份和官位,他们均揽雅琼林,为传奇创作的规范审音定律,作出过重大贡献。而系统整理历代重要曲谱的撰谱动机、选曲标准、曲谱体例、谱式特征等制谱思想,联系传奇创作的具体实践,研究曲谱与声腔传奇的相互作用,可以重估曲谱的文献、文学、音乐价值。当然,不同阶段的曲家撰谱动机和思想差异性大,立谱标准也各有侧重,对戏曲史的影响参差不一。结合传奇发展的思潮流派特点,给重要曲谱以明确的定位,有利于清晰绘制描述曲谱变迁的表征与特质。

要创新传统曲谱与明清传奇研究的困难是很大的。由于历代曲谱卷帙浩繁,且多尘封沉睡于古籍室中,呈现散乱零碎状态。对学术研究而言,没有经过整理加工的材料称为原始材料,蕴含着前人没有关注和发掘的原创成果,但是对于前期的研究准备来说,无疑是巨大的挑战。其一是如何有重点地遴选与传奇批评密切相关的经典曲谱依然是个难题。因为曲家均根据自己对曲律和传奇的理解编撰曲谱,各谱立意不同,差距很大,难免发生歧义。且撰谱人曲学修养高低互现,有些谱主学识不高,疏于史实,又缺乏审辨能力。众多曲谱中有些"病于偏",有些"伤于杂",以致谬误百出、讹错不断,给研究者的遴选、堪比和分析带来很大障碍,把握各谱主体与精义的准确性难度大;还有很多曲谱早已亡佚,像《骷髅格》《元谱》《墨憨斋词谱》《杨升庵谱》《谭儒卿曲谱》等,但某些章节内容又被其他曲谱或典籍转录,情况非常复杂。其二是曲谱中蕴藏的与传奇批评重要概念、范畴、术语和观点均淹没在浩繁的谱例中,甄别和剔出很不容易,特别是一鳞半爪的精深见解不易剔出,更难确定曲谱中很多评点话语在特定环境中的特定含义,加上各谱材料来源非常复杂,在转抄流传过程中讹谬不少,对研究的精准性要求难度很高。应该广泛阅读、收集和整理了大量资

第一章 传统曲谱与明清传奇关系研究的新思考

料,包括古籍资料和民间曲谱资料。应着手从卷帙浩繁的各类曲谱中甄别、遴选史料价值、理论价值、学术价值含量较高的相关文献进行梳理分类,并提取重要概念、批点、序跋、尺牍材料,同时编制与本课题相关的专著和论文目录,梳理研究重点和难点。通过撰写与本课题相关的学术综述、论点摘要等,确定研究方向和不同阶段的研究重心,为课题研究打下扎实的基础。这些都考验研究者的耐心、毅力和学术眼光。

如何打开传统曲谱研究的新思路新视域呢?要有针对性地精心设计好研究的总体目标,采取宏观研究、个案研究和文本分析相结合的方法,重视文献、重视考据,宏观视野要阔,微观基础要实。我国台湾曲学家汪经昌先生在其曲学著作《曲学例释》中,曾经对历代南北曲谱有过提纲挈领的评点:

> 曲谱之书,代有述作,各见短长。论北曲者,以《太和正音谱》《北词广正谱》两书足可取法;论南词则沈璟《南曲谱》、吕士雄《南词定律》二书,亦称精审。至《钦定曲谱》,实合沈谱及《啸余谱》而成。沈谱规律精密,故南曲部分,可以遵从。《啸余谱》原失考订,或正衬紊乱,或以两调作一调,或选僻格而遗通行之格。《钦定曲谱》亦未重加勘正,其北曲部分固不宜悉从也。至宫谱之作,肇自清初,若《大成九宫谱》,若吕氏《南词定律》,皆以曲谱而兼及宫谱。迨《纳书楹曲谱》与《吟香堂曲谱》一出,逐曲填工尺,点板眼,始纯成宫谱之制,为倚声谱曲所称便。近人著述中,曲谱之作,有长洲吴先生霜厓之《南北词简谱》。宫谱之作,有长洲王季烈先生之《集成曲谱》。此二书问世较迟,其审律精当处,突突过旧谱,允为曲学津梁。至其他考订词章,网罗旧闻之作,林林总总,虽亦不失为曲苑鼓吹,然又在学者能善择慎阅而已。[①]

其实要从纷纭庞杂的曲谱中精选有代表性的例谱,并准确认知

① 汪经昌:《曲学例释》(增订本),台湾中华书局印行 1984 年版,第 26 页。

其学术价值并非易事。需要认真梳理明清时期重要曲谱的源流脉络和编纂类别,注重明清传奇创作重要时期不同曲谱的文献价值、理论价值、文学价值和音乐价值。立足于传统曲谱与古典戏曲文学的密切联系,从曲谱中抽绎与重要传奇创作与批评现象相关的原创概念、观点、论述,系统整理曲谱与明清传奇发展的关系,力求做到实证研究与理论阐释相结合、材料梳理和观点提炼相结合,准确定位不同曲谱文献的历史坐标和逻辑序列。既把握整体,又突出重点,创新戏曲研究的学术理路和畛域。具体而言,第一、梳理曲谱分类,考镜曲谱源流。用归纳法对卷帙浩繁的各类曲谱进行梳理归类,认真考察相关曲谱的源流体式和裔派承传。在传统的文字谱、声调谱、口法谱、板眼谱、音乐谱、工尺谱、综合谱等分类方法基础上,分析各谱与明清传奇重要作家作品和不同流派风格之间的互动关系,特别是注意把握北曲谱与南曲谱在"声分南北"大背景下的谱式差异,和对明清传奇发展的统摄、制约作用。曲谱史上的重要曲谱都有自己的特点和成就。像朱权的《太和正音谱》难免粗糙,曲家批评为"考校未备,正衬多混,宽假之地,复不可知"①,但却是第一部宫调最全且建构完备的曲谱,对后世影响深远。第二、注意曲谱勘比,辩证曲剧关系。传统曲谱的文化本质体现了文人审音辨律、自度声腔的清唱传统与民间艺人场上搬演、依腔传字方式的深刻矛盾。明清文人深厚的宗元意识、本色观念,均强烈体现在诸多曲谱的编纂过程中。像《南曲九宫正始》这样的大谱,在例曲的选择时,反复使用"《元谱》原词""原规元词"等词语。只要连缀这些曲例,基本可以还原早期南戏重要剧目情节线索,特别是像《陈巡检》《王祥》《苏小卿》等标注为"元传奇"的作品现在大多已佚,《正始》保存的曲辞,可以勾勒脚色、关目、地点、情节等基本概貌。要用比较法审视文人"律唱"和民间"剧唱"的矛盾在曲谱中的深刻反映,绘制传奇与各类声腔关系的音乐流变"图谱",注重曲谱的标准定量与鲜活的民间剧唱的对立与扭结。第三、研究撰谱思想,注重雅俗流变。曲谱多是文人从曲律规范角度为传奇创作扶偏救弊和提供范例,摆脱文

① 罗忼烈:《北小令文字谱序例》,香港龄记书店1962年版,第5页。

人创作的"民间性"是其初衷。曲谱编纂与传奇创作的关系,实际上也反映了雅与俗、文人与民间、曲唱与剧唱、定格与变格等诸多矛盾。可以用分析法提炼曲谱中珍贵的学术思想和见解,通观戏剧理论诸多概念和范畴在明清传奇与曲谱互动中的阐释和创发,而历代曲谱是重要的透视窗口。

第二章

曲谱视域下的曲学观念与明清传奇

第一节 曲谱源流和谱式体制的演化

如前所述,曲谱是中国传统曲学文献中的重要遗产和宝贵财富。它是元明清以来独特的戏曲文献,兼具填词制曲和度曲习唱两方面功能,这与我国传统戏曲独特的演唱形态有密切关系。古典戏曲的音乐结构形式分两类,一类是联曲体,一类是板腔体。清代以前,包括宋元南戏、元杂剧、清明传奇在内的主要戏曲形式,都是采用联曲体,也称曲牌体演唱,即用传统宫调来统辖若干支曲牌组成曲套,用一定的演唱时长,配合歌舞来表演故事。而这每一支曲牌,也称曲调,都有相对固定的格式,即句段、句式、字格、平仄、韵位、板式等,都有严格的规定。有人称之为篇有定章、章有定句、句有定字、字有定规。填词制曲和度曲习唱都必须遵循这个规则。这样,就为后世曲谱的编制提供了前提。更重要的是,我国传统的曲唱,是"文"与"乐"的结合。除了民间歌谣(俚歌)之外,文人词曲(乐府)中,"文"对"乐"有决定性的影响。文体的篇章即为乐体的乐章,文体中的韵处,即为乐体的乐段。文句即为乐中的乐句,文体中的句断,即为乐中的节拍。也就是说,民间歌谣(俚歌)采用的是以稳定的旋律套唱不同的文辞;文人曲(乐府)采用汉字平仄声调化为乐音构成旋律[①],构成了我国传统歌唱形式的两大类特色。正是由于"文""乐"关系如此密切,使得所谓的"曲谱",有文字谱(格律谱)和

① 此段论述,参阅洛地先生著作《戏曲与浙江》(浙江人民出版社)、《词乐曲唱》(人民音乐出版社)中的若干内容。

第二章 曲谱视域下的曲学观念与明清传奇

旋律谱(工尺谱)两种最基本形态。人们经常引用近代曲学家王季烈(1873—1952)在《螾庐曲谈》卷三"论宫谱"中说的话：

> 厘正句读，分别正衬，附点板式，示作家以准绳者，谓之曲谱；分别四声阴阳，腔格高低，傍注工尺板眼，使度曲家奉为圭臬者，谓之宫谱。①

我国台湾曲学家汪经昌先生进一步解释说："宫谱重在树立曲牌之声范，曲谱重在明示曲牌之词范。虽诸书题名，均统称为曲谱，然面目各具，固义同而形殊也。"②实际上，是文人和乐师为了制曲填词度曲，特别是曲律学家、音韵学家要对传奇作家使用曲牌商定法度，立下规箴，使得后学有则可取，有规可依，催促各类曲谱应运而生。而编撰曲谱，主要是文人和乐师所为。有个人行为，有家族行为，有曲友合作，也有官方行为，并贯穿元明清三个朝代的各个时期。

最早的曲谱诞生，与曲体文学的体制有密切关系。正如清代文人吴亮中(1612—1660)在给《南曲九宫正始》作序时所指出的："夫词为诗之变，曲又为词之变，屡变而终非始义矣。所以令变而还正，终而复始者，则有律在。苟徒骋其花上盈盈，桑中袅袅，而律不随焉，或亦播之桔槔牛背间可耳，何至辱我桃花扇底、杨柳楼头耶？"③在文人脑子里，有"律"和无"律"，甚至就是区分词曲"正"和"邪"、"本"和"末"、"雅"和"俗"的重要标准。元代江西高安籍音韵家周德清(1277—1365)的《中原音韵》总体而言是一部韵书，但在"中原音韵"这个大标题下，还有一个副标题——"正语之本，变雅之端"。《中原音韵》归纳的韵脚主要依据元代的散曲，即"今乐府"，他是从整个散曲(包含剧曲)格律规范角度来规划这部韵书的，即既考虑"正音"——确立以十九个韵部为特征的"中原音韵"韵系，将韵字分

① 王季烈：《螾庐曲谈》卷三"论宫调"，俞为民、孙蓉蓉编：《历代曲话汇编·近代编》(第一集)，黄山书社2009年版，第441页。
② 汪经昌：《曲学例释》(增订本)，台湾中华书局1984年版，第26页。
③ [清]吴亮中：《南曲九宫正始序》，蔡毅编著：《中国古典戏曲序跋汇编》(一)，齐鲁书社1989年版，第87页。

为阴平、阳平、上声、去声四声,建立通行天下的声韵基础。因为《中原音韵》总结的中州韵,"不独中原,乃天下之正音也"①;又考虑"整律"——他的"作词十法",从知韵、造语、用事、用字、入派平、阴阳、务头、对偶、末句、定格等角度来规范"今乐府"的创作。特别是最后的"定格四十首",首开以宫调统领的方式,选择了仙吕宫所辖的【寄生草】、【醉中天】、【醉扶归】、【雁儿】、【一半儿】、【金盏儿】,中吕宫所辖的【迎仙客】、【朝天子】、【红绣鞋】、【普天乐】、【喜春来】、【满庭芳】、【十二月尧民歌】、【四边静】、【醉高歌】,南吕宫所辖【四块玉】、【骂玉郎】,正宫所辖【醉太平】、【塞鸿秋】,商调所辖【山坡羊】、【梧叶儿】,越调所辖【天净沙】、【小桃红】、【凭栏人】、【寨儿令】,双调所辖【沉醉东风】、【落梅风】、【拨不断】、【水仙子】、【广东原】、【雁儿落】、【殿前秋】、【庆宣和】、【卖花声】、【清江引】、【折桂令】及若干套数,作为"定格"。所谓定格,相对于变格而言,但起码包含三个核心概念:字数、平仄、叶韵。这三个关键因素在词曲学中有特别重要的意义。调字有定数,而句或无常。取声之协调,不拘句之长短,是词曲学共通的准则。在周德清的曲学思想中,即蕴含着规范、引领同类曲调创作和演唱的意义。他用选择最佳曲例并附注文字说明的方式,推荐在该曲牌中认为最好的佳作用以案例,尽管没有涉及句式、字格、平仄、韵位等格律技术,但这种思路已经可以看作曲谱的雏形。他在《中原音韵》中,分宫调收录的"乐府三百三十五章",依次为黄钟24章、正宫25章、大石调21章、小石调5章、仙吕42章、中吕32章、南吕21章、双调100章、越调35章、商调16章、商角调6章、般涉调8章,也常常被认为是北曲的调名谱,对后世曲谱的编撰有极大的启发意义。元代江西崇仁籍著名文人、奎章阁侍书学士虞集(1272—1348)在《中原音韵·序》中云:

> 高安周德清工乐府、善音律,自著《中州音韵》一帙,分若干部,以为正语之本,变雅之端。其法,以声之清浊,定字为阴阳。

① [元] 琐非复初:《中原音韵序》,中国戏曲研究院编:《中国古典戏曲论著集成》(一),中国戏剧出版社1959年版,第179页。

如高声从阳,低声从阴,使用字者随声高下,措字为词,各有攸当,则清浊得宜,而无凌犯之患矣;以声之上下,分韵为平仄,如入声直促,难谐音调。成韵之入声,悉派三声,志以黑白,使用韵者随字阴阳,置韵成文,各有所协,则上下中律而无拘拗之病也。是书既行,于乐府之士岂无补哉?①

周德清主张"定格",是因为北曲在长期的演变中已经形成了相对稳定的曲牌格式。尽管每支曲牌都有某些变通的可能,但一般情况下,还是有比较集中统一的倾向性意见,那就是使用频率较高和影响较大的曲调,往往被北曲家认同追捧,成为正格。周德清所谓的"定格",即是以"正格"为基础,把调有定格、句有定式、字有定声的曲调规范化,为后续度曲者提供参照。他自己的散曲创作,正如虞集所言,"随时体制,不失法度,属律必严,比字必切,审律必当,择字必精。是以和于宫商,合于节奏,而无宿昔声律之弊也"②,成为元代以律束己的楷模。朱权(1378—1448),号涵虚子、丹丘先生、臞仙,自称大明奇士。明太祖朱元璋十七子,洪武二十四年(1391)封于大宁(今属内蒙古),故称宁王。曾统帅八万铁骑驻守边关,善谋略,深得朱元璋器重。永乐元年(1403)改封南昌,王号仍旧。卒谥献,世称"宁献王"。明初最重要的曲学家之一,著述甚丰。其曲学著作有3种:《太和正音谱》今存,《务头集韵》《琼林雅韵》皆佚。另撰有杂剧作品12种。《太和正音谱》完全以周德清《中原音韵》"乐府三百三十五章"的调名简谱来构建北曲谱式,补足例曲,对乐字标注平仄,部分乐句辨明正衬,成就了曲谱史上第一部完整意义上的北曲格律谱雏形。尽管学者认为,朱权对周德清335支曲牌没有取舍增删,更没有真伪辨析,例曲收录选择随意性大,很多例曲并不经典和完美,每调只举一例,缺乏变格、变体意识等,但《太和正音谱》作为曲谱的形式意义非常显著,对后世词谱、北曲谱、南曲谱的编撰

① [元]虞集:《中原音韵序》,中国戏曲研究院编:《中国古典戏曲论著集成》(一),中国戏剧出版社1959年版,第173—174页。
② [元]虞集:《中原音韵序》,中国戏曲研究院编:《中国古典戏曲论著集成》(一),中国戏剧出版社1959年版,第174页。

提供了重要借鉴,像在乐字左边标注平仄、用小字形标识衬字等,被明清大多数曲谱沿袭使用。后世对《太和正音谱》的筚路蓝缕之功认同度很高,明代文人程明善编纂《啸余谱》,干脆就把《太和正音谱》作为"北曲谱"。

话分两头。词曲同源,曲谱的编撰受词谱编撰影响很大。这是因为,词、曲虽各有体制,但句格、字格、字声、韵位、板式等因素,均是词、曲都相同的格律基础。大约在南宋时期,词逐渐摆脱音乐的束缚,变成文人案头作品。随着词乐的逐渐流失,词人渐渐不知词乐,不再倚声填词,而是模仿已有词作的格律填词。词变为曲,或者词曲同源,或者有人说的曲先于词,在很大程度上,都反映出词曲在格律上的统一要求。晚明时期著名曲家沈璟(1553—1610)在《增定查补南九宫十三调曲谱》(即《南曲全谱》)编撰之前,已经撰有《古今词谱》(已佚),并且是清代万树的《词律》和王奕清等奉敕编撰《词谱》之前规模最大的词谱。尽管这部重要词谱似乎未曾正式刊刻出版,但在清代还是被词家关注,并留下重要的文字痕迹。较早的记载是清初词学家沈雄的《古今词话·词评下卷》,其中引《明诗纪事》曰:"进士号词隐先生,著《九宫谱》,定《古今词谱》,故近代之曲律词调,必以松陵沈氏为宗云。"① 清代浙派词人领袖朱彝尊(1629—1709)也目睹过《古今词谱》。《曝书亭集》卷四十三《书沈氏〈古今词谱〉后》一文写道:"吴江沈光禄伯英,审音律。罢官归,撰《啸余谱》。歌南曲者,奉为圭臬。乡人目曰词隐先生。论者惜其未谱诗余。康熙丁亥春,过徐检讨丰草亭,见有《古今词谱》二十卷,……予借归雠勘,始而信,既而不能无疑焉。"② 文中说的"徐检讨",指《词苑丛谈》编撰者徐釚(1636—1708)。徐釚和沈璟、沈雄均为吴江人。康熙十八年(1679),徐釚与朱彝尊一道参加朝廷的博学鸿词科考试,授翰林院检讨,与王士禛、屈大均、朱彝尊等甚密。③ 朱彝尊看到《古今词

① [清]沈雄:《古今词话·词评》,唐圭璋辑:《词话丛编》,中华书局1986年版,第1028页。
② [清]朱彝尊:《曝书亭集》卷四十三,文渊阁四库全书本。
③ 参见张东艳:《徐釚年谱》,《南阳师范学院学报》(社会科学版),2006年第1期,第69—79页。

谱》是在康熙丁亥,即康熙四十六年(1707)年。这时距离沈璟逝世已经接近百年,说明《古今词谱》的手稿还有留存。而《古今词谱》创立了按照宫调编排的体例系统,对完成《南九宫十三调曲谱》的编纂,应该是重要的参考和遵循。词谱的编撰始于明代。周瑛的《词学筌蹄》,成书于弘治七年(1494);张綖的《诗余图谱》,初刻于嘉靖十五年(1536);徐师曾的《文体明辨·词体明辨》,成书于隆庆四年(1570);谢天瑞的《新镌补遗诗余图谱》,初刻于万历二十七年(1599);沈璟的《古今词谱》,成书于万历后期;程明善的《啸余谱·诗余谱》,初刻于万历四十七年(1619);等等。与晚明曲谱编撰热潮的兴起时间大致相吻①。尽管这些词谱形态不一,但在平仄标识、词韵提示、分类编排、精选词例、备列副体等体例体制上,与曲谱编纂相互影响,大体相似。有些影响较大的词谱,像张綖的《诗余图谱》,还辨析词调牌名,标注词调段、句、韵、字数,并用图谱排列。而按照宫调编排词谱的体例,则是沈璟的独特思路,说明他词曲同源同类的意识是很强的。徐师曾(1517—1580)的《文体明辨》,是在吴讷著作《文章辨体》一书基础上修订补充而成的文体学著作。全书84卷,论述我国古代文体127种。徐师曾依次对文体加以解析说明,每种文体选录一定数量的作品作为示例。其中词体部分内容丰赡,篇幅较大。这部分就是《词体明辨》。徐师曾在"诗余"序说中云:"然诗余谓之填词,则调有定格,字有定数,韵有定声。至于句之长短,虽可损益,然亦不当率意而为之。譬诸医家加减古方,不过因其方而稍更之,一或太过,则本方之意失矣。此《太和正音》以及《图谱》之所为也。"这和周德清《中原音韵》强调的"调有定格,句有定式,字有定声"是一脉相承的。徐师曾的这种体例意识,跟朱权《太和正音谱》和张綖《诗余图谱》的影响关系甚大。

元代散曲、剧曲的创作地域,有一个从北到南逐渐迁移的明显过程。元代中前期,元曲的创作中心在大都(今北京),曲作家主要以北方人为主;元代后期,元曲创作中心逐渐转移到杭州。像马致

① 参见张仲谋:《明人词谱编撰的探索与贡献》,田玉琪等主编:《词体声律研究与词谱编纂》,河北人民出版社2017年版,第219页。

远、乔梦符、郑德辉、贯云石，都先后从北方迁移定居杭州。从北曲的编纂历史看，如前述，周德清《中原音韵》是部具有开创性意义的北曲韵书，也是曲谱的重要雏形。一是"乐府三百三十五章"调名谱，和关于"名同音律不同""字句不拘可以增损"这类曲牌的归纳，宫调声情的总结；二是"作词十法"中第9条"末句"所列68支曲牌末句的平仄谱式，和第10条"定格"所举40首例曲的格律分析，都含有深刻的谱式意义。随后朱权的《太和正音谱》作为第一部较为完型的北曲文字格律谱，按照周德清所辑"乐府三百三十五章"调名谱，拟定335调，依据北曲十二宫调（黄钟、正宫、大石调、小石调、仙吕、中吕、南吕、双调、越调、商调、商角调、般涉调）统领曲牌，按照每支曲牌的句格谱式，引曲例以定格，做到调有定句，句有定字，字有定声。例曲注明出处，再标平仄正衬。尽管没有韵脚、句读、评注、变体等必要材料，还是进一步开创了后世曲谱编纂的先声。① 《太和正音谱》对明清两代北曲谱的编撰产生了相当大的影响。所列335首例曲，涵盖元代或者明初多数散曲家、戏曲家的散曲、剧曲作品，有小令、有散套、有剧曲；既有郑德辉、马致远、关汉卿、张小山、白仁甫、朱廷玉、曾瑞卿、乔梦符、鲜于伯、费唐臣、李志远、周德清、顾均泽、白无咎、徐甜斋等散曲、剧曲名家，也有标注"无名氏""前人"等不知名作者的散曲、剧曲，成为后世北曲谱编纂例曲取材的重要资源。从元人的曲体观，到明人的曲体观，实际上可以看到文人"重曲轻剧"到"曲剧并重"的深刻变化。从现存的四种元人散曲选集可以看见，无论是杨朝英编选的《阳春白雪》和《太平乐府》，还是无名氏编选的《乐府新声》和《乐府群珠》，都是元人的散曲，而拒收剧曲。这种现象到明初得以改变，《太和正音谱》就是典型案例。它后来多次被改装和收录到其他人编撰的曲谱著作当中。典型的像晚明安徽歙县人程明善编撰的《啸余谱》第五卷收录的《北曲卷》，就是转录《太和正音谱》的内容。这是成书于明万历四十七年（1619）的一套

① 此段论述，参阅周维培：《曲谱研究》第二章"北曲格律谱论略"（江苏古籍出版社1999年版）、李昌集《中国古代曲学史》第二卷第二章"明初朱权曲学——元代曲学的延伸"（华东师范大学出版社1997年版）的部分论述。

收录词曲声韵的丛书,在明末清初影响甚大。程明善,明熹宗天启年间监生,生卒年不详。对这套书,《四库全书总目》著录云:"首列《啸旨》《声音度数》《律吕》《乐府原题》一卷,次《诗余谱》三卷、《致语》附焉,次《北曲卷》一卷,《中原音韵》及《务头》一卷,次《南曲卷》三卷,《中州音韵》及《切韵》一卷。"①程明善雅好词曲,殚精竭虑搜寻整理词曲声律刊本,并逐一修饰增订,付梓刊刻。尽管缺乏深刻独到的见解,很多选文粗糙讹错,但还是在读书人中影响广泛。《北曲卷》中原本的乐府—曲谱部分,按照北曲十二宫调排列,曲牌谱式中,每句都增注了字数,标出"句""韵""叶"。曲例左边的平仄四声,均改用简笔符号标注。凡遇到闭口音的字,都在字上标圈号。而字音咬吐的开闭口又是北曲演唱非常关键的环节。程明善还在乐府曲谱的卷首置入关于乐府体式的相关文字,有的文字直接转录前人的论述,有的文字经过程明善删减篡改。

晚明曲家范文若(1587—1634)是晚明著名的剧作家,有《花筵赚》《鸳鸯棒》《梦花酣》等剧作存世,称《博山堂三种曲》,有明崇祯年间刻本。附有《北曲谱》,并非范文若自己编撰,而是抄录《太和正音谱》之"乐府"(即曲谱)一章。依然是十二宫调统辖曲牌形式,但每个宫调所辖曲牌数量与曲牌名称有一定差异。其中大石调、小石调、商角调、般涉调所辖曲牌名称、顺序、例曲完全相同。但其他宫调的曲牌安排有所差异。《太和正音谱》收录 335 支曲牌,《博山堂北曲谱》收录 300 支曲牌。像黄钟宫,《太和正音谱》收录 24 支曲牌,《博山堂北曲谱》收录 23 支曲牌。《博山堂北曲谱》没有《太和正音谱》的【水仙子】、【寨儿令】、【神杖儿】、【节节高】、【彩楼春】,增加了【女冠子】、【神杖儿犯】、【幺篇】;像正宫,《正音谱》有 25 支曲牌,《博山堂》有 23 支曲牌,《博山堂》没有《正音谱》的【叨叨令】、【黑漆弩】、【三煞】,增加了【煞】;像仙吕宫,《正音谱》收录 42 支曲牌,《博山堂》收录 36 支曲牌,删除了《正音谱》中的【点绛唇】、【混江龙】、【忆王孙】、【元和令】、【上马娇】、【翠裙腰】;像中吕宫,《正音谱》收录 32 支曲牌,《博山堂》收录 30 支曲牌,删除了【古鲍老】、【剔银灯】;

① [清]永瑢等:《四库全书总目》卷二〇〇,中华书局 1965 年版,第 1832 页。

像南吕宫,《正音谱》收录21支曲牌,《博山堂》收录20支曲牌,删除了【骂玉郎】;像双调,《正音谱》收录100支曲牌,《博山堂》收录83支曲牌,删除了【步步娇】、【月上海棠】、【镇江回】、【春闺怨】、【小将军】、【竹枝歌】、【驸马还朝】、【楚天遥】、【天仙令】、【枳郎儿】、【河西六娘子】、【皂旗儿】、【本调煞】、【鸳鸯煞】、【离亭带歇指煞】、【收尾】、【离亭宴煞】等17支。越调,《正音谱》收录35支曲牌,《博山堂》收录30支,删除了【东原乐】、【雪里梅】、【酒旗儿】、【三台印】、【梅花引】。商调,《正音谱》收录16支曲牌,《博山堂》收录15支,减少了【望远行】。《博山堂曲谱》简陋之处还在于曲字的平仄都没有标注,没有眉批、评注等材料,创新意义不大。

 被学界看重的北曲谱,是明末清初苏州戏剧家李玉(1610—1670)在徐于室原稿基础上修撰的《北词广正谱》。明末清初著名诗人、曾任翰林院编修、国子监祭酒等职的吴伟业作序,云:"李子玄玉,好奇学古士也。其才足以上下千载,其学足以囊括艺林……甲申以后,绝意仕进,以十郎之才调,效耆卿之填词。所著传奇数十种,即当场之歌乎笑骂,以寓显微阐幽之旨。忠孝节烈,有美斯彰,无微不著。间以其余闲,采元人各种传奇、散套,及明初诸名人所著中之北词,依宫按调,汇为全书。复取华亭徐于室所辑,参而订之。此真骚坛鼓吹,堪与汉文、唐诗、宋词并传不朽矣。"[①]对这部曲谱评价非常高。目前通行的版本有清康熙年间青莲书屋刻本和文靖书院刊本。青莲书屋刻本正文卷首有"华亭徐于室原稿、茂苑钮少雅乐句、吴门李玄玉更定、长洲朱素臣同阅"字样。《广正谱》没有沿袭《中原音韵》和《太和正音谱》北曲十二宫调统领曲谱的体式,而是以周德清《中原音韵》中转述燕南芝庵《唱论》中描述宫调声情的"六宫、十一调"合计十七个宫调来统领纲目。这十七宫调依序是黄钟、正宫、仙吕、南吕、中吕、道宫、大石、小石、般涉、商角、高平、歇指、宫调、商调、角调、越调、双调。其实,这十七个宫调中最少有五个是北曲没有使用,或者说散曲、剧曲无法提供曲例的,那就是高平调、歇

[①] [清]吴伟业:《一笠庵北词广正谱序》,蔡毅编著:《中国古典戏曲序跋汇编》(一),齐鲁书社1989年版,第79页。

指调、宫调、角调、道宫。其中高平调、道宫在《广正谱》中辑曲11支,来源是《西厢记》诸宫调;歇指调、宫调、角调没有辖曲,《广正谱》注明"缺"。从体例上看,《广正谱》首在基本曲牌中列举例曲,并简析本调格式;次列仅有牌名而无例曲者,并以"缺"标示;再列借宫转调之曲牌。特别是列出宫调主要的联套形式,将常用之套数列出,因为套数是北曲特色。而对每一曲牌的谱式分析,牌名上标注例曲所押韵部,标明例曲来源。每调首列正格,次列变格。曲文区别正衬,标注韵句,附点板式。但是,《广正谱》改变了前人诸谱每字详注平仄的方法,而是突出需要强调平仄的曲句,在注文中标出提示。对于入声派入三声,也在曲文右下旁以小字标示。最为可贵的是,《广正谱》在例曲后的注释,涉及曲调源流,曲牌体式,令、套之别,正格变格,平仄四声,叶韵出韵,字句增损等北曲体制问题,是北曲编撰中定格较为严谨、诠释较为精当的曲谱。对后来馆阁臣工周祥钰、邹金生等领衔修撰的《九宫大成南北词宫谱》、曲学大师吴梅的《南北词简谱》提供的借鉴颇多。而关于曲牌联套问题,在南北曲谱中一般都不论及。而《北词广正谱》每个宫调卷首附录"套数分题",将每个宫调流行的套式类型罗列出来,无疑是推荐给填词制曲者以为范型,这也启发了《九宫大成南北词宫谱》将联套纳入谱中的思路和设计。曲学家郑骞先生在《北曲套式汇录详解》对此褒奖有嘉。①

　　南曲谱的编撰源远流长,明清时期是南曲谱编撰最为集中的时期。目前可以看到有典籍记载的无论存世或者亡佚的曲谱都产生在这一时期。但疑惑的是学界把握不准的元人陈、白二氏编撰的《九宫谱》《十三调谱》和源于元人的《九宫十三调词谱》是否应该视为南曲谱的源头,一直存有很大的争议。所谓"九宫",是明清文人曲家对南曲宫调的概称,所以也称"南九宫"。徐于室(生卒年不详)和钮少雅(1564—1661)编撰的《南曲九宫正始》、周祥钰和邹金生编撰的《九宫大成南北词宫谱》,都沿袭了"九宫"的称谓,用来统括南北曲宫调。明嘉靖年间进士蒋孝编撰的《南九宫十三调曲谱》,后称为《旧编南九宫谱》。蒋孝在序中云"适陈氏、白氏出其所藏《九宫》

① 郑骞:《北曲套式汇录详解序例》,台湾艺文印书馆1973年版,第1页。

《十三调》二谱,余遂辑南人所度曲数十家,其调与谱合及乐府所载南小令者,汇成一书,以备词林之阙"①。其中提到陈氏、白氏两人,和《九宫》《十三调》二谱。"十三调"分别是:仙吕、羽调、黄钟、商调、正宫调、大石调、中吕调、般涉调、道宫调、南吕调、越调、小石调、双调。而"九宫"则是仙吕宫、正宫、大石调、中吕宫、南吕宫、黄钟宫、越调、商调、双调。而最早提到元人《九宫十三调词谱》的,是《南曲九宫正始》。在谱内曲例的注释中,多称《元谱》。清代文人冯旭在《南曲九宫正始序》中,称松江文人徐于室曾经得到大元天历年间(1328—1330)的《九宫十三调曲谱》,成为《南曲九宫正始》编撰的重要基础文献,更让其平添神秘色彩。其实,蒋孝之前并没有"九宫十三调曲谱"的说法,明代典籍中也没有看到"元人《九宫十三调词谱》"的具体记载。清代文人张大复在《寒山堂曲谱》卷首"新定南曲谱凡例"中斥责"九宫""十三调"的说法"直同痴人说梦"。钱南扬在《论明清南曲谱的流派》一文中说:

> 《十三调谱》和《九宫谱》虽同为天历间刻本,然实际《十三调谱》应远在《九宫谱》之前。第一,《十三调谱》尚无引子、过曲之名,称引子为"慢词",称过曲为"近词",直用宋词的名称,可见它接近宋词。第二,南曲宫调出于隋唐燕乐的二十八调,但随时在精简淘汰。到了北宋,仅存十七调。这里"十三"与"九",又减少四调。这四调的被淘汰,当然非一朝一夕的事,是需要一个相当长的时间的。《九宫谱》既为元朝的谱,则《十三调谱》自应出南宋人手无疑。②

钱先生从曲谱源流角度论述古代宫调的变化,但并非论证元代《九宫》《十三调》的存在。因为传说中的《九宫》《十三调》二谱均有目无词,蒋孝选择"九宫"部分,编成南九宫曲谱,而《十三调》则作为

① [明]蒋孝:《旧编南九宫谱序》,王秋桂主编:《善本戏曲丛刊》(第三辑),台湾学生书局1984年版。
② 钱南扬:《论明清南曲谱的流派》,《钱南扬文集》,中华书局2009年版,第168页。

附录。《九宫十三调词谱》实际上成为后来文人编撰南曲谱的精神依托。沈璟在蒋孝曲谱基础上参补新调、再署平仄、考订讹谬,并且删除了《十三调》部分,只是将其中有调有曲部分一共62曲,补充在"九宫"范畴之内。过去的曲谱,不管是朱权的准曲谱《太和正音谱》,还是蒋孝的《旧编南九宫谱》,都是一调一曲,一曲一例。沈璟首创在"正格"之外,另辟"又一体",也即与正格有所不同,但在曲律允许范围之内的"变格"也收入谱中。这也说明,南曲曲牌在文人和伶工的使用过程中,因曲意表达需要或者其他原因,会出现增减句字、改变平仄、调整曲韵等现象,但不影响主腔旋律或者格律而依然冠以原来的曲调名称。这种曲学现象得到明清曲家乐师的普遍肯定,才有了后来曲谱多种"又一体"或者"变格"的合理存在,并在曲谱中得以确认。当然,操觚染翰者及伶工乐师,选择两支曲调以上的片段曲句连缀成新调,这就是犯调或称集曲了。沈璟也是最早在曲谱中关注犯调的曲学家。说明犯调这种曲体形态,由词体之"犯"到曲体之"犯",其内在联系和特殊规律,一直延伸到南曲纷纭复杂的变化过程中。唱曲字声的平仄和叶韵,是沈璟关注曲律的两个焦点。他在曲谱中为每个曲调的例曲标注平仄要求,包括可平可仄之处的提示,力求精准。他对韵脚的要求也很严,常常用"精""妙""好"等批语赞赏用韵用字精美者,而用"用韵已杂""乖舛讹谬""不可为法"等批注字样批评不守律者,表现了吴中曲学领袖对格律的绝对尊崇。随后,沈璟族侄沈自晋在沈璟曲谱基础上再行"扩容""补正"的《南词新谱》,在高度尊重沈璟曲谱成就基础上,建立了一套更贴近明末清初传奇创作实际的立谱标准和曲谱框架。既"遵旧式",也"采新声";既"重原词",也"参增注"。况且沈自晋本人也是传奇作家,目前有《望湖亭》《翠屏山》《耆英会》等三种传奇存世,并有广泛影响。《望湖亭》卷末收场诗云:"梨园至再请新声,请得新声字字精。只管当场词态好,何须留与案头争?"他强调曲谱的"资今""实用"效果。除了大量纳新沈氏家族成员散曲作品入谱之外,对像范文若这样在清初有一定影响传奇家的作品,其曲调和例曲吸纳甚多。范文若的《梦花酣》《勘皮靴》《金明池》《鸳鸯棒》四部传奇入选曲调和例曲超80首。而对传奇创作中几乎泛滥的犯调(集曲)同样

抱着十分宽容的态度。说到这里,不能不提到晚明著名文人冯梦龙。冯是晚明时期赞赏和热心民间通俗文学(包括词曲)的文人,也是著名曲学家。他钦慕沈璟的曲学观点,并在早年亲炙沈璟指点。他潜淹20余年,编撰《墨憨斋词谱》,并对沈璟曲谱的讹错逐个纠谬订正。遗憾的是全谱已佚,部分内容保存在他自己辑集的散曲选本《太霞新奏》和沈自晋《南词新谱》的例曲中。明天启七年(1627),冯氏《太霞新奏》刊行,其《发凡》云:"歌先审调,不知何调何曲,则板与腔俱乱矣。兹选以宫调,分誊其中。犯调一依《九宫词谱》分注。又有谱之未备者,参之《墨憨斋新谱》,疑者释而讹者正,呈之歌坛,即周侯必为首肯。"①说明冯梦龙撰谱的目的之一,是为了弥补或者纠正沈璟曲谱之不足或者讹错的。订谱是对学养和体能压力很大的工程,冯梦龙自觉年老体衰,所以,他也是力促沈自晋重订沈璟《南曲全谱》的推动者。《南曲新谱》在重订过程中,有选择性地使用了冯梦龙《墨憨斋词谱》中的许多观点和材料,所以在曲谱眉批、尾注和述评中,经常可见"从冯谱""从冯补"等用语。但沈自晋订谱的指导思想更为开放和先进,突出体现在沈璟、冯梦龙的"崇古",而沈自晋更倾向于"崇新",可见文人曲家不同的曲学观念在曲谱编纂中会不自觉地流露出来。

除了蒋孝、沈璟、沈自晋的三代"胎生谱"外,晚明至清代,南曲谱修订可谓方兴未艾。徐于室、钮少雅"历经24年,九易其稿"的《南曲九宫正始》是南曲谱中最为成熟和优良的曲谱之一。钮少雅不满沈璟曲谱多从"坊本"取材,更不满沈自晋大量辑录"新调",决意"另起炉灶",重新编撰一部南曲谱。当然,极具传奇色彩的"故事"同样就是"元人《九宫十三调词谱》"的"意外发现",成为撰谱的精神动力。而最有吸引力的是卷首《发凡》"精选"条打出的"原文古调""宁质毋文"旗号。明确指出,近代名剧名曲,"虽极脍炙,不能合律者,未敢滥收"。这样,把尽管在曲坛光鲜亮丽的剧目曲调都拒之"谱"外。而所选曲调例曲,多为宋元南戏和明初文人改本戏文,保证了南曲谱例曲的"原汁古味"。同时,钮少雅撰谱的态度非常严谨

① [明]冯梦龙编纂:《太霞新奏》,海峡文艺出版社1986年版,第3页。

求实,对前人曲谱的讹错尽量从源头上厘清来龙去脉,给出实事求是的考订结论。随后,还有张彝宣的《寒山堂新定九宫十三摄南曲谱》,查继佐的《九宫谱定》、无名氏的《曲谱大成》、谭儒卿的《曲谱》等私修曲谱和官方性质浓厚的吕士雄等人的《南词定律》、王奕清等《钦定曲谱》、庄亲王允禄领衔的《新定九宫大成南北词宫谱》等曲谱,或是南曲谱,或是南北合谱;或是格律谱,或是格律兼工尺谱,把南曲谱的编纂推向高潮。

如果说,清中叶之前,大量的曲谱主要是文人士大夫为规范填词制曲而作,文人是曲谱的主角的话,清中叶以后,随着昆曲舞台艺术的发展,文人传奇创作热情的逐渐消歇,文字格律谱的关注度逐渐降低,影响越来越小,而配合清唱和剧唱的工尺谱逐渐兴盛。工尺谱是我国古代运用范围很广的记谱形式。一般认为,工尺谱最早可以追溯到唐代的"燕乐半字谱",经过宋代的"俗字谱",发展到明清通行的工尺谱。"燕乐半字谱"是唐代音乐的一种乐谱形式,名称见于宋代陈旸(1064—1128)《乐书》。《乐书》是宋代有影响的关于礼仪和音律的百科全书。但《乐书》只说有此谱,并未见谱字。因此,"燕乐半字谱"的形态至今不得而知。在宋代音乐文献中,还有可以和工尺谱相对应的"俗字谱"。张炎《词源》称之为"管色应指字谱",朱熹《琴律》说称之为"俗乐之谱"。其基本谱字共十个,即合、四、一、上、勾、尺、工、凡、六、五。但由于俗字谱在书写和流传过程中,书写或者刊刻符号差别较大,因此有多种变体俗字。但整体而言,各时期俗字谱的字形符号基本相似,与明清工尺谱的对应关系也非常明确。[①] 而"工尺谱",因为使用"工""尺""上""凡"等汉字记谱而得名,并广泛运用于传统器乐、民间戏曲、宫廷音乐之中。从某种意义上说,工尺谱是一种特殊的文字谱。随着昆曲舞台和清唱艺术的发展,各种工尺谱谱式面貌不断丰富完善,除了工尺符号、板眼符号之外,有的还添加了脚色、宾白、科介、笛调、砌末、身段、锣鼓等符号标识。影响较大的工尺谱,有乾隆五十四年(1789)苏州曲师冯

① 参阅吴晓萍:《中国工尺谱研究》,上海音乐学院出版社 2005 年版,第 10—20 页。

起凤、叶堂拍订的《吟香堂曲谱》、乾隆五十七至五十九年(1792—1794)苏州曲师叶堂编订的《纳书楹曲谱》,道光十四年(1834)曲师王继善补订刊行的《审音鉴古录》。同治九年(1870)王锡纯辑录、李秀云拍正的《遏云阁曲谱》,这也是第一部昆剧场上演唱谱。光绪三十四年(1908)吴县殷溎深原稿、张怡庵编订的《六也曲谱初集》(即《小六也》)和1921年的《春雪阁曲谱》,1922年的《增辑六也曲谱》(即《大六也》)等,都有较大影响。1921年杨荫浏编订《天韵社曲谱》、1925年吴县王季烈、刘富梁辑录、王季烈校订的《集成曲谱》、1940年的《与众曲谱》等谱,则可算是明清曲谱编纂的最后辉煌。

清代工尺谱的繁荣,也与舞台折子戏的兴盛有密切关系。由于明清传奇体制的逐渐庞大,传奇结构由单线索、单个故事、简单人物关系、单向戏剧场面向多线索、多个故事、复杂人物关系、多向戏剧场面转换,使得文人传奇文本呈现长篇、繁富、量大面貌。而搬演到舞台上则很少能在观众精力体力能够接受的时间内完成。因此,抽绎传奇中有戏点、亮点、看点的折子戏搬上舞台,就成为伶工曲师热衷的选择。特别是那些劝忠、教孝、砥节、尚义的传奇作品,无论锦绣才子,还是贩夫皂隶,都极其喜欢。文人认为,愚夫愚妇,藉以观感而兴起,其于世道人心,不无小补。这样,文人又成为推波助澜的主要推手。其实,在明万历年间,折子戏已经开始流行。像《群音类选》《八能奏锦》《词林一枝》《乐府菁华》《摘锦奇音》《玉谷新簧》《乐府红珊》《吴歈翠雅》等戏曲选本,就是当时舞台流行剧目的文本汇编。折子戏是近人对传奇选萃演出方式的称呼。明清时期,一般称"杂剧""摘锦""零出"等。[①] 也还有称"散出""散套""杂出""单出""杂单"等称谓。大约清代乾隆中叶,折子戏取代全本戏,成为传奇在舞台搬演的主要形式。由于折子戏演出的不断规范和节目的定型,出现了为演唱定腔的《纳书楹曲谱》、为文本定辞的《缀白裘》、为身段定式的《审音鉴古录》等不同用途的戏曲选本。从《琵琶记》开始,贯穿明清传奇发展整个过程的有观众喜爱和舞台影响的著名剧作,几乎都有折子戏选段存世。

① 参见郭英德:《明清传奇史》,江苏古籍出版社1999年版,第498页。

第二节　曲谱序跋折射的曲学思想和观念

南北曲谱的产生和分流,源自南北曲曲调的差异。主要生活在明嘉靖至隆庆年间的浙江山阴(今属绍兴)文人徐渭(1521—1593)是最早感受曲之南北差异,并不满北曲体制的文人。他认为:"南之不如北有宫调,固也;然南有高处,四声是也。北虽合律,而止于三声,非复中原先代之正,周德清区区详订,不过为胡人传播,乃曰《中原音韵》,夏虫、井蛙之见也。"①这番话里,不仅说南北曲调的差异,更流露出对北曲的鄙夷和不满,甚至对周德清的《中原音韵》也颇有微词。接着,王世贞(1526—1590)在《曲藻》、王骥德(？—1623)在《曲律》中,都谈到南北曲的差异问题。正因为有差异,北曲有谱(周德清的《中原音韵》、朱权《太和正音谱》),而南曲无谱。所以,尽快也为南曲编撰属于自己的曲谱,是明嘉靖开始很多文人尝试开拓的曲学领域。所以,很多曲谱中涉及的曲学思想,都从曲源和差异谈起。现对南曲谱体现的曲学观念和理想简述如下:

第一,南北差异和撰谱源流。学者认为,迨乎元季,传奇始托古今故事;迄于明人,演剧更分南北新腔。从曲谱编撰的角度说,周德清是最早意识到南北曲调曲韵差异的人。在《中原音韵·起例》第二十三条,他分析了南戏念唱的语音特质:"(《广韵》)逐一字调平、上、去、入,必须极力念之,悉如今之搬演南宋戏文唱念声腔……南宋都杭,吴兴与切邻,故其戏文如《乐昌分镜》等类,唱念呼吸,皆如约韵。"②南北朝时期生活在浙江吴兴(今属浙江湖州)的文人沈约(441—513),将汉语声调平上去入四声运用于韵文创作,避免所谓的"八病",在韵文史上产生积极影响。周德清将沈约制韵简称"约韵"。沈约当时里居吴兴,邻近杭州。南宋都城即是杭州,戏文以吴

① [明]徐渭:《南词叙录》,中国戏曲研究院编:《中国古典戏曲论著集成》(三),中国戏剧出版社1959年版,第241页。
② [元]周德清:《中原音韵》,中国戏曲研究院编:《中国古典戏曲论著集成》(一),中国戏剧出版社1959年版,第219页。

语为载体,所以周德清说南戏戏文唱念,皆如约韵。而在周德清的观念里,"惟我圣朝兴自北方,五十余年。言语之间,必以中原音韵为正"①。周德清认为沈约及其南戏戏文,乃"一方之语",以"中原为则",是取"四海同音"②。魏良辅改革民间昆山腔,也是把中州韵作为新昆曲的标准字声。他在著名的《南词引证》中有句名言:"中州韵词意高古,音韵精绝,诸词之纲领。"评价非常高。这个思想也深刻影响了明清曲学思潮的发展和变迁。对南北差异的认知,也是明清曲学研究的重要基点。明嘉靖至万历年间著名文人王世贞(1526—1590)论南北曲差异时说:"凡曲,北字多而调促,促处见筋;南字少而调缓,缓处见眼。北则辞情多而声情少,南则辞情少而声情多。北力在弦,南力在板。北宜和歌,南宜独奏。北气易粗,南气易弱。"③王骥德在《曲律》一卷有"总论南北曲第二"一节,云:"曲之有南北,非始今日也……南词主激越,其变也为流丽;北曲主慷慨,其变也为朴实。惟朴实故声有矩度而难借,惟流丽故唱得宛转而易调。"④蒋孝的《旧编南九宫谱》是目前能够确定的第一部南曲格律谱。蒋孝是个生平事状不可详考的朝廷儒吏,王骥德在《曲律》中说:"蒋,毘陵人,名孝,登嘉靖甲辰进士。盖好古博雅之士也,其书世传不多。"蒋孝在谱序中,梳理南北曲源流之变,认为北曲"有门户、有体式、有格势、有剧科、有辞调、有引序",已经非常规范;而南曲,"南人善为艳词,如'花底黄鹂'等曲,皆与古昔媲美。然崇尚源流,不如北词之盛。故人各以耳目所见,妄为述作,遂使宫徵乖误,不能比诸管弦,而谐声依永之义远矣"⑤。也明显传达出对南曲没有

① [元] 周德清:《中原音韵》,中国戏曲研究院编:《中国古典戏曲论著集成》(一),中国戏剧出版社1959年版,第219页。
② [元] 周德清:《中原音韵》,中国戏曲研究院编:《中国古典戏曲论著集成》(一),中国戏剧出版社1959年版,第220页。
③ [明] 王世贞:《曲藻》,中国戏曲研究院编:《中国古典戏曲论著集成》(四),中国戏剧出版社1959年版,第27页。
④ [明] 王骥德:《曲律·总论南北曲第二》,中国戏曲研究院编:《中国古典戏曲论著集成》(四),中国戏剧出版社1959年版,第56—57页。
⑤ [明] 蒋孝:《旧编南九宫谱·序》,王秋桂主编:《善本戏曲丛刊》(三),台湾学生书局1984年版,第3页。

规则,损宫乱调的不满。而蒋孝编撰南曲谱的初衷,就是以陈氏、白氏所藏《九宫》《十三调》谱为范式,选择"调与谱合"的曲词和乐府小令,编纂成册,"以备词林之阙"。吴中曲学领袖沈璟在《旧编南九宫谱》的基础上,基于传奇作品的迅速发展,辨别体制,整合宫调;参补新曲,扩容增量。更重要是厘定平仄四声,点示板眼正衬,称《南曲全谱》,建立了南曲填词的格律规范。从沈璟门生李鸿、李维桢分别为沈璟曲谱撰序的内容看,他们都觉得:沈璟修谱,是为越来越多文人俗师伤宫犯调、糅杂乖舛的传奇创作整肃格律,以示准则,使"一人倡,万人和,可使如出一辙"①。但同时担心的问题是,"吴歈即一方之音(周德清《中原音韵》称'一方之语')……不越方数百里,辄不能相通",且吴语的习惯已经"溺人已深",那些鄙俗曲师能够"骤然使之易听而约之于度"吗?况且"瞽工蒙瞍"习曲是心传口授,下里巴人,他们对引商刻羽茫然无着,曲谱的价值和效果怎样体现?这些担忧,实际上是对南曲自身狭隘淫俗的缺乏自信。沈璟胸有大志,志存高远,人们往往引用他的【商调·二郎神】"论曲"来表达他"欲度新声休走样,名为乐府,须教合律依腔;宁使时人不鉴赏,无使人挠喉捩嗓"的曲学理想。这个套曲中的【啄木鹂·前腔】应该引起我们注意:"北词谱,精且详,恨杀南词偏费讲。今始信旧谱多讹,是鲰生稍为更张。改弦又非翻新样,按腔自然成绝唱。语非狂,从教顾曲,端不怕周郎。"规范南曲曲唱,是明代文人曲家的理想。一是南曲曲调源自民间的村坊小曲和里巷歌谣,"本无宫调,亦罕节奏",村塾曲师又顺口而歌。魏良辅借鉴北曲"依字声行腔"的方法"引正"昆山腔,也是"愤南曲之讹陋"②。他"审音而知清浊,引声而得阴阳",引商刻羽,循变合节,欲归正四海天下南音。但是文人逞才肆情,不守规则者众,使得南曲的流传处于尴尬境地。二是周德清《中原音韵》为天下正音的宏愿是南方曲家的榜样。蒋孝是尝试者和拓荒者,即使简陋,也得到文人诸多赞许。像凌濛初就说:"牌名板眼,

① [明]李鸿:《〈南词全谱〉原序》,蔡毅编著:《中国古典戏曲序跋汇编》(一),齐鲁书社1989年版,第33页。
② [明]沈宠绥:《度曲须知》,中国戏曲研究院编:《中国古典戏曲论著集成》(五),中国戏剧出版社1959年版,第198页。

句字增损,坊刻承讹袭舛,误人多矣。毘陵蒋氏《全谱》,本调俱在,可以据以订各词。"①沈璟对蒋谱的修订提升是显著的。同样是凌濛初,也表扬沈璟:"松陵沈伯英,采新补旧,亦是功臣。间有臆见未确者,则斟酌而定之,然必确证,必实谐,断不妄为附会。"②沈璟对自己的曲谱还是很有信心的。"从教顾曲,端不怕周郎",周郎,指的是周德清。他要建立以周德清《中原音韵》同样地位的南曲谱,规范天下(昆曲)曲唱。晚明曲坛发生的"沈汤之争"是最能体现曲坛流派和观念差异的重要一笔,也被后人形容为"吴江派"与"临川派"争锋的标志性事件。沈璟《南曲全谱》不选录汤显祖《临川四梦》例曲,认为汤显祖传奇不守宫格,字之平仄聱牙,句之长短拗体,表达了沈璟对传奇作品"音律未谐,宫调未叶"的不满。沈璟和汤显祖是晚明两大曲学巨头,均有传奇作品创作的丰富经验和体会。但两人对所谓"声律之道"的理解差异很大。汤显祖在为《董解元西厢记》题辞时曾云:"余于声律之道,瞠乎未入其室也。《书》曰'诗言志,歌咏言;声依永,律和声'。志也者,情也。先民所谓'发乎情,止乎礼义者'是也。嗟乎!万物之情各有其志。董以董之情而索崔、张之情于花月徘徊之间,余亦以余之情而索董之情于笔墨烟波之际。董之发乎情也,铿金戛玉,可以如抗而如坠;余之发乎情也,宴酣啸傲,可以以翱而以翔。然则余于定律和声处,虽于古人未之逮焉,而至如《书》之所称为言为永者,殆庶几其近之矣。"③可见汤显祖把声律服从情志放在更加突出的位置。清代康熙至雍正年间无名氏编撰的南北曲曲谱《曲谱大成》,其"总论"部分受明末文人查继佐(1601—1677)所编曲谱《九宫谱定》"总论"的影响。两谱都注重南北曲源流的溯源和辨析。基本都认定:"明初南曲既兴,北词几废。"《曲谱大成》纵论南曲源流时,注意声腔的推动作用:"明代始兴弋阳腔,继以四平

① [明]凌濛初:《南音三籁凡例》,蔡毅编著:《中国古典戏曲序跋汇编》(一),齐鲁书社1989年版,第59页。
② [明]凌濛初:《南音三籁凡例》,蔡毅编著:《中国古典戏曲序跋汇编》(一),齐鲁书社1989年版,第59页。
③ [明]汤显祖:《董解元西厢题辞》,蔡毅编著:《中国古典戏曲序跋汇编》(二),齐鲁书社1989年版,第573页。

腔,后流为浙派,称海盐子弟,已属南音质屡变;至万历间,昆山魏良夫(辅),唱为水磨腔,遂极南曲之妙,变化入神。自有南谱以来,皆其派也。"①尽管提到的声腔,与常说的"四大声腔"有异,但声腔角度体认南北曲之变,是符合曲学演变规律的。以后的南曲谱,也多以北曲为参照,从各个不同的角度解析南曲发展特点和规律。

第二,宗元意识和元曲影响。明清两代,许多文人曲家都保持着对元曲和元代剧曲家的敬畏,这在曲谱编撰者的序跋和谱中评点可以看出。前述苏州曲师钮少雅(1563—1661)在《南曲九宫正始自序》中,追忆合作者徐于室不满蒋孝、沈璟曲谱例曲多采集明代坊间作品的粗疏和简陋,遍访海内,偶得元人《九宫十三调词谱》,奉为圭臬,展开新的曲谱编撰的过程。云:"徐公者,字于室,讳庆卿,乃嘉靖朝宰辅文贞公之曾孙也。风流蕴藉,酷好音律。尝曰:'我明三百年,无限文人才士,惜无一人得创先人之藩奥者。且蒋、沈二公,亦多从坊本创成曲谱,致尔后学无所考订。'于是遍访海内遗憾书,适遇元人《九宫十三调词谱》一集,依宫按调,规律严明,得意之极,时不释手。"②钮少雅的曲学思想与徐于室趣味相投,所以在《南曲九宫正始》的编撰中能够形成统一的意见。《南曲九宫正始凡例》第一则"精选"就云:

> 词曲始于大元。兹选俱集大(天)历、至正间诸名人所著传奇套数,原文古调,以为章程。故宁质勿文,间有不足,则取明初者一二以补之;至如近代名剧名曲,虽极脍炙,不能合律者,未敢滥收。

"原文古调,以为章程",这就明确表达出以元曲(剧曲散曲)为尊的曲学观念。这种原则直接影响了曲谱在曲调的考订和例曲的选择上对元曲的尊重。明末清初张彝宣(1554—1630)的《寒山堂曲谱》的编撰原则也体现出强烈的尊元意识。其"凡例第二"云:

① 转引自李晓芹:《〈曲谱大成〉稿本三种研究》(附录),南开大学出版社2015年版,第219页。
② [明]钮少雅:《南曲九宫正始自序》,蔡毅编著:《中国古典戏曲序跋汇编》(一),齐鲁书社1989年版,第84—85页。

> 曲创自胡元,故选词订谱者,自当以元曲为圭臬。蒋氏草创,但本乎陈、白二氏旧目,每目系以一词,未暇兼顾其他。沈氏沿用其旧而增益之,所见又未广。故予此谱,不以旧谱为据,一一力求元词。万不获已,始用一二明人传奇之较早者实之。若时贤笔墨,虽彩绘俪藻,不敢取也。①

在明代曲家的思想中,尊崇元曲,与明代曲学"本色"论有很大的关系。明前期曲坛出现了"以时文为南曲"的倾向,引发诸多曲家的批评。徐渭(1521—1593)在《南词叙录》中批评《香囊记》云:"以时文为南曲,元末国初未有也,其弊起于《香囊记》。《香囊》乃宜兴老生员邵文明作,习《诗经》,专学杜诗,遂以二书语句勾入曲中。宾白亦是文语,又好用故事作对子,最为害事。"②同时,他称赞《琵琶记》"句句是本色语,无今人时文气"③。这跟李开先(1502—1568)"真诗只在民间"的本色论曲学主张一脉相承。元曲朴真蕴古,本色朴茂,虽词陋但味长,一直得到多数文人的首肯。自李开先(1502—1568)始,明代多数文人都把"金元之曲"作为本色派的典范。王骥德、何良俊、王世贞、冯梦龙、徐复祚、凌濛初等均表达过对元曲本色的钦佩。李开先曾主持编选刊刻《改定元贤传奇》,收录元人杂剧凡十六种十六卷。现存的明嘉靖间刻本仅存六种六卷。他在《改定元贤传奇后序》中云:"传奇凡十二科,以神仙道化居首,而隐居乐道次之,忠臣烈士、逐臣孤子又次之,终之以神佛、烟花、粉黛。要之激劝人心,感移风化,非徒作,非苟作,非无益而作之者。今所选传奇,取其辞意高古、音调协和,与人心风教俱有激劝感移之功。尤以天分高而学力到,悟入深而体裁正者,为之本也。"④可见李开先把元剧经

① [清]张大复:《寒山堂曲谱凡例》,《续修四库全书》第1750册,上海古籍出版社2002年版,第637页。
② [明]徐渭:《南词叙录》,中国戏曲研究院编:《中国古典戏曲论著集成》(三),中国戏剧出版社1959年版,第243页。
③ [明]徐渭:《南词叙录》,中国戏曲研究院编:《中国古典戏曲论著集成》(三),中国戏剧出版社1959年版,第243页。
④ [明]李开先:《改定元贤传奇后序》,《续修四库全书》第1340册,上海古籍出版社2002年版,第667页。

典提升到教化人心的重要地位。从明清各类剧曲选本看,很多选编者都强调,既要"出风入雅,嘎玉锵金",又要"偶收鄙秽,旁及诙谐",实际上就是追求元曲雅俗共赏的审美风尚。沈璟在曲谱中,把元散曲、剧曲和宋元南戏作为曲之古调。他扩充蒋孝旧谱规模的思路就是增补经典元曲和宋元南戏合律者。从格律角度说,沈璟关注最多的是曲文的平仄用韵。宋元南戏用韵甚宽,因此,沈璟在眉批和尾注中,用得最多的评语是"×字可用×韵""×字不必用韵""此曲用韵甚杂"等。但这并不妨碍沈璟对曲文价值的认识。仙吕过曲【河传序】,例曲选古曲《南西厢》,眉批云"用韵甚杂,但以其词甚古,姑取之";仙吕过曲【一封书】,例曲选《琵琶记》曲,眉批云"此曲用韵杂,但以其题本【一封书】,而即用之作书,有古意耳";仙吕过曲【古皂罗袍】,例曲选《卧冰记》曲,眉批云"此曲质古之极,可爱可爱";正宫近词【湘浦云】,例曲选自《锦香囊》,眉批云"用韵虽杂,然词甚古雅";正宫过曲【朱奴儿】,例曲选自《荆钗记》,眉批云"此曲句句本色,又不借韵"等,可谓赞不绝口。此类曲例不胜枚举。

明清戏曲的宗元倾向是个十分复杂的问题。简单地说,主要是元杂剧所表达情真意切的价值导向、所创造生动完整的构剧范式、所体现洗练写实的艺术风格等,对明清传奇创作有重要的启迪意义。由于元代的"异族"统治,堵死了文人仕进的通道。许多文人潦倒下位,没有出路,甘与优伶艺妓为伍,满腹才华流泻于戏苑歌榭。在生活的磨难和舞台的歌哭中逐渐洗净了文人矫揉造作的情感和绘藻词曲的陋习。这在元杂剧中留下的真情实感和写实风格,也暗合了明清两代文学复古思潮中的观念追求。元明文人经常使用"蛤蜊""蒜酪"等味觉浓重的词汇来形容北曲的文体风貌,与传统诗学温柔敦厚的审美倾向形成强烈反差。"宗元"思想和观念在南曲谱的编纂历史上持续演进,也反映出明清曲学观念的复杂更替和多样表达。沈璟族侄沈自晋在《南曲全谱》基础上再行修订,终成《南词新谱》。我们知道,这部曲谱距离沈璟曲谱已经过去半个世纪。明万历至清初,文人传奇蓬勃生长。特别是描写男女爱情的传奇恣肆生长,嘲风月,拈花草,叙奇逢,订幽会,成一时之好。文人摹晓风残月之温柔,描倾国名花之秾艳,真可谓胭脂染色,粉黛销魂,使宋元

本色丧失殆尽。沈自晋厚今薄古,搜集众多新调入谱,这是事实。但沈自晋对沈璟曲谱"所录旧曲,义取不祧。近来诸作,纵能新藻出蓝,毋得先采后素。况旧所录词,自是浑金璞玉,古色暗然"①,体现了沈自晋对宋元旧曲的尊重。而以遵古、存古、返古为宗旨的《南曲九宫正始》,则基本打破自蒋孝—沈璟—沈自晋"血缘胎生谱"为典型的制谱模式。追源溯古,原文古调,以为楷模。在曲谱中,到处可见撰谱者以徐于室遍访海内遗书获得的《九宫十三调词谱》为圭臬,衡量旧谱所选例曲是否"原文古调""古质可挹"。而"元谱"和"时谱"在《九宫正始》中往往作为相互对立的概念使用,以《元谱》之宗纠"时谱"之弊,成为徐于室、钮少雅在撰谱过程中的惯性思维。而"时谱"则主要指蒋孝、沈璟的南曲谱无疑。在曲例解释文字中,大量可见"按《元谱》如何如何""词隐先生忘却元人什么什么"等用语。像第一册黄钟宫过曲,按《元谱》对沈璟以【永团圆】代替【耍鲍老】一调的辨析、第一册【煞尾】释句按《元谱》纠正蒋、沈二谱有关【煞尾】总目的彼此混淆、第四册中吕宫过曲【渔家傲】释句中,认为沈璟对【渔家傲】曲调查订,"所见诸本,恐未必是善本"等。而如果沈谱对照古曲辑例,《九宫正始》则大加赞赏。如第五册南吕引子【浣溪沙】,沈璟在《南曲全谱》中历考此调,详细阐释曲调行腔特点,并云"作此套时曲者,乃最不知音律者也。今人不从旧谱与旧曲,而必以错乱之曲为准,岂不冤哉?"钮少雅点评曰:"词隐先生此论最确。"晚明至清朝,当昆曲逐渐演变成南方影响最大的声腔——"天下第一雅曲"之后,大量的传奇创作出现,并且成就直逼元曲地位,文人的"宗元"心态似乎发生着微妙的变化。特别是进入清代之后,文人在曲谱编纂中将"明曲"与"元曲"参照比对的意识逐渐弱化,更强调"操觚者"与"梨园师"的优长互补和戏曲在"感激人心助宣教化"的作用。对元人的顶礼膜拜渐渐被崛起的"大国心态"所占据。

第三,词曲地位和社会功能。传统的正统文学观念历来重视诗文创作,视为文学正宗地位,而轻视词曲和小说等民间文学,称为诗

① [明]沈自晋:《重定南词全谱凡例》,蔡毅编著:《中国古典戏曲序跋汇编》(一),齐鲁书社1989年版,第38页。

文"绪余""末派""文章末艺"等。词曲历来品卑位微,词曲作者也不登大雅之堂。元朝皇室系蒙古游牧民族,最初对汉人持严格的排斥贬谪制度。禁锢文化,废除科举,严重颠覆了传统文人的生活方式和仕途路径。很多文人沉沦下僚,志不获展,只能入民间、跨勾栏、醉青楼,甘做"梨园领袖,杂剧班头",以玩世不恭、戏谑无羁的生活态度袒露内心的压抑和苦闷,抒写灵魂的真诚与追求,因此也成就了中国戏剧史的第一阶段辉煌。元代文人树立在戏剧史上的丰碑,是明清传奇创作文人倚声填词、啸傲曲坛的精神理由。传奇作家往往从"曲源、曲趣、曲辞、曲律、曲体、曲变"等层面和元代杂剧作隔空对话和无言沟通。这是明清曲学发展的大背景。而从曲谱编纂的小背景看,曲谱编撰者往往从词曲与礼乐关系、词曲与人心流露、词曲与社会教化等角度来肯定其作用和功能,以期给词山曲海以合理的地位。蒋孝在《旧编南九宫谱》序言中指出,"乐之所生,皆由人心。古之声诗,即今之歌曲也。昔二南国风,出于民俗歌谣。而《南风》《击壤》之咏,实彰《韶濩》之治,是乌可以下里淫艳废哉!"强调"古之声诗"和"今之歌曲"皆由人心流出。即便是《南风》《击壤》这样的民间歌谣,也和《韶濩》这样的庙堂、宫廷之乐有相同的礼乐教化作用,不能让南曲沦落到淫辞艳曲的低俗泥坑之中。蒋孝批评南人善为艳词的陋习,如"花底黄鹂"之曲,虽在辞藻上可与古曲媲美,但"宫徵乖误,不能比诸管弦,而谐声依永之义远矣"。"谐声依永"是传统诗学的最高境界,也是雅正古乐的理想追求。蒋孝作为朝廷仕官,他认为文人玩味南曲,也应承担应有的礼乐责任。沈璟的《南词全谱》没有本人的自序,但从其门徒李鸿所撰写的序言中,可以看到沈璟作为南曲中兴之主的理想和抱负。沈璟在朝廷即为祭祀典乐之官,弃官隐居故里后"独寄情于声韵"。他不满充斥里巷的淫俗溺乐,不能谐五音而调律吕,于是才采摘新旧诸曲,辨别体制,分厘宫调,考定四声,标示平仄,像徐复祚所言:"订世人沿袭之非,铲俗师扭捏之腔。"[①]沈谱在蒋谱基础上增补修订而成,是对南曲体制的

① [明]徐复祚:《曲论》,中国戏曲研究院编:《中国古典戏曲论著集成》(四),中国戏剧出版社1959年版,第218页。

进一步规范,包括宫调整合、曲牌厘定、字声考定、平仄标注、正衬分辨、犯调辨析等一系列工作成绩卓著。特别是由于吴音媚好,吴人咬音吐字糯软包含,不如中原语音吐字清晰,沈璟对曲字的字声、平仄、开闭口等精心标注,就是要以《中原音韵》为标准,建立南曲统一规范的格律标准,提升南曲的声乐地位。沈自晋在《重定南词全谱》"凡例"中表述,可以让人感受到晚明万历至清初文人传奇呈现燎原之势给沈自晋重订曲谱带来的自信。自沈璟撰谱后 40 年,临川、云间、会稽等地,词家迭出,名笔蜂起,新声浪逐,古所未有。沈永隆在《南词新谱》"后叙"中比喻到:"管弦学士大夫,从烟云花月之间舒写情思,于是旗鼓骚坛,如临川先生时方诸李供奉,我先词隐时比诸杜少陵。"①把汤显祖比作李白,沈璟比作杜甫,这在曲坛还是第一次。过去的曲选,均为坊间刻本,作者姓名也是"犹抱琵琶半遮面",或曰"无名氏作","或称别号","每每忌之"。自沈璟《南词韵选》、冯梦龙《太霞新奏》落实作者姓名以后,沈自晋在曲谱中核实作手,不再遮掩。词曲虽是雕虫薄技,但也独抒性灵,不会低人一等。明代南直隶新安(今歙县)文人程明善编《啸余谱》,凡十卷,收集《乐府》《诗余》《中原音韵》《北曲谱》《南曲谱》等词曲文献,汇聚成册。其在"自序"中云:"人有啸而后有声,有声而后有律、有乐。流而为乐府、为词曲,皆其声之绪余也。故邵子谓:'物理无穷,而声音之道亦无穷。'以声起数,御天地古今万物之变。"②另一文人马鸣霆为《啸余谱》撰序也云:"新安程若水,雅意好古,树帜吟坛。汇古来韵致若干卷,而总颜其编曰'啸余'。盖见天地之精气,啸散于风,而人心汇天地之精气,啸散于韵。孔明躬耕南阳,抱膝长啸;杜工部称其不露文章,而世已惊,济世巨力,养于一啸。至若苏门半岭,啸啸于于,而闻者以为鸾凤,夫啸也不同也。而隐,而见,而文章,而风流标树,总于音声中券之。盖鸟啼花落,水绿山

① [明]沈永隆:《南词新谱后叙》,蔡毅编著:《中国古典戏曲序跋汇编》(一),齐鲁书社 1989 年版,第 45 页。
② [明]程明善:《啸余谱自序》,蔡毅编著:《中国古典戏曲序跋汇编》(一),齐鲁书社 1989 年版,第 46 页。

青,古今同此啸圃,神而明之。长短合间,存乎其人。"①把词曲的吟咏啸傲之声比喻为天地物候精气的呼啸聚散,沟通了天地之声与喉管之音。持同样观点的还有明末著名文人凌濛初(1580—1644)。他在曲学专著《南音三籁》序言中云:"自乐不传于今之世,而声音之道流行于天地间者,惟词曲一种而已。"②有清一代,多数文人制义余功,留心典册。晨昏寻味,手口临摹,总不离经世文章。刻羽引商之学,依旧为旁门左道,雕虫薄技。但醉心词曲者,并不认为是薄技小道。松陵文人冯旭在《南曲九宫正始》序中即云"乐之大本,与政化通",关键是要崇雅、正音、整律。他认为要克服"宫商之乱""声诗之慝",最重要的是曲家要品卓行芳,调工音正,不能局限于"艳词美听"。文人姚思为《南曲九宫正始》作序,首句就云"声音之道与政通。平成天地,感格鬼神。古先圣王,功垂典籍"。面对世风下趋,曲溺淫俗,钮少雅"每存救正之思",以衰体弱质,殚精竭虑,"历十余年,凡九易稿",使得曲谱做到"宫无舛节,调有归宗"。古人崇拜"声音之道",认为声音与走雷奔电、兴云致雨相通,能够闭泄阴阳,役使鬼神。清代有官方和半官方色彩的曲谱不少,在一定程度上折射出皇权统治者对声歌曲词的态度。明末清初著名文人吴伟业(梅村,1609—1672)在为李玉的《北词广正谱》作序时,也云:

> 今之传奇,即古者歌舞之变也。然其感动人心,较昔之歌舞,更显而畅矣。盖士之不遇者,郁积其无聊不平之慨于胸中,无所发抒,因借古人之歌呼笑骂,以陶写我之抑郁牢骚;而我之性情,爱借古人之性情,而盘桓于纸上,宛转于当场。于是乎热腔骂世,冷板敲人,令阅者不自觉其喜怒悲欢之随所触而生,而亦于是乎歌呼笑骂之不自已。则感人之深,与乐之歌舞,所以陶淑斯人而归于中正和平者,其致一也。而元人传奇,又其最

① [明]马鸣霆:《啸余谱序》,蔡毅编著:《中国古典戏曲序跋汇编》(一),齐鲁书社1989年版,第47页。

② [明]凌濛初:《南音三籁自叙》,蔡毅编著:《中国古典戏曲序跋汇编》(一),齐鲁书社1989年版,第57页。

善者也。盖当时固尝以此取士,士皆傅粉墨而践排场。一代之人文,皆从此描眉画颊,诙谐调笑而出之者,固宜其擅绝千古。①

吴伟业曾是明朝崇祯皇帝赏识的官员,初授翰林院编修,后又迁南京国子监司业等职。清兵南下后,又屈节仕清,任国子监祭酒等职,是明清两代高官。但他对优伶歌哭、戏子擅场的褒扬,似乎与其身份应有的观念不符,但可窥见其内心的深刻矛盾和痛苦。《钦定曲谱》是清康熙五十四年(1715)由馆阁臣工王奕钦牵头定稿的官修曲谱。其序言云:"盖词曲并乐府之遗则,本源风雅,虽体制不同,而咏歌唱叹足以抒性灵而感志意,其道同也。"②吕士雄等撰《南词定律》,系康熙皇四子、雍亲王胤禛身边的馆阁臣工编撰的曲谱,官方色彩浓厚。雍亲王胤禛以"恕园主人"的名号亲自撰序。"恕园主人"是胤禛登基前的自号。序言云:"至于传奇,则声色俱备,实足动人。一咏一歌间,虽妇人女子,山童牧竖,无不欣然于忠孝奸佞。善恶之间,或为赞扬,或为唾骂,面目虽假,啼笑若真,未尝不可以感激人心,助宣教化焉。"③高度肯定传奇的宣承教化、抚慰人心作用。同时,也阐释了"案头曲文"与"场上传奇"、"操觚文士"与"梨园优伶"之间互为依存、互为补充的辩证关系。应该说,这是历史上地位最高的皇权统治者对传奇作品别开生面的认识和评价。尽管《四库全书总目提要》对词曲的定位不高,谓:"词曲二体,在文章技艺之间。阙品颇卑,作者弗贵。特才华之士,以绮语相高耳。……究厥渊源,实亦乐府之余音,风人之末派。"④但有清一代,朝廷对词曲著作的收集、稽考、整理、编纂还是做了大量工作。月令承应、皇室庆典等绵延不绝的宫廷演剧,禁忌戏文并不多,说明清朝统治者对戏文传奇还是持比较开放的态度。

① [清]吴伟业:《北词广正谱序》,蔡毅编著:《中国古典戏曲序跋汇编》(一),齐鲁书社1989年版,第79页。
② [清]王奕钦等:《钦定曲谱序》,《钦定四库全书·御定曲谱》,北京市中国书店2017年影印本,第6页。
③ [清]胤禛(恕园主人):《新编南词定律序》,《续修四库全书》第1751—1753册,上海古籍出版社2002年版,卷首页。
④ [清]永瑢等:《四库全书总目》卷一九八,中华书局1965年影印本,第1807页。

第三节　南曲谱编纂与明清传奇的演进

　　曲谱的编撰与曲学观念的发生与演变密切相关。在文人眼里，散曲是文人继承传统乐府创新发展的成果，皆出诗人之口，而非桑间濮上之音，且劝善惩恶、寄怀写愁。像唐诗、宋词一样，元曲是体现一代文体新变的时代产物。只有文人的散曲创作可能像唐诗、宋词一样代表"有元一代"的创作顶峰。从曲的一般意义上说，有元一代主要是散曲和剧曲。周德清《中原音韵》集中关注的也是文人散曲的主要特征和变化形态，他的"新乐府"概念，是从曲调的宫调、曲牌、定格、用韵等技术角度，建立有别于传统乐府的格律规范。因为曲之雅俗，与曲体演变形式密切相关。于民间俗曲而言，是"辞无定体"；于文人雅曲而言，是"辞有定格"。周德清在《中原音韵》中承袭的燕南芝庵《唱论》中的观点，"有文章者谓之乐府，无文饰者谓之俚歌"。在文人眼里，小令是雅的，套曲是俗的，谓之"俚歌"。为何要确定"定格"(调有定格、句有定式、字有定声)和规范？就是要建立与"新乐府"相匹配的曲体品格，完成曲之所以为曲的本质要求，即强化乐府的文学意义，提升乐府的时代价值。很多元人把散曲集称为"乐府"。像杨朝英选编的散曲集《太平乐府》，有小令，也有套数；元代无名氏所编散曲选集《乐府新声》；贯云石、徐再思合集《酸甜乐府》，马致远的《东篱乐府》，张养浩的《云庄乐府》，张可久的《小山乐府》等，均为作者的散曲集，收有小令，也有套数。可见当时乐府概念指向散曲，这主要是文人观念中所谓"正统"思想影响，忽视杂剧剧曲作为散曲成果的偏见所致。元代戏曲家钟嗣成(约 1277—1345 以后)在记录"当代曲家"行实和剧目时，有"乐府""所编传奇"概念的区分，开始有意识地区别散曲和剧曲的不同。钟嗣成所谓的"传奇"，既指向北曲杂剧，也指向南曲戏文。为什么这么说呢？是因为元杂剧剧目和宋元南戏剧目有很多交杂纠缠，《录鬼簿》分别收马致远、王实甫《吕蒙正风雪破窑记》，李直夫《宦门子弟错立身》、郑廷玉《孟姜女送寒衣》、王仲文《感天地王祥卧冰》等，与宋元戏文相关题材相互借鉴。朱有燉《元宫词》云"《尸谏灵公》演传奇，一朝传

到九重知";南戏戏文《小孙屠》第一出副末云"后行子弟不知敷衍甚传奇",《宦门子弟错立身》第五出唱云"你把这时行的传奇……你从头与我再温习"等。可见"传奇"的概念已经在北杂剧和南戏文中普遍被使用。

"明清传奇",是目前戏曲学界普遍使用并有稳定内涵的概念。"传奇"本是唐代小说的概称,但从宋代开始,即被借用为戏曲名称。宋张炎【满江红】词小序有"赠韫玉,传奇惟吴中子弟为第一"的文句。如前述,《永乐大典戏文三种》之《小孙屠》第一出有"后行子弟不知敷衍甚传奇"、《宦门子弟错立身》第五出有"你把这时行的传奇……你从头与我再温习"的唱句。这指的是南戏戏文。元代钟嗣成《录鬼簿》是著录元杂剧作家作品的专书,其分类标目题云,"前辈已死明公才人,有所编传奇行于世者",又云"右前辈编撰传奇名公,仅止于此",说明金元时期的北杂剧也称"传奇"。直到清代,将戏曲统称为传奇的也大有人在,如清代雍正、乾隆年间陶瓷艺术家兼戏曲家唐英的戏曲集称《古柏堂传奇》,其中即有传奇,也有杂剧。当然,从晚明开始,传奇成为区别北杂剧的长篇戏曲的通称。吕天成在《曲品》中云:

> 自昔伶人传习,乐府递兴。爨段初翻,院本继出;金、元创名杂剧,国初演作传奇。杂剧北音,传奇南调。杂剧折惟四,唱止一人;传奇折数多,唱比匀派。杂剧但摭一事颠末,其境促;传奇备述一人始终,其味长。无杂剧则孰开传奇之门?非传奇则未畅杂剧之趣也。①

这是明代曲家比较早、比较准确界定北杂剧与南传奇差异的理论表述。从此开始,明清时期文人曲家把宋元之后的长篇戏曲统称为传奇。汪经昌亦云:"传奇之名,实始于唐。传奇之义,自唐迄明,代各不同。唐之传奇,为小说家言,如裴铏作传奇六卷之类。宋之

① [明]吕天成:《曲品》卷上,中国戏曲研究院编:《中国古典戏曲论著集成》(六),中国戏剧出版社1959年版,第209页。

第二章　曲谱视域下的曲学观念与明清传奇

传奇,则指诸宫调谱故事,皆与戏曲无涉。至元以传奇为杂剧别称,始羼入戏曲范围(《录鬼簿》著录北杂剧,统以传奇称之,是传奇为杂剧别称之证)。明代复以南剧折数之长者为传奇,短者为杂剧。于是自明迄今,皆以明人以来所作之南词长剧为传奇。故于今视之,传奇实南杂剧之延长。"① 随着时间的演变,学者更进一步深化对传奇概念的认识。称为明清长篇戏曲的"传奇"概念,包含两个指向:一是由文人创作的案头长篇戏曲作品,二是指在舞台上演出的以昆山腔为主体的剧本。其实,不止昆山腔,海盐腔、余姚腔、弋阳诸腔演唱的戏曲都应算在内。回顾戏曲史,我们就知道,这是现代研究者的理解。

　　分拆而论,"清传奇"很好理解,可以有一个完整的上下限;但"明传奇",始于何时?如何界定?还是较为棘手的问题。主要是,从宋元南戏过渡到明清传奇,有一个相当长时间的"浑色"过渡带。喻为"浑色",是说明初文人濡染南戏,介入传奇创作,并逐渐形成文人传奇体制、结构、唱腔、表演等规制,有一个漫长的过程。明嘉靖年间徐渭,是最早关注南戏戏文的文人之一。他嘉靖三十八年(1559)著述的《南词叙录》中,跨南宋至元末南戏创作,称"南词""南戏""南曲""戏文"等。之后,李开先《词谑》称"南词"或"戏文";王世贞《艺苑卮言》、何良俊《四友斋丛说》(即《曲论》)称"南曲""戏文""南剧";到万历时期,王骥德在《曲律》中,称"南曲""南词""南调",谓"南曲"者最多;沈德符《顾曲杂言》称"南曲""南词",并开始称"传奇",并有"张伯起传奇""梁伯龙传奇"等专称;而文体意识更为清晰的吕天成著《曲品》,将明嘉靖前的南戏剧目,称"旧传奇",以别于后来的"新传奇"。有学者认为,明传奇的真正确立,应该在明代嘉、隆之交。梁辰鱼(1519—1591)在嘉靖末年创作的《浣纱记》,是用魏良辅改革后的新昆山腔演唱的传奇,这才是真正意义上的传奇。② 但也有学者把明代初期文人改写戏文放在南戏范围,如丘濬《五伦全备记》、徐霖《绣襦记》、邵璨《香囊记》、

① 汪经昌:《曲学例释》(增订本),台湾中华书局1984年版,第249页。
② 参见孙崇涛《明人改本戏文通论》,《文学遗产》,1998年第5期;郭英德《明清文人传奇研究》,北京师范大学出版社2001年版等论述。吴梅、钱南扬、郑振铎、冯沅君、赵景深、周贻白等学者都对"明传奇"概念有过不同的阐述。常用的称谓有"明初南戏""明代戏文""明人传奇""明传奇"等。

姚茂良《双忠记》等,统称"宋、元、明南戏"①。近现代戏曲学者也大都关注过明传奇的发生和演变。像吴梅、钱南扬、郑振铎、赵景深、冯沅君、周贻白等,还有当代学者吴新雷、叶长海、俞为民、孙崇涛、赵山林、郭英德、伏涤修等,都从各种角度对传奇的概念有过讨论,此处不赘。我们认为,关于明传奇概念的确定,有两个方面的情况值得注意。一是明初文人对宋元南戏的改本,即孙崇涛的"明人改本戏文"的称谓。因为像描写战国纵横家苏秦发迹故事的《金印记》,描写吕蒙正故事的《彩楼记》、刘智远故事的《白兔记》,还有《琵琶记》《东窗记》《三元记》《黄孝子》《牧羊记》《寻亲记》《胭脂记》《连环记》《破窑记》等,均经过文人多次濡染,呈现出不同时期、不同地域、不同声腔、不同形态的多种版本。② 二是文人士大夫染翰操觚,创作传奇作品的时间问题,应该结合四大声腔的流行情况综合考虑。文人介入南戏,应该在明成化—弘治年间(1465—1505)。顾起元《客座赘语》中曾有"大会则用南戏,其始只二腔:一为弋阳,一为海盐。弋阳错用乡语,四方土客喜阅之;海盐多用官语,两京人用之"③。海盐腔"多用官语"则体现出与民间弋阳腔完全不同的语言形态,这是文人介入的结果。弋阳腔没有自己的专属传奇,但海盐腔却可能有自己的专属传奇,这就是文人操觚的结果。《金瓶梅词话》中描写海盐子弟搬演的剧目有《玉环记》《刘智远红袍记》《双忠记》《裴晋公还带记》《四节记》《南西厢》6种。倒是其中的《四节记》值得我们关注。《四节记》,《风月锦囊》和吕天成的《曲品·旧传奇》著录。有人说系沈采(生卒年不详)作,《曲海总目提要》称"明初旧

① 李修生主编《古本戏曲剧目提要》(文化艺术出版社1997年版),就分列"宋、元、明南戏"和"明传奇""清传奇",把《拜月亭》《五伦全备记》《绣襦记》《香囊记》《连环记》《千金记》《明珠记》《宝剑记》《南西厢记》均列入"宋、元、明南戏"。

② 孙崇涛《明人改本戏文通论》(《文学遗产》,1998年第5期)认为:宋元南戏的明人改本,"其中有传本者,为数并不多。如《荆钗记》《白兔记》《拜月亭》《杀狗记》《琵琶记》《孤儿记》《东窗记》《破窑记》《金印记》《黄孝子》《三元记》《牧羊记》《寻亲记》《胭脂记》《连环记》《金钗记》",不足20种。但从《风月锦囊》中,另补出宋元戏文旧篇的"明人改本戏文"的节录:《王祥》《祝英台》《江天暮雪》《沉香》《孟姜女寒衣记》《林招得黄莺记》《陈巡检》《吴舜英》。

③ [明]顾起元:《客座赘语》卷九"戏剧"条,中华书局1997年版,第303页。

本,未知作者何人"。但徐朔方《晚明曲家年谱》认为,包括认为是沈采所作的《千金记》《还带记》《四节记》这三部传奇的作者应名沈龄(约1470—1523后)。不管是沈采,还是沈龄,创作时间应该都是在正德(1506—1521)末至嘉靖(1522—1566)初,甚至更早。更重要的是,《四节记》包括四个短剧,分别是"杜甫游春""谢安石东山记""苏子瞻游赤壁记""陶学士邮亭记"。这样的分剧形式以及描写文人生活情趣题材,在宋元南戏中是没有的。这完全是文人根据历史典故或者传说即兴创作的。祁彪佳在《远山堂曲品·雅品》"四纪"条云:"一纪四起是此始。以四名公配四景。沈练川作此寿镇江杨相公者。"①同在这部著作,祁彪佳把未标明作者的《四豪记》《四友记》与《四节记》联系在一起。前者云:"记孟尝、春申、信陵、平原四公子。首之以周天王之分封,合之以邯郸解围,中分记其事,各五六出,如《四节》例。构局颇佳,但填词非名笔耳。"后者云:"以罗畴老之兰、周茂叔之莲、陶渊明之菊、林和靖之梅,合之为四友。于四贤出处,考究甚确,但意格终乏潇散,故不得与《四节》并列。"②祁彪佳敏锐地注意到了《四节记》在结构上与文人参与南戏改本的差异。而吕天成在《曲品》卷下也注意到《四节记》在结构上的"始作俑者"。其在"能品五"条中云:"《四节》,清倩之笔,但赋景多属牵强。置晋于唐后,亦嫌颠倒。此作以寿镇江杨相公。初出时甚奇,但写得不浓,只略点大概耳,故久之觉意味不长。一记分四截,时此始。"③吕天成还注意到顾大典的传奇《风教篇》模仿《四节记》的体例。云:"一记分四段,仿《四节》体。趣味不长,然取其范世。"④可见这种创作动机与方法与"明人改本戏文"截然不同。联系沈德符在《顾曲杂言·填词名手》中有"南曲则《四节》《连环》《绣襦》之属,出于(成)化、(弘)治

① [明]祁彪佳:《远山堂曲品·雅品残稿》,中国戏曲研究院编:《中国古典戏曲论著集成》(六),中国戏剧出版社1959年版,第129页。
② [明]祁彪佳:《远山堂曲品·能品》,中国戏曲研究院编:《中国古典戏曲论著集成》(六),中国戏剧出版社1959年版,第26、28页。
③ [明]吕天成:《曲品》,中国戏曲研究院编:《中国古典戏曲论著集成》(六),中国戏剧出版社1959年版,第226页。
④ [明]吕天成:《曲品》,中国戏曲研究院编:《中国古典戏曲论著集成》(六),中国戏剧出版社1959年版,第232页。

间,稍为时所称。其后则嘉靖间陆天池采者,吴中陆贞山黄门之弟也,所撰《王仙客明珠记》《韩寿偷香记》《陈同甫椒觞记》《程德远分鞋记》诸剧,今惟《明珠》盛行"①的论述,如果《四节记》《连环记》《绣襦记》出于成化(1465—1487)至弘治(1488—1505)年间的话,说明文人操觚染翰,介入传奇创作的时间还可提前。这个概念是说明,文人介入南戏,并不是只有"明人改本戏文",而是有独立题材的创作。如果这个概念能够成立的话,则明成化至弘治年间是海盐腔传奇开始兴盛之时。生活于成化年间的姚茂良的《双忠记》在《金瓶梅词话》中记载为海盐子弟演唱,那么他的《金丸记》《精忠记》两部传奇也可能是海盐腔演出;沈采的《还带记》由海盐子弟演出,那《千金记》也是海盐腔演出;王济的《连环记》是海盐子弟演出,徐霖的《绣襦记》是海盐腔演出,那徐霖的《梅花记》《留鞋记》《枕中记》《种瓜记》也应该是海盐腔演出。由此可见,"明传奇"的诞生,是文人士大夫从两个渠道染翰南戏,一是改编宋元戏文故事,二是创作独立题材的传奇。而演唱的声腔依托,最大可能性是海盐腔。这一阶段的明初文人传奇,基本是为海盐腔创作的专属传奇。我国台湾曲学家汪经昌注意到海盐诸腔在明传奇发展过程中的地位和作用。他认为:

> 南宫牌调几经蜕变。自中元至元末,犹未全泯,诸宫调中之清律残迹,明洪武以次诸腔相继入曲,始益别具面目。及弘治、正德前后海盐称霸,复多创制。或孳乳程式,或以南逐北,其变制为用,不一而足。嘉靖以还,水磨登场,绳墨趋同。谱律家视海盐之声为南曲前期,而以水磨为南曲后期时调,并溯海盐以往诸声概归为古南曲。②

注意到海盐腔在文人传奇崛起过程中的重要意义是有见地的。

① [明]沈德符:《顾曲杂言·填词名手》,中国戏曲研究院编:《中国古典戏曲论述集成》(四),中国戏剧出版社1959年版,第206页。
② 汪经昌:《曲学例释》(增订本),台湾中华书局1984年版,第569页。

第二章 曲谱视域下的曲学观念与明清传奇

只是到了明代嘉靖、隆庆(1522—1572)之际,魏良辅以北曲方式改造旧昆山腔,文人梁辰鱼创作的传奇《浣纱记》上演,则标志着新昆山腔的崛起,将文人传奇推向新的阶段,才算完成了"海盐称霸"到"水磨登场"的转换。

那么,在南曲谱的编纂过程中,撰谱者是怎样理解"明清传奇"概念呢?跟曲谱编纂有什么内在关系呢?这是我们必须清楚的问题。蒋孝在明嘉靖(1522—1566)年间编撰《旧编南九宫谱》。其题作《南小令宫调谱序》的自序,从结尾"嘉靖岁在己酉冬十月既望毗陵蒋孝著"可知,编纂完成时间是嘉靖二十八年(1549)之前,早于成书于嘉靖三十八年(1559)的徐渭的《南词叙录》,说明蒋孝是较早关注南曲流变的文人之一。他在序中梳理了传统声律的流变,指出"九宫十三调"者,系南词谱编纂的基本规则。并对比南北曲调的差异,指出北曲有"体式""格势""剧科""词调"等基本规范,且"音韵之学行于中原";但惜"南人善为艳词,如'花底黄鹂'等曲",且曲家"各以耳目所见,妄为述作,遂使宫徵乖误",所以急需以陈氏白氏《九宫》《十三调》为标准,编撰规范的南曲谱。从《旧编南九宫谱》选择例曲来源看,多系宋元南戏及明初文人改本,诸如《拜月亭》《荆钗记》《蔡伯喈》《王祥》《锦香亭》《王焕》《刘盼盼》《陈巡检》《杀狗记》《东墙记》《南西厢记》《韩寿偷香》《贾云华》《吕蒙正》《玩江楼》《百花亭》《刘智远》《乐昌公主》《孟姜女》《苏秦》《彩楼记》《刘孝女》《陈光蕊》《梅岭》《锦机亭》《鸳鸯灯》《生死夫妻》等,约30种。其中引例最多的是《拜月亭》《蔡伯喈》《王祥》《杀狗》《江流》等,均在30曲以上。这诸多剧目,"见于《永乐大典目录》者凡17种;见于《南词叙录》'宋元旧篇'者,凡20种"①。但很明显,这些"宋元旧篇"中很多是经过元末明初文人反复改窜的作品。像《吕蒙正》与《彩楼记》、《江流》与《陈光蕊》、《陈巡检》与《梅岭》实为同类戏文的不同名称,这就存在文人改本传奇混杂其间的情况。但很明确的是,出于明成化至弘治(1465—1505)年间的文人为海盐腔所撰专属传奇则没有入选。除了剧曲之外,还有就是大量散曲。蒋孝没有标注散曲作者,只是统

① 周维培《曲谱研究》,江苏古籍出版社1999年版,第102页。

一用"散曲"标注例曲中非剧曲者。开创剧曲、散曲为曲谱两大类曲源的先声。在此还要说明的是,蒋孝生活的嘉靖年间(1522—1566),文人染翰海盐腔、新昆山腔呈燎原之势,传奇体制不仅已备雏形,而且日臻完善。但蒋孝系朝廷官僚身份(曾授户部主事),对下层文人创作传奇的重要文体意义,缺乏深刻认识。同时,他在曲谱中,除了剧曲、散曲概念非常清晰外,对"民间戏文"与"文人传奇"差异并没有更高的认识。这也说明到明嘉靖时期,"明传奇"的意识还未完全凸显。这个结论,在蒋孝同时期的曲学专书的表述中也可以得到证实。例如,明正德年间人臧贤(？—1519)编纂的《盛世新声》,系收录元明两代散曲、剧曲曲文的选本,其引言云:"夫乐府之行,其来远矣。有南曲、北曲之分。南曲传自汉、唐、宋,北曲由辽、金、元,至我朝大备焉。皆出诗人之口,非桑间濮上之音,与风雅比兴相表里。"①臧贤,字愚之,号雪樵,夏县(今属山西)人。正德年间,曾任教坊司左司乐,深得明武宗朱厚照(1491—1521)宠爱。可见他是宫廷梨园中人,对曲目的搜辑主要来源于皇室内禁。而明嘉靖年间刊刻的《词林摘艳》,系吴江(今属江苏苏州)文人张禄(1479—？)以《盛世新声》为蓝本,增删校订而成的戏曲选本。张禄在序言中云:"今之乐犹古之乐,殆体制不同耳。有元及辽、金时,文人才士,审音定律,作为词调。逮我皇明,益尽其美,谓之'今乐府'。其视古作,虽曰悬绝,然其间有南有北,有长篇小令,皆抚时即事,托物寄兴之言。咏歌之余,可喜可悲,可惊可愕,委曲宛转,皆能使人兴起感发,盖小技中之长也。"②两位文人在序言中,均未区分散曲、剧曲概念,而是统称为"乐府"或者"今乐府"。因此看,蒋孝对"传奇"概念的不敏感是可以理解的。

沈璟的《南曲全谱》编纂于万历十七年(1589)辞官归家之后,距蒋孝曲谱已经40年以后,已进入文人传奇发展的勃兴期。③ 因为是在蒋孝曲谱基础上的"扩容改增",除了延续和扩增蒋孝曲谱现存的

① [明]臧贤编纂:《盛世新声》,文学古籍刊行社1955年版,第7页。
② [明]张禄编纂:《词林摘艳》,文学古籍刊行社1955年版,第11—12页。
③ 郭英德在著作中使用的概念。见氏著:《明清文人传奇研究》,北京师范大学出版社2001年版,第12页。

宋元南戏曲例之外,还引入明初至万历年间的传奇曲文作为例曲。包括从成化至弘治年间丘濬、徐霖、沈采、陆采、李日华、姚茂良、苏复之,到嘉靖至万历年间李开先、梁辰鱼、张凤翼、梅鼎祚、王骥德以及沈璟本人的传奇作品。从沈璟新增曲调情况看,进一步查证蒋谱失载的宋元旧篇曲调,特别是蒋谱附录中"不知宫调"曲牌者,如【烧夜香】、【犯胡兵】、【三仙桥】、【柳穿鱼】、【四换头】、【货郎儿】、【十棒鼓】、【搅群羊】、【七贤过关】、【二犯朝天子】、【多娇面】、【清商七犯】等曲调;再则是文人自创的新调,即"集曲"。曲调数量扩增百分之三十以上。从沈璟标注例曲来源看,除了沿袭蒋谱剧曲、散曲两大类曲体外,还明确增加与曲调纠缠紧密的词调,即"诗余",有的并标注作者,如"柳耆卿作　宋人""张宗瑞作　宋人""辛幼安作　宋人""苏子瞻作　宋人"等。同时在曲文标识上更为具体。比如散曲,既有标示"散曲"者,像"未知宫调"者【七犯玲珑】,例曲标注"祝希哲作　本朝人""陈大声作　本朝人""康伯可作　朱人"等;也有标示散曲辑刊,像《雍熙乐府》;有的散曲还解释曲文来源,如【黄钟赚】例曲:标注"散曲　集六十二家戏文名"。像而在剧曲方面,像蒋谱一样,标注宋元戏文如《琵琶记》《拜月亭》《卧冰记》《荆钗记》《杀狗记》《陈巡检》《白兔记》等,以及文人传奇《宝剑记》《金印记》《南西厢记》《还带记》《千金记》《浣纱记》《窃符记》《绣襦记》《十孝记》等正常标注之外,还在不少剧目下面增注"传奇"或"旧传奇"等字样。如《孟月梅》(传奇)、《刘盼盼》(传奇)、《王焕》(传奇)、《陈巡检》(传奇)、《江流》(传奇)、《韩寿》(传奇、非今《青琐记》也)、《朱买臣》(传奇)、《黄孝子》(传奇)、《西厢记》(古典,非李日华)、《刘文龙》(传奇)、《高文举》(传奇)、《王魁》(传奇)、《吕星哥》(传奇)、《风流合三十》(传奇)、《张叶》(传奇)、《盗红绡》(传奇)、《孟姜女》(传奇)、《锦香囊》(传奇)、《冤家债主》(传奇)、《陈叔文》(传奇)、《燕子楼》(传奇)、《玩江楼》(传奇)、《同庚会》(传奇)、《琼花女》(传奇)、《鬼作媒》(传奇)、《墙头马上》(传奇)、《复落娼》(传奇)、《郑孔目》(传奇)、《生死夫妻》(传奇)、《李宝》(传奇);《章台柳》(旧传奇)、《分镜记》(古本,非《合镜记》)、《分镜记》(旧传奇)、《司马相如》(旧传奇,非今《琴心记》)、《唐伯亨》(旧传奇)、《崔护》(旧传奇)、《王魁》(旧传奇)等。纵观沈

璟对传奇的体认,我们看到,首先,是沈璟在新旧传奇界定上依然存在混乱。《崔护》《王魁》在不同的例曲后面,分别被标示为"传奇"和"旧传奇"。《崔护》在徐渭的《南词叙录》中,无论是"宋元旧篇"还是"本朝",均未见著录;《崔护谒浆》分别是元代白朴和尚仲贤的同题杂剧;《崔护记》系明无名氏传奇,今无传本,《群音类选》有选出;另,《宦门子弟错立身》【哪吒令】曲调中有"这一本传奇是《崔护觅水》"的唱词。《九宫正始》引题《崔护》,注云"元传奇"。《寒山堂曲谱》引题《崔护谒浆记》。但沈璟为何区分"新""旧"暂无法考定。而《王魁》系徐渭《南词叙录》著录的"宋元旧篇",名《王魁负桂英》,是有重要影响的南宋初年早期南戏戏文。同类题材明人传奇有王玉峰的《焚香记》,并无其他文人改本。沈璟也标示"新""旧",未知用意,或者系讹误。其次,从沈璟标示"传奇"的剧目看,大多数仍是介于宋元戏文和明初文人改本之间的作品。《琵琶记》《拜月亭》《金印记》《明珠记》《荆钗记》《卧冰记》《彩楼记》《题红记》等这些未标示"传奇"字样的剧目,有的是文人独创传奇,有的是宋元戏文改本;而同为宋元戏文的《孟月梅》则标注"传奇";在徐渭《南词叙录》"宋元旧篇"中《孟月梅锦香亭》属一剧,但沈璟曲谱中又另有《锦香亭》,未标示。完全标示为"旧传奇"的《章台柳》《分镜记》《司马相如》三剧,在徐渭《南词叙录》"宋元旧篇"中,只有《司马相如题桥记》有著录。《章台柳》未见著录,但明代有张四维所作同名传奇,今已佚;《分镜记》未见著录,但明代有无名氏传奇本,祁彪佳《远山堂曲品》著录,梁辰鱼《江东白苎》曾提及,但今无传本。为何将这二出剧标为"旧传奇",似无法理解。同时,沈谱多次指明《西厢记》非李日华本。徐渭《南词叙录》"本朝"著录《崔莺莺西厢记》(李景云编)。此李景云与李日华无涉。崔时佩、李日华《西厢记》影响甚大,并早于陆采《西厢记》。尽管李日华本、陆采本《西厢记》均可称为《南西厢记》,但李日华本成就和影响远超沈采本。

沈璟亲侄沈自晋在《南曲全谱》基础上继续增扩完善的《南曲新谱》,秉持既"重原词",又"采新声"的原则,"肆情搜讨"当下新出传奇。他在《凡例》"重原词"条下,集中提到"传奇""散曲"两个概念。新词名家点到"临川、云间、会稽诸家"和同乡同调"如剑啸、墨憨以

下"诸君。对万历晚期至清初大量传奇"新调"进行辑录。从《南词新谱》曲调例曲出处标识看,在乃叔沈璟曲谱基础上,分类更为细致具体。文体上总分散曲、剧曲、诗余三种,但具体标示更加具体明晰。散曲方面,除了只标注散曲外,有的还标注散曲作者或者散曲套名、集名,如散曲(春光烂漫套)、散曲(鹦鹉报春晴套)、散曲(云雨阻巫峡套)、虞君哉作(悼内)、顾来屏作(咏宿蝶)、散曲(与诗余不同)、沈伯英(出《情痴癫语》)、沈君善作、唐伯虎作、沈伯明(翻北咏柳忆别)、祝枝山作(咏月套)、旧曲、陈大声(孤帏点套)、沈子勺(刻《南词韵选》)、《凝云集》(旧散曲)等;剧曲方面,除了沿袭沈璟对有关剧目标示"传奇""旧传奇"外,有些剧目标示作者,像《珠串记》(先词隐未刻稿)、《双鱼记》(词隐先生)、《新灌园记》(冯犹龙作)、《拜月亭》(元人施君美作)、《双忠记》(姚静山作)、《邯郸梦》(汤海若作)、《望湖亭》(鞠通生作)、《勘皮靴》(范香令未刻稿)、《金明池》(范香令未刻稿)、《南柯梦》(汤海若作)、《梅花楼》(马更生作)、《鸳鸯棒》(范香令作)、《凿井记》(词隐先生)、《鹔鹴裘》(袁令昭作)、《明珠记》(陆天池作)、《梦磊记》(史叔考作)、《宝剑记》(李伯华作)、《神镜记》(吕勤之作)、《秣陵春》(新传奇)、《四节记》(沈练川作)、《太平钱》(旧传奇)、《窃符记》(张伯起作)、《西厢记》(古曲)、《永团圆》(李玄玉作)、《同梦记》(即《串本牡丹亭》)、《改本还魂》(臧晋叔本)等。我们看到,沈自晋标示这些剧目的特点,一是对沈璟、汤显祖、范文若、吴炳、冯梦龙等有极大影响剧家的传奇介绍,范文若有的剧作还是未刊稿。甚至关注名剧被改编情况,像汤显祖《牡丹亭》的沈璟、臧晋叔改本。二是新进剧目的作者给予特别注明,像袁于令、李玉等晚明清初崛起的剧作家。三是像《许盼盼》《郑信》《太平钱》等疑似宋元戏文的剧目定位为"旧传奇",把清代文人吴伟业在顺治十年(1653)左右刊行的传奇《秣陵春》定位为"新传奇",这应该是距离沈自晋修谱最近诞生的传奇之一。从沈自晋在《凡例》中使用"传奇""散曲"并举的表述中,可以感知他对明清传奇概念的理解和领会。尽管他更多使用"新声"一词泛指晚明清初诞生的传奇,但参考他对传奇"新""旧"概念的使用,可见他是清楚从宋元戏文到明清传奇演化过程及其基本特点的。

到明清易代之际，特别是到清代，体现个性化的私制和公权力的官修曲谱增多。徐于室、钮少雅的《南曲九宫正始》，张彝宣的《寒山堂曲谱》，查继佐（1601—1677）的《九宫谱定》，吕士雄、杨绪、刘璜等编纂的《南词定律》，到朝廷官修的《钦定曲谱》和《九宫大成南北词宫谱》，都是有影响的南曲谱。在深入研究沈璟叔侄两代人的两部曲谱之后，徐于室和钮少雅"另起炉灶"编撰了《南曲九宫正始》。徐于室蹭蹬科场，尽管贫病缠身，但全部精力"排纂九宫，推敲四声"，同时广泛阅览剧曲散曲，占有文献资料较多。而钮少雅是苏州昆曲曲师，对昆曲声律有极高修养。从《九宫正始》"凡例"可以看到，他们对宋元戏文、元杂剧、明清传奇曲体特点的体认更加自觉。比如更加注意宋元戏文与明初传奇的区别，云："元之《王十朋》，今之《荆钗》也；元之《吕蒙正》，今之《彩楼》也；元之《赵氏孤儿》，今之《八义》也；元之《王仙客》，今之《明珠》也。"①这种区分是非常重要的。不像沈璟、沈自晋曲谱经常有混淆《王十朋》与《荆钗记》、《吕蒙正》与《彩楼记》的情况发生。当然，《九宫正始》疏忽对"传奇"概念的界定，把来自元人《九宫十三调词谱》中的戏文，均称为"元传奇"。像属于"宋元旧篇"范围的《孟月梅》《许盼盼》《蔡伯喈》《赵氏孤儿》《柳耆卿》《诈妮子》《郑信》《宝妆亭》《乐昌公主》《拜月亭》《刘智远》《杀狗记》《王魁》《王祥》《王焕》《唐伯亨》《孟姜女》《薛芳卿》《林招得》等，没有区分"宋""元"之别戏文的跨度。比较清楚的是《九宫正始》区分"元传奇"与"明传奇"的意识很强，像属于"明初文人改本"的《冻苏秦》《寻亲记》《崔君瑞》《金印记》《西厢记》《陈光蕊》《苏武》《元永和》《明珠记》《高文举》《玉环记》等，均标注为"明传奇"，这是非常准确的，纠正了沈璟叔侄在原有曲谱标注上的混乱。由于徐于室、钮少雅在《凡例》中明确了入谱曲调、曲文强调"集大（天）历、至正间诸名人所著传奇套数，原文古调，以为章程"的原则，明嘉靖之后大量优秀文人传奇均"阻止"在曲谱门外，清初传奇则更加无缘入选。

① ［清］徐于室、钮少雅：《南曲九宫正始凡例》，俞为民、孙蓉蓉编：《历代曲话汇编·清代编》，黄山书社2008年版，第8页。

今存清初张大复编纂的《寒山堂曲谱》，有两种类型版本，一是五卷残本，全称《寒山堂新定九宫十三摄南曲谱》，卷首有"新定南曲谱凡例十则"、"寒山堂曲话"十八则、"谱选古今传奇散曲总目"；二是十五卷残本，无凡例。五卷残本标有"谱选古今传奇散曲总目"69种。由于该谱遵循范曲"一一力求元词，万不获已，始用一、二明人传奇较早者实之。若时贤笔墨，虽绘彩俪藻，不敢取也"①的原则，以本色当行为宗旨，所选曲文以宋元戏文为主。但从作者对剧目名称的简要解释文字中可以发现，所列举69种"元传奇"，版本来源复杂，有些出自散曲选集，比如，《吕蒙正风雪破窑记》《风流李勉三负心记》《风风雨雨莺燕争春记》题下注云选自《雍熙乐府》；《蔡伯喈琵琶记》题下注云"东嘉高明著……传奇之首，古本比今本多两出"，则说明曲文所选乃高则诚《琵琶记》；《赵氏冤孤儿大报仇》题下注云"明徐元改作《八义记》"；《崔君瑞江天暮雪》题下注云"今人改作《江雪舟记》，一字不易，恬不知耻"；《元永和鬼妻记》题下注云"龙犹子云，洪武间一教谕作，惜未询其姓名"；《席雪飱氊忠节苏武传》题下注云"与前《牧羊记》不同，今多混为一。此亦纽文所假，只十五出，戏文之至短者也"；《李亚仙诗酒曲江池》题下注云"明郑若庸改作《绣襦记》"；《王仙客无双传》题下注云"墨憨斋赠本，与《明珠记》完全不同"；《周羽教子寻亲记》题下注云"今本已五改：梁伯龙、范受益、王陵、吴中情奴、沈予一"；等等。从这些题下注释就可得知：所谓的"元传奇"，并不是来自元代的稿本，很多剧目经过书会才人、民间塾师、明初文人的改写或重编。甚至也有明代官员或者官府的抄本，像《西池宴王母瑶台会》题下注云："前明官抄本也，原题敬先书会合呈。"这就可见张大复编撰《寒山堂曲谱》，除了承袭前代曲谱材料之外，还从各种渠道搜集南曲曲集，包括散曲、剧曲的各种选本，来扩大曲调的选择视野。而从《总目》涉及的"明传奇"看，题下注明《投笔记》系文渊阁大学士丘濬所著。《小春秋》在祁彪佳的《远山堂剧品》中有著录，但今无传本，且本事不详。而《总目》提到的《钓渔

① ［清］张彝宣：《寒山堂曲谱凡例》，《续修四库全书》第1750册，上海古籍出版社2002年版，第636页。

船》《紫琼瑶》等"六种未成"剧作文稿,皆收张大复自己的传奇作品。谱中还见标注"明传奇"有《金印记》《千金记》等。这样看来,张谱除了收录宋元戏文及明代文人改本传奇之外,还部分收入明初像《投笔记》《千金记》《金印记》等可以明确界定的文人传奇或者文人改本传奇。这就说明,张大复作为剧作家和曲学家,是认真关注过明初文人传奇创作的,并对传奇的概念有自己的标准和见识。

吕士雄、杨绪、刘璜等编纂的《南词定律》成书于康熙五十九年(1720)。从杨绪等人的序言中可知,该谱主要参考张大复《寒山堂曲谱》、胡介祉《随园谱》(已佚)和谭儒卿《九宫谱》(或曰《谭儒卿谱》,已佚)等曲谱材料而成,是清代南曲谱中的鸿篇巨制,体量是沈璟曲谱的两倍以上。到康熙晚期,文人传奇体制已经高度纯熟,传奇概念也基本稳定。从"穀旦主人"(香芸阁本题,另有内务府本题"恕园主人",后者系雍正皇帝胤禛即位前的字号)所作序中使用"传奇"概念内涵看,既指"声色俱备、实足动人"的舞台演剧,也指文人操觚之士的案头创作。由于该谱有相当程度的官修或者说半官修性质,吕士雄等内府臣工,是处于国家层面的官僚,视词曲为末流,是文章与技艺之间的余音末派,自然不会对杂剧、戏文、传奇有浓厚兴趣,做精深研究。选择曲文,主要是不伤风化和符合音律。在本谱中,例曲依然主要来源于散曲和剧曲。但对散曲的分类,除了少数注明古曲、旧曲、乐府、《乐府群珠》《雍熙乐府》之外,均统称"散曲";而对宋元明南戏、明清传奇也不区分标注,统一标示剧名。传奇作品选录很多,但传奇概念非常宽泛。

而从康熙五十四年(1715)王奕清奉敕编纂的《钦定曲谱》,是曲谱编撰史上第一部真正意义上的官修谱。从集中体现清代官学意志和观念的《四库全书》编撰体例看,词曲学处于"经史子集"四大体系最边缘的位置,也是最被轻视和贬低的位置。《四库全书总目》"词曲类"序言云:"词、曲二体,在文章、技艺之间。厥品颇卑,作者弗贵,特才华之士,以绮语相高耳。……究厥渊源,实亦乐府之余音,风人之末派,其于文苑,尚属附庸。"①《四库全书》以"曲"入库者

① [清]纪昀等著:《钦定四库全书总目》卷一九八,中华书局1997年版,第2779页。

仅三,分别是《御定词谱》《御定历代诗余》和《词综》。《钦定曲谱》仅在《四库全书存目》著录。本谱是第一次官方意义的南北曲合谱,共十二卷,一至四卷为北曲谱,五至十二卷为南曲谱,卷末附失宫犯调50曲。卷首有"凡例""诸家论说""九宫谱定论说"等曲论材料。可以看出,这是以明代程明善《啸余谱》为蓝本的重编本。北曲谱以朱权《太和正音谱》为底本,南曲谱则以沈璟《南曲全谱》为底本。但贡献在于,对曲调、曲词、曲韵、曲字、曲源等重新梳理一遍,力求正本清源,纠偏救弊。具体体现在曲调名及其变异、旧谱的讹字、平仄声、开闭口音的辨别、是否失韵、南调北唱、集曲等,为提升曲谱格律的规范化做出了应有的贡献。但馆阁儒臣王奕钦对曲的理解与词密切相关,因为此前他做的重要工作,是奉康熙命领衔修纂《钦定词谱》。《钦定词谱》"翻阅群书,互相参订,凡旧谱分调分段及句读音韵之误,悉据唐宋元词校定"[①]。王奕钦等对词调格律理解和把握甚严,在对待《钦定曲谱》的态度上依然如此,即注重曲文叶韵、曲字平仄等格律问题特别多,但对戏文、传奇文体的认识非常浅薄。北曲谱部分的例曲为标示选文来源,南曲谱部分一如沈璟曲谱原稿,在例曲尾处标注"散曲""×××散曲""×××词",或者戏文、传奇剧名。有的只标明具体剧名,如《荆钗记》《寻亲记》《拜月亭》《白兔记》《琵琶记》《风教编》《卧冰记》《十孝记》《八义记》《彩楼记》《杀狗记》;也有添加"传奇"字样,如《章台柳传奇》《黄孝子传奇》《高文举传奇》《江流传奇》《陈巡检传奇》《周孝子传奇》《风流合传奇》《张叶传奇》《玩江楼传奇》《李勉传奇》等,但这种区分,实在无法找到其规律性。由此可见,王奕钦等儒臣,对南戏、传奇等与俳优相关联的剧作类文体还是非常贬斥和轻视的。

而由和硕庄亲王允禄主持,周祥钰、邹金生等领衔编纂的《新定九宫大成南北词宫谱》,刊行于清乾隆十一年(1746)。这也是封建社会最后一部由朝廷主持的大型官修曲谱。由于体量巨大,被称为"词山曲海",材料非常宏富。本谱收南曲曲牌2 761支,北曲曲牌1 705支,单曲合计4 466支。加上北套曲186套、南北合套35套,

[①] 王奕钦:《钦定词谱凡例》,中国书店2018年版,第1页。

单曲计共 2 133 支。全谱合计 6 599 支。而曲调涉及范围，包括唐五代以来的诗词、宋元南戏、金元诸宫调、元明杂剧、明清传奇、清宫戏、元明清散曲等，涵盖与传统曲体文学相关联的所有文体。收录的宋元南戏和明清传奇剧目应该是南曲谱编纂历史上空前的。可见编纂者充分利用内府藏书和前人曲谱资源，试图穷尽南曲谱相关材料的用意和用力。不仅如此，从《九宫大成》大量的曲后释语可以发现，参与编纂的馆阁儒臣，不仅对元明清戏曲史、戏曲类型、戏曲家、戏曲作品有宏观的把握和审视，而且还有非常微观的了解。比如，卷二仙吕宫正曲【步步娇】的尾注中，就谈到"袅晴丝"句的字声；【河传序】曲后按语，说到为"巴到西厢"二曲，"遍查各种《西厢》"；卷五仙吕宫只曲【油葫芦】，例曲虽选《月令承应》《元人百种》各一阕，但曲后尾注中，还旁举王实甫《西厢记》、汤显祖《牡丹亭》使用【油葫芦】曲调的情况；卷十六中吕调合套中，北【粉蝶儿】、南【好事近】套，例曲选自《金雀记》，但尾后注中，谈及洪昇《长生殿》、李渔《一·捧雪》中误用情况；卷二十七越调只曲【寨儿令】，尾注中说到《元人百种》与《北词广正》使用方式相反，"遍考元人诸套曲中，此体并无单用者，应从《北词广正》为是"等，说明撰谱者为了弄清曲调的来龙去脉，他们是下大功夫稽考史料，以求曲谱精准。

从以上对南曲谱编纂历史的简单梳理，我们可以看到曲谱编纂的基本脉络和与明清传奇之间的互动关系。特别是从宋元戏文到文人传奇，有一个漫长的过渡时期。文人剧作家对南戏样式的认识和发展，涵括了明清曲家复杂的戏曲观念、审美观念和艺术风尚的形成与演变历史。从南曲谱留存的丰富珍贵的剧曲、散曲材料看，明清曲家对传奇概念的认识，实际上与入明以来一直存在的南北曲学观念的碰撞摩擦紧密相关。"金元风范"的遒劲"北风"对文人海盐腔传奇"烟花风柳"的冲击，深刻刺痛了文人的自尊；北方弦索南下与南方鼓板的对峙，改变着南戏婉约鄙俚的面貌。遵北黜南、崇雅鄙俗、回归本色、循规遵途等观念形成的合力，推动"旧传奇"向"新传奇"的深刻演化，也推动着明清曲学观念的重大迁移。

第三章

曲谱编纂与明清传奇的发展流变

第一节 南曲曲谱对明清传奇的认知与选择(上)

近代文人魏彧书,在为王季烈、刘凤叔编纂的《集成曲谱》作序时,用精炼的文字阐述了以昆曲为依托的明清传奇兴盛特点。其云:

> 宋词元曲,二者并称。或以为今之昆曲,即元人之遗音,非也。曲有杂剧、传奇之别。杂剧始于金,而盛于元,关、白、马、郑其最著者。传奇则元人所作,仅《琵琶》《幽闺》数种,至明而渐盛。嘉靖间,昆山梁伯龙作《浣纱记》,太仓魏良辅为之订谱,创水磨调以歌之,即今之昆曲也。良辅并将旧有之传奇、杂剧,改正腔拍,变为水磨调,于是昆曲盛行。元人北曲之音节,遂以失传。即南方梨园向习之弋阳、海盐、余姚诸腔,亦俱废弃。溯自有明嘉靖以逮,国朝道光三百余年间,主南北歌场之坛坫者,厥为昆曲。盖昆曲虽创自明人,而其腔格,犹有宋词倚声之遗意。况其曲文都为骚人墨客之名作,宜乎风行宇内,村讴俚唱,莫敢争衡也。考明代传奇作者,若杨升庵、王元美、汤若士、梅禹金、张伯起、徐文长诸人,皆有声文苑,不仅以曲名,而其所撰之曲,实卓绝千古。①

这段文字,除了说明昆曲是明清传奇主要的依托声腔外,还特

① 魏彧书:《集成曲谱序》,蔡毅编著:《中国古典戏曲序跋汇编》(一),齐鲁书社1989年版,第207页。

别说到,昆腔传奇之所以有独霸曲坛的地位,还跟传奇家卓越的曲辞艺术有关系。南曲谱的编撰无疑与明清传奇的发展密切相关。从某种意义上说,周德清《中原音韵》的写作缘起,还是针对散曲创作,为散曲创作提供律正体尊的范本。其"定格四十首",都是选择"对偶、音律、平仄、语句皆妙"的散曲名作,而非剧曲。说明周德清关注"新乐府",主要是散曲创作。这跟元人曲选只收散曲而不收剧曲的"尊曲鄙剧"的观念有关。而朱权《太和正音谱》中,335 支北曲谱系虽沿袭《中原音韵》架构,但例曲的选择有三分之一取自杂剧,像《倩女离魂》《天宝遗事》《贬黄州》《归去来兮》《梧桐雨》《货郎旦》《鸳鸯被》《尸谏卫灵公》《城南柳》《黄粱梦》等杂剧均有曲文入选。而且,还有若干剧作是无名氏所作。说明朱权既关注"有文章"的"乐府",也关注"无文饰"的"俚歌"。这和周德清的曲学观念是有差异的。到明代嘉靖年间蒋孝撰谱,虽然以陈氏、白氏《九宫》《十三调》二谱为圭臬,但"遂辑南人所度曲数十家,其调与谱合者"和"乐府所载南小令者,汇成一书,以备词林之阙"①。乐府所载南小令,指的是蒋孝所能见到的南曲作家创作的散曲,特别是小令。而"南人所度曲数十家",指的是宋元以来戏文和明人改编的传奇。从王骥德《曲律》披露的简略信息看,蒋孝在明嘉靖二十八年(1549)前后,完成《南九宫十三调词谱》(即今名《旧编南九宫谱》)的编撰。这几乎与魏良辅改革昆山腔和写作《南词引证》同时。在此之前,从明成化年间(1465—1487)开始,经过弘治、正德,到嘉靖年间(1522—1566),大约 80 年左右,是文人开始涉足传奇创作的前期。其前提,是永乐年间开始的昆山、海盐、余姚、弋阳"四大声腔"的快速发展。丘濬(1421—1495)、徐霖(1462—1538)、邵璨(生卒年不详)、沈龄(1470—1523)、王济(1474—1540)、沈鲸(生卒年不详)、姚茂良(生卒年不详)、郑若庸(1490—1577)、陆粲(1494—1552)沈采(生卒年不详)、陈黑斋(生卒年不详)、梁辰鱼(1519—1591)、张凤翼(1527—1613)等明前期传奇作家处于创作比较活跃的阶段。首先值得注意

① [明]蒋孝:《南九宫十三调词谱自序》,王秋桂主编:《善本戏曲丛刊》(第三辑),台湾学生书局 1984 年版。

的是,生卒时间跨越永乐、宣德、正统、景泰、天顺、成化、弘治若干朝代的广东琼山(今海南海口)文人,曾任户部尚书、武英殿大学士的丘濬,以台阁重臣身份涉猎传奇创作,有《五伦全备记》《投笔记》《举鼎记》《罗囊记》等问世。自古传奇皆主于戏谑,君独主于伦理。他感叹当时曲坛多淫哇之声,期待以义理之言,协以时世之曲调,使人讽咏而有所得。《五伦全备记》,又名《五伦全备忠孝记》《纲常记》,叙演士子五伦全、五伦备一门忠孝的故事。事无所本,纯属虚构。尽管他创作的主要目的是将戏曲作为推行教化和宣扬伦理的工具,但是对文人参与戏曲创作还是起到很大的推动和启发作用。紧接着,像邵璨的《香囊记》、沈鲸的《双珠记》《鲛绡记》、姚茂良的《双忠记》、徐霖的《绣襦记》、沈采的《千金记》《还带记》、陆采的《明珠记》、沈龄的《娇红记》、梁辰鱼的《浣纱记》、张凤翼的《红拂记》、李开先的《宝剑记》等传奇陆续问世,并长期盛演于海盐腔或者昆山腔的舞台。这些剧作,或旌表忠孝,或崇尚节义,寓劝惩于传奇,以补世为目的。嘉靖十三年(1534),李日华、崔时佩改编的《南西厢记》约在此年前后成书,又长期在剧坛演出,影响极大。第二年(1535),陆采因不满李日华的《南西厢记》裁割王实甫原词,又重新改编《南西厢记》。但奇怪的是,上述这些文人传奇,很多是在蒋孝撰谱之前成稿并搬之场上的,在曲坛有很大影响,但竟没有进入蒋孝的"法眼"。据周维培《曲谱研究》统计,蒋谱共辑录 31 种戏文作品,收录单曲 415 支。[①] 引征最多的前十位戏文分别是:《拜月亭》91 曲、《蔡伯喈》76 曲、《王祥》51 曲、《杀狗记》35 曲、《江流》31 曲、《陈巡检》27 曲、《荆钗记》26 曲、《西厢记》13 曲、《王焕》12 曲、《吕蒙正》6 曲。其余的戏文引曲均在 1 至 5 曲不等。除宋元戏文外,蒋谱所选例曲还包括 85 支散曲。而明初的文人传奇选为例曲则非常少。

沈璟《增定南九宫曲谱》(《南曲全谱》)是在蒋谱基础上参补新调、并署平仄,考定讹谬,重刻以传。既然是"参补新调",这个"新调",主要是指明初以来文人曲家新制的犯调,即集曲。据黄思超统计,沈璟曲谱"共收集曲 189 首",其来源,"除了袭自《旧编南九宫

[①] 周维培:《曲谱研究》,江苏古籍出版社 1999 年版,第 101 页。

谱》已收的65首集曲外,主要新增当时传奇及散曲作品所创作使用者共124曲"①。沈谱中,凡蒋谱未载曲调,均在曲调名下标注"新增"字样。但通过两谱比对就可以发现,沈谱标识"新增"曲调,未必是蒋谱缺收;而沈谱未标识"新增",也未必是蒋谱旧有曲调。说明沈谱新增曲调概念是个复杂范畴。进一步查证还发现,沈谱新增而蒋谱未有之曲调,还有不少是蒋谱未发现、未收录的宋元戏文和散曲的集曲。真正属于明代以来文人传奇创作中的新曲调、新例曲,还要进一步查证整理。从蒋孝撰谱刊行的明嘉靖二十八年(1549)前后,到沈璟《南曲全谱》重订成书的万历二十五年(1597)前后,明代传奇发展又经历了约半个世纪的时间。吕天成在成书于万历三十八年(1610)的《曲品》中,曾描述当时传奇创作的盛况,云:"博览传奇,近时为盛。大江左右,骚雅沸腾;吴浙之间,风流掩映。"②这段时间,有郑若庸《五福记》《玉玦记》、李开先《断发记》、高濂《玉簪记》、张凤翼《虎符记》《红拂记》、汤显祖《紫箫记》《紫钗记》、王錂根据宋元戏文改编的《寻亲记》《彩楼记》、梅鼎祚《玉合记》、沈璟《红蕖记》、吴世美《惊鸿记》、顾大典《青衫记》等创作完成或者演出。这些传奇内容,有的是根据元杂剧或宋元南戏改编的,有的是根据唐传奇、唐人小说、宋话本改写的,有的是根据历史传说、历史故事或者奇闻逸事改撰的。这些传奇有些已经进入到沈璟"参补新调"的视野。像《双忠记》《玉合记》《还魂记》(《包龙图公案袁文正还魂记》)、《还带记》《南西厢》《金印记》《明珠记》《宝剑记》《寻亲记》《风教篇》(顾大典)、《题红记》《五伦全备记》《盗红绡》《彩楼记》《千金记》《窃符记》《红蕖记》《绣襦记》等,都有例曲曲调和例曲入选沈璟曲谱。周维培统计沈谱收录"明初至万历年间传奇24种",具体为:

 还带记(沈采)1曲、千金记(沈采)1曲、双忠记(姚茂良)1曲、金印记(苏复之)5曲、八义记(徐元)1曲、明珠记(陆采)1

① 黄思超:《集曲研究——以万历至康熙曲谱的集曲为论述范围》(上),曾永义主编:《古典文学研究辑刊》,花木兰文化出版社2016年版,第120—121页。
② [明]吕天成:《曲品》卷上,中国戏曲研究院编:《中国古典戏曲论著集成》(六),中国戏剧出版社1959年版,第212页。

曲、宝剑记(李开先)1曲、南西厢记(李日华)1曲、五伦全备(丘濬)2曲、浣纱记(梁辰鱼)2曲、彩楼记(王錂)2曲、窃符记(张凤翼)1曲、绣襦记(徐霖)1曲、题红记(王骥德)3曲、风教篇(顾大典)1曲、还魂记(汤显祖)6曲、十孝记(沈璟)19曲、凿井记(沈璟)12曲、红蕖记(沈璟)2曲、新荆钗记(无名氏)1曲、同庚会(无名氏)1曲、分镜记(无名氏)1曲、新合镜记(无名氏)1曲、玉合记(梅鼎祚)1曲。①

这个统计稍为有些差错。像《千金记》选3曲。一是中吕过曲【大环着】，例曲选自《千金记》"摆鸾旗拥道，摆鸾旗拥道"曲，而在蒋孝曲谱中，【大环着】例曲选自《东墙记》"幸相逢今夜，共同欢悦"曲；二是黄钟过曲【画眉姐姐】（新增），系连缀【画眉序】、【好姐姐】而成的集曲；三是仙吕入双调【锦上花】"又一体"（新增）。《双忠记》选2曲。一是商调过曲【山羊转五更】"又一体"（新增），系连缀【山坡羊头】、【五更转中】、【山坡羊尾】而成的集曲，例曲是《双忠记》"相伴我，十年灯火"曲；二是在附录"凡不知宫调及犯各调者"，过曲【撼动山】，例曲选自《双忠记》"自家名号活阎罗"曲。《金印记》选5曲。一是仙吕过曲【解醒歌】（新增）；二是南吕过曲【红衲袄】"又一体"（新增）；三是商调过曲【梧桐半折芙蓉花】，连缀【梧桐树】、【芙蓉花】而成的集曲，例曲是"尘蒙镜里鸾，云阻天边雁"曲，蒋谱标注《苏秦》，沈谱标注《金印记》；四是仙吕入双调过曲【晓行序】，曲牌名下注云"旧谱在引子中，今查得当入过曲"，曲例来源《金印记》，但注云"旧谱作《江流记》"；五是双调近词【武陵春】。《宝剑记》选3曲。一是仙吕过曲【甘州八犯】（新增）；二是仙吕入双调【玉札子】（新增）；三是附录"不知宫调及犯各调者"引子【三叠引】（新增）。《南西厢记》的情况在沈谱中也较为复杂。目前查证有2曲。一是仙吕过曲【河传序】（与诗余不同），例曲来源《南西厢》（古曲），并注云"非李日华"，眉批云"旧谱名曰【聚八仙】，又分为二曲，非也，今查正"。蒋谱分列【聚八仙】、【幺篇】二调，注云《西厢记》。二是仙吕入双调【声声

① 周维培：《曲谱研究》，江苏古籍出版社1999年版，第123页。

慢"又一体",例曲源自《南西厢记》(古曲)"只将非雨,谁拟真晴"曲,蒋谱未见著录此调。《彩楼记》的情况也更为复杂。沈谱共选录有8曲。一是正宫过曲【雁来红】曲,沈谱注《彩楼记》,蒋谱注《吕蒙正》;二是中吕过曲【驻云飞】"又一体""漫忆侯园"曲,沈谱注《彩楼记》,蒋谱未收此调;三是中吕过曲【越恁好】"又一体"曲(新增);四是中吕过曲【摊破地锦花】"又一体"(新增);五是中吕过曲【雁过灯】(新增);六是越调过曲【梅花酒】"逢时过节,诚心如意"曲,蒋谱注《吕蒙正》;七是商调引子【风马儿】,沈谱在曲牌名下注云"《十三调》谱又收入越调内",例曲选自《彩楼记》"独守旧牖是几年"曲,而蒋谱例曲选自《杀狗记》"倾国花容貌娇美"曲;八是仙吕入双调【摊破金子令】(或无摊破二字),蒋谱题【摊破金字令】,系【淘金令头】、【园林好】缀成的集曲。蒋谱、沈谱例曲均选"红妆艳质,今日多僝僽",两谱均注明《彩楼记》。《风教篇》系顾大典作传奇,又名《风教记》,今无传本。沈谱收录2曲。一是正宫过曲【朱奴剔银灯】(新增),缀【朱奴儿】、【剔银灯】而成的集曲;二是南吕过曲【学士解醒】(新增),系【三学士】、【解三醒】缀成的集曲。题为《分镜记》的传奇有2种入选,一是中吕过曲【瓦盆儿】(新增),例曲采自《分镜记》,曲调名下注云"古本,非《合镜记》";二是南吕过曲【贺新郎】,例曲采自《分镜记》,曲调名下注云"旧传奇"。《题红记》入选曲调只有2曲。一是正宫过曲【芙蓉红】(新增);二是黄钟过曲【三段催】(新增)。最值得注意的是周维培提到沈谱收录汤显祖《还魂记》6曲,这是一个失误。假如周维培先生推测成立,"沈璟曲谱成书当在万历二十五年(1597)以前"①,而汤显祖《牡丹亭》(《还魂记》)在万历二十六年(1598)才完稿。这年春天,汤显祖赴京述职,并向吏部请辞,未等正式革免,即回到故乡临川,并于秋天完成《牡丹亭》。沈谱选录题名《还魂记》的曲调有5支,4曲在附录"凡不知宫调及犯各调者"内。分别是引子【宴蟠桃】(新增),沈璟眉批云"此曲三句,无韵,疑有误,不可为据";过曲【桃花红】(新增),过曲【步金莲】(新增),过曲【疏影】,此调名下注云"此调未知确否,再查正"。还有1曲,是仙吕过

① 周维培:《曲谱研究》,江苏古籍出版社1999年版,第111页。

曲【月上五更】(新增)"阶下蛩聒絮"曲,系连缀【月儿高】、【五更转】而成的集曲。这5曲,查汤显祖《牡丹亭》(《还魂记》)均无。看【桃花红】例曲曲文:"双亲听启,那书生是薄幸的。相看半载,语话没几句。几次陪言全然不理。他说自有真真王氏妻,因此上把奴抛弃。"这个"始乱终弃"的故事与《牡丹亭》情节无涉。应该是明代署名欣欣客作《还魂记》,即《包龙图公案袁文正还魂记》,或者无名氏《高文举还魂记》,待查定。应该说,《南曲全谱》未收汤显祖《玉茗堂四梦》中的曲调和例曲,是可以肯定的。

还有暂时无法鉴别作品来龙去脉的,如《新荆钗记》《燕子楼》。羽调近词【胜如花】,例曲选自《新荆钗记》"辞亲去,别泪零"曲。沈璟在眉批云"此曲不知何人所增,其调不知何所本。但腔甚可爱,不可不录"。这里也透露出重要信息,即沈璟修订之前,还有人曾经增补或者修订蒋谱吗?目前还没有文献支持这个疑问。但可见蒋孝曲谱对曲调、例曲的选择来源还是比较复杂。中吕过曲【渔家灯】"又一体",系新增,例曲选自"《燕子楼》传奇""若提起旧日根芽,不由人两泪如麻"曲。但《燕子楼》有元侯克中的杂剧《关盼盼春风燕子楼》,《录鬼簿》《太和正音谱》著录;也有明代竹林逸士的传奇《燕子楼》,今无传本。所选系杂剧还是传奇,暂无法判断。未见著录的宋元戏文《琼花女》《韩玉筝》也有曲调选为例曲,《韩玉筝》入选例曲是新增南吕过曲《绣太平》,等等。

沈璟曲谱不选汤显祖《临川四梦》的曲调和曲例,是件耐人寻味的事情。我们认真梳理一下。沈璟系统从事曲学活动,当始于其万历十七年(1589)辞官回乡之后。其辞官原因,或许与上一年参与主持顺天乡试舞弊案有关。入榜者有长洲李鸿,为首辅申时行之婿,朝廷内议论"以为私"。这年,汤显祖迁南京礼部祠祭司主事,升正六品。沈璟归乡后开始蓄养家班,并埋头传奇创作且一发不可收。同时,着手在蒋孝旧谱基础上修订新谱。订谱过程很长,现无从确定订谱的起始年份。但相关材料表明,沈璟参订的新谱,在万历二十五年(1597)前后,已经基本成书。也就是说,沈璟弃官乡居约8年后,新谱基本完成。但刊行年份当在万历三十四年前(1606)。是年,沈璟将新刊行的曲谱寄王骥德,王骥德在自己的《古本西厢记校

注》卷末附沈璟来信,谈到此事。徐朔方先生在《沈璟集》笺注中,考证此信的写作时间是万历三十四年(1606)十二月十五日。① 也就是说,成书后,又过了9年,新谱才得以跟公众见面。这期间的万历二十四年(1596),杭州籍文人胡文焕(约1558—1617后)编纂《群英类选》刊行,收录元明杂剧、传奇折子戏157种,散曲(含小令)323首,套曲229首。其间收入汤显祖传奇《紫箫记》4折,分别是《霍王感悟》《小玉插戴》《洞房花烛》《讯问紫箫》。收入沈璟的传奇则有《红蕖记》8折,《分钱记》2折,《十孝记》10折,数量超过汤显祖传奇。原因是,此书刊行时,汤显祖的《临川四梦》还未面世。再来看看《临川四梦》创作的具体时间。学界熟知的材料,汤显祖在每一出传奇完稿后,都有"自题词"。《紫钗记题词》末有"乙未春清远道人题",乙未,是万历二十三年(1595),目前可见最早刊刻版本是金陵陈氏继志斋刻本,时间是万历三十年(1602),学术界基本无争议。这年,沈璟的传奇《义侠记》完成,并盛演于剧坛。冯梦祯《快雪堂日记》本年九月二十五日载,有"吴徽州班演《义侠记》"。《牡丹亭还魂记题词》末有"万历戊戌秋清远道人题",戊戌,是万历二十六年(1598),即汤显祖从遂昌知县任上辞官归家的当年。尽管臧懋循雕虫馆刻本《玉茗新词四种》所收《牡丹亭》卷首的《牡丹亭题词》,末署"万历戊子秋清远道人题",戊子,系万历十六年(1588),但认定"戊子"是"戊戌"之讹,基本上是学界的共识。《南柯记题词》末有"万历庚子夏至清远道人题",庚子,即万历二十八年(1600)。黄仕忠从日本访书得到的材料认为,《南柯记》的刊刻时间,应该在万历三十四年(1606)。② 《邯郸梦记题词》末有"辛丑中秋前一日,临川居士题于清远楼",辛丑,即万历二十九年(1601)。黄仕忠参考日本访书得到的材料认为,《邯郸记》的完成时间应该在万历二十九(1601)至三十四年(1606)之间,刊刻时间则在万历三十四年(1606)。③ 梳理后可以看到,汤显祖的传奇《紫钗记》的完成时间早于《南曲全谱》的成书时

① 参见徐朔方辑校:《沈璟集》(下),上海古籍出版社2012年版,第483页。
② 黄仕忠:《"玉茗堂四梦"各剧题词的写作时间考》,《文学遗产》,2011年第5期。
③ 黄仕忠:《"玉茗堂四梦"各剧题词的写作时间考》,《文学遗产》,2011年第5期。

间 2 年,但沈璟有机会看到《紫钗记》的刊行,应该在是万历三十年(1602)以后。《牡丹亭》的创作时间晚于《南曲全谱》成书 2 年。目前没有材料显示汤显祖与沈璟曾经谋面、信札往来等,沈璟看到《牡丹亭》刊行本,应该更晚。而《南柯记》《邯郸记》的刊行时间与《南曲全谱》刊行时间同在万历三十四年(1606),就更没有机会入谱了。唯一可以推测的是,《紫钗记》《牡丹亭》的刊行时间早于万历三十四年(1606),如果沈璟看到前"二梦",应该有机会增补进入《南曲全谱》。但,是沈璟没有看到呢,还是看到后也没有反应呢? 只能是一个历史悬案。万历三十五年(1607),汤显祖同年进士孙俟居将沈璟的《南曲全谱》寄给汤显祖,汤显祖有《答孙俟居》回之。其云:"曲谱诸刻,其论良快。久玩之,要非大了者。庄子云:'彼乌知礼意?'此亦安知曲意哉? 其辨各曲落韵处,粗亦易了……词之为词,九调四声而已哉! 且所引腔证,不云未知出何处犯何调,则云又一体又一体。彼所引曲未满十,然已如是,复何能纵观而定其字句音韵耶? 弟在此自谓知曲意者,笔懒韵落,时时有之,正不妨拗折天下人嗓子。兄达者,能信此乎?"①对沈璟曲谱表达了深刻的不满。甚至认为沈璟并非真正懂曲者,对宫调、曲牌没有弄明白,列出"正体"后,有列出很多"又一体",认为这是对曲调缺乏主见的表现。

从曲谱选入的曲调和例曲看,沈璟对明代初期文人濡染传奇,到万历时期,特别是魏良辅"引正"昆山腔后,文人传奇的发展,给予了认真的关注。同时,可以得知沈璟是阅读过不少文人传奇作品的。比如,影响比较大的《五伦全备记》《千金记》《双忠记》《宝剑记》《浣纱记》《题红记》等。但总的来说,沈璟对文人传奇的敏感度并不高,也许明初传奇的发展并不像我们今天想象的流传范围如此广泛、反响如此热烈。从曲谱内容分析,沈璟对文人传奇的态度依然十分谨慎。《金印记》和《彩楼记》是沈谱入选曲调比较多的传奇,这可能跟这两部传奇都脱胎于宋元戏文的本色表达有关。沈璟主要考虑曲文是否有严谨的格律规范和本色辞藻。到沈璟重订曲谱之

① [明]汤显祖:《答孙俟居》,徐朔方笺校:《汤显祖集》(二),卷四十六"玉茗堂尺牍"之三,中华书局 1962 年版,第 1299 页。

时,有的传奇作家新锐而出,传奇作品盛演不衰,在文坛有很大影响,但是在沈璟曲谱中并没有体现。比如像梁辰鱼的《浣纱记》,取材吴王夫差和越王勾践争霸的历史史实,以西施、范蠡爱情故事贯穿全剧。这是新昆山腔引入戏曲演唱的"开门"之作,清代文人朱彝尊在《静志居诗话》中曾云:"伯龙雅擅词曲,所撰《江东白苎》,妙绝时人。时邑人魏良辅,能喉转音声,始改弋阳、海盐为昆腔,伯龙填《浣纱记》付之。王元美诗:'吴闾白面冶游儿,争唱梁郎雪艳诗'是已。同时又有陆九畴、郑思笠、包郎郎、戴梅川辈,更唱迭和,清词艳曲,流播人间,今已百年。"①但沈璟曲谱只引一调,是正宫过曲【普天乐】"又一体"(新增)"锦帆开,牙樯动;百花洲,清波涌"。这是一支名曲。但沈璟眉批云:"此曲音律甚谐,但此调虽出于《龙泉记》,毕竟无来历。梁伯龙若在,余当劝其改作矣。"可见沈璟还是不满意新增曲调的"出身"背景。《浣纱记》《宝剑记》《鸣凤记》是明代开创传奇新局面的三部重要传奇,但沈谱采录都非常有限。王世贞的《鸣凤记》②是影响很大的传奇作品。以发生在明嘉靖年间,以杨继盛为代表的八位谏臣与奸臣严嵩父子之间善恶生死斗争为主要情节。与沈璟曲谱几乎同时编定刊行的胡文焕的《群音类选》,是著名的戏曲、散曲选本,其卷十三收录《鸣凤记》多折散出。说明该剧已经流行场上,但不见沈璟采录。另外,李日华的《南西厢》也是影响比较大的传奇。清代焦循在《剧说》中云:"李日华改实甫《北西厢》为南曲,所谓《南西厢》,今梨园演唱者是也。"③但沈璟也非常谨慎,曲调采录甚少。沈璟入选最多的是他自己创作的传奇作品,据我们统计,《十孝记》最多,达 17 曲;《凿井记》有 9 曲,《红蕖记》有 2 曲。《十孝记》成稿于沈璟告老还乡的万历二十一年(1593)前。拢合古代 10 个孝子事亲的故事,今无传本。《群英类选》卷二十四收录《黄

① [清]朱彝尊:《静志居诗话》卷十四"梁辰鱼"条,人民文学出版社1990年版,第235页。

② 关于《鸣凤记》的作者问题有争议。吕天成《曲品》著录,但列于"作者姓名无可考"类;《曲海总目提要》著录,云"系王世贞门客所作";《明代杂剧全目》著录,云"王世贞"撰。

③ [清]焦循:《剧说》,中国戏曲研究院编:《中国古典戏曲论著集成》(八),中国戏剧出版社1959年版,第105页。

香扇枕》《王祥卧冰》《兄弟争死》《郭巨鬻儿》《缇萦救父》等曲文。沈璟传奇入选的这些曲调,绝大多数是新增的"新声",即蒋孝曲谱以来曲坛出现的新调。如来自《十孝记》传奇的仙吕过曲【罗袍歌】、仙吕过曲【一封书】"又一体"、中吕过曲【驻马泣】、中吕过曲【尾犯芙蓉】、南吕过曲【太师垂绣带】、黄钟过曲【出队滴溜子】、越调过曲【山虎嵌蛮牌】、商调过曲【山羊转五更】、商调过曲【猫儿出队】、双调过曲【醉侥侥】、仙吕入双调【沉醉海棠】"又一体";选自《凿井记》传奇的曲调如正宫过曲【锦芙蓉】、南吕过曲【醉太师】、黄钟过曲【双声滴】、商调过曲【二贤宾】、仙吕入双调【桂花遍南枝】"又一体"、仙吕入双调【海棠醉东风】、仙吕入双调【江儿拨棹】、仙吕入双调【五枝供】;选自《红蕖记》传奇的曲调有南吕过曲【春琐窗】、商调过曲【猫儿坠桐花】,这些曲调名下都注明"新增"。而且,从这些新增曲调的结构看,绝大多数都属于集曲。

而沈璟族侄沈自晋在《南曲全谱》基础上增订重辑的《南词新谱》成稿于清顺治四年(1647),刊行于清顺治十二年(1655),距离沈璟曲谱刊行的明万历二十五年(1597),已经过去将近60年。这近一甲子可以说是明清传奇蓬勃生长的重要时期,诞生传奇390多种。明万历至明崇祯年间,诞生传奇约260种。而明崇祯至清顺治年间,诞生传奇130多种。屠隆、吕天成、金怀玉、汤显祖、陈与郊、叶宪祖、汪廷讷、冯梦龙、郑之文、徐复祚、袁于令、单本、佘翘、梅鼎祚、范文若、李玉等著名曲家的重要传奇基本完成于此阶段。沈自晋在《重定南词全谱凡例》中,专列一款,叫"采新声",云:"先生定谱以来,又经四十余载。而新词日繁矣。搦管从事,安得不肆情搜讨哉。然恐一涉滥觞,便成跃冶。寝失先进遗矩,则弃置非苟也。夫是以取舍各求其当,而宽严适得其中。"[①]可以看出,沈自晋身处文人传奇作家和数量迅速增长的时代,他特别提到临川(今江西抚州)、云间(今上海松江)、会稽(今浙江绍兴)等地"新词家,诸名笔,古所未有",真是"宝光陆离,奇彩腾跃"。而这些传奇的卓越成就,他引

① [明]沈自晋:《重定南词全谱凡例》,《南词新谱》,中国书店1985年版,第5—6页。

用沈璟在传奇《坠钗记》第一出首曲里的一句曲词,"推称临川",说"先生亦让头筹"①。说明传奇的发展此时已臻顶峰。沈自晋系沈璟族侄,沈氏家族有深厚的曲学渊源。沈自晋科场蹭蹬,屡试不第,逐渐沉醉词曲,乐在其中。他欣赏和佩服卜世臣(1572—1645)、范文若(1590—1637)、冯梦龙(1574—1646)、袁于令(1592—1674)等词曲家的才华和传奇创作,并与他们有深厚交谊。沈自晋在重定《南曲新谱》过程中,做了一件有意义的工作,即编写了一份《古今入谱词曲传剧总目》,"不论新旧,以见谱先后为序"②。沈自晋使用的类别概念有诗余、古传奇、散曲、旧散曲、旧传奇、新传奇等。我们暂不论这些概念的内涵,而从时间跨度上看,诗余上溯到唐代的李白、冯延巳,到宋代柳永、欧阳修、苏东坡、张孝祥、辛弃疾、贺方回等;古传奇则上溯到《王焕》《陈光蕊》《陈巡检》(即《梅岭记》)、《韩寿》《郑信》等;旧传奇则指《高文举》《崔君瑞》《唐伯亨》《王魁》《朱买臣》《张叶》《林招得》《王子高》等。而文人传奇,则从元末高则诚的《琵琶记》开始,贯穿明初丘濬《五伦全备记》、徐渭《女状元》、徐霖《绣襦记》(作者有争议)、姚茂良《双忠记》、陆采《明珠记》、沈练川《千金记》《四节记》等早期传奇,到梁辰鱼《浣纱记》、无名氏《鸣凤记》、梅鼎祚《玉合记》、高濂《玉簪记》等开创传奇新局面的重要作品,乃至到汤显祖的《临川四梦》、沈璟的十多部传奇,延续到清代顺治年间范文若、袁于令、冯梦龙、卜世臣、李玉等传奇家作品,且沈璟、范文若、汤显祖、沈自晋本人的作品,作为例曲出现在曲谱中,所占的比例较大。

周维培在《曲谱研究》中,同样统计了《南词新谱》辑录宋元戏文、明初传奇、明中后期传奇的情况。"辑自明中后期传奇者"有:

沈璟传奇种类最多:《奇节记》1曲、《串环记》1曲、《双鱼记》1曲、《鸳鸯记》1曲、《四异记》1曲、《同梦记》2曲、《结发记》1曲、《分钱记》1曲、《埋剑记》2曲、《坠钗记》1曲、《博笑记》1曲。范文若传

① [明]沈自晋:《重定南词全谱凡例》,《南词新谱》,中国书店1985年版,另,沈璟在《坠钗记》首曲【西江月】中推崇临川诸句,已删。该传奇原批云:"【沁园春】前当有一曲,亦省去耳。"参见徐朔方辑校:《沈璟集》(下),上海古籍出版社2012年版,第501页。

② [明]沈自晋:《古今入谱词曲传剧总目》,《南词新谱》,中国书店1985年版,第5—6页。

奇辑录曲调最多：《梦花酣》37曲、《勘皮靴》13曲、《金明池》7曲、《鸳鸯棒》8曲、《花眉旦》2曲、《生死夫妻》2曲、《雌雄旦》2曲、《欢喜冤家》2曲、《花筵赚》3曲。传奇巨匠汤显祖的传奇第一次入选南曲曲谱，其中，《邯郸记》5曲、《紫钗记》3曲、《南柯记》2曲、《紫箫记》2曲、《牡丹亭》6曲。沈自晋本人传奇首次入选。其中，《望湖亭》8曲、《翠屏山》4曲、《耆英会》5曲。袁于令《鹔鹴裘》3曲、《西楼记》4曲、《金锁记》1曲、《真珠衫》2曲。吴炳《绿牡丹》1曲、《画中人》1曲、《西园记》1曲；史槃《梦磊记》1曲；叶宪祖《鸳簪记》1曲、《鸾鎞记》1曲；卜世臣《乞麑记》1曲；梅鼎祚《玉合记》1曲；徐复祚《红梨花》1曲；顾来屏《摘金园》1曲；蒋西宿《白玉楼》1曲；陈与郊《灵宝刀》1曲；阮大铖《双金榜》1曲；孟称舜《娇红记》1曲；屠隆《昙花记》1曲；周朝俊《红梅记》1曲；单本《蕉帕记》、《露绶记》各1曲；无名氏《鸣凤记》1曲；李玉《永团圆》《一捧雪》各2曲；吴梅村《秣陵春》1曲等。①

沈璟是晚明有巨大影响的曲家，传奇创作数量多。虽然编剧成就有限，但仍被视为和汤显祖齐名的大曲家。他编定的《南曲全谱》在曲坛影响甚大，他在吴江派作家中有极高的声誉，是吴江派的领袖。而吴江派是昆曲的渊薮，也代表昆曲的正宗地位。沈璟还是沈自晋崇拜的长辈。另外，吕天成、叶宪祖、冯梦龙、袁于令、范文若、卜世臣等都与沈自晋关系密切。从这些作家的籍贯分布看，吴江派的版图已经扩展至整个苏南和上海、浙江部分地区。沈自晋在重定曲谱时，大量增加沈璟传奇中的曲调，是尊重堂伯父在曲调格律上的严谨拘守，不出格范。沈自晋在曲谱的眉批上，不断称赞沈璟句法、用韵、平仄甚妙、甚佳等。甚至还有曲调是撤下《南曲全谱》原有的例曲，而换上沈璟传奇中的曲文。例如，仙吕过曲【光光乍】，眉批云："原曲韵杂，不可学，以先生传奇易之。"沈璟的散曲作品也有不少入选《南曲新谱》。沈璟曲文在曲谱中的厚重程度，是跟沈璟吴江派领袖的地位一致的，也体现出族侄对乃叔的尊重。范文若（1590—1637），松江（今属上海）府人，著传奇十余种，今存《博山堂乐府》三种，具体是《花筵赚》《鸳鸯棒》和《梦花酣》。前两种已演于

① 周维培：《曲谱研究》，江苏古籍出版社1999年版，第141—142页。

场上。《松江府志》（嘉庆戊寅刊本）有其传云："文若美姿容，工谈笑，雅慕晋人风度，好为乐府词章。识者拟之汤临川云。"[①]可见当地人对他为人和才华的尊崇。而沈自晋最称赞的曲家是王骥德和范文若，认为这两人"以巧笔出新裁，纵横百变，而无踰先词隐之三尺"。因为重定曲谱之时，范文若已经作古，沈自晋自己在《重定南词全谱凡例续纪》中详细记载了寻访范文若文稿的经过。由于冯梦龙和族弟沈君善的推荐：

> 知云间荀鸭（按，即范文若）多佳词，访其两公子于金阊旅舍，以倾盖交，得出其尊人遗稿相示。其刻本，为《花筵赚》《鸳鸯棒》《梦花酣》。录本为《勘皮靴》《生死夫妻》。稿本为《花眉旦》《雌雄旦》《金明池》《欢喜冤家》。及阅其目录，尚有《闹樊楼》《金凤钗》《晚香亭》《绿衣人》等记。数种未见，乃悉简诸稿，得曲样新奇者，誊及百余阙，珍重而归。君善谓予："顷不见《勘皮靴》及《生死夫妻》末出卷场诗乎？云：曲学年来久已荒，新推袁沈擅词场。又云：幸有钟期沈袁在，何须摔碎伯牙琴？以知音似此推许，而兄不早继词隐芳规，缵成一代之乐府，复因循岁月何？"

从这段记载可以看到，沈自晋崇敬范文若的传奇创作成就，从其子嗣得到遗稿。特别是范文若在曲文中称赞袁于令、沈自晋为当代曲学复兴功臣，并引为知音，令沈自晋大为感动。这不仅催促他全身心投入完成曲谱重定工作，还投桃报李，在曲谱中大量引入范文若的曲调、曲词，以期扩大范文若在曲坛的影响。从这里也可以观察沈自晋与范文若的私交关系和范文若当时在曲坛的影响。

第二节 南曲曲谱对明清传奇的认知与选择（下）

极富传奇色彩的是，松江府（今上海松江）下层文人徐于室（1574—

① 转引自邓长风：《七位明清上海戏曲作家生平钩沉》，《明清戏曲家考略全编》（上），上海古籍出版社2009年版，第3页。

1636),虽困顿科场,朝不保夕,"晚罹贫病,朝呻夕吟;排纂九宫,推敲四声",仍雅爱音律,乐此不疲。明天启乙丑(1625),徐于室偶然获得元代天历年间《九宫十三调词谱》,日夜摩挲不止,他不满蒋、沈二公多从坊本纂编曲谱之弊,欲重撰曲谱鸿制。徐于室遇上音律修养极深的苏州曲师钮少雅(1563—1651),"共案以忘餐,连床而不寐"①。历十余年,凡九易稿。后徐于室不幸魂归道山,钮少雅独自完成曲稿,凡十二载寒暑。今存有清顺治辛卯(1651)精镌本、清初抄本、乾隆二十八年(1763)颍川廷爵抄本等刻本传世。

这是一部全新的南曲谱。之所以说"全新",是因为与蒋孝、沈璟、沈自晋承袭的"胎生谱"没有瓜葛,完全是"另起炉灶",重新开张。虽然在体例上,仍如蒋孝旧谱一样,以《九宫》和《十三调》分开列谱,但宫调前后次序有所调整。更主要的是,所选曲调,特别是例曲,没有因袭蒋、沈二谱旧例,而是重开视野,酌定而收。由于获取元人《九宫十三调词谱》以及明初曲选《乐府群珠》等文献,按照钮少雅在《南曲九宫正始凡例》所提示的撰谱原则,"兹选俱集大(天)历、至正间诸名人所著传奇套数,原文古调,以为章程。故宁质毋文,间有不足,则取明初者一二以补之;至如近代名剧名曲,虽极脍炙,不能合律者,未敢滥收"。撰谱思路非常明确:原文古调,宁缺毋滥。确有缺额,偶取明代初期曲文补充。在徐于室、钮少雅的曲学观念中,曲谱原需雅正,必须以"古质"为取例标准。从《南曲九宫正始》操作层面看,曲调来源类别,标注有:"元传奇""明传奇""元散套""明散套""小令""明小令""散套"等基本类别。另外,散见"明初散套""元南北散套""明南北合调散套"等称谓。还有"佚名传奇""明咏朱买臣套""《荆钗记》(明改本王十朋)""《浣纱记》(南北合套,明传奇)"等极少数专项说明的表述。说明在徐、钮头脑中元明剧曲、散曲曲体概念是非常清晰的。毫无疑问,《南曲九宫正始》关注到了传奇的发展。它把宋元戏文统称为"元传奇",虽然与我们今天所称宋元戏文不同,特别是没有区分戏文中还有部分南宋时期的作品,

① [清]姚思:《南曲九宫正始序》,蔡毅编著:《中国古典戏曲序跋汇编》(一),齐鲁书社1989年版,第89页。

但联系上面提到的曲谱使用的其他概念看，徐、钮把元明剧曲和散曲划分得相当清楚。也就是说，他们是把宋元明传奇发展整合在一起考虑的。因为明初很多传奇，是改编宋元戏文而成的。《南曲九宫正始》遴选了哪些明初传奇中的曲调呢？我们把标示为"明传奇"的曲调排列出来，计有：

《紫香囊》1支、《宝剑记》8支、《浙江亭》1支、《四节记》2支、《苏武》19支、《邹知县》1支、《明珠记》16支、《千金记》6支、《寻亲记》29支、《黄孝子》9支、《高文举》5支、《崔君瑞》14支、《香囊记》2支、《蝴蝶梦》2支、《冻苏秦》24支、《纲常记》4支、《金印记》5支、《西厢记》6支、《元永和》4支、《陈光蕊》16支、《托妻寄子》1支、《彩楼记》2支、《周子隆》1支、《双忠记》4支、《张员外》1支、《张子房》2支、《绣襦记》2支、《耿文远》2支、《还带记》3支、《子母冤家》2支、《八义记》3支、《十孝记》7支、《张翠莲》2支、《织锦回文》2支、《苏倜俪》1支、《焚香记》1支、《三元记》3支、《升鸾记》1支、《窃符记》1支、《罗囊记》3支、《凿井记》2支、《金华娘子》4支、《商辂》1支、《跃鲤记》2支、《玄皇帝》1支、《钗钏记》2支、《赵氏孤儿》1支、《张金花》1支、《高汉卿》1支、《还魂记》2支、《宣和遗事》2支、《绣鞋记》1支、《玉环记》1支、《浣纱记》1支、《鸾钗记》1支、《龙泉记》1支、《绨袍记》1支、《减灶记》1支等。共涉及传奇58种，例曲244支。

涉及的58种传奇，情况非常复杂。完全由文人独立创作的传奇作品有《纲常记》《罗囊记》《四节记》《香囊记》《千金记》《金印记》《绣襦记》《还带记》《焚香记》《双忠记》《三元记》《跃鲤记》等明初时期的传奇。这些传奇演出声腔非常复杂，有的可能是海盐腔、余姚腔等演唱的传奇作品。但基本上是文人濡染南戏之后第一批文人传奇，涉及的传奇作家主要是成化、嘉靖年间的丘濬、邵灿、姚茂良、王济、沈采、徐霖、沈龄、陈罴斋等人。而从嘉、隆之际，开创传奇新局面的《宝剑记》《浣纱记》开始，直到整个万历神宗48年间（1573—1620），文人传奇发展进入快车道。涌现了许多杰出的戏曲家和传奇作品。但是，《南曲九宫正始》所选录的极其有限。李开先的《宝剑记》选录8支曲调；梁辰鱼的《浣纱记》仅选录1曲；昆山派作家陆采的《明珠记》入选曲例算很高，有16曲；张凤翼的《窃符记》有1

曲,而他最享盛名的《红拂记》无曲调入选。沈璟被称为吴江派的宗师,在沈自晋的《南词新谱》中,曾有11种传奇13支曲调入选。在《南曲九宫正始》中,则选录其《十孝记》7曲、《凿井记》2曲。其余传奇均无曲调入选。但上列其他情况则显示更为复杂的面貌。比如,选录14支曲调的《崔君瑞》,目前未见明初文人传奇本。只有《崔君瑞江天暮雪》系宋元戏文,《南词叙录·宋元旧篇》著录。而在张彝宣的《寒山堂曲谱》里,则题为《江天暮雪》。选录曲调最多的《寻亲记》,达29曲之多,系王錂根据宋元戏文《教子寻亲》改编而成。但《教子寻亲》的明改本有5种之多。因其"古本尽佳,今已两改。真情苦境,亦甚可观"①。祁彪佳在《远山堂曲品》中将《寻亲记》列"能品",但评价却极高:"词之能动人者,惟在真切。故古本必直写苦境,偏于琐屑中传出苦情。如作《寻亲》者之手,断是《荆》《杀》一流人。"②也许是改本继承宋元戏文的"古质",赢得徐、钮二人的兴趣。列为"明传奇"的《冻苏秦》,因已亡佚,只存佚曲,与元杂剧《冻苏秦》之间的关系无从考订。本谱已选苏复之《金印记》,同样写苏秦出仕前后家人前倨后恭的世态炎凉,但与元杂剧《冻苏秦》情节差异还是很大。③ 从本谱选录明传奇《冻苏秦》的24曲看,古质可掬,不饰辞藻,有元人本色。而选录曲调达19支的《苏武》,除了南戏《苏武牧羊》和元杂剧《苏武还乡》外,还未见流传的明人改本。本谱提供的曲调与它们之间的关系还需进一步查实。还有《陈光蕊》,实为《陈光蕊江流和尚》,《南词叙录·宋元旧篇》著录。明有无名氏《江流和尚》《江流记》,已佚。所以,本谱《陈光蕊》的真实原貌还是云遮雾罩。必须要特别提到《还魂记》,并非汤显祖的《牡丹亭还魂记》,而是无名氏作《高文举还魂记》。祁彪佳《远山堂曲品》云:"《还魂》,俗本有《高文举》。此传之稍近于理。初尤疑其为古曲,迨后半散杂,

① [明]吕天成:《曲品》,中国戏曲研究院编:《中国古典戏曲论著集成》(六),中国戏剧出版社1959年版,第226页。
② [明]祁彪佳:《远山堂曲品》,中国戏曲研究院编:《中国古典戏曲论著集成》(六),中国戏剧出版社1959年版,第24页。
③ 有关战国时期纵横家苏秦在戏曲中形象及情节的演化,可参阅孙崇涛:《〈金印记〉的演化》,《文学遗产》,1984年第3期。

遂不足观。"①必须引起我们警觉和重视的是，《南曲九宫正始》所标注为"明传奇"的作品，有些是目前难以考证其到底是明人原作，还是改编宋元戏文。所谓无从考证，是因为整个明代"明人改本戏文"甚至"明人改本杂剧"是个非常复杂的问题。② 像《元永和》，本谱注"明传奇"，收佚曲4支；《寒山堂曲谱》注"元传奇"，收佚曲5支；而钱南扬先生《宋元南戏百一录》，疑此为元代南戏旧篇等。这还需进一步深入考证。但《南曲九宫正始》以例曲的形式保存很多已经亡佚的传奇佚曲，文献价值是很高的。

今存清初文人张彝宣的《寒山堂曲谱》，有两种类型抄本。③ 一是存中国艺术研究院音乐所藏本，为五卷残本，内题《寒山堂新定九宫十三摄南曲谱》，卷首有"新定南曲谱凡例十则""寒山堂曲话十八则""谱选古今传奇散曲集总目"等材料，其中"谱选古今传奇散曲集总目"因介绍曲谱所选用早期南戏相关材料，文献意义最大。二是存北京大学藏孙楷第赠本，为十五卷残本，无凡例及序跋等，只有正文部分。如前介绍，张大复撰谱的指导思想是"力求元词"的理念，大量引用宋元南戏剧目材料。尽管他使用"传奇"这个概念，并在"谱选古今传奇散曲集总目"中，特地划分"元传奇""明传奇"，但张大复对"传奇"的理解是宽泛的。宋元以来(在晚明清初文人眼中，只有元传奇概念，就像只有元杂剧一样，并没有"宋"的意识)，与散曲对应的剧曲，主要是元传奇，均在曲体的范围之内。曲谱在"谱选古今传奇散曲集总目"内"元传奇"列69种，分别是：

《吕蒙正风雪破窑记》《孝感天王祥卧冰记》《王十朋荆钗记》《苏武持节北海牧羊记》《岳忠孝王东窗事犯记》《黄孝子千里寻母记》

① [明]祁彪佳：《远山堂曲品》，中国戏曲研究院编：《中国古典戏曲论著集成》(六)，中国戏剧出版社1959年版，第83页。

② 据孙崇涛先生研究意见，在概数为200种的宋元戏文中，有明人改本(含选本)，且于明传奇正式形成前即已经传世的改本，不足20种。参见其《明人改本戏文通论》，《文学遗产》，1998年第5期。

③ 参见黄仕忠：《"寒山堂曲谱"考》，原载《传统文化与现代化》，1997年第6期；赵景深：《元明南戏的新资料》，《元明南戏考略》，作家出版社1958年版，第110页；赵景深：《元代南戏剧目和佚曲的新发现——介绍张大复的"寒山堂曲谱"》，《戏曲笔谈》，上海古籍出版社1980年版，第29页。

第三章 曲谱编纂与明清传奇的发展流变

《江流和尚陈光蕊传》《杨德贤女杀狗劝夫记》《董秀英花月东墙记》《陈巡检梅岭失妻记》《朱买臣泼水出妻记》《刘知远重会白兔记》《蔡伯喈琵琶记》《赵氏冤孤儿大报仇》《风流李勉三负心记》《鬼判何推官传》《蒋世隆拜月亭记》《贾充宅韩寿偷香传》《崔君瑞江天暮雪》《元永和鬼妻传》《崔莺莺待月西厢记》《风风雨雨莺燕争春记》《唐伯亨》《周羽教子寻亲记》《开封府风流合三十》《张叶状元传》《薛云卿偷赠锦香囊记》《王魁负桂英传》《风流王焕百花亭记》《席雪餐毡忠节苏武传》《苏秦传》《关大王古城会》《孟月梅写恨锦香亭记》《高文举两世还魂记》《陈叔文负心金钱串记》《乐昌公主破镜重圆记》《郑将军红白蜘蛛记》《张资传》《郑孔目风酷寒亭记》《薛惜惜两美更夫记》《章台柳》《金银猫李宝闲花记》《史弘肇》《王子高》《岳阳楼》《司马相如》《李亚仙诗酒曲江池》《子母冤家》《萧淑贞祭坟重会姻缘记》《董解元智夺金玉兰传》《志诚总管鬼情集》《贞节孟姜女》《王仙客无双传》《裴少俊墙头马上目成记》《苏小卿西湖柳记》《崔护谒浆记》《赛摩勒传》《花花柳柳清明祭柳七记》《宋公盟（明）大闹元宵》《西池宴王母瑶台会》《诈妮子调风月记》《子父梦栾城驲》《韩文公风雪阻蓝关记》《韩湘子三度韩文公记》《蒋兰英》《郭华胭脂记》《金滕记》《松竹梅四友争春记》《范蠡沉西施记》。应该说，张彝宣对传奇的态度，特别是对南戏经典戏文的尊崇和对若干文人传奇的鄙薄，代表了清初部分文人对明清传奇态度上的微妙变化。

而作为南曲曲谱编撰史上体量最大的曲谱之一《新编南词定律》（通常称为《南词定律》），是由清代宫廷文人、曲师吕士雄、刘璜、唐尚信、杨绪等编，金殿臣点板，邹景僖、张志麟、李芝云、周嘉谟等检校，成书于清康熙五十九年（1720）的大型曲谱。全书十三卷，收黄钟宫、正宫、道宫、仙吕宫、大石调、中吕宫、小石调、南吕宫、双调、商调、般涉调、羽调、越调曲牌1342体，分引子、过曲、犯调，共计2090支曲调。其中引子232支、过曲1203支、犯调655支。由于该谱点板式句读、标正衬、加注收鼻音及闭口音，并在每曲前注明句数与板数，被视为南曲格律谱的典范，王季烈、吴梅等著名曲家都对其赞赏有加。之所以说《南词定律》体量巨大，不仅是指它收录的南曲曲调数量之多，体例之广，而且还指曲谱收录曲文覆盖的剧曲、散

曲作品范围很大。周维培《曲谱研究》、李俊勇《中国古代曲谱大全》在对《南词定律》的介绍中，都大致统计了曲文涉及的剧曲、散曲曲体类别和选曲数量。李俊勇叙说道：

> 我们粗略统计了一下，除有标为散曲(254)、古曲(5)、乐府群珠(4)、旧曲(4)、雍熙乐府(1)和乐府(2)的270支曲子外，其余均为宋元南戏及明清传奇作品，其总目如下（括号内为该剧所收曲文数量）：
> 《四喜》(7)、《荆钗》(57)、《西厢》(51)、《琵琶》(143)、《拜月亭》(106)、《明珠》(12)、《鸳鸯灯》(1)、《牡丹亭》(72)、《八义》(32)、《节孝》(15)、《邯郸》(8)、《彩楼》(33)、《璎珞会》(1)、《高文举》(8)、《双红》(13)、《千金》(14)、《牧羊》(36)、《长生殿》(40)、《梦磊》(3)、《一捧雪》(14)、《孟月梅》(5)、《百顺》(9)、《奈何天》(6)、《千忠禄》(2)、《永团圆》(14)、《金雀》(12)、《金印》(24)、《江天雪》(11)、《露绶》(5)、《眉山秀》(4)、《王焕》(8)、《梅岭》(25)、《白兔》(43)、《分镜》(6)、《李宝》(6)、《百炼金》(5)、《鹔鹴裘》(3)、《如是观》(9)、《长命缕》(1)、《宝剑》(15)、《风流配》(2)、《御袍恩》(2)、《芭蕉井》(8)、《灌园》(5)、《磨尘鉴》(1)、《春灯谜》(6)、《梦花酣》(29)、《情缘》(1)、《彩毫》(1)、《蕉帕》(4)、《秣陵春》(2)、《太平钱》(9)、《黄孝子》(7)、《全节》(2)、《紫箫》(1)、《玩江楼》(16)、《昙花》(6)、《西楼》(18)、《磨勒传》(4)、《杀狗》(51)、《香囊》(4)、《蝴蝶梦》(2)、《神镜》(1)、《怜香伴》(4)、《红拂》(8)、《红梨》(23)、《浣纱》(21)、《千祥》(3)、《祝发》(3)、《慎鸾交》(5)、《金锁》(6)、《教子》(33)、《王魁》(5)、《吕星哥》(1)、《绿牡丹》(5)、《玉马缘》(1)、《鬼法师》(1)、《四元》(5)、《唐伯亨》(4)、《元永和》(2)、《醉菩提》(2)、《刘盼盼》(3)、《龙华会》(2)、《卧冰》(45)、《孤儿》(4)、《江流》(10)、《瑞霓罗》(4)、《琥珀匙》(1)、《锦香囊》(3)、《刘文龙》(5)、《金串》(2)、《巩皇图》(3)、《遇仙》(4)、《水浒》(23)、《荷花荡》(1)、《雌雄旦》(2)、《麒麟阁》(2)、《闹花灯》(3)、《女状元》(1)、《题红》(3)、《锦江沙》(1)、《风流院》(2)、《清忠谱》(1)、《赛金莲》(1)、《欢喜冤家》

(2)、《蟾宫会》(1)、《一文钱》(1)、《翻浣纱》(3)、《纲常》(2)、《耆英会》(3)、《金明池》(9)、《虎符》(3)、《翠屏山》(3)、《獭镜缘》(2)、《偷甲》(3)、《双鸳缘》(2)、《勘皮靴》(12)、《凿井》(5)、《宝妆亭》(1)、《绿绮》(4)、《史弘肇》(1)、《庆有余》(4)、《紫霞觞》(3)、《扶龙位》(1)、《运甓》(5)、《东墙》(8)、《玉合》(5)、《一夜闹》(1)、《金莲》(2)、《三元》(6)、《锦笺》(1)、《紫钗》(12)、《锦香亭》(13)、《巧团圆》(2)、《人兽关》(4)、《南柯》(6)、《风月亭》(1)、《珠串》(1)、《精忠》(3)、《纲常义》(1)、《连环》(14)、《十大快》(1)、《葛衣》(3)、《钗钏》(6)、《玉簪》(7)、《鸣凤》(3)、《何推官》(2)、《耿文远》(1)、《韩寿》(3)、《鸳衾》(1)、《苏小卿》(1)、《玉玦》(3)、《名花榜》(1)、《朱买臣》(1)、《李勉》(2)、《花筵赚》(4)、《义侠》(2)、《检书》(1)、《玉妃仙》(1)、《财星现》(1)、《全德》(1)、《还带》(2)、《燕子笺》(4)、《梅花楼》(1)、《没名花》(1)、《广寒香》(3)、《望湖亭》(7)、《一诺媒》(7)、《十孝》(6)、《海潮音》(5)、《双蝴蝶》(1)、《再生缘》(2)、《连城璧》(1)、《万事足》(5)、《玩婵娟》(1)、《红蕖》(1)、《双忠》(4)、《双珠》(2)、《鸳鸯棒》(10)、《孟姜女》(2)、《三生传》(1)、《万年欢》(1)、《书中玉》(3)、《怀香》(4)、《麒麟》(1)、《乾坤啸》(1)、《红绣鞋》(1)、《比目鱼》(2)、《广陵仙》(5)、《想当然》(1)、《满床笏》(2)、《慈悲愿》(1)、《诗扇缘》(1)、《冤家债主》(1)、《占花魁》(11)、《聚英雄》(1)、《非非想》(1)、《全家庆》(2)、《织锦回文》(1)、《风筝误》(2)、《琼花女》(1)、《王伯谷》(2)、《岁寒松》(1)、《儿孙福》(1)、《罗惜惜》(3)、《鲛绡》(3)、《绣襦》(6)、《忠孝录》(1)、《西园》(2)、《桃花》(5)、《双烈》(1)、《燕子楼》(3)、《鬼做媒》(2)、《朱文》(3)、《张叶》(2)、《减灶》(1)、《陈叔文》(1)、《井中天》(1)、《天下乐》(1)、《四节》(2)、《郑孔目》(1)、《赵光普》(1)、《英雄谱》(1)、《状元旗》(2)、《劝善》(1)、《闹乌江》(1)、《复落娼》(2)、《寿为先》(1)、《烂柯山》(1)、《文星现》(3)、《画中人》(2)、《王莹玉》(1)、《诈妮子》(1)、《东郭》(2)、《吉庆图》(2)、《金丸》(1)、《竹叶舟》(1)、《长生乐》(1)、《埋剑》(2)、《绣花针》(1)、《张资》(2)、《王母蟠桃会》(2)、《风流合三十》(1)、《崔怀宝》(3)、《琴

心》(1)、《惊鸿》(1)、《窃符》(1)、《鸳簪》(1)、《珍珠衫》(2)、《石麟镜》(1)、《白玉楼》(1)、《双玉人》(1)、《木绵庵》(1)、《意中缘》(1)、《新合镜》(1)、《双锤》(1)、《蜃中楼》(1)、《博笑》(1)、《生死夫妻》(3)、《一种情》(3)、《玉镜》(1)、《胭脂》(2)、《紫琼瑶》(1)、《福星临》(1)、《昆仑索》(2)、《焚香》(1)、《五福》(5)、《洞庭红》(1)、《张金花》(1)、《四贤》(2)、《双渐》(1)、《五代荣》(1)、《万寿图》(2)、《丹晶坠》(6)、《牛头山》(1)、《双雄梦》(3)、《风教篇》(1)、《金钿盒》(1)、《双螭壁》(1)、《白纱》(1)、《彩衣欢》(1)、《补天》(1)、《软蓝桥》(1)、《双遇蕉》(1)、《花眉旦》(2)、《祥麟现》(1)、《飞龙凤》(1)、《鹦鹉洲》(2)、《银瓶》(1)、《存孤》(1)、《林招得》(1)、《幻奇缘》(1)、《娇红》(1)、《青衫》(1)、《分钱》(1)、《节侠》(1)、《双福寿》(1)、《碧玉串》(1)、《锦上花》(1)、《幻缘箱》(1)、《九莲灯》(1)、《鸾钗》(1)、《风云会》(1)、《刘孝女》(1)、《一合相》(1)、《李婉》(1)、《摘金园》(1)、《风流梦》(1)、《丽鸟媒》(1)、《双金榜》(1)、《疗妒羹》(1)、《后七国》(1)、《醉月缘》(1)、《万里圆》(1)、《党人碑》(1)、《乞麾》(1)、《虎囊弹》(2)、《忠良鉴》(1)、《冻苏秦》(1)、《龙膏》(1)、《美人香》(1)、《李亚仙》(1)、《醉乡》(1)、《鸾刀》(1)、《玉搔头》(1)、《卖水》(1)、《练囊》(2)、《灵宝刀》(1)、《觅水》(1)、《玉环》(2)、《裴少俊》(1)、《红梅》(1)、《跃鲤》(2)、《认毡笠》(1)、《鸾镜》(1)、《万全》(1)。①

从上述总结的情况看,《南词定律》曲调来源和例曲选择特点是非常鲜明的。第一,这是在所有南曲曲谱中,涉及宋元戏文和明清传奇剧目范围最广、时间跨度最长的曲谱。徐渭在《南词叙录》中列举"宋元旧篇"共65种和"本朝"48种,本谱涉及最少一半以上。而明代从成化、弘治、嘉靖到隆庆、万历、崇祯,各个时期比较有影响的文人传奇也都有曲文选录。第二,清代传奇也是本谱高度关注并纳入纂谱视野的重要来源。从顺治到康熙年间重要剧作家,像苏州剧

① 李俊勇:《新编南词定律·前言》,刘崇德主编:《中国古代曲谱大全》(一),辽海出版社2009年版,第12—14页。

派的李玉、朱素臣、朱佐朝、张彝宣、毕魏、朱云从、叶时章、邱园,以及李渔、洪昇等均有传奇曲文入选。编撰《寒山堂曲谱》的传奇家、曲律家张彝宣则有《醉菩提》《如是观》《海潮音》《獭镜缘》等传奇曲文入选。第三,选曲数量最多的还是明初影响最大的文人传奇和宋元经典戏文。前者像《琵琶记》入选143曲、《拜月亭》106曲、《浣纱记》21曲,后者像《杀狗记》51曲、《王祥卧冰》45曲、《白兔记》43曲、《苏武牧羊》36曲。第四,代表文人传奇艺术成就最高的汤显祖的《牡丹亭》72曲,这也是《牡丹亭》在所有南曲谱中入选频次最高的,说明《牡丹亭》传奇在清代曲坛的影响已经达到顶峰。另外,洪昇的著名传奇《长生殿》有40曲入选,说明《长生殿》也逐渐声名鹊起。而在沈自晋《南曲新谱》中浓墨重彩推出的沈璟传奇,入选作品有《凿井记》《鸳衾记》《博笑记》3种;范文若的传奇在《南词定律》中的收录略少于《南词新谱》,但数量应该说还是不错的,说明撰谱团队对范文若剧作的整体评价还是较高的。计有《梦花酣》29曲、《勘皮靴》12曲、《鸳鸯棒》10曲、《金明池》9曲、《花筵赚》4曲、《生死夫妻》3曲、《雌雄旦》2曲、《欢喜冤家》2曲。第五,除上述情况外,本谱对其他戏文或者传奇作品,特别是清代传奇入选面很大,但是收录曲调和例曲比例并不高,只收录一两曲的剧作不在少数。在《南曲九宫正始》中收录曲调很多的《寻亲记》(29曲)、《冻苏秦》(24曲),在《南词定律》中只剩下《冻苏秦》1支曲子。可见不同曲谱的纂谱者,对明清传奇各个剧作的喜爱程度和认识标准还是有很大的差异。

到清乾隆七年(1742),庄亲王允禄(1695—1767)奉乾隆帝弘历之命,在主持编撰《律吕正义》之后,命馆阁臣工周祥钰、邹金生、徐兴华、王文禄等人集体编纂《新定九宫大成南北词宫谱》(简称《九宫大成谱》),煌煌八十二卷于乾隆十一年(1746)付梓。这是曲谱史上重要的官修谱。像《钦定曲谱》一样,将南北曲谱、格律与工尺合为一谱。所收曲调之多、曲体之广、例曲之巨,都堪称前所未有。曲谱共收录北套曲185套,南北合套36套。单体曲牌有南曲1513曲,北曲581曲,共2094曲。加上各种变体曲2372个,共有4466曲。例曲取材非常广泛,包括宋元南戏、元明杂剧、元明清散曲、明清传

奇、宫廷戏等各个时期的曲调,还有部分金元诸宫调和唐宋词调。由于纂谱者在例曲曲文下只标示《×××》剧名、散曲、××词、《雍熙乐府》《元人百种》《盛世新声》《月令承应》《劝善金科》《九九大庆》等方式,对后人正确识别剧目性质带来一定困难。周维培在《曲谱研究》中,统计《九宫大成谱》辑录明清传奇共134种。① 吴志武在《〈新定九宫大成南北词宫谱〉研究》一书中,认为收录明清传奇数量还不止这些。据他统计,达199种以上。② 纵观全谱,从明代成化、弘治年间(1465—1505)文人濡染南戏,开始文人传奇创作,蔓延至明嘉靖元年(1522)至万历十四年(1586)间的传奇崛起,到万历十五年(1587)开始至清康熙年间约百年的传奇勃兴与余绪期③,每个历史阶段的代表作家和重要传奇都有曲调和曲文入选。从丘濬《纲常记》(即《五伦全备记》)开始,徐霖《绣襦记》、王济《连环记》、沈采《千金记》《四节记》、邵璨《香囊记》、陆采《明珠记》《怀香记》、沈鲸的《双珠记》《鲛绡记》、苏复之《金印记》、姚茂良《双忠记》等,这些都有可能不是昆山腔演唱,而可能是海盐腔演唱的文人传奇,且均有曲文辑录。数量较多的像《金印记》辑录25曲,《明珠记》辑录24曲。魏良辅用北曲"依字声行腔"的方式,改造旧昆山腔,"尽洗乖声,别开堂奥,调用水磨,拍捱冷板,声则平上去入之婉协,字则头腹尾音之毕均"④,开创传奇演唱的新局面,吸引着更多的文人参与传奇创作。李开先的《宝剑记》、梁辰鱼的《浣纱记》、张凤翼的《祝发记》《窃符记》《红拂记》《灌园记》、屠隆的《彩毫记》《昙花记》、王世贞(或曰无名氏)的《鸣凤记》、梅鼎祚的《玉合记》、高濂的《玉簪记》等均有曲调入选。达到文人传奇顶峰的汤显祖的《临川四梦》、吴江派宗师沈璟的《凿井记》《埋剑记》《十孝记》《义侠记》均有辑录。随后,范文若的《梦花酣》《鸳鸯棒》《金明池》《花眉旦》《花筵赚》《勘皮靴》《生死夫

① 周维培:《曲谱研究》,江苏古籍出版社1999年版,第216—217页。
② 吴志武:《〈新定九宫大成南北词宫谱〉研究》,人民音乐出版社2017年版,第143—148页。
③ 参考郭英德《明清文人传奇研究》中对文人传奇发展分期的论述。氏著,北京师范大学出版社2001年版,第6—20页。
④ [明]沈宠绥:《度曲须知》,中国戏曲研究院编:《中国古典戏曲论著集成》(五),中国戏剧出版社1959年版,第198页。

妻》《欢喜冤家》、顾大典的《青衫记》《葛衣记》、单本的《蕉帕记》《乞麾记》、袁于令的《西楼记》《鹔鹴裘》《珍珠衫》、叶宪祖的《金锁记》《鸾镊记》、冯梦龙的《风流梦》《万事足》、沈自晋的《望湖亭》《翠屏山》《耆英会》、李玉《一捧雪》《人兽关》《占花魁》《永团圆》《牛头山》《太平钱》《眉山秀》《连城璧》、范希哲《雁翎甲》《双瑞记》《满床笏》《四元记》、李渔的《比目鱼》《风筝误》《巧团圆》《怜香伴》《蜃中楼》《意中缘》《奈何天》、阮大铖的《燕子笺》《春灯谜》《双金榜》《牟尼合》、吴炳的《绿牡丹》《疗妒羹》《画中人》《西园记》、张彝宣的《芭蕉井》《井中天》《獭镜缘》《醉菩提》《如是观》《海潮音》等重要传奇作家的重要作品，均有曲调或者例曲被《九宫大成谱》收录。另外，还有大量的无名氏的传奇作品曲调曲文被收录。从收曲范围看，《九宫大成谱》对影响南曲生长发展和丰富变化的传奇作品应该说是应收尽收。比如说集曲，这是文人在传奇创作过程中，为了丰富传奇的舞台演唱形式而创造的曲调形式，手法多变，形式多样。本谱在每一宫调内都专列"集曲"，南曲的集曲达到596种之多。从收录曲调和例曲的数量看，汤显祖的《牡丹亭》收录66曲，是文人传奇收录曲调最多的作品，也充分说明，纂谱者尊重了《牡丹亭》问世以来在昆曲曲坛的巨大影响和卓越成就。洪昇的《长生殿》和王錂的《寻亲记》都是39曲，范文若的《梦花酣》有33曲，李日华的《南西厢记》有31曲，袁于令的《西楼记》和徐复祚的《红梨记》同为29曲，苏复之的《金印记》有25曲，陆采的《明珠记》有24曲，汤显祖的《紫钗记》有22曲，梁辰鱼的《浣纱记》和高濂的《玉簪记》均为14曲，李开先的《宝剑记》有13曲，沈采的《千金记》、沈璟的《十孝记》、范文若的《勘皮靴》均为11曲。这也反映出传奇经典效应在曲谱中的体现，在曲坛的影响力不断被释放出来。[①]

[①] 本节相关统计数字，参考了吴志武《〈新定九宫大成南北词宫谱〉研究》中的统计。氏著，人民音乐出版社2017年版，第143—148页。

第四章

蒋孝《旧编南九宫谱》的奠基意义

说到南曲谱,首先我们想到蒋孝的《旧编南九宫十三调曲谱》(简称《旧编南九宫谱》)。这是目前看到最早的比较完整的格律谱,应该是南曲曲谱编纂的奠基之作。蒋孝,字惟忠,毗陵(今江苏常州)人,生卒年不详。明嘉靖二十三年(1544)进士,除户部主事等职,后曾出入嘉靖名臣、抗倭将领胡宗宪(1512—1565)幕府。蓄书画,通音律。他的曲谱为何称"旧编"?有两种说法。一说是相对于沈璟所编的《增定南九宫曲谱》而言。因为沈璟的曲谱是在蒋孝曲谱基础上扩容调整而成,沈谱是蒋谱的"胎生谱",所以明清曲家称沈璟曲谱是"新谱",而蒋孝曲谱自然就称"旧谱"[1]。另一说是蒋孝得到元代陈、白二氏的《南九宫谱》、《十三调南曲音节谱》后,在《旧编南九宫谱》刊刻的目端和正文卷端,称"旧编南九宫谱",以示来自过去;或曰蒋孝还编有曲集《新编南九宫词》,就是相对于自己"旧编"的曲谱而定名的。[2] 当然,蒋孝自己在序言中,称《南小令宫调谱》。依据学界惯例,我们仍称《旧编南九宫谱》。

蒋孝为《旧编南九宫谱》撰写的序言,应该看作理解蒋孝曲学思想和曲谱编撰意图的最重要材料。序云:

> 《九宫十三调》者,南词谱也。《国风》郑卫之变,而南宫北里,竞为靡曼。开元、天宝之间,妙选梨园法曲;温、李之徒,始著《金荃》等集。至宋,则欧、苏大儒,每每留意声律;而行家所

[1] 周维培:《曲谱研究》,江苏古籍出版社1999年版,第92页。
[2] 陈浩波:《蒋孝研究》,上海戏剧学院2017年博士学位论文,第44页。

第四章 蒋孝《旧编南九宫谱》的奠基意义

推词手,独云黄九、秦七。是则声乐之难久矣。完颜之世,有董解元者,以北曲擅场。骚人墨客,一时宗尚,类能抒思发声。下至优倡贱工,亦皆通晓其意。于是乐府之家,有门户,有体式,有格势,有剧科,有声调,有引序,作者非是莫宗,歌者非是不取。以故音韵之学,行于中州。南人善为艳词,如"花底黄鹂"等曲,皆与古昔媲美。然崇尚源流,不如北词之盛。故人各以耳目所见,妄有述作,遂使宫徵乖误,不能比诸管弦,而谐声依永之义远矣。

余当铅椠之暇,因思大雅不作,而乐之所生,皆由人心。古之声诗,即今之歌曲也。昔《二南》《国风》,出于民俗歌谣;而《南风》《击壤》之咏,实彰《韶濩》之治,是乌可以下俚淫艳废哉?适陈氏、白氏出其所藏《九宫》《十三调》二谱,余遂辑南人所度曲数十家,其调与谱合,及乐府所载南小令者,汇成一书,以备词林之阙。呜呼!世无伦旷,则古乐之兴废不可知。苟得其人,则由粗及精,故可以上求声气之元,下安知不有神解心悟,因牛铎而得黄钟者耶?是集也,余实有俟于陈采,以充清庙明堂之荐。彼訾以为悃湮心耳之具者,斯下矣!嘉靖岁在己酉冬十月既望,毗陵蒋孝著。①

由于蒋孝的生平事状不可多考,且著述传世很少,这篇曲谱序文则显得非常重要。一是简要而认真地梳理声乐发展流变。认为南北曲的差异自春秋之际已经显其端倪,因为《国风》中的"郑卫之变",开始了民歌声曲的多途径变化样态。至唐宋,梨园法曲,温李词韵,乃至欧阳修、苏轼等文豪大儒,皆留意声律,且各有擅长。而元代董解元之《西厢记》,把北曲推向高峰,一时为天下所尚。北曲之所以为"一时宗尚",是因为形成了完整的音韵体系,门户、体式、格势、剧科、声调、引序,可为天下格范。二是认为南曲不如北曲之盛。主要原因是南曲多为"艳词",与古曲正声有悖,且声音取自村

① [明]蒋孝:《南小令宫调谱序》,王秋桂主编:《善本戏曲丛刊》第三辑,台湾学生书局1984年版,第1—7页。

塾民谣,词人各自妄述,"遂使宫徵乖误,不能比诸管弦",与"谐声依永之义"甚远。这些"淫词艳曲",是不能彰显道统正音的。三是庆幸得到陈氏、白氏所藏《九宫》、《十三调》二谱。蒋孝表示,看到南曲"宫徵乖误""大雅不作",深以为憾,就想在公务之余,整理编纂规范的南曲曲谱,但没有依据。这时,天遂人愿,蒋孝正好得到陈氏、白氏两人所珍藏的《九宫》、《十三调》二谱。只可惜此二谱均有目录无曲词。于是,他辑数十家南曲曲文和部分散曲小令,选调与谱合者,遂称《旧编南九宫谱》,弥补南曲曲谱之缺。应该说,撰谱的原因和目的都表述得很清楚。

第一节　关于《九宫谱》《十三调谱》之谜

关于《九宫谱》《十三调谱》真伪存废,如前所述,在曲谱编纂史上尚待商榷。除了蒋孝在曲谱序文(明嘉靖己酉)(1549)中提到之外,112年后,在清顺治辛丑年(1661),钮少雅在《南曲九宫正始自序》中,提道:"(徐于室)遍访海内遗书,适遇元人《九宫十三调谱》一集,依宫按律,规律严明,得意之极,时不释手。时值天启乙丑岁也。"该谱另一撰序人冯旭在《南曲九宫正始序》中,再次提到"徐君者,宰辅文贞公之曾孙也。风流潇洒,有志词坛。爱将大元天历间《九宫十三调谱》,与明初曲《乐府群珠》一集,与翁(按,指钮少雅)朝夕参稽,俾今词悉协于古调。十年间,业未竣,而徐君逝矣"[①]。《南曲九宫正始》系云间(约今上海松江地区)徐于室和茂苑(今苏州吴县)钮少雅合作编撰的在清代有较大影响的南曲曲谱,也只是提到曲谱名称,并没有更多的信息。而《南曲九宫正始》另一篇序言是姚思(生平事状不详)所撰,其间在叙述徐子室酝酿曲谱修撰时也说道:"云间徐于室氏,萦结于怀,构搜遗书,得其秘本,摩挲体格,差睹一斑,考究渊微,靡从就正。"[②]只是用"得其秘本"这样含蓄的描述来

① [清]冯旭:《南曲九宫正始序》,蔡毅编著:《中国古典戏曲序跋汇编》(一),齐鲁书社1989年版,第86—87页。
② [清]姚思:《南曲九宫正始序》,蔡毅编著:《中国古典戏曲序跋汇编》(一),齐鲁书社1989年版,第89页。

说明《南曲九宫正始》的编撰是有所依归和渊源的。而这个"秘本"是否就是《九宫十三调谱》则不可确定。问题在于,蒋孝提到的《九宫谱》《十三调谱》与《南曲九宫正始》3个序言提到的《九宫十三调谱》之间,有没有联系?是指同一本典籍,还是完全不同的两部典籍?蒋孝说,得到《九宫谱》和《十三调谱》后,仅仅取《九宫谱》作为参考,"辑南人所度曲数十家,其调与谱合,及乐府所载南小令者,汇成一书",而将其中《音节谱》目录作为附刻,备于其后。而综合《南曲九宫正始》各序言信息可知,关于元代天历年间出现的《九宫十三调谱》的完备信息也非常有限。而我们在这样扑朔迷离的简单记载中,现在已经很难摸索出陈氏、白氏所藏《九宫谱》、《十三调谱》与元代天历年间编纂的《九宫十三调谱》的真实面貌和它们之间的关系。周维培认为:"《九宫》《十三调》二谱之目录,在宫调系统、曲牌名称、数目及格律释文方面……与《南曲九宫正始》所引元人《九宫十三调谱》非常接近,可能属于同一渊源的不同版本。"[①]此论系一说,但两处典籍除了名称上的高度相似之外,实在找不到更加可信的材料证明它们之间的关系。

　　来自陈氏、白氏两家所藏的《南九宫谱》和《十三调谱》,所涉及的"宫"和"调",到底是怎么回事?元代以前在"九宫"之外,还有"十三调"?它们之间的关系又如何?其实,"九宫"既包含"宫"也包含"调","十三调"也是如此。九宫者,曰仙吕宫、正宫、中吕宫、黄钟宫、南吕宫、越调、商调、大石调、双调(蒋孝《旧编南九宫谱》除上述九宫调外,还另加仙吕入双调。按照南曲使用惯例,仙吕入双调归入双调);十三调者,曰仙吕宫、正宫、中吕宫、南吕宫、黄钟宫、道宫、羽调、大石调、小石调、般涉调、越调、商调、双调(蒋孝《旧编南九宫谱》目录栏列《十三调南曲音节谱》,有调名,无例曲。除上述十三调外,还有商黄调、高平调在列)。所谓在"九宫"之外,另有"十三调",或者说这是两个完全不同的南曲宫调曲牌系统?其实看一下所列宫调名,就知道结论是否定的。蒋孝对《南九宫谱》和《十三调南曲音节谱》的概念是模糊的,或者说是不自觉的。二谱均有目无辞,他

① 周维培:《曲谱研究》,江苏古籍出版社1999年版,第98页。

为《南九宫谱》填上与调名吻合的例曲,既有当时最流行的南戏戏文,像《蔡伯喈》《王祥》《拜月亭》《杀狗记》《荆钗记》等,也有他认为合适的乐府令词。我们理解,可能蒋孝感觉这"五宫四调"基本覆盖了当下南曲戏文所使用的基本宫调,而《十三调南曲音节谱》中所列宫调与《南九宫谱》已有很大程度的交叉重叠,只是作为重要资料保存在目录当中。蒋孝的这种考虑得到了后继者沈璟的认同,他以蒋孝《旧编南九宫谱》为基础:首先,在宫调安排上综合两谱,作出整合。依序为仙吕调、羽调、正宫调、大石调、中吕调、般涉调、南吕调、黄钟调、越调、商调、小石调、双调和仙吕入双调,共13宫调。值得我们注意的是,沈璟不论"宫""调",统称为"调"。其次,《旧编南九宫谱》中"九宫谱"的体例是,每个宫调曲牌"引子"和"过曲"分列,后附"净唱附后"和"别本附入"。而沈璟的《增定南九宫曲谱》的体例是,引子、过曲、慢词、近词、总论。再次,沈璟曲谱增补蒋孝旧谱未收的新曲调,大约20%—30%,并标署平仄音律,勘定讹误。王骥德在《曲律》中云:"词隐于《九宫谱》参补新调,又并署平仄,考定讹谬,重刻以传。却削去《十三调》一谱,间取有曲可查者,附入《九宫谱》后。"①王骥德的理解是沈璟把"间取有曲可查"作为标准,是有一定道理的。因为在南曲的实践过程中,像大石、小石、般涉、道宫等调存曲极少,几乎名存实亡。随着时间的推移,人们对宫调的认知越来越清晰理性。清代江苏音律家张彝宣,在他编纂的《寒山堂曲谱》卷首《寒山堂新定九宫十三调摄南曲谱凡例》中,明确说到"九宫十三调"是一个完整的概念,且"宫"即是"调","调"也是"宫",当下只有十三宫调。而关于"引子"和"过曲","慢词"和"近词"的解释,张彝宣也说得比较清楚:词曲同源,引子和过曲是曲之专名。南曲有引子。他在《寒山堂新定九宫十三摄南曲谱凡例》中说:"引子只是略道一出大意,无论文情、声情,极不重要。是以引子皆用散板。而作传奇者,或舍去不填,或仅作一二句,或用诗余、绝句代之。"②脚

① [明]王骥德:《曲律 论调名第三》,中国戏曲研究院编:《中国古典戏曲论著集成》(四),中国戏剧出版社1959年版,第61页。

② [清]张大复:《寒山堂新定九宫十三摄南曲谱凡例》,俞为民、洪振宁编《南戏大典·资料编·清代卷》(一),黄山书社2012年版,第5页。

色上场,先唱引子,也就是所谓"慢词"。引子一般是干唱,不用弦索,不用笛和,所以有时也不拘宫调。引子一般都是安排散板,也就是在唱句尾处用一底板。另外,一个脚色在一出戏内只用一次引子,但数位脚色可合用一个引子。在有些传奇中,也有脚色上场用上场诗或过曲代替引子的做法。过曲也称"近词",是传奇脚色唱腔的主体部分。曾永义先生认为:"'过曲'之名大概到元朝才有,盖取其由引子过渡到尾声之意。而其'过渡'如人之生命历程,生死为起始,历程最重要,故云。过曲有粗细,粗曲有板无眼,往往干念,快速不耐听。细曲一板三眼,则曲折缓慢,耐唱耐听。其间则为可粗可细一板一眼之曲。"①粗曲一般由净丑使用,细曲一般由生旦使用。

近年来,也有学者认为《九宫谱》《十三调谱》是两套南曲宫调曲牌系统。周维培认为:"它们属于各有渊源,并不相同的调名简谱,即'仅有其目而无词'。……《十三调谱》应早于《九宫谱》。而且《十三调谱》的宫调系统,还非常接近诸宫调艺术形式。"②还有学者从其他角度切入进行分析。主要理由是:其一,二谱所录曲牌多有不同。《九宫谱》就有【剑器令】、【甘州歌】、【侍香金童】等200余调不见于《十三调谱》,而【何传】、【声声慢】、【杜韦娘】等130余调则为《十三调谱》所独有,且有些曲牌在二谱中所归宫调也往往不一。因此,二谱应各有渊源。其二,陈、白二谱不是"仅有其目而无词"的"调名谱",而是记录曲调旋律节奏的音乐谱。理由是,蒋孝一再称"谱",就不是调名谱。朱权以前,所谓"谱",均指记录音乐的符号系统,包括工尺谱、律吕谱、指法谱等。直到明初,朱权的《太和正音谱》指出,格律谱也称"谱"。而《十三调南曲音节谱》,明确是指声音节奏。另外,《十三调谱》曲目表中的某些注释也明显针对牌调音乐而言。③ 其实,这些都是不值一驳的。从传统宫调系统的演变看,南

① 曾永义:《论说"曲牌"(之一)——曲牌之来源、类型、发展与北曲联套》,《剧作家》2014年第2期,第101页。
② 周维培:《曲谱研究》,江苏古籍出版社1999年版,第97页。
③ 魏洪洲:《陈、白二氏"九宫谱""十三调谱"考原》,《社会科学辑刊》,2015年第2期,第189—190页。

北曲的宫调来源于唐代燕乐的二十八宫调,但宋元时期的宫调即有许多变化,有些宫调在使用过程中被删减和淘汰。清代张彝宣、凌廷堪(1755—1809)都曾经对九宫、十三调分列问题做过深入的辨析。凌廷堪在《燕乐考原》中,对九宫与十三调分立之说做过认真的辨析。

> 天台陶氏论曲,只有五宫四调,其数得九,故明人因之,称为"九宫",犹言"九宫调"云尔。不然。统高宫而计之,但有七宫,安得所谓九宫者哉?高安周氏论曲,九宫调之外,又有小石、般涉、商角三调,谓之十二调。元人南曲无商调,有羽调,又加一仙吕入双调(此亦始于南宋),合其数得十三。明人因之,称为"十三调",犹言十三宫调云尔。不然。宋乾兴以来,只有十一调,安得所谓十三调者哉?明人制谱,不知九宫、十三调为何物,漫云某曲在九宫,某曲在十三调。……明沈伯英《南九宫十三调曲谱》,有正宫,又有正宫调。不知正宫即正宫调也。然则其所谓仙吕、中吕、南吕之外,别有仙吕、中吕、南吕三调者,亦未可为据矣。①

凌廷堪还批评沈璟《南九宫十三调曲谱》将九宫与十三调分立的做法,并说:"考元人杂剧及《辍耕录》,但有正宫、中吕、南吕、仙吕、黄钟五宫,大石调、双调、商调、越调四调,合九宫调。此九宫之所由来也。《中原音韵》九宫调之外,又有小石、般涉、商角三调,谓之十二调。元末南曲无商角,有羽调,又增一仙吕入双调,合十三宫调。此十三调之所由来也。沈氏胸中亦不知九宫十三调为何物,但沿时俗之称而贸然著书,题于卷首。即起沈氏而问之,恐亦茫然无所对也。"②凌廷堪对沈璟的批评是中肯的。自沈谱之后,有些曲律家沿袭九宫与十三调的说法,但都是师心凭臆,无法自圆其说。至

① [清]凌廷堪:《燕乐考原》,俞为民、孙蓉蓉编:《历代曲话汇编·清代编》(第三集),黄山书社2009年版,第94页。
② [清]凌廷堪:《燕乐考原》,俞为民、孙蓉蓉编:《历代曲话汇编·清代编》(第三集),黄山书社2009年版,第212页。

于说《十三调南曲音节谱》是声音节奏谱,就更没有充分的学理依据和实证材料。

第二节 南曲曲谱框架的首次搭建

不管《旧编南九宫谱》所参考的材料来源何处,蒋孝是第一次比较全面认真地为南曲搭建曲谱。主要是他有感于北曲的发达兴盛,并有周德清的《中原音韵》盛行天下,而南曲逐渐繁盛,虽有"花底黄鹂"诸曲与古曲媲美,但下层文人妄自述作,使得宫徵乖讹,无所适从。出于振兴南曲的责任担当,蒋孝在陈、白二谱曲调名录基础上,从数十家剧曲、散曲作者曲文和南小令词中,精选曲与调吻合者,编撰了这部南曲曲谱,也算是筚路蓝缕,有首创之功。蒋孝定此曲谱名为"南九宫谱",则依仙吕调、正宫调、中吕调、南吕调、黄钟调、越调、商调、大石调、双调,合九宫。内容则含引子、过曲、净唱附后、别本附入过曲这四个部分。包含曲调内容如下:

仙吕调:

仙吕引子:【探春令】、【鹧鸪天】、【奉时春】、【金鸡叫】、【小蓬莱】、【醉落魄】、【剑器令】、【似娘儿】、【卜算子】、【糖多令】、【紫藕丸】、【望远行】、【梅子黄时雨】、【鹊桥仙】、【天下乐】等15支。

仙吕过曲:【甘州歌】、【八声甘州】、【羽调排歌】、【三叠排歌】、【十五郎】、【一盆花】、【喜还京】、【桂枝香】、【美中美】、【幺】、【油核桃】、【木丫叉】、【望梅花】、【醉扶归】、【侍香金童】、【春从天上来】、【胡女怨】、【五方鬼】、【聚八仙】、【幺篇】、【拗芝麻】、【撼亭秋】、【尾声】、【皂罗袍犯】、【一封书犯】、【胜葫芦犯】、【安乐神犯】、【铁骑儿】(又名【檐前马】)、【青歌儿】、【大斋郎】、【光光乍】、【上马踢】、【摊破月儿高】、【蛮江令】、【凉草虫】、【腊梅花】、【月儿高】、【月云高】、【河西柳】等39支。

净唱附后:【古皂罗袍】、【碧牡丹】、【惜黄花】等3支。

别本附后：【八声甘州过】、【甘州歌过】、【并连环】、【醉罗袍】、【香归罗袖】、【番鼓儿】、【傍妆台】、【望吾乡】、【解三酲】、【调角儿序】、【大河蟹】等11支。

正宫调：

正官引子：【齐天乐】、【破阵子】、【破齐阵】、【梁州令】、【缑山月】、【瑞鹤仙】、【喜迁莺】、【七娘子】等8支。

别本附入：【燕归梁】、【新荷叶】等2支。

正官过曲：【玉芙蓉】、【刷子序】、【锦缠道】、【朱奴儿】、【雁过声】、【风淘沙】、【福马郎】、【普天乐】（又入中吕）、【小桃红】（此曲与越调【小桃红】不同）、【绿襕踢】、【三字令】、【一撮棹】、【阳关三叠】（与【雁过声】稍同）、【泣秦娥】、【倾杯序】、【长生道引】、【锦庭乐】（【锦缠道】头、【满庭芳】中、【普天乐】尾。亦入中吕）、【锦庭芳】（【锦缠道】头、【满庭芳】尾。又入中吕）、【四边静】、【彩旗儿】、【满江红急】、【白练序】、【醉太平】、【双鸂鶒】、【洞仙歌】、【雁鱼锦】（【雁过声】二犯【渔家傲】，【锦缠道】二犯【渔家灯】【喜渔灯】）、【三字令过十二桥】（【四边静】【锦庭香】同）等27支。

净唱附后：【醉太平】、【蔷薇花】、【丑奴儿】等3支。

别本附入：【倾杯序过】、【雁来红】（前【雁过声】，后【红娘子】）、【雁过灯】（前【雁过声】，后【渔家灯】）、【花药栏】、【幺篇】、【赚】、【怕春归】、【春归犯】等8支。

中吕调：

中吕引子：【粉蝶儿】、【四园春】、【思园春】、【醉中归】、【满庭芳】、【行香子】、【菊花新】、【青玉案】、【尾犯引】、【绕红楼】等10支。

别本附入：【沁园春引】、【剔银灯引】、【金菊对芙蓉】等3支。

中吕过曲：【泣颜回】（即【好事近】）、【石榴花】、【泣榴花】、【古轮台】、【扑灯蛾】、【念佛子】、【大和佛】、【鹁打兔】、【大影

第四章　蒋孝《旧编南九宫谱》的奠基意义

戏】、【两休休】、【好孩儿】、【粉孩儿】、【耍孩儿】、【会河阳】、【渔家傲】、【剔银灯】、【摊破地锦花】、【麻婆子】、【尾犯序】、【永团圆】(与【鲍老催】同)、【丹凤吟】、【十破四】、【鲍老儿】、【瓦盆儿】、【喜渔灯】、【荼蘼香傍拍】、【舞霓裳】、【山花子】、【驻马听】、【驻云飞】、【番马舞秋风】、【水车歌】等 32 支。

别本附入：【扑灯蛾过】、【红芍药】、【鲍老催】(换头)、【缕缕金】、【渔家灯】、【本宫赚】、【大环著】、【乔合笙】、【马蹄儿】、【好事近】、【地锦花】、【千秋岁】、【红绣鞋】、【风蝉儿】、【越恁好】等 15 支。

南吕调：

南吕引子：【金莲子】、【大胜乐】、【恋芳春】、【小女冠子】、【女临江】(【女冠子】头,【临江仙】尾)、【一枝花】、【薄媚】、【虞美人】、【意难忘】、【称人心】、【三登乐】、【转山子】、【薄幸】、【生查子】、【哭相思】、【于飞乐】、【一剪梅】、【临江仙】、【临江梅】、【步蟾宫】、【满江红】等 21 支。

别本附入：【上林春】、【满园春】、【折腰一枝花】、【挂贞儿】、【破挂贞】等 5 支。

南吕过曲：【梁州序】、【梁州小序】、【梁州赚】、【竹马儿】、【贺新郎】、【节节高】(即【生姜芽】)、【大胜乐】、【奈李花】、【红衲袄】、【一江风】、【香柳娘】、【古女冠子】、【孤雁飞】、【石竹花】、【石竹子】、【解连环】、【风检才】、【大迓鼓】、【呼唤子】、【引驾行】、【薄媚衮】、【番竹马】、【贺新郎衮】、【缠枝花】、【绣带儿】、【阮郎归】、【绣衣郎】、【宜春令】、【锣鼓令】、【刮古令】、【三学士】、【锁寒窗】、【琐窗郎】(【琐窗寒】头,【阮郎归】尾)、【太师引】、【痴冤家】、【金莲子】、【三换头】(【五韵美】、【腊梅花】、【梧叶儿】)、【五样锦】(【腊梅花】、【香罗带】、【刮古令】、【梧叶儿】、【好姐姐】)、【香罗带】、【罗带儿】(【香罗带】头,【梧叶儿】尾)、【香风俏脸儿】(即【二犯香罗带】)、【绣带宜春令】(【十样锦】过【白练序】转调黄钟)、【太平白练序】(【醉太平】头,【白练序】尾)、【浣溪啄木儿】(【浣溪沙】头,【啄木儿】尾)、

【香遍满】、【懒画眉】、【金索挂梧桐】、【浣溪沙】、【刘泼帽犯】、【秋夜月】、【东瓯令】、【金钱花】、【五更转】、【梅花糖】、【刘衮】、【红衫儿】等56支。

别本附入：【南吕赚】、【青衲袄】、【贺新郎衮】、【红芍药】（与中吕腔不同）、【八宝妆】(【罗江怨】、【梧桐树】、【香罗带】、【皂罗袍】、【五更转】、【东瓯令】、【懒画眉】、【梁州序】）、【针线儿箱】、【罗江怨】(【香罗带】、【一江风】)、【金络索】(【金梧桐】、【东瓯令】、【针线箱】、【解三酲】、【画眉序】、【寄生草】)、【古针线箱】(四字起)、【刘泼帽犯】、【满园春】、【鲍老催尾】、【西江月】等13支。

黄钟调：

黄钟引子：【绛都春】、【疏影】、【瑞云浓】、【女冠子】、【点绛唇】、【傅言玉女】、【玩仙灯】、【西地锦】、【玉漏迟】等9支。

别本附入：【凤凰阁】（见商调）等1支。

黄钟过曲：【绛都春】、【出队子慢】、【闹樊楼】、【滴滴金】、【画眉序】、【啄木儿】、【三段子】、【双声叠韵】（又名【闻双鸡】）、【下小楼】、【耍鲍老】、【神伏儿】、【滴溜子】、【双声】、【归朝欢】、【鲍老催】、【水仙子】、【刮地风】、【春云怨】、【三柳春】、【降黄龙】、【赏官花】、【狮子序】、【太平歌】、【天仙子】、【出队子】、【玉漏迟】、【恨萧郎】、【灯月交辉】等28支。

别本附入：【恨更长】、【玉漏迟序】、【古调水仙子】、【傅言玉女】、【出对子急】、【侍香金童】(见仙吕)、【月里嫦娥】、【余音】等8支。

越调：

越调引子：【浪淘沙】、【霜天晓月】、【金蕉叶】、【霜蕉叶】(【霜天晓月】头，【金蕉叶】尾)、【杏花天】、【祝英台慢】、【桃柳争春】等7支。

越调过曲：【小桃红】、【下山虎】、【二犯排歌】、【五般宜】、【本宫赚】、【斗蛤蟆】、【五韵美】、【罗帐里坐】、【江头送别】、【章

第四章 蒋孝《旧编南九宫谱》的奠基意义

台柳】、【醉娘子】(一名【似娘儿】)、【雁过南楼】、【山桃红】(【下山虎】头,【小桃红】尾)、【花儿】、【铧锹儿】、【系人心】、【道和】、【幺篇】、【鲍子令】、【梅花酒】、【亭前柳】、【一匹布】、【博头钱】、【梨花儿】、【水底鱼儿】、【吒精令】、【引军旗】、【丞相贤】、【赵皮鞋】、【铲锹儿】、【秃厮儿】、【乔八分】、【绣停针】、【祝英台】、【望哥儿】、【斗宝蟾】、【四般宜】、【山胜客】、【忆多娇】、【江神子】、【余音】、【蛮牌令】等42支。

别本附入:【园林杵歌】、【忆花儿】(【忆多娇】头,【梨花儿】尾)、【蛮牌嵌宝蟾】(【蛮牌令】头,【斗宝蟾】尾)、【斗蛤蟆犯】等4支。

商调:

商调引子:【凤凰阁】、【风马儿】、【高阳台】、【庆青春】、【忆秦娥】、【逍遥乐】、【绕池游】、【三台令】、【二郎神】、【十二时】等10支。

商调过曲:【字字锦】、【满园春】(即【遍地锦】)、【高阳台】、【山坡羊】、【水红花】、【梧桐花】、【六幺梧桐】(【六幺令】头,【梧叶儿】尾)、【梧叶儿】、【金梧桐】、【喜梧桐】、【金水梧桐花皂罗】(【江儿水】、【水红花】、【皂罗袍】)、【金络索】(前见南吕)、【莺集御柳春】(【莺啼序】、【集贤宾】、【簇御林】、【春三柳】)、【莺啼序】、【集贤宾】、【四犯黄莺儿】、【转林莺】、【黄莺儿】、【簇御林】、【琥珀猫儿坠】、【二郎神】、【五团花】、【吴小四】等23支。

别本附入:【梧桐树】、【梧桐半折芙蓉花】、【西河柳】(见仙吕)、【梧桐挂羊尾】(【金梧桐】头,【山坡羊】尾)等4支。

大石调:

大石调引子:【东风第一枝】、【碧玉令】、【少年游】、【念奴娇】等4支。

别本附入:【烛影摇红】等1支。

大石调过曲:【赛沙子慢】、【念奴娇】、【催拍】(一名【急板

令】)、【赛观音】、【人月圆】、【长寿仙】等6支。

别本附入:【本宫赚】、【赛沙子急】等2支。

双调:

双调引子:【珍珠帘】、【珍珠马】(【珍珠帘】头,【凤马儿】尾)、【花心动】、【谒金门】、【惜奴娇】、【宝鼎现】、【金珑璁】、【胡捣练】、【捣练子】、【风入松】、【海棠春】、【夜行船】(一名【日停舟】)、【四国朝】、【玉井莲】、【新水令】、【五供养】、【贺圣朝】、【秋叶香】等18支。

别本附入:【船入荷花莲】(【夜行船】头,【花心动】尾)、【梅花引】、【晓行序】等3支。

双调过曲:【锦堂月】、【侥侥令】、【画锦堂】、【红林檎】、【醉翁子】、【孝顺歌】、【锁南枝】、【孝南枝】(【孝顺歌】头,【锁南枝】尾)、【沙雁练南枝】(【雁过沙】头,【锁南枝】尾)等9支。

(附)仙吕入双调:

【桂花遍南枝】(【桂枝香】头,【锁南枝】尾)、【四朝元】、【朝元令】、【摊破金字令】、【夜雨打梧桐】、【柳摇金】、【柳梢青】、【淘金令】、【娇莺儿】、【二犯江儿水】、【古江儿水】、【销金帐】、【四块金】、【锦法经】、【霸陵桥】、【叠字锦】、【山东刘衮】、【雌雄画眉】、【夜行船序】、【斗蛤蟆】、【嘉庆子】、【尹令】、【品令】、【豆叶黄】、【五供养】、【六幺序】、【福清歌】、【惜奴娇】、【蛤蟆序】、【三月海棠】、【月上海棠】、【窣地锦当】、【双劝酒】、【哭歧婆】、【字字双】、【三棒鼓】、【破金歌】、【普贤歌】、【打毬场】、【柳絮飞】、【雁儿舞】、【倒拖船】、【风入松】、【沉醉东风】、【忒忒令】、【好姐姐】、【桃红菊】等47支。

别本附入:【淘金令】、【朝元歌】、【金水令】、【江儿水】、【玉交枝】、【玉胞肚】、【玉山供】、【玉雁子】、【雁过沙】(重)、【一机锦】、【锦上花】、【蛤蟆序】、【絮婆婆】、【二犯六幺令】、【金娥神曲】、【步步娇近】、【地锦花】(见中吕)、【风入松犯】、【金犯令】(【四块金】、【淘金令】、【絮婆婆】、【江儿水】)、【步步

娇】、【园林好】、【川拨棹】、【锦衣香】、【浆水令】、【意不尽】等25支。

我们知道,"南九宫谱"的概念建立,直接源自"北九宫谱"。而北九宫谱的首次搭建,是周德清的《中原音韵》。北曲和南曲的曲牌(调牌)是否一定归属于某个宫调,实际上是个非常令人疑惑的问题。明清以来,有很多曲学家对所谓宫调的概念提出疑问。可由于周德清《中原音韵》的巨大影响,人们似乎理所当然认可相关曲牌均应归属于相关宫调的概念,即词曲同源。但是,很多词牌并没有宫调标属,像【望江南】、【浪淘沙】、【菩萨蛮】、【满江红】、【水调歌头】、【念奴娇】等,词人填词时也不必关注词牌属于哪个宫调。到元代,散曲、剧曲创作者是否一定知道某个曲牌的归属,也是一个很大的疑问。关汉卿、马致远等人在散曲创作中,有些标注宫调,有些并没有标注宫调。比如马致远的《天净沙·秋思》《耍孩儿·借马》《寿阳曲·江天暮雪》《折桂令·叹世》等,没有宫调标识;而《仙吕·青哥儿》《南吕·金字经·夜来西风里》,则有宫调标识。元人在散曲、剧曲创作中,如果使用套曲,则有些约定俗成的曲调组成和宫调归属,比如常见的像【正宫】:【端正好】—【滚绣球】—【倘秀才】;【仙吕】:【点绛唇】—【混江龙】—【油葫芦】—【天下乐】;【中吕】:【粉蝶儿】—【醉春风】;【南吕】:【一枝花】—【梁州第一】等。但值得注意的是,很多小令是不标注宫调的,属于元代文献的剧曲《元刊杂剧三十种》大多是无宫调标注的。我们只能理解为:曲调和宫调的隶属关系,可能是在长期的使用过程中,文人和唱家反复运用,约定俗成产生的。① 南九宫则直接源自北九宫,是按照北九宫的框架搭建的。如前所述,蒋孝获得陈氏、白氏的《九宫谱》《十三调谱》是按照宫调分类的曲牌调名谱。这两种调名谱到底由谁按照宫调的归属收集整理这些曲牌,已经无法考订。蒋孝要做的工作,是在他所

① 关于元曲调牌与宫调归属关系的研究,最新成果可关注解玉峰《元曲调牌及宫调标示考索》(《文艺研究》,2020年第4期)一文。他认为,从金元之际的关汉卿到明初的朱有燉,其散曲剧曲创作,和宋代词人填词一样,基本是不要关注宫调的。周德清《中原音韵》建构的北九宫体系,是人为建构的。

经眼的南戏戏文和散曲中遴选"调与谱合"者,作为曲谱的例曲,时限是从元至明嘉靖年间。从现存《旧编南九宫谱》的面貌看,蒋孝给每一个曲牌选择一只例曲,且未署平仄,未分正衬,未标板眼,未别开闭口字,离严格意义上的格律谱还有相当的距离。但是,作为第一个比较完型的南曲曲谱,蒋孝的贡献还是很大的。

第一,选择影响最大的戏文作为例曲,提高和扩大了南戏戏文的影响力。根据所选例曲的统计,涉及《拜月亭》《蔡伯喈》《王祥》《杀狗记》《江流》《荆钗记》《陈巡检》《西厢记》(李景元创作的南戏《崔莺莺西厢记》,今散轶)《王焕》《唐伯亨》《东墙记》《玩江楼》《吕蒙正》《刘盼盼》《刘知远》《锦香亭》《韩寿偷香》《梅岭》《冤家债主》《百花亭》《乐昌公主》《鸳鸯灯》《陈光蕊》《孟姜女》《锦机亭》《刘孝女》《苏秦》《诈妮子》《生死夫妻》《彩楼记》《千家锦》等 31 种戏文。其中,引用数量排在前 10 位的依序是:《拜月亭》92 曲,《蔡伯喈》76 曲,《王祥》53 曲,《杀狗记》36 曲,《江流》35 曲,《荆钗记》27 曲,《陈巡检》25 曲,《西厢记》13 曲,《王焕》12 曲,《吕蒙正》8 曲。明嘉靖至万历年间,曲坛曾有过关于《西厢记》《琵琶记》《拜月亭》三剧"孰优孰劣"的争议,何良俊、王骥德、王世贞、沈德符等都表达了自己对经典"名剧"的观点。何良俊对《拜月亭》赞誉有加云:"《拜月亭》是元人施君美所撰。《太和正音谱》'乐府群英'姓氏亦载此人。余谓其高出于《琵琶记》远甚。盖其才藻虽不及高,然终是当行。其'拜新月'二折,乃骤栝汉卿杂剧语。他如'走雨''错认''上路'、驿馆中相逢数折,彼此问答,皆不须宾白,而叙说情事,宛转详尽,全不费词,可谓妙绝。"[1]沈德符也说:"《琵琶》无论袭旧太多,与《西厢》同病,且其曲无一句可入弦索者。《拜月》则字字稳贴,与弹挡胶粘,盖南词全本可上弦索者,惟此耳。"[2]何良俊批评"《西厢》全带脂粉,《琵琶》专弄学问,其本色语少。盖填词须用本色

[1] [明]何良俊:《曲论》,中国戏曲研究院编:《中国古典戏曲论著集成》(四),中国戏剧出版社 1959 年版,第 12 页。

[2] [明]沈德符:《顾曲杂言·拜月亭》,中国戏曲研究院编:《中国古典戏曲论著集成》(四),中国戏剧出版社 1959 年版,第 210 页。

语,方是作家"①。而明代"后七子"代表人物王世贞则提出了针锋相对的意见:"《琵琶记》之下,《拜月亭》是元人施君美撰,亦佳。元朗谓胜《琵琶》,则大谬也。中间虽有一二佳曲,然无词家大学问,一短也;既无风情,又无裨风教,二短也;歌演终场,不能使人堕泪,三短也。"②王世贞于曲有独到见解,但主要是从诗文家的眼光品鉴戏曲。何良俊则非常推崇戏曲的"本色语"。本色,原是指事物原本的面貌,后成为传统文论中一个重要的批评术语。何良俊说"本色",主要是从戏文语言角度来讲,他认为质朴自然、清新明丽、蕴藉回味的戏曲语言即是本色语,是戏文中最可贵的语言。这其实也是元人评价杂剧的标准,像周德清就对"关、马、郑、白"四大家"韵共守自然之音,字能通天下之语,字畅语俊,韵促音调"③的语言风格给予高度评价。蒋孝尊金元意识很强,从他在《拜月亭》戏文中遴选近百支曲例就可以看出,他是高度赞赏《拜月亭》这部戏文的。《拜月亭》,又名《幽闺记》,元人施惠(君美)撰,改编自关汉卿杂剧《闺怨佳人拜月亭》,搬演金朝人蒋世隆与王瑞兰患难姻缘的凄美故事。同时,蒋孝对《蔡伯喈》《王祥》《杀狗记》《江流》《荆钗记》等著名南戏曲文也表现了极大的兴趣。这些戏文都是出自村儒塾师或民间艺人之手。正如王骥德所言:"古曲自《琵琶》《香囊》《连环》而外,如《荆钗》《白兔》《破窑》《金印》《跃鲤》《牧羊》《杀狗劝夫》等记,其鄙俚浅近,若出一手。岂其时兵革孔棘,人士流离,皆村儒野老途歌巷咏之作耶?"④蒋孝看重的依然是这些未经文人濡染的鲜活生动的戏文本色语。但这时的南戏仍然是采用早期戏文"依腔传字"的旋律方式演唱,只是按照曲调的文辞要求,套唱熟悉的民间旋律。也就是说,蒋孝的曲谱编撰只能依照曲牌的句格,从坊间刻本中寻找比较规范的曲

① [明]何良俊:《曲论》,中国戏曲研究院编:《中国古典戏曲论著集成》(四),中国戏剧出版社1959年版,第12页。

② [明]王世贞:《曲藻》,中国戏曲研究院编:《中国古典戏曲论著集成》(四),中国戏剧出版社1959年版,第34页。

③ [元]周德清:《中原音韵自序》,中国戏曲研究院编:《中国古典戏曲论著集成》(一),中国戏剧出版社1959年版,第175页。

④ [明]王骥德:《曲律·杂论上》,中国戏曲研究院编:《中国古典戏曲论著集成》(四),中国戏剧出版社1959年版,第151页。

例,并不考虑字声、平仄、开闭口等关涉格律的核心问题;又由于其选择视野在宋元以来有一定影响的戏文之中,局限性是显然的。正如王骥德所评价的:"南九宫蒋氏《旧谱》,每调各辑一曲,功不可诬。然似集时义,只是遇一题,便检一文备数,不问其佳何如,故率多鄙俚及失调之曲。"①而这些问题,正好是宋元南戏向文人传奇过渡期间戏曲面貌的真实反映。

第二,最早摸索南曲曲调组合体制的特点和规律问题。南曲曲调分成引子、过曲、尾声三种,体现了一个套曲的完整性。但在文人濡染传奇之前的正德、嘉靖年间,南戏的曲调组合方式还处于比较简单粗糙的探索阶段,没有表现出显著的特点和规律。下层艺人和村儒塾师根据民间歌谣的演唱特点,把情感和情绪表达比较相近的曲调统筹在一起,便于生旦等主要角色叙事抒情等唱腔需要。同时,又受成熟的北曲套数曲的影响,曲调的组合逐渐形成南曲自身的特性。蒋孝喜谈诗,虽未有传奇作品问世,但于声律有较为精深的研究。本曲谱在例曲选择上,有个重要现象,那就是不少例曲都选自同一部戏文相邻的二至三支曲调。以《拜月亭》为例,正宫过曲【锦缠道】、【朱奴儿】在曲谱中是相邻的两支曲调,例曲选自《拜月亭》第八出"少不知愁"。旦扮王瑞兰唱套曲【七娘子】—【锦缠道】—【朱奴儿】。其中【锦缠道】"髻云堆,珠翠簇"和【朱奴儿】"春名苑,奇葩异卉"被选为例曲。黄钟过曲【水仙子】、【幺篇】、【刮地风】也是相邻排列的三支曲调。例曲选自《拜月亭》第十八出"彼此亲依"。老旦扮夫人和小旦扮瑞莲分别唱【普天乐】—【山桃红】—【生查子】—【水仙子】—【幺篇】—【刮地风】。后三支紧邻的曲调被作为本曲谱例曲。越调过曲【章台柳】、【醉娘子】、【雁过南枝】是相邻排列的三支曲调,例曲选自《拜月亭》第七出"文武同盟",系蒋世隆与陀满兴福的对戏。套曲中【章台柳】、【醉娘子】、【雁过南枝】正好是相邻组曲,被蒋孝作为三支曲调的例曲选用。同样的情况也出现在《蔡伯喈》戏文的选用上。正宫过曲【雁书锦】,题注:【雁过声】、【二犯渔

① [明]王骥德:《曲律·杂论下》,中国戏曲研究院编:《中国古典戏曲论著集成》(四),中国戏剧出版社1959年版,第169页。

家傲】、【二犯渔家灯】、【喜渔灯】、【锦缠道】。例曲选自《琵琶记》第二十三出"伯喈思家"。钱南扬先生在《元本琵琶记校注》中,注释云:"【雁鱼锦】一套五曲,调各不同,原不分题,总称【雁鱼锦】。"①差异是,蒋孝曲谱名【雁书锦】,钱南扬校注的元本《琵琶记》名【雁鱼锦】。这一套五曲被作为例曲选用。双调过曲【锦堂月】、【侥侥令】是相邻的两个曲牌。例曲选自元本《琵琶记》第二出"蔡宅祝寿",生扮蔡伯喈、外扮蔡公、净扮蔡婆唱组曲【瑞鹤仙】—【宝鼎儿】—【锦堂月】—【醉翁子】—【侥侥令】。本谱例曲选自相邻的【锦堂月】"帘幕风柔"和【侥侥令】"春花明彩袖"等。可见蒋孝在曲谱编纂时,主要是从戏文和传奇的文本阅读或者场上搬演直接获取曲调材料的,而没有使用其他文献作底本或者参考。

第三,最早在曲谱中具体关注和解释"犯调"问题。"犯调"之名唐代即有,亦称"犯声",是音乐意义上的概念,即所谓"旋宫转调"之说。后来也指唐宋词词牌体式之间的嫁接和重新组合,即分别采用两个以上曲牌中的部分曲句组成新的词牌,也称"犯曲"。万树《词律》云:"词中题名'犯'字者,有二义:一则犯调,如以宫犯商、角之类。梦窗云'十二宫住字不同,惟道调与双调,俱"上"字住,可犯'是也。一则犯它词句法,若【玲珑四犯】、【八犯玉交枝】等,所犯竟不止一词。"②按照洛地先生的观点,前面的"犯",是音乐意义上的犯,指词唱中调式、调高的转换,即在一首词中发生音高的转换,吴梅先生称之为"词家之犯";后面的"犯",是文体意义上的犯,指词句之间的借用或重新组合,吴梅先生称这种文体角度上的集曲叫"曲家之犯"。由于各种词谱缺乏具体记载,无法判定【玲珑四犯】和【八犯玉交枝】这两支词牌的来龙去脉,但基本可以肯定是多种词调的集曲。而明代南曲多以传统的"犯调"指称集曲,所以,南曲中犯调后来也称集曲。作为最早编纂的南曲曲谱,蒋孝敏感地注意到"犯调"在戏文和文人传奇创作中的使用问题。从上述罗列的曲牌目录可以看

① 钱南扬:《元本琵琶记校注 南柯梦记校注》,《钱南扬文集》,中华书局2009年版,第141页。
② [清]万树:《词律》,上海古籍出版社1984版,第161页。

到,大部分宫调都存在犯调情况。有些在曲牌名称上就可以看到。比如,仙吕调的【皂罗袍犯】、【一封书犯】、【胜葫芦犯】、【安乐神犯】,中吕调的【尾犯引】,商调的【四犯黄莺儿】,南吕调的【香风俏脸儿】(即【二犯香罗带】)等。有些是在新曲牌名下直接说明用哪支曲牌的开头,哪支曲牌的中间,哪支曲牌的尾部。比如,正宫曲牌【锦庭乐】即由【锦缠道】头、【满庭芳】中、【普天乐】尾三段组合而成;南吕过曲【太平白练序】由【醉太平】头、【白练序】尾组成,【浣溪啄木儿】由【浣溪沙】头和【啄木儿】尾组成;越调【山桃红】由【下山虎】头和【小桃红】尾组成,【忆花儿】由【忆多娇】头和【梨花儿】尾组成,【蛮牌嵌宝蟾】由【蛮牌令】头和【斗宝蟾】尾组成;商调的【金水梧桐花皂罗】由【江儿水】、【水红花】、【皂罗袍】摘句组合而成,【梧桐挂羊尾】由【金梧桐】头和【山坡羊】尾组成;双调的【船入荷花莲】由【夜行船】头和【花心动】尾组成,【孝南枝】由【孝顺歌】头和【锁南枝】尾组成,【沙雁练南枝】由【雁过沙】头和【锁南枝】尾组成。从这些例曲中我们可以看到,早期南曲的集曲犯调相对简单,大多数在三个以内的曲牌中摘句组合而成新的曲牌。而被"摘"的二至三个曲牌,原本就是同宫调中组成套曲机会偏大的曲调,曲家在使用过程中"翻新"而成新的曲牌。不仅如此,蒋孝还在正文调名之下,对犯调曲牌进行题解。比如,仙吕过曲中,【甘州歌】题注云:"首六句【八声甘州】,后六句【排歌】。"例曲选自《蔡伯喈》:

> 衷肠闷损,叹路途千里,日日思亲。青梅如豆,难寄陇头音信。高堂已添双鬓雪,客路空瞻一片云。
> 途中味客里身,争如流水绕柴门。休回首,欲断魂,数声啼鸟不堪闻。

而后来在沈璟的《增定南九宫曲谱》中也确认了这支犯调。仙吕过曲中,像【胜葫芦犯】,题注云:"本曲止五句,中三句乃【望吾乡】也";【安乐神犯】题注云:"本曲止七句,中三句亦是【望吾乡】也";【月云高】题注云:"【月儿高】头,【渡江云】尾";【醉罗袍】题注云:"【醉扶归】头,【皂罗袍】中,【袖天香】尾";【香归罗袖】题注云:"【桂

枝香】头,【皂罗袍】中,【袖天香】尾"。正宫引子【破齐阵】题注云："前两句【破阵子】,后六句【齐天乐】"。正宫过曲【锦庭乐】题注云："【锦缠道】头,【满庭芳】中,【普天乐】尾";【锦庭芳】题注云："【锦缠道】头,【满庭芳】尾";【雁书锦】题注云："【雁过声】、【二犯渔家傲】、【二犯渔家灯】、【喜渔灯】、【锦缠道】"。其中例曲【雁书锦】选自早期戏文《陈巡检》,可以看到,这个犯调是由五支曲调组合而成。说明犯调中一个重要现象：不仅是从某几支曲调中各摘几句组成新的曲调,甚至可以把某几支曲调集中起来形成新的曲牌。可能这也是从北宋俗词中的"唱赚"体式得到启发而成。另如【三字令过十二桥】题注即是"【四边静】、【锦庭香】"组合而成。而正宫过曲【雁来红】题注云："前【雁过声】,后【红娘子】二句";【雁过灯】题注："前【雁过沙】,后【渔家灯】"。

中吕过曲【马蹄儿】题注云"前【驻马听】,后【石榴花】";南吕过曲【琐窗郎】题注"【琐窗寒】头,【阮郎归】尾";【三换头】则是【五韵美】、【腊梅花】、【梧叶儿】三曲各取头句组成。而【五样锦】题注则是【腊梅花】、【香罗带】、【刮古令】、【梧叶儿】、【好姐姐】各取一句组成,例曲取自《拜月亭》：

姻缘将谓五百年眷属十生九死成欢聚○经艰历险幸然无虞也止望否极生泰祸绝受福○末后尚有如是苦○急浪狂风○风吹折并根连枝树浪打散鸳鸯两处孤。

南吕过曲【太平白练序】题注"【醉太平】头,【白练序】尾";【浣溪啄木儿】题注"【浣溪沙】头,【啄木儿】尾";【三段鲍老催】题注"【三段子】头,【鲍老催】尾";【出队莺乱啼】题注"【出队子】头,【莺乱啼】尾"。而【八宝妆】则分别由【罗江怨】、【梧桐树】、【香罗带】、【五更转】、【东瓯令】、【懒画眉】、【皂罗袍】、【梁州序】8个曲牌各摘一句组合而成。【罗江怨】则犯【香罗带】、【一江风】、【怨别离】3曲。

越调过曲【山桃红】由【下山虎】头、【小桃红】尾组合而成,越调过曲【蛮牌嵌宝蟾】由【蛮牌令】头、【斗宝蟾】尾组合而成。

商调过曲【金水梧桐花皂罗】则犯【江儿水】、【水红花】、【皂罗

袍】3调。【莺集御林春】则犯【莺啼序】、【集贤宾】、【簇御林】、【春三柳】4曲。

双调引子【真珠马】由【真珠帘】头、【风马儿】尾组合而成,双调过曲【孝南枝】由【孝顺歌】头、【锁南枝】尾组合而成。

仙吕入双调【桂花遍南枝】由【桂枝香】头、【锁南枝】尾组合而成。

值得注意的例子是,"别本附入"南吕引子【折腰一枝花】题注云:"中三句转调,故曰'折腰一枝花'。"这是蒋孝在论及犯调问题时的新情况。例曲为无名氏散曲:

堪嗟命里薄,偏我孤星照。凤凰分配偶,这情苦。却教我向谁行论?冤家顿忘了。海誓山盟,抛闪得我没投没奔。名园堪玩赏,背立秋千,羞睹日移花影。

沈璟《增订南旧宫曲谱》对例曲文词稍做调整:

堪嗟奴薄命,偏犯孤辰运。凤凰分配偶,这情苦。○却教我向谁行论?冤家顿忘了。海誓山盟,抛闪得我没投没奔。○名园堪玩赏,背立秋千,羞睹日移花影。

同样作题注:"中三句转调,故名折腰。"并眉批:"用韵甚杂。偶字苦字赏字千字均不用韵,非也。"

《钦定曲谱》沿袭沈璟,但题注改成:"中三句转调,改名折腰。所犯未详。"直到钮少雅《南曲九宫正始》才理清它的来龙去脉:

【折腰一枝花】(先天韵。又名【惜花春起早】),其腔格如下:

【一枝花】上平平上去,平去平平上。平平平上去,去平平。【恋芳春】去入去平平平上,【惜春慢】平平去平上。【一枝花】去入平平,去去平平上。平平平去上,人去平平,上去平平平去。

这个例子也说明,犯调原本是个别曲家的不规范运用曲律填词的行为。首尝"螃蟹"者之后,激发了模仿者一定的兴趣和同感。于

是,一种新的曲牌形式得到一定数量曲家的认同,并形成惯例。这就是约定俗成的"犯调"或者说"集曲"。应该说,蒋孝虽然没有传奇创作的经历,但对曲调的变异情况还是比较熟悉的。

第三节 《十三调南曲音节谱》相关术语解释

如上所述,蒋孝《旧编南九宫谱》在目录当中,附录了《十三调南曲音节谱》,收录曲牌合计485种。宫调顺序为仙吕(题注:与羽调互用,出入道宫、高平、南吕,俱无词。以下宫调名后均为题注,不赘)、羽调、黄钟(与商调、羽调出入)、商调(与仙吕、羽调、黄钟皆出入)、商黄调(此系合犯。乃商调、黄钟各半只,或各一只合成者,皆是也。但不许黄钟居商调之前,由无前高后低之理。古人无此式也)、正宫调(与大石、中吕出入)、大石调(与正宫出入)、中吕调(与正宫、道宫出入)、般涉调(与中吕出入,无曲)、道宫调(与南吕、仙吕、高平出入)、南吕调(与道宫、仙吕出入)、高平调(与诸调皆可出入,其调曲名皆就引各调曲名合入,不再录出。其六摄十一则皆与诸调同。则以取引曲为血脉而用也。其过割、搭头、圆混自有妙处。试观【画眉入远梦】、【回风绕围屏】二套可见)、越调(与小石调、高平调出入)、小石调(与越调、双调出入)、双调(中有夹钟宫俗调,与小石出入)、尾声格调。

在这份音节谱之目录中,每个宫调名下都有一段话,仙吕调内容是:"赚犯 摊破 二犯 三犯 四犯 五犯 六犯 七犯 赚 道和 傍拍 右以上十一则系六摄,每调皆有因。"而羽调、黄钟调、商调、正宫调、大石调、中吕调、般涉调、道宫调、南吕调、越调、小石调、双调下都注明有"六摄十一则见前仙吕调下"的文字。只有商黄调、高平调有宫调而无隶属自己的曲调,没有六摄十一则的说明,给曲学史留下了一个重大的谜团。

关于"六摄十一则",首先是王骥德在《曲律·论调名》中提及:"今《十三调》中,每调有:赚犯、摊犯、二犯、三犯、四犯、五犯、六犯、七犯、赚、道和、傍拍,凡十一则,系六摄。每调皆有因,其法今尽不传,无可考索,盖正括(笔者注:指沈括)所谓'犯声'以下诸法。然

此所谓'犯'者,皆以声言,非如今以此调犯他调之谓也。"①摄,原意为汲取、代理。陈多、叶长海《曲律注释》解释说,"摄",古代韵书或韵图有时把各个发音相近的"韵"汇总起来归于一"摄"。此处借用这个名称,"把曲牌音乐变化手法相近的归于一个'摄'"②。六摄,在这里则是指六种曲调变化的方式。如果把二犯至七犯归于一个"摄",那么,加上赚犯、摊犯、赚、道和、傍拍,一共就有六种南曲曲调变化的方式,称"六摄"。钮少雅在《南曲九宫正始》中转述沈璟的观点云:"《沈谱》曰:'六摄皆有因,吾所不知。'余臆解云六摄者,疑二犯至七犯共六项也。云有因者,如中吕【赚犯】因【太平令】,如正宫【摊破】因【雁过声】,如仙吕【道和】因【排歌】,如中吕【傍拍】因【荼蘼香】也,不知是否?"③日本学者青木正儿在《中国近世戏曲史》中也认为,六种"犯"为一"摄",加上赚犯、摊破、赚、道和、傍拍等五种"摄",共为"六摄"④。

如果确认这"十一则"归并为六种曲调变化的方式,我们来认真分析每一种方式的主要特点。

赚犯和赚。这必须放在一起考虑。赚,也称唱赚,宋代市井歌唱技艺之一种。王国维1912年根据《梦粱录》的记载和他本人在宋人笔记陈元靓《事林广记》中发现的杭州《圆社市语·中吕调·圆里圆》赚词,揭开了唱赚研究的思路。南宋灌圃耐得翁《都城纪胜》"瓦舍众伎"条载:"唱赚在京师日,有缠令、缠达……中兴后,张五牛大夫因听动鼓板中又有四片太平令或赚鼓板,即今拍板大筛扬处是也,遂撰为赚。"意思是在缠令、缠达音乐基础上吸收多种曲调组合的套曲。犯,按照洛地先生的观点,词曲音乐中的指意,是转调,即词曲变调的移换宫商。越出本宫的范围去"侵犯"另一宫,音乐学上

① [明]王骥德:《曲律·论调名》,中国戏曲研究院编:《中国古典戏曲论著集成》(四),中国戏剧出版社1959年版,第60页。
② 陈多、叶长海:《曲律注释》,上海古籍出版社2012年版,第34页。
③ [清]徐于室、钮少雅:《南曲九宫正始·汇纂元谱南曲九宫正始目录》,俞为民、孙蓉蓉编:《历代曲话汇编·清代编》,黄山书社2008年版,第765页。
④ 〔日〕青木正儿著,王古鲁译:《中国近世戏曲史》,中华书局2010年版,第404页。

即本宫音阶上的音换成另一个音阶的音。① 关于"赚犯",陈多、叶长海解释:"南曲中的【赚】曲大都在套曲中作为'移宫换调'的过渡曲牌,所以称之为'赚犯'。"②浙江温州文史学者郑西村对【赚】、【赚犯】也有自己的看法。他认为:"【赚】在初期南曲时代有着广泛的运用。从《十三调谱》中可以看出每个宫调下都有【赚曲】,且绝大多数都有相应的同牌名过曲,可知初期南曲各宫调都有由一只过曲扩展而成的【赚曲】。而到了昆曲里,【赚曲】则发展为一种散唱形式的歌曲,结束部分才点定板,在套数中用作为过曲之间承上启下之调。【赚犯】则是用赚犯制成的曲,称作【赚犯】的曲调在各词谱中皆未列出,唯《九宫正始》【般涉调】中有【太平赚犯】。"③

如何理解《十三调南曲音节谱》中的赚和赚犯?我们知道,这个《十三调谱》只是调名谱,并没有具体的例曲。但是我们从各调涉及的曲牌名排列情况看,关于"赚",有一定的排列规律,即每个宫调先排慢词,再排近词,而在慢词与近词之间,是"赚"。也就是说,赚,排在近词之首。而且,每个宫调的赚都有具体的名称:仙吕调是【惜花赚】(与【婆罗门薄媚赚】同),羽调是【本调赚】,黄钟调是【连枝赚】,商调是【二郎赚】,正宫调是【倾杯赚】,大石调是【太平赚】,中吕调是【鼓板赚】,般涉调是【煞赚】,道宫调是【渔儿赚】,南吕调是【婆罗门赚】(又名【薄媚赚】),越调是【竹马儿赚】,小石调是【莲花赚】,双调是【海棠赚】。商黄调和高平调没有属于自己的曲调,也就没有赚。为何在序目排列上把【赚】排在每一个宫调的近词之首?慢词即南曲的引子,近词即南曲的过曲,也就是南曲的正曲,【赚】在引子过渡到过曲中起到重要的过渡作用。王骥德在《曲律·论过搭》中云:"过搭之法,杂见古人词曲中,须各宫各调,自相为次。又须看其腔之粗细,板之紧慢。前调尾与后调首要相配叶,前调板与后调板要相连属。古每宫调皆有【赚】,取过渡而用。缘慢词(即引子)止著底板,骤接过曲,血脉不

① 参见洛地:《犯》,《中国音乐》,2005年第4期,第17—22页。
② 陈多、叶长海:《曲律注释》,上海古籍出版社2012年版,第34页。
③ 郑西村:《昆曲音乐与填词·乙稿》,学海出版社2000年版,第307页。

贯。故【赚】曲前段,皆是底板,至末二句始下实板。"①可见【赚】在早期南曲联套中起到重要的承转过渡作用。沈璟《增定南九宫曲谱》仙吕调近词首列【赚】,题注曰:"一名【惜花赚】,与【婆罗门薄媚赚】同。"例曲选自《黄孝子》:

 高义惟仁,乳哺看承得到今。蒙尊嫂,提携抚抱谁似您?为寻亲,又赠盘缠规且箴。音问长询见素忱。犹成美,大恩未报,厚颜堪碜。更休撅窖,更休撅窖。

从最后两句重复"更休撅窖"的体式中,我们依稀看见唱赚的帮腔已经渗透到早期南戏当中。沈璟《增定南九宫曲谱》正宫过曲有【赚】和【黄钟赚】。前者题注云"疑即【倾杯赚】也",例曲选无名氏散曲:

 行李都办,早登程去心如箭。休苦留恋,渐觉江天红日晚。欲临行,又孜孜的觑着心儿里窖。约教人怎不埋怨。黯然分散,怎时两处销魂。闷萦方寸。

后者【黄钟赚】,在蒋孝曲谱则无,蒋谱黄钟调所属【赚】为【连枝赚】。沈谱【黄钟赚】例曲为散曲(集六十二家戏文名):

 昔有朱文,太平钱鬼为缔姻。陈辛可闵,失妻苦为经梅岭。君须听,鬼法师风流道迪,鬼媒人是报恩云。卿开封府神奴儿,幼小为厉魂,为逢何正。【前腔】红白蜘蛛功名遂,共登蓬瀛。陈留李宝,银猫智伏金天神。相思病,凤凰坡越娘背灯。王家府倩女离魂。游春景,绣鞋儿范四郎成契姻,显灵通圣。

① [明]王骥德:《曲律·论过搭》,中国戏曲研究院编:《中国古典戏曲论著集成》(四),中国戏剧出版社1959年版,第124页。

第四章 蒋孝《旧编南九宫谱》的奠基意义

这段散曲内容是文人模仿南宋唱赚人,手执拍板,笛子伴奏,锣鼓开场,以说书的方式历数戏文篇名。这是非常民间的演唱方式,在南戏中起到重要的开场、承接、过渡、尾声作用。而"赚犯",即是连缀不同宫调或者曲牌的曲句,为唱腔音乐的承接和过渡发挥作用。但是,在清代钮少雅《南曲九宫正始》当中,却对相关的赚犯提出重要疑问。他在南吕调近词【婆罗门赚】(亦名【薄媚赚】)例曲后的尾注云:"此调按元、蒋二谱皆属南吕调,名曰【婆罗门赚】,又名【薄媚赚】,一调两名也。但今时谱于此南吕调而收明传奇《黄孝子》之'高义惟仁'一曲,亦题为【婆罗门赚】,又名【薄媚赚】。按此名同调异,犹真方假药耳。此'高义惟仁'一曲,实系商调之【二郎赚】,与南吕之【婆罗】、【薄媚】何干?甚至又于仙吕调内复又收'高义惟仁'一曲,更题为【惜花赚】,及下仍注与【婆罗】、【薄媚】同。岂有一调三名之赚耶?若此混淆,使学者何由得明?"[①]该谱还附备所误商调【二郎赚】的多个格式,第一个即"高义惟仁":

高义惟仁,乳哺看承得到今。蒙尊嫂,提携抚抱谁似您?为寻亲,又赠盘缠规且箴。音问长询见素忱。到此犹成美,大恩未报,厚颜堪碜,更休撷窨。

有两个情况值得关注。一是钮少雅提到的"一调三名",是沈璟搞错了,还是【婆罗门赚】、【薄媚赚】、【惜花赚】、【二郎赚】之间有什么内在联系?看来弄清他们之间的来龙去脉要花相当的力气——暂且存疑。二是此处所列《黄孝子》"高义惟仁"例曲,最后一句"更休撷窨"没有重复,即没有【赚】体的反复联唱的特点。这是赚体进入南戏逐渐消失其复沓循环特点,还是别的原因?暂时无法下结论。

摊破。有些学者写摊犯。《中国曲学大辞典》词条"摊破"解释

① [清]徐于室、钮少雅:《南曲九宫正始》,俞为民、孙蓉蓉编:《历代曲话汇编·清代编》,黄山书社2008年版,第852页。

云:"即南曲犯调。原为填词术语,又名'摊声',指词牌乐曲节拍的变动所引起的歌词句法、协韵的变化。如【浣溪沙】之上、下片的末句,乐曲摊开后,词格即变七言为四言、三言两句,韵位移至三言句末,另成一调,名【摊破浣溪沙】。在南曲中沿用其名,亦称犯调之曲为'摊破'。"①摊破,确系词调结构翻新之法,如【摊破浣溪沙】、【摊破采桑子】、【摊破江城子】,均系在原词调内增加字句,改变结构,又称"添字"。由于词曲同源,这种词调结构翻新方法确实传入早期南曲曲体之中。本谱《旧编南九宫谱目录》中收入"摊破"的曲调有:仙吕过曲【摊破月儿高】、中吕过曲【摊破地锦花】、仙吕入双调【摊破金字令】三曲。【摊破月儿高】例曲选自《拜月亭》:

喊杀连天,骨肉怎相恋?自古常言道,人离乡贱。到得今
仄×平×,××仄平仄。×仄平平仄,×平平仄。×仄平
朝,平安幸非浅。是则是身狼狈,眼前遭迍邅。
平,平平去仄仄。×仄平平仄,×平去平平。

仙吕宫原调【月儿高】格律是:

看遍闲花草,争如自家好。这样风流事,那个人不好。才
×仄平平仄,平平去平仄。×仄平平仄,×仄平平仄。×
子共佳人,如今正年少。看他筵席上,两处伤怀抱。(例曲选自
仄去平平,平平去平仄。×平平仄仄,×仄平平去。
无名氏《锦香亭》)

从原调格律看,全曲八句。其实,后来在沈璟《增定南九宫曲谱》和《九宫大成南北词宫谱》中,皆以【月儿高】备二体。《南词定律》则称《拜月亭》体为换头。《十二律昆腔谱》则只列《拜月亭》体,并谓"通行可用",而谓《锦香亭》体"首句多一字,不可为法,故删

① 齐森华、陈多、叶长海主编:《中国曲学大辞典》,浙江教育出版社1997年版,第700页。

去"。到吴梅先生的《南北词简谱》，又反列《锦香亭》体为正格，附录中存《拜月亭》本例，题【摊破月儿高】，定位"摊破格"。相较而言，说明蒋孝认为，《锦香亭》体乃正格，《拜月亭》体第一、第四、第五句句首各少一字，定位"摊破"。

再如中吕过曲【摊破地锦花】，例曲选自《拜月亭》：

绣鞋儿，分不得帮和底。一步步提，百忙里褪了跟儿。冒
去平平，平入入平平上　作平去去平　作平平上去上平平。去
雪汤风，带水拖泥。步难移，全然无些气和力。
上平平，去上平平。去平平，平　入平去平平。

沈璟《增定南九宫曲谱》沿袭蒋谱格式和例曲，同样标题【摊破地锦花】。到沈自晋《南词新谱》除完全依袭蒋、沈两谱格式例曲外，新增"又一体"。例曲选自《彩楼记》：

那时穷，不了咱和你。天下尽知，登科记报着名儿。(不枉了)
十载寒窗，苦心劳志。步云梯，管身到凤凰池。

这"又一体"第二句少一字，其余完全相同。而到钮少雅《南曲九宫正始》，则依然按照蒋谱、沈谱格式和例曲，但曲调名就称【地锦花】。从【摊破地锦花】在曲谱中的演变情况看，"摊破"也可能是在词调体式和演唱上的变化手法。清李渔《闲情偶寄》云："又有以'摊破'二字概之者，如本曲【簇御林】、本曲【地锦花】而串入别曲，则曰【摊破簇御林】、【摊破地锦花】之类。"[①]但转移到曲牌上，只在曲牌名上体现出来变格的需要，而与曲辞格式的变化没有太大的关系。

再看仙吕入双调【摊破金字令】。例曲选自《彩楼记》：

① [清]李渔：《闲情偶寄·词曲第三》，中国戏曲研究院编：《中国古典戏曲论著集成》(七)，中国戏剧出版社1959年版，第46页。

红妆艳质,今日多僝僽。家乡缥缈。对景空回首,懊恨双亲,下的毒手。把奴推出门外,这场出丑,如今到此不自由。寒风冷飕飕,寒蛩起暮秋。月挂银钩,雁过南楼,寒灯冷落独自守。

而到沈璟的《增定南九宫曲谱》仙吕入双调,袭选【摊破金字令】,但题注:"或无摊破二字。"例曲和句格完全沿用蒋谱,在首句前加上"(淘金令头)",除了偶尔用字的调整和改变外,格律没有变化。沈璟在例曲尾注云:"此调前半已明,但后五句竟不知何调,愧不能考定。"说明沈璟对这个"摊破"曲调作了认真稽考。前九句是用【淘金令】,但后五句则无从稽考。再到沈自晋《南词新谱》仙吕入双调,则干脆就名【金字令】,题注"或有摊破二字",例曲依然是【彩楼记】体,并在尾注云:"【金字令】,正牌也。原本谓前九句【淘金令】,后五句未详。不知【淘金令】,乃此调犯【五马江儿水】耳。既作正调,不必注犯。且'摊破'二字,亦不必拘。如【摊破月儿高】、【摊破地锦花】,亦皆正调也。"从沈璟说"或无摊破二字",到沈自晋说"或有摊破二字",皆不深究本曲调前因后果,但可以看到,"摊破"这个概念,在进入曲调之后,它的实际意义已经逐渐变得不像词调中那么重要了。因为曲调中的"犯调"(集曲)是很普遍的现象,而且方式很多,"摊破"这种词调中的变体方式,在丰富复杂的曲调变体方式中,真是"小巫见大巫"。

道和。蒋谱《旧编南九宫谱》越调过曲有【道和】调,《十三调南曲音节谱》羽调近词有【道和排歌】,有目无辞。而钮少雅《南曲九宫正始》羽调近词收【三叠排歌】(又名【道和排歌】)调名,同样有名无辞。蒋谱越调过曲【道和】,例曲选自早期南戏《吕蒙正》"喜得功名遂":

喜得功名遂。重沐提携,荷天天配合一对儿。如鸾似凤夫共妻,腰金衣紫身荣贵。今日谢得亲闱,两情深感激。喜得重相会,画堂罗列骈珠翠。欢声宴乐春风细,今日再成姻契。效学于飞,如鱼似水。

而到沈璟《增定南九宫曲谱》越调过曲有【道和】调(在曲谱目录

调名后注"即中吕之【合生】")。例曲同样沿袭蒋谱,除了文字上的个别调整,没有变化,但在"喜得重相会"句前加(合),来源改成《彩楼记》(无名氏撰《吕蒙正》,《南词叙录·宋元旧篇》题作《吕蒙正破窑记》。《彩楼记》则据《破窑记》改编),且沈璟题注云:"本名【合笙】,在中吕旧谱改作【道和】,今从之。"至沈自晋,一仍其叔父,也把例曲名改成《彩楼记》,题注云:"本名【合笙】,今从旧谱作【道和】。"到清代钮少雅《南曲九宫正始》,越调过曲有【道和】,例曲及句格如旧,题注云:"此调向作【合生】,而收置中吕宫,今查归本宫,正名【道和】。"

根据上述线索,我们得知:【道和】实乃中吕【合生】,或曰【合笙】演变而来,归入越调,正名【道和】。蒋谱中吕过曲收录【乔合生】,例曲是宋元南戏《东墙记》:

看绿拥红遮,正银台画烛光皎洁。映桃腮杏脸人妖冶。任教玉山趄,宝香慢热。看珠帘绣幕香味绝。舞回瑞雪,趁龙笙凤箫声韵彻。两情欢悦,夫妻且喜,洞房花烛夜。偏称孔雀屏开,玳筵罗列,金鼎喷香麝。

沈璟《增定南九宫曲谱》依袭蒋谱,但曲调改名【合生】,并题注云:"北曲有【乔合生】,南曲无'乔'字。合音葛。"沈自晋《南词新谱》一仍其族叔,只是曲调名改成【合笙】,题注依然是:"北曲有【乔合笙】,南曲无'乔'字。"到钮少雅《南曲九宫正始》,依然不变。曲调名改成【合生】,并增一体。这就是【道和】调演变过程。北曲曰【乔合生】或【乔合笙】,南曲则去掉'乔'字,【合笙】、【合生】均同。任半塘先生在《唐戏弄》第二章"辨体"中曾深入分析唐代歌舞伎艺合生、大面、钵头、弄婆罗门、拍弹、参军戏等形态。李啸仓《宋元伎艺杂考》、孙楷第《宋朝说话人的家数问题》等对宋之"合生"形态有认真考述。任半塘认为:"合生乃初唐歌舞戏形式,已分明将歌舞托于生旦故事,而配以生动之表演,有时流于'猥亵'。"又云:"'合生'二字,至今尚无的解,或可认为由两人对面歌舞,科白情节相生之意。盖合生之伎,不止于有唱,其唱且甚重要,故曰'唱合生',犹今之演戏亦称

'唱戏'也。"①这种来自唐代的歌舞伎艺,如何蜕变成曲调,至今很难完整梳理其文献链条。但沈璟在句段中加上"合",可引发我们的联想:合,即合唱,可以理解为在曲调演唱过程中,两人以上同唱一段文辞。如果能够成立的话,也就是说,【道和】调最大的特点是两人以上的合唱。还值得注意的是,明松江人何良俊在《曲论》中曾提到《吕蒙正》"红妆艳质,喜得功名遂"、《王祥》"夏日炎炎,今日个最关情处"和《杀狗记》"千红百翠"等九支戏文曲子,"皆上弦索。此九种,即所谓戏文,金、元人之笔也,词虽不能尽工,然皆入律,正以其声之和也"②。从"皆上弦索"的描述看,南曲的很多唱法与北曲的流传关系密切。

傍拍。拍是词乐曲唱的重要概念。蒋孝《旧编南九宫谱》中收录"傍拍"只有中吕过曲【荼蘼香傍拍】,例曲选自《玩江楼》:

赏西郊佳致,春来景最奇。绿水画桥西,花梢挂酒旗。映水碧,看双双蝴蝶对飞,听声声黄鹂巧啼。正万紫千红斗美,见香车都是少年姝丽。翠影中,红香内,似误入桃源洞里。风和日暖,亭台上笙歌鼎沸。游戏,只见柳影中,秋千画桥高矗起。赏心乐事,园林好香风罗绮。

后沈璟、沈自晋曲谱沿袭蒋谱。到钮少雅《南曲九宫正始》,从中吕宫移至中吕调,依然列《玩江楼》体,个别字词有所改换。题注云:"此题有'傍拍'二字,疑即六摄十一则之'傍拍',未知是否?"如果是傍拍,傍谁之拍? 这是我们要思考的问题。而从曲牌名看,最接近的应该是【荼蘼香】这支曲调。蒋谱在《十三调南曲音节谱》中吕调近词中列出【荼蘼香】(又名【绞荼蘼】),但有目无辞。而沈璟、沈自晋在各自的曲谱中都忽略了这个曲调,均未列出这个曲牌。到钮少雅的《南曲九宫正始》中吕宫过曲列出【荼蘼香】。曲名称【拗荼

① 任半塘:《唐戏弄》(上册),上海古籍出版社2006年版,第268、270页。
② [明]何良俊:《曲论》,中国戏曲研究院编:《中国古典戏曲论著集成》(四),中国戏剧出版社1959年版,第12页。

蘼},题注云:"一名【绞荼蘼】,又名【荼蘼香】。"例曲注明源自元散套《乐府群珠》:

> 春昼日迟迟,和风扇韶华明媚。景观绣陌香尘细,往来车马争驰。穿花径,度柳堤。莺歌蝶拍园林景,万红千翠。风光可人,时当令节又催。布暖阳和,无限早景致。柳拖金线摇万缕,梨花绽如玉砌,时复暗香拂鼻。见簇簇海棠花,犹如锦绮。烘晴严日,紫燕双双,呢喃早声细。

从曲辞描写的内容上看,【荼蘼香】与【荼蘼香傍拍】十分相近,均是描写春日景阳,千红万翠,莺歌燕舞的春游景象。【荼蘼香】系词牌,北曲有【荼蘼香】,属大石调。《北词广正谱》和《九宫大成南北词宫谱》列大石角调。正格为五七、五七四、五四、七七,共九句六韵。例曲选自元关汉卿套曲【大石调 青杏子】:

> 记得初相守,偶尔间因循成就,美满效绸缪。花前月下同宴赏,佳节须酬。到今一旦休,常言道好事天悭。美姻缘他娘间阻,生拆散鸾交凤友。

吴梅《南北词简谱》也列此例,但格式不同,为五四、五七三、三四、七七句。从曲体结构分析,【荼蘼香】和【荼蘼香傍拍】难以找到完全相同的句段,从句式结构上来分析两者之间的渊源关系行不通。王国维《宋元戏曲史》认为【荼蘼香傍拍】出自金诸宫调[①],只能说明,"傍拍"作为一种曲唱的辅助形式,历史悠久,进入南戏后,依然在曲牌体戏曲中使用。但对曲调的具体作用还需要进一步的考订。

犯。作为传统音乐学的术语,犯有"犯声""犯调""正犯""侧犯"等概念,通常指调域或者调式的转借。转借在词曲学中,指的是词

[①] 王国维:《宋元戏曲史·南戏之渊源及时代》,上海古籍出版社1998年版,第113页。

曲之间的移换宫商,即不同宫调之间的相侵和转换。有宫调相犯和句法相犯两种情况,前者指取两种以上宫调的声律合成一曲;后者指集合各调的句法另成新调。这也是曲律中犯调产生的原因。古代乐理家、词曲学家陈旸、张炎、王灼、姜夔、沈括、姜白石等都有相关论述。犯作为曲调最常用的变化方式,在南曲曲体变化与演进过程中发挥着极为重要的作用。南曲中的犯调一般指集曲,即组合两曲或者两曲以上的句段组合新的曲调。

第五章

沈璟《南曲全谱》与明传奇体制的完善

沈璟(1553—1610),字伯英,晚字聃和,号宁庵,又号词隐生,世称词隐先生。江苏吴县(今属苏州)人。万历二年(1574)进士,曾任吏部验封司员外郎、光禄寺丞,所以人亦称"沈吏部""沈光禄"。作为晚明极富影响的戏曲家、曲学理论家,被称为明代戏曲的"中兴之臣"。王骥德在《曲律》中云:"松陵词隐沈宁庵先生,讳璟。其于曲学,法律甚严,泛滥极博,斤斤返古,力障狂澜,中兴之功,良不可没。"[1]从曲学史角度看,这个评价是客观公允的。沈璟著述甚丰。特别是万历十七年(1589)因顺天乡试舞弊案牵连、被迫辞官归家之后,专事传奇创作和词曲学研究。王骥德在《曲律》中说是:"屏迹郊居,放情词曲,精心考索者垂三十年。"[2]目前可知的传奇有《属玉堂传奇》十七种,分别是《红蕖记》《分钱记》《埋剑记》《十孝记》《双鱼记》《合衫记》《义侠记》《分柑记》《鸳衾记》《桃符记》《珠串记》《奇节记》《凿井记》《四异记》《结发记》《坠钗记》《博笑记》。今存《红蕖记》《埋剑记》《双鱼记》《义侠记》《桃符记》《坠钗记》《博笑记》等七种,是万历年间传奇创作最多的作家之一。明代戏曲评论家祁彪佳在《远山堂曲品》中,将沈璟的《博笑记》列为等级最高的"逸品"中第一位,并品评云:"词隐先生游戏词坛,杂取耳谈中可喜、可怪之事,每事演三四折,俱可绝倒。"[3]这不仅是评鉴

[1] [明]王骥德:《曲律·杂论第三十九下》,中国戏曲研究院编:《中国古典戏曲论著集成》(四),中国戏剧出版社1959年版,第163页。
[2] [明]王骥德:《曲律·杂论第三十九下》,中国戏曲研究院编:《中国古典戏曲论著集成》(四),中国戏剧出版社1959年版,第164页。
[3] [明]祁彪佳:《远山堂曲品·逸品》,中国戏曲研究院编:《中国古典戏曲论著集成》(六),中国戏剧出版社1959年版,第9页。

《博笑记》，也是对沈璟传奇的总评。从"俱可绝倒"四字看，评价应该非常高。紧跟着《博笑记》的，是祁彪佳品鉴沈璟的《四异记》，云："巫、贾二姓，各假男女以相赚，贾儿竟得巫女。吴中曾有此事，惟谈本虚初聘于巫，后娶于贾，系是增出，以多其关目耳。词之稳协，不减他作；至于脱化，乃更过之。净、丑白用苏人乡语，谐笑杂出，口角逼肖。"①这段话生动地记述了沈璟传奇演出时的脚色扮演和舞台效果。另一位曲学家沈德符评论沈璟的戏曲创作时云："（沈璟）酷爱填词，至作三十余种。其盛行者惟《义侠》《桃符》《红蕖》之属。沈工韵谱，每制曲比遵《中原音韵》、《太和正音》诸书，欲与金、元名家争长。"②沈璟传奇很多采用杂剧、话本、民间传闻、故事等为题材，涉及万历晚明江南城乡生活的方方面面，对市井细民的传神描摹有新的突破。特别是塑造出下层妓女、商贩、赌徒、船夫、僧侣、茶客、兵卒、游医等形象，也是对明代传奇史上人物系列的重要贡献。

而曲学著作有《增定查补南九宫十三调曲谱》（即《南曲全谱》）、《南词韵选》《北词韵选》《古今词谱》《唱曲当知》《遵制正吴篇》《论词六则》《评点时斋乐府指迷》等。今仅存《赠定查补南九宫十三调曲谱》《南词韵选》《北词韵选》，其余皆未见或散佚。另有诗文集《属玉堂稿》、散曲集《情痴寱语》《词隐新词》《曲海青冰》等，除少数散见于《吴骚合编》《太霞新奏》等曲选外，其他均未见，或散失。

作为"词林指南车"③的沈璟曲学著作，特别是在蒋孝《旧编南九宫谱》基础上"增定查补"而成的曲谱著作《增定查补南九宫十三调曲谱》，更是万历晚明之后有深远影响的著作，在传统曲谱编撰史上有非常重要的地位。《增定查补南九宫十三调曲谱》，又名《南曲全

① ［明］祁彪佳：《远山堂曲品·逸品》，中国戏曲研究院编：《中国古典戏曲论著集成》（六），中国戏剧出版社 1959 年版，第 9 页。

② ［明］沈德符：《顾曲杂言》"张伯起传奇"条，中国戏曲研究院编：《中国古典戏曲论著集成》（四），中国戏剧出版社 1959 年版，第 208 页。

③ ［明］徐复祚：《曲论》，中国戏曲研究院编：《中国古典戏曲论著集成》（四），中国戏剧出版社 1959 年版，第 240 页。

谱》《南词全谱》《新定九宫词谱》《南九宫谱》《南曲谱》等。① 沈璟是王骥德十分尊重且有密切交往的曲家,王骥德在《曲律》中说"作谱,余实怂恿先生为之"②,又说,先生"尝增定《南曲全谱》二十一卷……尝一命余序《南九宫谱》"③。这里说到曲谱的两个名字:《南九宫谱》和《南曲全谱》。王骥德还曾校注《西厢记》,并有《自序》《凡例》等文字存世。蔡毅编著的《中国古典戏曲序跋汇编》曾刊载《王骥德新校注西厢记古本自序》和《凡例》,并附收《词隐先生手札》。这是沈璟给王骥德的信札,其中提到他在蒋孝旧谱基础上增补查定的曲谱,称为《南曲全谱》。④ 因此,我们根据沈璟自提的曲谱名,把《增定查补南九宫十三调曲谱》称为《南曲全谱》。目前,这也是曲学领域基本认同的名称。

第一节 《南曲全谱》编撰的历史背景和曲界反响

沈璟曲学活动的时代,是明万历年间,也即中晚明时期。而由明代嘉靖中叶至万历年间,由于大量文人的介入,传奇进入发展兴盛期。特别是嘉靖二十二年(1543),魏良辅作《南词引证》,对传统昆山腔进行改革,诞生了以"水磨调"为特点的昆腔新声。其行腔特点,是改变民间昆山腔"以腔传词"为"依字声行腔"的演唱方式,即"五音以四声为准,但四声不得其宜,五音废矣。平上去入,逐一考究,务得中正。如或苟且舛误,声调自乖,虽具绕梁,终不足取"⑤。

① 关于沈璟曲谱的名称、成书、版本等情况,可参见周维培《曲谱研究》第三章第三节《沈璟"南曲全谱"的历史贡献》,江苏古籍出版社 1999 年版,第 111—112 页,另外,石艺的博士学位论文《沈璟曲学研究》(南京大学)、李冠然的硕士学位论文《沈璟"南曲全谱"研究》(河北师范大学)也有涉猎。论文在线,未刊。
② [明]王骥德:《曲律·杂论第三十九下》,中国戏曲研究院编:《中国古典戏曲论著集成》(四),中国戏剧出版社 1959 年版,第 169 页。
③ [明]王骥德:《曲律·杂论第三十九下》,中国戏曲研究院编:《中国古典戏曲论著集成》(四),中国戏剧出版社 1959 年版,第 164 页。
④ [明]沈璟:《词隐先生手札》,蔡毅编著:《中国古典戏曲序跋汇编》(二),齐鲁书社 1999 年版,第 672 页。
⑤ [明]魏良辅:《曲律》,中国戏曲研究院编:《中国古典戏曲论著集成》(五),中国戏剧出版社 1959 年版,第 5 页。

所谓"五音以四声为准",指每个唱字的腔格严格按照唱字字音的平上去入而定。沈宠绥对魏良辅改革后的昆腔新声行腔特点的描述,是"声则平上去入之婉协,字则头腹尾音之毕均,功深熔琢,气无烟火,启口轻圆,收音纯细"①。而梁辰鱼在此间创作的《浣纱记》,时间也大概在嘉靖年间。该传奇取材于《史记·越王勾践世家》,演春秋时吴越之战,并穿插范蠡与西施的爱情故事。清代文人钱谦益《列朝诗集小传》丁集中"梁太学辰鱼"条云:"昆有魏良辅者,造曲律,世称所谓昆山腔者。自良辅始,而伯龙独得其传。著《浣纱》传奇,梨园子弟喜歌之。"②而《浣纱记》又和李开先的《宝剑记》、无名氏的《鸣凤记》一起,被称为开创文人传奇新局面的三大传奇。就在昆腔迅速崛起,并逐渐成为天下第一"雅曲"的背景下,沈璟由于传奇创作和曲学著作的巨大影响,被称为"吴江派"的宗师。所谓"吴江派",是指在沈璟曲学主张影响下形成的戏曲流派。大抵包括史槃、顾大典、王骥德、吕天成、卜世臣、叶宪祖、汪廷讷和活动在明末清初的冯梦龙、沈自晋、范文若、袁于令等曲家。加上汤显祖为代表的临川派曲家,以及未归于流派的高濂、周朝俊、王玉峰、孙柚、徐复祚、单本等人的作品,传奇创作形成了文人创作的第一个高潮。此时各种私人书坊、书肆如雨后春笋般涌现,特别是金陵、苏州、杭州和福建建阳的书贾,竞相刊印通俗小说和戏曲牟利。为了适应市场读者阅读和舞台演出的需要,南都金陵书坊唐氏富春堂、世德堂、文林阁、唐锦池、文秀堂等,刊印了大量传奇剧本。尽管与传奇创作总量相比,书坊刊梓的传奇仍是极少数,但很多重要的传奇作品被保存下来。沈璟《南曲全谱》刊行于万历三十四年(1606)左右,距离蒋孝编撰成书《旧编南九宫谱》的嘉靖二十八年(1549),已经过去了57年。而这段时间,正是以江浙赣为主体的文人传奇创作取得重要成就的关键时期,是李开先、王骥德、魏良辅、梁辰鱼、张凤翼、王世贞、梅鼎祚、臧懋循、顾大典、沈璟、屠隆、单本、汤显祖、冯梦龙、郑若庸、许自

① [明]沈宠绥:《度曲须知》,中国戏曲研究院编:《中国古典戏曲论著集成》(五),中国戏剧出版社1959年版,第198页。

② [清]钱谦益:《列朝诗集小传》(下),上海古籍出版社1983年版,第265页。

昌、吕天成、郑之文、陈与郊等著名曲家最活跃的时期,不仅诞生了中国古典戏曲史上许多重要戏曲作品,如《五福记》《题红记》《白蛇记》《玉簪记》《琴心记》《节孝记》《胭脂记》《藏珠记》《虎符记》《紫箫记》《红拂记》《窃符记》《劝善记》《祝发记》《芙蓉记》《姻缘记》《玉合记》《十义记》《紫钗记》《玉丸记》《灌园记》《龙膏记》《锦带记》《红蕖记》《玉镯记》《鸣凤记》《惊鸿记》《水浒记》《青衫记》《钗钏记》《双凤记》《鹔钗记》《碧珠记》《鸳簪记》《白练裙》《牡丹亭》《昙花记》《香山记》《神女记》《金合记》《戒珠记》《南柯记》《彩毫记》《合璧记》《钗书记》《邯郸记》《当垆记》《溉园记》《风流配》《偷桃记》《义侠记》《昙花记》《旗亭记》《神镜记》《樱桃记》《修文记》《金门记》《芍药记》《长生记》《赐环记》《蓝桥玉杵记》《埋剑记》《双鱼记》等,而且许多重要曲学选集,如《风月锦囊》《词林一支》《八能奏锦》《古名家杂剧》《词林白雪》等也纷纷问世。另外,曲学著作如王世贞《艺苑卮言》、徐渭《南词叙录》、魏良辅《南词引证》、何良俊《四友斋丛说》、王世贞《曲藻》、汤显祖《宜黄县戏神清源师庙记》、吕天成《曲品》等也诞生在这一时期。这里不得不提到以苏州为中心的吴中地区。这里历史悠久、人文荟萃,是古吴文化的发源地。明初以来,嗜曲之风渐盛,吴中缙绅,留心声律,雅好曲音。他们热衷观剧赏曲,亲炙优伶,经常风流雅集,填词度曲,审音定律,编撰曲谱,甚至诞生了许多绵延数代的曲学世家。比如以沈璟、沈自晋为代表的吴江沈氏家族,以叶绍袁、叶小纨、叶小鸾为代表的叶氏家族,以顾大典为代表的顾氏家族等。沈璟编撰曲谱,即是其曲学活动的重要成果。清乾隆年间的《吴江县志》卷五十七所引徐大业《书南词全谱后》的一段话常被人们引用。其云:

> 自宋以来,四十八调不能具存。北曲仅存《中原音韵》所载之六宫十一调。南曲仅存毘陵蒋维忠所谱之《九宫十三调》。每调各录旧词为式,又骎骎失传,词隐先生乃增补而校定之。辨别体制,分厘宫调,详核正犯,考定四声,指摘误韵,校勘同异,句梳字栉,至严至密。而腔调则悉遵魏良辅所改昆腔,以其宛转悠扬,品格在诸腔之上。其板眼节奏一定,不可假借,天下

翕然宗之。……其挽回南曲之功,可谓多矣。①

从徐大业这段话我们得知,沈璟曲谱是在蒋孝曲谱基础上"增补校定"而成,也就是王骥德所说的"增定查补"。相对于蒋孝的旧谱,沈谱不仅仅是规模的扩展和内容的补充,更重要的是在曲谱体制上的高度完备。蒋孝旧谱是参照元代周德清《中原音韵》编撰体例而成的"文字谱",即在宫调统辖下,逐一分列曲牌,并选择一支例曲。除了对有些曲牌作简单的注释和说明之外,并无正格副格、平仄字声、正句衬字、句读叶韵、板眼安排、犯调构成等曲谱基本体制的辨析酌定。而沈璟以深厚的曲学修养,"辨别体制,分厘宫调,详核正犯,考定四声,指摘误韵,校勘同异",在参补新调新曲基础上,对蒋孝旧谱的讹谬进行指摘纠正,显然倾注了极大的心血和精力。就像王骥德在《曲律·论调名第三》中所述,由于时代久远,很多创制初期的曲调多致湮没,即有存者,但腔调亦多不可考。而沈璟对很多疑惑重重的曲调,都精心爬梳,详细考辨,如王骥德所云:"世多以南之【点绛唇】、【粉蝶儿】、【二犯江儿水】作北调唱者,词隐辨之甚详,见谱中。"又云:"词隐于《九宫谱》参补新调,又并署平仄,考定讹谬,重刻以传;却削去《十三调》一谱,间取有曲可查者,附入《九宫谱》后。"②故而有学者评价说:"沈谱在制法、体例、观点、材料诸方面影响了后世几乎所有的南曲曲谱,并形成了以增订辑补《南曲全谱》为主体的曲谱流派。另外,《南曲全谱》对昆腔传奇艺术体制的确立以及理论总结,也有着不可低估的作用。"③

《南词全谱》的版本问题,如上所述,前人多有论说,今不赘。需补充说明的是,周维培《曲谱研究》中介绍了几种重要的保持原貌的刊本,首提丽正堂刊本。该本名为《新定九宫词谱》,题作"吴江沈璟

① [明]徐大业:《书南词全谱后》,转引自《中国地方志集成·乾隆吴江县志》卷五十七"旧事"条(影印民国石印本),凤凰出版社、上海书店出版社、巴蜀书社2008年版,第305页。
② [明]王骥德:《曲律·论调名第三》,中国戏曲研究院编:《中国古典戏曲论著集成》(四),中国戏剧出版社1959年版,第61页。
③ 周维培:《曲谱研究》,江苏古籍出版社1999年版,第127—128页。

伯英氏辑,永新龙骧仲房氏梓",卷首有"大泌山人李维桢本宁父"的《南曲全谱题辞》。李维桢(1547—1626),字本宁,号大泌山人,京山(今属湖北)人。明隆庆二年(1568)进士,曾任陕西右参议、礼部右侍郎、尚书等职。沈璟好友,著名文人,著有《大泌山房集》。而付梓人龙仲房,即龙骧(1591—1647),字仲房,永新(江西今县)人,祖父、父亲皆有官职。龙骧本人科场屡踬,遂废举业,有杂剧数种,但未见存世。该著同时还提到沈自晋所见本,卷首有李鸿撰《南词全谱原叙》。李鸿(1558—1607),字渐卿,号宗仪,苏州长洲人,万历二十三年(1595)进士,授江西上饶县知县,后因抗矿使削籍,系万历首辅申时行乘龙快婿。该著认为丽正堂本"现存刊本皆无"[①],但我国台湾学者王秋桂编《善本戏曲丛刊》第三辑收入沈璟《增定南九宫曲谱》,所托版本乃丽正堂藏板。此本刊名《新定九宫词谱》,右上角有"吴江 词隐先生原编 鞠通先生删补"、左下角有"丽正堂藏板"字样。但仍选李维桢《南曲全谱题辞》为序,说明丽正堂刊本不止一种,可见沈璟《南词全谱》的版本问题十分复杂。李鸿在《南词全谱原叙》中,对沈璟"隐于震泽之滨,息轨杜门,独寄情于声韵"的情怀,有独到的见解。《原叙》认为,善讴者如果长期被下里巴人之音充盈于耳,习以成非,纵令遏行云绕梁栭,溺于流弊,不足以"谐五音而调律吕"。词之雅俗无论,关键要"合于四声"。词隐先生"始益采摘新旧诸曲,不颛以词为工,凡合于四声、中于《七始》,虽俚必录,大要本毘陵蒋氏旧刻而益广之。俗所名为板眼,亦必寻声校定。一人倡,万人和,可使如出一辙,是盖有数存焉,亦人所胥习而不察者也"[②]。沈璟的意图是非常清楚的,"常以为吴歈即一方之音,故当自为律度"。他在散曲【商调·二郎神】"论曲"曲中云:"北词谱,精且详,恨杀南词偏费讲。今始信旧谱多讹,是鲰生稍为更张。改弦又非翻新样,按腔自然成绝唱。语非狂,从教顾曲,端不怕周郎。"沈璟对南曲特别是魏良辅改造昆腔后的前景,是有深邃思考和长远谋划的。他要

① 周维培:《曲谱研究》,江苏古籍出版社1999年版,第115页。
② [明]李鸿:《南词全谱原叙》,蔡毅编著:《中国古典戏曲序跋汇编》(一),齐鲁书社1989年版,第33页。

像周德清、朱权那样,为南曲建立规范精准的曲谱,以为后世度曲楷模和讴歌指南。曲界认为,周德清《中原音韵》为"正语之本,变雅之端",而朱权《太和正音谱》则完整建立了北曲的文字格律。以宫调领属曲牌,曲牌引例曲为定格,做到定句、定字、定声——这个规范的谱型是沈璟梦寐以求的。但"吴歈"非"中州音",不是"天下通语",给"吴歈"订谱,能够达到为新兴昆腔正音的效果吗?沈璟曲谱编撰刊刻之后,曲界还有很多疑虑。李鸿在《原叙》中举出叫"可可生"的鲰生质疑:"先生真苦心哉!然是吴歈也,不越方数百里,辄不能相通。又近而娄江,相去一衣带水耳。其东则主于婉转,故其音率多缭绕,而訾合拍者之粗;其西则主于投节,故其音率多讯直,而毁弄声者之拙。彼惟不知不可废一,犹然是其所非而非其所是,矧欲令作者引商刻羽,尽弃其学?"这些底层讴者"溺入已深,追趋逐嗜",有长期以来耳濡目染的发声方法,难道会规规矩矩服从词隐先生的要求,"引商刻羽,尽弃其学"吗?更不可能"骤然使之易听而约之以度"。词隐先生大度回答:

> 吾固知吾之落落难合。然惟子与吾应答如响,世之所称同调,岂必取材异世?苟非漫然无当,自可悬书以俟知者。夫《高山流水》,岂为子期发奏?《苏门长啸》,岂为步兵遗响哉?吾与子不暇扣角以干时,亦和歌以拾穗,聊共适其适耳。又何虑之深也?①

可见沈璟对曲谱修订,特别是规范南曲曲律可能得到的效果,是有充分思想准备的。他并不期待一呼百应,只是享受若干通律晓音者共同切磋的雅趣,特别是对同道和知音的认同满怀期待。

第二节 《南曲全谱》的体例特点和功能意义

虽然是在蒋孝《旧编南九宫谱》基础上"增定查补"而成,但是对

① [明]李鸿:《南词全谱原叙》,蔡毅编著:《中国古典戏曲序跋汇编》(一),齐鲁书社1989年版,第33页。

蒋孝旧谱的突破和超越，不仅是容量的扩充和讹错的纠正，更是观念的进步和体例的完善。蒋孝旧谱是南曲曲谱框架的首次搭建，是南曲谱的奠基之作。只是由于时代条件的限制，蒋孝学习北曲谱特别是朱权《太和正音谱》的编撰方式，以宫调搭建曲谱框架。在宫调的统辖之下，根据《九宫谱》辑录的调名，从散曲和宋元南戏及早期传奇中采集例曲，作为示范。但例曲也仅限于曲文，除有个别曲调的题注上标示犯调以及所犯调名外，并无其他内容。沈璟曲谱在宫调归并与建构、曲调的补充与调整、曲例的注释与说明、格律的完善与建构方面都有实质性的改善和提升。

第一，关于宫调问题。对来路模糊、体例混杂的《十三调谱》和《九宫谱》，蒋孝采取的办法是以《九宫谱》为依据构建自己的曲谱体例，而《十三调谱》，蒋孝的做法是在曲谱的目录栏列《十三调南曲音节谱》，有调名，无例曲。除十三调外，还列商黄调、高平调两调，同样有名无曲。沈璟采取的办法是归并《十三调谱》和《九宫谱》的宫调，建构符合沈璟曲学愿望的宫调系统。从沈璟《南词全谱》的宫调安排看，并不能说明，对真伪和存废一直是迷的上述二谱，沈璟有实质意义的厘清，而是从各宫调曲牌在明代传奇、散曲创作中使用频次，以及各曲调在昆腔演唱的成熟度来建构。现列表比较如下：

《十三调南曲音节谱》等三谱宫调安排框架表

《十三调南曲音节谱》	《旧编南九宫谱》（蒋孝）	《南曲全谱》（沈璟）
仙吕调	仙吕	仙吕调
羽调	正宫	附录：羽调
黄钟调	中宫	正宫调
商调	南吕	大石调
商黄调	黄钟	中吕调
正宫调	越调	般涉调
大石调	商调	南吕调

续 表

《十三调南曲音节谱》	《旧编南九宫谱》(蒋孝)	《南曲全谱》(沈璟)
中吕调	大石调	黄钟调
般涉调	双调	越调
道宫调	附录：仙吕入双调	商调
南吕调		小石调双调
高平调		双调
越调		附录：仙吕入双调
小石调		
双调		

从沈璟曲谱的宫调安排看，与蒋孝旧谱相比，增加了《十三调谱》存有的羽调、般涉调和小石调。除这三调外，大石调调整了位置，其余八个宫调与《旧编南九宫谱》排列完全相同。也就是说，宫调安排的基本框架还是在蒋孝旧谱的基础上。根据丽正堂藏板，《南词全谱》宫调排序情况如下：卷之一：仙吕引子、仙吕过曲；卷之二：仙吕调慢词、仙吕调近词；卷之三：羽调近词，收录【金凤钗】、【四时花】、【四季花】、【胜如花】、【庆时丰】、【马鞍儿】、【浪淘沙】、【归仙洞】、【尾声】等九种，仙吕、羽调总论；卷之四：正宫引子、正宫过曲；卷之五：正宫调慢词、正宫调近词、正宫调总论；卷之六：大石调引子、大石调过曲；卷之七：大石调慢词、大石调近词、大石调总论；卷之八：中吕引子、中吕过曲；卷之九：中吕调慢词、中吕调总论；卷之十：中吕调近词；卷之十一：般涉调慢词，仅有【哨遍】(有换头)；卷之十二：南吕引子、南吕过曲、南吕调总论；卷之十三：南吕调慢词、南吕调近词；卷之十四：黄钟引子、黄钟过曲、黄钟调总论；卷之十五：越调引子、越调过曲、越调总论；卷之十六：越调慢词、越调近词；卷之十七：商调引子、商调过曲、商调总论；卷之十八：商调慢词、商调近词；卷之十九：小石调近词，只有【骤雨打新荷】一调；卷之二十：双调引子、双调过曲、仙吕入双调过曲、双调总论；卷之二

十一:双调慢词、双调近词。其宫调框架继承蒋孝旧谱的设计是明显的,但沈璟对《十三调南曲音节谱》部分宫调进行归并整合。仙吕为一宫而后附缀羽调,正宫为一宫而后附缀大石调,中吕为一宫而后附缀般涉调,南吕为一宫,黄钟为一宫,商调为一宫而后附缀小石调,双调为一宫,仙吕入双调为一宫,这就是后世所称《南九宫十三调曲谱》的原因。当然,对"十三调"和"九宫"中名称相同的宫调进行归并,并按照引子、过曲、慢词、近词等概念分列。比如仙吕宫、正宫、中吕宫、南吕宫、越调、商调、双调等,都录入原属于《十三调南曲音节谱》同名宫调的慢词、近词。这样,较好地处理了词牌与曲牌在流转过程中遗存的历史痕迹,尊重了某些曲调继承词调格律的基本事实。这就是清人徐大业所谓的"辨别体制,分厘宫调"。乃侄沈自晋在修订这套曲谱时,在宫调体制上也基本沿袭了这个框架。

第二,关于平仄、四声及用韵问题。王骥德在《曲律·杂论第三十九下》中云:"词曲一道,词隐专厘平仄。"①在沈璟看来,平仄问题从词韵开始,就是词学最核心的问题之一,也是曲学最核心的问题。在曲韵学中,平仄与四声关系密切,没有四声,无从谈平仄。汉字字声具有音乐属性,平声平缓,仄声起伏,入声短促,汉字诵读连缀起来有强烈的旋律感。明嘉靖年间,魏良辅采用北曲依字行腔的方式改造民间昆山腔。他在《南词引证》中明确指出"五音以四声为主,但四声不得其宜,则五音废矣。平、上、去、入,务要端正"。昆曲进入文人传奇层面,注重曲调的格律,首先是"正音"。所谓正音,即是规范曲调中的字声。沈璟曾编有《南词韵选》,即是以周德清《中原音韵》为标准,规范昆曲曲调的演唱字声。《南词韵选·范例》中云:

> 是编以《中原音韵》为主,虽有佳词,弗韵,弗选也。若"幽窗下教人对景""霸业艰危""画楼频传""无意整云髻""群芳绽锦鲜"等曲,虽世所脍炙,而用韵甚杂,殊误后学,皆力斥之。②

① [明]王骥德:《曲律·杂论第三十九下》,中国戏曲研究院编:《中国古典戏曲论著集成》(四),中国戏剧出版社 1959 年版,第 171 页。
② 转引自俞为民《曲体研究》,中华书局 2005 年版,第 277 页。

即便是在曲界脍炙人口的曲调,由于不守格律韵规,沈璟都坚决不选。而编撰曲谱,即是为填词和度曲提供规范的指针,更必须严守严查字声。只有这样,才不会误导曲界、迷惑后学。《南曲全谱》在每一篇例曲曲文乐字上都详注平仄。这里的平仄分为五类,平上去入之外,特别标注入声字归派四声后的字音,即"(入)可作×"声。而在曲调的眉批上,有许多对字的用韵和平仄的批注。用韵也和平仄一样,是沈璟非常敏感的问题。像眉批、尾注里如"×字可用平韵""×字可用仄韵""×字不可作上声唱""×字不用韵""×字改作平声乃叶""×字改作平声尤顺""×字×字俱不用韵""×字借韵""×字用平声乃对""××××九个字用仄仄平平上平平去亦可""×字×字×字俱借韵,×字×字俱不用韵""×字借韵×字不必用韵"等批语,充满曲谱批注当中。告诫填词或者度曲者,一定要把准、唱准曲调的每一个字声。而且,对不少曲调,还标注"此曲用韵甚杂"字样。像仙吕引子【月上五更】,尾注云"用韵甚杂";仙吕过曲【油核桃】,眉批云"此曲用韵甚杂";仙吕过曲【河传序】,眉批第一句话云"用韵甚杂,但以其词甚古,姑取之";仙吕过曲【拗芝麻】,眉批云"此曲用韵甚杂";仙吕调近词【天下乐】,眉批云"此曲用韵甚杂";正宫引子【瑞鹤仙】、【新荷叶】俱在眉批云"用韵甚杂";正宫过曲【玉芙蓉】、【刷子序】均在眉批云"此曲用韵甚杂";商调过曲【梧桐半折芙蓉花】眉批云"此曲用韵太杂"等,不一一列举。谱内特别是对苏州区域唱曲者由于乡音缘故,最容易混淆的真文、庚青、寻侵三韵,给予特别的标示。对曲文中临近韵的混讹给予特别的指明。例如,仙吕过曲【醉罗袍】,又名【醉翻袍】,例曲选传奇《汀流》"画楼独倚灯挑尽"曲,曲文尾字分别是尽、成、亲、韵、镜、枕、恨,眉批云:"此曲杂用真文、庚青、寻侵三韵。"而对用韵严整的例曲,沈璟则在批注中大加赞赏,并指出具体妙处。如南吕过曲【琐窗寒】,例曲选自戏文《郑孔目》"前回入马欢娱"曲。沈璟眉批云:"此曲用韵严而词本色,妙甚。第二句用六个字,'此行'一句用七个字,乃正体也。第二句用仄声字'住'亦可。末一句用去声字'住'有调。妙甚。"

第三,关于新增曲调问题。王骥德在《曲律·论调名第三》中说:"词隐校定新谱,较之蒋氏旧谱,大约增益十之二三。即《十三

调》诸曲,有为世所通用者,亦间采并列其中矣。"①也就是说,沈璟曲谱较蒋孝旧谱增加的20%—30%的容量,主要从三个途径实现。

一是重新审核蒋孝只列曲牌名的《十三调南曲音节谱》。从"有曲可查者"(即有宋词、散曲、宋元戏文、明初传奇具体使用的作品)中选择例曲,附缀在相应的宫调之后,合计63首曲调。具体列表如下:

《十三调南曲音节谱》曲调表

宫调类别	曲调名称	例 曲 来 源
仙吕调慢词5首	【河传】	《凤月亭》(戏文)
	【声声慢】	李易安词"寻寻觅觅"
	【八声甘州】	柳耆卿词"对潇潇暮雨洒江天"
	【杜韦娘】	《刘文龙》(传奇)
	【桂枝香】(二体)	张宗瑞词"梧桐雨细";《×夜闹》(传奇)
仙吕调近词5首	【赚】	一名【惜花赚】,与【婆罗门薄媚赚】同
	【薄媚赚】	《黄孝子》(戏文)
	【天下乐】	《白兔记》(戏文)
	【三嘱咐】	《黄孝子》(戏文)
	【喜还京】	《黄孝子》(戏文)
羽调近词9首	【金凤钗】	《章台柳》(旧传奇)
	【四时花】	《寻亲记》(戏文)
	【四季花】	《散曲》
	【胜如花】	《新荆钗记》(传奇)
	【庆时丰】	《黄孝子》(戏文)

① [明]王骥德:《曲律·论调名第三》,中国戏曲研究院编:《中国古典戏曲论著集成》(四),中国戏剧出版社1959年版,第77页。

续　表

宫调类别	曲调名称	例　曲　来　源
	【马鞍儿】(二体)	《黄孝子》(戏文);散曲
	【浪淘沙】	《高文举》(传奇)
	【归仙洞】	《高文举》(传奇)
	【尾声】	《高文举》(传奇)
正宫慢词2首	【安公子】(有换头)	柳耆卿词"长川波潋滟"
	【长生道引】	《盗红绡》(传奇)
正宫近词2首	【划锹令】	《孟姜女》(传奇)
	【湘浦云】	《锦香囊》(传奇)
大石调慢词3首	【蓦山溪】	辛幼安词"小桥流水"
	【乌夜啼】	《孟姜女》(传奇)
	【丑奴儿】	康伯可词"冯夷剪碎澄溪练"
大石调近词1首	【插花三台】	《白兔记》(戏文)
中吕调慢词4首	【醉春风】(有换头)	赵德仁词"陌上清明近"
	【贺圣朝】	叶道卿词"满斟绿醑留君住"
	【沁园春】(有换头)	黄鲁直词"把我身心为伊烦恼"
	【柳梢青】(二体,俱有换头)	僧仲殊词"岸草平沙";谢无逸词"香肩轻拍樽前"
中吕调近词7首	【迎客仙】	《荆钗记》(传奇)
	【杵歌】	《太平钱》(传奇)
	【阿好闷】	《张叶》(传奇)
	【呼唤子】	《张叶》(传奇)
	【太平令】	《拜月亭》(传奇)
	【德胜序】	《鬼做媒》(传奇)

续 表

宫调类别	曲调名称	例曲来源
	【宫娥泣】(有换头)	《燕子楼》(传奇)
般涉调慢词1首	【哨遍】(有换头)	苏子瞻词"睡起画堂"
南吕调慢词3首	【贺新郎】	辛幼安词"瑞气笼清晓"
	【木兰花】	《司马相如》(旧传奇)
	【乌夜啼】	《孟姜女》(传奇)
南吕调近词4首	【赚】	名【婆罗门赚】、又名【薄媚赚】,《黄孝子》(传奇)
	【春色满皇州】	《张资》(传奇)
	【捣白练】(二体)	《风流合三十》(传奇);《墙头马上》(元杂剧)
	【恨萧郎】	《彩楼记》(传奇)
越调慢词1首	【养花天】	《觅水记》(戏文)
越调近词4首	【入赚】	名【竹马儿赚】,《琵琶记》(传奇)
	【绵搭絮】	《寻母记》(戏文)
	【入破】	《琵琶记》(传奇)
	【出破】	《琵琶记》(传奇)
商调慢词5首	【集贤宾】	柳耆卿词"小楼深院狂游遍"
	【永遇乐】	解方叔词"风暖莺娇"
	【熙州三台】	《王魁》(旧传奇)
	【解连环】	周美成词"怨怀无托"
	【秋夜雨】	《王焕》(传奇)
商调近词1首	【渔夫第一】	《孟月梅》(传奇)
小石调近词1首	【骤雨打新荷】	即【荷叶铺水面】,《黄孝子》(传奇)

续　表

宫调类别	曲调名称	例曲来源
双调慢词2首	【红林檎】	周美成词"风雪惊初霁"
	【泛兰舟】	《王魁》（旧传奇）
双调近词3首	【两蝴蝶】	《刘文龙》（传奇）
	【赛红娘】	《刘文龙》（传奇）
	【武陵花】	《金印记》（传奇）

二是在大量的散曲、剧曲中搜集整理蒋孝旧谱失载的曲调。在丽正堂藏板的《南曲全谱》目录和正文的曲牌名下，都标注"新增"字样。这些新调，绝大部分又是中晚明文人曲家在传奇创作中诞生的"犯调"，也就是"集曲"，即如王骥德在《曲律·论调名第三》中所云：

有杂犯诸调而名者，如两调合成而为【锦堂月】，三调合成而为【醉罗歌】，四五调合成而为【金络索】，四五调全调连用而为【雁鱼锦】；或名曰【二犯江儿水】、【四犯黄莺儿】、【六犯清响】、【七犯玉玲珑】；又有八犯而为【八宝妆】，九犯而为【九疑山】，十犯而为【十样锦】，十二犯而为【十二红】，十六犯而为【一秤金】，三十犯而为【三十腔】类。又有取字义而二三调合为一调，如【皂袍罩黄莺】、【莺集御林春】类；有每调只取一字，合为一调，如【醉归花月渡】、【浣纱刘月莲】类。①

王骥德所云，几乎都是根据沈璟曲谱而言。这些犯调，基本都被《南曲全谱》中收录并注释。这些新增曲调主要是：

仙吕引子：【番卜算】，仙吕过曲：【月儿高】（二体，俱新

① ［明］王骥德：《曲律·论调名第三》，中国戏曲研究院编：《中国古典戏曲论著集成》（四），中国戏剧出版社1959年版，第58—59页。

增)、【二犯月儿高】(二体,一新增)、【月照山】、【月上五更】、【油核桃】(二体,一新增)、【长拍】、【短拍】、【醉扶归】(二体,一新增)、【皂袍罩黄莺】、【醉罗歌】、【醉花云】、【醉归花月渡】、【罗袍歌】(二体,俱新增)、【傍妆台】、【二犯傍妆台】、【甘州解酲】、【二犯桂枝香】、【天香满罗袖】、【一封歌】(二体,俱新增)、【一封罗】(二体,俱新增)、【香归罗袖】(二体,一新增)、【解三酲】(二体俱新增)、【解酲带甘州】、【解酲歌】、【解袍歌】、【解酲望乡】、【掉角望乡】、【甘州八犯】;

正宫引子:【齐天乐】(二体,一新增)、【喜迁莺】(二体,一新增),正宫过曲:【刷子序】(二体,一新增)、【刷子带芙蓉】、【锦缠道】(二体,一新增)、【朱奴插芙蓉】、【朱奴剔银灯】、【朱奴带锦缠】、【普天乐】(三体,二新增)、【普天带芙蓉】(二体新增)、【普天乐犯】、【锦芙蓉】、【芙蓉红】、【锦缠乐】、【福马郎】(二体,一新增)、【倾杯赏芙蓉】、【长生道引】(二体,一新增)、【洞仙歌】、【山渔灯】、【山渔灯犯】、【雁过沙】、【蔷薇花】(二体,一新增);

中吕引子:【满庭芳】。中吕过曲:【好事近】、【驻马泣】、【驻马摘金桃】、【古轮台】、【越恁好】(三体,三新增)、【渔家傲】(三体,二新增)、【摊破地锦花】(二体,一新增)、【尾犯序】、【尾犯芙蓉】、【永团圆】(三体,二新增)、【瓦盆儿】(二体,俱新增)、【渔家灯】(二体,俱新增)、【石榴挂渔灯】、【雁过灯】、【舞霓裳】(二体,一新增)、【山花子】、【红绣鞋】(三体,二新增)、【添字红绣鞋】、【倚马待风云】;

南吕过曲:【缠枝花】(二体,一新增)、【奈子落锁窗】、【奈子宜春】、【红衲袄】(二体,俱新增)、【单调风云会】、【大迓鼓】(二体,一新增)、【绣带儿】、【绣带宜春】、【宜春乐】、【太师引】(二体,一新增)、【醉太师】、【太师垂绣带】、【金莲子】、【金莲带东瓯】、【香罗带】(二体,一新增)、【罗江怨】(即【罗带风】,二体,一新增)、【泼帽落东瓯】、【五更转犯】、【九疑山】、【春锁窗】、【浣纱刘月莲】、【梁溪刘大香】、【绣带引】、【懒针线】、【醉宜春】、【锁窗绣】、【大节高】、【东瓯莲】、【浣溪乐】、【春太平】;

黄钟过曲：【绛都春序】、【画眉序】（二体，一新增）、【画眉上海棠】、【画眉姐姐】、【滴溜子】（三体，二新增）、【出队滴溜子】、【滴溜神杖】（二体，俱新增）、【双声滴】、【啄木鹂】、【啄木叫画眉】、【三段催】、【降黄龙】、【黄龙醉太平】、【黄龙捧灯月】、【黄龙滚】（二体，一新增）、【狮子序】（二体，一新增）、【玉绛画眉序】、【灯月交辉】（二体，一新增）；

越调过曲：【小桃红】（三体二新增）、【山桃红】、【山虎嵌蛮牌】、【五般宜】（二体，一新增）、【五韵美】（三体，二新增）、【亭前送别】、【引军旗】（二体，一新增）、【祝英台】（二体，一新增）、【望歌儿】（三体，二新增）、【忆多娇】（二体，一新增）、【斗黑麻】（二体，一新增）、【忆莺儿】、【江神子】（二体，一新增）；

商调引子：【高阳台】（即【庆青春】，二体，一新增）、【二郎神慢】（二体，一新增）。商调过曲：【高阳台】（二体，一新增）、【山坡羊】（二体，一新增）、【山羊转五更】（二体，俱新增）、【水红花犯】、【梧蓼弄金凤】、【梧蓼金锣】（即【金井水红花】）、【金梧系山羊】、【金瓯线解醒】、【梧桐树犯】、【二贤宾】、【二莺儿】、【二犯二郎神】、【集贤听画眉】、【莺啼春色中】、【簇袍莺】、【猫儿出队】、【猫儿坠玉枝】、【猫儿坠桐花】、【三台令】；

双调引子：【捣练子】（二体，一新增）、【风入松慢】（二体，一新增）、【夜游湖】、【五供养】（二体，一新增）。双调过曲：【醉侥侥】、【二犯孝顺歌】、【孝顺儿】（二体，俱新增）；

仙吕入双调过曲：【桂花遍南枝】（三体二新增）、【金凤曲】（二体，一新增）、【五马江儿水】、【江头金桂】、【海棠醉东风】、【姐姐插海棠】、【玉枝带六幺】、【拨棹入江水】、【园林带侥侥】、【三月海棠】（二体，一新增）、【霸陵桥】（二体，一新增）、【豆叶黄】（三体二新增）、【川豆叶】、【六幺姐儿】、【风送娇音】、【姐姐带侥侥】、【桃红菊】（又名【莺踏花】，二体一新增）、【锦上花】（二体，一新增）、【沉醉海棠】（三体俱新增）、【园林沉醉】、【江儿拨棹】、【五供养犯】、【五枝供】、【二犯五供养】、【玉肚交】、【元卜算】、【十二娇】、【玉斝子】、【流拍】、【松下乐】。

三是收集蒋孝旧谱失载的宋元至明初的旧曲调,这些曲调多为民间歌谣或者文人熟悉的流行曲,但无法确定宫调归属。在丽正堂藏板,列在二十一卷之后,作为"附录"。其格式是:

附录引子(俱新增):【宴蟠桃】、【三叠引】、【用马引】、【牧犊歌】、【帝台春】、【西河柳】、【接云鹤】、【颗颗珠】;

附录过曲(俱新增):【夜烧香】、【犯胡兵】、【三仙桥】、【风帖儿】、【柳穿鱼】、【四换头】、【恁麻郎】、【货郎儿】、【十捧鼓】、【小引】、【望妆台】、【搅群羊】、【七贤过关】(三体)、【多娇面】、【二犯朝天子】、【水唐歌】、【川鲍老】、【清商七犯】、【鹤翀天】、【鹅鸭满船渡】(二体)、【赤马儿】、【拗芝麻】、【一秤金】、【撼动山】、【中都俏】、【骏甲马】、【满院榴花】、【红叶儿】、【小措大】、【桃花红】、【步金莲】、【疏影】、【六犯清音】、【七犯玲珑】、【薄媚曲破】、【三十腔】、【九回肠】、【巫山十二峰】。

从《南曲全谱》整理和收录的曲调看,沈璟对南曲曲调采用了全方位搜集整理和校勘的思路。一方面,力求做到对南曲曲调的完全覆盖,从文献学的角度对曲牌进行收集补充,体现南曲曲调发展演变的基本面貌,重点在"全";另一方面,对使用频率高、范围广、格律规范的曲调,作为曲谱的例曲,并进行平仄、字声、叶韵、句断等方面的规范厘定,重点在"准"。从上述增补新调的渠道看,沈璟尽可能搜集已经存在的南曲曲调,即使是在民间流传的、无法确定宫调归属的、"以腔传辞"的民谣。特别应该指出的是,沈璟并不是仅仅从坊间曲本搜罗曲调,他还非常重视闾阎妇孺、村塾野老所唱鄙俚小曲的收集整理。像李鸿所言,沈璟"性虽不食酒乎,然间从高阳之侣,出入酒社间。闻有善讴,众所属和,未尝不倾耳而驻听也";"于是始益采摘新旧诸曲,不颛以词为工,凡合于四声、中于《七始》,虽俚必录"[①]。最大可能地倾听收集当地最鲜活的民间真声。尽管这

① [明]李鸿:《南词全谱原叙》,蔡毅编著:《中国古典戏曲序跋汇编》(一),齐鲁书社1989年版,第32页。

些"真声"词俚曲俗,但对完善和完备曲调素材,为入选曲谱提供多视角参照还是非常有帮助的。

而对入选曲谱的例曲,沈璟的态度是非常严肃的。他尊重蒋孝旧谱的历史地位,对旧谱已有曲牌例曲大多数给予留存,并标注平仄、勘定字声,并对曲调的历史演变进行阐释厘清。完整保留的,约71首;沿用原谱例曲,但根据古本及其传奇原本校定的,约293首;用新的例曲替换旧曲的,约100首。① 有些例曲明确标注"用韵甚杂,不足法",像仙吕过曲的【香归罗袖】、【月上五更】、大石调引子【烛影摇红】、中吕过曲【大和佛】等,但并没有简单剔除更换,而是依然保留。即便是有争议,在没有准确结论之前,维持旧谱原状并给予注释。例如,仙吕过曲【河传序】,曲牌名下注明"与诗余不同",例曲引李日华《南西厢》"巴到西厢,把咱厮奚落"曲,眉批云"用韵甚杂,但以其词甚古,姑取之耳。旧谱名曰【聚八仙】,又分为二曲,皆非也,今查证";羽调近词【浪淘沙】,在曲牌名下标注"旧注云,即【卖花声】,与越调不同",在曲调眉批云"此调乃【卖花声】也。因旧谱云即【浪淘沙】,故载之"。说明沈璟考虑到了具体曲调的历史延续性和影响力。他对"古调""古体""古曲"在曲谱中的存在采取了更为慎重的态度。不仅酌定例曲的平仄、字声、用韵等格律,还找到传奇原本进行核对,发现不协处即调整删改。例如,中吕过曲【大影戏】,例曲选自《杀狗记》"行不由径,笑不露形"曲。尾注云:"旧谱此下有'心儿好闷,猛开了门,任兄长打一顿'三句。查《杀狗记》原本皆无。且'任兄长打一顿'六个字欠协,今删去。"而中吕过曲【大和佛】(即【和佛儿】),例曲选《卧冰记》"上告吾儿听拜禀"曲,尾注云:"用韵甚杂,不可为法。但取其无衬字,比《琵琶记》为古拙耳。"可见其对古曲的态度是非常审慎的。沈璟更愿意追溯曲调的原初面貌,关注曲调的来历。因为只有关心曲调的最初形态,才能把握曲牌演变的真实面貌,不被各种"衍曲"和"犯调"所遮盖,使曲谱丧失"守正固本"的基本功能。例如,南吕过曲【梅花塘】,曲牌名下注云"塘字依古本";中吕引子【剔银灯】,蒋孝旧谱取《琵琶记》为例曲,沈璟改用柳

① 参见周维培:《曲谱研究》,江苏古籍出版社1999年版,第121页。

耆卿词,注云:"旧谱载《琵琶记》一曲,全似过曲,使人难辨,今特录此曲。"再如,新增中吕过曲【越恁好】,正格之外有多种变体。其中"又一体"又名【走山画眉】,例曲乃散曲"闹花深处",尾注云:"此调创见于此曲,后人又衍为'乍晴还乍雨'一曲。此后《江东白苎》及《玉合记》皆用此体。而后人渐不知有前二曲之古调矣。然此调毕竟无来历,又恐犯别调,难以查明,终不可用也。"对曲调的"身份"负责,是对曲谱负责,也是对后学负责。沈璟这种严肃的态度是值得赞赏的。

第三节 沈璟曲学观念和曲学价值的历史地位

编撰《南曲全谱》,是沈璟晚年曲学活动最重要的业绩。纵观《南曲全谱》的体例构架、宫调设置、曲牌遴选、曲调勘订等曲学活动,可以体察沈璟对晚明文人传奇创作和昆腔舞台艺术的高度关注和深入思考,可以了解沈璟对南曲曲体发展诸多范畴变化的深刻领悟和独特见解,以及形成晚明曲学体系中最完整和有代表性的观点和思想。

第一,关于曲谱范围和词曲关系问题。蒋孝旧谱《旧编南九宫谱》根据陈、白二氏所藏《南九宫谱》和《十三调南曲音节谱》确定宫调安排,例曲选择范围局限于散曲和剧曲。而沈璟的曲学眼光更趋开阔,特别是在词、曲关系的认知上,没有割裂二者之间的联系,充分尊重词曲演变的基本规律。"曲者词之变"是明清文人认知曲之源流的基本态度。清人刘熙载在《艺概》中云:"曲之名古矣。近世所谓曲者,乃金元之北曲,及后复益为南曲者也。未有曲时,词即是曲;既有曲时,曲可悟词。苟曲理未明,词亦恐难独善矣。"[1]词曲均是依赖音乐而发荣滋长,词调与曲调在音乐关系上更为紧密和复杂。《南曲全谱》收录宋元词品近30首,涉及唐宋元词人冯延巳、苏轼、柳永、辛弃疾、秦观、贺铸、周邦彦、李清照、叶道卿、僧仲殊、张宗瑞、张于湖、谢天逸等10多个词人词作。有些词调用作曲调,有些

[1] [清]刘熙载:《艺概》,上海古籍出版社1978年版,第98页。

曲调与词调不同,沈璟在曲牌名下都作辨析。例如,仙吕引子第一首即【卜算子】,例曲引自苏子瞻"缺月挂疏桐,漏断人初静"词,注云"此系诗余,与引子同";仙吕引子【醉落魄】,系曲调,注云"与诗余全不同";【鹊桥仙】曲名下注云"字句与诗余同";【糖多令】曲名下注云"此系诗余,与引子同";【望远行】曲名下注云"与诗余全不同";【鹧鸪天】曲名下注云"字句与诗余同";仙吕过曲【望梅花】曲名下注云"与诗余全不同";【桂枝香】曲名下注云"与诗余全不同";【河传序】曲名下注云"与诗余全不同";【春从天上来】曲名下注云"与诗余不同";仙吕调慢词【声声慢】曲名下注云"此系诗余,与引子同";【八声甘州】曲名下注云"此系诗余,与引子同";【桂枝香】曲名下注云"一名【疏帘淡】,此系诗余";正宫引子【燕归梁】曲名下注云"与诗余同,但少换头";【梁州令】曲名下注云"与诗余不同";【喜迁莺】曲名下注云"与诗余同,但少换头";正宫过曲【锦缠道】曲名下注云"与诗余不同";正宫调慢词【公安子】,曲名下注云"此系诗余,亦可唱";大石调引子【烛影摇红】曲名下注云"与诗余同";【念奴娇】曲名下注云"与诗余同,但不用换头";大石调过曲【人月圆】曲名下注云"与诗余不同";大石调慢词【丑奴儿】曲名下注云"此系诗余,亦可唱";中吕引子【行香子】,曲名下注云"此系诗余,亦可唱";【青玉案】曲名下注云"此系诗余,亦可唱";【菊花新】曲名下注云"第一第二句,与诗余不同";【尾犯】曲名下注云"此系诗余,亦可唱";【剔银灯引】曲名下注云"此系诗余,亦可唱";中吕过曲【渔家傲】曲名下注云"与诗余绝不同";【千秋岁】曲名下注云"与诗余不同";中吕调慢词【贺圣朝】曲名下注云"此系诗余,亦可唱";【沁园春】曲名下注云"此系诗余,亦可唱";【柳梢青】曲名下注云"此系诗余,亦可唱";南吕过曲【阮郎归】曲名下注云"与诗余不同";【浣溪沙】曲名下注云"与诗余不同,或作【浣沙溪】";【秋夜月】曲名下注云"与诗余不同";越调过曲【江神子】曲名下注云"与诗余不同";商调引子【忆秦娥】曲名下注云"与诗余同";【二郎神慢】曲名下注云"此系诗余,亦可唱";商调慢词【集贤宾】曲名下注云"此系诗余,亦可唱";【永乐遇】曲名下注云"此系诗余,亦可唱";【解连环】曲名下注云"此系诗余,亦可唱";双调引子【真珠帘】曲名下注云"与诗余大同小异";【花心动】曲名下注云"与

第五章　沈璟《南曲全谱》与明传奇体制的完善

诗余大同小异";【惜奴娇】曲名下注云"与诗余同,但无换头";【宝鼎现】曲名下注云"与诗余同,但诗余多换头二段";【捣练子】曲名下注云"此系诗余,亦可唱";【海棠春】曲名下注云"此系诗余,亦可唱";【夜行船】曲名下注云"与诗余大同小异";【秋蕊香】曲名下注云"与诗余大同小异";【梅花引】曲名下注云"与诗余同,但无换头";双调过曲【画锦堂】曲名下注云"与诗余大同小异";【醉公子】曲名下注云"与诗余不同"等。说明沈璟在编撰《南曲全谱》过程中,是把词体纳入思考范畴的,不仅从文字格律上比较与曲的差别,更从歌唱旋律的角度辨析同名词调与曲调的演变和差异。这对于后人认识词调与曲调的关系是有很大帮助的。

第二,关于戏文传奇剧曲辑录及曲调辨析问题。许多学者都在研究中总结了沈璟《南曲全谱》在辑录宋元戏文和明初传奇剧曲等方面的重要贡献。钱南扬《宋元戏文辑佚》、赵景深《明清传奇辑佚》等著作都引征了沈璟曲谱的材料。周维培统计认为,沈璟曲谱涉及宋元戏文58种,明初至万历年间传奇24种,很多剧曲都是散佚之作。[①]沈璟除了多方寻求古本旧刊之外,得益最多的是刊行于明成化年间的戏曲刊本《百二十家戏曲全锦》一书(已佚)。沈璟在曲调注释中多次提到这本剧曲选刊,并成为他查证相关曲文的重要依据。沈璟对曲调以及曲文的查证和辨析是非常严肃的。这包括曲调的宫调归属,曲牌名称的归正,正格与变格关系,曲调源流和变异,南曲与北曲,平仄字声用韵,吴伶容易混唱误读的真文、寒山、廉纤三韵闭口字辨析,例曲用意、用字、用韵,本调与犯调,正字与衬字,句字唱法与板式等,涉及南曲曲调特别是昆腔行腔变调诸多理论和实践问题。这些阐释,大多以释名、眉批、夹注、尾注等形式体现。虽然琐碎凌杂,但饱含沈璟对曲学问题的深邃思考,有许多见解对后世有重要启发。

1. 曲调源流、变化及同类比较问题。例如仙吕过曲【解三酲】,例曲选自散曲"待写下满怀愁闷",尾注云"此【解三酲】正体。旧曲如《荆钗》《彩楼》等记,皆用此体。变于《琵琶》,再变于《香囊》,而后

[①] 周维培:《曲谱研究》,江苏古籍出版社1999年版,第122—123页。

大坏矣";新增仙吕过曲【甘州八犯】,例曲选自《宝剑记》"说不得平生气节休论"曲,尾注云"此调虽有'甘州'二字,全不似【八声甘州】,不知所犯何调? 又按:此记多有不可解者,姑存之"。羽调近词【金凤钗】,例曲自旧传奇《章台柳》,曲牌名下注云:"旧注云,即【四时花】。今查不同,故将二调并列。"又在曲后补注云:"又,《黄孝子》传奇内,【金凤钗犯】乃犯【傍妆台】及他调者,今不录。"接着【四时花】后,又有【四季花】和【胜如花】两调。【四季花】曲牌名下注云:"疑即【四时花】也,然又大同小异。"而在眉批,则认真分析了【四季花】的曲文构成:"此曲用韵甚杂,殊不足观,姑存之,以备一体耳。首句似犯【黄莺儿】,次句与'粉容'二句似【皂罗袍】,其余皆【金凤钗】也,但末后不同耳。"在【胜如花】曲调上眉批又云:"此曲不知何人所增? 其调不知何所本? 但腔甚可爱,不可不录。且名【胜如花】,与【四时花】有干涉,故附于此。换头与此皆同,但起句第一第二句似【皂罗袍】,其余皆【金凤钗】也。但末后不同耳。"由【金凤钗】旧注牵扯【四时花】,又连着【四季花】和【胜如花】两支曲调。四支曲调同属羽调,部分曲体有相同之处。这是文人和曲师在使用曲调时产生的"多胎"现象,在南曲演变过程中绝非个例。对越调过曲【望歌儿】"又一体"的查证,也可看出沈璟在辨别新旧曲调的细致和认真。【望歌儿】"又一体"刻本皆名【歌儿】,其曲体与【望歌儿】相似。沈璟在尾注中辨析云:"按:《琵琶记》此调后,尚有一阕,或分作四曲,或并作三曲。细查《九宫十三调谱》,并无【歌儿】。偶阅《周孝子》传奇中,有【望歌儿】,正与谱中越调【望歌儿】相合。况《琵琶》此调后有【罗帐里坐】,亦系越调,余始爽然自信此调乃【望歌儿】。而刻本名【歌儿】者,皆误也。但《琵琶》是全调,而《周孝子》乃从换头处起耳。然《琵琶记》第二曲,又似从头起,不从换头处起,又不可晓也。又按:此曲本非【青哥儿】,昆山《琵琶记》增一青字,又引《中原音韵》所谓句字可以增损者,以实之。不知彼乃谓北曲【青哥儿】也,何其谬哉!"沈璟为了弄清楚【望歌儿】"又一体"的来龙去脉,细查旧谱,对照传奇,可谓谨慎。

2. 曲体变异、失体等问题。曲调在使用的过程中,都会因文人的逞才肆情或者优伶的错断误接而发生变化。而这些变化对曲调

第五章 沈璟《南曲全谱》与明传奇体制的完善

的稳定性和延续性构成严重的挑战。仙吕过曲【解三酲】"又一体",例曲是《琵琶记》"叹双亲把儿指望"曲,沈璟眉批中指出曲字曲韵多处不叶,尾注总结云:"此曲之病,在欲用'黄金屋颜如玉'两句成语,遂成拗体。而《香囊记》沿而用之,今遂牢不可破。然此曲换头起句,犹未失体也。后人乐用'叹双亲'句法,遂使换头与起处相似矣。南曲之失体,惟此调为甚,安得不力正之。"正宫过曲有【刷子带芙蓉】曲,又名【汲煞尾】,由【刷子序】、【玉芙蓉】相犯而成,但曲体构成错综复杂。沈璟尾注云:"此调后二句,虽带【玉芙蓉】,然第一句不似【刷子序】,恐又犯他调者。今人又将'黛眉'句唱差矣。自此曲盛行,而世人遂不知【刷子序】本调,恶郑声之乱雅乐,有以哉!"沈璟感叹俗伶曲师甚至劣根文人不顾规则,任意剪裁,以俗乱雅,使得平仄、点板难以合规。再如黄钟过曲【闹樊楼】,例曲选自无名氏散曲"阳关数曲宫商别",尾注云:"此调更无处可查,只有此曲及旧谱'孤身先自添烦恼'一曲,因彼似有差落字,而且今人喜唱此曲,故收之耳。但今人于'瓶坠下'增'出响丁当宝簪坠折'一句,似赘。且与旧谱不叶,故删去。今人或改别作列,或削去镜字,亦皆非也。"沈璟认为这是一支无处可查的曲调,但时人喜欢唱此曲。尽管与旧谱不叶,且唱句增删改易,但因为算得上"流行曲调",依然收录。

3. 调名更改、讹错等问题。正宫过曲【醉太平】尾注云:"此调与诗余及北曲【醉太平】相似。《琵琶记》'张家李家都来唤我,我每须胜别媒婆,有动使若多'即此调也。但不用换头耳。不知者疑'张家李家'一曲,不似'蹉跎光阴易谢'一曲,遂改为【踏莎行】,误矣。"正宫调有近词【划锹令】,旧谱均作【铲锹令】,例曲选自《孟姜女》传奇。沈璟在尾注辨析云:"此调旧谱在越调内,今查越调,自有'你说得好笑'一曲,则此调乃当属正宫。又按:《香囊》《四景》诸记皆有此调,今皆题作【铲锹儿】,因人不识划字,故妄改之耳。旧谱却改其题曰【铲锹儿】。而曲中幸有'划锹令儿'四字,故予因悟其本划锹儿误也。"南吕过曲【三学士】,题下注云:"或改作【玉堂人】,可恶。"南吕过曲【刮鼓令】,题下注云"鼓,或作古";南吕过曲【二犯香罗带】,题下注云"一名【香风俏脸儿】";南吕调近词【赚】,题下注云"名【婆罗门赚】、又名【薄媚赚】";南吕调近词【捣白练】,题下注云"旧谱注

云,即【捣练子】,非也"。越调引子【祝英台近】,例曲选《琵琶记》"绿成荫红似雨"曲,尾注云:"凡引子,皆曰慢词;凡过曲,皆曰近词,此当作【祝英台慢】。但此调出自诗余,原作【祝英台近】,不敢改也。"越调过曲【蛮牌令】,题注云:"即【四般宜】也。旧谱又收【四般宜】,误矣。"越调过曲【山麻稭】的调名辨析也是非常有意思的。沈璟在题下注云:"又名【麻郎儿】,今作【山麻客】,误也。"他又在尾注具体分析本曲调名在流行中发生讹错的原因。云:"稭音皆,秆也。《北西厢》内云'瘦似麻稭',即此也。犹今俗语云'麻骨'也。后人不识'稭'字者,妄改为【山麻楷】。或又以'楷'字与'客'字北音相同,遂又讹为【山麻客】耳。即如常熟有一周惟盛,以乡音呼为周惟脏,后讹为周皮匠,后又讹为周师父。亦此类也,可笑哉!按:【山麻稭】之调,此三曲尽之矣。旧谱所收【玉露金风】一曲,乃【斗黑麻】也,误名曰【山麻客】。而《拜月亭》及散曲各有【山麻客】一调,比此第三换头又各少八九字,未知何据?今录于后。"不仅参考文献,还采录民间风俗、传说等作为佐证,其方法思路是可行的。

第三,关于曲调演唱方式等问题。沈璟曲谱突出的特点,是不仅从格律上对句格、字格、平仄、叶韵、换头、闭口字等体式进行严格规范,而且从行腔角度对演唱技巧问题进行辨析。使曲谱成为从规范角度引领南曲演唱方法的重要文献,对后世昆曲清唱艺术的发展起到重要的奠基作用。

1. 南北曲不同演唱特点。例如,不明宫调之过曲【二犯朝天子】,例曲选传奇《金印记》"万里长空收暮烟"曲,尾注云:"按:南曲未闻有【朝天子】,惟北调有之,此曲不知何所本也。此曲末后五句似【红衫儿】,但前五句不知何者是本调,何者是犯别调耳。今人做此调皆无'虽然皓月'二句,恐是误也,不若此曲为全。"正宫过曲【蔷薇花】,例曲选自传奇《王焕》,只有四句:"三十哥,你央不来也尽教,又着王二走一遭,只恁耽阁。"沈璟尾注云:"句虽少,而大有元人北曲遗意,可爱。"黄钟引子【点绛唇】,例曲选自《琵琶记》"月淡星稀,建章宫里"曲,尾注云:"此调乃南引子也,不可作北调唱。北调第四句平仄平平,南曲第四句仄平平仄。北无换头,南有换头。北第一第二句皆用韵,南直至第三句方用韵。今人凡唱此调及【粉蝶儿】,

俱作北曲，竟不知有南【点绛唇】及南【粉蝶儿】也。可悲哉。况北【点绛唇】就在此调之前，有何难辨？而世皆随人附和也。"在这里，沈璟从平仄、换头、用韵等角度区分南北【点绛唇】行腔的不同。中吕过曲【合生】，例曲选自《东墙记》，题下注云："北曲有【乔合生】，南曲无乔字。"特别是仙吕入双调之【二犯江儿水】，沈璟断定为南调，而在实际使用过程中，多被文人曲家作为北腔。沈璟认真辨析云："按：此曲本系南调。前辈陈大声诸公作此调者甚多，今《银瓶记》亦作南曲唱，可证也。不知始自何人，将《宝剑记》诸曲唱作北腔，此后《红拂》《浣纱》而下，皆被人作北腔唱矣。然作者原未尝以北调题之也。予不自量，敢力正之。断以为前五句皆【五马江儿水】，中二句似【朝元令】，又三句似【柳摇金】，后三句仍是【五马江儿水】。今人强以北曲唱之，益不知北曲止有【清江引】，别名【江儿水】，与此音调绝不相同。况若欲如今作北调唱，则起处当先唱'围屏来靠'四字，后面又重唱云'心儿里焦，想起来心儿里焦，青春年少，误了我青春年少'，何其赘也。今既知其为南曲，则唱之者心不可用此重叠之句矣。"沈璟是从集曲角度来分析【二犯江儿水】的曲体构成，其由【五马江儿水】、【朝元令】、【柳摇金】、【五马江儿水】若干曲句组成，并寻找该曲调作为南曲演唱的事实证据，以及强行作为北调演唱的累赘不谐之处，应该说是有说服力的。这些都说明，沈璟在编撰曲谱过程中，北曲南曲概念的界限是非常清晰的。

2. 宫调之间的唱联关系。正宫过曲【一撮棹】，尾注云"此调今皆用于【催拍】后，而不知用于【三字令】后尤妙"；黄钟过曲【啄木鹂】，题下注云"又可入商调"，尾注云："旧注云：黄钟不可居商调之前，恐前高后低也。此调正犯此病，虽起于高则诚，慎不可学。"尽管高则诚在《琵琶记》中安排此调居商调之前，但沈璟不忌讳名家影响，告诫唱曲者"慎不可学"。黄钟过曲【太平歌】，例曲选《琵琶记》"求科举指望锦衣归"曲，尾注云："此调本属黄钟【东瓯令】，本属南吕。旧谱初未尝言二调相同。近日唱曲者或将此调唱作【东瓯令】，或谓此调即【东瓯令】，此予所未解也。纵使说'指望'二字是衬字，独不思此调'那些个'一句，是八个字，千字一板，能字一掣板，会字一板，而【东瓯令】第五句云'他那里胡行径'，他字是衬字，只五字

也,况又难下挈板,只好点两个实板,如何可扭做一调唱耶?后学辨之。"关于曲调联套内的编排,其实很多是曲调演唱的约定俗成,特别是影响很大的戏曲作品对后世的影响。文人曲家只是模仿前人作品的定规,也按照相同的联套方式安排曲调,这也就是时尚。越调近词有【入赚】,又名【竹马儿赚】,例曲选《琵琶记》"听得闹吵,敢是儿夫看诗罗唣"曲。尾注云:"按:《琵琶记》此调之前是【铧锹儿】,此调之后是【山桃红】,俱系越调,又俱用萧豪韵。而此调用在中间,其为越调无疑矣,故明著之。又按:凡赚皆曰入赚,非但此曲也,今从时尚耳。"这里不仅从曲调安排的习惯上确定宫调归属,还就"赚"体的基本特点得出结论。

3. 具体曲调的演唱细节。黄钟过曲【刮地风】,例曲选自《拜月亭》"举止与孩儿不甚争",尾注云:"此调历查《崔君瑞》《孟月梅》《鸳鸯灯》诸旧曲,皆如此。奈旧谱将'甚'字改作'恁'字,又将'干戈'以后另打一圈,则又似别分一曲矣。殊不知'不甚争',犹言'争不多',即如今人言差不多也。有何难解而改之哉?今人又唱作'情愿做奴为婢身',又唱作'天昏地黑迷去路程',两句俱失体。而迷去路程,文理亦不通矣。所当急改者也。"黄钟过曲【黄龙醉太平】,系集【降黄龙】、【醉太平】曲句而成。例曲选自散曲"相当月下星前",眉批云:"相当二字,查《雍熙乐府》如此,正是【降黄龙】起句。今人多唱作'相当日'或作'想当时',因刻本误刻相字作想字耳。"沈璟在曲谱注释中,甚至对字声唱法都作出具体的辨析,指点唱曲者唱准曲调的每一个字音。如越调过曲【忆多娇】"又一体",例曲是《琵琶记》"他魂渺漠,我没倚着"曲,尾注云:"两个'着'字,俱如'濯'字音唱,但倚着'着'字,当带平声韵耳,俱不可作'潮'字音唱也。"

4. 引子和过曲区别问题。例如,中吕引子【剔银灯引】,题下注云:"此系诗余,亦可唱。"例曲选宋柳耆卿词"何事春工用意绣",尾注云"旧谱载《琵琶记》一曲,全似过曲,使人难辨。今特录此调",以示区别。商调引子【凤凰阁】,例曲选《琵琶记》"寻鸿觅雁寄个音书"曲。尾注云:"按:此调本是引子,今人妄作过曲唱之。即如【打球场】,本过曲,而今人唱作引子也。旧谱却将第二句改作五个字,又将'家山'改作'家乡',又去了'和那'二字,遂不成调。况'想镜里'

云云,乃因思亲而思妻也,妙在一想字上。旧谱乃改作'妆镜',即是五娘自唱之曲,非伯喈遥想之意矣。此皆旧谱之误也,何怪后人误以过曲唱之哉。"再如商调引子【二郎神慢】,例曲选《拜月亭》第三十二出"幽闺拜月"知名曲文"拜星月,宝鼎中名香满热"曲,沈璟在尾注云:"此调不是引子,故刻本亦多一慢字。凡有慢字者,皆引子也。况旧谱亦收于引子内矣。今人强谓其非引子,独不思旧板《周羽》戏文内,亦有【二郎神慢】是引子乎?况今人唱到'悄悄轻将'一句,又不免作引子唱矣。况古人【二郎神】未有只做一曲者,此套【莺集御林春】尚有四曲,岂于【二郎神】而止做此一曲乎?况【二郎神】过曲,如【琵琶记】云'谁知他去后,钗荆裙布无些共'十一字,而此处止有'得再睹同欢同悦'七个字,甚不同也。若曰《拜月亭》与《琵琶》诸记不同,则何为与诗余又相同也?若曰前已有【青衲袄】诸曲,不可又用引子,则《琵琶》诸记之'撇呆打堕,嫩绿池塘'等引子,及《拜月亭》之'凄凉逆旅,久阻尊颜'等引子,皆过曲后另起者也?况【高阳台】、【祝英台】、【桂枝香】、【五供养】等诸曲,皆有引子,又有过曲,何独于【二郎神】而疑之也?断断乎必为引子矣。"这些分析,着眼曲调演变,广泛引用传奇材料,涉及演唱经验、曲调流变、剧曲实例等,应该说是有说服力的。

总之,《南曲全谱》作为晚明曲坛最重要的曲谱,是吴江派领袖沈璟最重要的曲学理论成果,得到同时代和此后历代重要曲家的高度赞赏和评价。也是后世曲谱编撰的重要参照。冯梦龙在《太霞新奏序》中曾云:传奇"法门大启,实始于沈佺部《九宫谱》之一修,于是海内才人,思联臂而游宫商之林"[①]。可见沈璟曲谱对晚明曲坛发展的推动作用是巨大的。

① [明] 冯梦龙:《太霞新奏序》,海峡文艺出版社 1986 年版,第 3 页。

第六章

沈自晋《南词新谱》修订与传奇高峰的形成

沈自晋修订的《南词新谱》，是明清曲谱编纂史上最富家族气息的曲谱。在不违背伯父沈璟《南曲全谱》基本体例和立谱原则基础上，沈自晋主动适应晚明清初传奇创作的新变化，反映传奇曲体传承变异的新特点，斟体酌句，审音辨律，吸收更替大量曲文入谱。其间，他高度重视冯梦龙对曲牌新词的见解，特别是把"集曲"现象放在曲谱重订的突出位置考量，使得曲谱编纂紧跟明清传奇创作的鲜活步伐。

沈自晋(1583—1665)，字伯明、长康，号鞠通生，沈璟族侄，弱冠补博士弟子员，但后屡试不第。入清后隐居家园，是明清时期江南曲学世家吴江沈氏家族第二号领军人物。沈氏家族自沈璟(1553—1610)息轨官场、隐居田园、寄情声韵、独掌曲门以后，逐渐形成嗜曲娱情、精研曲律的家学传统。历经百年兴废，延续四代以上，成就了江南著名曲学世家。据周巩平研究，从明万历至清康熙近百年，沈氏家族共诞生48位曲家。[①] 沈自晋是这个家族第10世嫡孙，从其伯父沈璟《南曲全谱》基础上修订完成《广辑词隐先生增定南九宫词谱》(简称《南词新谱》)[②]。从南曲曲谱的演变过程看，从蒋孝的《旧编南九宫谱》到沈璟的《南曲全谱》，再到沈自晋的《南词新谱》，是血脉相连的"胎生谱"，可称为"祖孙多代胎生谱"。从后两谱的目录中，可以清晰看到后谱对前谱的继承、新增、新辑。特别是沈自晋的

① 周巩平：《江南曲学世家研究》，上海文化出版社2013年版，第32页。
② ［明］沈自晋：《南词新谱》，中国书店1985年版。

《南词新谱》，斟酌冯梦龙等诸多曲家建议，在沈璟旧谱基础上扩容增量、订律校音，辑调勘误，精审详备，达到"抚新编，奏新声，使染翰者流芳，登歌者不咽"的效果。① 折射出随着明清传奇的蓬勃发展，给曲谱修订和编纂带来的深刻变化。本谱今存清顺治十二年（1655）刻本、《善本戏曲丛刊》影印本、《续修四库全书》影印本等。

第一节　传奇蓬勃生长期的曲谱重修

沈自晋在沈璟《增定南九宫谱》基础上编补、重辑的《南词新谱》成稿于清顺治四年（1647），刊行于清顺治十二年（1655），距离沈璟曲谱刊行的明万历二十五年（1597），已经过去将近60年。这60年，是魏良辅改革后的新昆山腔确立曲坛盟主地位，其他地方声腔逐渐淡出的60年；是明代传奇家蓬勃生长，新作迭出的60年；也是吴江沈氏家族曲学成果辉煌灿烂的60年。称得上"词人辈出，新调剧兴"。其间，诞生传奇约390多种，其中至明崇祯年，诞生传奇约260种，而明崇祯至清顺治年间诞生传奇130多种。屠隆、吕天成、金怀玉、沈璟、张凤翼、汤显祖、陈与郊、叶宪祖、汪廷讷、冯梦龙、郑之文、徐复祚、袁于令、单本、佘翘、梅鼎祚、范文若、吴炳、李玉等著名曲家的重要传奇基本完成于此阶段。在万历二十四年（1596），胡文焕编辑戏曲、散曲选本《群音类选》书成，分官腔类（昆山腔）、诸调类（地方剧曲）、北腔类（北剧散出、散曲）、清腔类（南曲散曲），搜集了多种元明杂剧、传奇选出和散曲。此后文人嗜曲风气愈加炽盛，传奇创作方兴未艾。特别是明万历二十六年（1598）秋，江西临川籍戏曲大师汤显祖毅然辞去浙江遂昌县令的官职，白手归家，在家乡玉茗堂完成旷世巨作《牡丹亭》，随后又陆续完成《南柯记》《邯郸记》等两部重要传奇，在昆曲舞台掀起巨大波澜。为嗜曲风尚所趋，大量文人传奇喷涌而出，绵延不息。众多传奇的创作实践，带来了曲牌体式的深刻变化，此时有多曲牌组成的套曲，即剧套，成为明清传

① ［明］沈自南：《重定南九宫新谱序》，蔡毅编著：《中国古典戏曲序跋汇编》（一），齐鲁书社1989年版，第34页。

奇曲文的基本载体。这些都对沈自晋编撰翻新曲谱提供不竭曲源，有大量新鲜而规范的曲文被吸纳到曲谱当中。从载谱的例曲总目看，汤显祖的《邯郸记》《南柯记》《紫箫记》《牡丹亭》，范文若的《梦花酣》、《勘皮靴》(未刻稿)、《金明池》(未刻稿)、《鸳鸯棒》《花眉旦》(未刻稿)、《雌雄旦》(未刻稿)、《欢喜冤家》(未刻稿)、《花筵赚》《生死夫妻》，史槃《梦磊记》、冯梦龙《万事足》《风流梦》，屠隆《昙花记》，吕天成《神镜记》，袁于令《珍珠衫》《西楼记》《金锁记》，吴炳《绿牡丹》《西园记》，李玉《永团圆》；梅鼎祚《玉合记》等传奇，都有大量曲文入谱。沈自晋从小随伯父词隐先生游学，深得沈璟曲学真传。同时，又与海内词家如范文若、卜世臣、袁于令、冯梦龙等交往甚深，不断开阔曲学视野。他以继承沈璟曲学主张为己任，把沈璟尊为不可超越的榜样。他在《重定南词全谱凡例》(以下简称"凡例")中说："先词隐三尺既悬，吾辈寻常足守。"确定了修谱必须尊重的根本原则，那就是：继承乃叔纲领，谨慎增补旧章；切勿自矜窥豹，尤在善为调剂。①

《重定南词全谱凡例》可以说是沈自晋曲学思想的集中体现，也表达了他在沈璟曲谱基础上重新订谱的指导思想，或者说基本原则。一共十条，分别是："遵旧式　禀先程　重原词　参增注　严律韵　慎更删　采新声　稽作手　从诠次　俟补遗。"这些都是经过深思熟虑后确定的慎重订谱的原则。但是，沈自晋在面临先辈去世四十多年曲坛变化和昆曲的发展，他认识到继承词隐先生曲学主张，最好的选择是完善和丰富曲谱，使之达到新的高度和水平。我们从《凡例》中来认识和分析沈自晋订谱的主要思路。

其一"尊旧式"：因为沈璟曲谱影响很大，"词家奉为律令"，特别是唱曲者已熟知，使用范围已经不仅限于沈氏家族。但是，随着唱曲者对曲唱规则的逐渐熟悉，过去在曲谱上作的基础性标示，有些已经不需要了。这样，对沈谱的技术性标示作适当调整，就显得非常必要。沈自晋认为："先吏部隐于词而圣于词，词家奉为律令，

① [明]沈自晋：《重定南词全谱凡例》，《南词新谱》，中国书店1985年版，第1—6页。

岂惟家法宜然。是谱凡正书、衬字、标注、旁音，悉从遗教。但于曲中，字之平可用仄，仄可用平，而另标于上者，即去本字之旁音，而竟填可平可仄于左，则对谱调声，一览而悉，殊觉简便。其旁音四声，知音家已不烦悉注。"关于韵注，沈自晋认为："凡曲，每句有韵有不韵，即于句读点断处为别。其用韵者从白点，不用韵者从墨点。间有不韵而亦可用韵者，即随填'可叶'二字于旁，皆不烦另标。其有字之不可用韵，及偶用韵而云'不韵亦可'，则仍细标于上，不相混也。"关于"前腔"和"换头"的问题，在沈璟曲谱中的概念并不强烈，"前腔"出现的频率不高。沈璟注重同一曲牌最规范且影响大的例曲，或平仄完美、或用韵完美、或语句完美，沈璟在尾注中都有不同的赞誉之词。但是在南曲的曲牌联套体制中，"前腔"和"换头"是经常出现的曲体形式，这必然产生新的"又一体"。沈自晋在订谱中决定给予特别标示。他的做法是："曲之次阕，每称'前腔'，但换头体格不同。有第二即换者，有第二如前，至第三始换；更有三四各自换头，又与前调不同者。今以'前腔'更作其二，其三、四，即分注'换头'二字于下，反觉直捷，更似雅正。"另外，沈璟曲谱中凡侵寻合口三韵，以大围别之，即在字上画圈。而沈自晋在新谱中调整为，只在用韵处，采取圈字标示的办法。

其二"禀先程"：对沈璟原谱保持高度敬畏，即便一字一句，也不能轻易动摇。尝有人对沈自晋说，沈璟曲谱原出自毘陵蒋孝，先生订谱时"虽本于毘陵，然出自手笔，损益任情"，你应该"与时更新，随俗冶化"，不能拘泥于宫调而"苦守旧腔"。但沈自晋认为，"先词隐三尺既悬，吾辈寻常足守"，先生"以作为述"，吾辈只能"以述述之"。也就是说，原谱的精神格调不能动摇，只能做补充阐释。沈自晋的订谱态度是严肃谨慎的。

其三"重原词"：沈自晋认为："原谱考订精确，所录旧曲，义取不祧。……盖谱原以律重，不以词夸。况旧所录词，自是浑金璞玉，古色暗然，知音者当不必以彼易此。"沈自晋尊重沈璟原谱对例曲选择的严谨性和经典性，特别是对原谱无传阙疑部分，也不强加曲例，而只对新查补处以新调充之。这种著录方式体现了本谱尊重原谱原词的基本态度。

其四是"参增注"：沈自晋认为，沈璟原谱"以精思妙裁，成一代之乐府"。其中也包括沈璟在曲谱中留下的许多宝贵批注，这是先贤前哲对曲学的卓越见解。沈自晋自谦晚辈浅薄，不能妄增论注。但他又认为在两处可以斟酌。一是"先生意所未及，或意所已及，而语尚未及者"；二是"各曲，有初未及细考而今始查出者"，可"或出己见，或参诸友生，须确有成说，乃敢注明。然必以先生原注为准，而以己见附及"。可见沈自晋并未墨守成规，不越雷池，而是在充分尊重族叔前提下，尽可能把曲谱修订补充得更加全面完整。

其五是"严律韵"：沈自晋深知韵律是曲学体系中最深奥复杂的问题，因为"长短未匀，则红牙莫按；高下未节，则丝竹难调"。且"泛言平仄易易，而深求微妙实难"。韵之谐美，在于精准。沈自晋认为："精之在上去、去上之发于恰当，更精之尤在阳舒阴敛之合于自然。"他规定的原则是："凡遇诸名家合律之词，亟录取为法，以备新体。或全瑜稍玷，即摘取一二字之失，随标注之。他如词采可观，而律法为未合者，概不及混入。"沈自晋评价沈璟原谱"所载旧词，古朴多杂韵"，而新谱所收则多为叶韵者，以严律韵。他批评"然尚有传奇家，好新制曲名，而目不识《中原音韵》为何物者，殊可笑"，并"间取其曲名颇佳，曲律不拗，或稍借一二字者收之，随标注其讹，弗误后学"。

其六是"慎更删"：对沈璟原谱内容作更换删除是十分慎重的事情。沈自晋所定"删"者："原本亦有曲同而并载，及调冗而多讹者"；所定"更"者："律拗而尚存，及韵杂而难法者"。其实在新谱中，更删部分极其有限。而增补新调的原则，"大都取先辈名词，及先词隐传奇中曲补之"。在新谱中，沈璟《属玉堂传奇》中藏稿未刻者，也多由沈自晋在订谱过程中采撷入谱。

其七是"采新声"：如前所述，沈自晋订谱，是沈璟定谱四十余载后。按照沈自晋自己的说法，传奇的发展是"新词日繁"，可谓前辈诸贤不暇论，新词名笔古未有。沈自晋特别提到临川（今江西抚州）、云间（今上海松江）、会稽（今浙江绍兴）诸名家，曲坛可谓"宝光陆离，奇彩腾跃"。沈自晋使用"肆情搜讨"这个词来形容他收集新

词的范围和强度,"凡有新声,已采取什九"。这也是《南词新谱》最重要的贡献,也可见沈自晋对新传奇关注的视野是宽阔的、全面的,保证了曲谱修订是建立在对《南词全谱》问世以来四十年传奇发展的完整把握基础上。

其八是"稽作手":这是沈自晋曲学观念中创新开放的象征。"词家作曲,而每讳之"。时人认为词曲乃乐府余音,风人末派,体贱位卑,实为附庸。所以,许多曲词家每以"无名氏"或者别号掩盖真实姓名。当然,也有曲家大胆亮出自己的旗号,像沈璟编《南词韵选》,冯梦龙编《太霞新奏》,都标示曲家的真实姓名。沈自晋也理直气壮认为"曲何负于我,而藐忽视之也哉!"在本谱中,"乃博访诸词家,核实其作手",使阅谱者一览而知其人。这也是沈自晋曲学观念上呈现开放自信心态的体现。

其九是"从诠次":"凡曲之序,当从鳞次,无取积薪。"强调每个曲调各以旧曲主盟,佐以新声,依序安排曲调和例曲。

其十是"俟补遗":说明本谱的修订,是在兵燹之余,勉强成帙,残缺颇多,未免挂漏,特别是名家名曲恐收录不全,期待今后续编补救。

这篇"凡例",可以看作是沈自晋曲学思想的集中阐释,也可以折射出晚明清初传奇创作和曲学观念的新变化。尽管沈自晋对沈璟旧谱表达了高度尊重和崇拜,但传奇创作的新观念、新特点、新形态,特别是剧作新人的多地频出、传奇作品的大量涌现、集曲形式的手法翻新、文本容量的膨胀扩充、昆腔体制的日趋稳定、剧曲形态的逐步完善等,都给沈自晋完善旧谱提供了宽阔空间。

第二节　布局调整和对新曲家的选择

纵观《南曲新谱》全篇,沈自晋在沈璟原谱上扩容增加五卷,篇幅由二十一卷增达二十六卷。从宫调安排角度看,沈自晋对沈璟没有录用的【道宫调】和【商黄调】都进行搜集补录,完善了各宫调的类别,把沈璟曲谱的"总论"改成"尾论"。见附表如下:

沈璟《南词全谱》、沈自晋《南词新谱》宫调调整对照表

沈璟《南词全谱》		沈自晋《南词新谱》	
卷之一	仙吕引子	一卷	仙吕引子
	仙吕过曲		仙吕过曲
卷之二	仙吕调慢词	二卷	仙吕调慢词
	仙吕调近词		仙吕调近词
卷之三	羽调近词	三卷	羽调近词
	仙吕、羽调总论		尾论
卷之四	正宫引子	四卷	正宫引子
	正宫过曲		正宫过曲
卷之五	正宫调慢词	五卷	正宫调慢词
	正宫调近词		正宫调近词
	正宫调总论		尾论
卷之六	大石调引子	六卷	大石调引子
	大石调过曲		大石调过曲
卷之七	大石调慢词	七卷	大石调慢词
	大石调近词		大石调近词
	大石调总论		尾论
卷之八	中吕引子	八卷	中吕引子
	中吕过曲		中吕过曲
卷之九	中吕调慢词	九卷	中吕调慢词
	中吕调总论		中吕调近词
卷之十	中吕调近词		尾论
卷之十一	般涉调慢词	十卷	般涉调慢词

续　表

沈璟《南词全谱》		沈自晋《南词新谱》	
卷之十二	南吕引子		般涉调近词
	南吕过曲	十一卷	道宫调慢词
	南吕调总论		道宫调近词
卷之十三	南吕调慢词	十二卷	南吕引子
	南吕调近词		南吕过曲
卷之十四	黄钟引子	十三卷	南吕调慢词
	黄钟过曲		南吕调近词
	黄钟调总论		尾论
卷之十五	越调引子	十四卷	黄钟引子
	越调过曲		黄钟过曲
	越调总论	十五卷	黄钟调慢词
卷之十六	越调慢词		黄钟调近词
	越调近词		尾论
卷之十七	商调引子	十六、七卷	越调引子
	商调过曲		越调过曲
	商调总论		越调慢词
卷之十八	商调慢词		越调近词
	商调近词		尾论
卷之十九	小石调近词	十八卷	商调引子
卷之二十	双调引子		商调过曲
	双调过曲	十九卷	商调慢词
	仙吕入双调过曲		商调近词

续表

沈璟《南词全谱》		沈自晋《南词新谱》	
	双调总论	二十卷	商黄调过曲
卷之二十一	双调慢词		尾论
	双调近词	二十一卷	小石调慢词
			小石调近词
		二十二卷	双调引子
			双调过曲
		二十三卷	仙吕入双调过曲
		二十四卷	双调慢词
			双调近词
			尾论
		二十五卷	附录引子
			附录过曲
		二十六卷	各宫尾声格调

同时，沈自晋综合各方面材料，纂补成《宫调总论》，附于谱前：

宫调之立，盖本之十二律五声。律自黄钟以下，凡十二。声自宫商角徵羽而外，有半宫半徵，凡七（五音之外，有二变声，谓之闰宫闰徵）。古法旋相为宫，以律为经，复以律为纬。乘之，每律得十二调。合十二律，得八十四调。然调不胜其繁，后世省之为四十八宫调。则以律为经，以声为纬。七声之中，去徵声及变宫变徵，仅省为四。以声之四，乘律之十二。于是，每律得四调，而合之为四十八调。凡以宫声乘律，皆呼曰宫；以商角羽三声乘律，皆呼曰调。自宋以来，四十八调者，不能俱存。而仅存《中原音韵》所载六宫十一调，其所属曲声调各自不同。

第六章 沈自晋《南词新谱》修订与传奇高峰的形成

仙吕宫清新绵邈,南吕宫感叹伤悲;

中吕宫高下闪赚,黄钟宫富贵缠绵;

正宫惆怅雄壮, 道宫飘逸清幽(以上皆属宫);

大石调风流蕴藉,小石调旖旎妩媚;

高平调条拗滉漾(出入诸调),般涉调拾掇坑堑;

歇指调急并虚歇,商角调悲伤宛转;

双调健捷激袅, 商调凄怆怨慕;

角调呜咽悠扬, 宫调典雅沉重;

越调陶写冷笑(以上皆属调)

此总之所谓十七宫调也。自元以来,北又亡其四(道宫、歇指调、角调、宫调),而南又亡其五(商角调并前北之四)。自十七宫调而外,又变为十三调。十三调者,盖尽去宫声不用,其中所列仙吕、黄钟、正宫、中吕、南吕、道宫。但可呼之为调,而不可呼之为宫(如仙吕调、正宫调之类)。然惟南曲有之。变之最晚,调有出入,词则略同,而不妨与十七宫调并用者也(原谱失载此篇。恐各宫调用法,初学未能悉辨,特备录之)。

<div style="text-align:right">

鞠通生纂补

元喜氏仝订

</div>

此篇《宫调总论》确无新意,但沈自晋用十分精练的语言梳理了传统宫调的变迁过程,引用元燕南芝庵在《唱论》中对十七种宫调歌唱声情的描述语言,说明他对周德清《中原音韵》所列宫调分类方式的认同。结合他对沈璟《南词全谱》所列宫调类别的补充和完善,可以看出沈自晋对南曲宫调演变的基本情况还是有比较稳健清晰的把握。这对在曲谱中分析、评述和总结南曲曲调演唱的特点和规律是有帮助的。

我们先来看《南词新谱》的新收录情况。首先必须要提到新谱收入汤显祖《临川四梦》有关曲文的情况。依序,《邯郸记》新入【望乡歌】"电闪星摇,旌旗出陕郊";仙吕入双调【柳摇金】"又一体""青驴紧跨";仙吕入双调【锦香花】"你既然承托",此曲系汤显祖集【锦上花】、【锦衣香】、【锦上花尾】而成的犯调;《南柯记》新入【妆台带甘

歌】"光景一时新,待相同随喜终是女儿身",在曲谱顶端,沈自晋眉批云"临川先生,平仄每多未叶,瑕瑜正不相掩,故当被录";商调【黄莺穿皂罗】"又一体""杯酒散愁容",此曲是汤显祖集【黄莺儿】、【皂罗袍】、【黄莺儿】而成的犯调;《紫箫记》新入【四季花】"又一体""仙酒醉婵娟,这肌儿脆声儿颤";《牡丹亭》新入【朝天懒】"怕的是粉冷香销泣绛纱,又到高唐馆玩月华",实际上为集曲,由【朝天子】上阕和【懒画眉】下阕组合而成;黄钟引子【玩仙灯】"又一体""睹物怀人,人去物华销尽"、越调【番山虎】"则到你烈性上青天",这是汤显祖集【蛮牌令】、【下山虎】、【忆多娇】而成的犯调;商调【黄莺玉肚儿】,这是汤显祖集【黄莺儿】、【玉抱肚】、【黄莺儿】而成的集曲;仙吕入双调【孝白歌】"乘谷雨,采新茶";仙吕入双调【桂月锁南枝】"橐驼风味",这是汤显祖集【桂枝香】、【月上海棠】、【锁南枝】而成的集曲;《紫钗记》新入仙吕入双调【玉供莺】"玉钗抛漾",集【玉抱肚】、【五供养】、【黄莺儿】而成。万历二十五年(1597),沈璟增补蒋孝旧谱为《南九宫十三调曲谱》,基本有成稿。此时,汤显祖《临川四梦》还未诞生。万历二十六年《牡丹亭》成稿,万历三十八年(1610)沈璟逝世。这12年间,《临川四梦》在昆曲舞台产生巨大影响,当时的文人就给予了很高的评价。曲家张琦云:"玉茗堂诸曲,争脍人口。"[1]曲论家沈德符的评价更是得到广泛认同并广为流传:"汤义仍《牡丹亭梦》一出,家传户诵,几令《西厢》减价。"[2]相信曲坛的反响沈璟都能听到,但他并未将汤显祖传奇任何曲辞补入曲谱。汤显祖、沈璟是明清传奇史上的两座高峰。但由于两人所秉持的曲学观念有巨大的差异,因此才有万历曲坛众说纷纭的"汤沈之争"。吕天成在《曲品》中,将二人均列为传奇创作的"上之上"者。品评沈璟时云:"妙解音律,花、月总堪主盟;雅好词章,僧、妓时招佐酒……嗟曲流之泛滥,表音韵以立防;痛词法之蓁芜,订全谱以辟路。"而品评汤显祖时云:"绝代奇才,冠世博学……情痴一种,固属天生;才思万端,似挟灵气。

[1] [明]张琦:《衡曲麈谭》,中国戏曲研究院编:《中国古典戏曲论著集成》(四),中国戏剧出版社1959年版,第270页。

[2] [明]沈德符:《顾曲杂言·填词名手》,中国戏曲研究院编:《中国古典戏曲论著集成》(四),中国戏剧出版社1959年版,第206页。

搜奇八索,字抽鬼泣之文;摘艳六朝,句迭花翻之韵。"①一个是曲律派领袖,一个是文辞派"班头",并都对对方的主张持否定态度。沈自晋打破尴尬局面,在多次强调汤显祖"平仄不叶"的前提下收录多支曲辞入谱。他在"凡例"中高度评价汤显祖、冯梦龙、袁于令等词家"新词家诸名笔,如临川、云间、会稽诸家,古所未有。真似宝光陆离,奇彩腾越,与吾苏同调"②。认为在吴江派"地盘"范围之外的曲家也和"吾苏同调",可见沈自晋在观念上既微妙又深刻的变化。不仅"严律韵",而且也"重才情",开始逐渐打破"吴江派"的门户之见。尽管沈自晋在《望湖亭》传奇卷首【临江仙】中有"词隐登坛标赤帜,休将玉茗称尊"的狭隘观念,但与沈璟相比较,订谱思想进一步开放,这里我们聆听到了沈自晋此刻复杂的心音。

 说吴中文人曲家对汤显祖"爱恨交加"应该不会错。明崇祯五年(1632),上海松江曲家范文若《梦花酣传奇》刊刻,演北宋潭渊书生萧斗南与谢倩桃幽梦还魂之事,系据元杂剧《萨真人夜断碧桃花》改窜而成。郑元勋(1603—1645)为撰题词,认为他的剧作与《牡丹亭》"情景略同,而诡异过之"。第二年,他的《花筵赚》传奇在北京演出。《梦花酣传奇》明显有模仿《牡丹亭》的痕迹,范文若本人《梦花酣序》云:"元人有《萨真人夜断碧桃花》杂剧,童时演为南戏,即《碧桃花》,流传甚盛矣。复更为此事微类《牡丹亭》,而幽奇冷艳,转折姿变,自谓过之。且临川多宜黄土音,板腔绝不分辨,衬字衬句,凑插乖舛,未免拗折人嗓子。兹又稍便歌者。记成,不胫而走天下。"③吴中曲家实际上是把范文若当作与汤显祖抗衡的旗帜来标榜的。沈自晋在《重订南词全谱凡例续记》中详细记叙了搜集范文若曲词的过程:"知云间荀鸭(按,指范文若)多佳词,访其两公子于金闾旅舍,以倾盖交,得出其尊人遗稿相示。其刻本为《花筵赚》《鸳鸯棒》

① [明]吕天成:《曲品》卷上,中国戏曲研究院编:《中国古典戏曲论著集成》(六),中国戏剧出版社1959年版,第212—213页。
② [明]沈自晋:《重定南词全谱凡例》,《南词新谱》,北京市中国书店1985年版,第5页。
③ [明]范文若:《梦花酣自序》,蔡毅编著:《中国古典戏曲序跋汇编》(三),齐鲁书社1989年版,第1364页。

《梦花酣》,录本为《勘皮靴》《生死夫妻》,稿本为《花眉旦》《雌雄旦》《金明池》《欢喜冤家》。及阅其目录,尚有《闹樊楼》《金凤钗》《晚香亭》《绿衣人》等记数种,未见。乃悉简诸稿,得曲样新奇者,誊及百余阕,珍重而归。"①这段描写极富传奇性。从《南词新谱》新入曲牌和例曲看,范文若传奇(含未刻稿)收入之多之广实属仅见。

范文若,本名景文,字更生,后改名文若,字香令,号吴侬荀鸭,别署荀鸭檀郎。万历十八年(1590)生,松江府人。万历四十七年(1619)进士,历任山东汶上、浙江秀水、湖广光化知县,南京兵部主事、大理寺评事等职。其人雅好声韵,精工曲律。崇祯年间,以忧去官,归里闲居。著作有《博山堂乐府》,另辑有《博山堂北曲谱》等,撰传奇16种,今存《花筵赚》《梦花酣》《鸳鸯棒》《花眉旦》。前三种合称《博山堂三种》,影响甚大。今存崇祯年间博山堂原刻本。崇祯十一年(1638)夏,与母亲一起被家奴刺杀身亡,年仅48岁。《花筵赚》,共二十九出,《远山堂曲品》《传奇汇考标目》《今乐考证》等著录。演晋温峤玉镜台故事。本事见《世说新语》。同题材戏曲有宋元南戏《温太真》、关汉卿杂剧《温太真玉镜台》、明代朱鼎传奇《玉镜台记》。演温峤与表妹刘碧玉、丫鬟芳姿爱情故事。假戏真做,代聘替嫁,关目宛转。范文若《花筵赚序》云:"余《博山堂乐府》数种,大率鬼语情语。世无柳梦梅、杜丽娘,索解人未易也。《花筵赚》稍稍通俗,姑先梓之,以问诸里耳。"②祁彪佳在《远山堂曲品》中,将《花筵赚》列为最高等级的"逸品",品评云:"洗脱之极,意局皆凌虚而出,真是'语不惊人死不休'。温之痴,谢之颠,此记之空峭,当配之为三。"③《鸳鸯棒》三十二出,写穷秀才薛季衡坋愁沦落,但乞丐帮主却以女儿钱惜惜相许为婚。后薛季衡考中进士,为攀高枝,竟然赴任成都途中,将惜惜推入江心。幸得成都太守张咏救起惜惜,并认作

① [明]沈自晋:《重定南词全谱凡例续纪》,蔡毅编著:《中国古典戏曲序跋汇编》(一),齐鲁书社1989年版,第44页。

② 转引自肖伊绯《"范文若的生平与〈博山堂三种〉"一文的商榷》,《文化遗产》,2012年第3期,第39页。

③ [明]祁彪佳:《远山堂曲品·逸品》,中国戏曲研究院编:《中国古典戏曲论著集成》(六),中国戏剧出版社1959年版,第11页。

义女,并许嫁薛季衡。洞房之夜,张咏命数十奴婢棒打薄情郎。范文若承认,情节设计受冯梦龙《古今小说》之《金玉奴棒打薄情郎》启发。而《梦花酣》三十四出,据元代无名氏杂剧改编。演书生萧斗南梦遇美人,绘图题诗,令书童按图寻访。少女谢倩桃见图后,梦魂牵绕,相思成疾。金兵南下,逃难途中倩桃病死荒郊野外,阴魂与萧斗南幽会。后倩桃还魂复生,竟与萧斗南结为夫妇。从传奇的关目设置看,范文若受汤显祖《临川四梦》结构方式影响很大,很多情节安排都有模仿汤显祖传奇的痕迹。加上范文若奉律较严,受到沈自晋的赞赏和追捧。在《南词新谱》新增曲调和例曲部分,范文若的作品增量最大。

值得注意的是范文若传奇创作的集曲现象。其中新入曲牌【长短嵌丫牙】、【醉归花月红】、【醉花月红转】、【莺袍间凤花】、【花犯红娘子】、【刷子带天乐】、【普天两红灯】、【锦芳缠】、【锦乐缠】、【刷子锦】、【小桃带芙蓉】、【秦娥赛观音】、【春归人未圆】、【榴花近】、【驻马轮台】、【灯影摇红】、【双瓦合渔灯】、【引刘郎】、【太师围绣带】、【太师入琐窗】、【琐窗秋月】、【春瓯带金莲】、【宜春序】(犯黄钟)、【学士解溪沙】(中犯仙吕)、【征胡遍】、【懒针醒】、【懒扶罗】、【浣溪三脱帽】(中犯仙吕)、【秋月照东瓯】、【红衫白练】(犯正宫)、【红白醉】、【浣溪天乐】(犯正宫)、【啄木江儿水】(犯仙吕入双调)、【红叶衬红花】、【梧蓼金坡】(犯双调)、【三犯集贤宾】(犯黄钟及仙吕)、【双文弄】、【莺簇一金锣】(犯仙吕)、【锁顺枝】、【金柳娇莺】、【金马朝元令】、【梧蓼水销香】(首犯商调)、【三月上海棠】、【三月姐姐】、【姐姐带五马】、【姐姐棹侥侥】、【步扶归】、【玉娇海棠】、【侥侥拨棹】、【拨棹供养】等,很多都是范文若创造的新曲调。因为这些新入曲牌基本上都是"集曲",集中反映出万历后期至清崇祯年间曲牌变化的重要特点。《南词新谱》如此规模引入范文若刊出和未刊出传奇的曲辞,除了反映沈自晋对"集曲"现象新变化的关注外,还表达出吴江沈氏家族新一代曲坛盟主对树立吴江曲派新领军人物的极高期待。范文若传奇成为本谱除《琵琶记》《拜月亭》《荆钗记》等南戏经典曲词之外,入选曲词最多的传奇家。范文若确实是晚明有一定声誉的戏曲家,《松江府志》说他"美姿容,工谈笑,雅慕晋人风度,好为乐府词章,识者

拟之汤显祖云"。范文若著传奇16种,数量可观,但搬上昆曲舞台的或许只有《花筵赚》和《鸳鸯棒》,奏之场上的并不多,且影响也有限。沈自晋对范文若的偏嗜值得我们深思。除了家族交往的因素之外,沈自晋本人对范文若的敬仰、范文若传奇在曲坛的影响、范文若传奇结构特点和曲调创新等,都是重要因素。此外,《南词新谱》还收录了袁于令、吴炳、叶宪祖、梅禹金、陈与郊、阮大铖、屠隆、顾大典、吕天成、单本、李玉等有影响的传奇家的作品,将晚明至清初诞生的重要戏曲作品基本涵括谱中。现举两例。袁于令(1592—1672),原名晋,字令昭,晚号箨庵,吴县(今江苏苏州)人。曲谱收录其《西楼记》4曲、《鹔鹴裘》3曲、《真珠衫》2曲、《金锁记》1曲。《西楼记》40出,亦称《西楼梦》,是在当时影响极大的传奇作品。搬演官宦子于鹃与名妓穆丽华一见钟情事。事无所本,相传为作者自叙传。祁彪佳《远山堂曲品》列为"逸品"第四名。评鉴云:"写情之至,亦极情之变。若出之无意,实亦有意所不能到。传青楼者多矣,自《西楼》一出,而《绣襦》《霞笺》皆拜下风。令昭以此噪名海内,有以也。"①《西楼记》奏之场上后影响甚大。明末文人陈继如在《题西楼记》中云:"近出《西楼记》,凡上衮名流、冶儿游女,以至京都戚里、旗亭邮驿之间,往往抄写传诵,演唱多遍。想望西楼中美少年,何许风流眉目,而不知出于金阊白宾氏。笔力可以扛九鼎,才情可以荫映数百人。"②冯梦龙曾根据《西楼记》改写为《墨憨斋重定西楼楚江情》,凡36出。后《玄雪谱》《醉怡情》《纳书楹曲谱》《遏云阁曲谱》《六也曲谱》《缀白裘》等曲谱曲选均有收录。吴炳(1595—1648),初名寿元,改名炳,字可先,号石渠,别署粲花主人、秋水先郎等,宜兴(今属江苏)人。万历四十七年(1617)进士。曲谱收录其《绿牡丹》《西园记》《画中人》等传奇各一曲。《绿牡丹》创作于明崇祯六年(1633),虚构翰林学士沈重为女儿婉娥择婿,安排文会,请诸位秀才文士各赋《绿牡丹》诗。其间,官宦子弟、纨绔子弟均请人代笔,而秀

① [明]祁彪佳:《远山堂曲品·逸品》,中国戏曲研究院编:《中国古典戏曲论著集成》(六),中国戏剧出版社1959年版,第10页。

② [明]陈继儒:《题西楼记》,《古本戏曲丛刊二集》,商务印书馆1955年版。

才顾粲独自完成。演绎多出移花接木、李代桃僵的爱情喜剧。笔名为"牡丹花史"的文人评鉴云:"佳人善诗,词场旧例也。但他剧或情词联咏,或艳语流传,虽则称奇,殊为伤雅。沈、车二妹,妙在暗中主盟,暗中缔社。机关巧藏,风情不漏。蕴藉风流,于此乎最。"①崇祯八年(1635),吴炳又完成《画中人》传奇。虚构扬州书生庾启与官宦小姐郑琼枝隔空呼唤、魂魄相恋的离奇故事。构思受到汤显祖《牡丹亭》影响极大。明末文人张岱在《陶庵梦忆》中,记载了浙江绍兴女优朱楚生擅长扮演《画中人》角色。说明《画中人》不仅是昆腔演唱,其他声腔也有搬演的记录。其云:"朱楚生,女戏耳,调腔戏耳。其科白之妙,有本腔不能得十分之一者。盖四明姚益城先生精音律,与楚生辈讲究关节,妙入情理。如《江天暮雪》《霄光剑》《画中人》等戏,虽昆山老教师细细模拟,断不能加其毫末也。"②由此可见,《南词新谱》密切关注传奇创作的舞台实践,表现出比沈璟更加灵活开放的撰谱视野,使曲谱增添许多更加鲜活生动的曲调和曲例,更加贴近传奇的创作实践,面貌焕然一新。

第三节 对沈璟曲谱的调整和扩容

只要看看《南词新谱》的目录,就可知沈自晋对其族伯父曲谱补充和重辑的面貌。沈自晋以沈璟曲谱为蓝本,在广泛搜集半个多世纪以来各类宫调曲牌变化情况基础上,谨慎而又细致地增删、补充、调整和重订新谱。做到每增一曲牌和例曲有说明,每减一支曲牌和例曲有交代。在新增、新改方面,所用提示语是"新换""新入""新填板""新换头""新注明""新增【又一体】"等;从总的体量看,新增的曲牌和例曲超过沈璟曲谱的三分之一以上,有的宫调甚至过半。为了更清楚和具体说明《南词新谱》在内容上的变化,现就各宫调新增、新入、新换、新填板、新注明、新载曲统计情况如下:

① [明]牡丹花史:《绿牡丹总评》,《古本戏曲丛刊三集》,文学古籍刊行社1957年版。

② [明]张岱撰,马兴荣点校:《陶庵梦忆 西湖寻梦》,上海古籍出版社1982年版,第87页。

第一、仙吕调：仙吕调引子：新换3支曲谱例曲；仙吕过曲：新入曲牌16支；新增"又一体"的曲牌6支；新填板的曲牌6支；新换头的曲牌3支；新注明曲牌1支；新改入的曲牌1支。仙吕调近词：原不载曲而新增载曲曲牌1支；新入曲牌1支。

第二、羽调：羽调近词：新入曲牌6支；新增"又一体"曲牌1支。

第三、正宫：正宫引子：新入曲牌3支，其中根据据冯梦龙曲谱补2支；新换例曲1支；有换头1支，根据冯梦龙曲谱补。正宫过曲：新入曲牌23支；新增"又一体"的曲牌4支；新换头的曲牌4支。新填板的曲牌5支。正宫调慢词：新换头曲牌1支。

第四、大石调：大石调引子：新换2支，新入曲牌1支。大石调过曲：新入曲牌1支，新换或者新填板3支。大石调慢词：新入曲牌1支，据冯梦龙曲谱补。大石调近词：新入1支。

第五、中吕调：中吕引子：新入曲牌2支，其中1只据冯梦龙曲谱补。新换头2支。中吕过曲：新入曲牌13支。新增"又一体"曲牌4支，其中1支据冯梦龙曲谱补。新换头的曲牌6支，新填板3支，新查改4支，新查注填板的曲牌2支。中吕调慢词有换头4支。中吕调近词：新入1支。

第六、般涉调：般涉调慢词有换头1支，近词新入曲牌2支，其中【耍孩儿】据冯梦龙曲谱补，与中吕不同。

第七、道宫调：慢词新查补1支。近词新查补1支，原不载曲，新载曲1支。新移入【鹅鸭满渡船】、【赤马儿】、【拗芝麻】等3支。

第八、南吕调：南吕引子：新换例曲4支，其中2支据冯梦龙曲谱补。南吕过曲：新入曲牌41支，其中1支据冯梦龙曲谱补。新增"又一体"曲牌7支，其中1支据冯梦龙曲谱补。有换头4支。新填板2支。新改定2支。新查注1支。南吕调慢词新入1支。南吕调近词新入1支。新查改1支。

第九、黄钟调：黄钟引子：新改入【天仙子】、【女冠子】（与南吕引子不同）；新入4支，其中2支据冯梦龙曲谱补。黄钟过曲：新入曲牌15支，其中3支据冯梦龙曲谱补。新增"又一体"的曲牌1支。有换头3支。新移入填板1支。新查改1支。新改定【永团圆】（原名耍鲍老，新改定）、【漏春眉】（即【玉绦画眉序】）。新换并填板1

支。黄钟调慢词新入1支。黄钟调近调：据冯梦龙曲谱补4支。

第十、越调：越调引子：新换曲牌4支；新入2支，其中1支据冯梦龙曲谱补。越调过曲：新入曲牌8支；有换头3支；新填板5支。越调近词：新入1支，据冯梦龙曲谱补。

第十一、商调：商调引子：新入2支；新换4支。商调过曲：新入曲牌32支。新增"又一体"的曲牌5支，其中1支据冯梦龙曲谱补。新填板1支。有换头2支。新注明2支。新换曲牌【摊破簇御林】、【琥珀猫儿坠】。

第十二、商黄调：过曲：新改入或新入曲牌14支。

第十三、小石调：慢词新补1支，据冯梦龙曲谱补。

第十四、双调：双调引子：新换曲牌3支；有换头2支。双调过曲：新入曲牌5支。新增"又一体"曲牌2支。有换头4支。新改定曲牌【醉公子】"换头"。新查注曲牌【二犯孝顺歌】。

第十五、仙吕入双调：过曲：新入曲牌17支。新增"又一体"曲牌4支。有换头4支。新查注3支。新改注【淘金令】并新增二体（俱新入，一冯补）、【金凤曲】（二体、一改注）。新填板【锦法经】。新分定【急三枪】。

以上十五类宫调变化情况是沈自晋在沈璟《增定南九宫谱》基础上改定的，基本保持沈璟曲谱的框架，但是调整力度非常之大，特别是各宫调的"过曲"部分，增量最多。"过曲"，即南曲套词的正曲部分。吴梅《曲学通论》云："所以云过者，谓从引子过脉到正曲也。"[1]王骥德在《曲律》中认为："过曲体有两途，大曲宜施文藻，然忌太深；小曲宜用本色，然忌太俚。须奏之场上，不论士人闺妇，以及村童野老，无不通晓，始称通方。"[2]王骥德还要求最好是一韵到底，不要换韵。万历三十八年（1610）《曲律》完稿，王骥德自序。这一年，吕天成《曲品》也定稿，吕天成自序。同年，徐复祚《红梨记》、袁于令《西楼记》、龙膺《蓝桥记》完成。也是这年，沈璟，以及和他相知

[1] 吴梅：《曲学通论》第十一章，王卫民编校：《吴梅全集》（理论卷 上），河北教育出版社2002年版，第218页。

[2] ［明］王骥德：《曲律·论过曲第三十二》，中国戏曲研究院编：《中国古典戏曲论著集成》（四），中国戏剧出版社1959年版，第138页。

最深的戏曲家陈与郊先后去世。还不到 40 年时间,传奇曲体的演变不可遏制。其中最突出的现象是,新的曲牌更多以"集曲"(或称"犯调")形式喷涌。"集曲"(犯调)就像"衬字"一样,是曲体文学由来已久的特殊形式。沈璟当年就曾批评曲坛集曲乱象,云:"后进好事,竞为新奇。有借省犯而糅杂,乖越多矣。"沈璟《南九宫十三调曲谱》,曲调总数接近 700 只,而集曲数量达到 217 只。到沈自晋《南词新谱》,集曲数量达到 495 只。① 集曲是文人遣兴炫才的传统习性在曲体文学创作中的体现。上文提到范文若被收入《南词新谱》的曲文,基本上是集曲形式。像在仙吕调新入的【长短嵌丫牙】,由【长拍】头、【木丫牙】、【短拍】尾组合而成;引自范文若未刻稿《勘皮靴》的【醉归花月红】,由【醉扶归】、【四季花】、【月儿高】、【红叶儿】摘句组合而成;而引自他未刻稿《金明池》的【醉花月红转】,由【醉扶归】、【四季花】、【月儿高】、【红叶儿】、【五更转】摘句组成。而之前,沈璟散曲集《情痴寱语》有非常相近的入选曲牌【醉归花月渡】,由【醉扶归】、【四季花】、【月儿高】、【渡江云】组合而成。新入羽调的【莺袍间凤花】,曲文出自范文若《花眉旦》,由【黄莺儿】、【皂罗袍】、【金凤钗】、【皂罗袍】、【四季花】集句而成。耐人寻味的是沈自晋在曲牌后的说明文字:"新入。此即仿【四季花】作,而自立名,比旧曲又稍异,并存之。"范文若创作这个曲牌时,一是刻意模仿;二是取名随意;三是稍异旧曲。曲谱历来被捧为金科玉律,沈璟修订《南曲全谱》时极为严苛。而在沈自晋这里,范文若多部未刊刻传奇曲文入选,其中多种新增曲牌以集曲形式出现,完全是范文若的自娱自乐。吴梅认为,范香令(按,范文若字香令)最得意之作是《花筵赚》,"其中炼句锻字,直合梦窗词、玉溪诗而成"②。由此可见,范文若在曲词上确实精雕细刻,但在曲牌的严谨性和规范性上却显得逞才和随意。王骥德在《曲律》中曾认真追溯曲牌的源流,并转录沈璟"参补新调,考定讹谬"之后收入《南词全谱》且基本定型曲牌名称"以便观者"。但集

① 此统计数字参考黄思超:《集曲研究——以万历至康熙曲谱的集曲为论述范围》(下),台湾花木兰文化出版社 2016 年版,第 330 页。
② 吴梅:《读曲记 花筵赚》,王卫民编校:《吴梅全集》(理论卷 中),河北教育出版社 2002 年版,第 886 页。

曲现象蔚然成风,且此种风气愈演愈炽,不少传统曲牌成为集曲的"发酵池"。从沈自晋订谱情况看,像【醉扶归】派生【醉罗袍】、【醉罗歌】、【全醉半罗歌】、【醉花云】、【醉归花月渡】、【醉归花月红】、【醉花月红转】等,【锦缠道】派生【锦芳缠】、【锦乐缠】、【锦添芳】、【锦缠乐】、【刷子锦】、【锦添乐】等,【太师引】派生【太师垂绣带】、【太师围绣带】、【太师醉腰围】、【太师入琐窗】、【太师接学士】等,【懒画眉】派生【懒扶归】、【懒莺儿】、【懒针醒】、【懒扶罗】、【画眉溪月锁寒郎】、【朝天懒】等,不胜枚举。其实,从传奇演出的效果和影响看,不少传奇精品远超范文若,比如袁于令的《西楼记》《鹔鹴裘》,吴炳的《绿牡丹》《西园记》,孟称舜的《娇红记》,李玉《一捧雪》《人兽关》等。冯梦龙曾经批评范文若:"人言香令词佳,我不耐看。传奇曲,只明白条畅,说却事情出便够,何必雕镂如是?"①但沈自晋认为这是冯梦龙的肤浅之论。他高度评价范文若"以巧笔出心裁,纵横百变,而无逾先词隐之三尺"。沈自晋不逾词隐规矩,依然把"依律"放在评价传奇优劣的第一位。正如范文若自己在《花筵赚凡例》中云"韵悉本周德清《中原》,不旁借一字……板悉依《九宫谱》,一字无讹"②,似乎中规中矩。可能是这种对曲律高度敬畏的态度,让沈自晋从内心折服。另外,订谱观念根深蒂固于吴江派的传统,沈自晋也会倚重范文若的曲词,而不会把舞台效果放在首选位置。

《吴江沈氏家谱·鞠通公传》云:"《广辑词隐南九宫十三调词谱》二十六卷,较原本益精详,至今词曲家奉为金科玉律。"③从曲谱的迁延流变看,沈自晋是在沈璟曲谱上重新订谱,他"立规矩"的首要原则就是"尊旧式""秉先程""重原词",因为"先吏部隐于词而圣于词,词家捧为律令"。所以,"是谱凡正书、衬字、标注、旁音,悉从遗教"④。只是为了使用方便,对平仄、韵断、转音、开合等技术问题

① 转引自沈自晋《重定南词全谱凡例续纪》,《南词新谱》,中国书店1985年版,第2页。
② [明]范文若:《花筵赚凡例》,蔡毅编著:《中国古典戏曲序跋汇编》(三),齐鲁书社1999年版,第1365页。
③ 转引自程华平:《明清传奇编年史稿》,齐鲁书社2008年版,第262页。
④ [明]沈自晋:《重定南词全谱凡例》,《南词新谱》,中国书店1985年版,第1页。

作更加清晰明了的处理。比如在例曲曲文旁标注平仄字声,严格区分正字衬字,对曲牌使用日常规则上可以调整或变动的地方,用眉批或者尾注加以说明,涉及到的内容包括可平可仄、字声上去、读音变音、用韵借韵、例曲替换、字句替换、借宫过调等,并指出曲文字拗句拗、用韵甚杂、曲牌原名、韵杂无板等诸多存在的问题。不过新谱在更删问题上应该说是极其慎重的。沈自晋反思旧谱存在的缺陷,凡有"曲同而并载""调冗而多讹"者可删;"有律拗而尚存""韵杂而难法"者可更:这类情况占全部篇幅的20%到30%。但删除者甚少,更多的是例曲更换。沈自晋在"凡例"中明确指出:"所当更,大都取先辈名词,及先词隐传奇中曲补之。因先生属玉堂诸本未遍流传,尚有藏稿几种未刻,特表见其一二云。"①查阅全谱,有【小蓬莱】、【望远行】、【光光乍】、【罗袍歌】、【逍遥乐】等曲文首均有"原曲韵杂不足法,录先生传奇易之"的眉批。录他人新曲替换"韵杂不足法者"还有不少,此处不赘。也有找不到合适更替的曲例,而姑存原曲文并说明,如羽调近词【四季花】,原例曲为散曲,其眉批云:"此曲用韵甚杂,殊不足观,姑存之以备一体耳。"

新谱还有一个重要特色,就是认真勘比相同名称词、曲句式、平仄、用韵方面的差异。曲称"词余",词牌和曲牌,有名实相同、名同而实不同、实不同而名同等多种情况,并长期共存。放在谱首的仙吕引子【卜算子】,曲后评点云"此调原载《拜月亭》曲,因句字不美,录此词易之",而转选宋人苏子瞻(东坡)词"缺月挂疏桐,漏断人初静。时见幽人独往来,缥缈孤鸿影",并说明【卜算子】词谱与本曲仙吕引子格律相同。大石调新补入【念奴娇换头】,例曲选择宋代著名女词人李易安(清照)的"楼上几日春寒",眉批云:"此系诗余,词林辩体所载,故录之。"中吕过曲【渔家傲】是在词、曲领域均非常活跃的词调、曲调,曲名下注曰:"与诗余绝不同。"大石调引子【东风第一枝】,例曲选自《拜月亭》,曲名下注曰:"与诗余同,但用韵平仄异。"大石调慢词【丑奴儿】,中吕引子【行香子】、【青玉案】、【尾犯】【剔银灯引】等,曲名下均注曰:"此系诗余,亦可唱。"南吕引子【恋芳

① [明]沈自晋:《重定南词全谱凡例》,《南词新谱》,中国书店1985年版,第5页。

春》,曲名下注曰:"与诗余同,但无换头"。南吕引子【临江仙】,曲名下注曰:"与诗余相似。"有些虽然曲牌名相同,但体制完全不同,沈自晋在曲牌后注明"与诗余不同"等字样。还如【人月圆】、【菊花新】、【青玉案】、【剔银灯引】等,沿袭沈璟对词曲差异的鉴别与认知。

第四节 家族曲学成就的侧影和冯梦龙的影响

研究者经常引用徐大业评价词隐先生《南曲全谱》的贡献是"辨别体制,分厘宫调,评核正犯,考定四声,指摘误韵,校勘同异,句梳字栉,至严至密",但忘了紧跟着的"而腔调则悉尊魏良辅所改昆腔"一句。当时魏良辅改革昆山腔演唱方式,采用乐府北曲依字声定腔的方法,对字声准确提出精严要求:"五音以四声为主,但四声不得其宜,五音废矣。平上去入,逐一考究,务得中正。"其实,沈璟在蒋孝旧谱上的主要修订,也是注明字声,分清正衬。从这个角度说,"吴歈为一方之音,故当自为律度"[①]。沈璟订谱要达到的效果是规范曲唱,克服南戏昆山腔"止行于吴中"的局限,进一步扩大昆腔的影响。散曲清唱是吴江文人最富雅趣的精神生活之一,曲谱是传播昆曲唱腔的书面手段。作为在吴江有深厚曲学渊源和嫡传关系的沈氏家族,无论男女,不分长幼,醉心填词度曲,悠然应和酬唱,自娱其乐,爱不释手。从沈自晋《南词新谱》卷首"古今入谱词曲传剧总目"得知,载入新谱的沈氏家族成员戏曲、散曲作品大致有(以入谱先后为序):沈璟入选的传奇有《奇节记》1曲、《珠串记》(未刻稿)1曲、《双鱼记》1曲、《义侠记》2曲、《埋剑记》2曲、《红蕖记》2曲、《同梦记》2曲、《四异记》(未刻稿)1曲、《坠钗记》(俗名《一种情》)1曲,散曲有《曲海青冰》《情痴瘲语》《词隐新词》入选;沈自晋入选的传奇有《望湖亭》《翠屏山》《耆英会》,散曲有《赌墅余音》《黍离续奏》《越溪吟》《不堂近稿殊》(以上四部均已刊刻);谱内其他沈氏家族成员入选者,沈自继有散曲《沈君善散曲》,沈珂有散曲《沈巢逸散曲》,沈

① [明]李鸿:《南谱全谱原叙》,《南词新谱》,中国书店1985年版,第1页。

静专有散曲《沈曼君散曲》，沈永启有散曲《沈方思散曲》，沈昌有散曲《沈圣勷散曲》，沈瓒有散曲《沈子勺散曲》，沈世楸有散曲《沈旃美散曲》，沈惠端有散曲《沈幽芳散曲》，沈永馨有散曲《沈建芳散曲》，沈永令有散曲《沈一指散曲》，沈永瑞有散曲《沈云襄散曲》，沈绣裳有散曲《沈长文散曲》，沈自徽有散曲《沈君庸散曲》等；其中还有大量的未刊稿、近稿，共有五代沈氏家族18位子弟散曲、传奇作品入选，入选最多的是沈璟、沈自晋，各有8篇。这么大规模家族群体曲词选入曲谱，是戏曲史上独一无二的风景。由于传统文人对词曲小道的偏见，"词家作曲，而每讳之"，以致晚明曲词流传中，沈璟的散曲曾多次被托名他人。沈自晋"凡例"中有一条"稽作手"，就是要明确稽考并公开作者的真实身份。沈自晋疾呼"曲则何罪，而讳之若是"。他甚至非常浪漫的期待："新声一传，群响百和。维时授以清歌，则娇喉吐珠，协比丝竹，飞花逗月，震坐倾怀。""清歌"，即散曲清唱，不借锣鼓之势，乃婉转清流，胜似管弦。而沈氏家族还有不少闺阁名媛，兰心蕙质，参与撰曲唱曲，实属罕见。沈自晋在曲谱中泯灭女性歧视，特地给她们留一席之地，让她们的散曲进入"公共空间"，实属难得。沈静专，沈璟季女，嫁诸生吴昌运为妻，工词曲，《全明散曲》辑小令5首。本谱新入南吕过曲【懒莺儿·舟次题秋】即为其作，"风渚萧疏竹千竿，次第间，鸥点几滩。遥天青碾到雕栏。闺梦依谁远，落霞寒，征帆幅幅，欲渡奈秋残"，状闺阁秋思，体物寄情，十分贴切。沈自晋侄女沈惠端有散曲集《沈幽芳散曲》，新谱入选其小令两首。其一为商调【金梧落妆台】"咏佛手柑"，这是一支新入的曲牌，集【金梧桐】和【傍妆台】而成；其二为仙吕入双调过曲【封书寄姐姐】"咏纺纱女"，这也是一支新入曲牌，集曲【一封书】和【好姐姐】。"咏佛手柑"云："兜罗一握香，分现金身样。把玩秋风，岂承露仙人掌。来从祇树园，指点成千相。不须拳作降魔，却撮合慈悲相。可也拈花，一色晚篱黄。"用白描手法，清晰而形象刻画物状，并借此表达自己内心的审美向往，给人新鲜生动的印象。另外，沈氏家族与江苏吴县诗人、工部郎中叶绍袁有姻亲。绍袁次女叶小纨（1613—1657）嫁沈璟孙沈永桢。叶小纨长期生活在沈氏家族，唱曲吟诗，耳濡目染，曾创作杂剧《鸳鸯梦》。

第六章　沈自晋《南词新谱》修订与传奇高峰的形成

对沈氏家族曲学成就最高、贡献最大者沈璟的尊重，在《南词新谱》中体现得淋漓尽致。例如，仙吕过曲【光光乍】，在沈璟曲谱中例曲选择《杀狗记》"因感病不痊，合药用多般"曲，沈璟在眉批中指出其平仄讹混，"不可学也"。在《南词新谱》中，沈自晋换用沈璟传奇《双鱼记》中"早晚嘴喳喳，读得眼睛花。今日先生出去耍，大家唱着光光乍"曲，其眉批上云"原曲韵杂，不可学，以先生传奇易之"，尾注又云"即以曲名三字入曲，先生最爱此体，特录之"。仙吕过曲【一封罗】，系【一封书】和【皂罗袍】连缀得集曲。其"又一体"选用沈璟传奇《凿井记》中"初年运丙丁"曲。南吕过曲新增【红芍药】"又一体"，例曲选自词隐先生传奇《埋剑记》"半世萍踪枉浮泛"曲，沈自晋尾注："按：《埋剑记》首曲起句云：'一旦被恩荣，九重正宵旰'，而此曲起处，用七字一句，则二曲原自不同。及查冯稿，载其换头起句云'强要成亲共连理'，与此正合。"越调过曲新增沈璟改编汤显祖《牡丹亭》为《同梦记》曲调【蛮山忆】，系集曲，集【蛮牌令】、【下山虎】、【忆多娇】三曲而成。曲文是：

【蛮牌令】说起泪犹悬，想着胆就寒。他已成双成美爱，还与他做七做中元。那一日不铺孝筵，那一节不化金钱。【下山虎】只说你同穴同夫主，谁知显出外边撇了孤坟，双双同上船。【忆多娇】（合）今夕何年，今夕何年，还怕是相逢梦边。

沈自晋在眉批中云："前《牡丹亭》二曲从临川原本，此一曲从松陵串本备录之。见汤沈异同。寒字借韵。""前《牡丹亭》二曲"，指本谱越调过曲收录的【番山虎】及"又一曲"。二体如下：

【蛮牌令】则道你烈性上青天，端坐在西方九品莲。不道三年，鬼窟里重相间。【下山虎】我哭得手麻肠寸断，心枯泪点穿。梦魂沉乱。我神情倒颠。看时儿立地，叫时娘各天。怕你茶酒饭无浇奠。牛羊侵墓田。【忆多娇】（合）今夕何年，今夕何年，还怕这相逢梦边。

(又一曲)

【下山虎】你抛儿浅土,骨冷难眠。吃不尽爷娘饭,江南寒食天。可也不想有今日也。道不起从前。似这般糊突谜,甚时明白也天。鬼不要人不嫌,不是前生断,今生怎得连?【忆多娇】(合)今夕何年,今夕何年?还怕这相逢梦边。

由于沈璟《同梦记》已佚,《南词新谱》保留了沈璟的曲文,这是很宝贵的。重要的是,沈自晋敏锐指出,从三支曲子可以看见"汤沈异同"。这应该是明代曲论中第一次看见"汤沈"提法。从曲文风格看临川吴江迥异,汤显祖瑰丽奇崛,情深意笃,但衬字多达八处;沈璟行腔朴实,浅显明快,衬字六处。另外,双调引子【真珠帘】,例曲也选沈璟串本《牡丹亭》(即《同梦记》):

河东柳氏,簪缨裔名门最,论星宿连张随鬼。几页到寒儒,受雨打风吹。谩说书中能富贵,金屋与玉人那里?贫薄把人灰,且养就浩然之气。

而汤显祖原曲文在《牡丹亭》第二出"言怀"首曲:

河东旧族,柳氏名门最,论星宿连张随鬼。几页到寒儒,受雨打风吹。谩说书中能富贵,颜如玉和黄金那里?贫薄把人灰,且养就浩然之气。

词隐曲调除了少许改动,基本上是搬抄汤显祖曲文。沈自晋在沈璟例曲上眉批云:"与原本《卧冰记》曲同调。'名门最'三字,用上平平,而'最'字不用韵亦可。'灰'字不用韵亦可。原【真珠马】一曲与原调多'不相似',从冯删。"尾注又云:"末二句,《拜月亭》句法也。将'贫薄'二字作衬,用三字句,而末句用平仄平平仄平平仄亦可。"从沈自晋眉批和尾注可以得知,这支曲调源自《卧冰记》。汤显祖基本按照格律填词,失律很少,而沈璟在改编《牡丹亭》传奇为《同梦

第六章　沈自晋《南词新谱》修订与传奇高峰的形成

记》时,基本上保持了汤显祖的原曲文,只有两处改动。另外,原谱中许多原只是标明散曲的例曲,其实不少是沈璟的作品,《南词新谱》本着"稽作手"的原则,都公开标明为词隐先生作品。像在南吕宫内,南吕过曲【浣溪乐】、【春太平】,标明例曲选自沈璟《情痴寱语》;南吕过曲【春琐窗】,选自沈璟传奇《红蕖记》;南吕过曲【浣纱刘月莲】,例曲选自沈璟已佚散曲《缺月怨别》;南吕过曲【梁溪刘大娘】,例曲选自沈璟散曲《九日代友作》;南吕过曲【绣带引】,例曲选自沈璟《歌戈六曲一套》等。这些例曲在沈璟《南词全谱》中只标注"散曲"字样。

冯梦龙是力促沈自晋修订沈璟曲谱的第一人。冯梦龙(1574—1646),字犹龙,一字子犹,别署绿天馆主人、墨憨斋主人、香月居主人、顾曲散人、詹詹外史等,苏州长洲人。曾在福建寿宁任知县四年(明崇祯七年——十一年),卸任后即归苏州,此后一直无意官场。创作传奇《双雄记》《万事足》两种。改编改写张凤翼、史槃、汤显祖、佘翘、袁于令、李玉等人剧作 17 种,合称《墨憨斋定本传奇》。冯梦龙在每个改本上都写有眉批,大多数改本都有序言和总评,表达他对于传奇创作和改编的观点。冯梦龙曾持少时所作传奇《双雄记》求教于沈璟,"先生丹头秘诀,倾怀指授"[1]。在沈璟离世后,又与沈自晋交往甚深。冯梦龙十分敬重沈璟,但对沈璟曲谱中部分曲调讹错与求证缺失持保留态度,同时在曲律技巧等方面,与沈璟的见解也有差距。因此,为了完善沈璟曲谱,冯梦龙根据自己对南曲的理解和曲学实践,独自编撰了《墨憨斋词谱》,但可惜未完成。由于沈自晋幼从沈璟,深得族叔真传,是冯梦龙心目中重订曲谱的最适合人选。沈自晋《重定南词全谱凡例续记》中深情描述了冯梦龙的谆谆托付。清顺治元年(1644)冬,冯梦龙到吴江拜访沈自晋,"即谆谆以修谱促予,予唯唯。越春初,子犹为苕溪、武林游,道经垂虹言别……别时,与予为十旬之约。不意鼙鼓动地,逃窜经年。想望故人,鳞鸿杳绝。迨至山头,友人为余言:冯先生已骑箕尾去"[2]。次年六月,

[1] [明]冯梦龙:《曲律叙》,中国戏曲研究院编:《中国古典戏曲论著集成》(四),中国戏剧出版社1959年版,第 47 页。

[2] [明]沈自晋:《重定南词全谱凡例续记》,《沈自晋集》,中华书局 2004 年版,第 257—258 页。

冯梦龙之子将其父未完稿的《墨憨斋词谱》和相关材料转交沈自晋。沈自晋还曾有和冯梦龙诗二首云:

> 其一
> 忆昔离筵思黯然,别君犹是太平年。
> 杯深吐胆频忘醉,漏尽论词剧未眠。
> 计日幸瞻行旆返,逾期惊听讣音传。
> 生刍一束烽烟阻,肠断苍茫山水边。
>
> 其二
> 感托遗编倍怆然,填修乐府已经年。
> 豕讹几字疑成梦,枣到三更喜不眠。
> 词隐琴亡凭汝寄,墨憨薪尽问谁传?
> 芳魂逝矣犹相傍,如在长歌短叹边。

沈自晋在《重定南词全谱凡例续记》又云:

> 凡论列未备者,时从其说,且捐己见而裁注之,必另注冯稿云何,非予见所及也。阅来稿,自荆、刘、拜、杀,迄元剧古曲若干,无不旁引而曲证。及所收新传奇,止其手笔《万事足》,并袁作《珍珠衫》、李作《永团圆》几曲而已。余无论诸家种种新裁,即玉茗、博山传奇,方诸乐府,竟一词未及。岂独沉酣于古,而未遑寄兴于今耶?抑何轻置名流也。子犹尝语予云:"人言香令词佳,我不耐看。传奇曲,只明白条畅,说却事情出,便够,何必雕镂如是?"噫! 此亦从肤浅言之,要非定论。愚谓以临川之才,而时越于幅,且勿论,乃如范、如王,以巧笔出新裁,纵横百变,而无踰先词隐之三尺,固当多取仿模,为词坛鼓吹。染指斯道者,其舍诸? 今既从冯参旧,且不惜以所收新曲,时取证《墨憨》,仍恐作者趋今忘古,失我友遗意耳。大抵冯则详于古而忽于今,予则备于今而略于古。①

① [明]沈自晋:《重定南词全谱凡例续记》,《沈自晋集》,中华书局2004年版,第257—258页。

第六章　沈自晋《南词新谱》修订与传奇高峰的形成

从这段描述，我们读到沈自晋对冯梦龙的尊敬，也读到两人曲学观念的差异。由于《墨憨斋词谱》的散佚，我们无法完整了解这部曲谱的内容，更不能掌握冯梦龙在曲谱中传达的曲学观念和思想。但他编纂的《太霞新奏》却让我们可以从另外视角了解冯梦龙的曲学见解。《太霞新奏》收录晚明46位曲家319支（套）散曲作品，含套曲、小令、杂曲等。入曲数量最多者，依序为王骥德、沈璟、冯梦龙、卜大荒、陈荩卿等。《太霞新奏》正文前有《发凡》共十三则，涉及谐律、叶韵、审音、合腔、正字、平仄等曲调格律问题。可以看出，冯梦龙的曲学思想既和沈璟有高度吻合之处，如对用韵的高度重视、南北声韵差异体认、重视字音等；也有与沈璟曲学观念不同的独到之处，如特别强调调、韵、词三者的协调，更深入探讨南曲用韵方法，更重视审腔等，这些都是对沈璟曲学思想的深化。冯梦龙有创作传奇、改编传奇的丰富经验，他的曲学观念来自于对熟悉的吴江派曲家用曲实践的体认，更来自于自身曲学创作过程中的经验。因此贴近实际，有很强的指导意义。从"发凡"可见，冯梦龙多次提到自己未完稿的《墨憨斋新谱》。他编纂《太霞新奏》，"选各宫调分十二卷，得曲一百六十五套；杂犯曲、小令各一卷，又得曲一百五十四只"，均是按照《墨憨斋新谱》的标准定调、辨韵、正体、别衬。这些都对沈自晋修订曲谱有重要的参考意义，很大程度上改写了原谱在曲牌来历、句式结构、平仄叶韵等多方面的问题。在曲牌、曲例的增删上，沈自晋相当程度上遵循了冯梦龙曲谱的意见。"从冯谱""从冯改""从冯删"等字样多次出现在沈自晋曲谱的眉批、尾注，可以说在新谱重订上留下了冯梦龙的浓墨重痕。比如散曲【傍妆台】，眉批云"从冯稿换此曲"；大石调过曲【沙塞子】，又名【玉河滚】，眉批云"原曲换头，全与本调不合。今从墨憨稿换"；中吕过曲【渔家傲犯】"又一体"，选用南戏《卧冰记》例曲，眉批云"此曲原本亦作【渔家灯】，今从冯，查明与上曲无异"；中吕过曲【两红灯】，曲牌下注明"旧名【渔家灯】，从冯查改"。中吕过曲【瓦盆儿】后"又一体"，尾注云"冯证此曲即名【石榴花】，兹仍旧"；南吕过曲【二犯五更转】，曲名下注曰"墨憨名【香绕五更】"等。但是沈自晋也非盲目崇拜或遵循冯梦龙曲谱，很多地方看出他与冯梦龙观点的差异。而且，沈自晋坚持自己

的看法，多以存疑的方式保存材料，以供观者参考和取舍。比如《拜月亭》所用仙吕过曲【蛮江令】，眉批云："冯以此曲与【月儿高】同，删之。予意二曲系《拜月亭》中一套，岂一曲而两名，故当并存。"曹含斋散曲"咏红佛"使用仙吕过曲【醉花云】，眉批云"冯删此曲，予存其调"；南戏《十孝记》用曲牌【一封歌】"又一体"，眉批云"冯以此谱太烦，删。予以先伯父手笔，勿去也"，语调非常生动诙谐。还有很多曲词中的个别字句，只要在冯梦龙曲谱中有改异，沈自晋都在眉批或者尾注中给予标注。这些都反映出沈自晋在重订新谱时慎重、严谨、客观的态度。

从《南词新谱》卷首所列"参阅姓氏"统计，共有95位曲家参与审阅定稿。除沈氏家族成员之外，有苏州、吴县、吴江、上海、嘉兴、海盐、太仓、山阴、绍兴、昆山、华亭、萧山、无锡、青浦、杭州、宜兴、淮安、金华、会稽、金坛等江浙沪曲家，其中有著名曲家冯梦龙、李玉、李渔、卜世臣、袁晋、吴伟业、孟称舜、袁于令、叶绍袁、毛奇龄、尤侗等，群星灿烂。像这样大规模曲家参与修订曲谱，在明清戏曲史上绝无仅有。可见这部曲谱凝结了许多曲家的心血，是吴江派曲学团体对晚明至清初曲坛贡献的集体智慧，也是晚明至清初传奇创作实践在曲谱中的折射。

第七章

"古体原文"与《南曲九宫正始》的曲学思维

《南曲九宫正始》，全名《汇纂元谱南曲九宫正始》，是清代有极大影响的南曲格律谱。作者之一是松江华亭（今属上海）绅士徐于室（1574—1636），也作徐子室，原名徐迎庆，或名庆卿，字溢我，号于室。曾祖父为明嘉靖年间大学士徐阶（1503—1583），补父荫为中书舍人，但未仕。徐于室风流蕴藉，酷好音律，曾编纂《北词谱》、《九宫谱》（或名《南词谱》）等。于明代天启五年（1625）得到元天历（1328—1330）间《九宫十三调词谱》（在钮少雅定稿的《南曲九宫正始》批注中多称《元谱》）和明初曲选《乐府群珠》后，欲据此重新修订南曲谱。后遇"品卓行芳，有古君子之风"的苏州曲师钮少雅（1563—1661），知其博览群书，雅好曲律，便邀其共同参编《南曲九宫正始》（下简称《九宫正始》）。晨昏研磨，寒暑不易，孜孜矻矻，寝食俱忘，易稿九次，前后共历24年才得以完成。据钮少雅《南曲九宫正始自序》载，是年为清顺治辛卯八年（1651）。其间，徐于室不幸早逝，而钮少雅承其遗志，终成大业时已是年九十有二矣。《九宫正始》共十册，前八册为九宫谱，后二册为十三调谱。依序按宫调排列，分别是黄钟宫、正宫、大石调、仙吕宫、中吕宫、南吕宫、商调、越调、双调、仙吕入双调和黄钟调、正宫调、仙侣调、南吕调、商调、越调、双调、羽调、般涉调、小石调、商黄调、高平调、道宫调等，共九宫十三调（由于在南曲中，仙吕入双调隶属双调，所以只算九宫）。均标注"云间徐于室辑茂苑钮少雅订"。今存清顺治八年（1651）精抄本、清乾隆二十八年（1763）廷爵抄本等，《善本戏曲丛刊》第三辑、《续修四库全书》（集部）有影印。曲界历来对《九宫正始》评价甚高，但由于曲谱体式的繁杂和特殊性，人们对它的认识还不完整和深刻。其中散见于谱例

之间的评语和笺语,洞见深刻,从一个侧面体现了作者卓越的曲学思想和眼光,值得我们认真总结。

第一节 精选严别:撰谱的首要纲领

《南曲九宫正始》之前,已经有不少南曲曲谱存世。特别是沈璟在蒋孝旧谱基础上增订的《南曲全谱》,沈自晋在沈璟曲谱上增订的《南曲新谱》,加上当时还存世的冯梦龙的《墨憨斋词谱》等,都是南曲谱的上乘之作。之所以说是上乘之作,是因为沈璟、沈自晋、冯梦龙等,都是万历晚明直到清初,家学渊源和曲学修养十分深厚的曲家。除了自身专业精良之外,还搜罗整理了大量元明剧曲、散曲材料,为曲谱编撰和修订提供了强有力的理论和文献支撑,使得曲谱成为曲家填词唱曲的纲领性文献。徐于室乃松江华亭望族之后,其曾祖父即明嘉靖后期至隆庆年间内阁首辅徐阶。但至徐于室父辈即家道中落,其早年丧父,靠明末名儒陈继儒救济护佑成长。徐于室生性孤僻,"晚罹贫病,朝呻夕吟;排纂九宫,推敲四声。言辞謇涩,手足顽冥;短发萧萧,瘦骨稜稜"①,心无旁骛,醉心曲律莫如他者。徐于室搜罗占有散曲、剧曲、论曲材料之多,令人惊叹。为遍访遗书,他往往不惜家产,据说在明天启五年(1625)获得元人《九宫十三调词谱》和曲选《乐府群珠》。此前的天启三年(1623),许宇编辑的散曲、剧曲选集《词林逸响》付梓,收入明代郑若庸、陈铎、康海等37位曲家散曲套数113篇,元明戏文《琵琶记》《西厢记》《荆钗记》《白兔记》等44种120余篇。天启四年(1624),署名止云居士编、白云山人校的剧曲选辑《万壑清音》刻本问世,收入元明杂剧、传奇37种,合68折(出)。加上此阶段文人传奇创造方兴未艾,曲目、曲辑材料甚多。而徐于室处华亭(今上海松江),地理位置靠近吴江派中心地区江苏苏州,有条件接触到大量曲目文献资料。同时,徐于室不仅熟悉南曲,而且熟悉北曲,有著述《北词谱》流传,乃为著名北曲谱《北词广正

① [明]陈继儒:《祭徐于室中翰文》,转引自周维培:《曲谱研究》,江苏古籍出版社1999年版,第150页。

谱》之雏形。在与钮少雅认识之前,他已有不知是否成型的南曲曲谱或者论曲文稿存于身边。因为沈自晋修订《南曲新谱》、冯梦龙编纂《墨憨斋词谱》都从徐于室文稿中获得过帮助。沈自晋在《南曲新谱》注释中多次提到"徐稿",如大石调近词【太平赚】眉批云"从徐稿,录存古调";中吕调近词【鼓板赚】眉批首句云"从徐稿,录存古曲之名"①等。可见,徐于室与冯梦龙、沈自晋之间存在着某种渠道的联系或交流。而认识苏州著名曲师钮少雅之后,进一步推进了《南曲九宫正始》的编撰。非常有利的条件是,两人的曲学修养都非常深厚。徐于室于名剧名曲材料占有广泛,且有文人眼光;钮少雅南曲音乐功底扎实,乐律精湛。二人文乐结合,相得益彰。本谱不仅修正了沈璟曲谱中曲牌、例曲、注释方面的百余处讹误,还收录了不少宋元、明初的南戏曲词。著名学者钱南扬的曲学专著《宋元戏文辑佚》,从《九宫正始》中辑得宋元戏文佚曲最多。

跟既往曲谱相比,《九宫正始》的立谱原则体现哪些特点呢?最重要的是,徐于室、钮少雅的"正乐"愿望十分强烈。松陵冯旭在《南曲九宫正始·序》中云:"迨声之变也,月露风云,艳其词而未工其调;金花玉树,美其德而未正其音。宫商之杂乱者多有,声诗之慝者多有,旷古元音,邈乎难再。"乱,芜杂也;慝,污邪也。而钮少雅在谱成后的《南曲九宫正始自序》中,也回忆徐于室不满明代文人于曲学的建树,尝云:"我明三百年,无限文人才士,惜无一人得创先人之藩奥者。且蒋、沈二公,亦多从坊本创成曲谱,致尔后学无所考订。"②不管蒋孝、沈璟曲谱材料来源是否坊间,但徐于室的不满意是清楚的。我们从钮少雅撰写的《汇纂元谱南曲九宫正始凡例》中,可以读到以前曲谱还没有的严格和精准。

一、精选

词曲始于大元,兹选俱集大(天)历、至正间诸名人所著传

① 周维培先生云:从《南曲新谱》中"辑录14则材料",涉及徐稿内容。参见周维培:《曲谱研究》,江苏古籍出版社1999年版,第151页。
② [清]钮少雅:《南曲九宫正始自序》,蔡毅编著:《中国古典戏曲序跋汇编》(一),齐鲁书社1999年版,第84—85页。

奇数套,原文古调,以为章程。故宁质毋文,间有不足,则取明初者一二补之;至如近代名剧名曲,虽极脍炙,不能合律者,未敢滥收。

一、严别

元之《王十朋》,今之《荆钗》也;元之《吕蒙正》,今之《彩楼》也;元之《赵氏孤儿》,今之《八义》也;元之《王仙客》,今之《明珠》也。亟须别白,无彼此混,无新故混。今谱务祈审音而正律,羿辞是古而非今。

一、定排名归宿

大凡题之为宫为调,小令不足凭也,必得套数乃确。如一【吴小四】,南吕调固有,九宫商调亦有,彼此俱可挪用,何见而此收彼置乎?特缘两处俱是小令,无专属耳。岂如一【望梅花】,仙吕宫、南吕调虽皆有之,而南吕调乃套数,其前后为一门数调,夹定逼出,是调不容不随全套借出偕入,他处羿能假借也?何况【耍鲍老】之不黄钟而中吕,【永团圆】之不中吕而黄钟,有定在而偶他趋,此等自可按籍而稽也。

一、正字句的当

大凡章句几何,句字几何,长短多寡,原有定额,岂容出入?自作者信心信口,而字句厄矣;自优人冥趋冥行,而字句益厄矣。试就《琵琶》一记,夫句何可妄增也?南吕宫【红衲袄】末煞,妄增一句,不几为同宫之【青衲袄】乎?夫句何可妄减也?南吕调【系梧桐】末煞,妄减一句,不几为同调之【芙蓉花】乎?夫字何可妄增也?仙吕宫【解三酲】第四句下截,妄增一字,不几为南吕宫之【针线箱】乎?夫字何可妄减也?正宫【普天乐】第一句上截,妄减一字,不几为双调之【步步娇】乎?况乎不当家而庆家,不作者而歌者,越矩矱而乱步趋,此等吾将据律以问也。[①]

从《凡例》中可以看到,"精选严别"成为徐于室、钮少雅通过修

① [清]钮少雅:《汇纂元谱南曲九宫正始凡例》,俞为民、孙蓉蓉编:《历代曲话汇编·清代编》,黄山书社2008年版,第8—9页。

谱实现"正乐"理想的主要途径。所谓"精选",主要选择元代名人曲家所撰传奇(在谱中,钮少雅把所有来自《元谱》的戏文都称作"元传奇",像《陈叔文》《子梦父栾城驿》《方莲英》《王子高》《郭华》《王仙客》《王母蟠桃会》《王祥》《王莹玉》《王质》《朱心心》《朱文》《朱买臣》《西窗记》《吴舜英》等)。因为元人崇尚本色,是"原文古调",这些戏文没有被明代文人加工藻饰,而且强调"宁质毋文",把本色曲辞放在更加突出的位置。即便是明代以来的名剧名曲,虽然脍炙人口,但不合律,绝不滥收;所谓"严别",是因为元代杂剧和质朴南戏在流传过程中多被明代文人改窜。一个戏,已经改头换面改写成多种文人传奇,这些都很可能失去了原初本色。所以,本谱对来自文人传奇的曲调也要严格甄别。只有这样,才能达到审音正律的效果。周维培认为:"徐、钮这种选材辑曲的方法,对明末清初曲谱制作每以坊本、时本为依据的风气,有正本清源的反拨意味。倘以总集和选刊作为统计指数,《九宫正始》取材于《髑髅格》《元谱》以及《乐府群珠》《传心要诀》《遏云奇选》《凝云奇选》《宫词》等书较多。另外还有一批徐、钮两人长期积累的古本戏文、原刊传奇等。对于例曲时代的考订和版本异同的比勘,徐、钮同样持一种严肃认真的态度。"①此论有理。其实,《九宫正始》在宋元南戏和明初南戏、传奇方面的辑佚都非常有价值。在1936年,陆侃如、冯沅君两先生在北京书肆发现《汇纂元谱南曲九宫正始》全本后,就对其文献价值给予高度评价和重视,并据此撰写了《南戏拾遗》一书,辑补出大量的宋元戏文资料,包括佚名的戏文材料。赵景深也先后撰写了《九宫正始与宋元戏文》《九宫正始与明初南戏》两篇文章,并在后文中摘录简介了当时被认为十分罕见的19种戏文剧曲。它们依序是《邹知县》《绣鞋记》《龙泉记》《浙江亭》《蝴蝶梦》《托妻寄子》《周子隆》《张员外》《磨刀谏父》《苏儞儞》《织锦回文》《金华娘子》《绛袍记》《减灶记》《升鸢记》《四节记》《紫香囊》《烈母不认尸》《张金花》等19种。② 这些明

① 周维培:《曲谱研究》,江苏古籍出版社1999年版,第156页。
② 赵景深:《九宫正始与明初南戏》,《元明南戏考略》,作家出版社1958年版,第117—123页。

初南戏,尽管明代各类曲选、曲谱、曲品、曲录等或有著录,但剧目完整保存的并不多,所以,《九宫正始》的文献价值非常突出。

从曲例安排上看,《南曲九宫正始》与以前的南曲谱是完全不同的系统,呈现出完全崭新的面貌。我们通过举例的方法,来比较《九宫正始》与蒋孝旧谱、沈璟《南曲全谱》和沈自晋《南曲新谱》在例曲选择上的差别。《九宫正始》首曲是黄钟宫引子【瑞云浓】,例曲选自元传奇《宣和遗事》"一夜东风,吹绽禁园桃李"曲。沈璟曲谱和沈自晋修订谱均选收《西厢记》(古曲,非李日华所编)"春容渐老,绿遍满阶芳草"曲。《九宫正始》在尾注云:"此调按蒋、沈二谱收元李景云《西厢记》之'春容渐老'一调,与此同体,但彼首句乃平平仄仄,今此'一夜东风'乃仄仄平平,且套第五、六句曰:'为一点春愁,萦恼怀抱'。据此,'为一点春愁'五字似断,'萦恼怀抱'四字似连。然今蒋、沈二谱亦承之,几没却二字之句法也。但此二句之句节,果易混淆,不若《宣和遗事》之确。今再备此调一二格,证此二字之句法。"认真解释了为何置换《宣和遗事》曲例的原因。黄钟宫引子【女冠子】,沈璟曲谱选用《琵琶记》"马蹄笃速,传呼齐拥雕毂"曲,《九宫正始》选用元传奇《许盼盼》"凤城春早,宫桃已早开了"。曲牌题下注云:"萧豪韵。又名【双凤翘】,与李汉老诗余始调同,但无换头,与南吕宫及道宫调之【女冠子】不同。"而黄钟宫【点绛唇】曲,《九宫正始》延用沈璟曲谱所选例曲是《琵琶记》"月淡星稀"曲。沈璟曲谱在此调后有尾注,云"此调不可作北调唱之",且曰"北无换头,南有换头。北第一、第二句皆用韵"等,而《九宫正始》尾注纠正之,云"词隐先生虽有此论,但惜忘却董解元之《北西厢》耳。按:董解元《北西厢》之【点绛唇】其第一、第二句仍不用韵。……甚至亦有换头"等。黄钟宫过曲收曲牌【双声叠韵】,例曲收录元传奇《孟月梅》"花开早,人不老,拍拍春多少"曲,尾注云:"此【双声叠韵】一调,自董解元《北西厢》始,后南词亦效之。蒋、沈二谱何至遗之不收,止收【双声子】一调?殊不知【双声子】乃后人所变者也。"而黄钟宫过曲【耍鲍老】,例曲收录元散套《薄日乍烘晴》曲。尾注云:"按:此【耍鲍老】一调与黄钟调之【玉翼蝉】相似,止争末句句法,余无不同也。但今蒋、沈二谱俱置之不载,致今歌者皆未识此二调也。况今蒋、沈妄于黄钟宫

误收元《西厢记》之【永团圆】'夫人小玉'一曲代之。据此【永团圆】本词而属中吕宫，与黄钟宫之【耍鲍老】何涉？甚至又于中吕宫收明传奇《江流记》之'忆昔衔冤'一曲，亦诬为【耍鲍老】，岂不知'忆昔衔冤'乃黄钟宫之【鲍老催】全调，何得妄置于中吕宫，而又诬为【耍鲍老】耶？……余今按从《元谱》以此三调丝分缕解，各归本宗，辨明于下，愿学者审之。"从上述几例可以管中窥豹，徐于室、钮少雅是把蒋谱、沈谱、沈自晋谱等作为重要的参照，只要是不合律、不经典、不规范的曲例，特别是来自坊间，未经时代沉淀和后世歌者欣赏认可的曲调，或者完全删换，或者指出讹误，或者打为另格。而像沈自晋在《南词新谱》中大量引用的范香令《梦花酣》《鸳鸯棒》《花筵赚》及其未刊稿《勘皮鞋》《金明池》《花眉旦》和汤显祖《临川四梦》诸曲，甚至词隐先生已刊和未刊的传奇《凿井记》《双鱼记》《鸳衾记》《同梦记》《四异记》《结发记》和诸多散曲，还有沈氏家族成员的散曲作品如沈自晋自身创作的《望湖亭》《耆英会》《翠屏山》等入选曲谱的曲调，冯梦龙改编的《新灌园记》《万事足》《风流梦》等原已入谱曲调，基本排除或者很少使用在《南曲九宫正始》例曲当中。这种"另起炉灶"的胆识和气魄是很大的，既反映出徐于室、钮少雅二人的曲学见识和积累，也反映出二人对待晚明至清初文人传奇的态度。这种态度，在同时代的苏州人张彝宣《寒山堂曲谱》撰谱理念很相似。张彝宣曾云："曲创制胡元，故选词订谱者，自当以元曲为圭臬。蒋氏草创，但本乎陈、白二氏旧目，每目系以一词，未瑕兼顾其他。沈氏沿其旧而增益之，所见又未广。故予此谱，不以旧谱为据，一一力求元词。万不获已，始用一二明人传奇之较早者实之，若时贤笔墨，虽绘彩丽藻，不敢取也。盖词曲本与诗余异趣，但以本色当行为主，用不得章句学问。"这也反映出清代南曲谱编撰观念上的重要变革，以及对文人传奇态度的变化。因为晚明以后，随着传奇体制的日益完备，品种不断膨胀，有的极陈因果，劝化世人；有的唾骂奸雄，消其块垒；有的演绎爱情，直抒胸臆；或穷天罄地；或出入古今。但是，其关目越来越繁冗，曲辞越来越秾艳，很多音律未谐，宫调未叶，逐渐远离戏文本色。这些都是引发钮少雅等对当代传奇反感的重要原因。

第二节 "古体原词":立谱的文本依归

在明清文人心目中,"元乃曲之正宗"的思想根深蒂固。明人臧晋叔在为自己编纂《元曲选》作序云"惟曲自元始",并称赞"大抵元曲妙在不工而工,其精者采之乐府,而粗者杂以方言"①。并感慨:"今南曲盛行于世,无不人人自谓作者,而不知其去元人远矣。"②有杂剧传奇创作体验的明代曲家孟称舜在编辑《古今名剧合选》的"序"中也说:"诗变为辞,辞变为曲,其变愈下,其工益难。"也感慨:"三百年来,作曲者不过山人俗子之残沈,与纱帽肉食之鄙谈而已矣。间有一二才人偶为游戏,而终不足尽曲之妙,故美逊于元也。"③清代文人吴伟业在《杂剧三集序》中也说:"盖金元之乐,嘈杂凄紧缓急之间,词不能接。一时才子,如关、郑、马、白辈,更创为新声以媚之。"元曲(含杂剧)在戏剧史、文学史上取得很高的成就。周德清在《中原音韵自序》中说:"乐府之盛,之备,之难,莫如今时。其备,则自关、郑、白、马一新制作,韵共守自然之音,字能通天下之语,字畅语俊,韵促音调;观其所述,曰忠,曰孝,有补于世。"④元代大量的优质散曲、剧曲的成果引发后世对元曲的崇拜,逐渐使明清文人心中积淀了深厚的宗元意识。藩王朱权、朱有燉也十分钦佩元曲取得的成就,并浸淫其间,自得其乐。朱有燉倾慕元人,溢于言表。他说:"予观近代文人才士,若乔梦符、马致远、宫大用、王实甫之辈,皆其天材俊逸,文学富赡,故作传奇清新可喜,又其关目详备,用韵稳当,音律和畅,对偶整齐,韵少重复,为识者珍。"⑤

① [明]臧懋循:《元曲选自序一》,蔡毅编著:《中国古典戏曲序跋汇编》(一),齐鲁书社1989年版,第438页。
② [明]臧懋循:《元曲选自序二》,蔡毅编著:《中国古典戏曲序跋汇编》(一),齐鲁书社1989年版,第439页。
③ [明]孟称舜:《古今名剧合选自序》,蔡毅编著:《中国古典戏曲序跋汇编》(一),齐鲁书社1989年版,第445、446页。
④ [元]周德清:《中原音韵自序》,中国戏曲研究院编:《中国古典戏曲论著集成》(一),中国戏剧出版社1959年版,第175页。
⑤ [明]朱有燉:《清河县继母大贤引》,俞为民、孙蓉蓉编《历代曲话汇编·明代编》(第一集),黄山书社2009年版,第199—200页。

第七章 "古体原文"与《南曲九宫正始》的曲学思维

明中叶始至晚明,诗文领域复古思潮此消彼长,而"宗元"也作为复古思想的重要观念,渗透和沉淀在文人士大夫的思维习惯中。这也是受到明代文学"以复古为创新"思潮的影响,使得"复古"的观念迁移折射到对元曲的鉴赏和评价中。元曲名家名作,不仅成为明代文人孜孜不倦醉心追捧的珍品,还往往成为评价品鉴明代传奇优劣得失的参照。有清一代,返祖归宗、追慕远古、回归六经的复古风尚继续放大。在戏曲领域,宗元意识进一步强化,突出表现在《西厢记》《窦娥冤》《琵琶记》等名作的经典地位进一步确立。清人刘廷玑说:"自古迄今,凡填词家咸以《琵琶》为祖、《西厢》为宗,更无有等而上之者。"①音律学家叶堂编辑《纳书楹曲谱》,在"自序"中认为:"临川汤若士先生,天才横逸,出其余技为院本,瑰姿妍骨,斫巧崭新,直夺元人之席。"②同样是把最杰出的戏剧家汤显祖和元人做比较。当复古思潮成为时代思潮,"宗元"观念弥漫在文人心中,这种意识也就强烈体现在明清诸多曲谱编纂过程中。《九宫正始》"凡例"第一条"精选"明确说:词曲始于大元,兹选俱集大(天)历、至正间诸名人所著传奇数套,原文古调,以为章程。故宁质毋文,间有不足,则取明初者一二以补之;至如近代名剧名曲,虽极脍炙,不能合律者,未敢滥收。撰谱者对元曲的态度是虔诚而严谨的。这里必须提到元人《九宫十三调词谱》的发现,唯见《九宫正始》首次披露。钮少雅在《自序》里说:"适遇元人《九宫》《十三调》词谱一集,依宫按调,规律严明。"清代文人冯旭在《九宫正始》序言中称之为"大元天历间《九宫十三调谱》"。钱南扬先生考订云:"《十三调谱》所收宫调凡十五:黄钟、正宫、大石、仙吕、中吕、南吕、商调、越调、双调、羽调、道宫、般涉、小石、商黄、高平。商黄调,乃去商调和黄钟两宫调之曲,联合成一曲或一套。高平调虽出于隋唐燕乐,然在《十三调谱》中,与各宫调皆可出入,本质已起变化;本调下无独具之曲,已失去它的独立性。不数此二调,故称'十三调'。《九宫谱》所收宫调凡十:黄钟、

① [清]刘廷玑:《在园杂志(辑录)》,俞为民、孙蓉蓉编:《历代曲话汇编·清代编》(第一集),黄山书社2008年版,第728页。

② [清]叶堂:《纳书楹曲谱自序》,蔡毅编著:《中国古典戏曲序跋汇编》(一),齐鲁书社1989年版,第157页。

正宫、大石、仙吕、中吕、南吕、商调、越调、双调、仙吕入双调。仙吕入双调虽见《宋史·乐志》,然在南曲中,一向隶属于双调,不数此调,故称'九宫'。"①给我们认识《九宫十三调词谱》提供某些思考问题的路径或者线索。

由于此谱已佚,目前无其他材料证实其来龙去脉。但在整个《九宫正始》编纂过程中,佚名元人的《九宫十三调词谱》起了奠基性的作用。贯穿《九宫正始》全篇,均简称其为《元谱》。王骥德曾在《曲律》中谈到《九宫十三调词谱》的线索:"蒋氏旧谱序云:《九宫十三调》二谱,得之陈氏白氏,仅有其目,而无其词。"可见在早期是分开为《九宫》《十三调》二谱,后来沈璟连缀成《九宫十三调词谱》。我们无法看到《元谱》的完整面貌,但勾连《九宫正始》谱例曲文后附评语,可以依稀感觉其作为曲谱的一些基本体式。比如《九宫正始》第一册列"黄钟宫",其"过曲"部分,则"凡各调命题俱从《元谱》,间有补遗。其后来巧立名色者,悉删不载"。可见《九宫正始》所列黄钟宫的过曲部分曲牌,应是《元谱》的基本体式。再如《元谱》九宫是指黄钟、正宫、大石、仙吕、中吕、南吕、商调、越调、双调九种,比周德清在《中原音韵》中所列十二宫少小石、商角、般涉三调。可以看出《元谱》在早期曲谱成型中的基本形态。《九宫正始》正是以《元谱》为基准,力求纠正坊间时谱使用曲牌的讹错和谬误,甚至在很大程度上是以纠正蒋孝、沈璟有影响的二谱在这方面的偏差。这也是徐于室、钮少雅撰谱的重要动机。从《九宫正始》谱内题署初步统计,《元谱》明确标署为"元传奇"的宋元戏文超过100种,近600个曲牌,其中除了像《蔡伯喈》《西厢记》《高文举》《赵氏孤儿》《冻苏秦》《王焕》《瓦窑记》《杀狗记》《刘智远》《王祥》《刘文龙》《墙头马上》《王十朋》《拜月亭》等著名剧目外,还收录了《薛芳卿》《孟月梅》《李婉》《林招得》《李辉》《陈巡检》《周孝子》《子母冤家》《苏小卿》《乐昌公主》《苏儞儞》《许盼盼》《鲍宣少君》《锦香亭》《李宝》《鬼子揭钵》《楚昭王》《郑信》《赛金莲》《诗酒红梨花》《吕星哥》《李勉》《张资》《赵彦》等稀

① 钱南扬:《论明清南曲谱的流派》,《钱南扬文集·汉上宧文存续编》,中华书局2009年版,第167页。

见剧目。当然,《九宫正始》也出现了题署"明传奇"同时又兼署"元传奇"的戏文剧目,像《耿文远》《高汉卿》《张翠莲》《蝴蝶梦》《梅竹姻缘》等,反映了明初文人对宋元戏文改篡和流传的复杂面貌。

　　《九宫正始》选取的谱例大量保存了南戏的原始面貌。这方面的整理,钱南扬先生的《宋元戏文辑佚》已做了细致严谨的工作。在应用例曲曲文时,《九宫正始》反复使用"《元谱》原词""原规元词"等词语,只要连缀这些曲例,基本可以还原早期南戏重要剧目情节线索。特别是像《陈巡检》《王祥》《苏小卿》等标注为"元传奇"的作品现在大多已佚,《九宫正始》保存的曲词,可以勾勒脚色、关目、地点、情节等基本概貌。还有一些剧目,像标注为"元传奇"的《耿文元》《薛芳卿》《薛云卿》《张琼莲》《王陵》《岳阳楼》《杨寔》《京娘怨》《玩灯时》《甄文素》《朱心心》《甄皇后》《罗惜惜》《陈叔文》《赵光普》《玉清庵》《李婉》《王子高》《司马相如》等,曲学著作或略见提及,或少见著录,也引发了现代学者陆侃如、冯沅君、赵景深、钱南扬诸先生的辑佚和考订兴趣。《九宫正始》所选曲词,依稀能见故事线索,或所指本事,为我们进一步探索求证其原委提供了方向和线索。编纂者徐于室、钮少雅长期浸淫于大量曲文当中,对元明以来戏曲风格变迁非常熟悉。所以,他们对坊间流传甚至名家曲谱所选曲例的真伪进行认真鉴定甄别,辨其真伪。例如对《九宫正始》第二册所选【沙塞子】前腔第二换头谱例《王祥》的质疑。

【沙塞子】前腔第二换头《王祥》:

　　　　欢笑,彼此青春年少。销金帐满泛羊羔,步瑶阶同携素手,浑如身在蓬岛。江头,暗香疏影,横斜映水,冰肌玉骨,盈盈一色奇妙。追思旧日,含章檐下,幻出宫装,千古名高。

　　谱例后附评点云:"推此词义,绝不似王祥之曲。按蒋、沈二谱亦收此曲,亦题曰【沙塞子】,又名【玉河滚】,但只有二曲,况其文句与此大不同,今亦附收于下备勘。"这个判断是基于编纂者对曲文的高度熟悉所下的结论。因为作者撰谱时面临的最大问题就是明代文人改篡宋元戏文现象贯穿整个明代200多年,很多曲文鱼龙混

杂，真假难辨。于是，《九宫正始》中的评点有不少确定曲文归属的文字，甚至对前人编纂曲谱过程中任意更改原曲文的现象亦给于点明。例如第三册仙吕宫引子【奉时春】的曲例选《王祥》："侍奉家姑孝有余，一门里恁般和美。昏定晨省，家之常礼，双双移步堂前去。"作者附评点云："第三句沈谱改作'定省晨昏'，甚叶，但非原文。"沈谱是"定省晨昏"，原文是"昏定晨省"，非常容易混淆，可见作者态度的严谨和细致。这类校勘评语在《九宫正始》中俯拾即是。

编纂者强烈的宗元意识，源于作者对历代歌辞声调演变的深情感慨。正如冯旭为《九宫正始》所作之序云："迨声之变也，月露风云，艳其词而未工其调；金花玉树，美其德而未正其音。宫商之杂乱者多有，声诗之匿者多有，旷古元音，邈乎难再。"秦汉魏晋，盛唐鼎宋，凡大音者，乃与天地合，与德政通。谓之正音也。但文人雅士，不懂敲金戛石，刻羽引商，而是浮藻雪月，绘饰风云，艳丽其词，奢靡其音，使宫商之乱目不忍睹，天下之音岌岌可危。而徐于室、钮少雅品卓行方，有古君子之风，胸怀大志，力挽颓风，以"词悉协于古调"为标准，遍访海内遗书，寻汉唐古谱之源，遵元意识深深体现在曲谱的曲例遴选原则和撰谱导向中。严格选择符合元曲规范且原汁原味的曲文，是《九宫正始》最基本的原则。按照编纂者的说法，叫"古体原词"。《九宫正始》充斥着"古体原文""古本原文""古本原词""古本""古调""元词"等概念。像第一册黄钟宫引子【降黄龙】，选《拜月亭》曲文，后附评语云"此系古本原文，与时本少异"；第二册正宫过曲【倾杯序】，选自元传奇《陈巡检》曲文"翠岭山林，见峭壁崔嵬山峦峙"，后附评语云："此实古体原词，其章规句律，万调雷同，若此设有小变，皆施于腹、末，其起首之第一句四字、第二句七字是其定例，万无移易者也。又其第二换头之起处，亦即四字、七字，但于四字上外加二字一句，故谓之换头耳。又其第三、第四换头又不然，其第一句仍二字，第二句变为六字二截，第三减为五字一句，此系全套【倾杯序】之古式也。"这里提到"定例""古式"两个概念，说明本谱对"古体原词"意义的高度重视。同样，【倾杯序】"前腔第二换头"，例曲同样选自《陈巡检》"堪题，对岭梅花，报早寒枝上藏春意。疏影横斜，浅水澄清。暗香浮动，明月添辉。孤身在此，怎逢驿使，与传消

息？把愁肠,强来宽解暂欢娱"。尾注评注云:"此亦古体原文。时谱曰'今时尚散曲"思着,掩翠屏冷绛绡"一支乃用此调换头,非起调也。辨者识之'。据斯言,不惟不知元传奇《李玉梅》有此'四时欢',且亦未尝查勘此【倾杯序】之第二换头句法与第三、四换头不同者也。况此律例据九宫词调,每每有之,何止于【倾杯序】乎?"关于曲调换头,是南曲演变过程中非常普遍的现象。本谱依然以"九宫词调"为依据,推演曲调换头的基本形态,并说"不可妄加删改而坏古律",说明本谱作者钮少雅、徐于室对待元曲的尊崇态度。

此类情况在谱中很多。再如,第二册正宫过曲【普天乐】第二格,选《蔡伯喈》曲文,后附评语云:"此系古本原文,因今时本皆以首句上之'我'字削之,遂如七字句法矣。况今歌者又不审其详,竟以【步步娇】腔板唱之,甚至又有今传奇《金貂记》之'孩儿中道归泉世'句法,可笑!且又有《绣襦记》之'想玉人'及《连环记》之'意孜孜',今人亦不辨其中间皆多衬字,然皆统直唱下,亦成【步步娇】腔板。此误实在唱者,非干撰者也,学者不可不慎。"第三册仙吕宫过曲【四换头】,包含【一封书全】、【皂罗袍全】、【胜葫芦全】、【乐安神全】四支曲牌,例曲选传奇《岳阳楼》曲文,后附按语云:"此【四换头】之总题,及各调所犯,皆元谱原规。元词是体尽多,后至明初陈大声之'惊一叶坠井',亦仿此体。《时谱》亦为此四调为一套,但不识其即【四换头】之体也。"可谓是对【四换头】曲牌简明有力的正本清源。第三册仙吕宫过曲【掉角儿】,选《王十朋》曲文,后附评语云:"时谱收此曲而用坊本之文,故注曰:'九句用仄仄平平亦可。'殊不知古本原文仍为仄仄平平也。"第三册仙吕宫过曲【小醋大】,选元散套《乐府群珠》,后附评语:"此曲首句按古本原文曰'浪潮拍案',今时本皆改作'暗潮'。"第五册南吕过曲【琐窗寒】,例曲选《王十朋》曲文,后附评语云:"此系《王十朋》古本之原文,非今改本《荆钗记》之比也。凡【琐窗寒】本调第二句,按元谱例必七字,万调雷同者也。"第六册商调过曲【字字锦】,选明散套《乐府群珠》,后附评语云:"此系古调原文,何今人皆于此合头上妄添'空蹙破两眉间'一句?又于'奈山遥水远'下添'知他在哪里'一句,又于'和谁两个'下添'潇潇洒洒'一句,不知何所本也?"都以古体原文作为勘验标准,尽量回归曲调的

原始面貌。

在谱例选择上,尽量选用苍老古朴曲文,也是《九宫正始》的重要特点。第五册南吕宫过曲【大迓鼓】第二格,选择元传奇《方连英》曲文:"铜壶玉漏转,天街箫鼓闹京辇,胜如蓬莱苑。是这花灯争放斗鲜妍,万斛齐开陆地莲。"后附评语:"沈谱谓杀狗格古,此格更古。"再如第二册【普天乐】第二格选【蔡伯喈】曲文:"我儿夫,一向留都下。俺只有年老的爹和妈。弟和兄便没一个,看承尽是奴家。历尽苦谁怜我?怎说得不出闺门的清贫话?若无粮我也不敢回家,岂忍见公婆受饿?叹奴家命薄,直恁折挫。"后附评语:"此系古本原文,因今时本皆以首句上之'我'字削去之,遂如七字句法矣。况今歌者又不审其详,竟以【步步娇】腔板唱之,甚至又有今传奇《金貂记》之'孩儿中道归泉世'句法,可笑!且又有《绣襦记》之'想玉人'及《连环记》之'意孜孜',今人亦不辨其中间皆多衬字,然皆统直唱下,亦成【步步娇】板腔。此误实在唱者,非干撰者也,学者不可不慎。"作者在这里提到三种人:歌者、撰者、学者。这是关涉曲谱流传的三个主体。他们对待曲文,特别是经典曲文的态度,关系到"古体原文"在流传过程中是否"走样"。第四册曲牌【地锦花】选《拜月亭》曲文:"绣鞋儿,分不得帮和底,一步步提,百忙里褪了跟儿。冒雨汤风,带水拖泥。步难移,全没些力气。"在后附评语云:"第三句按关汉卿北剧《拜月亭》'一步一提',施君美何不仍之?"即便与元曲名篇相似的一句话,曲家也特别点出,可见编纂者对元曲的崇拜敬仰和溯追本源的撰谱思想。

不仅是对例曲的选择和辨析,充分体现了本谱的尊元观念,而且在撰谱过程中,充分汲取元谱中朴素的唱论思想。正宫引子【玉芙蓉】,例曲选自元传奇《拜月亭》"胸中书富五车,笔下句高千古"。尾注云:"此曲第三、四句句法,今人仍从常格腔板唱之,致有'暮史寐晚兴夙'之文义。余尝观《元谱》曰:'体变则板变,板变而腔亦变矣。'今此曲正此谓也。今愚意欲以'史'字下用一截板,而以'寐'字并及'晚'字与'夙'字三板皆去之,可于'兴'字上加一实板。若此则上下句之文理皆正矣。且今人有死腔活板之说,余谓此言亦未必,凡歌曲必先正其文句,而又合调依腔,方为正体。故腔不宜死,板必

宜活。况词曲中之参差句节何调无之？歌者岂可执泥也？"关于文句优先，还是腔调优先，这是传统唱论中非常复杂的问题，在民族曲唱理论中一直争论不休。本谱虽是传统格律谱，主要规范曲牌的句格、平仄、用韵等问题，但关注到板式对曲唱的影响。特别是对元谱中朴素的唱论思想给予参考吸收，体现了撰谱人对唱论观念的高度重视。

第三节　正体变体：撰谱的二维观念

正格之外有变体，这是传统词曲韵文在文体上的重要特色。而"依格"又是词曲文体创作的重要前提。清代刘熙载《艺概·词曲概》云："曲莫要于依格。同一宫调，而古来作者甚多，即选定一人之格，则牌名之先后，句之长短，韵之多寡，平仄，当尽用此人之格，未有可以张冠李戴、断鹤续凫者也。"①但是，从曲牌的实际使用和流传看，除正格外的变体非常普遍。就像《九宫正始》篇首"臆论"中说的，"一字增减，关系一格。有应增而不增者……有不当增而增者……有应减而不减者……有不当减而减者"等各种情况发生。正确梳理正格与变格的关系，是撰谱者不能回避的问题。作者在"凡例"第四中指出："大凡章句几何，句字几何，长短多寡，原有定额，岂容出入？自作者信心信口，而句字厄矣；自优人冥趋冥行，而字句益厄矣。"按照编纂者的意思，每一曲牌都有原初正格，但文人和艺伶在填词演唱过程中超规越矩，恣意妄行，使得每个曲调在正体后诞生多个"又一体"。正确对待这种现象，既不绝对排斥，也不盲目接收，而是在曲体使用和流传的实际过程中，认真甄别，严肃考订，依规立矩，体现了《九宫正始》既讲包容又讲原则的撰谱态度。《九宫正始》依序列出正格之外"第二格""第三格"等，最多达十一格。正因为《九宫正始》宏阔的视野和包容的态度，全谱收录正变体曲牌达1600种以上。像《九宫正始》第二册正宫过曲【醉太平】曲牌，作者收录的格式就有三种，而不同格式又有变体，像第二格的"换头第五格"，选明散套《窥青眼》：

① ［清］刘熙载：《艺概·词曲概》，上海古籍出版社1978年版，第112页。

轻狂,花飞似雪,乍高欲下,随风飘荡。抛街傍路无拘管,历遍市桥村巷。端详,香毬滚滚散苔墙,好飞向秀廉珠幌。送春南浦,遗踪化作,翠萍溶漾。

后附评语云:"此系古体原文,其前四句即《孟姜女》第二换头句法,此为正格。然其第五句至终而效《孟姜女》第三换头之体,此为变格。"由于曲词在流传过程中的变体方式很多,并逐渐形成一定的规律和特征,《九宫正始》对每一曲牌流变情况的爬梳钩稽都下了很大功夫。

先从"牌名"说起。正像王骥德在《曲律》中指出:尽管蒋孝、沈璟在曲谱中对曲牌"胪列甚备",但"词之于曲,实分两途"。曲牌对南北词调有"仍其调而易其声"者,有"或稍易字句,或止用其名而尽变其调"者,有"名同而调与声皆绝不同"者。① 对曲调纷纭复杂的变化,《九宫正始》在每一册的目录中都做明晰而简要的说明或解释。例如宫调:"【女冠子】,又名【双凤翘】","【斗双鸡】,今皆错谓即【滴溜子】","【耍鲍老】,时谱错认即中吕【永团圆】,今正之";"【二红郎】,或作【懒朝天】,误","【花郎儿】,俗谓【二犯朝天子】,谬","【衮衮令】,又名【侥侥令】","【一封书】,又名【秋江送别】,三体","【三叠排歌】,又名【道和排歌】。二体,换头","【六花衮风前】,俗作【九回肠】,误","引子【剔银灯】,或作【贺丰年】,非","过曲【泣颜回】,即【好事近】,又名【杏坛三操】。二体,二换头","【滚绣球】,今多认作【越恁好】,谬。二体","【渔家雁】,正。又名【鱼雁传书】";南吕宫:"引子【薄媚】,或作【薄媚令】。二体","引子【折腰一枝花】,又名【惜花春起早】",过曲"【罗江怨】,今多以此第二格认为【楚江清】,大谬。二体","【大迓鼓】,又名【村里迓鼓】。四体","【满园春】,与九宫商调【满园春】又名【鹊踏枝】、【遍地锦】者不同。三体";商调:引子"【忆秦娥】,又名【秦楼月】。换头","【绕池游】,或作【绕地游】,误",过曲"【梧叶儿】,又名【知秋令】。五体","【水红花】,又名【折红莲】,与仙吕入双调【水红花】不同。六体";越调:过曲"【水中梭】,即今

① [明]王骥德:《曲律·论调名第三》,中国戏曲研究院编:《中国古典戏曲论著集成》(四),中国戏剧出版社1959年版,第57—58页。

第七章 "古体原文"与《南曲九宫正始》的曲学思维

之【水底鱼】","【道和】,向作【合生】,而置属中吕宫,今查归。据此全套,今多作北调唱之,误甚。二体,五换头";双调:引子"【月上海棠】,或名【海棠令】,非。从十三调双调查归";仙吕入双调:过曲"【叠字锦】,或认作【霸陵桥】,误","【雁过枝】,又名【雁栖枝】,又名【玉雁子】","【朝元令】,或作【朝元歌】,四换头","【朝天歌】,又名【娇莺儿】";等等,不赘。曲调牌名名称的复杂多样,是超乎我们想象的。这是因为在使用的过程中,曲体的变异、使用者的任性等原因造成的。每部曲谱都有对调名的正本清源内容,但像《九宫正始》这样全面完善的却不多。有些曲牌的差异,甚至就在字声的差别上。例如《九宫正始》第三册仙吕宫选【卜算子】和【番卜算】。前者例曲选《拜月亭》:

病弱身着地,气咽魂离体。拆散鸳鸯两处飞,多少衔冤意!
去入平平去,去入平平上。入去平平平去平,平上平平去。

后者例曲选《蔡伯喈》:

儿女话难听,使我心疑惑。暗中思忖觉前非,有个团圆策。
平上去平平,上上平平入。去平平上入平平,上去平平入。

后附评语曰:"此与【卜算子】别,止在第三句,【卜算子】第三句仄仄平平仄仄平,此第三句仄平平仄仄平平,故为【番卜算】。"在句式、字数完全相同的情况下,如果字声平仄的不同,本谱即判其为另一曲调。另外,《九宫正始》对曲变情况的梳理还表现在细节问题的高度严谨和审视。即使是沈璟在《南曲全谱》中已经定型定性的结论,编纂者如发现疑问,仍深究不止。比如据元谱,凡调名有"慢"字者,必是引子,且引子用诗余体,即词调体居多。宋柳永【二郎神慢】词体与元曲体制完全相同,但时谱皆以过曲唱之。沈璟曾经对此有所质疑,并在《南曲全谱》中作认真辨析。针对沈璟在曲谱中引用曲文,《九宫正始》作者不知来由,便"遍查元谱及古今传奇,仅见《拜月亭》有此,后又勘得元散套《从别后》于目中注得有此引及以过曲检

之仅存得首一句",便备选柳耆卿原词与后用者进行比对,清晰梳理由"词"到"曲"的演变路径。

次说"换头"。所谓"前腔换头",是指套曲中某一曲牌之后连续使用"前腔"。但为了防止曲调的单一性,如第二曲格律与前面不同,譬如改变前腔首句或后面数句的句格,称"换头"。像第二册正宫过曲【倾杯序】,例曲选元传奇《陈巡检》曲文:

> 翠岭山林,见峭壁崔嵬岑峦峙。桧老松枯,凤舞龙飞。古木乔林,修竹依依。逍遥快乐,醉歌狂舞,洞天风味。喜逢伊,少年花貌似娇痴。

末附评语曰:"此实古体原词。其章规句律,万调雷同。若此设有小变,皆施于腹、末。其起首之第一句四字、第二句七字是其定例,万无移易者也。又其第二换头之起处,亦即四字、七字,但于四字上外加二字一句,故谓之换头耳。又其第三、第四换头又不然,其第一句仍二字,第二句变为六字二截,第三减为五字一句,此系全套【倾杯序】之古式也。"编纂者说,这支曲子,他查阅过元套【倾杯序】二十余,"无不然者"。凡严格按照元谱曲式撰谱的,他称此为"正元词体"。当然,"换头"情况远不像编纂者所说,仅仅是于最始句前"外加二字一句"。其实从《九宫正始》所列"前腔换头"的例曲看,大多数句格的起始句均有变化,但无规律可循。最主要的,是后腔对前腔格律规则的使用情况。这也是《九宫正始》考察诸多曲牌前腔换头句格、曲韵变化规律的主要原因。

三说"次格"。在正格之外还有另一格,汤显祖称之"又一体",是曲牌在流传过程中产生的变异现象。《九宫正始》在每一册的目录中给予标明。例如第一册黄钟宫过曲【滴溜子】有八体,【出对子】有五体,【画眉序】有五体,【黄龙滚】有八体,第二册正宫过曲【锦缠道】有六体,【白练序】有五体、五换头,第四册中吕宫过曲【念佛子】有三体、七换头,【扑灯蛾】有十一体,【古轮台】有七体、六换头;第五册南吕宫过曲【香罗带】有八体,【梁州序】有六体、十五换头,【宜春令】有五体;等等。不赘。

第七章 "古体原文"与《南曲九宫正始》的曲学思维

梳理每一曲牌的流变过程是一件非常繁复艰辛的工作。《九宫正始》的原则是：只要是这支曲牌的各种体式在元曲和早期南戏中存在并得到认可的，均作为"又一格"给予收录。例如第四册中吕过曲【扑灯蛾】，正格以《拜月亭》"自亲不见影，他人怎相庇？"（齐微韵，三十二板）为例曲。后附评语云："此调除第五句之四字外，每句皆有变。今试备几格于下详勘。"接着分别收录元传奇《陈叔文》、元传奇《赵光普》、明传奇《宝剑记》、元传奇《拜月亭》、元传奇《苏小卿》、元传奇《玉清庵》、元传奇《风流合三十》、元传奇《磨刀谏父》、元散套《忆昔汉宫时》、元传奇《吕蒙正》等十格，分列于后。算是比较完整地保存了【扑灯蛾】曲牌的正变面貌。

最后说"犯调"。犯调，也称集曲，是韵文中特殊的曲体形式，是指对两个或两个以上的曲牌进行拆分和组合，形成新的曲调。这种形式在宋代词体中就已经存在，并成为新的词牌生成的重要方式，特别是南宋开始的文人自度曲产生后，犯调就更普遍，像周邦彦新词中，犯调就有【琐窗寒】、【渡江云】、【玲珑四犯】、【侧犯】、【花犯】、【西河】等词调。到清初，文人词犯调现象也很普遍，像【忆分飞】为【忆秦娥】与【惜分飞】相犯，【岁寒三友】为【风入松】、【四园竹】、【梅花引】三调相犯等。而曲调和词调一样，犯调形式同样源远流长。《九宫正始》特别重视犯调在宫调归属、曲间过搭、语义完整、曲韵和谐等方面的问题。像第一册收黄钟宫过曲【画眉啄木】，系由【画眉序】和【啄木儿】两曲集成。例曲选明传奇《千金记》"【画眉序】设宴割鸿沟，各守封疆免为仇。笑亡秦失鹿，是吾先收。盖世勇力拔山丘，图霸业易如翻手。【啄木儿】离乡久，富贵若不归田畴，如着锦衣黑夜游"。后附评语："此末三句今或作【好姐姐】，亦可。但黄钟、双调难以出入，今【啄木儿】即本宫，元传奇《杀狗记》末三句云：'休多语，假饶染就乾红色，也被傍人道是非。'"再如第二册正宫集曲【二犯渔家傲】，由【雁过声换头】、【渔家傲】、【小桃红】、【雁过声】等四曲部分句段组成。《正始》后附评语云："此调按蒋、沈二谱之总题虽亦【二犯渔家傲】，但不分题析调，至今人无识其详耳。"并举例点明有些曲文在使用此犯调时的讹错。类似的集曲，像【天灯鱼雁对芙蓉】，由【普天乐】、【渔家傲】、【剔银灯】、【雁过声】、【玉芙蓉】五曲句段组合而成；【渔家喜

雁灯】，由【雁过声换头三】、【喜还京】、【渔家傲】、【剔银灯】、【雁过声】五曲句段组合而成；【醉归花月渡】由【醉扶归】、【锦添花】、【月儿高】、【渡江云】四曲句段组合而成；【驻马摘金桃】由【驻马听】、【金娥神曲】、【樱桃花】三曲句段组合而成；【番马舞秋风】由【驻马听】、【一江风】二曲句段组合而成等。最长的集曲是第五册南吕宫过曲【三十腔】，由【绣带儿】等三十只曲牌句段组合而成。更重要的是，撰谱者特别强调不同曲调相犯，其原曲或首曲的宫调属性，相犯后宫调、句法、平仄的相协。《九宫正始》尽管还没有像张彝宣《寒山堂曲谱》那样提出"本宫作犯""借宫作犯""花犯""串犯""和声"等犯调的理论概念，但对犯调的基本原则还是作出规范，比如借宫相犯在十三调各调下皆注明可以出入的宫调。即便是犯调，本谱也注意从元谱的源头寻找依据。例如正宫过曲【天灯照鱼雁】，系由【普天乐】、【渔家傲】、【剔银灯】、【雁过声】四支曲牌的曲句组合而成。例曲选自明散套《舞榭歌台》。尾注云："据此'自小'四句而犯《李勉》格【渔家傲】曰：'在阆州同作家筵，受千苦万辛，与卑人生两个孩儿，看看长成。'但今本曲第一句仅只有下截之'自小为人'四字，此仿古例。按元词仅有之，元人律曲实重于下截，上截增韵不拘，此谓诗头曲尾也，即今下调亦然。今据愚意，毕竟补实为正，俟赏音者订定。"这些都体现了撰谱人客观严谨的历史眼光。

第四节　蒋谱沈谱：立谱的文化参照

曲谱的编纂历史悠久。作为曲体文学宫调、句格、字声、平仄、板式、韵位等指标的规范性文本，编纂者往往博稽曲义，校订讹错，扶偏救弊，陆续出现蒋孝、沈璟、冯梦龙、沈自晋、张彝宣等名家曲谱。这些曲谱的权威性确定，被称为"词家津筏，歌客金鎞"，回应了当时曲界填词制曲的热切期待。沈璟被称为曲学中兴之主。王骥德说他"其于曲学、法律甚精，泛澜极博。斤斤返古，力障狂澜，中兴之功，良不可没"[①]。徐复祚甚至评价沈璟的《南曲全谱》等："其所著

① ［明］王骥德：《曲律·杂论第三十九下》，中国戏曲研究院编：《中国古典戏曲论著集成》（四），中国戏剧出版社1959年版，第163页。

第七章 "古体原文"与《南曲九宫正始》的曲学思维

《南曲全谱》《唱曲当知》,订世人沿袭之非,铲俗师扭捏之腔,令作曲者知其所向往,皎然词林之指南车也,我辈循之以为式,庶几可不失队耳。"①因此,沈璟也被誉为晚明曲学中兴的领袖,其曲谱在业界的地位可想而知。

《九宫正始》作者之一钮少雅在"自序"中曾经虔诚而神秘地叙述目睹据说是源自唐玄宗时期的宝贵曲谱《骷髅格》的庄严过程,同时对"久砾于心"的蒋孝、沈璟曲谱也是十分崇拜和尊敬,对他们的曲谱"时不释手"。在与徐于室交往过程中,徐曾说,"我明三百年,无限文人才士,可惜无一人得创先人之藩奥者。且蒋、沈二公,亦多从坊本创成曲谱,致尔后学无所考订"。后又得到明《乐府群珠》等曲选,认为其"按调依宫,多与《元谱》相似"。在编纂《正始》的晨昏岁月,可谓是搜罗剔抉,刮垢磨光,精益求精。从王骥德在《曲律》中的记载,结合南曲谱的编撰史,可以得知,元人《九宫谱》《十三调谱》——蒋孝《旧编南九宫词谱》——沈璟《增定查补南九宫十三调谱》(即《南词全谱》)——沈自晋《南词新谱》——徐于室、钮少雅《南曲九宫正始》,基本上都是在前人基础上的革旧鼎新。对前辈呕心沥血编订的曲谱,一味顶礼膜拜绝不是科学公平的治谱态度。在这个问题上,《九宫正始》有疑必问,有疑必究,而不是一味膜拜随从。特别是对蒋谱和沈谱的廓清修正,是《九宫正始》最鲜明的特点。谱例曲文后附评语多次提到,蒋、沈二谱受坊本曲文讹错的影响,在对曲牌的宫调归属、句格变化、衬字使用、古本原文认识等方面都有误区或盲区。比如列于黄钟宫内的曲牌【狮子序】、【太平歌】、【恨萧郎】,按照元代古谱均应属于南吕宫,但是,在蒋孝、沈璟及民间坊本中均列于黄钟宫。对这几个曲牌的流变做简要分析后,《九宫正始》一律拒收例谱,而仅是留存牌名。又如,在【太平歌】牌名后附评语云:"此【太平歌】一调,按古今词谱及新旧传奇然皆未及见有此调此式,即今之蒋、沈二谱及坊本《琵琶记》皆于'他媳妇'套内之'求科举'一曲当之。及检其章句,直是南吕宫之【东瓯令】也,所争者止几

① [明]徐复祚:《曲论》,中国戏曲研究院编:《中国古典戏曲论著集成》(四),中国戏剧出版社1959年版,第240页。

衬字耳。今歌此曲者妄以其之衬字强作实文,又以其之腔板强为改易,勉别【东瓯令】之唱法,可笑!"说明钮少雅对昆曲曲调的来源流变、传奇作家运用曲牌的准确与否等情况是很熟悉的。中吕宫过曲【渔家傲】是在词曲中使用和传播相当广泛的曲牌,其源流和演变相当复杂生动。沈璟在《南曲全谱》中曾有过"【渔家傲】一词最难查订"的感慨。沈谱认真梳理过【渔家傲】曲体变化的细节,包括其正格源流、版本情况、衬字变化等。但由于沈璟对曲文文本的搜集整理不全面,《九宫正始》作者指出:"词隐先生所见诸本,恐未必是善本也。"作者从沈璟下结论的"大抵《荆钗记》乃其正格也"出发,洞悉本源,究其原委,多方求证,细致寻找佐证材料,认为沈谱存在"轻从篡本之讹"的弊端。这样下功夫的考订,应该说对曲牌源流的考证起到了正本清源的作用,大大增强了曲谱作为工具书的科学性和严整性。

以沈谱为重要的参照指标,是《九宫正始》的立谱基点;但对沈谱勘察比较、纠偏正讹、深化认识,更是《九宫正始》显著的撰谱特色。比如中吕宫【剔银灯】,《九宫正始》所选例曲为元传奇《拜月亭》中"迢迢路不知是哪里",沈谱曾经认为"此曲极佳,古本原是如此",并对今人使用衬字情况进行辨析。《九宫正始》在充分肯定沈璟结论的同时,对坊本与古本差异进行在比对,更加清晰地展示了该曲牌在流传过程的特点。另如中吕宫过曲【会河阳】,《九宫正始》所选例曲为元传奇《拜月亭》的"有甚争差且息嗔,闲言闲语总休论"曲,后附评语引沈谱评语云:"沈谱曰:旧本作'有甚争差且息嗔,闲言闲语论尽总休论'亦通,但第二句须点板在'尽'字及'总'字下与'论'字头耳。"在引征沈谱结论后,作者进一步深化对该谱的认识云:"此首句句法亦古本原文,况元谱皆如是者,今坊本增一'怒'字,且第六句又减去'日'字,遂坏却一古体也。今只据此下二曲,可知本曲向来皆谬耳。"直指坊本讹误。又如南吕宫过曲【乌夜啼】,《九宫正始》选取元传奇《孟姜女》"懊恨孤贫命,图一子晚景温存。可怜不遂平生愿,到如今,子母两离分"为例曲。后附评语云:"此全调皆大石,沈谱以此引入南吕调,余今从北调移归南吕宫。"南吕宫过曲【大迓鼓】第二格,《九宫正始》选取元传奇《方连英》为例曲,曲云:"铜壶玉漏转,天街箫鼓闹京辇,胜如蓬莱苑。是这花灯争放斗鲜

妍，万斛齐开陆地莲。"后附评语："沈谱谓《杀狗》格古，此格更古。"可见对曲牌例曲遴选的要求是相对严格和慎重的。南吕宫过曲【七犯玲珑】是典型的犯曲，由【香罗带】、【梧叶儿】、【水红花】、【皂罗袍】、【桂枝香】、【排歌】、【黄莺儿】七种曲牌的犯句组成。《九宫正始》选择《乐府群珠》"新红上海棠，猛然情惨伤"为例曲。后附评语，引沈谱评点语"此调旧谱所无，自希哲创之也。但【梧叶儿】三句全不似，又且商调与仙吕相出入，亦非体也"。根据沈璟评语的内容，《九宫正始》作者云："词隐先生但知旧谱无有此调，而不知目中注得商调正应与仙吕出入者也。况【梧叶儿】一调，元明词共有五六体，今词隐先生于谱中止收得改本《荆钗记》之一格，且非古本原文，致不识今本曲所犯，乃元传奇《刘智远》之【梧叶儿】曰'得鱼怎忘筌？异日风云会，管教来报贤'，此句法音律无不合者耳！"可见作者的视野比沈璟要宽阔得多。从《九宫正始》全书来看，徐于室、钮少雅读曲视野相当宏阔，所参考的曲文材料瞻富，才能纠正沈谱和时谱在曲选时的视野限制和下结论时的狭促。例如第六册商调引子【庆青春】后附评语云："【庆青春】与【高阳台】原本二调，沈谱一之，此必为坊本《杀狗记》所误。据坊本《杀狗记》之第七、第八句云：'又早是除夕，新正过元宵。'此句法毋怪词隐先生之误也。"正因为这种极其严谨的态度，使得《南曲九宫正始》成为明清曲谱中值得信赖的典范，也使得南曲曲谱编撰更加精进和完善。

第八章

《寒山堂曲谱》与张彝宣的曲学思想

清代戏曲家张大复,名彝宣,字心其,亦作心期、星期等,吴县(今江苏苏州)人。生平活动应该跨越晚明至清初两个时期,但生卒年不详①。明朝灭亡后曾寓居苏州郊外名刹寒山寺,故自号寒山子,性淳朴、好填词、懂声律、嗜佛学,创作传奇约30余种,是清初苏州戏曲作家群的重要成员,与冯梦龙、李玉、朱佐朝等相友善,但与学界熟知的《梅花草堂笔谈》的作者张大复(1554?—1630)非一人。其所著《寒山堂曲谱》,目前存有两种抄本。一是五卷残本,题作《寒山堂新定九宫十三摄南曲谱》,包括"新定南曲谱凡例10则""寒山堂曲话18则""谱选古今传奇散曲集总目"等内容。另一是十五卷残本,题作《寒山堂曲谱》,无"凡例",但曲谱正文较完整。值得注意的是,《寒山堂曲谱》是现存极少数仅以抄本存世,而无刻本流传的明清曲谱。关于该谱的版本问题,一厂(该作者具体情况不详)、郑振铎、叶德均、赵景深、钱南扬、冯沅君及当代学者孙崇涛、黄仕忠、周巩平、李舜华和李佳莲等学人都做过相应的甄别、鉴定、勘误、考证等工作,本文毋庸赘言。李佳莲通过对多种版本的考辨认为,张彝宣撰谱历经了初稿、增补、删修、定稿等过程,并前后共编纂了5种曲谱,分别是《南词便览》《元词备考》《词格备考》《寒山堂曲谱》《寒山堂新定九宫十三摄南曲谱》,后者为曲谱的最后修订本。②但目前学界对《寒山堂曲谱》曲学价值的理解和把握还不充分。如果把"凡

① 周妙中在《清代戏曲史》中,通过比较、考辨张彝宣与同时代人的关系后,认为张彝宣应生于明万历初年,卒于清顺治乙未年(1655)以后。享年应该在92岁以上。《清代戏曲史》第一章"张彝宣"条,中州古籍出版社1987年版,第25—26页。

② 李佳莲:《清张大复〈寒山堂曲谱〉考辨》,《台湾戏专学刊》,2006年第12期。

例""曲话""谱选总目"及曲谱正文内容综合考察,可以初步梳理出张彝宣完整的撰谱观念和曲学思想。结合张彝宣传奇创作上的成就总体评估,其在明清曲学史上的地位不容低估。

张彝宣亲自重订的《寒山堂新定九宫十三摄南曲谱凡例》,一共有九则(标注十则,实存九则),在清抄本《寒山堂新定九宫十三摄南曲谱》列卷首,尾部有"寒山子重订"字样。首先,对许久以来混乱的"南九宫谱"与"十三调南曲音调谱"之关系作了认真厘清。明清多种曲学典籍记载,明嘉靖年间,蒋孝《旧编南九宫谱》的编纂得益于得到元代陈氏和白氏二家所藏"《九宫》《十三调》二谱"。"九宫""十三调"到底什么关系?到底是一套南曲宫调曲牌系统还是两套系统?张彝宣明确指出:"九宫十三摄者,谓仙吕宫、正宫、中吕宫、南吕宫、黄钟宫、道宫、羽调、大石调、小石调、般涉调、越调、商调、双调也。本是六宫七调,所以名九宫者,并调以名宫,又曰羽调与仙吕通用,大石、般涉、小石、道宫等四调,存曲无几,名存若亡,故曰九宫也。"《凡例》还认真梳理了远古以来宫调音乐的深刻变迁,认为宫调乃源自西域之龟兹乐,并在流传过程中不断亡佚,剩余当下的十三调,且"宫"即是"调","调"也是"宫",宫调是个完整概念。而"九宫十三调"也是一套南曲宫调曲牌系统。其云:

> 昔人多不明其理,遂谓九宫之外,又有十三调;仙吕宫之外,又有仙吕调;正宫之外,又有正宫调。不知正宫乃正黄钟宫之俗名,安得又有调哉?更谓某调在九宫,某调在十三调,强加分离,直同痴人说梦。始作俑者,乃昆陵蒋氏。贤如词隐,尚不敢为之更正,自伧以下,可无论矣。①

可谓直截了当,态度鲜明。其次,厘清"引子""过曲""慢词""近词"之间的关系。张彝宣指出,引子、过曲乃曲之专名,慢词、近词乃词之专名。在传奇创作中,慢词多被采作引子,近词多被采作过曲。

① [清]张大复:《寒山堂曲谱凡例》,《续修四库全书》第1750册,上海古籍出版社2002年版,第635页。

张彝宣同时指出："引子只是略道一出大意，无论文情声情，极不重要。是以引子皆用散板，而作传奇者，或舍去不填，或仅作一二句，或用诗余绝句代之。即旧曲之有引子者，老顿亦多节去不唱。故此谱删去不收。"鉴于引子的作用不大，所以，本谱删去不收。这也是曲谱编纂史上第一次引子不入曲谱的先例。

第三，对于"犯调"也就是"集曲"问题，张彝宣也是自有心得。他认为，"犯调只是将同一宫调，或同一管色中，二调以上，以至若干调，各摘数句，合成一曲便是。凡稍明律法者，皆可为之，不必以前人为式也"。因此，本谱"但收过曲，不收犯调"。这也是对以前曲谱编纂的重要革新。从蒋孝的《旧编南九宫谱》，到沈璟的《增定南九宫曲谱》，再到沈自晋的《南词新谱》，其重要特色，就是收集陆续在传奇创作实践中不断出现的"犯调"。当然，本谱也收一定的犯调，张彝宣自定的标准是，"古曲有之，音韵美听，沿用已久"，比如被认定为集曲的【一称金】、【五马风云会】、【渡江云】之类。他甚至认为：这些古曲中的犯调，时间久远，已经被曲家完全接受并约定俗成，完全可以当做正调看待，并将这些犯调附于每宫之末，供曲家采用。

第四，就例曲曲文的字音标注问题提出自己的不同见解。张彝宣认为，曲字读音中的闭口音、撮唇音、唇齿音等，均是从唱法角度而言，与曲律无关。从格律上说，并非规定某字必须用闭口字，某字必须用撮唇字，某字必须用唇齿字。这些在旧谱上都加以标识，反而容易令学者迷惑，本谱"予以删去"。同时，对关乎格律重要范畴的平仄四声，张大复也认为，这是学曲者最基础的读书知识，也不需一一明注于字侧，因此，"此谱俱去之"。

第五，关于衬字。张彝宣承认，这是编订曲谱最难之处。"谱之难订，厥在衬字。衬字之设，原在于疏文气，足文义，为曲调最巧处。然诗余已有衬字，昔人论之甚详。"因为衬字始于诗余，他举例说像李清照【声声慢】中名句"却是旧时相识"的"却"字，从词律角度看应该是衬字，但是，随后人们在使用【声声慢】词牌时，逐渐约定俗成的认为这是正字。其实，在元杂剧中，剧作家根据剧情需要，不按规定的正格填词，增加句数、字数形成增句、衬字；减少句数、字数形成减句、减字现象均比较普遍。《太和正音谱》云："乐府共三百三十五

章……句字不拘,可以增损者,一十四章:正宫【端正好】、【货郎儿】、【煞尾】,仙吕【混江龙】、【后庭花】、【青哥儿】,南吕【草池春】、【鹌鹑儿】、【黄钟尾】,中吕【道和】,双调【新水令】、【折桂令】、【梅花酒】、【尾声】。"① 可见词牌曲牌的变动一直存在,是个常态现象,所谓"正""衬"也是相对而言。而本谱的做法是,尽量搜集衬字最少的例曲,以为法则。对于旧谱流传下来例曲中的衬字,加注醒目的圆圈,使之一目了然。总结张彝宣在"凡例"中的观点,可以看出,张彝宣浸淫于曲学的创作实践,对传统曲谱有较为精深的研究和思考。除了梳理清楚有关"九宫""十三调"之间的关系,确认当下流行的十三种宫调之外,张彝宣还对传统撰谱方式和体例提出自己的见解,突出体现了以元曲为本位,以格律为本位,以正格为本位的订谱思想。以下分述之。

第一节　罢黜奇炫、崇尚实用的撰谱宗旨

曲谱的基本规制应该是怎样的?也就是说,曲谱的编撰应该规范那些内容才能充分体现其价值?张彝宣在撰谱前是认真做过思考的。钱南扬先生认为张谱受到沈璟曲谱及其裔谱影响很大:"……另一方面却又受了沈璟一派曲谱(沈璟《南九宫谱》、沈自晋《南词新谱》)的影响,征引了许多近代人的作品:如李玉的《永团圆》、冯梦龙的《新灌园》、范文若的《梦花酣》、吴炳的《绿牡丹》之类的戏曲;王伯良(骥德)、鞠通生(沈自晋)、沈子勺(沈瓒)、杨景夏(杨弘)之类的散曲。有些简直就是从《南词新谱》上转录过来。"② 其实也不尽然。张彝宣在"凡例"中贬责众多曲谱缺乏主见,混乱驳杂,轻重不分,偏离曲谱应有之义,并提出自己撰谱的独立见解。首先是订谱的标准问题。尽管明人臧晋叔在为自己编纂《元曲选》时就提出"惟曲自元始"的观点,并对后世产生巨大影响,宗元意识积淀文人心中,元曲成为文人的理想崇拜。但由于大约在明成化、弘治年间(1465—

① [明]朱权:《太和正音谱》"词林须知"条,中国戏曲研究院编:《中国古典戏曲论著集成》(三),中国戏剧出版社1959年版,第40页。
② 钱南扬:《论明清南曲谱的流派》,《钱南扬文集·汉上宧文存续编》,中华书局2009年版,第168页。

1505)始,文人濡染南戏,参与传奇创作,并将传统韵文中的对偶、辞藻、声韵、用典等带进戏文,辞曲秾艳、堆垛学问成为普遍弊端。王骥德在《曲律》卷二"论家数第十四"中指出:"自《香囊记》以儒门手脚弄之,遂滥觞而有文词家一体。"①沈璟、冯梦龙、沈自晋等硕学鸿儒在撰谱时尽管以本色为右,在各自的曲谱中尽量选择事俚词质的曲文为例,但均补充了大量"以时文为曲"的时贤曲文,包括选录沈氏家族成员和身边曲家时兴剧曲、散曲,使曲谱的原始、本色、正体意识逐渐淡化。而且,这些谱例多源于坊间刻本,良莠不齐,纰漏甚多,有很多还是未定稿的案头作品,大大降低了曲谱作为曲家创作"指南车"的规范性和权威性。而张彝宣的《寒山堂曲谱》明确表示:"曲创自胡元,故选词订谱者,自当以元曲为圭臬。……予此谱,不以旧谱为据,一一力求元词,万不获已,始用一二明人传奇之较早者实之。若时贤笔墨,虽绘彩俪藻,不敢取也。盖词曲本与诗余异趣,但以本色当行为主,用不得章句学问。曲谱示人以法,只以律重,不以词贵,奈何舍其本而逐其末也?"②"词曲本与诗余异趣"是张彝宣对诗词曲三种韵文文体差异的深刻认识。曲虽源于词,但意趣不同,不贵藻丽,只重本色。在《寒山堂曲话》中,他引用凌濛初在《谭曲杂札》中的话批评到:"自梁伯龙出,而始为工丽之滥觞,一时词名赫然。盖其生嘉、隆间,正七子雄长之会,崇尚华靡。"③他还引用凌濛初在《谭曲杂札》中的观点,推崇词曲的本色观:"曲始于元胡,大略贵当行,不贵藻丽。其当行者,曰本色。盖自有一番材料,其修饰词章,填塞学问,了无干涉也。故《荆刘拜杀》为四大家,而长材如《琵琶》犹不得兴。以《琵琶》间有刻意求工之境,亦开琢句修词之端。"④而曲谱作为曲家填词制曲的规范,被称为"词家津筏,歌客金镜",更应该选择原创、原初的古体原文为曲例规

① [明]王骥德《曲律》,中国戏曲研究院编:《中国古典戏曲论著集成》(四),中国戏剧出版社1959年版,第126页。
② [清]张大复:《寒山堂曲谱凡例》,《续修四库全书》第1750册,上海古籍出版社2002年版,第637页。
③ [清]张大复:《寒山堂曲谱·曲话》,《续修四库全书》第1750册,上海古籍出版社2002年版,第640页。
④ [清]张大复:《寒山堂曲谱·曲话》,《续修四库全书》第1750册,上海古籍出版社2002年版,第640页。

范,体现本色当行的导向性。从《寒山堂曲谱》"总目"所列70余种剧目看,所辑南戏佚曲可观,且大多是后世有影响的经典南戏戏文。像《吕蒙正风雪破窑记》《孝感天王祥卧冰记》《苏武持节北海牧羊记》《张叶状元记》《刘知远重会白兔记》《崔君瑞江天暮雪》《董秀英花月东墙记》《陈巡检梅岭失妻记》《王魁负桂英传》《朱买臣泼水出妻记》《乐昌公主破镜重圆记》《贞洁孟姜女》《郭华胭脂记》《韩文公风雪阻蓝关记》《蒋世隆拜月亭》《孟月梅写恨锦香亭记》《薛云卿偷赠锦香囊记》《高文举两世还魂记》《郑将军红白蜘蛛记》《郑孔目风雪酷寒亭记》《萧淑贞祭坟重会姻缘记》等,均多有曲调、例曲入谱。当然,由于早期戏文没有文人染指,均为下层书会才人和村塾腐儒作为,事俚词陋,语鄙调讹,于坊间流传,版本众多。而好事者不明就里,妄加改窜,致使谬误流传。张彝宣继续引用凌濛初《谭曲杂札》中的话指出:"《白兔》《杀狗》二记,即四大家之二种也。今世所传,误谬至不可读。盖其词原出于太质,索解人正难,而妄人每于字句不属、方言不谙处,辄加篡改,面目全失矣。《荆》《拜》二记,虽亦经涂削,而其所存原笔处,犹足以见其长,非后来人所能辨也。"①辨析版本,疏通文辞,拨开坊间迷雾,选择"古体原文",是张彝宣在曲谱编纂时下功夫的地方。

　　与其他曲律家相比,张彝宣有突出的个人优势,即本人是传奇作家,一生创作传奇约30余种②。重要作品有《如是观》《天下乐》《醉菩提》《海潮音》《钓渔船》《獭镜缘》《芭蕉井》《重重喜》《龙华会》《井中天》《小春秋》《痴情谱》等。但今仅存《如是观》《醉菩提》《海音潮》《金刚凤》《快活三》等11种。另外,张彝宣还有杂剧《万国梯航》《万家生佛》《万笏朝天》《万流同归》《万善合一》《万德祥源》等6种,均以"万"字打头,总名称为《万寿大庆承应杂剧》,但今未见稿本。传奇《如是观》,一名《翻精忠》,叙写金兵掳走宋徽宗、钦宗二帝,秦桧降金,岳母刺字,责子大义,是颂扬岳飞抗金的故事;《天下乐》演绎民间传说钟馗嫁妹的故事;《醉菩提》演绎佛僧济颠布道劝

①　[清]张大复:《寒山堂曲谱·曲话》,《续修四库全书》第1750册,上海古籍出版社2002年版,第642页。

②　《新传奇品》《重订曲海总目》《曲目新编》《今乐考证》《传奇汇考标目》《曲录》等对张彝宣所作传奇有剧目多寡不一的著录。《古本戏曲丛刊》三集收录11种。

善的故事,其《打坐》《伏虎》《当酒》等折子戏有名。李斗《扬州画舫录》载,扬州洪班丑角刘亮彩,以演出《醉菩提》全本而知名:"及江班起,更聘刘亮彩入班。亮彩为美君子,以《醉菩提》全本得名。"①清代最著名的戏曲选本《缀白裘》收录《付笺》《打坐》《石洞》《醒妓》《伏虎》《天打》《当酒》等出戏文。《海音潮》演绎观音大士修行得道的故事。《钓渔船》改写《西游记》中的传说故事。另还有《三祝杯》《智串旗》《大节烈》《新亭泪》《罗江怨》《金凤钗》等6种未完稿。张彝宣的传奇题材广泛,构剧新颖,风格多样。他注重舞台的演出效果,情节不离神佛鬼怪,奇特跌宕,嬉笑怒骂,亦庄亦谐,跳出了晚明以来才子佳人情爱剧的窠臼,对传奇创作题材和方法都有很大的突破,但也落入了善恶有终、阴阳果报的俗套。吴梅评价说:"共著传奇二十三种,《如是观》《醉菩提》最脍炙人口,今歌场中,尚未绝响也。"②正因为张彝宣自身有传奇创作的实践经验,他对传奇体式和演唱特点的理解影响到了曲谱的编撰。"引子"是每一出传奇"副末开场"叙述剧情大意的手段。不管是集前人诗词雅句炫学,还是引生活格言、民间俗语串场,往往成为文人炫耀学问的平台。稍后于《寒山堂曲谱》的查继佐(1601—1677)的曲谱《九宫谱定总论》"引子论"云:"出场有引子,或一或二,在过曲之前,每句尽一截板。亦有不用引子,即唱快板小曲,以代引子者。"③可见从曲文结构的整体性看,引子对剧情的介绍虽起到提纲挈领的作用,但"作传奇者,或舍去不填,或仅作一二句,或用诗余、绝句代之"④,删去"引子"对剧情完整性并不造成损害。张彝宣还从舞台演唱的角度,引征史料说:"老顿亦多节去不唱。"老顿,即顿仁,生卒年不详,是嘉靖年间(1522—1566)南京教坊的老曲师,精于北曲,"于《中原音韵》《琼林雅韵》终

① [清]李斗:《扬州画舫录》卷五,江苏广陵古籍刻印社1984年版,第79页。
② 吴梅:《瞿安读曲记·快活三》,王卫民编校:《吴梅全集》(第一册),河北教育出版社2002年版,第221页。
③ [清]查继佐:《九宫谱定总论》,俞为民、洪振宁主编:《南戏大典》(清代卷一),黄山书社2012年版,第28页。
④ [清]张大复:《寒山堂曲谱凡例》,《续修四库全书》第1750册,上海古籍出版社2002年版,第637页。

年不去手,故开口、闭口与四声阴、阳字,八九分皆是"①。老顿是著名的北曲曲师,曾随驾赴京学北曲多年,他都认为引子可以不唱,有一种可能,就是"副末开场"形式多样,原本有唱、有说、有逗,文人染指后,总是极意尽妍,卖弄文辞。所以,不收引子,是《寒山堂曲谱》谱式体制的重要特点。在《寒山堂曲话》中,他引用王骥德《曲律》中的论述:

> 引子须以自己之肾肠,代他人之口吻。盖一人登场,必有几句要紧说话。我设以身处其地,模写其似,却调停句法,点检字面,使一折之事头,数语概括,尽情、勿晦、勿泛,此是上谛。《琵琶》引子首首都佳,所谓开门见山手段。②

而关于"尾声",张彝宣引用凌濛初《谭曲杂札》中的论述表达自己的观点:

> 尾声元人最加注意,而末句最紧要,北曲尚矣。南曲如《拜月》可见一斑。大都以词意俱若不尽者为上。词尽而意不尽者次之,若词意俱尽则平平耳。犹未舛也。而今时,度曲者词未尽而意先尽。亦有词既尽而句未尽,则复强缀一语以完腔。未必貂不足,真所谓狗尾续也。③

张彝宣有丰富的传奇创作经验,对传奇体制的理解和把握有自己的切身见解。他宣称:"此谱以实用为主,不炫博,不矜奇。"反映出谱主罢黜奇炫、崇尚实用的撰谱宗旨。关于"犯调",张彝宣也有独到见解:犯调只是将同一宫调,或同一管色之宫调中,二调以上,

① [明]何良俊《曲论》,中国戏曲研究院编:《中国古典戏曲论著集成》(四),中国戏剧出版社1959年版,第10页。
② [清]张大复:《寒山堂曲谱·曲话》,《续修四库全书》第1750册,上海古籍出版社2002年版,第642页。
③ [清]张大复:《寒山堂曲谱·曲话》,《续修四库全书》第1750册,上海古籍出版社2002年版,第640页。

以至若干调,各摘数句,各合成一曲便是。凡稍明律法者,皆可为之。故此谱但收过曲,不收犯调。① 犯调是曲体文学创作中非常普遍的现象,在词调中就已经广泛存在。曲承于词,所以犯调在传奇创作中也广泛使用。而张彝宣对犯调问题也有系统的研究,并有许多精辟的见解。他认为,曲谱是文人填曲度曲的"指南车",必须要选取经过时间积淀、稳定性较强而又被曲界普遍认可的曲例入谱,这样才能体现曲谱的权威性、可靠性和实用性。他分析说,犯调实际上是曲体韵文创作中的"补救之法","正调已足采用,何须犯调?且犯之法虽易明,若求音律和美,两调接笋处如天衣无缝者,非精通音声不易措手"②。张彝宣深刻认识到,要摘取两调以上的部分句段组成新的曲调,并非易事。特别是句段之间的关联,即所谓的"接笋"处,有字句、平仄、韵律的内在要求。但是,在曲体韵文长期的实践过程中,犯调也确实涌现出不少精彩完美的"组合"。所以,张彝宣这样定位该谱对犯调的选择:"古曲中之犯调,其音韵美听,沿用已久,如【一秤金】、【五马风云会】、【渡江云】之类,则直可作正调看不必问其所犯何调也。"③所以,他在曲谱中舍弃了犯调。

关于曲体的衬字问题,一向众说纷纭。谱之难订,厥在衬字。衬字之设,原在于疏文气,足文义,为曲调最巧处。就像词一样,很多传奇作者于此道不精深,"故往往将衬作正,不得已而移板增拍,致令全调俱乖"。与其他曲家不同的是,尽管衬字从文体角度看是"疏文气,足文义",但从曲体角度看,是要服从于曲调的音韵和谐与板拍完整。所以,张谱在处理衬字问题上的原则是"此谱于此,再三着意,力搜衬字最少之曲,以为法则",同时,在标注形式上,"旧谱于衬字皆旁书,极易混淆,此加朱□,一目瞭然矣"④。应该说,《寒山堂曲

① [清] 张大复:《寒山堂曲谱凡例》,《续修四库全书》第1750册,上海古籍出版社2002年版,第637页。
② [清] 张大复:《寒山堂曲谱凡例》,《续修四库全书》第1750册,上海古籍出版社2002年版,第637页。
③ [清] 张大复:《寒山堂曲谱凡例》,《续修四库全书》第1750册,上海古籍出版社2002年版,第637页。
④ [清] 张大复:《寒山堂曲谱凡例》,《续修四库全书》第1750册,上海古籍出版社2002年版,第638页。

谱》是在同类曲谱中对衬字问题把握得最为谨慎的曲谱之一。

第二节　正本清源、稽考变异的曲学思维

如上述,《寒山堂曲谱》现存五卷残本和十五卷残本两种类型。前者正文前辑有"谱选古今传奇散曲集总目",并标"男　继良君辅　继贤君佐　同辑"字样,可知系其两个公子辑录。由于"总目"中涉及到谱内所引征曲文来源,并稽考作者姓名、里居等珍贵资料,曾经被学者认为辑有早期诸多南戏资料,原始珍贵,备受关注。后来学者们对照十五卷残本,才发现五卷残本著录曲文资料讹错较多,且作者本人在十五卷残本中已经更正。曾经被认为《寒山堂曲谱》对南戏诸多剧目材料的发现,其实并非如此。为此,冯沅君、赵景深和当代学人黄仕忠等都曾撰文作过甄别和界定。按照当今学人周巩平的介绍,张大复此曲谱另有《南词便览》《元词备考》《词格备考》三种残钞本存世。① 可知,《寒山堂曲谱》的撰谱依据和操作过程。《南词便览》是其初稿,他没有走其他曲谱撰谱的老路,没有依据当时已存并有较大影响的蒋孝的《旧编南九宫谱》、沈璟《南曲全谱》、沈自晋《南词新谱》等现成曲谱为基础,而是根据自己掌握的宋元戏文、散曲原词,按照自己理解和酌定的撰谱思路,规定体式,选择曲例,增加笺语。比如仙吕宫过曲中的曲调【八声甘州】,曲例系旧刊元传奇《卧冰记》。原词是:"从别故里,离母亲膝下今喜。参侍家兄不见,教我寸心惊疑。教他后园守奈子,酷暑炎,无怨语,我母又何故灭裂孩儿?"末附笺语云:"此曲极妙,胜《荆钗》'穷酸魍魉'一曲。平仄发调,细玩自知。'侍'字用平声,'我母'二字用平声,'教他'二句作一联,更佳。"从曲文内容看,其排场是孝子王祥返乡看到家中光景的内心感慨。其情真挚朴实,其语全无藻绘,词陋而味长,真正达到了事俚词质的效果。另一个曲牌【傍妆台】收元传奇《东窗记》"为皇朝捐躯征战"一曲,末附笺语"此曲比旧谱所收者更叶";而【桂枝香】其二收元传奇《王十朋》"安人容拜,解元听解"一曲,末附笺语

① 周巩平:《张大复戏曲作品辨》,《戏曲研究》第十九辑,文化艺术出版社1986年版。

"旧谱收《琵琶》一曲，不若此曲之有法"。可见尽管多收古拙原文，但谱主还是看重格律技巧无讹错的曲文。

廓清南曲曲牌源流，是《寒山堂曲谱》正本清源的重要途径。宋元之际是中国戏曲走向成熟的重要阶段。据钟嗣成《录鬼簿》、贾仲明《录鬼簿续编》等材料介绍，有一个称之为"书会才人"的士人群体专门替戏文子弟、说话艺人编写话本和脚本。玉京书会、燕赵才人、四方名士大夫纷纷编撰时行传奇、乐章。所谓的传奇，指的是戏文；所谓的乐章，指的是散曲、套数之类的韵文。钟嗣成《录鬼簿》"赵良弼"下注云："乐章、小曲、隐语、传奇，无不究竟。"[①]这些书会才人，可能终身布衣寒士，是宋元之际士大夫阶层分化后向底层流动的群体。他们熟悉底层民众的生活方式，知晓耕男织女和贩夫皂隶的审美需求，所以很多语言来自民间，包括俚歌俗曲，民谚方言，极尽本色。而梨园家优，口传音律，不通文墨，又容易在曲中妄插诨语。张彝宣在撰谱过程中，力图还原戏文的原初面貌，所选曲例尽可能接近或靠近某一曲牌的原初状态，以达到"古体原文"的效果。仙吕宫过曲中收【解三酲】，其"又一体"，曲选元传奇《东墙记》之"为薄情使人萦系终日，把围屏闷倚，病恹恹顿觉伤春睡，一日瘦如一日。有时待整些残针指，便拈起东来却忘了西。香闺里，闷无言，空对着针线箱儿"。末附笺语："古本曲常将【泣颜回】为【好事近】，【月儿高】作【误佳期】，【解三酲】为【针线箱】，词隐先生因曲中三字，另分一体。又别一宫。予以为此曲与【解三酲】大同小异，即为【解三酲】别体也。可若因一二字不同，一二板不合，即另立一名，又出别宫，则二调不分矣。"另【油核桃】"又一体"选"乐府统宗"元词"告得雁儿，告得雁儿，略略听奴诉与。雁儿略略停翅，雁儿，奴家有封书寄信"。末附笺语云："此曲无名，与【油核桃】有涉，故附于此。冯子犹先生云，曲中有雁儿二字数处，即名'雁儿'可也。论亦妙。"对南曲曲牌源流与变异的甄别和梳理，是《寒山堂曲谱》的另一重要特征。"犯调"是曲体韵文演变中技术性要求很高的课题，如上述，张彝宣有非

① [元]钟嗣成：《录鬼簿》，中国戏曲研究院编：《中国古典戏曲论著集成》(二)，中国戏剧出版社1959年版，第125页。

常清晰的态度。但是,要达到音律和美,正如"两调接笋处如天衣无缝者,非精通音声不易措手"。他在"凡例"中认为【一秤金】、【五马风云会】、【渡江云】等犯调运用广泛,非常成熟,"可作正调看"。在本谱仙吕调最后,谱主选取【一秤金】,曲例选自元传奇《牧羊记》"鸡鸣初起,入厨调理"。全曲51句,253字。这在宋元时期的曲牌中篇幅是很大的。由于【一秤金】是由十六种曲牌中的若干句段组合而成,篇幅庞大。怎么处理这么长的曲例,以前的曲谱似无先例。张彝宣认为:"此确是犯调,正曲必无此冗长。但历代曲谱皆未能分析清楚,众说纷纭。予以为此调自成一套,音调美听,与北曲之【九转货郎儿】相同。用者但准此曲平仄作之,不必问其所犯何调也,故韵分为四段。"所提到的【九转货郎儿】系元代说唱艺人专用曲牌,后被杂剧作者吸入套曲中。昆曲名段《挑袍》,敷衍关公千里走单骑,净角唱【九转货郎儿】曲。谱选此段【一秤金】,由旦角苏武妻叙述在家白天侍奉婆母,夜晚期盼丈夫的艰辛和焦虑。其中,"惜分飞,怕见燕莺期,不如归去。愁听子规啼,要相逢相知。几时边事末期,扬鞭伏节,何时跨马回乡里。倚危楼,凝望云山万叠人千里,这相思甚时已"一段,感情真挚,语言朴实,感人至深。面对冗长曲文,张彝宣第一次采用分段形式,将51句曲文分为四段。从内容上看,四段文字分别代表情节的四个单元,相对独立。可见张彝宣完全从舞台搬演角度处理曲文,这是其他曲谱未曾出现过的分列方式,估计是考虑到当时昆曲舞台对类似曲牌使用的频度较高,为填词度曲者提供可借鉴的范例。

如前述,关于成熟曲牌的体式变化,是明清曲谱均非常关心的问题。通过梳理曲牌的来龙去脉,稽考其在演变过程中的使用特点,是张彝宣曲谱的重要特征。【雁过声】是经典的北曲名牌,但很早就流入南曲戏文当中。谱主在题注中解释道:"一名【阳关三叠】,十二句,四十七字,三十三拍。"他选元传奇《杀狗劝夫》中"昨天际晚时,见小叔背负员外回归"为例曲,此曲叙述小叔子背负醉酒员外到家,员外酒醒后对小叔拳打脚踢,并将其逐出窑洞的过程。通篇采用白描手法,使用底层人的生活语言。其二同样选择《杀狗劝夫》"小叔知礼攻书,又怎肯怀着恶意"一曲,以说话人口吻叙述同胞兄

弟之间的误解。谱后附笺语:"此体与'琵琶教子'诸曲绝不相同。但末二句稍似耳。此系元曲,不可废弃也。旧谱失收,今故补入。"对于曲牌在流传中的细微差异和旧谱的疏忽,张彝宣是尽力弥补和纠正,以达到审音正律的效果。还如正宫过曲【白练序】"又一体",谱选例曲为《东窗记》"承宣命,解军柄,束装往帝京。教传示,萱堂暮年衰景,思省闷转萦,恐十载功名,一旦倾从天命,前程休咎,未知分明"。末附笺语:"此体作者极多。沈谱失收。皆是元曲,何云三字起调非【白练序】也。若用第二曲,与前'银屏坠井'一曲相同。"当然,对曲牌体式的变化,曲谱持十分严谨的态度。【锦缠道】是正宫名曲,元曲小令当存之。本谱例曲选《杀狗劝夫》"计谋成,杀一狗,撇在后门"一曲,是一首比较接近【锦缠道】原初体式的曲文,保证了曲谱辨文和正谬的曲学导向。自周德清撰《中原音韵》开曲谱"正语之本,变雅之端"的先例以来,严谨的曲谱在对曲牌完整性的要求方面,都是慎之又慎。张彝宣也不例外。

但张彝宣对民间演唱形态对曲调的影响也是非常关注的。如正宫过曲【醉太平】"又一体"其二,例曲选《张叶传》:"娘行恁说,有些意,不须我每为媒主,出个猪头祭土地,有缘时贺喜。"末附笺语云:"此曲与前绝不同。疑为衮。然与此曲大同而小异。故记于此。"滚调源于民间腔调弋阳腔。万历年间,弋阳腔的变体青阳腔在演唱戏文时,将其形式发挥得淋漓尽致,成为青阳腔演唱的标志性特色。但是,由于滚调多有对格律的"突围",一般不被文人认同和接受。一般的曲谱中,也绝不收带有滚调的例曲。但张彝宣并没有保守地完全排斥民间艺伶对曲牌联套的创造性发挥,起码在曲谱中对此类现象作出客观合理的解释,让后人对曲牌的多样性变化有全方位的认识。还有像正宫过曲【蔷薇花】之外,另有【野蔷薇花】、【小蔷薇花】等"姐妹"曲牌,曲例均选自南戏《王焕传》《卧冰记》等早期戏文。这是该谱既注意宏观把握,又照顾微观审视的重要方法论意义。

第三节　改腔就字、改字就腔的曲唱关系

五卷残本《寒山堂曲谱》中的"曲话",共有十八则。除了第一、

第二、第三则系张彝宣自撰外,其余内容均引用王骥德《曲律》、凌濛初《谭曲杂札》和沈宠绥《度曲须知》中的论述。其中,第四、第五、第六、第十七、第十八条引自王骥德;第八、第九、第十、第十一、第十二、第十四、第十五、第十六条引自凌濛初;第十三条引自沈宠绥。前面三条张彝宣自撰的曲话,不仅提供了有价值的重要信息,而且可窥见张彝宣的曲学见解。比如张彝宣结识并折服著名曲师钮少雅的信息。其第三条云:

> 吾友同里钮少雅者,本京师中曲师。年七十八,始与予识于吴门。倾盖论曲,予为心折。少雅善度曲,年虽逾古稀,而黄钟大吕,犹作金石音。犹善撒笛,所藏古曲至多。自言尝作南谱,存云间徐于室处。未得一见,惜哉!今少雅已归道山,前辈又弱一人。少雅亦痛恨世之改四梦者之规圆方竹,尝发奋不易一字,而将乖于律者,改为犯调,使案头氍上,俱可供玩,可谓四梦之功臣。惜其仅成《还魂》一种,余未著笔。今《还魂》已为其侄人裹已梓行矣。①

更重要的是,与此相关联的《曲话》前三条,均谈及汤显祖《临川四梦》"失律"问题。第一、二条述引如下:

> 论前明作家,首推汤临川。临川多读元曲,一力规模,尽有佳处。惜其才足以逞,律实未谙。韵脚多用土音,如"子"与"宰"叶之类是也。临川自云:骀荡淫夷,转在笔墨之外。佳处在此,病处亦在此。彼未尝不自知,特才源若泻,不耐检讨,悍然为之,未免护前耳。然但作文字观,犹胜依样葫芦,而类书故实堆满者。昔《还魂》初出,沈词隐欲为删订,临川曰:彼恶知曲意哉!吾兴之所至,不妨拗折天下人嗓子。惟予读《临川玉茗堂集·致李子章书》谓,他日入国门,当与老顿细斟。是临川

① 〔清〕张大复:《寒山堂曲谱·曲话》,《续修四库全书》第1750册,上海古籍出版社2002年版,第638—639页。

不徒自知其非,且亦有意改作也。祇以一时改作者,未免斫小巨木,规圆方竹,殊不足以服其心。如留一道画不尊的愁眉待张敞,改为留着双眉待张敞之类。宜其作此强项语,且有终愧王维旧雪图之讥也。

临川曲改作者极多,而四梦全部改作者,只有臧晋叔一人。晋叔精通律吕,妙解音声,尝梓元人百种曲,无一调不谐,无一字不叶,是诚元人功臣也哉。惜其长于律而短于才,所改《四梦》大失原本神味,今亦不传。①

对汤显祖《临川四梦》才情与音律的评价,是张彝宣这三条自撰曲话的主要内容。其中有拾前人余唾,诸如说汤显祖"才足以逞,律实未谙,韵脚多用土音"之类的表述,也有对汤显祖传奇所表现的才情高度肯定,同时也说到《四梦》的改编问题。张彝宣首先高度肯定汤显祖在戏曲史的崇高地位。认为前明作家,首推汤临川,这是有眼光的。他没有像别的曲谱、曲论那样,把汤显祖和沈璟进行比较,认为汤显祖不谙音律,沈璟缺乏才情,而是直接说"首推汤临川",并说汤显祖多读元曲,潜心模仿,尽有佳处。当然,张彝宣也批评汤显祖不谐曲律,但都是明清曲家旧论,并无新意。《临川四梦》问世后,有众多的改编者。张彝宣只提到臧懋循、钮少雅两人。还有像明代沈璟、冯梦龙等重要的改编者却只字未提。他高度称赞臧晋叔"精通律吕,妙解音声",并是"四梦全部改作者",但终不是汤显祖那样的绝世才情,其所改《四梦》,"大失原本神味",在曲坛黯然失色,"今亦不传"。所以,张彝宣赞赏钮少雅的做法:"不易一字",改用"犯调",而使旷世奇文协于律,顺于嗓,便于歌,"案头氍上,俱可供玩,可谓四梦之功臣"。

从《曲话》上述内容看,张彝宣涉及了曲体韵文"字"与"腔"关系的重大问题,即到底应该"以字就腔"还是"以腔就字"的问题。这是我国古典曲体韵文的核心范畴之一。南戏和传奇均是特殊性质的

① [清]张大复:《寒山堂曲谱·曲话》,《续修四库全书》第1750册,上海古籍出版社2002年版,第638页。

韵文,曲牌体戏剧的演唱方式很大程度上是从声词和散曲转借而来,成就了我国丰富多彩的韵文文学体式中最富有变化的文体体貌。不管是文人"清唱"还是伶人"剧唱",都必须通过声腔形态表达出来。而且,北曲和南曲形态迥异,王骥德云:"南北二调,天若限之。北之沉雄,南之柔婉,可画地而知也。北人工篇章,南人工句字。工篇章,故以气骨胜;工句字,故以色泽胜。"①进入中晚明以后,尽管文人濡染南戏,"曲盛于海",但终究"美逊于元"。于是,首先就出现改北调为南曲的现象。张彝宣云:"改北调为南曲者,世盛行李日华之《西厢记》,然实是吴人崔时佩所为,予读《百川书志》知之。"然而,他承袭凌濛初对《南西厢》改编的评述:

> 《南西厢》增损字句以就腔,已觉截鹤续凫,如"秀才们闻道请"下增"先生"二字是也。更有不能改者,乱其腔以就字句,如"来回顾影,文魔秀才欠酸丁"是也,无论原曲为"风欠",而删其"风"字为不通,即【玉胞肚】首二句,而强欲以句字平仄叶,亦须云:"来回顾影,秀文魔风酸欠丁。"盖第二句乃三字一节,四字一节,而四字又须平平仄平。如今四字一节,三字一节,如一句七言诗,岂本调耶?今唱者恬不知怪,亦可笑也。至《西厢》尾声,无一不妙。首折煞尾,使之悠然有余韵,而直取"东风摇曳垂杨线,游丝牵惹桃花片"两词语填入耶,真是点金成铁手。乃《西厢》为情词之宗,而不便吴人清唱,欲歌者不得不取之此本,亦无可奈何耳。②

从这段描述我们可以感觉到:关于北曲改南曲,或者是南曲改南曲(即海盐腔、弋阳腔、昆山腔、余姚腔等之间的转换,或云"诸腔""杂调"之间的转换),无非两途。一是"增损字句以就腔",也是曲家常说的"改字就腔"。比较突出的如明初以来改编王实甫《西厢记》

① [明]王骥德《曲律》,中国戏曲研究院编:《中国古典戏曲论著集成》第四册,中国戏剧出版社1959年版,第146页。
② [清]张大复:《寒山堂曲谱·曲话》,《续修四库全书》第1750册,上海古籍出版社2002年版,第639—640页。

("北西厢")为"南西厢"的现象。从李日华、崔时佩①的《南西厢记》情况看,在至今可以看到的20余种《西厢记》改本中影响最大。成书于明嘉靖年间(1522—1566)的小说《金瓶梅词话》曾经多次提到戏班演唱《南西厢记》。比如第七十四回,描写安郎中在西门庆家做东设宴,唤海盐戏子唱【宜春令】"第一来为压惊"一套奉酒。今天昆曲舞台上的折子戏《游殿》《闹斋》《寄柬》《跳墙》《佳期》《拷红》《长亭》《惊梦》等,多遵循李、崔本的《南西厢》。但是,许多文人还是表示不满。明嘉靖初年,江苏吴县文人陆采(1497—1537)曾批评李日华的《南西厢记》说:"李日华取实甫之语翻为南曲,而措辞命意之妙,几失之矣。予自退休之日,时缀此编,固不敢媲美前哲,然较之生吞活剥者,自谓差见一斑。"②便又重新改编《北西厢记》为《南西厢记》,获得一些文人的赞赏,但也终究没有在舞台站住脚跟。从李、崔改本看,情节上基本遵循《王西厢》的框架,考虑到传奇演出规制明显大于杂剧,《李西厢》扩大了舞台容量。将杂剧体制的二十出改成传奇体制三十五出。比如,《王西厢》第一出"佛殿奇逢",改为"家门正传""金兰判袂""萧寺停丧""上国发轫""佛殿奇逢"五出;第五出"白马解围",改为"乱倡绿林""警传闺寓""许婚借援""溃围请救""白马起兵""飞虎授首"六出。而北杂剧生旦主唱的体制,在"李西厢"中也完全打破,大多数角色都有演唱任务。翻改"王西厢"的主要目的是便于"南唱"。因为南方声腔的演唱方式,包括曲牌使用、发音吐字、乐器伴奏等与杂剧有很大差异。李日华把《西厢记》的曲牌均改为南曲曲牌,虽基本保留王实甫的曲辞,但为了南曲曲牌的方便,有些词语作了剪裁改撰。这就是"增损字句以就腔"。但为何引起文人的愤愤不满呢?根本原因是《西厢记》乃"情词之宗",很多曲文脍炙人口,广泛流传,任意改动便降低了经典的权威地位。像"长亭送别"一出著名的【端正好】曲词"碧云天,黄花地,西风紧,北

① 关于《南西厢记》作者是李日华还是崔时佩,或崔时佩改编、李日华增补的问题,曲学界还有争议。

② [明]陆采:《南西厢记序》,蔡毅编著:《中国古典戏曲序跋汇编》,齐鲁书社1989年版,第1195页。

雁南飞。晓来谁染霜林醉,总是离人泪",与下文的【滚绣球】曲词"恨相见得迟,怨归去得疾。柳丝长玉骢难系,恨不倩疏林挂住斜晖。马儿迍迍的行,车儿快快的随,却告了相思回避,破题儿又早别离。听得道一声去也,松了金钏;遥望见十里长亭,减了玉肌:此恨谁知?"在《李西厢》中被揉进一首【普天乐】:"碧云天,黄花地,西风紧,北雁南飞。晓来时谁染霜林,多管是别离人泪。恨相见得迟,怨疾归去。柳丝长,情萦系。倩疏林挂住斜晖。去匆匆程途怎随,念恩情使人心下悲凄。"就像李渔后来评价《李西厢》:"推其初意,亦有可原。不过因北本为词曲之豪,人人赞羡,但可被之管弦,不便奏诸场上,但宜于弋阳、四平等俗优。"①张彝宣对《李西厢》的态度,契合了明清文人对"改词就腔"的矛盾心态。

　　随着南曲"诸腔""杂调"的兴起,曲体韵文多方变易,就有了其二:"乱其腔以就字句",也是曲家常说的"改腔就字"。就拿对汤显祖《临川四梦》的改编现象,特别是《牡丹亭》的改编来说。张彝宣提到的臧懋循改编《四梦》,今存有明万历四十六年(1618)吴兴臧氏原刻《玉茗堂四种传奇》。臧氏在《玉茗堂传奇引》中说:"临川汤义仍为《牡丹亭》四记,论者曰:'此案头之书,非筵上之曲。'夫既谓之曲矣,而不可奏之筵上,则又安取彼哉?且以临川之才,何必减元人,而犹有不足于曲者,何也?"又云:"予病后,一切图史,悉已谢弃,闲取四记,为之反复删订,事必丽情,音必谐曲,使闻者快心,而观者忘倦,即与王实甫《西厢》诸剧并传乐府,可矣。"②臧懋循是音韵学家,精审字之阴阳,韵之平仄,对《牡丹亭》进行大量删并。例如,原来《腐叹》《延师》《闺塾》三出删并成《延师》,删去陈最良的【洞仙歌】、【浣纱溪】等曲,删去杜丽娘、春香的【绕池游】等曲;《寻梦》一出删去春香误早膳等情节,删去【夜游宫】、【月儿高】、【懒画眉】、【不是路】诸曲;像《冥誓》一出,原本是【懒画眉】、【太师引】、【琐寒窗】、【太师引】、【琐寒窗】、【红衫儿】、【前腔】等七支曲文叙述生旦相见的场景,

　　① [清]李渔:《闲情偶寄》,中国戏曲研究院编:《中国古典戏曲论著集成》第七册,中国戏剧出版社1959年版,第33页。
　　② [明]臧懋循:《负苞堂文选·玉茗堂传奇引》,《续修四库全书》第1361册,上海古籍出版社2002年版。

臧氏认为"驳杂难唱",全部删去,改为两支犯调【锦堂犯】。由于文人传奇篇幅长,情节冗长,已成痼疾,要演全本,均需多日。后世优伶曲师在搬演传奇过程中,多取折子,或者删并曲文。"改腔就字"就成为后来场上搬演文人传奇的常规办法。但是,从曲界的认可度可以看到,人们同样普遍不看好这种完全为就腔而黜字的行为。

联系上述分析我们看到,张彝宣编纂《寒山堂曲谱》的思路是非常清晰的。尽管还是格律谱,主要是审定宫调内曲牌的文字格律,包括句段、字数、平仄、韵脚等,为填词度曲者提供指南。但张氏紧扣当时昆曲舞台演出现状,既重案头,兼顾场上。他高度评价钮少雅的曲学修养,斥责众多肆意改编汤显祖《临川四梦》的文人是"规圆方竹",契合凌濛初对诸多改手的不满:"而一时改手,又未免有斫小巨木、规圆方竹之意,宜乎不足以服其心也。"①所以,他高度赞赏钮少雅"不易一字而将乖于律者改为犯调"的做法。改为"犯调",并非"不易一字",而是将套曲精彩的曲文句段连缀成新的曲词。正确处理"字""腔"关系,牵涉到传统曲体韵文变革的深层结构:中国传统曲唱是"依字声行腔"的特殊音乐形式,汉字本身的四声和平仄在诵读时就有旋律特征,字、腔高度和谐才是曲体韵文的最高境界。张彝宣推崇钮少雅"犯调"的方法,也得到曲学大师吴梅的认同。吴梅先生评价钮少雅云:"少雅有格正《还魂记》,字字剔肾镂心,至佳。"②这种通过"犯调"手段救正曲文失律的方法,既不伤害经典的"神味",又能纠正筵上演唱的"拗嗓",是协调曲体韵文"字""腔"关系的良好途径,也是张彝宣曲学思维的重要特点。

① [明]凌濛初《谭曲杂札》,中国戏曲研究院编:《中国古典戏曲论著集成》第四册,中国戏剧出版社 1959 年版,第 254 页。

② 吴梅:《玉茗堂还魂记(一)》,《吴梅全集·理论卷》,河北教育出版社 2002 年版,第 845 页。

第九章

《钦定曲谱》的官修意义与曲学价值

近代著名学者梁启超在《中国近三百年学术史》中,高度肯定清代儒学者对曲谱编撰的重要贡献:"初,康熙末叶,王奕清撰《曲谱》十四卷,吕士雄撰《南词定律》十三卷。清儒研究曲本之学,盖莫先乎此。乾隆七年,庄亲王奉敕编《律吕正义》'后编',即卒业,更命周祥钰、徐兴华等分纂《九宫大成南北词谱》八十一卷,十一年刊行之。曲学于是大备。"[①]《四库全书总目》集部"词曲类"著录的《钦定曲谱》(十四卷)(或称《御定曲谱》《康熙曲谱》),成书于清康熙五十四年(1715),由内府刻大开朱墨套印本。这一年同时成书的还有《钦定词谱》,均由馆阁臣工王奕清领衔编修。王奕清(1665—1737),字幼芬,号拙园,太仓(今属江苏)人。系康熙朝文渊阁大学士兼礼部尚书王掞(1644—1728)长子。康熙三十年(1691)进士,选庶吉士,擢官詹事兼翰林院侍读学士,是编纂《御选历代诗余》(1707)、《钦定词谱》(1715)、《钦定曲谱》(1715)的领衔者或主要纂修官。《清史稿》列传卷七十三有传。周维培《曲谱研究》认为《钦定曲谱》"匆促成书,草率之极"[②],结论为之匆忙。康熙帝玄烨于汉语各类文体均有兴趣,钦命馆阁儒臣编纂各类选本,体现皇家意志,以示文化昌盛。这是继《钦定词谱》之后,王奕清领衔编纂的重要格律谱,以官书的形式、钦定的标准,体认了格律谱的曲体规范,使得明清两代曲谱编纂实现了由私学、家学向官学的转换,在曲谱编纂史上的历史地位不容忽视。本谱现存《四库全书》本(《影印文渊阁四库全书》、《文津

① 梁启超:《中国近三百年学术史》,上海三联书店2006年版,第317页。
② 周维培:《曲谱研究》,江苏古籍出版社1999年版,第211页。

阁四库全书》据以影印,民国期间上海扫叶山房据以石印)。

第一节 曲谱编纂的官学转换

康熙帝钦定的文类编纂含括《赋汇》《全唐诗》《宋金元明四代诗选》《御选历代诗余》《钦定词谱》《钦定曲谱》等,编纂官级别非常高。尽管《四库全书总目·集部·词曲类·小序》对词曲文体的评价并不高,认为系"乐府之余音,风人之末派,其于文苑,尚属附庸","词曲二体,在文章技艺之间,厥品颇卑,作者弗贵"①。"曲体卑微"的观念依然留于馆阁儒臣心目中。但从《钦定曲谱》卷首可以看出,以内阁大学士、《四库全书》总纂修官纪昀和陆锡熊、孙士毅,总校官陆费墀等朝廷重臣,对曲谱的修订非常重视。他们在卷首表达了对乐府、词曲等文体的认识和对这部曲谱的评价,观念上已经不再将视词曲为"小道"。序言云:"盖词曲并乐府之遗则,本源风雅,虽体制不同,而咏歌唱叹足以抒性灵而感志意,其道同也。""抒性灵感志意"是封建统治者对文学作品社会功能正面肯定的惯常用语。序言肯定词曲源于乐府,同样尊崇风雅。虽然创作主体和词章样式完全不同,但择其雅正者,同样有温润人心的作用。回顾曲谱编纂流变历史,《四库全书总目》认为:"向来曲谱从无善本。惟《啸余谱》旧所盛行而中多讹舛,其余若元之《太平乐府》、明之《雍熙乐府》,又皆选择词章无关制谱,均未足为依据。是编详列宫调,首卷载诸家论说及《九宫谱定论》。一卷至四卷为北曲,五卷至十二卷为南曲。而以失宫犯调诸曲附于末卷。谱中分注孰为句孰为韵,又每字并注四声于旁,其入声字或宜作平、作上、作去者,亦皆详注。一展卷而可得收声归韵之法。其所采辞章并于诸家传奇中择其语意雅顺者,而于旧谱讹字间附考订于后。乐贵人声,是编固审音考律之一端也。"这列于曲谱首段的话不知出于谁手,但代表的是总纂官纪昀等官方对曲谱编纂和评价的基本标准。首先,肯定国家层面修撰曲谱的意

① [清]永瑢等:《四库全书总目》卷一九八《集部 词曲类一》,中华书局1965年版,第1907页。

义。审视明清以来的曲谱，纷纭多姿而无善本。康乾盛世是中华文化大收官大总结的时期。康熙帝雅爱文学，于词章书画均有涉猎，他钦命馆阁臣工编纂各种文类的全集和选本，其《御制选历代诗余序》曾云："朕万畿清暇，博综典籍，于经史诸书，有关政教而裨益身心者，良已纂辑无遗。"①包括《赋汇》《全唐诗》《宋金元明四代诗选》等均由康熙亲自裁定。紧接着的《御定词谱》《御定曲谱》基本是这个套路，是国家层面的官修谱，代表最高统治者的文化倾向。其次，断言曲谱向无善本。这也是皇家层面修谱的目标，也就是崇雅归正，择善而为。因为内府收藏有天下善本，可以比较互勘，催生好谱问世。第三，扼要介绍本谱的体制。从《啸余谱》的编纂得到启发，实现第一次南北曲合谱。其谱式特点是：分北南，列宫调，注句韵，详四声，别平仄，标入声，以期达到"展卷而可收声归韵的效果"。应该是王奕钦执笔的《钦定曲谱凡例》也认为："曲谱从无善本。元有《太平乐府》，明有《雍熙乐府》，世所盛推，然皆选择词章，荟萃名作，与制谱无涉。《啸余》旧谱，又多舛讹。今北曲参考《元人百种》所载诸家论说，南曲稍采近日所行《九宫谱定》一书，择其根柢雅驯者，附于卷首。"②可见王奕钦等馆阁臣工是认真分析研判相关曲论著作的成就和不足，并基于对相关曲籍的周密合理认识来组织编纂曲谱框架的。

谱内卷首的"诸家论说"，题下注曰"参考啸余旧谱及元人百种选本所列，稍加删节"，选录了郑樵《乐府序》、程明善《啸余谱序》、周德清《中原音韵起例》、陶九成《论曲》、燕南芝庵《论曲》、赵子昂《论曲》、柯丹丘《论曲》、涵虚子《论曲》《九宫谱定论曲》等内容。虽然没有多大创意，但纵观诸家说曲之精要，多把乐府章句、声歌之法与天地之心、阴阳之道、雅俗之正、义理之说紧密结合起来，充分肯定啸歌咏叹与世俗人心的内在沟通，强调倚声填词必须正风雅、饬人心、明善恶、感天地、泣鬼神。所选程明善《啸余谱序》云："声音之道，神

① 沈辰垣等：《御选历代诗余》卷首语，浙江古籍出版社1998年影印康熙内府刊本。

② ［清］佚名：《御定曲谱》卷首，《景印文渊阁四库全书》第1496册，商务印书馆1979年版。

矣哉！铎声振而黄钟应，温气至而寒谷生。登楼清啸，铁骑解围，池上声调，蚁宾跃出。至于走电奔雷，兴云致雨，闭泄阴阳，役使神鬼，孰非声为之耶？"即便是词曲编纂，也要起到有关政教而裨益身心的作用。《钦定曲谱》的基本底本是程明善的《啸余谱》，这是成书于明万历四十七年（1619）的一套收录词曲声韵的丛书，收录相关著作12种，与曲学相关者4种：《北曲谱》《中原音韵》《南曲谱》《中州音韵》。在明末清初影响甚大。编辑者程明善，字弱水，号玉川，别署挹玄道人，室名流云馆。安徽歙县人，明熹宗天启年间（1621—1627）监生，生卒年不详。对这套书，《四库全书总目》著录云："首列《啸旨》《声音度数》《律吕》《乐府原题》一卷，次《诗余谱》三卷、《致语》附焉，次《北曲卷》一卷，《中原音韵》及《务头》一卷，次《南曲卷》三卷，《中州音韵》及《切韵》一卷。"①程明善雅好词曲，殚精竭虑搜寻整理词曲声律刊本，并逐一修饰增订，付梓刊刻，广为流布，在读书人中影响广泛。作为官修曲谱，编纂者以民间流行的词曲选本作为官修谱的底本，表达了文化昌明时代皇室官学对私学的尊重，这是很不容易的。加上有丰富的内府藏书作参考，使得《钦定曲谱》的编纂具备了良好的客观条件。编纂者从历史角度出发，第一次把北曲谱和南曲谱同列在一部曲谱中，绝无偏废，体现出尊重历史、眷顾当下的客观态度。所以，落实在曲论材料的遴选上，北曲的"诸家论说"主要"参考《啸余》旧谱及《元人百种》选本所列，稍加删节"，南曲则摘选查继佐《九宫谱定制总论》的内容，原因是"啸余旧谱无一字论及南曲者，故采此补之，稍加芟饰"②。北南曲论的遴选依据是《啸余谱》和《九宫谱定制总论》，今天看虽显流俗，但也基本反映了明清曲论成果的水平。除了阐明词曲声乐关乎政教人心的道统观念外，所选材料体现的"尊声""正声"观念非常强烈，如周德清《中原音韵起例》所云"欲作乐府，必正言语；欲正言语，必宗中原之音"及其《论曲》曰"凡作乐府，切忌有伤于音律"等。《御定曲谱凡例》亦云："北

① ［清］永瑢等：《四库全书总目》卷二〇〇，中华书局1965年版。
② 《钦定曲谱》卷首《诸家论说》《九宫谱定论说》题注。

曲宜准《中原音韵》，南曲宜准《洪武正韵》，旧谱出入处甚多，悉为订正。"①可以看出《钦定曲谱》编纂者观念中存在的"为天下曲唱正音"的愿望是其初心，也符合康乾盛世的皇家意愿。

第二节 尊崇雅正的官方心态

应该说王奕清主笔的《御定曲谱凡例》，认真分析了自元以来曲学的深刻变化，并对"曲"独立于"词"存在的历史地位给予了充分肯定。其云："自传奇、歌曲盛行于元，学士大夫多习之者，其后日就新巧，而必属之专家。近则操觚之士，但填文辞，惟梨园歌师，习传腔板耳。即欲考元人遗谱，且不可得，况唐宋诗余之宫调哉？故斯谱另编于词谱之后，无庸妄合。"②《钦定曲谱》第一次综合北曲谱和南曲谱，而且是在编纂《御定词谱》之后编修的曲谱，按照本谱"凡例"的说法，是与词谱"相辅以行"。二者均为典型的格律谱，即根据宫调归属划分曲牌并选择例曲，同时标注句数、字数、字声、句韵、板位等文辞格式。除了深受《御定词谱》体例影响之外，更反映了纂谱者尊崇雅正文体的官方心态。永瑢主编的《四库全书总目》曾经总结词谱的编纂方法云："今之词谱，皆取唐宋旧词，以调名相同者互校，以求其句法、字数；取句法、字数相同者互校，以求其平仄。其句法、字数有异者，则据而注为又一体；其平仄有异同者，则据而注为可平可仄。"③正所谓词曲同源，曲谱同样重点关注曲牌的来源、句式、平仄、押韵等问题，特别是周德清《中原音韵》奠定的"调有定格、句有定式、字有定声"的撰谱目标影响深远，已经成为后世南北曲谱的编纂定则。因此，《钦定曲谱》在曲牌来源方面，对曲牌名进行正名，包括南北曲牌的源流、甄别、犯调等问题；句式方面则甄别集曲，起到

① ［清］佚名：《御定曲谱》卷首，《景印文渊阁四库全书》第1496册，商务印书馆1979年版。

② ［清］佚名：《御定曲谱》卷首，《景印文渊阁四库全书》第1496册，商务印书馆1979年版。

③ ［清］永瑢等：《钦定词谱》，《四库全书总目》卷一九九，中华书局1965年版，第1827页。

祛杂归正作用；在平仄方面，每个字均标注平上去入，并改旧谱的简笔字为全笔字；区别开口音和闭口音，对闭口音标圈识别；在用韵方面，每句分标韵、句等。它以官书的形式体现了宋元明清以来最有汉语特色的格律谱的高度成熟。

北曲谱在《钦定曲谱》中列卷一至卷四。主体内容是朱权《太和正音谱》除却"乐府体式""杂剧十二科""善歌之士""音律宫调""词林须知"等附属内容之外的"乐府"格律谱，含宫调、曲牌、例曲、平仄标识、开闭口等内容。依序为黄钟 24 章、正宫 25 章、大石调 21 章、小石调 5 章、中吕 32 章、南吕 21 章、双调 100 章、越调 35 章、商调 16 章、商角调 6 章、般涉调 8 章，合计 293 章。它还删除了《太和正音谱》原载"名同音律不同者" 16 章，"句字不拘可以增损者" 14 章。这个目录录自《中原音韵》，由于《太和正音谱》袭《中原音韵》，故目录列"乐府共三百三十五章"。其实，这 335 章曲牌中含若干尾声、煞尾、煞，并非独立曲牌，而是附加曲牌之后的程式唱段。《太和正音谱》的例曲原则上取自元人曲词，某些曲牌无元人作品，则从元末明初曲家作品特别是散曲中选取，像朱权本人，散曲家谷子敬、杨景辉等人。在《啸余谱》还保存作者名字，并在名字下面标注例曲的体式，其中小令、散套最多，其次是剧曲，具体如"倩女离魂第四折""贬黄州第二折""鸳鸯被第二折""黄粱梦第三折""天宝遗事套内"等。而所有北曲例曲的散曲作者或所引杂剧名称均《钦定曲谱》被删去，体现皇家曲谱编纂群体淡化作者身份、淡化剧曲内容、突出曲调本体功能的撰谱意图。

《钦定曲谱》稍异于《太和正音谱》列谱方式的地方有以下几个方面：首先，在每一宫调下，分别引用元代燕南芝庵《论曲》中的描述的宫调声情作为题解，例如黄钟宫，题注曰"其音富贵缠绵"、正宫"其音惆怅雄丽"，小石调"其音旖旎妩媚"，仙吕调"其音清新绵远"，中吕宫"其音高下闪赚"，南吕宫"其音感叹伤悲"，双调"其音健捷激袅"，越调"其音淘写冷笑"，商调"其音凄怆怨慕"，商角调"其音悲伤宛转"，般涉调"其音拾掇坑堑"等老套话语。尽管有关宫调声情之说是用最简洁的语言描述某一特定宫调的音乐特征，有失笼统，但体现了专注字声为特点的传统曲唱音乐个性。这也是传统格律谱

鲜著的谱式特点；其次，曲谱在《凡例》中，对南北曲宫调的迁移变化也做了认真说明："北曲六宫十一调内，缺道宫、高平调、歇指调、角调、宫调，仅十二宫调。南曲九宫十三调，盖以仙吕为一宫，而羽调附之；正宫为一宫，而大石调附之；中吕为一宫，而般涉调附之；南吕为一宫；黄钟为一宫；越调为一宫；商调为一宫，而小石调附之；双调为一宫；仙吕入双调为一宫。共为九宫十三调也。"再次，北曲不标注例曲来源、南曲均标注例曲来源，这说明曲谱"粘贴"性质是明显的，即北曲全盘照搬朱权《太和正音谱》，南曲则辑录沈璟《南曲全谱》。准确地说，是以上述两个曲谱为底板。究其原因，当然还是倚重程明善的《啸余谱》在当时士林和唱家心目中的影响。

对北曲谱的考察，首先是梳理曲牌的宫调归属，与考订北曲曲牌各宫调之间互用关系。编纂者结合北曲曲牌使用情况，在《啸余谱》所归纳基础上认真进行甄别区分考订。这是本谱对规范北曲曲牌使用的重要贡献。就像《凡例》所云："宫调虽分，互有出入。《啸余》旧谱，于曲名下偶注一二，殊未详核。今据元人宫调全目，逐一注明，庶令作者不患拘阂。"依据谱序，列表如下：

《钦定曲谱》曲牌各宫调互用关系表

宫调	曲牌	与其他宫调出入
黄钟宫	贺圣朝	与中吕商调出入
	侍香金童	与商调出入
正宫	端正好	与仙吕不同
	塞鸿秋	与仙吕中吕出入
	脱布衫	与中吕出入
	小梁州	与中吕出入
	醉太平	与仙吕中吕出入
	伴读书	与中吕出入

续 表

宫调	曲牌	与其他宫调出入
正宫	白鹤子	与中吕出入
	双鸳鸯	与中吕出入
	货郎儿	借用南吕宫,又与仙吕出入
大石调	随煞	黄钟、仙吕、双调、越调同用
小石调	青杏儿	即大石调青杏子,并载幺篇
	天上谣	与大石调出入
	恼煞人	与大石调出入
	伊州遍	与大石调出入
仙吕宫	端正好	楔子多用之,与正宫不同
	赏花时	楔子有幺,与商调出入
	寄生草	与双调出入
	六幺序	与中吕出入
	醉中天	与双调出入
	村里迓鼓	与双调出入
	元和令	与商调出入
	游四门	与商调出入
	胜葫芦	与商调出入
	后庭花	亦作煞,与商调出入
	柳叶儿	与黄钟商调出入
	青歌儿	与商调出入
	上京马	与商调不同

续　表

宫　调	曲　牌	与其他宫调出入
仙吕宫	妖神急	与双调不同
	四季花	与商调出入
	雁儿落	与双调不同
	三番玉楼人	亦入越调
中吕宫	醉春风	与双调不同
	红绣鞋	与正宫出入
	喜春来	与正宫出入
	斗鹌鹑	与越调不同
	上小楼	与正宫出入
	满庭芳	与正宫仙吕出入
	十二月	与正宫出入
	尧民歌	与正宫出入
	快活三	与正宫出入
	鲍老儿	与正宫出入
	红芍药	与中吕不同
	剔银灯	与正宫出入
	蔓菁菜	与正宫出入
	柳青娘	与正宫出入
	道和	与正宫出入
	朝天子	与正宫出入
	四边静	与正宫出入

续　表

宫　调	曲　牌	与其他宫调出入
中吕宫	苏武持节	与黄钟宫出入
	四换头	与正宫出入
	煞尾	般涉调煞尾同
南吕宫	隔尾	与中吕出入
	梧桐树	与双调出入
	红芍药	与中吕不同
	阅金经	与双调出入
	翠盘秋	亦入中吕
	玉交枝	与双调出入
	黄钟尾	黄钟宫通用
双调	雁儿落	与舆调出入
	得胜令	与商调出入
	水仙子	与南宫出入
	大德歌	与商调出入
	镇江回	与中吕出入
	春闺怨	与商调出入
	牡丹春	与商调出入
	小将军	与仙吕出入
	荆山玉	与南吕出入
	竹枝歌	与南吕出入
	乱柳叶	与中吕出入

续　表

宫　调	曲　牌	与其他宫调出入
双调	风流体	与中吕出入
	袄神急	与仙吕不同
	得胜乐	与仙吕出入
	醉春风	与中吕出入
	收尾	与正宫南吕越调出入
越调	寨儿令	与黄钟不同
	三台印	与中吕出入
商调 商角调	上京马	与仙吕不同
	挂金索	与黄钟宫出入
	凤凰吟	与仙吕出入
	尾声	本商角调
	黄莺儿	亦借入商调
	踏莎行	亦借入商调
	盖天旗	亦借入商调
	垂丝钓	亦借入商调
	应天长	亦借入商调
般涉调	哨遍	亦借入中吕
	脸儿红	亦借入中吕
	墙头花	亦借入中吕
	瑶台月	亦借入中吕
	急曲子	亦借入中吕
	耍孩儿	与正宫、中吕、双调出入
	尾声	与中吕煞尾同

在梳理解决各宫调所辖曲牌互用与出入问题后，为了达到"一展卷而可得收声归韵之法"的效果，编纂者以包括程明善《啸余谱》在内的多个《太和正音谱》版本为参照，对每章曲牌句、字、韵的讹错进行认真的校勘和说明，真正做到文之舛淆者订之，律之未谐者协之，形成了《钦定曲谱》中北曲部分最鲜明的特色。其勘校情况如下：

第一，对照诸本，纠正讹错。本谱北曲部分的底本是程明善《啸余谱》。如上所言，程明善编辑《啸余谱》体量大、时间短，又是转载别人的词曲选本，讹错较多。既然是第一部官方修谱，编纂者对曲谱的规范性意识很强，要求很高，特别是纠正讹错和对字声平仄的考订，是该谱编纂者倾力专注、用工最勤之处。像黄钟宫【出队子】，尾注云："首句'邃'字，即是起韵，旧谱于第二句注韵。又，'邃'，本去声，亦误作平声。'出'字，《中原音韵》入作上；'户'字，《正韵》本上声。"这里说的"旧谱"，即指《啸余谱》。其参考的韵书，主要是《中原音韵》和《洪武正韵》。这两部韵书都是北曲最重要的参照。黄钟宫【古水仙子】，尾注云："'烈'，旧谱误作'列'，'焰'字，闭口音，应标圈。'剌'字，《中原音韵》入作去。'支愣愣'下，考元人曲有'争'字。"尽管没有具体说明参考元人哪些曲作，但说明编纂者大量参考了内府藏相关著作，并逐字逐句做了校勘。黄钟宫【愿成双】尾注云："'褪'字，旧谱误作'退'，'绝'字入作平，'杜'字，《正韵》并无去声，旧谱俱误。"黄钟宫【降黄龙衮】尾注云："'松'字旧谱讹作'惚'字，无解。'彻'字入作上。"正宫【脱布衫】例曲中有"正流金铄石天气"，尾注云："铄字旧谱误作砾。"仙吕宫【双雁子】，尾注云"曲名雁字，旧谱讹作燕"；仙吕宫【六幺令】，尾注云"曲名幺字，旧谱讹作么"。发现偏僻字、异体字的讹错，更费工夫。例如，仙吕宫【穿窗月】例曲中有"吟鞭醉袅青骢（鬃）马"，旧谱将"骢"讹作"骏"。中吕宫【醉春风】尾注云："聚散之'聚'，应上声。'闲'字旧谱讹作'闻'，'杜'字无去声。"中吕宫【满庭芳】尾注云："'琐'字旧谱误作'锁'。"中吕宫【古鲍老】尾注云："'拈'字旧谱讹作'占'。'筋'字无平声。'范'字失韵，又，本上声，旧谱误注去，又，闭口音应标圈。"越调【古竹马】尾注云："'兢兢'旧谱讹作'兑兑'，'犯'字无去声，又闭口音，

应标圈。'冲'字旧谱讹作'充','镫'字讹作'燈'。"越调【集贤宾】尾注云:"'梦'字非韵脚,旧谱误注叶。"商角调【盖天旗】尾注云:"'碑'字旧谱讹作'牌','竚'字无去声,'鸷'字入作去。"般涉调【瑶台月】尾注云:"'捻'字旧谱讹作'稔'字,'忆'字入作去,'作'字入作上,旧谱讹注去,误。'奉'字旧谱讹作'圈'。"般涉调【急曲子】尾注云:"'观'字应去声,旧谱误注平。"

第二,曲韵标准则参考《中原音韵》以及明太祖洪武八年(1375)颁布的官方韵书《洪武正韵》,并对入声标注规则做出基本规范。其《凡例》云:"入声在北曲,悉准《中原音韵》。派作平、上、去三声,不可互易,而在南曲,则与上、去同为仄声。故应用仄而遇入声,一如上、去;惟应用平而借入声者,注云'作平';其有宜平而仄、宜仄而平、宜上宜去而入,则注曰'宜某声'云。"例如,黄钟宫【出对子】例曲"林泉深邃,景清幽人迹稀",尾注云:"首句邃字即是起韵,旧谱于第二句注韵。又,'邃',本去声,亦误作平声。"朱权《太和正音谱》是不标句、韵的,《啸余谱》不仅标注句、韵,而且在每一句的句尾,注明本句的合规字数。所以,这里说的"旧谱",应该指的是《啸余谱》。类似的勘误还有,黄钟宫【贺圣朝】尾注云"'杏'字,《正韵》只有上声,旧谱误作去声",正宫【滚绣球】尾注云"'杜'字,'浩'字,本上声,旧谱皆误",正宫【小梁州】尾注云"'些'字,《正韵》无上声",正宫【六幺遍】尾注云"'治'字,《中原音韵》原以入作平,在家麻韵。旧谱以为叶,非是。上心来'上'字应上声",大石调【六国朝】"风吹羊角,雪剪鹅毛"曲文,尾注云"六字,入作去,旧谱竟作平。压字入作去,旧谱标闭口圈,皆误",大石调【催花乐】,尾注云"浩字应上声,月字入作去,旧谱俱误",大石调【玉蝉翼煞】尾注云"'斫'字旧谱讹作'断'字,同'坳'。《正韵》无去声",小石调【恼杀人】尾注云"'隔'字入作上,旧谱作上;'寞'字入作去,旧谱作平,非",小石调【伊州遍】尾注云"'忆'字,并无去声,乃入作去耳。'肚'字亦无去声。'角'字入作上,考《中原音韵》,但叶萧豪,与歌戈无涉,旧谱误注叶韵,又误注作去。'皓'字误注去声。'复'字凡训再音,皆扶又切,旧谱误认入声",仙吕宫【八声甘州】尾注云"'近'字旧谱误注平声";仙吕宫【醉中天】尾注云"'折'字入作上,旧谱误注入声";仙吕宫【忆王孙】尾注

云"'炀'字训谥法者,音'殇'。'捻'字入作去,旧谱误标闭口圈,又注作上,非",仙吕宫【柳叶儿】尾注云"'错'字入作上,'月'字、'衲'字,入作去,旧谱皆误",仙吕宫【三番玉人楼】尾注云"'歹'字本入声,北曲作上,非,即上声也",仙吕宫【柳外楼】尾注云"'哲'字入作上,旧谱误去声",中吕宫【上小楼】尾注云"'车'字非韵,旧谱误注叶。'棹'字去声",中吕宫【朝天子】尾注云"'范'字旧谱误作去声,又,失标闭口音圈",南吕宫【采茶歌】尾注云"禁持之'禁',应平声,又,闭口音应标圈",南吕宫【草池春】尾注云"'混沌'二字、'聚'字、'户'字、'丈'字俱上声,旧谱作去声,非。伍员'员'字,去声,旧谱作平声,非。'跳'字应作平声"。

第三,对意义含混的例曲,参照《元人百种曲》等诸家词曲文献进行实证。例如正宫【伴读书】例曲"一点儿心焦躁,四壁里秋蛩闹",尾注云:"躁字,旧谱误作燥。第二句旧谱作'四蛩秋闹',句不可解。及考《元人百种曲》,方知脱误。况遍参诸家,此句皆作六字。"

第四,根据上下文文意参校,修订错漏和校正平仄。大石调【催拍子】尾注云:"'共'字,旧谱讹作'其','徘'字与下句'会'字参校,疑讹。盖两句皆上三下四句法,应'徊雪'二字连,不应'徘徊'二字连也。'律'字入作去,'馅'字闭口音,应标圈。唇枪'唇'字与上句'唇剑'参校,应是'舌'字之讹。'舌'字亦入作平。"黄钟宫【降黄龙滚】例曲中有"腕松金肌削玉,罗衣宽彻",尾注云:"'松'字,旧谱讹作'惚'字,无解。"黄钟宫【兴隆引】,尾注云:"'从'字,据文义应去声,'过'字,据文义应平声。"仙吕宫【赏花时】尾注云:"此曲幺篇无。起三句,旧谱于第三句下注幺字,则似本曲只三句矣。"仙吕宫【鹊踏枝】例曲中有一句"仕路上为官倦守",尾注云:"'上'字,旧谱讹'江'字,文理无解。旁注去声,其为'上'字明矣。"

第五,分别开口音闭口音,对闭口音标圈。黄钟宫【者刺古】,尾注云:"岩字,闭口音,应标圈。"正宫【端正好】尾注云:"按,'贬'字、'饮'字,闭口音,应标圈。"正宫【白鹤子】例曲"四边风凛冽",尾注云:"凛字,闭口音,标圈。"正宫【芙蓉花】,尾注云:"淡字,应上声。

又,闭口音。"大石调【百字令】"太平时序,正河山一统"曲文,尾注云:"咸字,闭口音,应标圈。"仙吕宫【端正好】尾注云:"临字,男字,皆闭口音,应标圈。"仙吕宫【混江龙】尾注云:"饮字、范字皆闭口音,应标圈。范字无去声。"仙吕宫【寄生草】尾注云:"'参'字闭口音,应标圈。旧谱载幺篇,句韵无异,可删。"仙吕宫【元和令】尾注云:"'蚕'字闭口音,应标圈。"仙吕宫【妖神急】尾注云:"'品'字闭口音,应标圈。'若'字入作去。"仙吕宫【雁儿落】尾注云:"'凡'字闭口音,应标圈。'若'字入作去,'抹'字入作上,旧谱皆误。"中吕宫【道和】尾注云:"'恰'字入作上,不应标闭口音圈。'憋'字应去声。"南吕宫【四块玉】尾注云:"'饮'字闭口音,当标圈。"越调【斗鹌鹑】尾注云:"'泛'字闭口音,应标圈。"越调【小桃红】尾注云:"'消'字,非闭口音,'金'字乃闭口音,旧谱反之,误。"越调【挂金索】尾注云:"'凡'字闭口音,应标圈。"

第三节 对《啸余谱》的承袭和突破

南曲谱在《钦定曲谱》中列卷五至卷十二。依序为仙吕宫:引子16、过曲78、慢词6、近词4;羽调:近词10(题下注:羽调与仙吕相通,本无不同,故将二调并列)、仙吕羽调尾声总论;正宫:引子12、过曲59、慢词2、近词2、尾声总论;大石调:引子12、过曲59、慢词2、近词2、尾声总论;中吕宫:引子12、过曲66、慢词5、近词7、尾声总论;般涉调:慢词1;南吕宫:引子25、过曲94、慢词3、近词4、尾声总论;黄钟宫:引子11、过曲45、尾声总论;越调:引子7、过曲57、慢词1、近词4、尾声总论;商调:引子10、过曲52、慢词5、近词1;商调尾声总论;小石调:近词1;双调:引子24、过曲12、慢词2、近词3;双调尾声总论;仙吕入双调:过曲100;卷末附"凡不知宫调及犯各调者皆附于此",其中引子8、过曲42。

既然完全转录《啸余谱》,而《啸余谱》所收南曲即沈璟的《增定南九宫曲谱》,本谱所做的工作有哪些呢?这是我们要认真考量的。

第一,规范谱式。明代以来的曲谱刊刻已经形成比较统一的

版式,即安排二节版式,上版在上框往下二寸处加一道栏线,镌撰谱者眉批,主要内容是对曲文调式、字声、平仄、叶韵等的评价、纠错,以及对例曲的点评;下版主要是安排按照宫调归属的曲牌名称、例曲,而例曲一般在文字的右侧分注句、韵,在文字的左侧标注平上去入四声,沈璟《增定南九宫曲谱》还以圈字的方式标注闭口字。最重要的是,在有的例曲尾处,还有撰谱人的评注。这是对曲牌格律的解释和评价,集中体现曲谱编纂者的曲学思想和见解。而《钦定曲谱》纳入《四库全书总目》集部"词曲类"著录范围,采用统一的从右到左竖排版,每页最外端有较粗的矩形边框,相邻文字行之间有一道框线,手工书写,毛笔楷体,朱墨套印。顺序基本按照《啸余谱》。因为没有分栏,所以取消了眉批。但是,原有很多眉批内容综合在曲牌的尾注中。所以,尾注成了本谱集中笺注曲牌正误、解释曲牌特点的重要内容。另外,每句例曲都在句尾标识句、韵,不叶韵者曰句,叶韵者曰韵。同时,将《啸余谱》中标识闭口韵的圈去掉,而在曲尾标出闭口音的字。《凡例》中云:"字有阴声、阳声、齐齿、卷舌、收鼻、开口、合口、撮口、闭口之别。惟闭口极难得法,'侵寻'易混'真文','覃咸'易混'寒删','廉纤'易混'先天',故独加圈识别焉。"作为曲谱,最重要最核心的内容,应该是在选择最佳例曲基础上,对与格律相关的重要技术指标和参数进行分析和比勘,而对其他方面的信息则尽量简化、精炼。所以,本谱删除了沈谱原有的很多与格律关联不大的内容,比如例曲作者简介、曲词含义、曲调源流等。沈璟曲谱主要以蒋孝《旧编南九宫谱》为参考依据,在蒋谱基础上"参补新调,并署平仄,考定讹谬"。只要是蒋谱没有的曲牌,沈谱均在牌名下标明"新增"二字,在《钦定曲谱》则全部删除。

第二,分别词曲。词曲本同源。在沈璟《增定南九宫曲谱》中,没有延续蒋孝《旧编南九宫谱》的做法,而是非常显著地把词调和曲调分开,凡是词牌曲牌同名者,均在曲牌名下注明"此系诗余"。沈璟曲谱列首位的是仙吕引子【卜算子】,例曲选择苏东坡名词"缺月挂疏桐,漏断人初静。时见幽人独往来,缥缈孤鸿影"。这首词,在晚明以来许多词谱著作中,均是词调【卜算子】的首选例曲。《钦定

第九章 《钦定曲谱》的官修意义与曲学价值

曲谱》则换例曲为《拜月亭》的"病染身著地，气咽魂离体。拆散鸳鸯两处飞，多少衔冤意"。而这首例曲，在蒋孝旧谱中已经存在。沈璟尾注云："此调原载《拜月亭》曲，因句字不美，录此易之。"明代前中期，词曲互动频繁，沈璟词曲学均有深厚的修养。除了《南九宫十三调曲谱》外，他还撰有《古今词谱》《南词韵选》《北词韵选》等曲学著作。而《古今词谱》是清代万树《词律》和王奕清等奉敕编撰《钦定词谱》之前规模最大的词谱。清代浙派词坛领袖朱彝尊在《曝书亭集》中曾有清晰记载。在沈璟的观念里，词、曲概念的界限并非泾渭分明。作为与声律关系紧密的文体，词和曲在体式上相同之处甚多，特别是在格律规制上。沈璟词曲兼擅，词、曲分立的意识是明确的。他的曲谱中凡是与词调相同的曲牌，在曲牌名下均作注，如"此系诗余""与诗余同""与诗余相似""与诗余微有不同""与诗余全不同""字句与诗余同""与诗余大同小异""此系诗余，与引子同""与诗余同，但少换头""此系诗余，亦可唱""与诗余同，但韵脚平仄异""与诗余同，但不用换头""第一句第二句与诗余不同""比诗余多少一二字""与诗余换头处同"等字样。涉及与词调同名的曲调有：仙吕宫【卜算子】、【醉落魄】、【鹊桥仙】、【唐多令】、【望远行】、【鹧鸪天】、【望梅花】、【桂枝香】、【春从天上来】、【声声慢】、【八声甘州】；正宫【燕归梁】、【梁州令】、【喜迁莺】、【锦缠道】、【倾杯序】、【洞仙歌】、【丑奴儿近】、【公安子】；大石调【东风第一枝】、【烛影摇红】、【念奴娇】、【人月圆】、【蓦山溪】、【丑奴儿】；中吕宫【行香子】、【青玉案】、【剔银灯】、【好事近】、【驻马听】、【渔家傲】、【千秋岁】、【醉春风】、【贺圣朝】、【柳梢青】；般涉调【哨遍】；南吕宫【恋芳春】、【临江仙】、【一剪梅】、【意难忘】、【虞美人】、【薄幸】、【步蟾宫】、【解连环】、【琐窗寒】、【阮郎归】、【浣溪沙】、【秋夜月】、【贺新郎】；黄钟宫【绛都春】、【疏影】、【点绛唇】、【傅言玉女】、【春云怨】、【天仙子】；越调【浪淘沙】、【霜天晓月】、【祝英台近】、【江神子】；商调【凤凰阁】、【高阳台】、【忆秦娥】、【二郎神慢】、【集贤宾】、【永遇乐】、【解连环】；双调【珍珠帘】、【花心动】、【惜奴娇】、【谒金门】、【宝鼎现】、【捣练子】、【风入松慢】、【海棠春】、【夜行船】、【贺圣朝】、【秋蕊香】、【梅花引】、【画锦堂】、【红林檎】、【醉公子】等80余曲。而《钦定曲谱》在列举所有

与词牌相同的曲牌时,均不做任何标注。说明编纂者认为,尽管不少曲牌来源于词调,但已经进入散曲、戏曲之中,不管是否已经变异,都应该作为独立完整的曲牌而存在。但如果例曲选择是词的话,则在例曲后面注明哪位词人的作品。比如中吕宫引子【行香子】例曲是苏东坡词"清夜无尘",尾注"苏子瞻词";中吕宫引子【青玉案】例曲是贺铸词"凌波不过横塘路",尾注"贺方回词";中吕宫【尾犯】例曲是柳永词"夜雨滴空阶,孤馆梦回,情绪萧索",尾注"柳耆卿词";等等。

第三,考订勘误。由于沈璟作为吴江派盟主的巨大声望,他的《增定南九宫曲谱》是晚明影响巨大的南曲曲谱。加上沈璟族侄沈自晋在其基础上又作修订,进一步扩大了沈璟曲谱的知名度。但是,程明善《啸余谱》并没有选择沈自晋的《南词新谱》,依然把沈璟曲谱作为有影响的南曲谱纳入丛书,使得该谱原存的讹错和局限没有得到纠正。作为朝廷第一次以官方名义修撰曲谱,编纂者承担着极大的学术责任,必须要高瞻远瞩,统揽明清各类私修、家修曲谱的总体概貌与体制特点,考镜其优长短缺与承传流变,取精择善,勘误避短,使曲谱确实承担其正本清源、楷模曲界的作用。沈璟《增定南九宫曲谱》是知名度极高的南曲曲谱,把它作为官修曲谱的"底本",透露出编纂者对沈璟曲谱及其学术影响的极大尊重。作为官修曲谱,除了体式上进行规范之外,考订勘误应该是本谱最主要的责任。例如,仙吕过曲【青歌儿】,沈璟眉批:"今作【福清歌】,非也。"本谱仍然作题注:"或作【福清歌】。"说明仙吕调【青歌儿】和【福清歌】在句式和使用上是完全一致的。仙吕过曲【胡女怨】尾注云:"'厮'字本平声,俗读为入声耳。旧谱注云作平,非。"并在例曲加衬字"得",注云:"得,衬字,衬在到字下,依《九宫谱定》改正,兼补板。"说明本谱校勘沈璟曲谱时广泛参考其他曲谱,慎重做出修订意见的。仙吕过曲【月上五更】系【月儿高】、【五更转】组成的集曲,例曲选自明代传奇《包龙图公案袁文正还魂记》"阶下蛩聒絮"。沈谱尾注"用韵甚杂",本谱尾注"'絮'字、'雨'字用韵甚杂,不可从",具体指明"杂"在何处,且措辞更为严厉。仙吕过曲【油核桃】,沈谱尾注"用韵甚杂",本谱尾注"用韵甚杂,不可从,此曲失板"。仙吕过曲【感亭

第九章 《钦定曲谱》的官修意义与曲学价值

秋】,沈谱题注"或作撼,非也",本谱题注"感或作撼",纠正了沈璟的判断。仙吕过曲【短拍】,沈谱题释"一名【回文】,未知是否",本谱则题释"一名【回文】,必接【长拍】之下",解释更加具体。仙吕过曲【醉罗袍】是传奇使用较为广泛的集曲,由【醉扶归】、【皂罗袍】集成,例曲选择《江流记》传奇"画楼独倚灯挑尽",沈谱眉批到"此曲杂用真文、庚青、寻侵三韵",本谱认真核对例曲后纠正沈谱的结论。尾注云:"此曲止一'成'字入杂'庚青'韵耳。至于'镜'字、'枕'字本非韵脚,旧谱亦以为韵而并责其杂用'侵寻',误。"【甘州歌】是【八声甘州】加换头组成的集曲,例曲是《琵琶记》"衷肠闷损"。沈谱在例曲后有三句"余文",被本谱删除,并尾注云:"旧谱并载尾声,盖因与换头一曲相连,遂误编入,实与【甘州歌】无涉。今删去。"仙吕过曲【河序传】,例曲选《南西厢》"巴到西厢,把咱厮奚落,教我买冤到今"。沈谱题释云"古曲,非李日华",并眉批云"用韵甚杂,但以其词甚古,姑取之耳"。本谱经过认真堪比,尾注云:"庚青、真文、侵寻三韵杂用,疑后人赝作,非古曲也。"对沈璟的结论提出相反的意见。

正宫引子【梁归燕】,例曲选无名氏"十载圜扉信未通",本谱尾注云:"考《九宫谱定》,此曲乃《拜月亭》引子。旧谱注'无名氏'。"正宫过曲【雁过声】又名【阳关三叠】,沈谱同时载两谱。本谱【雁过声】题注云"旧谱后又载【阳关三叠】,与此句调无异,正是一曲两名,故删去不录"。沈谱正宫过曲【醉太平】后又录【又一体】,例曲选录《朱买臣》传奇"君须三省"曲。而本谱尾注云:"按,旧谱又载朱买臣传奇一曲,与此无异,今删去。"沈谱在【醉太平】后载【又一体】后,又载【醉太平】,题释曰"此别是一调,当以【小醉太平】目之",本谱接受了沈谱的观点,在【醉太平】后增【小醉太平】。中吕过曲【渔家傲】"又一体"例曲引《拜月亭》"天不念去国愁人最惨凄",沈璟曲谱尾注的个人感情色彩非常浓烈,涉及字声、唱法、点板等多项问题,并结合自己的识曲体会。云:"今人不知最惨凄'最'字之妙,妄改作'助'字,'受'字,或改作雨若似。又或于'天番下'增出'天番来'三字,皆非也。又,或唱'覆'字作覆载之'覆',而不唱作'福'字音,尤可笑。或又点板在'绕'字下,而遗了'翠'字一板,非也。余往时亦不知,今

始了然耳。人皆谓《拜月亭》诸曲与他处腔板不同，故讹谬至此，冤哉冤哉。"《钦定曲谱》尾注既赞同和保留了沈谱尾注的部分内容，主要包括"最"字的妙处、"天番下"增字、"绕"字点板等，也删除了沈璟带个人色彩的感慨感叹用语。并继续增加了点板、用韵方面的评语："'华'字、'珠'字之上不用板亦可。此本与《荆钗记》一曲无别，惟'散'字并不用韵，'珠绕'句平仄稍异耳。今因欲正俗之谬，故并载之。"可见，"正俗之谬"是本谱主要用意所在。中吕过曲【剔银灯】例曲选自《拜月亭》"迢迢路不知是哪里，前途去未审安身在何地。一点雨间著一行恓惶泪，一阵风对著一声声愁气，云低。天色傍晚，母子命存亡兀自未知"。沈璟在尾注称赞"此曲极佳"，但又嗤笑俗师士人妄填字句："甚至'愁'字下增一'和'字，而文理遂不通者。夫气则有一声声矣，愁岂有一声声乎？施君美之不幸，良可叹也。"沈璟后面那句生动直观的感叹语，在本谱尾注中则被删去。尽量淡化曲谱的个人色彩，回归曲谱的"公共客观"感觉，也是编纂者的良苦用心。其《凡例》云："《啸余》旧谱，北曲每首列作者姓名，下注所出传奇，南曲则但列传奇名目，都无作者姓名；又多有起调、接调，两首出自两处者，不得不另立一行。今既难遍注作者姓名，止将传奇名目注每曲之尾，亦便于连合【幺篇】，不使若又一体也。"

出于对官修曲谱的责任，编纂者精益求精，对错别字进行纠正补订。例如正宫过曲【锦亭乐】，尾注云"挠字，旧谱误作猱，猱字无训搔者，今改正"；正宫过曲【金殿喜重重】，改沈谱"辱莫"为"辱没"，并在尾注中说明；正宫慢词【安公子】，沈谱误作【公安子】，本谱正之并在题释中点明。甚至正音也在编纂者的关注视野。例如大石调过曲【沙塞子】，本谱在尾注云："姑射之射，音夜，旧谱误音矣。"般涉调慢词【哨遍】例曲选择苏东坡词"睡起画堂，银蒜押帘，珠幕云垂地"，编纂者认真核查东坡原词，在尾注中云："前段'见乳燕'二句，后段'任满了头'二句，查东坡本词，俱系八字句，而叶平韵者。旧曲谱于'炉香下'脱一'惹'字，而以'游丝'二字属下一句，又于'花飞下'增一'坠'字，改作九字句，皆误。"可见编纂者的编辑态度是认真的，精细程度是很高的。

尽管《钦定曲谱》作为官修谱在格式、版本、校勘等方面都是极其严谨的,但讹误还是难免。比如北曲黄钟宫辖曲牌【双凤翘】,例曲中有"猛见天颜,便显妖娆。宫嫔也失色,朝臣也惊讶,东君也懊恼",其中第三句刊印成"宫嫔也笑色",连贯全句,错误是明显的。北曲谱卷三双调辖曲牌【醉春风】题释"与不吕不同",实为"与中吕不同"。这些在抄录和套印过程中出现的错误,尽管是瑕疵,但对于追求完美的官修曲谱而言,是极其遗憾的。

第十章

《新编南词定律》的曲学倾向与撰谱特色

清康熙五十九年（1720）问世的《新编南词定律》（以下均称《南词定律》），共十三卷，是康熙帝时期皇四子雍亲王胤禛身边的宫廷文人合作编撰的曲谱，版本署名为清吕士雄等辑。参与者有茂苑吕士雄、钱塘杨绪、姑苏刘璜、莞江金殿臣等馆阁臣工。曲谱卷首5篇序言标注的时间，均为康熙庚子五十九年，这应该是曲谱最后完稿或者刊行的时间。由于纂谱者的身份特殊，可以说，这部曲谱带有较为浓厚的官谱性质。两年后的康熙六十一年（1722），康熙帝驾崩。胤禛继位，为世宗皇帝，明年为雍正元年。目前该谱有清内府刻本和香云阁刻本两种存世。据李俊勇考证认为，这两个版本，"一个是朱墨套印，带工尺谱；一个是不套印，不带工尺谱。其刊行时间，据卷首诸作者序文落款，均为康熙五十九年"[①]。李俊勇遍访相关图书馆发现：朱墨套印带工尺谱的，国家图书馆、北大图书馆、中国艺术研究院图书馆均为同一版本，卷首序落款均题为"縠旦主人"。不套印、不带工尺谱的，北大所藏两种和国家图书馆所藏郑振铎藏本均在版权页上题有"香云阁藏版"和"怡园主人鉴定"的字样，卷首序落款亦为"縠旦主人"[②]。上海古籍出版社2002年影印本《续修四库全书》收录此谱（清康熙五十九年刻本），使更多的研究者和度曲者能够有机会一睹其貌。

[①] 李俊勇：《"新编南词定律"前言》，刘崇德主编：《中国古代曲谱大全》（第一册），辽海出版社2009年版，第3页。

[②] 李俊勇：《"新编南词定律"前言》，刘崇德主编：《中国古代曲谱大全》（第一册），辽海出版社2009年版，第3页。

第十章 《新编南词定律》的曲学倾向与撰谱特色

第一节 曲谱要既"谙于律",又"审于音"

《南词定律》卷首有五种序言。排第一位的是落款"恕园主人"(清内府本)或"毂旦主人"(清香云阁本)的序。恕园主人,即是雍亲王爱新觉罗·胤禛登基前的自号。毫无疑问,这是雍亲王胤禛撰序。其云:

> 三代以下,止有古诗。自梁沈约用韵,至唐而声律始严,近体、排律、乐府、截句,骎骎乎盛矣。迨后宋、金、元、明,诗余词曲,格范愈多,总皆不出"诗言志,歌咏言"之意。然皆文词简素,用意纯朴。有不得其门而入者,未免视为泛泛,不肯钻研。盖因其有声无色,非所以快心志、悦耳目也。至于传奇,则声色俱备,实足动人。一咏一歌间,虽妇人女子,山童牧竖,无不欣然于忠孝、奸佞、善恶之间,或为赞扬,或为唾骂,面目虽假,啼笑若真,未尝不可以感激人心,助宣教化焉。
>
> 今操觚之士,各以意见,创为新词,传为谱曲。自元迄今,不下数千百本矣。若九宫谱,则有沈伯英、冯犹龙、张心其、蒋惟忠、杨升庵、钮少雅、谭儒卿诸家。所作不一,大意皆同。而板式、正衬、字眼,多致舛误。其所病者何也?盖歌唱必出于梨园,方能抑扬宛转,以曲肖其喜怒哀乐之情,此其所长也;至于文章句读,不能谙其文义,则未免于刺缪者有之,此梨园之所以病也。词曲必出于文人,方能搜奇撷藻,以阐发其人情物理之正,此其所长也;至于按曲点板,不能谐其律吕,则未免于牵强者有之,此又操觚者之所以为病也。至九宫之过曲、犯调,多采诸传奇、散曲,引子多采诸诗余,其中有精有粗,有俚有文,总因操觚者不屑与梨园共议,而梨园中又无能捉笔成文,遽自著作,是以苟延至今,终不能令人开卷一快。
>
> 今姑苏吕子乾,留心翰墨,好问博学,以及同里刘子秀、唐心如、钱塘杨震英、莞江金辅佐,则各有所长,或谙于律,或审于音,皆不易得之才。而翕然汇聚,斟酌成书,亦词律之幸也。于中或

删或补,或增或减,务使前后正犯相同,不致矛盾。又有少年好学,如邹景僖、张志麟、李芝云、周嘉谟等,并力检校,不数月间,编类集成,名之曰《新编南词定律》。共得十三卷,分帙为八,以取八音克谐之意。爰笔为序,少志其事,于知音者当不无小补耳。

<div style="text-align:right">康熙五十九年岁次庚子菊月
毂旦主人自识。①</div>

候任皇帝胤禛(1678—1735)系康熙皇帝玄烨(1654—1722)第四子。康熙三十七年(1698)封贝勒,四十八年(1709)封雍亲王。即位前,号恕园主人、圆明居士等。六十一年(1722)即位,次年改年号为雍正(1723—1735)。在父皇严格约束下,自幼悉心读书,积累了较为深厚的文化修养。在这篇序言中,我们看到,这位候任天子对传统戏曲有浓厚的兴趣,并有相当厚实的知识积累。胤禛就"案头词曲"与"场上传奇"、"操觚文士"与"梨园优伶"之间的关系做了深刻阐述。在简要梳理词曲变迁的基础上,他认为,案头词曲赓续古诗传统,诗言志,歌咏言,但"有声无色",不能够"快心志,悦耳目";而场上传奇"声色具备,实足动人",场上表演,"面目虽假,啼笑若真",和诗文一样可以"感激人心,助宣教化"。作为封建统治集团的顶层核心成员,能够以这种开放的观念看待优伶的粉墨贱业,实属不易。而对于自元迄今的九宫谱,胤禛则认为一直没有解决操觚文士与梨园优伶互有优长但缺乏沟通的矛盾。操觚者长于辞藻表述而短于按曲点板,梨园伶长于按曲点板但短于文辞表达。而操觚者又不屑与梨园商议,以至于曲谱的编撰总是与场上演出的实际有很大距离。可见,真正完美的曲谱编撰者,应该是既"谐于律",又"审于音",这样才能使曲谱做到既谐律又合音。胤禛这些见解,其实启发了当时曲学界重新定义曲谱的含义:是一味追求句格字声韵律的文辞格律,还是兼顾板式唱法的音乐工尺?这是摆在纂谱者面前严峻的课题。曲谱使用目标的变化,正是促使曲谱编撰方式转型的

① [清]毂旦主人:《新编南词定律序》,《续修四库全书》第1751—1753册,上海古籍出版社2002年版,卷首第1—11页。

开始。更加重视从传奇演出的舞台经验来考察曲调的变化,是《南词定律》的重要特色之一。比如卷七的小石过曲【渔灯儿】,例曲选自南《西厢记》"莫不是步摇的宝髻玲珑"曲,尾注云:"此曲皆以六曲联为一套,但古无此体,乃创制李日华。后之作此体者最多,然音调可听,演者亦最多……"这说明纂谱者对《西厢记》的唱腔、搬演情况非常熟悉,并以此作为支撑曲谱价值导向的重要依据。又如卷八的南吕过曲【梁州序】"又一体",例曲是《八义记》"一剑下命掩黄沙"曲,尾注云:"此曲全不似【梁州序】,况诗余及别本并无此体,恐刊刻之讹也。今通行唱者亦不依此。"也说明纂谱者看重"通行唱者"的行为和影响。而对《南西厢记》《牡丹亭》诸多曲调精妙唱法的赞赏,更是本谱的重要特色。

紧跟胤禛序言后面的,是撰谱团队核心人物吕士雄的序言。吕士雄,字子乾,长洲(今属江苏苏州)人。生平未详。这位苏州籍御臣有非常高的文学艺术修养,同时也有比较犀利的眼光。但目前关于他的可掌握的生平行状材料并不多。他的序言高瞻远瞩,简洁明晰,体现出对词曲迁移和传奇演变的深刻洞察力。序并不长,曰:

予闻凤凰鸣而律吕谐,诗颂作而词曲生,皆所以调阴阳、宣教化也。乐府关乎世道,岂浅鲜哉。自宋元迄今,词曲犹盛,然或文虽藻丽,而演之于氍毹则淡无生色;或敷演似佳,展之于案头而文多俚鄙。是以曲盛于元,如"荆刘拜杀"等曲,人皆称曰当行。故后之填词者,莫不以元曲为模范也。

但岁月既久,不无好奇穿凿之弊。或以正字外多加衬字,正体作为犯体,九宫之谱迭兴,各出臆见,不能划一。填词家正衬既尔淆讹,度曲者板拍岂无舛错耶?今于古今之剧、诸家之曲,靡不深搜极考。汇诸词曲,斟酌损益,分其正衬,定其板式,集而成帙,使填词度曲者开卷瞭然。虽不敢以管窥愚见为固,是俟世之同志者,或可为千虑一得之所裨云耳。时康熙五十九年九月上浣,茂苑吕士雄识。①

① [清]吕士雄:《南词定律叙》,《续修四库全书》第1751—1753册,上海古籍出版社2002年版,卷首第13—17页。

序言认同胤禛的观点,认为长期以来,文人词曲堆砌辞藻,咀嚼格律,远离舞台演出实际;而梨园戏文又粗糙俚鄙,缺乏文采,只有元曲才是两者相得益彰的典范。后世文人虽以元曲为矩矱,但久而久之,穿凿出奇者逞才恣情,在创作中恣行无忌,毫无约束,使得曲牌体式正衬不分,正犯混淆。而本谱要做的工作,则是订疑考误,止乱纠偏,正本清源。除了说明曲谱是在词山曲海中深搜极考、斟酌损益之外,更指出要分正衬、定板式,让填词者和度曲者都有收益。吕士雄行文虽然谦虚,但能够领悟到其胸襟和抱负。阅读这部曲谱,也能感受到纂谱者以正本清源为宗旨,但并非刻薄极端,而是涵养包容,对有争议的曲牌也是尽量梳理源流,厘清过往,纳入曲谱,给出合理的意见或结论。对例曲的选择也是紧贴曲调的应用实际,不薄古,又厚今。特别是注意遴选从宋元南戏到清初传奇在舞台演唱的经典曲调,包括当时在昆曲舞台上盛演的近百出传奇剧目中的曲调和例曲。至清初,传奇创作已达鼎盛,文人作家对曲调的应用更加任性,增加衬字、改变句式,特别是使用犯调方式,随意连缀曲句,形成各种变体,使得所谓九宫之内的曲牌增益饱满,眼花缭乱,而曲谱是填词度曲的准绳。要认真全面梳理明清以来曲调的交替变化并非易事,应该说,以吕士雄领衔的御用团队是作了巨大努力的。

钱塘(今杭州)文人杨绪(约 1671—1720 后),字震英,生平未详,也是《南词定律》的重要参与者。他在序言中提到的重要信息是:

> 忆三十载前,薄游山左,时随园胡公(按,即胡介祉)为廉使,听谳之暇,徵歌选音,遂博采诸家旧谱,斟酌考订,浃岁而成书,曰《随园谱》,藏为秘笈。绪时留连衙署,忝与校阅,因得乞其全稿而归。后来京师,寝食斯道,每与同侪考索律调,悉以此谱为准绳,以其较坊刻所行,为详且赡也。
>
> 今庚子岁,诸识音者一时振作,采取诸谱,然亦多取于《随园》。举向来失传者,悉荟萃一堂,芟其繁芜,正其讹谬,审节按板,分类定音,无一不协诸宫商,至精至当,务合乎古而宜于今,

第十章 《新编南词定律》的曲学倾向与撰谱特色

不纽于成而随于俗。编辑既竣,颜曰《新编南词定律》。视向之《随园谱》者,觉考核愈详愈备,而画一始出,真所谓铢两毫厘之无失者矣。绪苦心已久,今既幸闻见益广,学之有宗,且又深幸后起者之规范,凛然一劳而永逸也乎。①

杨绪提到了一个重要信息:《南词定律》最主要的参考底本是《随园谱》。该谱作者是胡介祉(1659—1722?),字智修,号循斋,别号茨村,别署随园、种花翁、自娱主人等,原籍浙江山阴(今绍兴),迁居直隶顺天府(今属北京)。清初文人、藏书家、篆刻家,官至河南按察使。父亲胡兆龙(1627—1663)曾官至吏部左侍郎,喜读书。胡介祉工诗善曲,藏书甚丰,著有《谷园诗集》《随园诗集》《随园曲谱》《谷园印谱》《随园闻见录》等,撰传奇《广陵仙》《鸳鸯札》,曾增补沈自晋《南词新谱》,编纂《南九宫谱大全》,今存残稿本。周维培认为,"《随园谱》是胡介祉增补沈自晋《南词新谱》而成的一种稿本,其宫调系统及编撰体例,仍属于沈璟曲谱的裔派格局"②。可见所谓《随园谱》,即是增补《南词新谱》而成的曲谱。但《南词定律》在体例上并没有因袭沈氏族谱的传统格局,而是从曲调在传奇舞台演唱,特别是晚明以来有重要影响的传奇名剧的曲调使用角度,全面考察曲牌在文人案头与粉墨场上演变的特点和结果。从例曲选择角度看,基本剔除了沈氏家族成员入选在沈自晋《南词新谱》的无影响、无特色的个人散曲、剧曲,并重新确立以南戏传奇有重要影响的经典剧作为依托的例曲选用原则。参考杨绪的序言及曲谱尾注中提到的诸谱,可以了解到,《南词定律》在编纂过程中,深入参考了沈璟以来存世的重要南曲谱。除了《随园谱》外,还包括沈璟的《南曲全谱》、沈自晋的《南词新谱》、张彝宣《寒山堂曲谱》、谭儒卿的《九宫谱》、钮少雅的《南曲九宫正始》等重要曲谱。与此同时,《南词定律》认真评估了南曲谱编纂与剧曲、散曲之间的关系,对南曲重要曲调的流变做

① [清] 杨绪《南词定律叙》,《续修四库全书》第 1751—1753 册,上海古籍出版社 2002 年版,卷首第 19—25 页。
② 周维培:《曲谱研究》,江苏古籍出版社 1999 年版,第 173 页。

了深入考核和审校。但需要指出的是,《南词定律》纂谱团队尽管大量参考借鉴明清以来有重要影响的名谱,但亦不是墨守成规,人云亦云。从谱内众多尾注内容看,纂谱者对钮少雅《南曲九宫正始》和谭儒卿的《九宫谱》更为推崇。但是,又不迷信这两部曲谱,甚至在评注中表达了很多与钮谱、谭谱相左的意见和观点。

另外两个序言,分别是姑苏刘璜和莞江金殿臣所作。刘璜也指出,宋元以来,作家如林,耽溺词曲,但少有深究音律者,以至"相沿舛错,因循差谬","正衬字眼、腰底板式,讹以传讹,无由考证"。而本谱的纂辑,"凡一调一音,一字一板,必审校精当"。达到了"纲举目张,条分缕析,普曲辨音,协调定板,靡不稳确不易,诚可以释前人未解之疑,可以范后人岐趋之轨"的效果。金殿臣的序言也赞扬编纂团队"同心勠力,各尽所长,自春而秋,厥功告竣",达到了"凡正衬之字眼、板式之合拍、正曲之句读,犯调之次序,一一分明,毫无假借。析而分之,既无乖舛;龠而合之,亦无差谬"的效果。这些序言内容,都为我们认识《南词定律》的撰谱宗旨和谱式特色提供了重要指引和参考。

第二节 是度曲辨音,还是辨析宫调?

《南词定律》卷首有一篇内容非常丰富的"凡例",共十八则。现全文抄录如下,有利于我们全面理解把握本谱整体的撰谱思想,以及由此体现的曲学观念:

> 一、凡刊行宫谱,原恐宫调混淆,句拍舛错,使填词度曲者便于考核,并非好异炫奇也。但今诸谱,大有异同,总难定一。即有操觚之士,不谙度曲,唯凭纸说,动引五音六律。或据曲律,云:"宫商宜浊,徵羽宜清,黄钟富贵缠绵,正宫绸缪雄壮。"又云:"宫为土、为君,月令为姑洗、林钟、无射、大吕,其声也典雅沉重;商为金、为臣,月令为夷则、南吕、无射,其声也呜咽凄怆。"今世之稍读书者,孰不知之?而不谙度曲,其典雅沉重、富贵缠绵之音,从何而辨耶?岂不成捕风捉影乎?或云:"九宫混

第十章 《新编南词定律》的曲学倾向与撰谱特色

杂,置而不较,定为十二律吕,分贴五音隔八相生之说。"斯虽论音声之本,但与词曲大相径庭,亦非确论。且宫调元声,其来已久,安可废乎?今此谱悉细考诸谱,凭之曲调,去取合度,予夺折中,公诸识者,知非一人之臆见也。

二、凡诸旧谱,曰《南音三籁》,曰《骷髅格》,曰《九宫谱》,既多纰缪,即"九宫"之名,已失其实矣。但存其名而无其目,何曾有九宫十三调耶?今但以其所传所行之曲,一一考正,并不强为牵扯,悉仍旧贯。

三、凡诸谱之曲,与正体或增减一二字者,或损益一二衬字者,即为又一体。今以句读相同、板式不异者,即为一体。至句拍皆不同者,始为又一体。

四、凡诸谱有几曲所收宫调不同者,今细审其曲应入某宫某调者,悉皆收正,不致异同。

五、凡诸谱所收之曲,繁简不同,今以通行可唱可传者存之。其体异不行,不足法者,悉皆不录。

六、凡诸曲之引,各分宫调,赖以起合字句,奚可混杂?或系近词,或同诗余,今悉对清较正。

七、凡各宫之【赚】,诸谱不一,然亦无甚差别。惟句之长短,字之多寡,少有互异,今仍依其旧,分列各宫。殊不知【赚】者,乃掇赚之意。如《拜月亭》之"山径路幽僻",系中宫【尾犯序】,四曲唱毕,若即以黄钟【耍鲍老】"朝廷当时"之曲接唱,非但宫调不同,亦且难按板拍。故善于词曲者,即用"且与我留人"之一【赚】以间之。诸如此类颇多,实作家之巧意,亦歌者之方便门也。切不可因差一二字,拘孴云某宫【赚】系几字,【不是路】系几字,则大乖前人之旨矣。

八、凡曲之衬字,细考诸谱,或分句不明,点板各异,以衬为正、以正作衬者甚多,皆缘不知唱法,不谙板眼,是以讹误。今将正衬字句几何及板式数目几何,一一分别注明。

九、凡诸谱所论词曲,刻定第几句当几字,似非确论。是以字句板式,屡有混杂差谬。如汤海若所撰之曲,衬字更多,奚可刻定乎?今以某曲当几句几拍,详之以正衬板式,则宫调庶

无亥豕之讹矣。

十、凡词曲字面,四声易知,不须复赘,唯鼻音、闭口,混收音者颇多。如《中原音韵》之庚青、真文、侵寻、先天、监咸、廉纤之韵,最易混淆。今以收鼻音者用○,闭口音者用□,圈于每字之上,一一记之,庶曲之字音不致误收。

十一、凡诸本词曲,正衬句读,甚多混杂。今以衬字之上加○,词曲之句则记○于旁,读则记●于旁,则不致连断舛错,以便查考。

十二、凡诸曲,如丶者曰正板,又曰头板,乃方出音即下板者是也;如└者为掣板,又曰腰板,乃字出已半拍于音之中者是也。如-者为底板,又曰截板,乃字音已完方下板者是也;又一曰唤板者,或起曲前,或曲中话白毕,将唱已前拍者是也。又丶□二者,皆曰虚板,乃可用可不用者是也。其衬板之正板则×,掣板则⊠,底板亦×,皆总拍于板之正眼。凡作家无不知者,故姑列此式于前,而不点于词曲。

十三、凡【煞尾】,各谱未全载明斯为何煞,今一一细考,悉注其名,然亦无甚有关于宫调也。

十四、凡《西厢记》之曲,本系北调,后李日华、陆天池惜其词句之佳,就以其北词改为南曲,颠倒互用,使词章血脉断续,已失元人本旨矣。且唱其句读,终属牵强。今虽收入南谱,然不可为法。其《卧冰》之文理鄙俗,词曲亦不可为法。

十五、凡《杀狗记》之曲,本系元人所作,且《荆》《刘》《拜》《杀》之名,脍炙词人之口。今细考其词句,混淆舛错颇多,必非原本。且此剧以弋阳及棚偶,久为演唱,或将科诨间杂,或以滚白混淆,以讹传讹耳。今以其元人古剧,诸谱相沿,错谬已久,难以弃置,然亦深不足法也。

十六、凡诸谱犯调之曲,或各宫互犯,或本宫合犯,细查诸谱,不无异同。且其定句间或参差,或犯同而名不同者,诸论不齐,各相矛盾,难以定准。今以正体之句详定,则其所犯集曲几句,亦定准矣。其有向来皆为正体,后或穿凿改为犯调者,而不知词曲相同之句读颇多。如【宜春令】首二句,与【啄木鸟】、【浣

溪沙】相似,岂当作犯曲耶?今查系正体者,不必强为犯调而画蛇添足也。其合调者存之,不合者悉删去。

十七、凡曲牌名,多有一曲二三名,甚至四五名者,最易惑人耳目。如《精忠记》之【洞仙歌】,化为【楚江秋】;《八义》之【节节高】,变为【生姜芽】。又【满园春】、【铺地锦】、【鹊踏枝】、【雪狮子】,本一曲有四名;【步步娇】、【闹蛾儿】、【潘妃曲】,一曲三名。如此之类,或骚人随意穿凿,或作家有心规避,其本源实一词也。若不细注于正体之下,则不免壶壹之别、鱼鲁之失矣。

十八、凡曲中之"这"字,本无鹧音,查《说文》、字典,皆因彦字,往往见诸《朱子全书》及《宗门语录》,皆用"者"字。再"呆"字,亦无音挨处,实音"保","獃"字却音鱼开切。然"这""呆"二字,通行已久,一更"者""獃",反觉好奇,故二字仍从俗借用。①

认真考察分析这十八条序言,能够发现,《南词定律》在撰谱观念上已经发生重要变化,即对传统的宫调理论的实用性表示了极大的怀疑。这是曲谱编撰史上的重要转折。与恕园主人胤禛的观点高度契合,这对引领本谱的编纂有拨云驱雾的重要意义。

第一,曲谱最重要的意义是度曲辨音,而非辨析宫调。这是本谱在订谱观念上的重要转折,也跟晚明至清初文人传奇创演的舞台追求相贴近。前代曲谱沉溺于宫调辨析,所谓五音六律、宫商角徵、黄钟富贵、仙吕清新等,语义渺茫,捉摸不定。刊行宫谱的目的,本就是防止宫调混淆,句拍讹错。但历代操觚之士,并不都懂得度曲,可又动辄言律,以纸上的抽象律吕指导场上复杂丰富的演唱形态的变化,已经不能满足舞台实用性的宫谱需求。到康熙朝晚期,除了洪昇的《长生殿》和孔尚任的《桃花扇》达到戏曲创作顶峰后,文人传奇创作逐渐呈江河日下、强弩之末的态势。此时,创作成就较高的是苏州派重要作家朱素臣(1620?—1701?)、朱佐朝(生卒年不详)兄

① [清]吕士雄等:《新编南词定律凡例》,《续修四库全书》第1751—1753册,上海古籍出版社2002年版,卷首第37—50页。

弟。由于家道寒微,兄弟二人一生均未致仕,而是厕身伶伍,醉心戏曲,创编传奇,并与李玉、李渔等剧作家友善。朱素臣有《锦衣归》《未央天》《聚宝盆》《文星现》《朝阳凤》《秦楼月》《翡翠园》《万年觞》等19种传奇。其中《翡翠园》影响最大,它搬演明代儒生舒德溥积善行德并得到厚报的故事。此剧在清代盛演不衰,常演曲目有《拜年》《谋房》《谏父》《盗令》《杀舟》《副审》等,尤以《盗令》一出最为有名。《缀白裘》《六也曲谱》均有曲文收录。朱佐朝有《莲花筏》《渔家乐》《吉庆图》《五代荣》《璎珞会》《万寿冠》《夺秋魁》等16种传奇。其中《渔家乐》长期演出于舞台,该剧搬演东汉皇室立废倾轧故事,情节纯属虚构。《缀白裘》收录《藏舟》《相梁》《刺梁》《羞父》《纳姻》等出曲文。尽管这样,文人传奇在舞台的演出依旧逐渐呈衰退之势。这时戏曲舞台出现两个非常显著的变化:一是士大夫家班的衰落和民间职业戏班的兴起;二是文人传奇作家的退场和职业剧作家的登场。由于市场需求对戏曲审美趣味的调节,反映在曲谱修撰上,传统格律谱逐渐被冷落,而适应各阶层嗜曲人士度曲需要的实用型的宫谱逐渐受到欢迎。这样,本谱强调度曲辨音而非辨析宫调就可以理解了。《南词定律》的例曲选择也体现了纂谱者比较包容开放的曲学观念。三分之二的例曲选自宋元南戏的经典作品和明初经典传奇、部分散曲,三分之一的例曲选自晚明至清初文人创作特别是已经在昆曲舞台演唱的传奇,涉及剧目超过百种。很多剧目在宫廷盛演,这些曲调演唱经验成为纂谱的重要依据。例如商调过曲【二郎神慢】,例曲选自《拜月亭》"拜新月,宝鼎中明香满爇"曲,尾注云:"……此曲唱法非同等闲,后学不可错过。"再如南吕过曲【香柳娘】"前腔"(二),例曲是南《西厢记》"走荒郊旷野"曲,尾注云:"……此曲唱法最高,可谓尽情尽意,后学当取法者也。"曲调唱法的优势,也成为曲调取舍去留的选择标准,并直接说明这是曲唱的典范。

第二,鉴于过去诸谱在体例和规则上的不统一,对曲谱编撰的技术问题重新规范。过去曲谱对正格与变格的区分,侧重考察句式结构和字数变化。以正格为标准,出现句式变化或者增减一二字,都算"又一体"。本谱则规定,句读、板式皆同者为一体;句读、板式皆不同者,为"又一体"。明确把唱腔的点板不同作为判断是否"又

一体"的标准之一。有些例曲在诸谱中分属不同的宫调,本谱力求追本溯源,使其回归正位。比如,中吕的【红芍药】与南吕的【红芍药】不同,中吕的【耍孩儿】与般涉调的【耍孩儿】不同,小石调的【鹅鸭满船渡】与道宫的【鹅鸭满船渡】不同,小石调的【水红花】与商调的【水红花】不同,南吕的【红衫儿】与中吕的【红衫儿】不同,南吕的【满园春】与商调的【满园春】不同,南吕的【比目鱼】与越调的【比目鱼】不同,越调的【山麻客】与羽调的【山麻客】不同,越调的【小桃红】与正宫的【小桃红】不同等。这些曲调既有格式上的不同,更有音律上的差别。有些例曲在诸谱中繁简不同,本谱则取最为通行传唱者,而对体式变异不足法者,一律删除。对于历代曲谱中最令人烦恼的衬字问题,过去诸谱考察的标准不一,使得许多例曲,出现以正为衬、以衬为正的混乱现象。本谱认为,这皆因编撰者不知唱法,不谙板眼造成。因此本谱考虑将正体衬字的字句、板式清晰标注,以便度曲者辨识。鉴于过去诸谱对涉及曲谱核心概念的格律诸元素的符号标识不一致,本谱对相关元素的标识进行统一。涉及字音方面,重点是收鼻音、闭口音;有关词曲句字,重点是衬字、句、读;而板式则最多,涉及正板、头板、下板、腰板、底板、截板等。应该是,在诸多曲谱中,这是涉及格律谱要素最全面的一次的标识。

第三,对于传统曲谱中涉及的有关南戏传奇发展过程中重要概念的理解,本谱给出了自己独到的见解。首先,是关于"赚"。赚,也称唱赚,宋代市井歌唱技艺之一种。简单地说,它是在缠令、缠达音乐基础上吸收多种曲调组合的套曲,在南戏早期联套体制中起到起承转合的作用。后来在南曲演变中发生许多变化,并附加了与宫调相关的各种名目和限制。本谱认为,所谓"赚"在不同宫调的名称和功能,实际上是作者和歌者为方便创作和演唱所为,并没有那么复杂。特别是不能拘泥于几个字的差异,就认为某"赚"分属某宫调,以至于产生种种歧义。其次,就若干重要剧目在曲谱编撰中的作用给予重新定位。南曲《西厢记》和早期南戏《卧冰记》《杀狗记》等,均是历代南曲谱中入选例曲非常高的剧目。本谱认为,《西厢记》原是北曲,由于其巨大影响,文人李日华等改纂为《南西厢》,北词南曲,颠倒互用,虽入南谱,但不可为法。《卧冰》《杀狗》有元人风尚,但文

辞鄙俚,且被弋阳诸腔改造,科诨间杂,滚白混淆,以讹传讹,已失元人品格。虽入南谱,但要注意辨别,亦不可为法。第三,关于犯调问题。这也是南曲谱编撰过程中不可回避且难度很大的问题。原因是每个曲家都有可能根据剧情的需要,或者出于其他原因,任意拆解曲调,或添或减,或集或拆,组成新的曲调,也称集曲。本谱认为,犯调由来已久且纠缠复杂,很多曲调句式字数相似度很高,不能偶有变化,则认为是犯调。犯调问题应该正本清源,从正体入手,考其来源,究其变化,正其结果。特别注意那些一种曲牌多种名称,多种句式的情况,这可能是骚人墨客随意穿凿,或者曲家乐师有心规避,障人耳目。第四,对例曲中生僻字、异体字,也要综合考量,以便俗伶用谱者流畅使用。这些见解,对推进传统曲谱更加贴近舞台和度曲需要,有着重要的现实意义。

第三节　精审严校与兼容包并

从规模上看,《南词定律》已经远远超过元明南北曲各类曲谱的体量规模。依然以传统宫调为纲领,分引子、过曲、犯调三种类别,共收录引子 223 体,合计 232 曲;过曲 547 体,合计 1 203 曲;犯调 572 体,合计 655 曲。曲牌总数达到超历史的 1 342 体,合计遴选例曲 2 090 曲,规模是沈璟《南曲全谱》的二倍以上。根据所选例曲的类别分析,标注为散曲者 254 曲,古曲 5 曲,《乐府群珠》4 曲,旧曲 4 曲,《雍熙乐府》1 曲,乐府 2 曲,合计 270 曲,其余 1 820 曲均为宋元南戏和明清传奇作品。[①] 所引用南戏传奇数量最多者,笔者统计,依序为:《琵琶记》143 曲,《拜月亭》106 曲,《牡丹亭》67 曲,《荆钗记》57 曲,《西厢记》51 曲,《杀狗记》51 曲,《卧冰记》45 曲,《白兔记》43 曲,《长生殿》40 曲,《牧羊记》36 曲,《教子》33 曲,《彩楼记》33 曲,《八义记》32 曲,《梦花酣》29 曲,《梅岭》25 曲,《金印记》24 曲,《红梨记》23 曲,《水浒记》23 曲,《浣纱记》21 曲。

[①] 以上统计数字,参考李俊勇:《"新编南词定律"前言》,刘崇德主编:《中国古代曲谱大全》(第一册),辽海出版社 2009 年版,第 12 页。

第十章 《新编南词定律》的曲学倾向与撰谱特色

总观《南词定律》，在具体操作上，体现出吕世雄等宫廷臣修谱者哪些订谱特色和观念变化呢？

第一，值得注意的是，《南词定律》继承前代曲谱，把《琵琶记》、《拜月亭》、《荆钗记》、《西厢记》（南）、《杀狗记》等南戏经典继续作为南曲谱首选例曲来源外，重点增加了汤显祖《牡丹亭》、洪昇《长生殿》、袁于令《梦花酣》等在昆曲舞台上演出频次很高的传奇作为例曲选择的重要剧目。除了反映康熙晚期曲坛创作和演出的风云变幻、曲学家曲学观念的深刻变化之外，也深刻反映了曲谱修撰者曲学观念的变化。首先说，在"凡例"中，编撰者认为《卧冰》《杀狗》等早期南戏，已经被弋阳土腔濡染，曲词掺杂很多科诨滚白，且又鄙俚土俗，作为曲律，不足为法。但考虑这几种戏文影响太大，很多例曲在历来的南曲谱中都被采用，且影响广泛，本谱依然予以保留。其次说到汤显祖传奇。像《牡丹亭》在明万历二十六年（1598）已经问世，尽管"家传户诵，几令西厢减价"，舞台演出频率非常高，影响很大。但由于没有严守格律，被许多明清文人曲家诟病。本谱拨开迷雾，不以僵化的格律为标准，大胆遴选《临川四梦》曲文新鲜生动者入例曲，反映出订谱者对汤显祖《临川四梦》评价上的积极变化。例如黄钟过曲【降都春序】，第二格选汤显祖《邯郸记》"摇鼓鸣哨，望山程险处"，尾注云："此曲衬字虽多，然板数俱同。'其挪移'最巧唱法，甚佳，可为作家法律。"可见，订谱者更多是着眼于舞台演唱的精彩表现，而不是拘泥于衬字对严守格律的冲击。黄钟过曲【滴溜子】有"又一体"，例曲选择《牡丹亭》第四十一出"耽试"："金人的，金人的，风闻入寇。李全的，李全的，前来战斗。报到了淮扬左右。怕边关早晚休，要星忙斯救。"本体七句、十八板，与正格的八句、二十二板差异很大。尾注云："此曲与前曲皆同，惟少末句。今作家亦有添'仰仗天威，殄灭虏酋'一句补成全曲者。今将古体仍存。"对汤显祖选用曲调表示了极大的宽容。在本谱中，《牡丹亭》曲文选做例曲者达67支之多。特别是汤显祖不按传统曲谱套路用调的曲牌，《南词定律》纂谱者也不顾及明清文人对汤显祖"失律"的各种指责，大胆选入曲谱例曲。像文人使用频率不高的黄钟犯调【画眉带一封】、【啄木三鹂】等。另如中吕犯调【好事近】，在诸谱中争议较大。《南

词定律》例曲选《牡丹亭》"风月暗消磨,画墙西,正南侧左"曲,尾注云:"此曲旧谱及坊本皆为【好事近】,不知何所取也?又名【颜子乐】者,似为有理。如钮谱之为【泣刷天灯】,则'灯'字无据也。"再如正宫过曲【锦缠道】"又一体"(换头),例曲选自《牡丹亭》"门儿锁,放着这武陵源一座"曲,尾注云:"此调因转入中吕,故板式挪移,唱法更妙。然与本宫不可为法,姑存一体,以备查考。"既然"与本宫不可为法",原则上应该弃选,但考虑"唱法更妙",所以,还是"姑存一体"。说明纂谱者没有走过去曲谱的老路,以文辞格律为矩矱,不合法度者坚决摈弃不选,而是把唱法放在更加突出的位置。双调过曲【幺令】"前腔"选择《牡丹亭》"偏则他暗香清源"曲,尾注云:"此曲板式挪移,其唱法最为精细,故收录,以为后学入门之津梁。"这也是从唱法角度肯定汤显祖选用此调的意义。从曲谱大量选择汤显祖《临川四梦》特别是《牡丹亭》所用曲调看,《南词定律》纂谱团队高度关注汤显祖传奇在曲苑的影响和地位。包括对有争议曲调的正本清源,纂谱者也大胆用汤显祖传奇创作使用的有争议的曲牌,说明《南词定律》撰谱观念的开放和包容。例如,双调过曲【彩衣舞】,七句,十九板。例曲选自《牡丹亭》"则他是御笔亲标第一红"曲,尾注云:"此曲诸谱以为犯调。以首句二句、末句为【侥侥令】,三句至六句为【锦衣香】。【侥侥令】虽有【彩旗儿】之名,首句、末句犹似【侥侥令】,二句板式即有勉强。至三句后【锦衣香】曲内遍寻并无此数句,总扭成【锦衣香】。奈今之作家不从,何故从诸谱将【锦上花】等曲收于正体之例,录于正体。"对这样争议较大且句式含糊的曲调,又是饱受失律诟病的汤显祖在传奇中使用,纂谱者依然纳入曲谱,是不容易的,体现出清初宫廷御用文人与传统文人用曲观念的差异。

第二,认真梳理宫调之间错综复杂的互借互用关系和曲牌之间的渗透借用关系,特别是犯调问题。本谱把犯调与正格区分排列,把犯调作为南曲曲体变化的重要现象予以关注。例如,黄钟过曲【耍鲍老】又一体,尾注云"此曲亦可转入中吕";黄钟过曲【滴溜子】"前腔"例曲选自《琵琶记》"天怜念,天怜念,蔡邕拜祷"曲,尾注云"此曲与'今日里'二曲俱可转入越调";黄钟过曲【耍鲍老】"又一体"例曲选自《南西厢》"夫人小玉都睡了,莫辜负此良宵"曲。尾注云

"此曲别谱内亦有注为【永团圆】者,然与《琵琶》之名传四海之【永团圆】迥然不同";黄钟过曲【滴滴金】"又一体",例曲选自《牡丹亭》"长眠人一向眠长夜"曲,尾注云"此曲有注【鲍老催】之'又一体'者。以字句论之,似为【滴滴金】之'又一体'者为是";本谱道宫过曲首列【鹅鸭满船渡】,例曲选自《庆有余》"捧霞觞,相对酌"曲,这是南戏传统曲牌之一,民间色彩浓郁,在南戏戏文中广泛使用,但在后来文人传奇创作过程中被滥用,曲调尾注云"此曲一名【应时明近】,旧谱竟有以八句以下为前腔,分为二曲。又以【钓鱼舟】一曲题为【鹅鸭满船渡】,即使《长生殿》《昙花阁》《永团圆》等坊本亦皆含糊,各以臆见命名,多不相同,以致后人反疑一为二。今之通行者,人皆知为【鹅鸭满船渡】一套,故以此曲为【鹅鸭满船渡】。其次【赤马儿】,又次【双赤子】,末为【拗芝麻】。庶知者简易,用者不烦。其【画眉儿】一曲惟有古曲,虽同一宫,因未入套内,故另录于后。此曲与小石之【鹅鸭满船渡】不同"。说明纂谱者对民间曲调在昆曲曲谱中的广泛应用给予了高度关注。仙吕过曲【蛮江令】,例曲选自《拜月亭》"烦恼都历遍,忧愁怎脱免",尾注云:"此曲谭谱注云:冯以此曲与【月儿高】同,删之。余意'五里十里'二句平仄本不同,况二曲系《幽闺》中一套,岂一曲而两名?故当并存之。此言有理。况既有【蛮江令】之名,何必定扭为【月儿高】。当依谭谱另录。"从上述曲牌梳理可以看出,本谱撰者充分参考各谱对曲牌的定位,并结合相关传奇对曲调的使用安排,综合考虑最后给出本谱的结论。态度既积极开放,又严谨公允,令人信服。

 犯调(集曲)是晚明至清代各谱都不可回避的曲体变化形式。对犯调的态度,可以考察各谱撰谱人曲学思想和观念的差异。本谱对传奇使用犯调有颇富特色的阐释和方法。对犯调中曲调名称的梳理正名,依然是分析犯调最为基础的工作。黄钟犯调【画眉临镜】尾注云"此曲所犯之【临镜序】即【傍妆台】";黄钟犯调【羽衣二叠】例曲选自《长生殿》"罗绮合花光,一朵红云白空漾",尾注云"此曲所犯之【乌衣令】即【皂罗袍】,【升平乐】即【醉太平】,【素带儿】即【白练序】,【应时明近】即【鹅鸭满船渡】";黄钟犯调【三啄鸡】例曲选自《梦花酣》"丁香雨结,久沉埋残红冷劫",尾注云"此曲所犯之【双斗鸡】

乃【滴溜子】之别名，非绮罗丛里之【斗双鸡】也"；黄钟犯调【仙灯引京兆】，尾注云"此曲所犯之【京兆序】即【画眉序】"；认真辨析前人曲谱对犯调的结论，对认识犯调的真实面目依然有极大的帮助。正宫过曲【怕春归】"又一体"（换头），例曲选自散曲"羞见，对柳眉揾泪眼"曲，尾注云："此曲沈谱、谭谱皆以为【春归犯】，谭谱又注：不知所犯何调？张谱删去'唱彻阳关'以下。题曰'【怕春归】又一体'。张谱注云'旧谱作【春归犯】，误也'之说。况犯调有【春归人月圆】，所犯之【怕春归】，词句板式俱与此曲上半毫无差异。故从张谱，列于正体。"尾注中多次提到"张谱""谭谱"，前者即张彝宣《寒山堂曲谱》，后者即清初谭儒卿所撰《九宫谱》。谭儒卿生卒年不详，生平事迹不详。但其撰《九宫谱》几乎与《寒山堂曲谱》《南曲九宫正始》等谱齐名，可惜已轶。但此谱在《南词定律》中查证引用最多，可见吕士雄等馆阁臣工对谭谱的熟悉程度很高，也说明谭谱当时在皇室文臣心中影响巨大。

　　曲体犯调的表现形态在清代曲坛表现得更加复杂。但本谱认为，不能认为只要有所"犯"，即是犯调。如正宫过曲【双桃红】，例曲选自《西厢记》"那曾见寄书的瞒鱼雁"。尾注云："此曲因【双桃红】之名，即以为犯调。以上半曲为本宫之【小桃红】，下半曲借也字为越调之【小桃红】。殊觉烦而不合词句板式，况谭谱亦云不必作犯。故录于此。"本谱将【双桃红】不作为犯调对待有两个理由：一是跨正宫和越调两个宫调，且不合词句板式；二是谭儒卿曲谱已经明确表态，可以不作为犯调对待。所以，本谱列其为正格。这样的例子在《南词定律》中并不少见。自晚明始，犯调集曲在曲调使用中呈泛滥之势，这也是文人在传奇创作中为表达曲意，肆意篡改曲调的结果。像沈自晋《南词新谱》，在乃叔沈璟《南曲全谱》基础上增加了近300只新曲调，其中大多数都是明万历年间到崇祯年间传奇创作中出现的犯调集曲。在后来的《南曲九宫正始》《寒山堂曲谱》《九宫谱定》等南曲谱，规模越来越大，根本原因也在于犯调集曲的大量增加。《南词定律》在借鉴前人诸多曲谱经验的基础上，对犯调集曲问题持更加谨慎严肃的态度。这也是本谱的一大特点。像正宫过曲【三字令】，例曲选自《刘盼盼》"秋风起，七夕至，天如水，牛女叙佳

第十章 《新编南词定律》的曲学倾向与撰谱特色

期"。尾注云:"此曲多有【三字令过十二桥】者。谭谱以《卧冰》之'论孝情,果无比'一曲即为【三字令】正体。钮谱又以'论孝情,果无比'一句、'为兄因甚脱衣袂',《绿襕衫》曲之末句。又注云:'若此添句改调,何误后人之甚耶。今试观《刘盼盼》之一曲,尽可别其是非也'之论。张谱则以《彩楼》之'覆公相听拜禀'为【三字令】之正体。及细查《卧冰记》与谱,俱各为臆见。改削成词,互相大为矛盾,不便滥收,以惑人心。细阅此一曲,并对犯调,尤可为准,故载为正体,其改削挪移者,俱不收录。"所谓"改削挪移",即不按照集曲生成的基本规则,而是随意改变曲调句格,肆意拼凑曲调,这些都属于犯调。作为曲谱,则俱不收录。

第三,积极勘验曲牌正格副格变格之间的关系,努力廓清曲调的源流脉络。南曲发展到清乾隆晚期,已达到传统曲学的高峰时期。由于传奇创作数量的剧增,作家为了表达曲意的需要,在曲牌的使用上不断翻新,有些是随意的,有些是刻意的。除了表现在集曲增多现象之外,各种曲调变格的增减组合形式增多,也致使南曲曲牌变格迅速膨胀,使用者面临许多不确定的选择。导致曲牌格式发生变化的原因很多。比如黄钟过曲【耍鲍老】"前腔"例曲选择《拜月亭》"你儒业祖传袭",尾注云:"此曲本系【耍鲍老】正曲,因作家将'这不是''那不是'话白皆误唱为曲,以致不谙词律者亦竟刻成前腔。殊不知成何曲也?"说明传奇作家如果不认真核查曲牌的格律,很容易将衬字作为正格,将念白误作曲句。黄钟过曲【团圆旋】,例曲选自《拜月亭》"谢皇恩,念小臣陋室变贵门",尾注云:"此曲亦止出于钮少雅谱内,张寒山谱内【耍鲍老】下有注:一名【团圆旋】者,总即【耍鲍老】之别名。其词文句法亦全不同。姑录以备一体。"正宫过曲【刷子序】尾注云"此曲亦有五字起者,犯调内所犯【刷子序】五字起者犹多";正宫过曲【锦缠道】"又一体"前腔(换头),例曲选自《杀狗记》"我官人,近日来,不知怎生,偏向外人亲",选自古老南戏《杀狗记》。尾注云"此曲张谱(注:指《寒山堂曲谱》)已改似正体。若任意增减字眼则诸曲皆成一式,再无别体矣。故考诸坊本,录其原曲,以备一体";正宫过曲【普天乐】前腔(换头),例曲选自散曲"四时欢,千金笑;从别后,多颠倒",尾注云"此曲虽中句稍异,板式亦

同,并非二体,亦宜归正。再如《崔君瑞》《郑孔目》等【普天乐】或失原文,或堕落字句,板亦不合适者,尽删不录";而该曲的"又一体"(换头),例曲选择《拜月亭》"叫得我,气全无;哭得我,声难语",尾注云:"此曲与前数曲亦无甚径庭,惟五句、六句板式不同。然犯调多用此曲。"这段话给我们提供重要信息是,由于演唱板式的不同,也可能被作为犯调处理。正宫过曲【金菊花】,尾注云:"此曲有以首二句为【锦缠道】之五六句,三句为【六幺令】之三句,四句为【梧叶儿】之六句,末句虽扭捏,亦可。然起句虽犯调,岂有借第五句者,似觉牵强。况今之作家唱法亦与所犯之曲迥然不同,当归正体为是。"说明撰谱者对本曲调的诸多变格的了解和把握还是比较全面和清晰的。另如正宫过曲【大普天乐】,例曲选自《浣纱记》名曲"锦帆开,牙樯动,百花洲,清波涌"。尾注云:"此曲古格原系二十四板,今之作家乃于北【朝天子】合为一套,通行已久,皆删去'兰舟渡'三字,止用二十二板。亦有不用'呀'字者。因其古体,存其旧。以下应删者,皆不全录,以随通行之体。"纵观全谱,撰谱者非常关注传奇发展后期曲调的变异,并通过勘验、比较,寻求曲调在传奇创作过程中多种变化的可能性。

曲调板式变化和差异,也和句式字数的变化一样,成为考量曲牌格式变化的重要因素。《南词定律》在曲调名下首次标注句数和板数,并作为曲牌使用的重要规则。比如黄钟过曲【天仙子】"又一体",系古曲"暮景不堪描写,记上林窈窕,太液摇曳",十六句,五十五板。尾注云"此曲诸谱虽注【三春柳】之又一体,然其字句、板式、起末唱法与前二曲全无相同,姑录以备参考";正宫过曲【玉芙蓉】前腔,八句,二十三板,例曲选自《灌园记》"同心在战场"曲,尾注云"此曲惟末句少二字一板,犯调中亦有用此体者,不必另为一体";而【锦缠道】"又一体",十一句,三十一板。例曲选自《拜月亭》"髻云堆,珠翠簇,兰姿蕙质"曲,尾注云"此曲前七句字句板式皆同。自八句后,字眼缺少,故板式亦不同。然犯调内【朱奴儿犯】之所犯者,即此一体";再如中吕过曲【添字红绣鞋】,十一句,三十板,尾注云:"此曲末二句字句、板式与【水底鱼】之末二句毫无差异,若归于犯调亦可。但各谱中俱题为【添字红绣鞋】,通行已久,故仍旧贯。"从这些例曲

第十章 《新编南词定律》的曲学倾向与撰谱特色

尾注可以看出,撰谱者注重从字句板式考察曲调的变化,而板式更侧重于曲调演唱角度的考察。

对经典曲牌曲体变化情况的追踪溯源,是本谱下力气、见功夫之处。正宫过曲【倾杯序】,例曲选自古老南戏《梅岭》"雾锁烟林映峭壁,岩壑峰峦翠"曲,撰谱者有长篇尾注云:

> 此曲钮谱内注云,余曾阅过元套【倾杯序】二十余,无不然者。至明初景泰朝,琼山丘先生所撰之《纲常记》有【倾杯赏芙蓉】,首二句"日步蹑云霄,际圣朝,叨沐恩波浩",此正元调体。不知何人妄以此二句改作"蹑云霄际圣朝,叨沐恩波浩"。亦不顾其文理,又不顾其句法,直延至今,牢不可破。且沈谱亦承其讹,甚至毗陵蒋惟忠先生于谱中返以此《陈巡检》套始调之。首句改作"雾锁烟林映峭壁,岩壑峰峦翠",非句非韵。杨升庵先生又有"隔墙新月上梅花,绣阁吹灯罢"之散曲。若如此以讹传讹,何误后学之甚。论虽然,但首句七字、次句五字行之已久,即如沈伯英、丘琼山、蒋惟忠、杨升庵、李笠翁诸公,俱非不谙词律、不通文理者,皆有首句七字句、次句五字之曲。况自明时迄今三百余年,其来亦久矣。似不必拘孿。必以四字起句为是也然,亦有五字起者,其古体亦附录于末,以存其旧。

就曲牌《倾杯序》的流变过往,撰谱者查阅所有南曲谱相关记录。尽管无名者任意改篡,但约定句法,"直延至今,牢不可破"。即使像丘濬、沈璟、蒋孝、杨慎、李渔等文豪曲家,均遵循其例。尽管不合格律,但约定俗成,应予认可。这不仅对【倾杯序】的使用有极大帮助,而且,对类似情况的斟酌认定,也有启迪意义。

正宫过曲【雁过声】,例曲选自散曲"赤帝当权耀太虚,无半点,南来熏风意,任吞冰嚼雪成何济。扇频挥,汗如珠,空持损玉骨冰肌。(合)我移身傍翠微,使儿童撼竹求风至。烦暑也,得释片时"。撰谱者亦有长篇尾注云:"此曲张谱以'昨霄际晚时'为【雁过声】正体。注云:墨憨先生题为【雁过声】,予录之而疑焉。后值一友示予曰,【雁过声】别名【赛鸿秋】,又【阳关三叠】。予查之,释然。第一曲

稍大同小异,其四与【摊破赛鸿秋】同之说。寒山之言,深为得理。然以'赤帝当权耀太虚'等曲为【赛鸿秋】之又一体。谭谱,钮谱皆以'赤帝当权耀太虚'等曲为【雁过声】之正体。谭谱又注:一名【阳关三叠】。谭谱、张谱又皆有'现团圆桂轮及天生'二曲之【赛鸿秋】。因曲之合中有'摆著袖儿月下行'之句,谭谱内又注,一名【大摆袖】。又皆有'好时好景',【摊破赛鸿秋】之曲下注:一名【摊破第一】。钮谱内亦有'好时好景'之【摊破第一】,并无摊破赛鸿秋之说。观其取意,'赛'应作'塞',其【塞鸿秋】、【雁过声】、【阳关三叠】三者意虽无异,但词曲若皆为一体,忒觉长短不同。今依钮谱、谭谱,以'赤帝当权'等六曲为【雁过声】。依张谭二谱,以'现团圆桂轮'二曲为【塞鸿秋】。'好时好景'为【摊破第一】,一名【大摆袖】。但《杀狗》之'同胞共乳',张谱虽载于【雁过声】之其四,其字句板式俱与【摊破第一】同。况又有前论,故移于【摊破第一】之后,其'昨霄际晚时',惟张谱载于【雁过声】之正体。今既依钮、谭二谱,以'赤帝当权耀太虚'为【雁过声】之正体,则'昨霄际晚时'之字句板式忒少,诸谱又无【阳关三叠】之名,故以'昨霄际晚时'之体题为【阳关三叠】焉。"由【雁过声】迁延到的曲牌有【赛鸿秋】、【阳关三叠】、【塞鸿秋】、【大摆袖】等各种名目,反映了到清中叶时期,由于文人运用曲调进行传奇创作的灵活性进一步增强,曲牌之间的联系更加紧密。本谱正宫过曲同样列有曲牌【阳关三叠】,例曲选自南戏《杀狗》:"昨霄际晚时,见小叔背负员外回归。穿一领百衲破衣。(合)恹恹瘦得不中觑。铁心肠见了珠泪垂。"同时,列曲牌【塞鸿秋】,例曲选自散曲,"现团圆桂轮,光皎洁相映,耿耿碧天澄清。遍天街人烟涌盛,见伴人观赏元宵景。(合)摆著袖儿月下行"。还选有【摊破第一】,例曲选自散曲:"好时好景,夜色澄清,不负此宵佳境。六街九衢歌声竞,笑声喧闹声阗,看潋滟倾国倾城。引行人浑不转睛。巍巍万般都厮逞。(合)摆著袖儿月下行。"这些曲牌和例曲的整理,对廓清相似曲调之间的复杂关系,还原曲调的原本面貌,是有很大帮助的。再如正宫过曲【风淘沙】,例曲选自散曲"闲倚雕栏日渐西,看鸳鸯戏涟漪"。其尾注云:"此曲实与【雁过声】同。然四句后即不似矣。少雅以《彩楼》内'须信姻缘前世定'为【风淘沙】。查刻本则注【刮地风】。况与《江

天雪》内'刮地狂风'之刮地风甚合,故不便依钮谱改削扭成其曲,因不收录。"这一拨由正宫过曲【雁过声】引发的关联性曲牌辨析,已经涉及【赛鸿秋】、【阳关三叠】、【塞鸿秋】、【大摆袖】、【风淘沙】等6种曲调。撰谱人查阅了张彝宣谱、钮少雅谱、谭儒卿谱等多种曲谱,还涉及冯梦龙《墨憨斋词谱》、相关传奇、散曲刻本等材料,从句格、字格的细微变化辨析了不同名称曲牌之间的内在关系。撰谱人用心之细、用力之深可见一斑。同样,仙吕过曲【河传序】,例曲选自《西厢》"巴到西厢,把咱厮奚落。教我,埋怨到今",尾注云:"此曲乃序也。而蒋惟忠又分犯【天仙子】、【月里嫦娥】、【传言玉女】、【长寿仙】、【洞仙歌】、【安乐神】、【水仙子】、【归仙洞】之八曲,题曰【聚八仙】。虽亦有理,然谭谱以分注未协,故不录入犯调。沈谱亦以为非是。况洪昉思所作《长生殿》内【霓裳六序】之'难描状'以下三句,正此【河传序】也。字句板式毫无差异,即少雅亦不收于犯调,可见宜为正调明矣。"对曲调【河传序】的追踪,考察了蒋孝、谭儒卿、沈璟、钮少雅等人的曲谱,并结合洪昇在名剧《长生殿》中的实际运用,慎重决定列为正格,不作犯调处理。再像本谱对双调过曲【幺令】的考察。【幺令】七句,二十板,例曲选自《拜月亭》"娘生父养,逆亲言心向情郎"曲。尾注云:"此曲应系正曲。《寒山》注有云:'【尹令】、【品令】、【幺令】,原系正调,古本旧曲多有之。因坊本误刻为【六幺令】,又以句字不协,复题为【二犯六幺令】,竟将【幺令】之名废矣。后之作者未经详看,以致以讹传讹。肆行妄作之论。'此论极是。但言【二犯六幺令】,殊不知二犯何曲也。故从张谱,录于正曲。"纂谱者认同了张彝宣《寒山堂曲谱》对【幺令】的正本清源,但仍对坊本题为【二犯六幺令】之缘由没有考察清楚而遗憾。

第四,深入分析由于唱法上的变化引发曲体变化问题,这是《南词定律》有别于其他南曲谱的显著特色。由于职业戏班的兴起,李玉、李渔等一批职业剧作家的创作,紧跟社会审美时尚,吸引了大量市民阶层参与戏曲观赏,传统的文人清唱圈子逐渐萎缩。曲谱跟踪舞台演唱方式驱动的曲律变化,是本谱着力关注的现象。吴新雷先生认为,从现存的文献资料看,明代昆班演唱《牡丹亭》的唱谱已经散佚,现今存世最早的工尺谱就是《南词定律》。《南词定律》本质上

说是文辞格律谱,但是在曲文左侧附缀了工尺符号,点板而不点眼。全书选录各种剧本的单只曲文2 090支,采用《牡丹亭》例曲67支,如卷二正宫过曲【雁过声】"轻绡,把镜儿擘掠",即是出自《牡丹亭》第十四出的"写真"。可见康熙年间已经有比较成熟的《牡丹亭》的歌谱流传,才使得《南词定律》有依据大胆选定。当然,真正作为唱谱颁布并流传的,则是《九宫大成南北词宫谱》,共收南北曲4 466支,《牡丹亭》例曲75支,数量依旧很大。① 从《南词定律》的序言中可以看出,撰谱者对梨园戏曲的重视,体现了宫廷内臣戏曲观念的深刻转化,这与皇室戏曲演出活动的繁盛热闹有很大的关系。本谱所收例曲,除了南曲谱经常引用的南戏传奇经典曲目例曲外,还大量选用了当时梨园戏班流行的剧目曲选及经典的文人传奇。像李渔的戏曲作品《一捧雪》《占花魁》《风筝误》《比目鱼》《巧团圆》《玉搔头》《蜃中楼》《慎鸾交》等均有曲文入选。李渔(1611—1680),原名仙侣,字谪凡,改名渔,后字笠翁,别署笠道人、随庵主人、湖上笠翁、觉世稗官等,兰溪(今属浙江)人,清代著名小说家、戏曲家、绘画家。在明末,屡应乡试,皆不第,入清后,不复应举。顺治五年(1648),自兰溪移家杭州。十四年(1657)始,流寓金陵二十余年,居芥子园。康熙十六年(1677),再迁家杭州,历四年卒。清末文人钱谦益评价李渔的戏曲云:"世运而往,生才不尽。于斯时也,而笠翁之传奇,横见侧出,征材于《水浒》,按节于《雍熙》,《金瓶》无所斗其淫哇,而《玉茗》不能穷其缪巧。宋耶元耶?词耶曲耶?吾无得而论之矣。"②李渔传奇紧贴世俗生活,喜剧色彩浓郁,因此深受市民阶层喜爱。李渔在南京有自己的职业家班,他经常带家班四处演出,由金陵溯江而上,途经九江、汉口、汉阳、武昌、荆州、桃源等地。所到之处,或拜谒官员,或受赠商人、或邀约文人,戏路十分宽泛。而清代戏剧大师

① 吴新雷:《牡丹亭昆曲工尺谱全印本的探究》,《戏剧研究》,2008年第1期。近年,毋丹发表文章认为:《新编南词定律》中标注的工尺谱并非吕士雄等人所为,而是清乾隆六年(1741)到十一年(1746)左右,徐应龙利用原书板双色套印此书时所加。吕士雄等人所编纂只是纯粹的格律点板谱。见氏著:《"新编南词定律"非第一部戏曲工尺谱考辨》,《文献》,2014年第5期,167—174页。

② [清]钱谦益著,钱曾笺注,钱仲联标校:《牧斋杂著·有学集文集补遗》卷上,上海古籍出版社2007年版,第238页。

洪昇的《长生殿》在《南词定律》中的例曲选择比例也非常高。洪昇（1645—1704），字昉思，号稗畦、稗邨，钱塘（今属浙江杭州）人。康熙七年（1668），入京为国子监生。二十七年（1688），改写《舞霓裳》为《长生殿》传奇。二十八年（1689），因在国忌日演出《长生殿》，斥革受辱。晚年居家，日益潦倒。康熙四十三年（1704）在浙江乌镇堕水而亡。《长生殿》一问世便在昆曲舞台广为传唱，并受到热烈追捧。清代曲学家梁廷枏称颂到："钱塘洪昉思昇撰《长生殿》，为千百年来曲中巨擘。以绝好题目，作绝大文章。学人、才人，一齐俯首。自有此曲，毋论《惊鸿》《彩毫》空惭形秽，即白仁甫《秋夜梧桐雨》亦不能稳占元人词坛一席矣。如《定情》《絮阁》《窥浴》《密誓》数折，俱能细针密线，触绪生情，然以细意熨帖为之，犹可勉强学步；读至《弹词》第六、七、八、九转，铁拨铜琶，悲凉慷慨，字字倾珠落玉而出，虽铁石人不能为之断肠，为之下泪。笔墨之妙，其感人一至于此，真观止矣。"①许多官宦、盐商家班、职业戏班都争相演出《长生殿》，以至于《长生殿》成为继《牡丹亭》之后在昆曲舞台搬演频次最高的传奇之一。清代《缀白裘》《审音鉴古录》《纳书楹曲谱》等主要曲选、曲谱都有大量曲文收录。《南词定律》敏锐地捕捉到场上的这些信息，而后大胆将其曲调和例曲收入谱中。

撰谱者没有囿于皇室戏曲的典雅，也没有困于文人格律的拘束，而是关注剧目演出的声腔剧种对剧曲产生的重大影响与变化。如前述，其《凡例》中说："凡《杀狗记》之曲，本系元人所作，且荆刘拜杀之名脍炙词人之口，今细考其词句，混淆讹错颇多，必非原本，且此剧以弋阳及棚偶人为演唱，或将科诨间杂，或以滚白混淆，以讹传讹耳。今以其元人古剧，诸谱相沿错谬已久，难于弃置。"说明撰谱者不是局限在昆腔范围之内，而是对其他民间声腔演唱名剧造成的经典曲文的变化十分关注。特别是经典曲词流传范围广，演唱伶人多，伶角会根据自己对曲意的理解和表演的需要，对曲文进行改动，包括增减字句、科诨间杂、滚白混淆、任意加衬等，这对传统曲文的

① ［清］梁廷枏：《曲话》卷三，中国戏曲研究院编：《中国古典戏曲论著集成》（八），中国戏剧出版社1959年版，第269页。

拆解、挪移是不可避免的。但作为官方色彩浓厚的曲谱，既要为填词者提供格律规范，又要为歌唱者提供工尺依据。曲学家王季烈在《螾庐曲谈》中敏锐指出："曲谱之作，由来已久。而宫谱之刊行，则始于康乾之际。《南词定律》成于康熙末年，《九宫大成》《纳书楹》《吟香堂》皆成于乾隆年间，前此未之见也。"①李俊勇通过比对后认为："我们将此谱中部分曲目与《遏云阁曲谱》和《纳书楹曲谱》比勘，发现其板式完全一致，头板和底板位置皆一丝不走，主干音也基本相同，四声腔格也很准确，是考核极精的一部书。这说明《南词定律》的编者都是精通曲律的曲家，不是像《钦定曲谱》那样随便凑合。它像所有的清宫谱如《纳书楹曲谱》《集成曲谱》那样，既严于曲律，又照顾流行。又像好的戏宫谱如《遏云阁曲谱》那样，既选通行之曲，又严于四声阴阳。"②可以看出，本谱撰谱者十分注意从歌唱角度关注剧曲演变，由唱法上的不同而产生曲体的变异和分歧。

从演唱角度考量曲调曲体的变化，是本谱的重要特色。由于附缀的工尺符号和板式，从板式变化来考量曲调曲体的复杂性，是独特的角度。正宫过曲【雁过声】前腔"花阴夜静礼碧空"曲，尾注云："此曲末句虽异，衬字虽多，然板式皆同，不必为另一体"；以前的曲谱斤斤计较于句格、字格，稍有差别则列为"又一体"，本谱则立足于正体，在正体基础上，文人或者歌客由于表情达意的需要，稍有句式变化或者增加衬字，只要板式不变，不必列为"又一体"。应该说，这是本谱撰谱者观念上的重要进步，也是基于曲调变化的新情况作出的新判断。再如，黄钟过曲【双声子】，例曲选择《琵琶记》"郎多福郎多福"曲，尾注云"此曲古体虽如此，今作家亦不依此。皆去'两意笃，岂反覆'之各一句，合为二句"；黄钟过曲【倒接鲍老催】例曲选自散曲"宝杯满劝逢时庆"曲，尾注云"此曲惟《凝云集》内方见。然《牧羊》之'劝君放怀，红日正升'二曲，今人亦有合唱如此曲者"；正宫过曲有【醉太平】和【小醉太平】，后者才四句、十五板，例曲选自《浣纱》

① 王季烈：《螾庐曲谈》，山西人民出版社2018年版，第14页。
② 李俊勇：《南词定律前言》，刘崇德等编：《中国古代曲谱大全》（第一册），辽海出版社2001年版，第9页。

"长刀大弓,坐拥江东。车如流水马如龙,看江山在望中"。尾注云:"此曲今人皆两曲合唱,行之已久,应宜从俗。"再如南吕过曲《贺新郎滚》,例曲选自《八义》"这痛苦教人怎熬,惟有皇天可表"。尾注从点板角度来考量,虽然字句相同,但板式差异大,以此来区分曲调的不同。尾注云:"此曲若依字句,与《江流》之【恁麻郎】一曲毫无所异。至于板式则大相差别,故列为又一曲。谭谱有注云'此调《杀狗》《江流》《白兔》俱有,张以旧板点定,有误,特为查正。余增入,以备一体'之语。若作【恁麻郎】,则不可改移板式,但通行已久,【恁麻郎】亦另有板式,故依谭谱,从俗点板。以'这痛苦教人怎熬'与'上告公公'二曲为【贺新郎滚】;以'这厮每辄敢胆大',因其多句,为【货郎儿】;以'这贼汉全无些道理'与'我告你局骗人财礼'为【恁麻郎】。如此,庶不至一曲数名而体数亦少矣。"更加侧重从唱法角度整理和界定曲谱,而不是机械的依据格律规则来判断曲调之间的变化关系,这是以前的南曲谱无法做到的。

《南词定律》尽管以胡介祉《随园谱》为重要参照,但与文人曲家思维方式不同,它既关注曲调的格律规范,更注重曲调的音乐属性。随着传奇在舞台搬演的实践经验越来越丰富,曲师在演唱过程中的作用愈发凸显,格律谱的"曲有定腔"逐渐动摇,曲调的丰富性、复杂性增强,曲谱的编纂者完全按照传统思路考虑问题已经显得落后。本谱在充分注意曲调的格律演变基础上,更加贴近传奇的舞台实践,与演唱相关的工尺、点板、开闭口、曲韵等受到更多关注,这也是曲谱编撰史上的重要突破和创新。

第十一章

《新定九宫大成南北词宫谱》与明清传奇案、场双美

刊行于清代乾隆十一年(1746)的《新定九宫大成南北词宫谱》，俗称《九宫大成谱》，是我国古代曲谱编纂史上集大成的著作，在昆曲演唱史和中国戏曲史上都有十分重要的地位。这是一部由和硕庄亲王允禄(1695—1767，原名爱新觉罗·胤禄，康熙皇帝十六子)主持，由周祥钰、邹金生、徐兴华、王文禄、徐应龙、朱廷镠①等众多馆阁臣工参与编纂、参定、校阅的卷帙浩繁的曲谱，历时5年，也称得上是文化史上的"浩大工程"。卷首有《分配十二月令宫调总论》，次为《南词宫谱凡例》16则，《北词宫谱凡例》17则。曲谱共82卷，按照二十三宫调分类，收有南曲曲牌1 518体、只曲2 761只，北曲曲牌619体、只曲1 705只，合计4 466只。另外，收有套曲197套，北南合套套曲36套，共为221套。若以单曲计算，共2 133只。全部相加，若以单曲计算，总共达到6 599只。就总量而言，在传统曲谱中名列第一。因为是上工尺的宫谱，这6 599首乐曲，涵括我国传统词曲演变的多种体式，如传统词体的令、近、慢，传统词体演变的缠达、赚、大曲、诸宫调、南戏戏文，元曲中的杂剧曲牌、诸宫调、散曲，明清传奇中的南北曲牌、散曲等，收罗极为宏富，可谓是曲学的百科全书。清人许宝善从中辑出词谱160余首，编撰成为《自怡轩词谱》；清人谢元淮也抽出词牌部分，辑成《碎金词谱》。另外，叶堂编纂《纳书楹曲谱》、王锡纯编纂《遏云阁曲谱》，王季烈、刘富梁编纂

① 参见[清]周祥钰《新定九宫大成序》中提到的人选有"一时同事，则毗陵邹金生汉泉、茂苑徐兴华绍荣、古吴王文禄武荣、徐应荣御天、朱廷镠嵩年"等。

第十一章　《新定九宫大成南北词宫谱》与明清传奇案、场双美

《集成曲谱》等,均不同程度参考借鉴了《九宫大成谱》。近代曲学大师吴梅在民国年间影印的《新定九宫大成南北词宫谱序》中,称赞:"自此书出,词山曲海,汇成大观,以视明代诸家,不啻爝火之与日月矣。"①这个评价是较为恰当的。此谱今存清乾隆十一年(1746)乾隆内府朱墨套印本,有《续修四库全书》和《善本戏曲丛刊》影印本。以下论述中简称《九宫大成谱》。

第一节　博采众收与曲谱编纂的完美收官

庄亲王允禄、主要编撰者周祥钰《九宫大成谱》序言中认为,南北宫调,或无全谱,或病于偏,或伤于杂,或失于乱。允禄云:"寒山有谱,未免病于偏;随园有谱,未免伤于杂。甚者以宫为调,以调为宫,徒滋舛驳;以板从腔,以腔借板,愈觉纷糅。矩矱云亡,淆讹竞起,标无准的,人自为师。逢此太平风月之场,况乃皇都佳丽之地,向司其事,爰成是书。晴窗检点,析茧分丝,午夜征歌,穷厘极杪。聊同弃日,上下五百年间;扬彼余风,郁烈三千界里。勒为条例,订厥章程。"②周祥钰,字南珍,别署日华游客,虞山(今江苏常熟)人,乾隆六年(1741)曾与邹金生等内臣编撰宫廷大戏《鼎峙春秋》等。他也认为:"庄亲王既蒙上命,纂辑《律吕正义》,因念雅乐、燕乐,实相为表里,而南北宫调,从未有全函,历年既久,鱼鲁亥豕,不无淆讹,乃新定《九宫大成》。而祥钰等既在辖属,实分任其事。……钰等忝列内廷,蒙命较录。乃于三极九变之节,略窥奥突。博弋群编,分宫别调。缺者补之,失者正之,参酌损益,务极精详。"③在此之前,周祥钰等参与庄亲王允禄主持的《律吕正义》一书的编撰。此书是清代庙堂祭祀之音、朝廷雅颂之乐的集大成者,凡120卷,涵括祭祀、朝会、

① 吴梅:《九宫大成南北词宫谱序》,蔡毅编著:《中国古典戏曲序跋汇编》(一),齐鲁书社1989年版,第139页。
② [清]庄亲王允禄:《新定九宫大成序》,蔡毅编著:《中国古典戏曲序跋汇编》(一),齐鲁书社1989年版,第128页。
③ [清]周祥钰:《新定九宫大成序》,蔡毅编著:《中国古典戏曲序跋汇编》(一),齐鲁书社1989年版,第128—129页。

宴享诸乐以及乐器、乐章、乐制、乐问等章。再按照周祥钰在"序言"中的表白,"既在辖属",说明这些内廷臣工,都是朝廷最为精通乐律的内臣。另一位律吕馆纂修、翰林院侍读学士于振为该谱作序云:"……自《啸余谱》行世,而填词家奉为指南,其实舛驳不少。至北曲九宫,旧无善本。填词者大都取《吴骚合编》套数,敷衍成曲而已,其讹误更不可言,然而举世无訾之者。盖学士大夫,各诵陈篇,或高谈古乐而鄙弃新声,或识谢周郎而罔能顾曲,或溺于辞藻而不解宫商。至于音分平仄,字判阴阳,其理至微,其用不易。从来读书稽古之士,分平仄者十得八九,辨阴阳者十无二三。无怪乎音律之学,愈微而愈晦也。是编溯声律之源,极宫调之变,正沿袭之谬,汇南北之全。以义理言之,依然《风》《雅》之遗也;以音节言之,厘然律法之比也。士大夫知此,不至是古而非今;工伎知此,不至师心而自用。谓之'大成',信乎其大成也已!"①其实,在《九宫大成谱》修撰之前,康熙五十四年(1715),馆阁臣工王奕钦等奉玄烨之命,修撰《钦定词谱》和《钦定曲谱》,开启了皇家修谱先例。五年后的康熙五十九年(1720),雍亲王胤禛身边的宫廷文人吕士雄等编撰的曲谱《新编南词定律》,也带有浓厚的官谱性质。但26年后,乾隆帝出于倡导教化、黼黻升平的用意,对皇家乐律等音乐文献进行大规模整饬。允禄以亲王身份总理律吕正义馆,笼聚精通音律之臣,再开皇家正音之旅。允禄及馆臣周祥钰等认为,以前诸谱,均有淆讹或偏差之弊,不足以承担皇家曲谱引领示范之任,特别是在南北音律协调、各方曲调归音等涉及宫廷文化导向等问题上,必须体现准绳和纲领意义。这也是允禄等人对前朝曲谱多有贬损的原因。而本谱的特色,可以归纳如下。

其一,作为第一部全面综合南北曲律、兼备格律和工尺两种谱式的大型官修曲谱,其编排体例有较为独特的构想。

《九宫大成谱》避开传统南北曲宫调发展理论,自创二十三宫调之说,并与一年的十二月令相配,构成其编纂的总体框架。其《分配

① [清]于振:《新定九宫大成序》,蔡毅编著:《中国古典戏曲序跋汇编》(一),齐鲁书社1989年版,第130页。

第十一章 《新定九宫大成南北词宫谱》与明清传奇案、场双美

十二月令总论》云：

> 我圣祖仁皇帝考定元声，审度制器，黄钟正而十二律皆正，则五音皆中声，八风皆元气也。今合南北曲所存燕乐二十三宫调诸牌名，审其声音，以配十有二月：正月用仙吕宫、仙吕调，二月用中吕宫、中吕调，三月用大石调、大石角，四月用越调、越角，五月用正宫、高宫，六月用小石调、小石角，七月用高大石调、高大石角，八月用南吕宫、南吕调，九月用商调、商角，十月用双调、双角，十一月用黄钟宫、黄钟调，十二月用羽调、平调。如此，则不必拘拘于宫调之名，而声音意象自与四序相合。羽调即黄钟调，盖调缺其一，故两用之。而子当夜半，介乎两日之间，于义亦宜也。闰月则用仙吕入双角，仙吕即正月所用，双角即十月所用，合而一之，履端于始，归余于终之义也。①

二十三宫调与十二月令配表

月份	一月	二月	三月	四月	五月	六月	七月	八月	九月	十月	十一月	十二月
宫调	仙吕宫仙吕调	中吕宫中吕调	大石调大石角	越调越角	正宫高宫	小石调小石角	高大石调高大石角	南吕宫南吕调	商调商角	双调双角	黄钟宫黄钟调	羽调（黄钟调）正平调
调式	宫羽	宫羽	商角	商角	宫	商角	商角	宫羽	商角	商角	宫羽	羽羽
均	夷则	夹钟	黄钟	无射	黄钟	大吕	仲吕	大吕	林钟	夷则	夹钟	无射无射仲吕

《分配十二月令宫调总论》认为，南北曲宫调承自燕乐二十八调，但"其名大抵祖二十八调之旧，而其义多不可考。又其所谓宫调者，非如雅乐之某律立宫，某声起调，往往一曲可以数宫，一宫可以数调，其

① ［清］允禄等：《分配十二月令宫调总论》，蔡毅编著：《中国古典戏曲序跋汇编》（一），齐鲁书社1989年版，第131页。

宫调名义既不可泥;且燕乐以夹钟为黄钟,变徵为宫,变宫为闰,其宫调声字,亦未可据"。说明宫调的传承,已经发生很大的变化,故不必拘泥。比如传统十三调中的道宫、歇指、般涉三调,或无所属曲调,或所属曲调甚少,故在曲谱构架中进行了裁并。《总论》认为:

> 至于旧谱所传六宫十一调,沈自晋曾谓:"自元以来,又亡其四,自十七宫调而外,又变为十三调。"则知道宫、歇指,久已失传。而《广正谱》尚立道宫之名,惟采《董解元西厢》"凭栏人解红"小套,以存其旧。遍考《元人百种》《雍熙乐府》,以及元明传奇,皆无道宫全套,即南词亦不多概见。合将北词【凭栏人】等名,南词【赤马儿】等名,审其声音相近裁并之,不复承讹袭谬。若夫般涉调,虽隶于羽声七调内,今南北词亦只寥寥数阕,考诸各谱,附于正宫者俱多。顾般涉本系黄钟为宫,自当归入黄钟宫,用存循名核实之义云尔。①

以"九宫十三调"来统领南曲谱构架,始于不具名的元人《九宫十三调词谱》。这也是可以追溯的只存在明清典籍论述中的最早的南曲谱雏形。后来蒋孝、沈璟、沈自晋、冯梦龙、徐于室、钮少雅、张彝宣等人撰谱修谱,都毫无例外延续这种模式。但有些宫调确实在演变过程中逐渐萎缩甚至消亡。例如,南曲"般涉调",在沈自晋的《南词新谱》中,慢词只收【哨遍】,近词只收【煞赚】(即大石调【太平赚】)和根据冯梦龙曲谱新补的【耍孩儿】。而在徐于室、钮少雅的《南曲九宫正始》中,慢词也只收【哨遍】,并注云:"缺。备诗余。"近词只收【耍孩儿】、【女冠子】,并均注云:"缺。"只有【太平赚犯】、【尚如缕煞】二曲。再例如"道宫",除了北曲的《北词广正谱》从董解元《西厢记》能找到两例外,其他杂剧散曲很难看到。而南曲道宫调,在沈自晋的《南词新谱》中,慢词只收新补的【女冠子】(与黄钟小异),近词只收【鱼儿赚】(不载曲)、【鹅鸭满船渡】(新移入)、【赤马

① [清]允禄等:《分配十二月令宫调总论》,蔡毅编著:《中国古典戏曲序跋汇编》(一),齐鲁书社1989年版,第131页。

第十一章 《新定九宫大成南北词宫谱》与明清传奇案、场双美

儿】（新移入）,【拗芝麻】（新移入）,【应时明近】、【双赤子】等曲调。而在徐于室、钮少雅的《南曲九宫正始》中,慢词只收【梁武懴】,注云"此调多用于南吕,《元谱》载属道宫";【黄梅雨】,注云"此调比仙吕宫【梅子黄时雨】止争末二句";【女冠子】,注云"又名【蓬莱仙】,但与黄钟宫【女冠子】不同,又不与般涉调【女冠子】同";【应时明】,注云"缺";【四国朝令】,注云"缺。疑即十三调越调【四国朝】"。近词收【应时明近】,注云"此调今皆认为【鹅鸭满船渡】,大谬。四体";【双赤子】,注云"此调今皆谓【赤马儿】,亦谬。三体";【画眉儿】,注云"此调今皆连上【双赤子】,统作【赤马儿】,益谬";还收【拗芝麻】（四体）、【解红序】（二体、六换头）、【鱼儿赚】（二体,换头）、【尚按节拍煞】（借南吕宫）、【芳草渡序】;另收【黄梅雨近】、【玉山槐】、【鱼儿耍】、【谢秋风】,均注明"缺";并说明【八声甘州】、【解三醒】二调原借于仙吕宫,只载其目,词见本宫;【针线箱】、【大圣乐】、【梁州序】三调原借于南吕宫,只载其目,词见本宫;【太平令】一调原借于黄钟调,只存其目,词见本调。而从北曲谱情况来看,李玉的《北词广正谱》以六宫十一调列谱,但"宫调""角调""歇指调"均列调名而无辖曲,并注云"缺";"高平调""道宫"辑曲 11 支,均来自董解元《西厢记》,说明北曲已无"歇指""道宫"二曲。由此可见,《九宫大成》编纂者是在全面梳理南北曲宫调演变的基础上,着眼于曲律的淘汰演进,搭建北南合谱的全新结构。

尽管《九宫大成谱》在编排体例上独创宫调与月令相配应的曲谱构架,是顺乎自然之音,把曲调的旋律色彩与一年四季的气候特征找到和谐的对应关系,但实际上曲调与月令并无必然的联系,甚至牵强附会,造成对本就渺茫难解的宫调理论更多的混乱。刘崇德先生认为,曲谱构架中的高大石调、高大石角及角调之大石角、越角、小石角、双角等六个宫调,唐宋以来既未见使用,也未闻其曲。而在南曲中通用的道宫、般涉调,却被排除在曲谱构架之外。"在宫调曲中,南曲一律称宫,北曲则一律称调。如中吕宫,南曲标为中吕宫,北曲却标为中吕调。这样,北曲的宫调曲一律变成了羽调曲。而商调曲中,南曲则一律称商,北曲一律称角。如黄钟商,即越调之曲,南曲称越调,北曲称越角。同一正宫,在南曲称正宫,北曲则称

高宫。从实际意义上讲,《九宫大成谱》中的商与角,正宫与高宫,无甚区别。因其二十三宫调去掉道宫、般涉等调,于是将宋元以来传为道宫的曲牌,如【凭栏人】、【美中美】、【大圣乐】、【解红】诸曲,般涉调中的曲牌,如【哨遍】、【墙头花】、【急曲子】、【耍孩儿】等曲,皆收入十一月之羽调(黄钟调)中。而如大石角、小石角、高大石调、高大石角等前人未曾使用过,而亦未见其曲的宫调的乐曲,则是从其他宫调的乐曲移过来的。"①刘先生的意见代表了当下部分曲学研究者对该谱处理传统宫调关系的深入思考。

其二,作为传统戏曲和曲律高度成熟时期诞生的集大成意义的官修曲谱,其规模之大、体式之广、收录曲调数量之多,达到了传统曲谱编纂的最高峰。

《九宫大成谱》充分吸收前人修撰曲谱的成功经验,借鉴历代南北曲谱编纂的学术成果,利用皇家内府藏书丰富的资源优势,汇聚百家,广采博收,形成该谱前所未有之壮丽景观。在编排上,全谱分宫、商、角、徵、羽五函,合计八十二大卷,收录南曲曲调正格1 513曲,变格1 260曲,集曲596曲;北曲正格581曲,变格1 704曲,南北共2 094支曲调,正变合计4 466曲;另外,收录北曲套曲188套,南北合套36套。②从曲调来源看,《九宫大成谱》南曲部分显著借鉴了自蒋孝《旧编南九宫谱》以来的沈璟《增定南九宫曲谱》、沈自晋《南词新谱》及吕士雄等《南词定律》、王奕钦等《钦定曲谱》、无名氏《曲谱大成》等重要曲谱的成果。北曲部分,则借鉴了朱权《太和正音谱》、李玉《北词广正谱》等有重要影响的北曲谱。上述曲谱,不仅在曲文来源上,为本谱的修撰提供了便捷的有重要参考价值的曲源,更为本谱在总结曲谱编撰成就,改进和提升官修曲谱水平上提供了重要参照。下面就诸谱对《九宫大成谱》的启发简要分述之。

《九宫大成谱》编撰者撰《新定九宫大成南词宫谱凡例》中提道:

① 刘崇德:《新定九宫大成南北词宫谱·前言》,刘崇德主编:《中国古代曲谱大全》(第一册),辽海出版社2009年版,第753页。

② 参考俞为民、孙蓉蓉著:《中国古代戏曲理论史通论》(下),中华书局2016年版,第808页。

第十一章 《新定九宫大成南北词宫谱》与明清传奇案、场双美

唐宋诗余，无相集者，后人创立新声，乃有集调。妃青媲白，去真素远矣。顾有其举之，亦所不废。今以《曲谱大成》《南词定律》，蒋、沈诸谱，择而用之，未善者稍为更改。①

说明以上提到的四种曲谱，是该谱最为关注的参资对象。首先看看"蒋谱沈谱"，即蒋孝、沈璟的曲谱。由于沈谱是在蒋谱基础上扩充改进的"胎生谱"，两谱的血缘关系深厚，很多内容也相同相似，所以，本谱在注释中往往"蒋谱、沈谱"合提。从《九宫大成谱》曲调的注释看，约有20余处提到蒋谱沈谱。例如，卷之三仙吕宫正曲【幺令】，例曲选自《拜月亭》《牡丹亭》各一阕，曲后尾注云"【幺令】二阕，蒋谱、沈谱俱名【二犯六幺令】，不识所集何曲。《曲谱大成》作【六幺令】之又一体，竟将【幺令】之名废品率矣。但《拜月亭》'离鸾'之【尹令】、【品令】、【幺令】同套，俱系正调，并无集曲，故仍存【幺令】之名"；卷之三仙吕宫正曲【福青歌】，例曲选自《卧冰记》二阕，尾注云"【福青歌】，一曲而两式，《南词定律》收多句者，蒋谱、沈谱收少句者，未敢遽定是否，故并存之。然以《杀狗记》曲句法校对，少句者近是"；卷之十一中吕宫正曲【渔家灯】，例曲选自《荆钗记》《牡丹亭》各一阕，其尾注云"【渔家灯】二阕，蒋谱、沈谱皆收入正曲，惟《曲谱大成》《南词定律》载入集曲。按，他曲每有集【渔家灯】者，断无所集之曲，仍系集曲之理，今复归入正曲"；卷之三十正宫引【破齐阵】，例曲选自《琵琶记》一阕，尾注云"此【破齐阵】引，遍查词谱、曲谱，并无是名，所以蒋、沈二谱分作集调。前二句为【破阵子】头，中三句为【齐天乐】，后三句仍为【破阵子】尾。但'引'从无集调之理，元牌名不妨随意新创，不作集调为是"；卷之三十二正宫集曲【三字令过十二桥】，例曲选自散曲一阕，其尾注云"此曲，蒋、沈二谱将【三字令】、【四边静】两全阕并作一阕，题曰【三字令过十二桥】。若据彼见，是套曲皆作集调，则无正曲矣。考《曲谱大成》亦然。惟《南词定律》将后半段【四边静】截去，止将前半段【三字令】改曰【三撮令】，首尾仍

① ［清］周祥钰等：《新定九宫大成南词宫谱凡例》，蔡毅编著：《中国古典戏曲序跋汇编》（一），齐鲁书社1989年版，第131页。

是【三字令】,中间集【一撮棹】,虽近是,但截去一段,未免文义未完。今仍将二曲并作一阕,中间另列牌名,仍存其旧";卷三十九小石角只曲【一机锦】,例曲选《雍熙乐府》四阕,尾注云"按,此体《雍熙乐府》载北南吕调,一套四阕。蒋谱取第一曲,误作《卧冰记》,入南双调,人几不知其为北曲矣。考《曲谱大成》,收于歇指调,今分注小石角";等等。蒋谱和沈谱,都是南曲谱编撰史上最早也最有影响的曲谱,是后来任何一部南曲谱编撰都绕不开的重要参照。从上述引例看到,本谱编撰的馆阁臣工对蒋谱、沈谱的严肃态度。到本谱编撰的清乾隆年间,曲调在传奇创作中的演变给后世撰谱者提示了很多可资参考的材料,对于曲家清晰认识曲调的应用规律提供了更多借鉴。所以,对早期的蒋谱、沈谱关于曲体认识的卓见和不足都有更大的话语权。应该说,本谱对蒋谱、沈谱的借鉴是积极的,对蒋谱、沈谱讹错的分析也是客观的。

官修性质显著的《新编南词定律》(以下简称《南词定律》)对《九宫大成谱》的修撰有较大的影响。《南词定律》第一次在宫调统辖之下,将曲牌分为引子、过曲、犯调,收录犯调体式多达572体,体现了晚明至清初以来传奇曲牌的深刻变化。《九宫大成谱》沿用了《南词定律》的分类方式,只是将"犯调"改称"集曲",分为引子、过曲、集曲,不再沿用词体的分类方式。

从《九宫大成谱》接受《南词定律》的影响看,《南词定律》在弥补曲源的唯一性、酌定曲例的确定性、比较曲文的准确性、分析例曲的归属性等方面有相当重要的作用。例如,本谱卷之一仙吕宫【疏帘淡月】(一名【桂枝香】)、【八声甘州】(一名【潇潇雨】)曲后注云"【疏帘淡月】、【八声甘州】,蒋谱、沈谱皆收作仙吕宫慢词,俱分作二阕,惟《南词定律》载入引子,并作一阕。当从《南词定律》为是";卷之二仙吕宫正曲【玉连环】,例曲选自《月令承应》二阕、《明珠记》二阕,曲后注云"【玉连环】,一名【回文】,诸谱不载,惟《南词定律》录入。细绎文义句读,本属二曲,久混为一。今改正作二曲,以《月令承应》曲冠首,旧曲仍列于后";卷十八大石调正曲【会河序】,例曲选自《玩江楼》、散曲各一阕,曲尾注云"【会河序】二阕,诸谱皆不载,独《南词定律》收入。次曲较首曲甚短,或有遗脱,亦未可知。今以首曲为正

体,次曲为又一体";卷之三仙吕宫正曲【急三枪】,例曲选自《义侠记》《琵琶记》各一阕,曲后注云"【风入松】后,或一曲,或二曲,必带三字六句二段,谓之【急三枪】。因其名不古,故诸家议论不一。或有连在【风入松】下不另列名,或有题作【黄龙滚】、【集滚】者,纷如聚讼,总无定论。与其朦胧穿凿,何如仍用旧名?二段共三字六句,诸谱皆分作二曲,《南词定律》合作一曲,今依《南词定律》为准";卷之三仙吕宫正曲【彩衣舞】,例曲选自《月令承应》一阕,尾注云"【彩衣舞】,旧谱未有是名,因《牡丹亭》'硬拷'出内御笔亲标'第一红曲',按汤若士原本作【侥侥令】,《南词定律》改名【彩衣舞】,考其句法,甚不合【侥侥令】之体,故从《南词定律》"。"今依《南词定律》""从《南词定律》为是"的表述,说明撰谱团队对《南词定律》的高度认同和依赖。

无名氏的《曲谱大成》(残本)一直是曲学研究备受关注的题目。[①] 根据周维培的研究,认为这是一部汇编南北曲的格律综谱。首都图书馆馆藏共4册的"零抄本",系北曲谱;国家图书馆藏郑振铎捐献的旧藏本,共14册,主要是南曲谱,列仙吕调、羽调等二十宫调的曲牌谱式,分引子、过曲两大类,首列正格,正格之后所列均为"又一体",或有释文,简叙变格特征,不标记平仄韵叶,亦无板式工尺;首都图书馆藏另一种8册抄本,前二册有"《曲谱大成》总论""北曲论说""南曲论说""曲谱大成凡例"等。[②]《曲谱大成》也是《九宫大成谱》重要的参照系统和取资对象,并对其淆讹舛误处进行纠错或者质疑。例如,卷之五仙吕调只曲【三番玉楼人】,例曲选自散曲一阕,尾注云"【三番玉人楼】,止此一阕,无别曲可较。诸谱皆以首句作'风摆檐间马'五字句,今照《曲谱大成》,依原本作'风摆动檐间马'六字句,与下句'雨打响碧窗纱'为对偶句法。第七、八句,《曲谱

① 参见周维培:《曲谱研究》,江苏古籍出版社1999年版,第197页。该著作者根据自己访书经历,第一次列专题,对现存于国家图书馆和首都图书馆的三种《曲谱大成》残本进行研究,并对其体例、内容、特色进行分析。近年青年学者李晓芹有《〈曲谱大成〉稿本三种研究》(南开大学出版社2015年版),分章讨论了《曲谱大成》的编纂原则、编写体例和曲学价值,以及与《九宫大成》的关系。是目前系统整理研究《曲谱大成》的较好成果。

② 参见周维培:《曲谱研究》,江苏古籍出版社1999年版,第197—202页。

大成》并作一句,此从《北词广正》,分作二句";卷之五仙吕调只曲【恋香衾】,例曲选自《董西厢》一阕,尾注云"【恋香衾】曲,诸谱皆未之收,独见《曲谱大成》,今亦录入,以备一体";卷之五仙吕调只曲【绣带儿】,例曲选自《月令承应》二阕、《董西厢》一阕,尾注云"按,【绣带儿】曲,与南词句法迥异,旧谱皆未之收,独《曲谱大成》所载。今收三格,以备选用";卷之二十大石调只曲【红罗袄】,例曲选自《董西厢》四阕,尾注云"【红罗袄】曲,旧谱未收,惟《曲谱大成》载入,今备录四阕,选用之";卷二十七越角只曲【叠字三台】,例曲选自《月令承应》《董西厢》各二阕,曲后尾注云"【叠字三台】,诸谱未载,惟《曲谱大成》所收。今录四阕,句法大同小异,皆不出规范";卷二十七越角只曲【水龙吟】、【揭钵子】、【渤海令】曲后尾注云"【水龙吟】、【揭钵子】、【渤海令】,此三阕惟见《曲谱大成》,诸谱皆未载,今为补之,以广其式";卷五十南吕宫正曲【玉梅花】,例曲选自《孤儿记》二阕,曲后注云"此二阕,蒋谱、沈谱未之载,《南词定律》误作【五梅花】,今依《曲谱大成》,【玉梅花】为是"。还有卷六十三双调正曲【四朝元】,例曲选散曲四阕,尾注云"以上四阕,诸谱皆不载,惟《曲谱大成》录入。据云此曲系元人所撰,每套必用四阕,故有【四朝元】之名"。而这个说法的来源,正是郑振铎捐献的14册本《曲谱大成》,其双角过曲【四朝元】注云:"旧谱不载本调,按:此曲乃元人所撰,凡春夏秋冬四曲,考诸古曲,每套必用四支,故有【四朝元】之名,【风云会四朝元】乃此曲所犯。"从《九宫大成谱》所列曲牌例曲的文后释语可以发现,"以广其式""以备一体"等字样是使用频率最高的词语之一。这说明,尽量搜罗各种体式的例曲,以涵括甚至穷尽曲调的不同体式,汇集成册,是本谱编撰者集体的基本初衷。这也要求撰谱团队要尽最大范围熟悉、吸收前人曲谱的成果,达到对曲调流传、演变情况的完整掌握和阐释。

第二节　南北合谱与曲学精要的卓越见解

清代文人梁廷枏(1796—1861),号藤花亭主人,其《藤花亭曲话》第四卷评价《九宫大成谱》云:

第十一章 《新定九宫大成南北词宫谱》与明清传奇案、场双美

庄亲王博综典籍,尤精通音律,能穷其变而后会通。所著《九宫大成南北词宫谱》,多至数十卷,前此未有也。其持论有特识,精卓不刊,能辟数百年词家未辟之秘。如南谱旧有仙吕入双调一门,其音声迥不相合,今谱中将仙吕归仙吕,双调归双调;而用南仙吕【步步娇】、北双调【新水令】等曲合成套数,别为闰卷。又词家以各宫牌名汇而成曲,俗称犯调。谱中以犯字意义无本,更其名曰"集曲"。其集曲有名义可取而声律失调者,有节奏克谐而名义欠雅者,悉为厘正,不拘于古人成式。又《中原音韵》入声分派三声之内,但止于平声分阴阳而上去不分,尚欠精晰。谱中每字定以工尺,而阴阳自分,可补周德清之所未备。又旧谱俱限七字为句,无论文义如何,皆截为衬字,几不成文理。今谱中多留一二正字,全其文义。除去正文中间作读,章句益觉完美。又谱中有一牌名同字异者,以至先者为正体,余为又一体,亦洗《啸余谱》第一体、第二体之陋,确为有见。凡此皆创例也。①

梁廷枏从曲律学角度给予了《九宫大成谱》很高的评价,除了说到曲谱的规模超过以往外,还有两条印象深刻。一是"持论特识,精卓不刊";二是不少列谱方式"皆创例也"。而从论述中,我们看到梁廷枏赞美《九宫大成谱》有卓见和创新的地方,如将南曲谱中的"仙吕入双调"拆分,仙吕归仙吕,双调归双调;改俗称"犯调"为"集曲",解决了犯调称谓引发歧义的问题;谱定工尺,自然解决唱字的阴阳之分;正文不限七字,不硬性派定衬字;曲牌之名同字异者,至先者为正体,其余皆又一体;等等。《九宫大成谱》到底在曲学理论与实践上有哪些创新与突破,我们从《新定九宫大成南词宫谱凡例》与《新定九宫大成北词宫谱凡例》说起。

一、《新定九宫大成南词宫谱凡例》着眼于明清以来南曲曲谱的源流与发展,比较全面系统地梳理了南曲演变,特别是曲谱编撰

① [清]梁廷枏:《曲话》卷四,俞为民、孙蓉蓉编:《历代曲话汇编》清代编第三集,黄山书社 2009 年版,第 51—52 页。

过程中值得关注的曲学问题，涉及句段句韵、正衬区分、重名异体、句字长短、字与板式、正字衬字、词曲关系、犯调由来、集曲命名、尾声问题、板眼酌定等，凡十六条。有些问题是第一次提出，对曲谱的编撰具有规范性和指导性作用。

（一）关于曲谱编撰的体式问题。从《凡例》涉及的内容看，对旧谱体式上存在的不足给予纠正和完善。比如，"旧谱句段不清，今将韵句读详悉注出。又，旧谱不分正衬，以致平仄句韵不明，今选《月令承应》《法宫雅奏》作程式，旧谱体式不合者删之，新曲所无，仍用旧曲"。这里提到的《月令承应》和《法宫雅奏》，是指乾隆初年，帝命庄亲王携内阁学士张照（1691—1745）编撰的清宫戏。《九宫大成谱》中，共收录了《月令承应》《法宫雅奏》《九九大庆》《劝善金科》等四种（类）清宫戏本。清宫戏是指皇宫内廷节令演戏，一般选择在元旦、立春、花朝、寒食、端阳、七夕、中元、中秋、重阳等节令，供帝后妃嫔王公百官观聆燕赏。这些戏文多系翰林院词臣手笔。从《九宫大成谱》序言中可知，这些本在深宫禁廷上演的皇族戏，由于周祥钰的提议，庄亲王允禄同意，才得以在曲谱中广泛使用。因为出自翰林院词臣之手，曲文墨守成规，谨守格律，形式上经典规范，较少差池。所以，作为程式标准进入曲谱。这在以往的曲谱修撰中是绝少见的。

在体式规范上，"旧谱一牌名重用者，皆曰'前腔'，夫腔不由句法相同，即使平仄同，其阴阳断不能同，何云'前腔'乎？《九宫大成》称为'又一体'者是。其首句有多字、少字处，旧名'前腔换头'，今总称为'又一体'"。例如卷五十七商调正曲【满园春】，一名【雪狮子】，一名【鹊踏枝】，例曲选《长生殿》《牧羊记》和散曲，其尾注云："【满园春】，首阕为正体，次阕惟少合头内一叠句，余与前体同。以下三阕，句法各有拮异，皆又一体也。"商调正曲【莺啼序】，例曲选五阕，尾注云："【莺啼序】五阕，首阕为正体，以下四阕句法稍有参差，皆为又一体。"

关于曲中句字长短问题。《凡例》认为，"句字长短，古无定限"。宋词牌【十六字令】，以一字起句。"至若汉曲'故春非我春、夏非我夏、秋非我秋、冬非我冬'"，有十七字为一句者。考虑到唐以来近体

诗的格律规范,"至七字而止,七字之声音克谐也"。"若长于七字,则虽作一句究之,必有可读之处",因此,"今遇八字以上句,并加读焉"。这就克服了旧谱对长字句任意删削或者任意贬损为衬字的弊端。即使曲中一字成句者,《凡例》认为,也有"格"与"韵"之不同。如【驻云飞】之"嗏"字,系本体本字。换字换韵,总注为格;正体所无,乃属于又一体,则注为韵;不叶韵者,即注为句。总而言之:"盖格者,一定不移之理;注韵、注句者,变动不拘之谓也。"

从乐理学角度思考曲谱编撰的意义,是《九宫大成谱》与其他南曲谱立谱观念的重要区别。这在例曲选择、犯调集曲等问题上体现得尤为突出。例如谈例曲,《凡例》认为:

> 谱中所收《杀狗记》《卧冰记》,文句鄙俚。《拜月亭》差胜,而用韵亦复夹杂。盖诗滥觞而为词,词滥觞而为曲,此则曲之昆仑墟,故历来用为程式,但取音声,不问字句。今若尽行削去,则牌名体式不具,不得已而收之。

也就是说,《杀狗记》《卧冰记》甚至《拜月亭》等著名南戏,文句粗野庸俗,这是因为诗而词而曲,由雅入俗,泛滥流溢。作为曲谱,取其音声,不问字句,否则,许多曲牌原初的体式就失去渊源。这个见解是富有眼光的。

(二)关于犯调集曲问题。将"犯调"改名称"集曲",是本谱的重要贡献之一。《凡例》云:

> 词家标新领异,以各宫牌名汇而成曲,俗称"犯调",其来旧矣。然于"犯"字之义,实属何居?因更之曰"集曲",譬如集腋以成裘,集花而酿蜜,庶几于五色成文,八风从律之旨,良有合也。

《凡例》回顾犯调的产生,云"唐宋诗余,无相集者,后人创立新声,乃有集调,妃青媲白,去真素远矣"。意思是说,词之犯调,与曲之犯调,相去甚远。回顾词之演变,唐宋词中已经出现"犯曲"现象。

清代词学家万树在《词律》卷六【江月晃重山】"尾注"中说："词中题名'犯'字者，有二义：一则犯调，如以宫犯商、角之类。梦窗云'十二宫住字不同，惟道宫与双调，俱上字住'，可犯是也。一则犯它词句法，若【玲珑四犯】、【八犯玉交枝】等，所犯竟不止一词。"①这里指的"犯"，可以理解为宋词音乐中调式的转换。词人姜夔自度曲《凄凉犯》，题下注云"仙吕调犯双调"，即该词调在吟唱时从仙吕调转音为双调。《凡例》理解"唐宋诗余无相集"者，是说没有发现唐宋词创作中有将两种以上词牌中的词句组合成新的词牌。所谓集曲，最本质的意义，是通过缀合两个以上曲调的部分内容，组合成"新声"。这个理解是准确的。《凡例》用最通俗的语言，清楚表达了集曲形式的基本要求：

> 各宫集调，假如中吕宫起句，中间所集别宫几句，末又集别宫几句，至曲终必须皆协入中吕宫，音调始和。若起句是中吕宫，次句集黄钟宫，即度黄钟宫之音声，便是合锦清吹，不宜用之度曲。谱中《风云会》【四朝元】，有集各宫者，首句乃双调，内【四朝元】，至曲终皆是双调之音声可证。

也就是说，集曲并不是若干个宫调曲牌句段的简单连缀，而是有规则的曲调缀合形式，即以某一宫调起句，可以连缀其他宫调几句曲文，最后回到某一宫调结束，这样才能保持旋律的和谐完整。这是首次从音乐学角度对集曲的解释。近代王季烈《螾庐曲谈》曾谈到北曲"《女弹》折【九转货郎儿】首尾俱用【货郎儿】，中间犯他曲，实为北曲中之集曲，然此例不多见"②，但南曲中大量的集曲并不像【九转货郎儿】那样，首尾俱用【货郎儿】，中间集犯其他宫调曲句。像王季烈举例的集曲【梁州新郎】，系【梁州序】首句至十句、【贺新郎】合至末组成；【甘州歌】，系【八声甘州】首至七、

① ［清］万树：《词律》，上海古籍出版社1984年版，第161页。
② 王季烈：《螾庐曲谈》，卷二"论作曲"之第二章"论宫调及曲牌"，俞为民、孙蓉蓉编：《历代曲话汇编·近代编》（第一集），黄山书社2009年版，第381页。

【排歌】合至末组成；【倾杯玉芙蓉】，系【倾杯序】首至六、【玉芙蓉】五至末组成；①等等。《九宫大成谱》从乐理学角度分析集曲的存在价值和意义，这也是由于清初以来，文人清唱风气盛而不衰，讴歌理论探讨愈加精进细密的结果。但文人在传奇的创作中并不谙熟宫商之道，要做到在宫调上首尾呼应是有困难的。集曲创作从某种角度上说，也是文人恣肆逞才的产物。体式上的任意，造成不讲规则，无规律可循，这也是大量集曲客观存在的事实。而《九宫大成谱》力求厘定曲调相犯相集之间的关系，并寻找更符合曲体声律的句段更替、修改，使其更为完善，其云："集曲命名，初无一定，往往有名义可取而声律失调者，亦有节奏克谐而名义欠雅者，今则悉为厘定。或曲则犹是也，而中间所集之句，其旧注小牌名句段，庸有与本体不合，则另择别曲句段相对者易之。如《梅花楼》之【桂香转红马】，曲中所集【红叶儿】、【上马踢】，今易之以【误佳期】，其总名是当另改。"这种处理方式，是依据集曲的形成特点创造的，前人也有成功的先例。

二、《新定九宫大成北词宫谱凡例》从与南曲谱比对参照的角度出发，回顾北曲在杂剧发展过程中的演变轨迹，以及形成的有规律性的曲学体式和准则，就北曲谱编撰有关核心概念、关键指标等剧曲理论提出了自己的观点，回应了历代北曲曲论诸多重要论题。

（一）在与南曲谱谱式的对比中，凸显北曲谱编撰的主要规则和方法，并就曲牌体式及其来源做出具体说明。

1. 关于曲牌来源。《凡例》明确指出："定谱中曲式，谨以《月令承应》《元人百种》《雍熙乐府》《北宫词纪》及诸谱传奇中选择，各体各式，依次备列。"为何以《月令承应》《元人百种》《雍熙乐府》《北宫词纪》等为曲式选择对象呢？《月令承应》如前所述，是宫廷词臣编撰的清宫戏。《雍熙乐府》是明代嘉靖年间文人郭勋（？—1542）编辑的散曲、戏曲选集，共二十卷，约刊行于明嘉靖丙寅四十五年（1566）。普遍认为，这是在《词林摘艳》基础上，搜集当时已刊或未刊的元明散曲、剧曲、诸宫调、民间时调的专辑。收元明杂剧、北曲

① 王季烈：《螾庐曲谈》，卷二"论作曲"之第二章"论宫调及曲牌"，俞为民、孙蓉蓉编：《历代曲话汇编·近代编》（第一集），黄山书社2009年版，第381页。

散套、南戏传奇、南曲散套、诸宫调共1 121套,另收有北曲小令、南曲小令1 897首。由于成书年代较早,保存了所收剧曲散曲较为可靠的原始面貌。这可以从后于《雍熙乐府》近50年刊行的臧懋循的《元曲选》①比勘中看到。而且,《雍熙乐府》所收集的已佚剧曲尤为珍贵。《雍熙乐府》是《九宫大成谱》北曲曲文的重要来源,在曲谱曲牌后的注释中,可以看到编撰者对这部剧曲散曲集权威性的认可。比如卷三十三高宫只曲【三转小梁州】,例曲选自《雍熙乐府》,尾注云"【三转小梁州】曲,《北词广正》注作缺,《曲谱大成》亦未见载。今查《雍熙乐府》有此一体。较句法,用【小梁州】正体一、【幺篇】二合作一阕,故为【三转小梁州】也。今为补入,以全其式";卷之三十一正宫只曲【醉太平】,尾注云"【醉太平】,首阕为正体,次阕第四句及末句与正体少异,余句皆同。第三阕末句,变上四下三七字两句;第四阕末句,变作上四下三七字一句。此二体,惟《雍熙乐府》所载,旧谱失收。故尔凡遇此体,皆作集曲。今改正,备为又一体";再如卷四十五高大石角只曲【番马舞西风】,曲后注云"以上【番马舞西风】、【普天乐】、【锦庭芳】,与南词句法相同。据《广正谱》云,南北皆可收之也。其【雁过声】、【风淘沙】、【一撮棹】亦系南词体,考《雍熙乐府》载于北正宫卷末,故并录入,以广其式"等,都可见纂谱者对《雍熙乐府》的重视。

而《元人百种》,即明代著名戏曲家、戏曲理论家臧懋循(1550—1620)选编的元杂剧的集大成者。从今天的眼光看,这部明代人选编的影响最大的元曲选本,共100部(元杂剧94种,明杂剧6种),其实已经不是元人杂剧的原初面貌,但依然还是明清曲家编写曲集曲论曲谱偏嗜的重要文本。由于其选剧精准、刻板清晰、体例规范、图文并茂,在清代已经取代其他元杂剧选而独领风骚。据统计,《九宫大成谱》共辑录《元人百种》套曲44套,单篇曲文805首,涉及杂剧约80种。其中像《杀狗劝夫》《留鞋记》《冻苏秦》《连环记》《百花亭》《㑇梅香》《谢天香》《蝴蝶梦》《窦娥冤》《望江亭》《李逵负荆》《张

① 明万历四十三年(1615)春,臧懋循将所编《元曲选》五十种先行付梓刊行,并委托友人在南京出售。

生煮海》《陈抟高卧》《两世姻缘》《赵氏孤儿》《灰阑记》《青衫泪》《汉宫秋》《薛仁贵》《王粲登楼》等名剧,都是曲选频率较高的杂剧。为何本谱在曲牌例曲尾处不直接注明杂剧名称,而是注明《元人百种》总名呢?《凡例》中指出:"若夫《元人百种》并无散曲以及无题者,使亦照《雍熙乐府》格式,则《元人百种》总名,几无所用作题头矣,学者何从而识元人之面目乎!是以不行分注原名,统注为《元人百种》。《礼记》曰:'无剿说,毋雷同。'为此不胶于一,俾条分而缕析,可溯流以穷源,犹之一事而再见者,前目而后凡之旨云耳。"由于《元人百种》是纯粹的杂剧选本,晚明以来有较大影响,直注总名,便于学者一目了然区分剧曲与散曲,达到溯流穷源的效果。从尾注可以证明,撰谱者认同臧懋循对元曲选集的编选水平,并以此为参照,对流行曲牌格式进行匡谬救弊。如卷六十五双角只曲【沽美酒】,一名【琼林宴】,例曲选自《元人百种》及散曲,尾注云"【沽美酒】,首阕为正体,次阕惟首二句增作六字句,余与前体同。《北词广正》改换字句,误注【小将军】,今查《元人百种》改正";卷六十六双角只曲【汉江秋】,一名【荆襄怨】,例曲选自《李逵负荆》,尾注云"此曲,诸谱皆注元康进之《黑旋风负荆》,查《元人百种》刊本未载,无从考证,姑存之以备一体"。只两例便可见《元人百种》在纂谱团队心目中的地位。

尽管《九宫大成谱》序言和《凡例》都没有提到《北词广正谱》,但它却是《九宫大成》最重要的曲文来源,采集量超过《雍熙乐府》和《元人百种》。《北词广正谱》是李玉在徐于室《北词谱》基础上修订而成[①],其罗列曲牌,每个曲牌首列正格,次列变格;曲文分别正衬、点定板式、标注韵句、旁注入派三声等,可谓严整精详。《九宫大成谱》曲牌注释中,对《北词广正谱》的引证50余处,语句之间可见编撰者对《北词广正谱》的高度重视。例如卷十三中吕调只曲【酥枣儿】,例曲选自《月令承应》《雍熙乐府》各一阕,尾注云"【酥枣儿】,第

[①] 参见王钢:《记徐庆卿的"北词谱"》,刊于《文史》第31辑,中华书局编辑部编,中华书局1988年版,第303—308页。王文认为:《北词谱》的内容几乎完全相同于《北词广正谱》,可视为一书的两种版本。不同之处是:《北词谱》正文前有《凡例》《臆论》《引用书目》《总目》,正文后附有《词句间谬者驳正》《南北合调全套成目》。而《北词广正谱》除卷首《总目》和卷末的《词句间谬者驳正》外,其余均失载。

二阕系元人散曲,用在【古调石榴花】套内。《曲谱大成》分去衬字,易作【斗鹌鹑】又一体,将【酥枣儿】削去不载,今照《北词广正》仍归旧名为是";中吕调只曲【齐天乐】,一名【台城路】,例曲选自散曲一阕,尾注云"【齐天乐】体,第四一字句。按,《广正谱》皆用韵。遍考诸曲,无不皆然。《曲谱大成》皆连作五字一句,详其文义,当从《广正谱》为是";卷十三中吕调只曲【道和】,例曲分别是《月令承应》、散曲各一阕,《元人百种》二阕,尾注云"按,【道和】体,中间字句增损不拘,考诸本起句,原有四体,其《北词广正》将旧文删改,起处概作二字句,即《曲谱大成》易作三字句,皆疑执见。今顺其原文,分为四体,以广格式。第四阕末句,《雍熙乐府》所载,连叠四对字,即不合体,必非原文,今依《广正谱》改正为是"。

2. 关于北曲体式。北曲只曲,犹如南曲正曲,在曲套中可以按照宫调原则"随分接调,不必拘于成套"。《九宫大成谱》先列只曲,后列套曲,说明填词者可以根据曲意自行审用,安排只曲与其他只曲的连缀,不必拘泥于前人的范式。而套曲只列名目,并在每宫调套式各举数套为例,始得体备。其实,杂剧的套曲有一定的体制和规则,只要一只正曲和一只尾声连缀,就算一套。而且北曲的联套,有基本固定的习惯。比如,仙吕套,就常用【点绛唇】、【混江龙】、【油葫芦】、【天下乐】、【哪吒令】、【鹊踏枝】、【寄生草】、【村里迓鼓】、【元和令】、【上马娇】、【胜葫芦】、【幺篇】、【后庭花】、【青哥儿】、【赚煞】;正宫套,则常用【端正好】、【滚绣球】、【倘秀才】、【滚绣球】、【倘秀才】、【脱布衫】、【小梁州】、【幺篇】、【煞尾】。但《凡例》认为,尽管"声以类从",前人已有规范,但只要深得宫商神髓,自可细溯其流,洞见其源。这是非常富有见地的。而关于"南北合套",《凡例》指出:

> 南北合套,元人旧体,各宫调俱有套格。今通行者,不过【新水令】、【步步娇】套,【粉蝶儿】、【好事近】套,【醉花阴】、【画眉序】套,余体失传。今于各宫调之后,各列二套。且南曲俱可接调,本无专用一宫。今合套内以北曲为主,其南曲或有移商换羽之处,阅者审之。

第十一章 《新定九宫大成南北词宫谱》与明清传奇案、场双美

南北合套是独特的套曲结构形式,一般是一只北曲一只南曲交替连缀。《凡例》认为是"元人旧体",说明编撰者对南北曲的结构特点谙熟于心。最迟在元初,散曲家杜仁杰的商调《七夕》散套,就是南北相间的结构形式组成:【北集贤宾】、【南集贤宾】、【北凤鸾吟】、【南斗双鸡】、【北节节高】、【南耍鲍老】、【北四门子】、【尾】,并对后人用套起到规范性作用。元代剧作家贾仲明的《升仙梦》,全剧四折均采用南北合套形式,北曲的雄伟辽阔与南曲的婉转流丽交相使用。而《九宫大成谱》收录南北合套36套,例如仙吕调合套【北点绛唇】、【南剑器令】套,例曲选自《西楼记》;中吕调合套【北石榴花】、【南好事近】套,例曲选自《雍熙乐府》,【北粉蝶儿】、【南好事近】套;越角合套【北斗鹌鹑】、【南绣停针】套,例曲选自《月令承应》;高宫合套【北端正好】、【南普天乐】套;高大石角合套【北念奴娇】、【南湘浦云】套,例曲选自《广寒法曲》;南吕调合套【北一枝花】、【南一江风】套,例曲选自《雍熙乐府》;仙吕入双角合套【北新水令】、【南叠字锦】套,【北早乡词】、【南惜奴娇序】套、【南真珠马】、【北新水令】套,【北新水令】、【南步步娇】套等。应该说是对南北合套形式比较完整的总结。

3. 关于曲句韵读。《凡例》认为:

> 曲之为句,长短不齐。要其句法,不过自一字以至七字而止。句有平拈仄拈,平押仄押之异,押韵处最为紧要。句法者,体格所由辨也。平仄拈押,妥协腔调所由生也。神明其法,可以类推。体格腔调既定,衬字自明也。遍考诸旧谱,俱限七字为句,无论文义,皆截为衬字,几不成文矣。今多留一二正字,全其文义。除去正文中间作读,章句益觉完美。

曲文的断句,是根据韵位来确定的。而韵位是音乐的单位,不是意义的单位。王骥德《曲律·论衬字》所云《琵琶记》"再报佳期"出【三换头】曲及【前腔】第六、七句:"这其间只是我,不合为来长安看花""这其间只得把,那壁厢都拼舍"中,从曲文内容看,"我"字、"把"字处都不宜断句,但是韵位所在,此处必须断开。清代曲家徐大椿《乐府传声·句韵必清》云:"牌调之别,全在字句及限韵。某调

当几句,某句当几字,及当韵不当韵,调之分别,全在乎此。"[1]《凡例》论述了在理解曲意时准确辨析句法、韵位的基本方法,并总结旧谱经验,"俱限七字为句",超出者,无论文义,均截为衬字。但《凡例》又表示,本谱可能根据曲文的实际情况,"多留一二正字,全其文义",比较稳妥总结了传统曲唱在实践中遇到的客观情况,尽可能关照文义与格律双美。这是有见地的。在曲牌例曲的尾注中,本谱大量批语涉及断句和用韵问题。例如卷二仙吕宫正曲【步步娇】,又名【潘妃曲】,例曲选自《月令承应》《琵琶记》《牡丹亭》《占花魁》各一阕,散曲二阕。尾注很有代表性,其云:

> 按,【步步娇】第六句可韵可不韵。第一阕"玉树斑斓"曲,"天敕付吾曹"用韵,第二阕"渡水登山"曲,"趱步向前行"不用韵,皆为正格。如《南西厢》"黄鸟隔林啼","啼"字用韵,"东阁玳筵开","开"字不用韵是也。第三阕"半纸功名"曲,结尾作五字句,则为最初之格。后人乃增一字作六字句,亦或增二字作七字句。至第四阕"楼阁重重"曲,第四句"映河桥","桥"字用韵,与诸体有异;第五句"燕子刚来到",正格本四字,此增一字作上二下三五字句,是为变格。如《牡丹亭》"硬拷"出内曲,亦用此体也。第五阕"袅晴丝"起句。"晴"字平声,第三句应上二下三,此增一字作六字两截句。第六阕"寂静兰房"曲"冰弦张宝鼎熏"亦然,而起句更添衬字作两句,益为变格。今姑备一体。

【步步娇】是仙吕宫正曲使用范围很广的一只曲牌,常与【江儿水】、【川拨棹】等曲调组合而形成套曲,像早期南戏《荆钗记》《金印记》《琵琶记》等均有使用,明清传奇和散曲使用也很频繁。从这段长篇文字的批注可以看出,撰谱者遴选六种曲文的不同样式,就韵读、衬字等进行分析甄别,根据字格变化情况,确立正格,区分变格。

[1] [清]徐大椿:《乐府传声》,中国戏曲研究院编:《中国古典戏曲论著集成》(七),中国戏剧出版社 1959 年版,第 180 页。

分析是细致的,结论是合理的。类似情况在曲文尾处批注中并不少见。

（二）就北曲字音、北曲落板、北曲韵格、工尺字谱、北曲与词、北调煞尾等许多重要概念、术语、格范作认真的分析和阐释,是对北曲相关问题的重要总结。

1. 关于字音。《凡例》认为：

> 北曲字音,与南音稍异。元周德清《中原音韵》,入声分隶平、上、去三声之内,可谓得其梗概。但止于平声分阴阳,而上、去不分,尚欠精析。今谱以工尺,阴阳自分,知音者宜辨诸舌唇齿颚之间,用以辅《中原音韵》之所未逮也。

其实,北曲字音与南音有很大差距,《凡例》只是说"与南音稍异"。其原因在于,魏良辅对传统昆山腔"正音"之后,昆曲在舞台上使用了"苏州官话"。而到清代,进入宫廷的昆班,基本使用兼有南北语音的"苏州官腔",使得内廷臣工产生"稍异"的感觉。而周德清《中原音韵》将入声派入三声,是为词曲用韵的要求而设,将曲词中的入声韵脚字进行归纳,分别归在支思、齐微、鱼模、皆来、萧豪、歌戈、家麻、车遮、尤侯等九个韵部,订出使用规范。但从曲唱角度说,这只"得其梗概"。谱以工尺以后,曲字依旋律定音,知音者可以通过舌唇齿颚的运动调整字声阴阳。

2. 关于板式。《凡例》认为：

> 北曲落板,与南曲不同。一起三四调,俱作底板。其落板之曲,或有于第三四句方落实板;或一两曲已落实板,而忽又搜板不落;或煞尾前半阕已落实板,后半阕作收煞,每句用一底板,此皆度曲之跌赚处。总之,北曲贵乎跌宕闪赚,故板之缓急,亦变动不拘。

南曲北曲板式差异很大,这跟南北曲演唱风格差异大有很大关系。清人徐大椿在其曲学著作《乐府传声》"定板"条指出："板之设,

所以节字句,排板腔,齐人声也。南曲之板,分毫不可假借。惟北曲之板,竟有不相同者。盖南曲惟引子无板,余皆有板。北曲则只有底板,无实板之曲极多。又南曲之字句,无一调无定格,而北曲则不拘字句之调极多。又南曲衬字极少,少则一字几腔,板载何字何腔,千首一律;若北曲则衬字极多,板必有不能承接之处,中间不能不增出一板,此南之所以有定,北之所以无定也。"①《凡例》比较准确分析了北曲行腔上的特点,在于"跌宕闪赚",也即开阔起伏、跳跃粗放,板之缓急,变化不拘,难以定夺。所谓"底板",即旋律中多用切分节奏。而腔之紧慢,眼之迟疾,主要依靠度曲者根据曲文的意趣,酌情把握。至于衬字情况,与南曲亦不同。南曲衬字不加正板,原属正理,但元杂剧多用方言俚语,每每冠于正文之上。有些曲调,如【百字折桂令】、【百字尧民歌】、【增字雁儿落】等,衬字倍于正文,若曲谱拘之以理,难以合度。为便于度曲者唱曲方便,可能在衬字上增一二板,使文句清楚,行腔顺畅,但见者自知,不应正衬不分,亦不可为例。

3. 关于工尺字谱。《凡例》认为:

> 律吕虽有十二,而用之止于七也。五声二变,合而为七音。近代皆用"工""尺"等字,以名声调,四字调乃为正调。是谱皆从正调,而翻七调。七调之中,乙字调最下,上字调次之,五字调最高,六字调次之。今度曲者,用工字调最多,以其便于高下。惟遇曲音过抗,则用尺字调,或上字调;曲音过衰,则用凡字调,或六字调。今谱中仙吕调为首调,工尺调法,七调俱备,下不过乙,高不过五。旋宫转调,自可相同,抑可便俗。以下各宫调,俱从正调出。

工尺谱是以文字符号记录音乐的乐谱形式,这些记录音乐的符号,称为"谱字"。南曲的宫谱只有五音(工尺上四合),北曲的宫谱则有七音(工尺上一四合凡)。所谓五音,即五声音阶;所谓七音,即

① [清]徐大椿:《乐府传声》"定板"条,中国戏曲研究院编:《中国古典戏曲论著集成》(七),中国戏剧出版社1959年版,第181页。

七声音阶。杨荫浏先生具体落实为:"南北曲音阶形式:在音阶形式上,北曲用 do、re、mi、fa、sol、la、si 七声,南曲只用到 do、re、mi、sol、la 五声。这种差异,贯穿于所有南北曲牌的唱腔之中。"①《凡例》指出了北曲音阶形态比南曲更为复杂,除七声音阶外,还有使用六声、五声的曲牌。特别是结合曲调的风格,强调曲音过抗,也即激昂高亢者,用尺字调,定调 C 调,或者上字调,定调降 B 调;曲音过衰,即舒缓低旋者,用凡字调,定调降 E 调,或者六字调,定调 F 调。

4. 关于"煞尾"。《凡例》认为:

> 北调【煞尾】,最为紧要,所以收拾一套之音节,结束一篇之文情。宫调既分,体裁各别:在仙吕调曰【赚煞】,在中吕调曰【卖花声煞】,在大石角曰【催拍煞】,在越角曰【收尾】。诸如此类,皆秩然不紊。今谱中之【庆余】,乃诸调【煞尾】之别名,用者寻其本而自得之。

煞尾,也称尾声,是北曲体式中内涵十分丰富的曲学概念。元代燕南芝庵在《唱论》中说:"成文章曰乐府,有尾声名套数。"②可见有尾声是套数的重要特征。相对于南曲尾声的单纯,北曲尾声名目繁多,体式丰富。燕南芝庵云:"尾声,有赚煞、随煞、隔煞、羯煞、本调煞、拐子煞、三煞、七煞。"③所以,《凡例》说,"收拾一套之音节,结束一篇之文情",成为解释煞尾的经典语句。而从《九宫大成谱》收录的尾声名称看,仅从北曲部分看,

仙吕调:有【赚煞】、【上马娇煞】、【煞尾】、【后庭花煞】、【庆余】、【赚煞尾】等;

中吕调:有【卖花声煞】、【啄木儿煞】、【净瓶儿煞】等;

① 杨荫浏:《中国古代音乐史稿》,人民音乐出版社 1980 年版,第 867 页。
② [元]燕南芝庵:《唱论》,中国戏曲研究院编:《中国古典戏曲论著集成》(一),中国戏剧出版社 1959 年版,第 160 页。
③ [元]燕南芝庵:《唱论》,中国戏曲研究院编:《中国古典戏曲论著集成》(一),中国戏剧出版社 1959 年版,第 160 页。

大石角：有【随煞】、【催拍带煞】、【好观音煞】、【玉翼蝉煞】、【雁过南楼煞】等；

越调：有【天净沙煞】、【眉儿弯煞】、【小络丝娘煞】、【尾声】、【随煞】等；

正宫：有【黄钟煞】、【一煞】、【二煞】、【煞尾】、【啄木儿煞】等；

高大石调：则有【雁过南楼煞】、【随煞尾】等；

商调：有【浪里来煞】、【高过浪里来煞】、【尾声】、【随调煞】等；

双调：有【歇拍煞】、【本调煞】、【鸳鸯煞】、【离亭宴煞】、【小络丝娘煞】、【离亭宴带歇拍煞】、【鸳鸯带离亭宴煞】、【庆余】等；

黄钟宫：有【煞尾】、【尾声】、【随尾】、【随煞】、【庆余】、【本宫煞】、【啄木儿煞】等；

仙吕入双调：有【尾声】、【离亭宴煞】等。

从全谱收集的曲调看，《九宫大成谱》是历代曲谱中搜集尾声体式最多的曲谱。尽管有些曲谱收录的，《九宫大成谱》没收，但《九宫大成谱》收录的，很多是其他曲谱缺收的。另外，尾声名称【庆余】是《九宫大成谱》独创的。而在曲调后面的释义堪称完备，比如本谱认真解释了仙吕调只曲【赚煞】，中吕调只曲【卖花声煞】，大石角只曲【随煞】、【催拍带煞】，越角只曲【随煞】，高宫只曲【煞】、【煞尾】、南吕调只曲【三煞】，商角只曲【浪里来煞】、【随调煞】、【高过浪里来煞】，双角只曲【鸳鸯煞】、【离亭宴煞】、【离亭宴带歇拍煞】、【本调煞】、【煞尾】，黄钟调只曲【本宫煞】等。像卷之五仙吕调只曲【赚煞】，选《月令承应》《元人百种》《雍熙乐府》各一阕为例曲，尾注云：

按，【赚煞】体，字句不拘多寡，可以增损，惟首三句及末二字，不可移换。或割首三句及末二句，作煞尾者有之。首二句或各增二字，作五字两句者。首阕为正体。第二阕第六句应上三下四七字句，此因上三字用韵，故分作二句。王实甫《西厢》曲'近庭轩花柳争妍'是也。末句之上，或一五、一四句，或四字

两句,此作七字两句;第三阕与首阕同,惟第六句变作"畅道洞晓幽微"六字句。按,"畅道"二字系【赚煞】中之格,但其式不一,有连"畅道"作七字句者,有除"畅道"另作七字句者,有连"畅道"作六字句者,有连"畅道"作四字句者。以上三曲,诸体悉备。

这对仙吕调【赚煞】的解释是完备的。而卷之二十大石角只曲【催拍带煞】,例曲选三曲三阕,尾注云:"【催拍带煞】,前五句与【催拍】曲异,后四句即前【随煞】体;【好观音煞】,前三句系【好观音】,后三句即【煞尾】;【玉翼蝉煞】,中间四字句,不拘多寡,随意增损。"再如卷之五十九商角只曲【浪里来煞】,尾注云:"【浪里来煞】,句法与前【浪里来】相同,本为一体,元人套曲多用此作煞,故有是名。首阕至四阕,句法大同小异。惟第五阕,较之首体,第四句本七字句,此破作六字两句,又名【摊破浪里来煞】。"卷之六十六双角只曲【离亭宴带歇拍煞】,例曲选自《雍熙乐府》《元人百种》、散曲各一阕,尾注云:

【离亭宴带歇拍煞】,据《曲谱大成》云,"歇拍"误作"歇指"。歇拍之义乃是将【离亭宴煞】摊破句法格,第三至第八共六句,再叠一遍,盖取其调长而缓缓收煞,故谓之"歇拍"也。今收三体,句法皆大同小异。

这也是对"歇拍"比较具体而清楚的解释。
5. 关于曲韵。《凡例》规定:

曲韵须遵周德清《中原韵》,但今所选,不能尽符,未便因噎废食。今于用《中原韵》处,则书"韵";如《中原韵》所无,而沈约韵所通者,则书"叶";《中原韵》所无,沈约韵亦无者,则书"押"。假如"齐微"韵,凡收入"齐微"者,应书"韵";如《中原》"齐微"韵所无,而沈约韵"五微""八齐"韵内所有,及沈约本称"古韵通"者,则书"叶";倘混入"东钟",则书"押"。余仿此。叶者,古本有是音而叶也;押者,强押之辞,言但取其格,不可法,其用韵夹杂也。南词同。

刘勰《文心雕龙》"声律"编指出:"同声相应谓之韵。"韵是所有曲调都必须遵循的基本要求。北曲遵守四方通行的《中原音韵》,是元代开始即确定的用韵规则。元代琐非复初认为周德清总结的中州韵,"不独中原,乃天下之正音也";魏良辅在《南词引证》中也说:"《中州韵》词意高古,音韵精绝,诸词之纲领。"但是,在杂剧和散曲创作中,也有文人不严格遵守《中原音韵》,而是按照顺口而韵的原则进行写作。明代凌濛初(1580—1644)在《南音三籁凡例》中就指出:"曲之有《中原韵》,犹诗之有《沈约韵》也。而诗韵不可入曲,犹曲韵不可入诗也。今人如梁、张辈,往往以诗韵为之,其下又随心随口而押,其为非韵则一,然自《琵琶》作俑,旧曲亦不能尽无此病。兹刻每曲必注用某韵于后,其犯别韵,或借韵者,亦字字注明。至有杂用数韵,不可以一韵为正者,则书杂用某某韵,庶无误后学耳。"①这里说的"梁、张辈",指的是著名曲家梁辰鱼(1519—1591)、张凤翼(1527—1613),前者有《浣纱记》,后者有《红拂记》《窃符记》《祝发记》《灌园记》等传奇,均以词曲赢得声誉,但他们都不严格按照《中原音韵》的韵部叶韵。即使在北曲杂剧和散曲中,这种情况也不少见,因此,本谱借用了沈约韵。由于沈约韵韵字很多,《九宫大成谱》少数借用沈约韵者,即标注"叶",而混押其他韵部韵字的情况,则标注"押",使度曲者对曲文用韵情况一目了然。

第三节　正本清源与格律音律的多重阐释

《九宫大成谱》规模宏大,收录的曲体文学作品十分丰富。就明清传奇而言多达 199 种,另曲 1 062 首,全出 16 出,单曲总数达1 257 首。还有接近 100 首标注为散曲的曲调,其归属未能最终考定,不排除含有南戏和传奇作品。② 从明代弘治、正德年间用海盐腔

① ［明］凌濛初:《南音三籁凡例》,蔡毅编著:《中国古典戏曲序跋汇编》(一),齐鲁书社 1989 年版,第 59 页。

② 参见吴志武:《新定九宫大成南北词宫谱研究》,人民音乐出版社 2017 年版,第 148 页。另,周维培著《曲谱研究》统计收录明清传奇 134 种(江苏古籍出版社 1997 年版,第 216 页)。

第十一章 《新定九宫大成南北词宫谱》与明清传奇案、场双美

演唱的传奇,像丘濬的《五伦全备》、邵璨的《香囊记》、姚茂良的《双忠记》、陈罴斋的《跃鲤记》、王济的《连环记》、郑之珍的《劝善记》等,均为明中叶影响较大的传奇。而魏良辅改造传统昆山腔之后诞生的昆腔传奇,如梁辰鱼的《浣纱记》及张凤翼、李开先、高濂、王世贞、梅鼎祚、汤显祖、沈璟、沈自晋、屠隆、顾大典、冯梦龙、单本等创作的大量传奇均被收入。而明万历后期至清代诞生的传奇作家,像范文若、李玉、李渔、阮大铖、张彝宣、袁于令、朱佐朝等及更多的无名氏传奇被收录。可见编撰者的视野是极其宽阔的。要通读如此多的传奇作品,并联系曲调从宋元以来的演变,诸如谁为正格,正格与变格之间的关系,曲牌在使用过程中的增损、变异,旧谱选录时的讹误、漏载,套曲流变,集曲演变,曲调与词调关系等,都需要撰谱者有对词曲学的精深修养。而在梳理厘定上述具体问题时的难烦程度是极高的,更考验撰谱者词曲知识的储备和辨析正误的卓越眼光。尽管有些尾注见识浅薄,暴露出馆阁臣工视野格局的狭隘,但总的来说,本谱体现了晚清宫廷词曲音律臣工对曲谱及其曲调演变的宏观评价和微观分析,是自成系统的比较完整的曲学阐释学著作。现择其要者分析如下。

一、关于曲牌的正格与变格问题

曲牌的正格与变格是曲调演变过程中最集中最突出的问题。因为每一个曲调,自诞生之后,随着文人曲师的使用,经常会因为曲意和演唱的需要对曲调进行任意的修改和调整。而且,这种修改和调整是没有规则可循的。这就使得每一种曲牌在漫长的使用过程中都有变异的可能。而曲牌的这种毫无规律可循的变化情况,只有在曲谱修订时才会被关注。因为不梳理清楚曲牌的这种变化,任何曲谱的修订都是无从下手的。所以,梳理这种变化的过程,也是总结曲调演变并旁触许多曲学问题的过程。从订谱者的梳理辨析中,可以管窥明清传奇与曲学思想的种种演变痕迹。例如本谱中,仙吕宫正曲【大斋郎】,例曲选三阕,说明首阕《月令承应》系正体,《江天雪》《拜月亭》各一阕为变体;【油核桃】,例曲选三阕,说明首曲、二曲为正体,第三曲为变体;【雁儿】例曲选自散曲二阕,说明首曲为正体;【光光乍】例曲选择三阕,注明句法无异,皆为正体。【番鼓儿】例

曲选《月令承应》《拜月亭》《彩楼记》各一阕,注明首曲、次曲皆为正体,第三曲合头句法与前二曲不同,为变体。诸如此类,在各个宫调的曲牌释义都相似。而对于变格情况,订谱者对不少曲牌都有详实的解释和说明。例如,卷之五仙吕调只曲【混江龙】,例曲选《雍熙乐府》四阕,散曲、《琵琶记》《金印记》各一阕,曲后尾注云:

> 按,【混江龙】有二体,皆是十句。前六句及末二句,俱同一体;第七、八,作三字两句,即第一曲,系初体也。一体,第七、八作上四下三七字两句,即第二曲,系近体也。其增句格,自第六句下,或四字句,或六字句,不拘多寡,可以随意增损,结尾大概用近体居多。第三曲,减第七句,系减句格也。第四曲,乃初体之减句格,中间三字两句,减作二字一句,此照关汉卿《调风月》句"牛粪"二字格。第五曲于第六句下,增四字八句,六字两句,乃增句格。第六、七曲之结尾,一作七字两句,一作一七、一四两句,体格逐渐而变,不可为法。

这段注释,对收录的七种【混江龙】曲调一一做出辨析,从句型结构出发,指出可以随意增损和不能随意增损的句段,并第一次使用增句格、减句格的概念,可以看作对曲体变化进行深入探索的理论概括。依然使用增字格、减字格概念的释文还很多,如卷之十三中吕调只曲【红绣鞋】,一名【朱履曲】,例曲含剧曲、散曲共五阕。尾注云:"【红绣鞋】,首阕为正体;第二、第三则为增字格;第四阕之四、五句句法异,是为变体;第五阕第四、五句,皆作三字句,为减字格。"可见,增字格、减字格术语的运用,在本谱是常态化。而有的曲牌,即便皆为正格,其末句,也有变化。例如,中吕调只曲【石榴花】,例曲选自《心猿意马》《元人百种》《天宝遗事》各一阕,《雍熙乐府》二阕,【古调石榴花】例曲选自《月令承应》一阕。曲后注云:"【石榴花】前四阕,皆为正格,惟第七句及末句,变法各异。《广正谱》起句作五字句,遍考诸体,并无此格,当作七字句者为是。第五阕作叠句法,此体止用在合套中,时俗甚行,元人诸曲,并无此体。第六曲与前数体迥异,故加'古调'二字别之。"

而有的曲牌，格式复杂，各自成体，很难确认是正格或者变格。例如卷之二十四越调正曲【小桃红】，例曲选《月令承应》三阕，《卧冰记》《红梨记》《牧羊记》《白兔记》各一阕。曲后注云：

【小桃红】，格式不一，各自成体。今收七阕，以备选用。第一、第二为正体，第三、第四同格，较正体有异，以下三曲句法各有参差，皆变体也。

这里没有说明第三、第四格是正格还是变格，只是说与正格有异，但也没有确定为变格。说明曲牌在使用过程中，有些曲调的体式是一直处于变化中的。这种变化，正在等待文人和曲师的承认。如果达到大家都认可的程度，这个曲牌的体式也就被认为是正格了。当然，在本谱的阐释文字中，可以看到，撰谱者对每个曲牌的认识是有统一标准的，即从曲牌诞生的原初性、稳定性、典范性等角度，参照历代各谱的结论，确定正格。而以正格为标准，凡有差异的，均被认定为变体，如体式的变化毫无规则，甚至面目全非，则认定为"不成体者，概不录"。例如，卷之二十七越角只曲【调笑令】，又名【含笑花】，选剧曲、散曲共五阕为例曲。尾注云："【调笑令】，首阕、次阕句法相同，皆为正格；第三、第四阕，首二句句法稍变；第五阕，起作叠句，三句之下增'呀'字格式，以下句法拈贴参差，乃为变体。如坊本《连环记》之'三战'曲，《双红记》之'击犬'曲，皆名【调笑令】，较之正格，全然迥异。诸如此类，不成体者，概不录。"

值得注意的是，有些曲牌的增字减字，并非涉及格式，订谱者也均悉心指出。例如卷之五仙吕调只曲【天下乐】，例曲选自《雍熙乐府》，尾注云："【天下乐】五阕，首曲为正体。第二句或增'也波、也么'等字，此元人口气，非格也。"而在旧谱，可能被作为衬字看待。应该说，《九宫大成谱》的解释更加科学合理。辨析曲牌流变，是诸多曲谱用力最勤之处，但像《九宫大成谱》这样，通览全局，照应古今，寻宫摘调，订疑考误，并发现很多曲调变化的细节和细微处，这是很不容易的。

二、关于对曲牌流变情况和旧谱淆讹的指正

传统曲牌源远流长。在漫长的岁月里，时间的磨洗和人为的参

差,都会使其面貌变得模糊甚至完全改变。历代旧谱可能对曲牌的变异情况梳理甄别清楚,也可能因各种原因做出错误的辨析和判断。而高水准的曲谱必须对入谱曲牌的来龙去脉有清晰的了解,对曲牌的使用特点有清楚的把握,包括宫调属性、句式字格、平仄叶韵、正格变格、衬字情况、集曲犯调、经典曲例等悉数掌握,这样曲谱编撰才不至于有失偏颇。《九宫大成谱》在对相关曲牌流变的梳理过程中,结合旧谱收录情况,特别是旧谱中的讹误和失当之处给予辨析和救正,对廓清相关曲调使用的迷雾是有很大帮助的。这种案例非常多。例如,卷之二仙吕宫正曲【河传序】,例曲选自《月令承应》二阕。尾注云:

> 【河序传】,诸谱皆收"巴到西厢"二曲。遍查各种《西厢》,并无是曲,当时收是曲者,不知何所本。且用韵夹杂,文亦欠雅,故止录《月令承应》曲为规范。是阕也,诸谱皆收入正曲,而前人有以分作【集天仙子】、【月里嫦娥】、【传言玉女】、【长寿仙】、【洞仙歌】、【安乐神】、【水仙子】、【归仙洞】八曲,曰【聚八仙】。而沈谱皆以分注未协,故不录入集曲。诸谱皆然,可见宜为正调明矣。

"遍查各种《西厢》,并无是曲",说明撰谱者极其严肃认真的态度,并没有轻易相信旧谱的记载,而是亲自对材料作考定,发现问题,并提出解决的办法。在卷之五仙吕调只曲【聚八仙】曲后按语云:"【聚八仙】二阕,又名【河传序】。旧谱皆收'巴到西厢'阕,此曲与彼同格。"这就基本上把两只曲调的关系梳理清楚了。再如仙吕宫正曲【双蝴蝶】,曲后批注云:

> 【双蝴蝶】即【两蝴蝶】,旧谱误作【玉蝴蝶】,非。查越调内【玉蝴蝶】句读,与此绝不相同。沈谱目为【豆叶黄】又一体,蒋谱虽有疑似之辨,仍附在【豆叶黄】后;《曲谱大成》将一体者,或为【豆叶黄】又一体,或为【双蝴蝶】,总无划一之见;《南词定律》名为【双蝴蝶】,与【豆叶黄】毫不混杂。今从《南词定律》,共选四曲,句法虽有异,俱不失为正格。

第十一章 《新定九宫大成南北词宫谱》与明清传奇案、场双美

本谱就【双蝴蝶】在旧谱收录中的芜杂现象作出认真梳理。校勘蒋谱、沈谱、《曲谱大成》《南词定律》等重要南曲谱,最后以《南词定律》为准,把【双蝴蝶】与【豆叶黄】之间的关系作了撇清。有些曲牌在诸谱中意见不一,订谱者在认真梳理之后,旗帜鲜明提出意见。例如卷之五十南吕宫正曲【朝天子】,例曲选自《五合记》一阕、《金印记》三阕。曲后注释云:

> 此曲,据蒋、沈二谱云,南曲无【朝天子】,惟北调有之。又云,后五句,似【红衫儿】;前五句,不知何者是本调。故诸谱意见纷如,为集曲者多,如中吕宫正曲【尾犯序】。与集曲何涉?况南北牌名相同者颇多,何独是曲则不可?今当删去"二犯"两字,为【朝天子】,归于正曲为是。首阕为古体,二、三、四阕同格,较首阕第六句下,多四字一句、六字一句,为近体。

有些曲调,在不同的曲谱中处理方式不尽相同,这对曲牌完整性理解是有偏差的,本谱给予了关注。例如卷之三十一正宫正曲【满江红】,例曲选散曲、《拜月亭》各一阕,尾注云:

> 【满江红】首曲,蒋、沈二谱皆作一阕,惟《南词定律》分作两节,前段曰【满江红急】,后段曰【满江红尾】。今从蒋、沈二谱,仍作一阕。至二、三曲,则从《南词定律》,分作二曲,二种俱存,以备选用。

订谱者认为,两种体式都是成立的。另外,像卷之三十九小石角只曲【伊州衮】,例曲选自《董西厢》,注大石调,诸谱均不收,本谱收入,分注小石角。小石角只曲【荷叶铺水面】,诸谱未载,今收康与之词、《月令承应》曲各一阕,并注云:"今收二体,以广其式。"小石角只曲【归来乐】,本谱收录散曲五段,尾注云:"按,【归来乐】,系宋苏轼自度曲,传之已久,未注宫调,旧谱皆未载。今审其声调,旖旎妩媚,当归小石角。"这是完全没有任何旧谱依据的曲调,订谱者通过审唱,给予宫调定位,并入曲谱。卷之四十五高大石角只曲【吴音子】,《月

令承应》《董西厢》有曲调,但诸谱未收,尾注云"今收五体,以广其式";《董西厢》载高大石角曲牌【梅梢月】、【洞仙歌】,诸谱均未收,今载之。

有些曲牌,并不是旧曲谱编撰过程中留下的问题,而是各种曲选、剧选本作者在编撰时留下的讹错,或者是曲选、剧选与曲谱不能对应,这也给后世曲谱的修订带来了困难。《九宫大成谱》在这方面也是有认真比勘的。例如,卷之五仙吕调只曲【六幺遍】和【六幺令】的区别。【六幺遍】例曲选散曲、《董西厢》各一阕,尾注云:

> 【六幺遍】曲,旧谱误作【六幺令】。细考董解元《西厢记》及《雍熙乐府》诸套,俱作【六幺遍】。

而【六幺令】尾注云:

> 旧谱皆以【六幺遍】作【六幺令】,彼调董解元《西厢》及《雍熙乐府》俱作【六幺遍】,此调董解元《西厢》及《雍熙乐府》俱作【六幺令】,今按两体句法分析,不致混淆。

这种解释和安排是合理的。

还有些曲牌,在使用时南北调乖误,本谱也作正本清源工作。例如,卷之三十九小石角只曲【渔灯儿】、【锦渔灯】、【锦上花】、【锦中拍】、【锦后拍】、【骂玉郎】诸曲,例曲皆选自《月令承应》。曲后尾注云:

> 前【渔灯儿】起,至【骂玉郎】数体,与李日华《南西厢》"听琴"出同体。本系南词,因后有【骂玉郎】二阕,前人唱作北腔,由来久矣。但北调宫谱,皆未之收。据寒山子《南曲谱》云,九宫十三调并无是曲,必系北调,故此将数体皆收入北词新谱。若谓其南北混杂,仙吕调则有【聚八仙】,高大石则有【雁过声】、【番马舞西风】,平调则有【五拗子】,皆南北并录,两不相碍也。

第十一章　《新定九宫大成南北词宫谱》与明清传奇案、场双美

而在卷之四十五高大石角只曲【番马舞西风】、【普天乐】、【锦庭芳】曲后注释云："以上【番马舞西风】、【普天乐】、【锦庭芳】，与南词句法相同。据《广正谱》云，南北皆可收之。其【雁过声】、【风淘沙】、【一撮棹】亦系南词体，考《雍熙乐府》载于北正宫卷末，故并录入，以广其式。"这样，就相关曲牌南北皆收的原因说明透彻了。

三、关于套曲和集曲问题

套曲、集曲都是"曲"这种文学样式的特有体式，前人在各种曲学著作中多有论述。作为集大成的曲谱，绝不能也无法回避这些问题。套曲，也称套数，在元曲当中，"套"曲是与"令"曲相对而言的。"令"是只曲，"套"则是连缀只曲而成的组曲。套曲有其大体一致的使用规则，比如套内只曲基本同属一个宫调，且从头到尾，一韵到底，绝不换韵等。在《九宫大成谱》体例中，既有套曲，即同宫调内只曲连缀的组曲；也有合套，即南北不同曲调的连缀组合。在曲谱编订时，特别是从纷纭万千的剧曲、散曲案例选择过程中，有很多实际运用中出现的问题和情况。这些问题或情况可能有典型意义和理论价值，撰谱者不得不给予关注。

首先，是对套曲使用中讹误的纠正。例如，仙吕调套曲【点绛唇】套，例曲选自《雍熙乐府》，其【后庭花】在《北词广正谱》误作【后庭花煞】，误；【醉落魄】套，例曲选自《董西厢》，套内【整金冠】，实为【整乾坤】。中吕调套曲【粉蝶儿】套，例曲选自《雍熙乐府》，其【六幺序】被裁作【六幺令】，【剔银灯】与【蔓菁菜】、【柳青娘】与【道和】，牌名皆倒注，尾注云"今按句段，悉为改正"。而在《词林摘艳》中的【粉蝶儿】套内，【上小楼】、【尧民歌】、【耍孩儿】数体都存在与正体句法相异处，且衬字亦繁现象。汤显祖《邯郸梦》传奇使用【粉蝶儿】套，【粉蝶儿】、【上小楼】、【十二月】等曲，存在或体式有误，或牌名有误现象。越角套曲【斗鹌鹑】套，例曲选自《元人百种》，刊内前曲【金蕉叶】误刊作【络丝娘】又一体，尾注云"今改正"。而《雍熙乐府》中收录的【斗鹌鹑】套，前【醉扶归】，被误注【醉中天】，尾注云"细查句法，系【醉扶归】，今改正"。更有甚者，《雍熙乐府》中的【斗鹌鹑】套，尾注云：

前【调笑令】，按，《雍熙乐府》误刊【踏阵马】、【金蕉叶】三

阕，首二阕误刊作【麻郎儿】。按，用【麻郎儿】，其第二阕必用二字用韵，三句【幺篇】格。【金蕉叶】之第三阕误刊【络丝娘】，【庆元贞】误作【雪里梅】，【绵搭絮】误刊【拙鲁速】，【拙鲁速】之又一体误刊【寨儿令】，皆前人偶误，俱为改正。

曲谱编撰者还在后续释语中，批评《雍熙乐府》所载，"字句差讹，几不成文，此依《广正谱》改正"，也说明相对于各种剧选、曲选，曲谱的规范性要求更高。只有严格要求，精益求精，才能获得可靠性的结论，赢得后世的遵循和信赖。

其次，有些广泛使用的套曲，基本形成了一定的格范，如果太"出格"，则引起曲谱编撰者的特别关注。例如卷之七仙吕调套曲【点绛唇】套，是在杂剧和传奇中均被广泛使用的套曲。本谱选汤显祖《牡丹亭》二十三出"冥判"，由【北点绛唇】—【混江龙】—【油葫芦】—【天下乐】—【哪吒令】—【鹊踏枝】—【后庭花滚】—【幺篇】—【赚尾】组成。撰谱者在曲后撰大段解释文字如下：

> 【混江龙】格，字句不拘，可以增损，往往驰骋才情数倍于本格者，皆创始于此套也。以至度曲者任意节之，文义反不完美，宜守元人旧格为是。【后庭花】曲亦然，但所增必当六字句，否则不合体式。有谱将三字两句者，并作六字一句，牵强合格，终属支离。盖曲中花名，系一问一答，如"惹天台"句，专指"碧桃花"也；"扇妖怪"句，专指"红梨花"也。若并作六字为句，"扇妖怪"三字将何着落？举一蔽诸，纰缪滋其，莫若将花名添入，共成六字句。格既相符，义更显亮，此非以白混曲可比。顾曲中【混江龙】、【后庭花】二曲，未免冗长，填词家宜审歌喉。存其一格可也。

【混江龙】在仙吕调只曲中有二体，属于很有特色的曲调，句式稳定，皆为十句，但自第六句下，或四字句，或六字句，不拘多寡，可以随意增损。这在曲牌使用中并不多见，本应为"有限的自由"，却被文人当成肆意宣泄才情的空间。汤显祖在《牡丹亭》"冥判"出，原

本10句的体式,被拓展延长至55句之多,大大超越原曲的规模。撰谱者对此提出异议,认为应该"宜守元人旧格"。而另一曲【后庭花】的格式也有专指,即三字两句式,并系一问一答,且有逻辑关系的对应。汤显祖基本按照曲牌格式填词,但篇幅也超过原有格范,感觉冗长,使唱曲者在歌唱时有很大压力。

再次,从《九宫大成谱》曲后释文倾向看,撰谱者依然把"元人体用方式"作为标准和参照。对于元人从未使用的套曲,撰谱者认真挑选入谱,并作详细解释。试举两例:一是卷之二十八越角套曲【乔合笙】,例曲选自南戏《彩楼记》。尾注云:

> 按,【乔合笙】套,《元人百种》从无此本,始见于《彩楼记》末折。考其原本,系南越调全套。所用【合笙】二阕,【道和】二阕,【斗虾蟆】、【忆多娇】各一阕,【豹子令】、【梅花酒】各二阕,末用【尾声】作结,统名【乔合笙】套。后人将【合笙】、【道和】、【豹子令】之第二曲,并【斗虾蟆】、【忆多娇】俱为删去,另作北【调笑令】、【耍厮儿】、【圣药王】三曲,间于【道和】之前后,作南北合套。其演剧家盖欲巧合排场,将此二格,皆改唱作纯北腔矣。如《荆钗记》【烂柯山】、【长生乐】诸套,比比皆然。今查越角宫词弦索谱,亦有南北套体。纯作北腔者,大抵演剧家之纯唱北腔,由此而来。今将【合笙】、【道和】、【豹子令】之第二曲,仍归本套,以【调笑令】、【秃厮儿】、【圣药王】间之,作纯北腔唱法,仿宫词弦索谱之意,见者勿以南北合套体,而纯唱北腔为讶也。

这段释文说明,由于元人无例可循,撰谱者即要从头梳理套曲的由来和特点。尽管没有提到具体还有哪个剧曲再用此套,但却将后人使用【乔合笙】套曲的格式做了解释,并结合场上演剧家的排场,将此套由南而北的演变梳理清楚,给后世度曲者和演剧者以清晰的交代。

二是越角套曲【看花回】套,也是如此。元人并无此体,是明代戏曲家汤显祖在《邯郸记》第十五出"西谍"首次使用。《西谍》出即昆曲舞台上常演唱的折子戏《打番儿》(或名《打番》《番儿》)。全套

系北曲形式，由【北绛都春】—【混江龙】—【北尾】三曲组合而成。曲后尾注云：

> 按，此套曲，元人并无此体，始见于汤若士之《邯郸梦》。首阕题目【绛都春】（按，北调宫谱，并无是名），次阕题目【混江龙】，且句法长短不一，奇偶不齐（按，【混江龙】体，虽曰字句不拘增损，然必用对仗句法，以及洪昉思之《长生殿》"合围"出）。首阕更名【紫花拨四】，次阕曰【胡拨四犯】，虽易其名，亦无证据。考《曲谱大成》仍注原题，附于仙吕调。虽云各有臆见，终属牵强。今审其声调，却与越角相同，声以类从，应入越角为是。细绎其句段，分析牌名，将原名改换。但末阕【古竹马】，按刊本原文，到"木叶河湾"句下云"则愿迟共疾央及煞有商量的流水潺颜，好和歹撮赚他没套数的番王着眼"等句，未免不合时宜，故此阕句文，悉从时尚。

正因为元人没有使用此套的前例，撰谱者下功夫对这种套曲的使用做深入剖析。从释文内容看，最大的问题还是汤显祖使用【混江龙】这个曲调时的随意性。如前所言，【混江龙】是支独特的曲牌，可以随意增减字句。但在原本 10 句格式的曲调中，汤显祖扩展到近 30 句，几乎把小番儿受命使用反间计的整个过程都绘声绘色表现出来，曲句的任意和随性达到不受约束的程度。撰谱者以洪昇《长生殿》"合围"出类似的曲调安排为例，参照《曲谱大成》曲牌注释，把汤显祖使用【混江龙】的曲文，"细绎句段，分析牌名"，找到可以对应的曲调，并归属在北曲越角调之下。不管这种安排是否合理，终归给予汤显祖"发明"的这个套曲以一定的名分。

集曲，从沈璟修订蒋孝《旧编南九宫谱》，开始有意识关注犯调以来，是所有南曲谱都无法回避并需要阐释的问题。如前所述，《九宫大成谱》沿用《南词定律》体例，将犯调独立排列。但有标志性意义的成果，就是将"犯调"名称改称"集曲"，得到后世曲家认同，并延续至今。而在本谱曲后释文中，撰谱者也常常把"集曲"称"集调"，其意义完全相同。在收录的众多集曲中，通过对集曲牌名、结构、句

型、句段、衬字、用韵等问题的辨析，用曲后注释的方式，表达订谱者对集曲的认识和理解，这是本谱非常有价值的所在。像卷三十二正宫集曲【羽衣三叠】，例曲选自《长生殿》一阕，尾注云"此体旧谱所无，自洪昉思始创。其集【滚绣球】，与中吕调合套中'闹花深处'同"。再如正宫集曲【雁鱼锦】，例曲选自《琵琶记》五阕，曲后尾注云："【雁鱼锦】曲，创自《琵琶记》'思乡'出，后人皆效之。原刊本为【雁鱼锦】，分作五段，遍阅诸谱，将第一段为【雁过声】全，其下四段皆为集曲，但集曲中无全阕之理，应将第一段亦作集曲为是，大概所集之曲，句读要自然，如是始为妥协。"不仅追溯源流，找到【雁鱼锦】的创始者，还把第一段【雁过声】考定为集曲形式。卷四十四高大石调集曲【八音谐】，例曲为散曲家曹勋词一阕，尾注云："按，《词谱》云：【八音谐】调，见曹勋《松隐集》，自注以八曲声合成，故名。虽有其说，并无八曲之名。今细为查校，分出八小牌名，归入集调，以补前人所未及。"集曲【八音谐】是比较冷僻的曲调，历来曲牌无认真关注者，而本谱第一次将所集曲调一一查出，填补前人空白。卷五十一南吕宫集曲【梁州四集】，例曲选散曲一阕。尾注云："此曲，旧名【梁溪刘大香】，又名【梁溪刘大娘】。旧注【梁州序】首五句，下集【浣溪沙】首至三，【刘泼帽】二至尾，【大迓鼓】首至合，【香柳娘】末四句，未免蹈三头二尾之弊，故将集【浣溪沙】处，改作【贺新郎】第七句，为双头双尾之体。"卷五十一南吕宫集曲【春锦一端织柳莲】，例曲选散曲一阕。尾注云："此曲，旧谱作【春溪刘月莲】，【宜春令】之头，集【浣溪沙】头，【刘泼帽】尾，【秋夜月】尾，【金莲子】尾，未免头尾混杂，今为改正。"通过对疑惑讹误曲牌的梳理和改正，达到对集曲正本清源的效果。

上述三首集曲的案例说明了订谱者对不同集曲错综复杂的形成原因都做了认真探究。他们通过比勘查校，纠正了曲选在格律方面的讹错，完整展示了集曲应有的面貌。类似上述对集曲的纠偏救弊，本谱在整理南吕宫集曲时表现得更突出。除了上述两例外，还包括：【十二雕栏】曲，旧名【十样锦】，系切割十种牌名成套。但存在"头尾混杂之弊"，因"将小牌名稍为订正，又益以两牌名"，题曰【十二雕栏】，完全改换成新的集曲。【溪沙四集】曲，旧名【浣溪三士

帽】,以【浣溪沙】之头起,【刘泼帽】之尾结,中间集【三学士】首至七句,"又蹈两头一尾之弊",故更改为【溪沙四集】。【浣溪刘红莲】曲,旧名【浣溪刘月莲】,撰谱者把其中【红芍药】二句换出,集【秋夜月】二句进入,故更名为【浣溪刘红莲】。【香转更云】曲,旧名【香转云】,集【五更转】四至末句,又集【驻云飞】五至末句,"因是二尾",故将【恨更长】第三句易出【五更转】末句,更其名曰【香转更云】。这种更正方法的力度是很大的。

而在商调集曲中,撰谱者也就相关曲牌进行梳理比勘。例如,【十二红】曲,旧名【十二楼】,曲谱选散曲、《劝善金科》各一阕,并解析云:【十二红】套,旧谱皆未之收。自《词林逸响》始以"伴孤灯三更情况"曲,分出所集牌名。首作【山坡羊】及【五更转】允为得宜,但由第十句以下,集【忒忒令】、【嘉庆子】等曲,甚为不当,而《南词定律》所收"万里圆,远悠悠十年离况"一曲,所集曲牌胜于彼,"今为改易";【七贤过关】共收四阕,但所集牌名不一。第一阕"三人共赏雪",《曲谱大成》改作【金索挂梧桐】,"非,今从旧谱改正"。而在双调集曲中,本谱就【双令江儿水】(旧名【二犯江儿水】)、【风云会四朝元】两调进行分析。前调本南调集曲,后唱作北腔,如张凤翼的传奇【红拂记】"重门朱户"曲,本谱收归南调,但在北调中仍存之;而对于后曲,尾注认为:旧谱以【五马江儿水】、【桂枝香】、【柳摇金】、【驻云飞】、【一江风】、【朝元歌】等句集之,"所集甚属琐碎,且与曲名无涉。盖因【四朝元】本调遗落未收,故以各曲凑合,终难得其正体。今按【四朝元】本调改正,考之自明矣"。

综上所述,《新定九宫大成南北词宫谱》第一次实现了识律文人与善乐曲师在曲谱撰意义上的融合。全谱4 466只曲调,汇集了词调、诸宫调、杂剧、南戏、传奇、散曲、宫廷剧曲及多种剧选、曲选涉及的南北曲牌。本谱除了给所有曲调订上工尺谱外,还从曲学格律学的角度,对曲牌涉及的相关格律问题精研细究,提出了许多有价值的曲学观点和见解,称得上是传统曲谱编纂的扛鼎之作,对丰富传统曲学研究有重要参考价值。

第十二章

《纳书楹曲谱》与昆曲清唱艺术的发展

清代乾隆年间开始，南曲谱的编纂出现了一个新的现象，那就是逐渐摆脱和摒弃传统曲谱的格律轨范，以指导昆曲度曲清唱为目的的工尺谱渐成风气。工尺谱是我国传统音乐乐谱的重要形式，其形式多样，源远流长，是保存我国民间传统音乐资料的重要形态。而清代昆曲工尺谱的大量涌现，与昆剧舞台折子戏的流行有直接的关系。随着明清传奇体制的不断成熟完备，加上文人泛滥无拘的逞才施华，传奇作品渐成鸿篇巨制。从舞台的时间概念上说，已经没有哪部文人传奇能够在一个演出单位时间完成演出。演出时间过长，增加了演出成本，耗费了观众精力。因此，很多传奇甚至从未搬上舞台。这样，极大制约了戏剧作品的流传。为了合理压缩演出时间，适应观演需要，各种形式的折子戏应运而生。至少在明万历晚期，折子戏已经逐渐成为一种演出风尚。《词林逸响》《月露音》《万壑清音》《乐府遏云》等曲选，已经就是剧目的"摘锦"式选编。到清康熙中期，以《缀白裘》为代表的折子戏选本风靡曲坛，标志着有舞台演出影响的折子戏戏段的基本成型和稳定。而一出折子戏的成熟标志，则要求做到"定本""定腔""定谱"。折子戏的兴盛，一方面，使传奇作品最有影响的剧段精益求精，盛演舞台，比如流传至今的《琵琶记》的《赏荷》《书馆》；《荆钗记》的《见娘》，《玉簪记》的《琴挑》《偷诗》《秋江》，《牡丹亭》的《游园·惊梦》《寻梦》《离魂》《冥判》《拾画·叫画》，《烂柯山》的《痴梦》，《青冢记》的《昭君出塞》，《长生殿》的《絮阁》《小宴·惊变》《闻铃》《迎像·哭像》《弹词》，《千钟禄》的《惨睹》；《铁冠图》的《刺虎》，《白蛇传》的《水斗·断桥》等；另一方面，经典的曲段也促使文人曲友清唱活动的繁盛。在清代，昆曲的

撅笛清讴,摹腔度曲,成为时尚雅趣。以江南戏曲之都苏州为例,自明初昆山腔诞生以来,又有太仓魏良辅创制水磨调、昆山梁辰鱼创作《浣纱记》,以至到万历间年,出现了"四方歌曲皆宗吴门"的盛况。而民间唱曲之风,也从明万历年间,一直延续到清乾隆盛世,如中秋夜虎丘千人石的曲会,成为民间唱曲最著名的品牌。除虎丘外,据清嘉庆、道光年间吴县人顾禄《桐桥倚棹录》的记载,苏州城内还有"水映庵""凤凰台"等几处唱曲之地,像"水映庵……为郡人习清唱之地。曩逢市会,游人咸舣舟赌酒,征歌于是。今此风亦稍替矣";像"凤凰台……在野芳滨北。相传叶广明著《纳书楹曲谱》时,试曲于此。岸有两青石,凿凤凰形,为停舟试曲之地,名曰'凤凰台'。凡岁春秋佳日,浒墅关曲友与郡人,各雇沙飞船,张灯设宴,赌曲征歌"[①]。从上述记载可知,苏州的清唱活动,时间不分春夏秋冬;曲友,无论缙绅寒士,只要爱好,都可张口。而这种曲坛雅趣,也迅速在周边城镇扩散。以致无锡、昆山、太仓、南京、松江等江南胜地,也逐渐为昆曲浸染,从官府缙绅到民间百姓,无论锦绣才子,还是名公巨卿,甚至寒门白衣,尤其是商贾之家,唱曲之风浓厚。而昆曲的工尺曲谱,便是指导度曲的重要教科书。

第一节 昆腔唱家领袖 "叶派唱口"祖师

《纳书楹曲谱》的主要作者叶堂(1724?—1797?),字广明,又字广平,号怀庭,别署怀庭居士,江苏长洲(今江苏苏州)人。祖父叶桂(1667—1746),字天士,号香岩,清初吴县著名中医学家,《清史稿》有传。叶堂性情狷狂,不尚儒业,未有举名,晚年与王文治、许宝善等人交游,醉心曲律,自得其乐。他的生平材料很少,周维培在《曲谱研究》中介绍他搜集的《民国吴县志》对叶堂生平事迹的介绍:

> 名医桂之孙也。度曲得吴江徐氏之传,张口翕唇,皆有法

[①] [清]顾禄:《桐桥倚棹录》,上海古籍出版社1980年版,"水映庵"条,第38页;"凤凰台"条,第138页。

度,阴阳毫厘不差。尝取古今词曲,改订成谱,计文字之工拙,音律之淆讹。与丹徒王文治合订《纳书楹曲谱》十四卷,又以临川(四)梦文字至佳,而不适歌者之口,因汇集名谱,参互考核,成《四梦全谱》八卷;又以《北西厢》无人歌唱,亦制成全谱。书成,颇风行一时,号为叶谱,从学者以钮匪石为高足云。①

县志中所说的"吴江徐氏",即乾隆年间著名医学家兼音律家徐大椿(1693—1771),其声律著作《乐府传声》刊刻于清道光二十八年(1848),由于对昆曲格律和清唱技巧有独到的见解,在昆曲界有良好的反响。叶堂受惠于徐大椿久矣,并得其真传,为其今后在昆曲界取得领袖地位奠定了坚实的基础。而与叶堂合订《纳书楹曲谱》的王文治(1730—1802),字禹卿,号梦楼,江苏丹徒人,乾隆二十五年庚辰科进士,官至国史馆纂修,云南临安府知府等。他善音律,嗜声曲,于昆曲声腔艺术有深厚的造诣,因为共同的旨趣,与叶堂建立了深厚的友谊。叶堂撰《纳书楹曲谱》,王文治为之审音斠律。王文治在《纳书楹曲谱序》中云:

> 乐以九宫为经,而向所谓九宫者,类皆荒率舛讹,难以遵守。自《大成宫谱》出,而后采择宏富,考核详明,度曲之家始有所折衷焉。然九宫,经也,若无杂曲之协律者以纬之,则无以穷其变化而观其会通,于曲之旨趣,或者其未尽与!
> 吾友叶君怀庭,究心于宫谱者几五十年。曲皆有谱,谱必协宫,而文义之淆讹,四声之离合,辨同淄渑,析及芒杪。盖毕生之精力,专攻于斯,不少间断,始成此书。顷相遇于吴门,颓然老矣。同人欲锓板以广其传,苦篇帙浩繁,不能尽付剞氏。于是择杂曲之尤雅者,除《北西厢》、临川《四梦》全本先已行世外,自《琵琶记》而降,凡如干篇,命之曰《纳书楹曲谱正集》。然世俗之所流通者,或不能尽载,又广之曰《续集》,曰《外集》,殆犹《庄子》之有内、外、杂篇也。耽风华者玩其词,审音律者详其

① 周维培:《曲谱研究》,江苏古籍出版社1999年版,第243页。

格。从俗而可通于雅,准古而可法于今。以此为九宫之纬,其殆庶几乎!

怀庭始订谱时,有与俗伶不叶者,或群起而议之。至今日,翕然宗仰,如出一口。然怀庭初不以毁誉介于怀也,屏众议而克自树立,久则必彰。学古人之学者,益当自信也已。乾隆五十七年壬子春正月,愚弟王文治拜撰。①

这段序言,赞赏了叶堂毕生潜心曲谱,终日浅吟深会,以穷其奥的追求。不仅叙述了《纳书楹曲谱》各集的不同体制,而且还透露出曲谱初订时,俗师劣伶群而议之的鄙弃,而最终因为曲谱的独到价值而赢得众口称誉。李斗在《扬州画舫录》卷十一也称:

清唱以笙笛、鼓板、三弦为场面,贮之于箱,而氍毹、笛床、笛膜盒、假指甲、阿胶、弦线、鼓箭具焉,谓之家伙。每一市会,争相斗曲,以画舫停篙就听者多少为胜负。多以熙春台、关帝庙为清唱之地。李啸村诗云"天高月上玉绳低,酒碧灯红夹两堤。一串歌喉风动水,轻舟围住画桥西"谓此。郡城风俗,好度曲而不佳,绳之元人《丝竹辨伪》《度曲须知》诸书,不啻万里。元人唱口,元气淋漓,真与唐诗、宋词争衡。今惟臧晋叔编《百种》行于世,而晋叔所改《四梦》,是孟浪之举。近时以叶广平唱口为最,著《纳书楹曲谱》,为世所宗,其余无足数也。②

可见《纳书楹曲谱》在曲界的巨大影响。《扬州画舫录》中提到清唱技巧有"大喉咙""小喉咙""大小喉咙"之分。并提到有名的清唱家刘鲁瞻、蒋铁琴、沈苕湄、高云从、张九思、王克昌、邹在科、王炳文等"唱口"。直至今天,"叶派唱口",也是昆曲清唱唯一以师承曲谱为依据,接续至今未有间断的传承脉系。而其他"唱口"流派则烟消

① [清]王文治:《纳书楹曲谱序》,蔡毅编著:《中国古典戏曲序跋汇编》(一),齐鲁书社1989年版,第154页。
② [清]李斗:《扬州画舫录》,中华书局1960年版,第254页。

第十二章 《纳书楹曲谱》与昆曲清唱艺术的发展

云散。

叶堂自己的《纳书楹曲谱自序》,是一篇对昆曲曲唱有深刻见解的文字。其云:

> 声音之道甚微。字母等韵之法,童子能辨之,或有白首而莫明其故者,倘亦禀诸性生与? 然而达士通人,矢口成韵,靡不应弦合节,和若球锽,则庄子所谓"天籁无方"者是也。
>
> 乐谱之有九宫,旧矣。本朝《大成宫谱》出,而度曲之家,捧若律令,无异词。顾念自元明以来,法曲流传,无虑数百种,其脍炙人口者,鼎中一脔尔。而俗伶登场,既无老教师为之按拍,袭谬沿讹,所在多有,余心弗善也。暇日搜择讨论,准古今而通雅俗,文之舛淆者订之,律之未谐者协之。而于四声、离合、清浊、阴阳之芒杪,呼吸关通,自谓颇有所得。盖自弱冠至今,靡他嗜好,露晨月夕,侧耳摇唇,究心于此事者,垂五十年。而余亦既老矣,点画丛残,蠹编堆案。爱取杂曲之尤雅者,除《西厢记》、临川《四梦》全本单行问世外,自《琵琶记》以降,凡如干篇,都为一集;又徇世俗所通行者,广为二集,统命之曰《纳书楹曲谱》。
>
> 嗟乎! 曲者,乐之迹也。今之曲虽不可以言乐,而其为五音所笼摄,则同古之人。有以顾曲称者,又或号"曲子相公",彼其人皆身都将相,彪炳一时,出其余力以游于艺。而余瓠落不材,特以闭门无事,徜徉于歌扇之间,咏太平而酬清景,斯亦如候虫时鸟之生而能鸣,而不自知其所以然也。伟人钜公,幸无讥焉。乾隆五十七年壬子孟春,怀庭居士自序。[①]

从叶堂的自序可以看出,叶堂毕生精力浸淫唱曲,与友人见辄谈曲,长短疾徐、抑扬抗坠、嘘翕微茫之间,无不曲尽其奥,对声音之道有深刻的领悟。他首先肯定不同个体,对声音的领悟能力差异很大,赞同庄子所谓"天籁无方"的说法,即有的人对声乐的天赋很高,

① [清]叶堂:《纳书楹曲谱自序》,蔡毅编著:《中国古典戏曲序跋汇编》(一),齐鲁社1989年版,第151页。

能够"矢口成韵,靡不应弦",而有的人则"白首而莫明其故"。其实,从叶堂的经历和经验看,只有"曲不离口",每日沉浸其间,对四声的离合、清浊、阴阳揣摩辨析,就能精辨五音,达到炉火纯青的境界。其次,叶堂对俗伶缺乏唱曲修养,更缺乏曲师指导,对脍炙人口的经典唱腔讹错不断,并袭谬沿讹,谬种流传,十分不满。再次,他要做的是"准古今而通雅俗",既订正"文"之舛淆者,又纠正"曲"之未谐者,从文和乐两个角度,为天下曲唱通理正音。叶堂为《临川四梦》全本订谱的杰出创造说明了其人的卓越见识和贡献。最后,叶堂对《纳书楹曲谱》的编撰体例和内容进行了必要的说明。本谱分正集、续集、外集三种。乾隆四十九年(1784)刊刻元代王实甫《西厢记全谱》,乾隆五十七年刊刻《纳书楹曲谱》正、续、外三集及《玉茗堂四梦》,乾隆五十九年刊刻《纳书楹曲谱补遗》,乾隆六十年又重新订补、刊刻《西厢记全谱》。按照叶堂的说法,《西厢记》和《临川四梦》乃"赵璧隋珠",录其全谱,其他则是昆曲界家弦户诵、脍炙人口的折子戏清唱谱。

　　《纳书楹曲谱》备有清晰简洁的"凡例",表达了叶堂订谱的基本指导思想和操作规则。"凡例"共十二则,择其要者介绍如下。一是明确指出,此谱与宫谱不同。宫谱字分正衬,主备格式,而《纳书楹曲谱》主要是研究昆曲唱法技巧,特别是出字行腔过程中的音韵之阴阳清浊、旋律之起伏换气、吐字之轻重虚实等,除了间或有挪借板眼处需要注明外,不分正衬;二是板眼中另有小眼,原为初学者准备。因为"曲有一定之板,而无一定之眼",但初学者无法准确理解和判断板、眼,所以要清晰注明。而对善歌者而言,自能心领神会。若细细注明,反觉烦琐束缚;三是抽板取其简便。如首曲和次曲的曲牌名俱同,俱有赠板,则次曲可以抽板。有赠板中唱散板一句者,或者赠板中忽唱无赠板者,又或者末两句唱无赠板者,这些节点,都是搬演者取便之处,完全由歌唱者自主处理;四是关于浪板。传统曲目中,《活捉》《思凡》《罗梦》等曲必不可少。但其他曲目欲加浪板的地方,必须斟酌。如曲词中有"天地""爹娘""夫妻"等字样者,一定要审度声势,不可滥用。因为用浪板,拖长并加强了吐字的声量,容易等同于对白的效果;五是如遇谱中曲文太长,主唱者体力不能

一唱到底,可以省略几曲,做到曲文贯通即可;六是订谱者殚精竭虑,本谱已经精益求精。特别是工尺安排已经斟酌尽善,且校勘详明,如遇到不能顺口之处,歌唱者应该细心翻绎,不可以动辄随意改动。同时,叶堂提醒,有商贾渔利翻刻曲谱,但求其价廉而致舛误错谬不可胜数,而曲谱或因一板一眼之讹错,有失之毫厘而谬之千里之虞,知音之士,当自辨之。

第二节 "从来未歌之曲":《西厢记》的昆唱佳音

王实甫的《西厢记》代表了元代杂剧艺术的最高水平。南戏流传以来,则称之为《北西厢》,因为明嘉靖年间浙江文人李日华、崔时佩、陆采等人均对《西厢记》进行了符合南戏演唱体制的改编,并在舞台上盛演不衰。《纳书楹曲谱》(正集)卷三收录《听琴》《惊梦》两出。但叶堂在目录后注释云:"按:《南西厢》,李日华作,以北改南,煞费苦心,然未免有点金成石憾。故置之续集中,惟《听琴》《惊梦》二出,与北曲文词相合者多,特采入正集。"这个注释说明,叶堂对戏曲史上《西厢记》"北剧南改"现象有长久的关注和深邃的思考。由于王实甫杂剧《西厢记》在舞台影响巨大,南戏和传奇崛起后,文人和普通观众仍对王实甫的《西厢记》充满敬仰和热爱。所以,明代文人对《西厢记》的各种改编长盛不衰,李日华改本应该是最为成功者。尽管这样,文辞韵律离原著还是有很大距离。所以,明清以来,文人对《南西厢》的改编也一直是耿耿于怀,毁誉不一。除李日华的《南西厢》外,还有陆采改编的《南西厢》。陆采是晚明骈俪派传奇的代表性作家,才华横溢,性本风流。他原想超越和替代李日华、崔时佩的《西厢记》,但事与愿违,不尽如人意。尽管从戏剧技巧角度看,陆采的《南西厢记》增加了郑桓的戏份,使戏剧冲突更加集中尖锐,但他完全抛开王实甫的《西厢记》经典曲文,另起炉灶,重新改写,效果却远逊于王实甫,甚至还不如李日华的《南西厢记》。所以,叶堂认为,时至今日,尽管北曲渐行渐远,但王实甫的《西厢记》依然是曲友热捧的经典之作。李日华、崔时佩的《南西厢记》作为"北曲南改"的代表之作,取得很大成功,但终归有曲文讹错、音律粗疏等缺陷,

绝对无法与王实甫比肩。为了让经典永恒,叶堂以王实甫的《西厢记》为底本打谱,经过异常艰辛的努力和探索,终于第一次使元杂剧经典《西厢记》有了完整的昆腔工尺谱。按照叶堂自己在《西厢记全谱自序》中的说法,是"以从来未歌之曲,付之管弦。纵未敢云尽善,然推敲于声律之微,抑亦大费苦心矣"。12年后,考虑到昆曲初学者的唱曲能力和实际需求,又对《西厢记全谱》重新增订,主要是在板式中再增小眼,并收入《纳书楹曲谱》,极大地促进了《西厢记》在清代的传播。

王实甫的《西厢记》自诞生以来,一直是戏曲舞台上盛演不衰的经典。从明到清,《北西厢》的演出也是不绝如缕。沈德符在《顾曲杂言》"北词传授"条,详细记载了明万历三十二年(1604),金陵(南京)名伎马四娘携戏班来金阊(苏州)演唱全本《北西厢》的盛况:

> 自吴人重南曲,皆祖昆山魏良辅,而北词几废。今惟金陵尚存此调。……顷甲辰年,马四娘以生平不识金阊为恨,因挈其家女郎十五六人来吴中,唱《北西厢》全本。其中有巧孙者,故马氏粗婢,貌甚丑而声遏云,于北词关捩穷妙处,备得真传,为一时独步。①

另外,冯梦祯的《快雪堂日记》、潘之恒的《鸾啸小品》都有艺伶演唱北曲的记载。到清中后期,《北西厢》的演出也没有烟消云散。小铁迪道人《日下看花记》记载安庆部李七官:"演北曲《拷红》,声音如篆烟袅袅而上,予习闻其妙矣。至揽莺莺之袂,以俊鹘之眸,睥蒙鼓之面,俨然一幅西洋图画。"②另外,在明清宫廷、家班中搬演《北西厢》的记载也不在少数。既要保留王实甫《西厢记》中脍炙人口、流传久远的经典曲词,又要让北曲演唱风格逐渐适应南方曲友的欣赏习惯,才能使得经典永远保持不衰的魅力。如何使"北调变南腔",

① [明]沈德符:《顾曲杂言》,中国戏曲研究院编:《中国古典戏曲论著集成》(四),中国戏剧出版社1959年版,第212页。

② [清]小铁迪道人:《日下看花记》,张次溪编:《清代燕都梨园史料》,中国戏剧出版社1988年版,第99页。

是叶堂一直在深入思考和不懈探索的"课题"。其实,这是晚明以来许多曲家对"北曲南唱"问题思考的延续。著名曲家沈宠绥在其曲学著作《弦索辨讹》中,以《中原音韵》为标准"正音",列举《西厢记》中著名的剧曲20套,在关键处逐字注上符号标识,纠讹音,批纰缪,正乖舛,为清唱校正字音和口法。所谓弦索,实际上是北曲清唱的名称。同时,沈宠绥在"弦索题评"条目下,又以《西厢记》曲词为例言,辨析北曲演唱过程中存在的各种不规范的情况。所以,南曲家沈宠绥的《弦索辨讹》实际上是对北曲唱法长期深入思考的结果。王实甫《西厢记》的卓越成就一直让叶堂深深折服并终身崇敬。叶堂作为曲律家,但对《西厢记》的文采十分欣赏,他在重镌《西厢记曲谱自序》中曾赞扬《西厢记》云:"《西厢》之文,苍劲秀媚,兼而有之。正如雨后秋山,青翠欲滴;又如岩侧丛兰,幽香自怜。"所以,尽管李日华"以北改南,煞费苦心,然未免有点金成石之憾"[1],决心亲自为《北西厢》订谱,并称是"以从来未歌之曲付之管弦"。他"另起炉灶",全盘筹划,为王实甫《西厢记》打谱。从许宝善《纳书楹西厢记谱序》记载叶堂浸淫于曲谱及《西厢记全谱》刻印之后的反应,包括叶堂自己《纳书楹重订西厢记谱记》中的无限感慨,都可以看出,叶堂为《西厢记》打谱,付出了极大的精力,倾注了极大的心血。许宝善,字穆堂,上海松江人,乾隆二十五年(1760)进士,官至浙江福建道监察御史,后因病归家,跟随叶堂订谱唱曲,自娱晚年。许宝善早年即知叶堂善音律之学,数十年来,肆力于此,名声卓著。"岁己亥,余以忧归里,继复病废,不更出山,时时得从先生游。每见辄纵谈曲谱,凡长短疾徐,抑扬抗坠,嘘翕微茫之间,无不曲尽其奥。余虽不能尽知,然亦稍有领会,殆古人所谓具'神解'者与。"[2]但乾隆四十九年(1784),《西厢记》全谱刊刻出来后,反应寥寥。原因是曲谱"只定板眼,未定小眼",习唱者没有旋律的精确准绳。许宝善感叹:"其曲弥高,其和弥寡。"十二年后,叶堂重新为曲谱打出小眼,重订曲谱,

[1] 〔清〕叶堂:《纳书楹曲谱》正集卷三《西厢记》"听琴""惊梦"目录批注。
[2] 〔清〕许宝善:《纳书楹重订西厢记谱序》,蔡毅编著:《中国古典戏曲序跋汇编》(一),齐鲁书社1989年版,第156页。

使《北西厢》呈现出目前可见的、更加完整的谱式形态。其实,关于宫谱是否在谱中点小眼,叶堂有自己的见解。他在《纳书楹重订西厢记谱自序》中完整叙述了从旧谱到新谱产生的过程,并表达了自己对"订谱"与"唱曲"二者的深刻关系:

> 乾隆甲辰岁,余谱《西厢记》问世。以从来未歌之曲,付之管弦。纵未敢云尽善,然推敲于声律之微,抑亦大费苦心矣。迄今已阅十有二年,而购者寥寥,心窃自疑,岂其中尚有未尽者耶?
>
> 或谓余曰:"世之号为能歌者,非能谙谱,乃趁谱者也。作谱者必点定小眼,始有绳尺可依。今子之谱,有板而无眼,此购者之所以裹足而不前也。"余应之曰:"嘻!为此说者,非深于斯道者也!夫曲虽小道,至理存焉。曲有一定之板,而无一定之眼。假如某曲某句格应几板,此一定者也。至于眼之多寡,则视乎曲之紧慢、侧直,则从乎腔之转折,善歌者自能心领神会,无一定者也。若必强作解事,而曰某曲三眼一板,某曲一眼一板,以至斸接收煞,尽露痕迹,而于侧直,又处处志之,是殆所谓'活腔死唱'者欤!"
>
> 或又曰:"宋玉有言,'曲高和寡'。如子之说,恐非所以谐俗也。盍稍贬损焉,以悦时人之耳目,可乎?"余笑曰:"余非鬻技者,然子言亦大有理。"迩因原版日久散失,复加校订,于可用小眼处,一一增入,以付剞劂,亦不得已从俗之所为,究非余之本心也。其楔子【络丝娘】,既非正曲,辄从芟汰,知音者其鉴诸。乾隆六十年乙卯三月,怀庭居士识。①

这段序言,给我们提供了明清时期清唱者与曲谱之间关系的许多信息。明清时期,昆曲清唱非常活跃,特别是在文人士大夫中间,是享受闲适情趣的重要方式。但是,多数文人并不精通宫商之道。

① [清]叶堂:《纳书楹重订西厢记谱自序》,蔡毅编著:《中国古典戏曲序跋汇编》(一),齐鲁书社1989年版,第155页。

他们唱曲,完全是模仿曲师曲友发音,或者临时摹谱清唱,这叫做"打谱唱曲"。因此,很多人依赖曲谱清唱,是要包括板、眼都完全明晰的谱式,如果有板少眼,则无所适从。最早提出"板眼"概念的是王骥德的《曲律》。唱曲时,旋律至强拍时,击鼓板,故称"板";次强拍或弱拍时,以鼓签轻轻点鼓,或者以手按拍,称"眼",合称"板眼"。而"眼"也有中眼、小眼之别,均用在板与板之间。中眼落在一个音符开始的时候,为正眼,符号为"○";落在一个音的拖延处或者两个音的过渡处,为侧眼,符号是"△";而小眼最复杂,完全视节拍中的位置决定。叶堂是声律大师,五十余年的浸淫揣度,使他能做到"阴阳毫厘不差"。他认为,宫谱在标识曲词的工尺外,打出点板之处就行。进一步,标出中眼就更细致了。至于"小眼",完全可以由清唱者根据曲段的主题以及具体曲辞的"声情",或激昂奔放,或婉转轻柔,再决定着"小眼"的位置。所以,宫谱可以不点"小眼",完全由清唱者本人根据曲意决定"小眼"的位置和次数。昆曲清唱不用锣鼓,伴奏乐曲主要是笙、箫、笛、三弦和板,场面清净祥和。清唱者手持扇子或者直接用手指按拍,自定小眼,是完全可以做到的,而且给了清唱者更大的发挥空间。如果连小眼这种唱曲细节都要逐一标识,这就是所谓的"活腔死唱"矣。但为了照顾众多初学者的需求,叶堂又只能"从俗"。在乾隆六十年(1795)他对《西厢记》复加校订,"于可用小眼处,一一增入",并再次付梓刊行。

在叶谱之前,清代传唱王实甫《西厢记》的相关乐谱,有清顺治年间刊行的沈远的《校定北西厢弦索谱》和刊行于乾隆十四年朱廷镠、朱廷璋的《太古传宗》等。但它们分别是记录明清时期杭州一带、苏州一带民间流行的弦索曲调,与叶堂的昆曲清唱谱相比,在订谱体式上有很大不同。以《太古传宗》与《西厢记全谱》比较,虽然曲词都是沿用王实甫《西厢记》原文,但所用折名差异很大。《太古传宗》为:奇逢、假寓、联吟、闹会、解围、(楔子)、请宴、停婚、听琴、传情、窥简、逾墙、问病、佳期、巧辩、送别、惊梦、报捷、缄愁、求配、还乡。《西厢记全谱》为:惊艳、借厢、酬韵、闹斋、寺警、传书(楔子)、请宴、赖婚、琴心、前候、闹简、赖简、后候、酬简、拷艳、哭宴、惊梦、报捷、缄愁、求配、荣归。从记谱形态看,两谱都是工尺谱记谱,乐谱谱

字都是合、四、一、上、尺、工、凡、六、五、乙等谱字,但板眼符号侧重点不同。《太古传宗》是弦索谱,最鲜明的特点是标注弹拨乐器的拍点,且只用了头板、腰板、底板、大眼等四种板眼符号;《西厢记全谱》则用了头板、腰板、底板、头赠板、腰增板、中眼、腰眼等七种板眼符号。音乐史家杨荫浏认为:"《太古传宗》中的《琵琶调西厢记》,与前一种(按:指叶堂《西厢记全谱》)曲牌相同,歌词相同,但音调完全相异。这是明代苏州一带产生的用琵琶伴奏的一套清唱用的乐谱。"①而曹安和在比较二谱后认为,"《太古传宗》中的《琵琶调西厢记》,是明代苏州一带产生的用琵琶伴奏的清唱乐谱,其歌词和曲牌与《纳书楹》刻的《西厢记全谱》相同,但其音乐则大不相同"②。针对"音调完全相异"和"音乐大不相同"这两句结论上的差异,有研究者尝试用实证方法,选择谱例,将工尺谱译出,再对旋律进行具体比较③,其研究结论还有待进一步的鉴定考证。

第三节 "天才横逸之歌":《临川四梦》的订谱实践

无论是文人清唱,还是优伶扮演,汤显祖的《牡丹亭》都是昆曲舞台上当之无愧的"花中魁首",晚明以来一直占据了昆曲舞台的荣耀风流。就目前掌握的材料可知,依照昆唱要求,按字声腔格严格考订的清唱谱,即"清宫谱",《牡丹亭》只有两种。一种是乾隆五十四年(1789)苏州曲师冯起凤订定的《吟香堂牡丹亭曲谱》,还有一种是乾隆五十七年(1792)同为苏州人的清唱领袖叶堂的《纳书楹牡丹亭全谱》。刊行时间上,叶谱比冯谱晚三年。冯起凤,字云章,别署吟香堂主人,苏州吴县人,著名曲师,曾与叶堂有过密切的合作关

① 杨荫浏:《中国古代音乐史稿》(下卷),人民音乐出版社1981年版,第542页。
② 曹安和:《现存元明清南北曲全折乐谱目录》,人民音乐出版社1989年版,第152页。
③ 谭雄:《对"太古传宗"与"纳书楹曲谱"中"西厢记"曲谱的比较研究》,《天津音乐学院学报》(天籁),2006年第2期。该文选取正宫中的【小梁州】、【脱布衫】、【四边静】、【耍孩儿】、【收尾】五只曲牌的旋律进行实证比对,得出有些句段旋律有相似甚至完全相同之处,使人产生《纳书楹曲谱》对《太古传宗》有所继承的联想。但也有同样曲牌旋律完全不同。因为谱例数量有限,其结论还有待验证。

系。同为苏州人的吴县状元、翰林院修撰石韫玉,为冯起凤《牡丹亭曲谱》作序云:"今云章冯丈,取临川旧本,详注宫商,点定节拍。谱既成,索序于余。余生平爱读传奇院本,心窃许《牡丹亭》为第一种。每当风月良宵,手执一卷,坐众花深处,作洛生咏,余音铿然,飘渺云霄。则起谓余曰:'此中自有佳趣,何必冷雨幽窗,致令其声不可听乎?'今观此本,凡佳人才子轻怜爱惜之致,以及嬉笑怒骂、里巷亵媟之语,与夫欢娱愁苦之音,靡不传神于栩栩之中。"①给予冯起凤《牡丹亭曲谱》很高的评价。相关材料表明,冯起凤为《牡丹亭》打谱,从某种意义上说,是和叶堂沟通合作的结果。据叶堂在初刻《西厢记谱自序》中表露的意愿,他有意为《西厢记》《幽闺记》《琵琶记》《长生殿》以及《临川四梦》订制全谱。实际上,完成全谱的只有《北西厢》和《临川四梦》,而《琵琶记》《长生殿》只完成半数以上,《幽闺记》完成还不到一半。由此也可见,叶堂对《临川四梦》的欣赏和《临川四梦》在当时昆曲舞台的巨大影响。《临川四梦》问世后,即在曲坛获得极大的声誉。"《牡丹亭梦》一出,家传户诵,几令《西厢》减价。"②在叶堂之前,《临川四梦》除《紫钗记》外,也曾有曲家为之订谱。像周祥珏等人编撰的《新定九宫大成南北词宫谱》,完成于乾隆十一年(1746),总共收入《临川四梦》148曲,其中《紫钗记》22曲,《牡丹亭》78曲,《南柯记》7曲,《邯郸记》41曲。③冯起凤编订的《吟香堂曲谱》收录《牡丹亭》全谱,于乾隆五十四年(1789)刊行。应该说,叶堂的《玉茗堂四梦》全谱的编撰,从以上二谱中都得到过深刻的启发。

我们知道,汤显祖的《牡丹亭》及《紫钗记》《南柯记》《邯郸记》等4部传奇刊行后,由于存在着填调不谐、用韵庞杂、妄增衬字、乱用乡音等问题,曾引起明清文人曲家,特别是吴江派长时间的批评和指责,像沈璟、臧晋叔、凌濛初、范文若等曲家都提出过严厉的批评。

① [清]石韫玉:《冯起凤牡丹亭曲谱序》,《吟香堂曲谱》,中国艺术研究院藏清乾隆五十四年刻本。
② [明]沈德符:《顾曲杂言》"填词名手"条,中国戏曲研究院编:《中国古典戏曲论著集成》(四),中国戏剧出版社1959年版,第206页。
③ 此统计数字参见林佳仪:《纳书楹曲谱研究——以四梦全谱订谱作法为核心》(下),台湾花木兰文化出版社2012年版,第331页。

但汤显祖对传奇的"意趣神色"有自己独到的看法,戏曲史上也有"沈汤之争"一说。晚明开始,不少曲家热衷于对《临川四梦》,特别是《牡丹亭》的"改窜",涌现了像沈璟的改本《同梦记》、臧懋循的改本《还魂记》、冯梦龙的改本《墨憨斋重定三会亲风流梦传奇》《墨憨斋重定邯郸梦传奇》、硕园改本《还魂记》、徐肃颖删润本《玉茗堂丹青记》等曲学名家改本。但汤显祖在世时,即对肆意篡改《牡丹亭》的行为表示过极大反感。他对搬演《牡丹亭》的宜伶说:"《牡丹亭记》,要依我原本,其吕家改的,切不可从。虽是增减一二字以便俗唱,却与我原做的意趣大不同了。"① "吕家",系指曲学家吕天成之父吕玉绳(1560—?),名胤昌,号姜山,汤显祖同科进士,与戏曲家张凤翼、沈璟、汤显祖、梅鼎祚等均交好。"吕家改的",并非吕玉绳改的,而是指沈璟的改本《同梦记》。根据王骥德《曲律》的记述,吕玉绳曾经把沈璟的改本寄给汤显祖,汤显祖把沈改本误作吕改本。

叶堂对汤显祖的才情十分赞赏。同时,对明清曲家肆意删削篡改《牡丹亭》等的现象也持保留意见。鉴于俗伶文化层次低,很难完美理解汤显祖的曲意,在搬演时更无法完全协律,他试图从音律学的角度,对《四梦》中辞情与声律的不谐找到解决的方法。叶堂在《纳书楹四梦全谱自序》中云:

> 临川汤若士先生,天才横逸,出其余技为院本,环姿妍骨,斫巧斩新,直夺元人之席。生平撰著甚夥,独《四梦》传奇盛行于世。顾其词句,往往不守宫格,俗伶罕有能协律者。《邯郸》《南柯》遭臧晋叔篡改之厄,已失旧观;《牡丹亭》虽有钮谱,未云完善;惟《紫钗》无人点勘,居然和璞耳。
>
> 余少喜掇拾旧谱,而以己意参订之。《邯郸》《南柯》《牡丹亭》三种,殚聪倾听,较铢黍而辨芒杪,积有岁年,几于似矣。至《紫钗》,窃有志焉,而未逮也。晚获交于梦楼先生(按,指王文治),竭口赞余以谱之。继遇竹香陈刺史,召名优以演之。于

① [明]汤显祖:《与宜伶罗章二》,徐朔方笺校:《汤显祖全集》(二),北京古籍出版社1999年版,第1519页。

是,吴之人莫不知有《紫钗》矣。

　　始,余以《牡丹亭》考核较精,拟先订一谱,余三梦姑置焉。既而喟然叹曰:"天下事,不用心焉则已,用心焉,而离合分刌之数,未有不迥然内照者! 夫余之谱《四梦》,亦既得失自知焉矣,而炫长,而讳其短,何为也哉?"于是重加厘定,汇刊以问世。

　　昔若士见人改窜其书,赋诗云:"总饶割就时人景,却愧王维旧雪图。"且曰:"吾不顾捩尽天下人嗓子。"此微言也,若士岂真以捩嗓为能事? 嗟世之盲于音者众耳。余既违众口而存其真,庸讵知后世度曲之家,不仍以为"捩嗓"而掩耳疾走者乎? 且《邯郸》《南柯》《牡丹亭》三种,向有旧本,余故得撼其失而订之。而《紫钗》之谱,蒙独创焉,又焉能免于"黄桴""土鼓"之诮也乎? 箫韶斯在,牙、旷难期,愿与海内审音之君子共正之。乾隆壬子春正月,怀庭居士自序。①

　　从序言中,我们可以了解叶堂为《临川四梦》订谱的初衷和态度。首先是对汤显祖传奇的高度评价,认为"直夺元人之席"。但由于词句不守"宫格",遭到臧晋叔等曲家的任意改窜,已经面目全非。同时,低劣俗伶在搬演中也无法做到文辞与声律的完美协调。叶堂"以己意参订之",充分说明他对《四梦》的曲意有自己的独到体会和理解。与其他三梦前人有不完整的订谱实践可供叶堂参考不同,《紫钗记》是叶堂第一次编订全谱。叶堂完成全谱编订后,由当地的陈林(1734—1790)招名优演出,反响极大,使"吴之人莫不知有《紫钗》矣"。叶堂理解汤显祖所谓"拗尽天下人嗓子"实为愤激之词,感慨天下精于音者少,盲于音者众。尽管他知道俗伶对《纳书楹四梦全谱》可能会有各种讥诮贬责,但还是期待知音者共正之。而叶堂亲撰的《纳书楹四梦全谱凡例》,可以看作叶堂为《四梦》订谱的切身体会,今抄录于下:

① [清]叶堂:《纳书楹四梦全谱自序》,蔡毅编著:《中国古典戏曲序跋汇编》(一),齐鲁书社1989年版,第157页。

一、南曲之有犯调,其异同得失,最难剖析,而临川《四梦》为尤甚。谱中遇犯调诸曲,虽已细注某曲某句,然如【双梧斗五更】、【三节鲍老】等名,余所创始,未免穿凿。第欲求合临川之曲,不能谨守官谱集曲之旧名,识者亮之。

一、临川用韵,间亦有笔误处。如《欢挠》中"呜嘎"之"嘎"字,以"皆来"押"歌戈";《番釁》中"零逋"之"逋"字,以"鱼模"押"家麻",未免乖谬。至其字之平仄聱牙,句之长短拗体,不胜枚举。特以文词精妙,不敢妄易,辄婉转就之。知音者即以为临川之韵也可,以为临川之格也可。

一、是谱依原本校录,除引之不用笛和者,不加工尺,余虽只曲、小引,亦必斟酌尽善,未尝忽略。惟《冥判》之【混江龙】,不录全谱,盖此曲扩大如海,把读且不易穷,岂能一一按歌?故仅照时派谱定。

一、谱中所有工尺、板眼等式,备载杂曲谱中,兹不赘。①

叶堂在"凡例"中指出汤显祖剧作存在所谓曲律"失范"的问题。在他看来,主要是三点,第一是犯调过多,以至于很难判断其本调到底属于那个曲牌;第二是句字的平仄聱牙,也就是平仄格律较为随意,很不严谨;第三是节句长短拗体,也就是衬字过多。而关于用韵不谐,叶堂只是说汤显祖"间亦有笔误处",可见叶堂并不把用韵问题放在突出的位置。定制唱谱是我国传统音乐发展历史上有独特价值的专门技巧。与一般意义的谱曲不同,它必须根据曲牌的宫调归属、曲句字声情况、曲句的音律韵位,还有点板、节奏等格律规范整体做出旋律风格的安排,然后再逐句逐字安排工尺和点板。由于我国词乐唱的历史久远,很多南北曲的曲牌(曲调)在长期的词曲实践中逐渐形成了较为稳定的主腔和声情,比如【皂罗袍】、【山坡羊】、【打枣杆】、【寄生草】、【步步娇】等曲调,基本都有稳定的旋律框架和演唱风格。而订谱者根据曲文意义,对字声进行调整,比如阳

① [清]叶堂:《纳书楹四梦全谱凡例》,蔡毅编著:《中国古典戏曲序跋汇编》(一),齐鲁书社1989年版,第158页。

平字,声音由低逐高,去声字,音节上扬等。当然,这一切,都要根据文本内容的曲意表达斟酌确定。汤显祖《牡丹亭》曲辞极其绮丽,但才情横肆,冲击了格律规范,像不守集曲规制、越界用韵、任用衬字等。这些对订谱者都是严峻的考验。叶堂从廓清本调、斟酌集曲、校正文字、辨析平仄、匡正用韵等角度精审细订,取得了突出成绩。我们从叶堂在谱中的眉批可以看到他对曲谱的殚精竭虑。

如《劝农》出有【清江引】曲"黄堂春游韵潇洒,身骑五花马。村务里有光华,花酒藏风雅。男女们请了,你德政碑,随路打"本系集曲,叶堂认真廓清集曲的来源,注明有几个曲牌的曲句构成,并眉批云:"宜各归本调。此曲正体仍用工调为佳。后《惊梦》出【鲍老催】一曲仿此,深于音律者自能知之。"

《写真》出有【玉芙蓉】曲"丹青女易描,真色人难学。似空花水月,影儿相照",叶堂眉批云:"【玉芙蓉】首二句本上二下三,此作上三下二,与格不合。临川跌宕情文,不甘拘束,合前【雁过声】一曲,歌者就之,即以为临川格也,可学叶效。"这是说,【玉芙蓉】首二句均五个字,不是上二下三的五字句,就是上三下二的五字句,从点板上,上三下二更符合曲意。也就是说,不要将"丹青女、易描,真色人、难学"唱成"丹青、女易描,真色、人难学"。这就是叶堂理解的"临川格"。

《诀谒》出有曲调【桂花锁南枝】"俺有身如寄,无人似你。俺吃尽了黄淡酸甜,费你老人家浇培接植。镇日里似醉汉扶头,甚日的和老驼伸背?自株守,教怨谁?让荒园,你存济",叶堂眉批云:"此曲旧名【桂花遍南枝】,又名【桂香宜南枝】,俱属牵强,今改【月上海棠】句,顺调叶。"

《魂游》出【下山虎】调"我则见香烟隐隐,灯火荧荧",叶堂眉批云:"临川填【下山虎】曲,每较正格少第十一句。此出及《紫钗记》'撒钱'出皆然。'看姑姑们这般志诚'乃介白,非曲文也。以字句恰合并又押韵。"

《旁疑》有仙吕【一封书】"闲步白云除,问柳先生何处居?扣梅花院主。呀,怎两个姑姑争施主?玄牝同门道可道,怎不韫椟而藏姑待姑?俺知道你是大姑,他是小姑,嫁的个彭郎港口无",

叶堂眉批云："此曲旧名【画眉带一封】,因首句上二下三,若作【一封书】,则第三字'川',底板恐致断文。改为集曲,固属谐适,但接唱前腔,又犯出宫之病。尝考旧曲【一封书】,断文颇多,即如临川所用《耽试》《围释》内皆然。断不能深求文律,则此处似亦无碍,故改下。"

《幽媾》出南吕【香遍满】"晚风吹下,武陵溪边一缕霞,出落个人儿风韵杀。净无瑕,明窗新绛纱。丹青小画,把一幅肝肠挂",叶堂眉批云:"丹青小画,本五字,今作四字,亦临川变格也。"其实,"丹青小画"句,各种版本刊刻不一,有写作"丹青小画又",有写作"丹青小画叉",文辞均不通。

《劝农》出有【八声甘州】"千村转岁华,愚父老香盆,儿童竹马。阳春有脚,经过百姓人家。月明无犬吠黄花,雨过有人耕绿野。真个,村村雨露桑麻"。叶堂眉批云:"歌、麻古韵通用。兹'真个','个'字为韵,正用古体,俗增'佳话'二字,纰缪可笑。"

在为《牡丹亭》订谱过程中,叶堂还结合平时俗伶曲师演唱的情况,正本清源,纠讹批谬。在曲谱的眉批中经常可见叶堂评点俗伶读字唱调存在讹误的文字,诸如"俗伶读去声,可笑""俗伶不知此格,误为……"像"闹殇"出商调【啭林莺】"当今生花开一红"曲,叶堂眉批云"当,平声,俗工作去声,非";还有"闹殇"出商调【黄玉莺儿】(前腔)"倘值著那人知重"曲,眉批云"值,音滞,遇也。俗工作入声,非";"惊梦"出越调【山桃红】(第二曲)"是哪处曾相见"曲,眉批云"合头首句,俗改'欲去还留恋',可谓点金成铁矣"等。叶堂在《纳书楹四梦全谱凡例》中,对《牡丹亭》评价的定位是:"特以文词精妙,不敢妄易,辄宛转就之。""宛转就之",是叶堂对《牡丹亭》演唱艺术超越前人的重要思考,即不改动汤显祖的曲辞,以集曲的方式解决曲文不合格律的难题。这跟前人"改词就调"的做法截然相反,臧懋循、冯梦龙、沈璟、徐日曦等曲家,或完全改编、或删并场次、或重撰曲文,可能克服拗字失韵问题,但对曲意及境界造成很大损伤。当然,换一种思路,以集曲方式,也就是"改调就词"的方式,也并不是叶堂的首创。在他之前,已经很多曲家有所思考和尝试。沈璟在《牡丹亭》改本《同梦记》中尝试用集曲改造不合律曲辞。《牡丹

第十二章 《纳书楹曲谱》与昆曲清唱艺术的发展

亭》四十八出"遇母"【番山虎】曲,属集曲,据《南词新谱》订定为【蛮牌令】三句、【下山虎】八句、【忆多娇】末三句组合而成。沈璟改为越调【蛮山忆】：

【蛮牌令】说起泪犹悬,想着肝胆寒。他已成双成美爱,还与他做七做中元。那一日不铺孝筵,那一节不化金钱。【下山虎】只说你同穴无夫主,谁知显出外边,撇了孤坟双双同上船。【忆多娇】今夕何年,今夕何年,还怕是相逢梦边。①

此曲以【蛮牌令】的一至六句、【下山虎】的末三句、【忆多娇】的末三句缀成集曲【蛮山忆】,由沈璟创调,在《南词新谱》以"新入"方式收录。但沈璟大幅度改动汤显祖曲词原文,造成文句风格差异和不协调。苏州曲师钮少雅也是以集曲方式"格正"《牡丹亭》的重要曲家。他历十载完成的《格正牡丹亭还魂记词调》,共"格正"六十四曲,但不记工尺。②清代吕士雄等人的《新编南词定律》及清乾隆年间官修的《新定九宫大成南北词宫谱》,都用集曲方式对《牡丹亭》曲调给予"改订"③。叶堂以创新的思路,用集曲方式"改调就词",达到"宛转就之"的效果。纳书楹《牡丹亭》谱有集曲四十七曲,部分承袭钮少雅《格正牡丹亭还魂记词调》《南词定律》《九宫大成谱》等曲谱外,其余系叶堂精研酌定。南曲曲牌联套,由同宫调内的若干支曲调组成,是南曲演唱重要的音乐单位。通过联组曲牌的演唱,基本能够达到表达脚色思想情感的效果。曲牌联套的基本结构是引子、过曲和尾声三部分。叶堂从实际演出效果出发,对引子、过曲、尾声都有所考订。《牡丹亭》原作引子有44曲,叶堂改定15曲,其中有8曲是集曲。从官修《九宫大成谱》的订谱实践看,引子是联套的首曲,古称"慢词",很少有集曲现象,但叶堂突破禁忌,大胆革新。像

① [明]沈自晋:《南词新谱》卷十六"越调过曲"【蛮山忆】,此调沈自晋眉批云:"前《牡丹亭》二曲,从临川原本;此一曲,从松陵《串本》备录之,见汤沈异同。"
② 参见洪惟助:《从挠喉捩嗓到歌称绕梁的〈牡丹亭〉》,华玮主编:《汤显祖与牡丹亭》,"中研院"中国文哲研究所2005年版,第737—780页。
③ 参见赵天为:《牡丹亭改本研究》,吉林人民出版社2007年版,第118—142页。

第二出"言怀"的引子【真珠帘】改为商调引【绕池帘】,由【绕池游】首二句和【真珠帘】三至末句缀成;第十出"惊梦"引子【绕池游】改为商调引【绕阳台】,由【绕池游】首二句、【高阳台】三至四句、【绕池游】末二句缀成;第二十四出"拾画"【金珑璁】改为仙吕引【金马儿】,由【金珑璁】首至三句、【风马儿】三至末句缀成;第三十四出"诇药"【女冠子】改为商调引【凤池游】,由【绕池游】首至三句、【双凤翘】十至末句缀成;第四十六出"折寇"【破阵子】改为正宫引【破阵乐】,由【破阵子】首至四句、【齐天乐】末一句缀成;等等。过曲是套曲的正曲,古称"近词"。从结构上看,有正曲,包括令、引、近、慢等,有集曲。叶谱《牡丹亭》改订过曲 97 支,其中集曲有 57 支。虽很多和钮少雅《格正还魂记词调》《南词定律》《九宫大成谱》等相互借鉴,但叶堂的精审严密是别具一格的。他在《凡例》中说:"谱中所遇犯调诸曲,虽已细注某曲某句,然如【双梧斗五更】、【三节鲍老】等名,余所创始,未免穿凿。第欲求合临川之曲,不能谨守官谱集曲之旧名,识者亮之。"第二十八出"幽媾",叶堂始创商调集曲【双梧斗五更】,由【金梧桐】首至二句、【斗宝蟾】五至六句、【梧桐树】五至六句、【五更转】合至末句连缀而成。这段是小生柳梦梅的唱词,其中有"幽佳,婵娟隐映的光辉杀"一句。钮谱、冯谱均断句为"幽佳婵娟,隐映的光辉杀",从演唱者气息推送看比较合理,但叶堂分开"幽佳婵娟",将"幽佳"作为韵句,让柳梦梅的抒情空间更为舒缓宽阔。第三十二出"冥誓"南吕宫【三节鲍老】,则由【鲍老催】首至二句、倒接【鲍老催】十一至十三句、【鲍老催·拜月亭】格末二句缀成,可见叶堂集曲的精巧和严审。叶堂自创集曲还有:第十三出"诀谒"仙吕宫【桂月上南枝】曲,由【桂枝香】首至四句、【月上海棠】四至五句、【锁南枝】合至末句组成;第二十八出"幽媾"中吕宫【金马乐】曲,由【驻马听】首至四句、【普天乐】首至二句、【滴滴金】四至五句、【驻马听】合至末句缀成;"幽媾"出仙吕宫【双棹入江泛金风】,由【川拨棹】首至二句、【江儿水】合至末句、【刮地风】首至四句、【双声叠韵】首二句、【滴滴金】三至末句组成;第四十六出"折寇"仙吕宫【玉桂五枝】曲,由【玉胞肚】首至四句、【桂枝香】五至八句、【五更转】首至三句、【锁南枝】六至末句组成。当然,叶堂的"宛转就之"也包括适度增入字句、删减

字句、微调曲文、重订套曲等方法。像对第三十二出"冥誓"的重订套曲,叶堂在套末附记云:"此套向无歌者,因牌名杂出,其声卑抗不相入也。余既著全谱,复节去数曲,以就管弦。今将所用者,每曲标明,庶免訾议之病。""节去数曲,以就管弦",是从演唱的整体效果出发考虑的。但是,由于《临川四梦》特别是《牡丹亭》问世后,影响巨大,无论宫廷演剧、缙绅商贾家班,还是职业戏班都常演不衰。更有很多文人和曲师忍不住对曲文进行增删改窜,甚至对各类曲谱编撰产生影响。即便像《纳书楹四梦全谱》,尽管叶堂说不改变原词,但实际操作中受到各种台本影响,还是有增删曲文现象。如《牡丹亭》中的"堆花"一折,共收录5支曲,除【鲍老催】系原词外,其他4曲皆为后世所增,包括【出对子】"娇红嫩白近"曲、【画眉序】"好景艳阳天"曲、【滴溜子】"湖山畔、湖山畔"曲、【五般宜】"一个儿意昏昏"曲。这些也是为了尊重传奇经典形成的舞台演出习惯考虑安排的。

叶堂为《临川四梦》订谱所做出的杰出贡献,王文治深有感触。《四梦》谱成后,叶堂索序于王文治,王欣然命笔,作《纳书楹玉茗堂"四梦"曲谱序》。① 在这篇"序言"中,王文治首先高度赞扬叶堂对《玉茗堂四梦》曲意的理解。他以《楞严经》"琴瑟箜篌,虽有妙音,若无妙指,终不能发"的佛理,比喻高深的曲意只有通过美妙的旋律才能舒展表达。《玉茗堂四梦》在"词家"和"文律"两方面的成就,若"被之管弦,又别有一种幽深艳异之致,为古今诸曲所不能到。俗工依谱谐声,何能传其旨趣于万一?"而叶堂是对汤显祖"旨趣"有深刻理解的杰出曲师,其为《四梦》订谱之妙音,千载之下,难逢其声。其次,王文治感慨汤显祖肆意逞才,造成《四梦》曲意及曲律的"陨越",给订谱带来的困难:"《紫钗》秾丽精工,佳处易见,然世已罕能知之。至《邯郸》《南柯》,囊括古今,出入仙佛,词义幽深,洵玉茗入圣之笔,又玉茗度世之文,而世人绝无知者。加以刊本弗精,鲁鱼难辨,且玉茗兴到疾书,于宫谱复多陨越。怀庭乃苦心孤诣,以意逆志,顺文律

① 〔清〕王文治:《纳书楹玉茗堂"四梦"曲谱序》,见蔡毅编著:《中国古典戏曲序跋汇编》(一),齐鲁书社1989年版,第158页。

之曲折,作曲律之抑扬,顿挫绵邈,尽玉茗之能事,可谓尘世之仙音,古今之绝业矣。"①由于叶堂对《牡丹亭》曲意的深刻理解和本身精深高超的唱曲艺术,《纳书楹牡丹亭谱》所采用"宛转相就"之法,使《牡丹亭》的曲辞与曲谱达到和谐完美的统一,成为昆曲舞台薪火相传的典范,也是"叶派唱口"可供遵循的"母谱"。从《纳书楹曲谱》成书(1729)至今 200 多年,经历叶堂—钮树玉—金德辉—韩华卿—俞粟庐—俞振飞、周传瑛—周雪华七代昆曲艺术家的传承,至今在昆曲舞台上仍有强劲的生命力。

第四节　清宫谱对明清传奇演唱能力的提升与推广

"清宫谱"是相对于"戏宫谱"而言,这是昆曲界区分文人清唱与优伶剧唱曲谱的专有名词。吴新雷先生界定二者区别说:清宫谱"只载工尺乐谱而不载科介,专供清唱""主要是文人编选厘定";戏宫谱"曲白科介俱全,都是昆班艺人传承下来的"。②清乾隆五十四年(1789)苏州吴县曲家冯起凤(生卒年不详)刊行的《吟香堂曲谱》,是专门收录《牡丹亭》和《长生殿》两部伟大传奇全本工尺谱的昆曲唱谱,先行于叶堂的《纳书楹牡丹亭全谱》问世。《吟香堂曲谱》共四卷,《牡丹亭》曲谱两卷、《长生殿》曲谱两卷。《长生殿》曲谱还附录民间流行的《长生殿》梨园谱 4 出,分别是《闻铃》《弹词》《小宴》《疑谶》。本谱详注工尺、板眼,不附宾白,不标明脚色。由于曲谱对两部传奇曲调的精准理解、字音的精审考究、唱腔的精美订谱、板拍的精确到位,晚于冯起凤出生的苏州吴县状元、翰林院修撰石韫玉(1756—1837)在《长生殿曲谱序》中给予了高度评价:"今吾吴冯丈,以飘渺之音,度娟丽之语。凡声律款致,宫调节拍,胥考订无遗者,诚善本也。昔昆山魏良辅,镂心曲理,不下楼者十年,力扫凡响,变为新声,于是乎乃有昆腔名目。今读此本,迎头拍字,按板随腔,如

① [清]王文治:《纳书楹玉茗堂"四梦"曲谱序》,蔡毅编著:《中国古典戏曲序跋汇编》(一),齐鲁书社 1989 年版,第 159 页。

② 吴新雷:《二十世纪前期昆曲研究》,春风文艺出版社 2005 年版,第 74 页。

雏凤之鸣,如流莺之啭,此真会心人与?"①另外,清代朝廷官吏、内阁中书梁廷枏(1795—1861)在《曲话》卷三称:"《长生殿》第一功臣,可也。"②

如前述,石韫玉在给冯起凤的《牡丹亭曲谱》作序时,称赞《牡丹亭曲谱》能够达到"异日读者艳动心魄,歌者香生齿颊,庶几案头场上,千古两绝"的效果。吟谱着眼于文人清唱的历史语境,故对每一曲调的文字格律格外重视,体现了曲师对曲文句字高度敏感的精审态度。像《牡丹亭》"惊梦"出【绕池游】旁注"第三句脱一字","寻梦"出【嘉庆子】旁注"第八句脱二字","拾画"出【金珑璁】旁注"第五句脱二字"等。而增字情况也有,第四十一出"耽试"【滴溜子】旁注云:"此二阕末少二句,又一格也。或续'仰仗天威,殄灭虏酋'。"黄钟宫过曲【滴溜子】有二式,第一式始用于《琵琶记》,全曲 11 句;第二式亦始用于《琵琶记》,全曲 9 句。《牡丹亭》此处原曲文是"金人的,金人的,风闻入寇。李全的,李全的,前来战斗。报到了淮扬左右。怕边关早晚休,要星忙厮救"。只有 8 句,所以吟谱加上"仰仗天威,殄灭虏酋",这叫"增字成格"。再如第四十九出"淮泊"【锦缠道】第二句,原曲文是"醉扬州寻杜牧",眉批云"此阕原题第二句无'来'字,增入成格",谱中改订为"醉扬州来寻杜牧"以合律。利用集曲的方式对曲律乖讹之处进行订正,也是吟谱对《牡丹亭》清唱艺术重要贡献。像仙吕宫集曲【六时理针线】、【桂花顺南枝】、【月儿映江云】等,中吕集曲【二马普金华】、【榴花好】,黄钟宫集曲【画眉带一封】等,都是比较成功的曲例。

"俗增"(也称"俗出")现象是文人曲谱编纂过程中出现的非常值得研究的戏曲现象。它是艺人在长期的演出过程中,对某些重要剧情进行"发酵式"表演而形成的舞台场景,并逐渐在演出中固定下来,形成有稳定内容和程式的折子戏。像《牡丹亭》"惊梦"中,柳梦

① [清]石韫玉:《长生殿曲谱序》,蔡毅编著:《中国古典戏曲序跋汇编》(一),齐鲁书社 1989 年版,第 161 页。
② [清]梁廷枏:《曲话》卷三,中国戏曲研究院编:《中国古典戏曲论著集成》(八),中国戏剧出版社 1959 年版,第 270 页。

梅强抱杜丽娘而下，有末扮花神上场云"咱花神专掌惜玉怜香，竟来保护他，要他云雨十分欢幸也"。这就逐渐演变成"堆花"。后来的昆曲演《堆花》时，生旦净末丑等昆班各行脚色尽皆上场，分扮牡丹花、梅花、杏花、桃花、蔷薇花、荷花、凤仙花、木樨花、菊花、芙蓉花、茶花、紫薇花等十二月花神。如果演员多，叫"大堆花"，演员少，就叫"小堆花"。这些"俗增"也逐渐出现在文人清唱的曲集中。吟谱也收有俗"堆花"、俗"叫画"、俗"小宴"等，且曲辞更加明丽生动。例如：

【滴溜子】湖山畔，湖山畔，云缠雨绵。雕栏外，雕栏外，红翻翠骈。惹下蜂愁蝶怨。（合）三生石上缘，非因梦幻，一枕华胥两下遽然。

【五般宜】一个儿意昏昏梦魂颠，一个儿心耿耿丽情牵。一个巫山女称着这云雨天，一个桃花浪逐幻成刘阮。一个精神特展，一个欢娱恨浅。（合）两下里万种恩情，则随这落花儿一会转。

【双声子】柳梦梅，柳梦梅，梦儿里成姻缘。杜丽娘，杜丽娘，勾引得香魂乱。两下缘非偶然，（合）梦儿里相逢梦里合欢。

《纳书楹曲谱》也基本上与吟谱相同。说明这些"俗增"在舞台上流传已久，很多曲选都保留下来，并形成广泛的社会影响。吟谱中《长生殿曲谱》附录《闻铃》《弹词》《小宴》《疑谶》四出民间俗谱，流行戏曲散出选集《缀白裘》收录《闻铃》《弹词》《疑谶》（此出民间演出称《酒楼》，《缀白裘》收在十二集卷三）。与洪昇原本对比，俗本曲词有一定改订。像第二十九出《闻铃》首曲双调近词【武陵花】"万里巡行，多少悲凉途路情"，俗谱改唱"万里巡行，多少凄凉途路情"；接着"只见阴云暗淡天昏暝"，俗谱改作"只见黄埃散漫天昏暝"；【尾声】原文是"迢迢前路愁难罄，招魂去国两关情。（合）望不尽雨后尖山万点青"，俗谱唱作"迢迢前路愁难罄，厌看水绿与山青，伤尽千秋万古情"，俗谱把唱词改得更为浅显清晰。第三十八出【弹词】末扮梨园伶工，安史之乱后从宫廷流落民间卖唱，犹抱琵琶，翻唱【转调货郎儿】。此调凡用九转，每转各用一韵，形成定格。原曲文"五转"中有

"梨园部、教坊班,向翠盘中高簇着个娘娘,引得那君王带笑看",俗谱改唱为"梨园部、教坊班,向翠盘中高簇,拥个美貌如花杨玉环"。

晚清以来流传甚广的曲谱还有题署"南清河王锡纯熙台氏辑,苏州李秀云拍正"的《遏云阁曲谱》。王锡纯(1837—1878),字熙台,署遏云阁主人,南清河(今属江苏淮阴)人,咸丰四年(1854)副贡生,议叙候补主事,其家富庶,蓄昆班。有人说,这是一部专供戏工使用的戏宫谱。其实,这是既适合戏工又适合清唱的昆曲曲谱。曲谱卷首有编撰者王锡纯自序云:

> 余性好传奇,喜其悲欢离合,曲绘人情,胜于阅历,而惜无善本焉。虽有《纳书楹》旧曲,要皆九宫正谱。后《缀白裘》出,白文俱全,善歌者群奉为指南。奈相沿至今,梨园演习之戏,又多不合。家有二三伶人,命其于《纳书楹》《缀白裘》中,细加校正,变清宫为戏宫,删繁白为简白,旁注工尺,外加板眼,务合投时,以公同调。事涉游戏,未敢质诸大雅。然花晨月夕,檀板清讴,未始非怡情之一助也。是为序。
>
> 同治九年冬月,遏云阁主人书

从作者的编纂意图看,他试图弥补《纳书楹曲谱》不载宾白、不分正衬的不足,以及《缀白裘》虽宾白俱全、但无工尺板眼的短板,所以有选择在《纳书楹曲谱》和《缀白裘》的基础上细加校订、以求兼善的思路。该谱由当时的上海著易堂书局付梓刊行,谱前刊印署名"天虚我生"所著的《学曲例言》,注明是"附《遏云阁曲谱》印行"字样。天虚我生,即陈蝶仙(1879—1940),浙江钱塘人,民国初年鸳鸯蝴蝶派作家,出版长篇言情小说《泪珠缘》等,也曾任《申报·自由谈》主笔。他在《学曲例言》中,称赞《遏云阁曲谱》"不第唱白俱全,且于板眼分别甚明,试按谱而倚声,不必有良师为之口授指导,亦能随工尺而成腔,依板眼而合节,诚善本也"[①]。由于该谱没有凡例,如

[①] 陈蝶仙:《学曲例言》,刘崇德主编:《中国古代曲谱大全》,辽海出版社2009年版,第3990—3994页。

果学曲者没有基础,对各种工尺符号全然不识,就可能失毫厘而差千里。于是,《学曲例言》用浅近文字,对涉及工尺谱相关的调名、读法、辨音律、识板眼、别阴阳等五个方面知识,进行详尽细致的解释。关于调名,《例言》解释为"指示吹笛者应用之调名。笛凡六孔,具有七音,故捱次变换,共得七调",即小工调(合)、凡字调(凡)、六字调(工)、四字调(尺)、乙字调(上)、上字调(乙)、尺字调(四)等七调,并相应的对称于各宫调。关于辨音律,《例言》则结合传统曲律学之宫调理论和西乐音阶知识,通过图谱形式,详细解释工尺与宫商律吕之间的关系。关于识板眼,《例言》云:"板眼为行腔使调之准绳。音之长短疾徐,全在乎此。古人所以称之为节奏也。苟无板眼,则奏乐者无所节制,势必不能整齐合拍。故学曲者必先熟习板眼,以为基础。"并认真介绍了正板、赠板、中眼、末眼等知识。关于别阴阳,陈蝶仙论述道:"工尺念熟而后,但使板眼无误,则腔调自然而生。惟唱句之中,字眼最宜讲究。不但平上去入四声,未可含混。而阴阳之别,尤关重要。俗伶往往读平为仄,以阳为阴,惟取顺口成腔,不顾听者之能否了解,此实为文字界之罪人也。盖词曲所重,全在字句。若使字音读别,出音不辨清浊,收韵不别阴阳,则咿咿呀呀,惟闻乐声催趋而已,岂复能辨其词句哉。"①陈蝶仙这些见解,既有对传统宫商律吕之道的推崇,也有对现代俚腔俗韵的不满,希冀校正俗伶顺口而腔之弊,弘扬文人阴阳雅正之声,对清工和戏工准确做到依字声行腔是有很大帮助的。

《遏云阁曲谱》对以《缀白裘》为代表的折子戏选集认同度很高,说明晚清民国阶段,清宫、戏工相互渗透,文人、曲师相互交流,雅吟、俗唱相互融合趋势逐渐形成。本谱依序选录《琵琶记》《长生殿》《绣襦记》《邯郸梦》《南柯记》《牡丹亭》《紫钗记》《幽闺记》《水浒传》《西厢记》《蜃海记》《西楼记》《玉簪记》《疗妒羹》《双红记》《慈悲记》《四声猿》《精忠记》18种传奇、87出昆曲折子戏。称为传奇"鼻祖"的《琵琶记》选录最多,有"称庆""规奴""嘱别""南浦""坠马""朝辞"

① 陈蝶仙:《学曲例言》,刘崇德主编:《中国古代曲谱大全》,辽海出版社2009年版,第3990—3994页。

第十二章 《纳书楹曲谱》与昆曲清唱艺术的发展

"关粮""抢粮""请郎""花烛""吃糠""赏荷""思乡""剪发""赏秋""描容""别坟""盘夫""谏父""弥陀寺""廊会""书馆""扫松""别丈"等,《长生殿》选录"定情""赐盒""酒楼""絮阁""窥浴""鹊桥""密誓""惊变""埋玉""闻铃""哭像""弹词""见月""雨梦"等,《绣襦记》选录"乐驿""坠鞭""入院""扶头""劝嫖""调琴""卖兴""当巾""打子""收留""教歌""莲花""剔目"等。对汤显祖《临川四梦》的选录情况是:《紫钗记》2出,"折柳""阳关";《牡丹亭》9出,"学堂""劝农""游园""惊梦""寻梦""冥判""拾画""叫画""问路";《南柯记》2出,"花报""瑶台";《邯郸记》5出,"扫花""三醉""番儿""云阳法场""仙圆"等。其余传奇均选1—2出。本谱的选录情况体现出昆曲折子戏不断向脍炙人口的经典传奇折子聚集的趋势。

商务印书馆于1924年刊印王季烈、刘凤叔辑录校订的《集成曲谱》,是近现代曲谱编撰史上最灿烂的晚霞,也是近代工程最为浩大的昆曲工尺谱集。王季烈(1873—1952),号螾庐,江苏苏州人,光绪三十年(1904)进士,度曲名家,与吴梅(1884—1939)合称昆曲理论与度曲"双璧",其《螾庐曲谈》与吴梅《顾曲麈谈》是现代昆曲研究最重要的著作。王季烈所撰《编辑凡例》共七款,略择精要者如下:

一、古今传奇,浩如烟海。然存者什一,亡者什九。存者之中,有谱者,不过百之二三。本编采传奇、杂剧约百种,共选剧四百余折,分为四集。虽可歌之剧,不止于此,而脍炙人口之名剧,网罗无遗矣。

一、梨园脚本,别字连篇,且妄加删节,谬误百出。近日出版曲谱,亦有数部,而皆以此种脚本为蓝本,拉杂凑集,便以牟利,非有选择校订之功也。本编力矫是弊,选戏剧则采曲律词章之兼善;订宫谱则求古律俗耳之并宜;曲文曲牌,皆悉心订正,非敢谓空前绝后之作,要与近日出版之各曲谱,不可同日语也。

一、叶氏《纳书楹》、冯氏《吟香堂》,皆为曲谱善本。然不载宾白,不点小眼,殊不便于初学,故迄不能通行。本编则宁详毋略,宁浅无深,小眼、宾白,一一详载,锣段、笛色,无不注明。务期初学之易解,不敢自附于高古。

一、填词、制谱、度曲,本为三事。然欲精于度曲,则填词、制谱之道,亦不可不窥门径。本编以季烈所辑《螾庐曲谈》四卷,冠于各集之首。自度曲以至制谱填词之法,皆撮其要旨,述以浅显之语,以资研究昆曲者入门之助。①

从《编辑凡例》我们可窥见王季烈、刘凤叔编订《集成曲谱》的初衷和意图。从梨园演出脚本分析,因艺伶文化水平低,所演曲目均系口传心授,对曲唱的腔格字声缺乏严格规训,行腔随意性大。加之各种脚本讹错较多,漏洞百出;而《纳书楹》和《吟香堂》诸谱虽为善本,然不载宾白,不点小眼,不利初学者按谱吟唱。为了不让庸俗伶工贻误曲界,王季烈、刘凤叔起疴振弊,撰此曲谱,实乃昆界幸事。吴梅在《王君九、刘凤叔合纂〈集成曲谱〉(玉集)叙》一文中也给予高度评价。这些工尺谱的演进,对丰富和发展昆曲演唱艺术,有不可替代的作用。

① 王季烈、刘凤叔:《集成曲谱·编辑凡例》,蔡毅编著:《中国古典戏曲序跋汇编》(一),齐鲁书社1989年版,第205—206页。

第十三章

明清曲谱中的集曲现象研究

第一节　南曲集曲的来由及演变

集曲,也称犯调,是南北曲牌演变过程中的特殊但常见现象,指组合两曲或者两曲以上曲调中的若干句段,组合成一支新的曲调。①集曲是明清剧曲、散曲新曲调诞生的最主要方式,很多文人喜欢使用。因此,在传奇创作中集曲呈现出十分复杂多样的面貌。根据目前的材料,集曲之名称,首见于清代集大成的南北词曲谱《新定九宫大成南词宫谱凡例》:"词家标新领异,以各宫牌名汇而成曲,俗称'犯调',其来旧矣。然于'犯'字之义,实属何居?因更之曰'集曲',譬如集腋以成裘,集花而酿蜜,庶几于五色成文,八风从律之旨,良有合也。"②从《凡例》的表述看,曲谱编纂者认为犯调之"犯"指意不妥,容易被人误解为宫调之间相犯,建议用"集曲"命名这种新的曲调现象,这样更加直观和清晰。当然,学者对"然于'犯'字之义实属何居?"这句话的理解各有不同。戏曲音乐家武俊达先生认为是"犯"字欠雅而改为集曲。我们认为,"犯调"一词,向来有两个方面的理解:一是犯宫调,一是犯曲牌。主要还是"犯"字在曲律上很容易使人联想到宫调之间相"犯",不如集曲意义单纯明晰。因为"犯调"本来意义是曲调使用过程中,同一曲调内,用了两个以上的宫

① 李昌集认为:"所谓集曲体,指采曲两个以上的曲牌的部分曲句组合成一曲(如【醉罗歌】,乃集【醉扶归】四句、【皂罗袍】六句、【排歌】三句合成一曲),这是南曲小令特有的一种体制。"见氏著:《中国古代散曲史》,华东师范大学出版社1991年版,第83页。

② [清]周祥钰、邹金生等编:《新定九宫大成南词宫谱凡例》,《续修四库全书》第1754册,上海古籍出版社1995—2002年版。

调。南宋姜夔自度曲【凄凉犯】自注为"仙吕调犯双调"。他在【凄凉犯】"序"云:"凡曲言犯者,谓以宫犯商,商犯宫之类。如道调宫上字住,双调亦上字住。所住字同,故道调曲中犯双调,或于双调曲中犯道调。其他准此。"①

 犯调这一形式来源已久,又称"犯曲""犯声",既是乐曲转换宫调的方式,也是演唱过程中运用变调增强音乐效果的方式,其源自唐宋民间和文人的歌唱形式,如唐代的俗曲和宋代的词调。② 所以,不仅是新词调,也是新曲调产生的重要方式。宋陈旸《乐书》卷一八四云:"唐自天后末,【剑器】入【浑脱】,始为犯声之始。【剑器】宫调,【浑脱】角调;以臣犯君,固有犯声。明皇时乐人孙楚秀善吹笛,好作犯声;时人以为新意而效之,因有犯调。"任二北先生在《教坊记笺订》中考证大曲【醉浑脱】时认为,【剑器】、【浑脱】皆是模仿持战争兵器舞蹈的大曲,主题很相近,故武则天时期则有"【剑器】入【浑脱】"之大曲。杜甫《观公孙大娘弟子舞剑器行》序中曾有"开元五载,余尚童稚,记于郾城,观公孙氏舞剑器浑脱"的记载,"剑器浑脱"在这里应该是一种带舞蹈的大曲形式。③ 宋代词调也有犯调,如【四犯剪梅花】,即由【解连环】、【醉蓬莱】、【雪狮儿】、【醉蓬莱】四首词调相犯而成。其实很多新词调的名称都是用相关词调名称改称而来,如吴文英【暗香疏影】,就是以姜夔的【暗香】为上阕,【疏影】为下阕,合成新调【暗香疏影】;【江城梅花引】上阕用【江城子】句段,下阕用【梅花引】句断,合称【江城梅花引】。当然也有犯调并没有原曲调痕迹的,如《兰陵王》。王灼《碧鸡漫志》称此曲声犯正宫,故名"大犯"④。南宋诗人陆游的词作【江月晃重山】:

 芳草洲前道路,夕阳楼上阑干。碧云何处问归鞍。从军

① [宋]姜夔著,夏承焘笺校:《姜白石词编年笺校》,中华书局1961年版,第177页。
② 参见俞为民:《犯调考论》,收入《南大戏剧论丛》,中华书局2008年版,第209—211页。
③ 任中敏:《教坊记笺订》,王小盾、陈文和主编:《任中敏文集》,凤凰出版社2013年版,第160页。
④ 岳珍:《碧鸡漫志校正》卷四,巴蜀书社2000年版,第89页。

客,耽乐不思还。

 洞里神仙种玉,江边骚客滋兰。鸳鸯沙暖鹡鸰寒。菱花晚,不奈鬓毛斑。

词调见杨慎《词林万选》,每段上三句《西江月》体,下二句《小重山》体,词格为双调五十四字,前后段各五句,三平韵。万树的《词律》在本词调尾注云:

 用【西江月】、【小重山】串合,故名【江月晃重山】,此后世曲中用犯嚆矢也。词中题名"犯"字者,有二义:一则犯调,如以宫犯商角之类。梦窗云"十二住字不同,惟道调与双调俱上字住,可犯"是也;一则犯他词句法,若【玲珑四犯】、【八犯玉交枝】等所犯,竟不止一词,但未将所犯何调著于题名,故无可考,如【四犯剪梅花】下注小字,则易明;此题明用两调名串合,更为易晓耳。此调因【西江月】在前,【小重山】在后,故收于【西江月】后,犹【江城梅花引】,收于【江城子】后也。①

所谓犯调,与大曲和词调演唱形式的不断丰富变化有密切关系。宋代沈括在《梦溪笔谈》中曾认为,曲调之犯,在隋代音乐中既已出现:

 隋柱国郑译始条具七均,展转相生,为八十四调。清浊混淆,纷乱无统,竟为新声。自后又有犯声、侧声、正杀、寄煞、偏字、傍字、双字、半字之法。从变之声,无复条理矣。②

词调之犯与曲调之犯,既有联系,更有区别。特别是作为剧曲的犯调,主要是文人为丰富曲牌联套音乐体制而人为制造的曲调演唱方式。当然,今人也有不同意犯调是作为新的曲调演唱形式出现的。

① [清] 万树:《词律》(影印本)卷六,中国书店 2018 年版,页五。
② [宋] 沈括:《梦溪笔谈》,岳麓书社 1998 年版,第 39 页。

刘崇德就认为:"犯曲皆为同宫调曲中摘句组成。《九宫大成谱》改称集曲,或即宋人所称'正犯'。这种词只能是文字上的拼凑,而就词体来说是不能被之管弦的。"①即使到了清代,新词调产生的主要方式,除了自度曲之外,就是犯调。词学学者认为,清人犯调的具体方式,一是利用调名相关内容,同类相犯。如【忆分飞】由【忆秦娥】与【惜分飞】二调相犯而成,【遍地雨中花】以【遍地花】与【雨中花】二调相犯而成,【岁寒三友】以【风入松】、【四园竹】、【梅花引】三调相犯而成。二是采用联想的方式,将不同类词调联系起来。如【月笼沙】是由【西江月】和【浪淘沙】相犯而成,【浪打江城】是由【浪淘沙】与【江城子】二调相犯而成,【玉漏人醉杏花天】由【玉楼春】、【醉花阴】、【杏花天】三调相犯而成等。②

除开词调的犯调外,曲调从何时开始有集曲?当前学界的观点并不统一。李昌集认为:"在今存南戏作品中,元末高则诚的《琵琶记》是最早出现集曲体的作品,溯其源当是宋代文人集曲体的一脉流衍。"③《琵琶记》在全部41出戏中,共使用集曲近10种,包括【锦堂月】、【雁鱼锦】、【八声甘州歌】、【风云会四朝元】、【金索挂梧桐】、【犯胡兵】、【二犯渔家傲】、【渔家喜雁灯】等。其实,有学者已经注意到,南戏集曲现象毫无疑问应该追溯宋元南戏。《永乐大典戏文三种》已经可以看到犯调痕迹。像《张协状元》第一出的【犯思园】,系中吕【思春园】之犯调;第十五出有【犯樱桃花】,虽难确定所犯来源,但与【樱桃花】形态有异。第二十出所用的【四换头】,沈璟《增定南九宫曲谱》收录,并引《荆钗记》"贼泼贱闭嘴"为例曲,认为属于集曲,尾注云:"所犯四调,但知前四句似【一封书】,其余未敢妄订。"④沈自晋《南词新谱》亦列入"凡不知宫调及犯各调者",依沈璟例,收录同一例曲。《小孙屠》第十一出所用【锦天乐】为集曲,《南词新谱》《九宫大成谱》等均收录。⑤

① 刘崇德:《燕乐新说——唐宋宫廷燕乐与词曲音乐研究》,黄山书社2011年版,第247页。
② 参见田玉琪《词调史研究》,人民出版社2012年版,第221页。
③ 李昌集:《中国古代散曲史》,华东师范大学出版社1991年版,第84页。
④ [明]沈璟:《增订南九宫曲谱》,台湾学生书局1984年版,第58页。
⑤ 参见黄思超:《集曲研究——以万历至康熙曲谱的集曲为论述范畴》(上),台湾花木兰文化出版社2016年版,第9页。

第十三章 明清曲谱中的集曲现象研究

与集曲、犯调相关的曲体形态还有"带过曲""摊破"等形式。"带过曲"是否集曲？在学术界表述有差异。我们知道，散曲分小令和套数两大类型。小令是散曲的基本编制，大致相当于词中的"片"或者"阕"。散曲始于小令，最早指独立的一支曲调。王骥德云："所谓小令，盖市井所唱小曲也。"①小令是短制，如果小令的容量不足以表达更丰富复杂的内容，就可以把两三个宫调相同且音律声情相近相似的曲调连接在一起，这就是带过曲。带过曲是北曲套数形成过程中的重要环节，是介于小令和套数之间的特殊形态，即由一个曲牌带另一个曲牌（最多两个）组成新的曲调形式。新的曲调名往往由两个（最多三个）曲调中间加上"带""过""兼"等字样，像正宫【叨叨令过折桂令】、双调【雁儿落带得胜令】、仙吕宫【哪吒令过鹊踏枝寄生草】等。所以，带过曲通常由两只曲调组成，极少数为三曲，最多不超过三曲。很多学者都明确，带过曲不是集曲。摊破，有人认为即是南曲犯调。原本是填词术语，指由于词调乐句节拍的变化而引发句法格式的变化，使得词调突破了原来的正格，称为"摊破"或"摊声"。比如【浣溪沙】上、下片的末句，原是七言。摊破后成十字，同时分七言、三言两节，韵位移至三言末字，成为另一新调，故称【摊破浣溪沙】。另有【摊破采桑子】、【摊破江城子】等。清代杨恩寿《续词余丛话》卷一又云："又有以'摊破'二字概之者，如本曲【簇御林】、本曲【锦地花】而串入别曲，则曰【摊破簇御林】、【摊破地锦花】之类，较更浑脱。"也不是集曲。

学界一般还认为，北曲没有集曲。我国台湾曲学家汪经昌说："北词原无犯曲（【九转货郎儿】一曲，仅属例外）。其两正曲，前后连缀合成一曲者，谓之带过曲。如【雁儿落】带过【得胜令】、【沽美酒】带过【太平令】之类是也。凡带过曲，必取同宫调，或同音色之正曲为之。所带曲牌，最多不过三只。通常均带两只。南北词同宫调同笛色之曲牌，亦可互带。但南带北时，南曲部分，宜限于以北作南、

① [明] 王骥德：《曲律》卷三，中国戏曲研究院编：《中国古典戏曲论著集成》第四册，中国戏剧出版社 1959 年版，第 113 页。

或南北兼用之曲牌。"①只有南曲犯调才谓之集曲。齐森华、陈多、叶长海主编的《中国曲学大辞典》"集曲"条云：

> 南曲犯调谓之集曲。……如两调合成而为【锦堂月】，三调合成而为【醉罗歌】。四五调合成而为【金络索】，也有四五调全调连用而为【雁鱼锦】。有以文义立名，如【金络索】、【梧桐树】串而为一，名曰【金索挂梧桐】；有仅以犯立名，如本曲【江儿水】，串入二别曲，名曰【二犯江儿水】；有计数立名，如【六犯清音】、【七贤过关】、【九回肠】、【十二峰】等。集曲的组合虽不拘成例，但也有制约：一般须是"犯本官"，也可以集笛子同调而不同官的曲牌的某些句段，叫做"同笛色可犯"。但首尾曲牌必须同官，音调始协，犯十数曲的集曲可不在此限。集曲的首数句必须取自正曲的首数句，集曲的尾数句也必须取自正曲的尾数句，集曲的中间部分也必须取自正曲的中间部分，次序位置或混乱是不允许的。②

当然，也有学者认为北曲有集曲，但极少。洪昇《长生殿》第三十八出"弹词"中使用【转调货郎儿】。王季烈云："《女弹》折之【九转货郎儿】，首尾俱用【货郎儿】，中间犯他曲，实为北曲中之集曲。然此外不多见，南曲则集曲甚多。"③

集曲现象在明代嘉靖至万历年间即引起曲学家的关注。最早从曲律角度关注犯调问题的是王骥德。他在《曲律·论调名第三》中提到犯调问题："又有杂犯诸调而名者，如两调合成而为【锦堂月】，三调合成而为【醉罗歌】，四五调合成而为【金络索】，四五调全调连用而为【雁渔锦】；或明曰【二犯江儿水】、【四犯黄莺儿】、【六犯清音】、【七犯玉玲珑】；又有八犯而为【八宝妆】，九犯而为【九疑山】，十犯而为【十样锦】，十二犯而为【十二红】，十六犯而为【一秤金】，三

① 汪经昌：《曲学例释》(增订本)，台湾中华书局1984年版，第30—31页。
② 齐森华、陈多、叶长海主编：《中国曲学大辞典》，浙江教育出版社1997年版，第699页。
③ 王季烈：《螾庐曲谈》，周期政：《〈螾庐曲谈〉疏证》，江西教育出版社2015年版，第87页。

十犯而为【三十腔】类。又有取字义而二三调合为一调,如【皂袍罩黄莺】、【莺集御林春】类;有每调只取一字,合为一调,如【醉归花月渡】、【浣纱刘月莲】类。"①

这是目前可见比较早完整谈到犯调问题的文献。其中提到的南曲双调【锦堂月】,由【昼锦堂】首5句接【月上海棠】末7句组成。高明《琵琶记》例曲有【昼锦堂】首至五:"帘幕风柔,庭帏昼永,朝来峭寒轻透。亲在高堂,一喜又还一忧。"【月上海棠】五至末:"惟愿取、百岁椿萱,常似他、三春花柳。酌春酒,看取花下高歌,共祝眉寿。"【前腔】"换头"【昼锦堂】换头首至六:"还愁,白发蒙头,红英满眼,心惊去年时候。只空时光,催人去也难留。"【月上海棠】五至末:"惟愿取、黄卷青灯,及早换、金章紫绶。酌春酒,看取花下高歌,共祝眉寿。"【锦堂月】为本套首牌,常常叠用二支甚至四支,后联【醉翁子】、【侥侥令】成套曲,用于祝寿、婚嫁、庆赏等欢乐喜庆场面。像【醉罗歌】,系南曲仙吕宫自犯小令集曲,开编【醉扶归】前四句,犯【皂罗袍】六至十句,续犯【排歌】末三句。整个曲调十二句,六个句段,九个韵位,二十六板。沈自晋《南词新谱》收入曲牌,例曲选自明代散曲家陈大声小令《题情》:【醉扶归】(首至四):"冷落冷落秋千架,谢却谢却海棠花。荡子经年不还家,爻变了龟儿卦。"【皂罗袍】(六至十):"相如薄幸,也不似他。王魁短命,也不似他。山盟海誓都丢罢。"【排歌】(末三句):"临岐话,都是假,此时骄马系谁家?"而吕士雄等编纂《新编南词定律》则选择传奇《拜月亭》例曲:【醉扶归】(首至四):"那日那日离都下,流落流落在天涯。画影图形遍挨查,到处都张挂。"【皂罗袍】(六至十):"草为茵褥,桥为住家。山花当饭,溪水当茶。那些(个)一刻千金价。"【排歌】(末三句):"兵戈扰,道路赊,几番回首望京华。"另外,商调过曲【金络索】由【金梧桐】(首至五)、犯【东瓯令】(二至四)、续犯【针线箱】(六)、续犯【解三酲】(七)、续犯【懒画眉】(三)、最后接【寄生子】(末二句)而成。南戏《琵琶记·蔡母嗟儿》《浣溪沙·迎施》《昙花记·礼佛求禳》,传奇《明珠记·却婚》《鸣凤记·端阳游赏》《千金

① [明]王骥德:《曲律·论调名第三》,中国戏曲研究院编:《中国古典戏曲论著集成》(四),中国戏剧出版社1959版,第58页。

记·北追》等戏曲名段都用该曲牌组合的套曲。正宫过曲【雁渔锦】由五支曲调组成。吴梅在《南词简谱》中云："此调虽分五段,实止作一大支看。"①曲调体制系集曲套,类似北曲【九转货郎儿】,但只有五段。首段为【雁过声】正格,二至五段为集曲,二、三段首二句用【雁过声】换头二句,第四段用【喜渔灯】首句,第五段用【锦缠道】前七句,末二句用【雁过声】末二句,中间犯他调,但结构形式基本相同。吴梅说:"词隐《旧谱》,首取此调,分为五支:一为【雁过声】,二为【二犯渔家傲】,三为【二犯渔家灯】,四为【喜渔灯犯】,五为【锦缠道犯】。于是,伯明《新谱》仍之,《钦定曲谱》又仍之。至徐灵昭颇觉其谬,因校正《长生殿》时,即就《尸解》折内,逐曲细注,虽仍沈氏五支之旧,而每句所犯小牌,已一一标释,是校订此曲之功,灵昭为始也。其后《定律》出,则订正愈多。"②【十样锦】则由【绣带儿】、【宜春令】、【降黄龙】、【醉太平】、【浣溪沙】、【啄木儿】、【鲍老催】、【下小楼】、【双声子】、【莺啼序】集合而成。像王骥德而言,更有【三十腔】这样集合三十支曲调文句而成的超大型集曲。王骥德所列举犯调,在明清南曲谱中普遍收录,有的还对流变情况爬梳缕析,此处不一一列举。

　　这种新的曲调组合形式诞生以来,给文人曲家提供了更多曲调翻新的路径和空间,使文人曲家乐此不疲。进入明代,传奇戏文大量增加,犯调集曲的使用趋势也在逐渐扩大。在南戏发展的不同时期,据有人统计,《杀狗记》有【七贤过关】等 3 种,《荆钗记》有【锦堂月】等 4 种,《拜月亭》有【莺集御林春】等 5 种,《白兔记》有【驻马摘金桃】等 6 种集曲。而到《琵琶记》《宝剑记》《鸣凤记》等明前期传奇使用集曲也有 10 余种。到明代中晚期则更加繁盛,汤显祖《牡丹亭》中集曲达 29 支、《紫钗记》30 支、沈璟《红蕖记》29 支、沈自晋《望湖亭》20 支、吴炳《西园记》26 支、袁于令《西楼记》40 支、范文若《花筵赚》30 支、《鸳鸯棒》43 支、阮大铖《十错认春灯谜》25 支,顶峰是范文若的《梦花酣》竟然达到 74 支。到清代,此风延续不断,如清代

① 吴梅:《南北词简谱》,王卫民编校:《吴梅全集》,河北教育出版社 2002 年版,第 333 页。

② 吴梅:《南北词简谱》,王卫民编校:《吴梅全集》,河北教育出版社 2002 年版,第 333 页。

著名戏曲家李玉的《人兽关》18支、《占花魁》23支、《一捧雪》31支，洪昇的名剧《长生殿》则有47支。① 集曲现象成为明清传奇创作中曲体格律创新和变异最引人注目的现象之一。

第二节 明代曲谱对集曲问题的关注与辨析

集曲现象是南曲发展繁盛的结果。集曲是在两个以上的原曲调基础上，按照格律规则摘取部分句段模式，重新连缀而成新曲，是对原有曲牌正格的拆解和重新组合，是曲体文学发展过程中的重要现象，在明初即有敏锐的曲家给予关注。曲谱的编纂，原本是曲律家规范文人填词格律，约束歌客唱腔行为的重要手段，大量集曲在传奇创作中的出现，一方面创新了曲调运用的形式，为文人填词谱曲创造了更自由灵活的空间；另一方面，由于集曲的创作随意性极大，有些文人恣意纵情才华，对传统的规范的曲牌使用造成巨大的冲击。但随着晚明以后，集曲的使用在文人和传奇创作中成为非常普遍的现象，使得曲律家不得不理性面对这种曲调格律的变异现象。

一、蒋孝《旧编南九宫谱》收录的集曲

成书于明嘉靖年间的文人曲律家蒋孝的《旧编南九宫谱》，是南曲曲谱编纂史上最早关注集曲现象的曲谱，体现了蒋孝比较敏锐的曲学视野和眼光。该谱收录曲牌485曲，有研究者统计认为，其中集曲达65曲。② 应该指出的是，尽管犯调历史悠久，形式多样，但文人对犯调的整体性关注还远远不够。作为南曲谱的筚路蓝缕之作，蒋孝最早关注了南曲中的集曲现象，可系统整理总结的意识薄弱。蒋孝全谱明确标注并有说明文字的集曲就有40支以上，由于缺乏条理性的归纳和统筹，除蒋孝在尾注中明确为两曲以上曲句连缀的

① 转引自刘于锋：《论集曲在昆曲中的使用》，《文教资料》，2010年第6期。
② 参见黄思超：《集曲研究——以万历至康熙曲谱的集曲为论述范畴》（上），台湾花木兰文化出版社2016年版，第115页。黄思超自称判断为集曲的依据为：1. 例曲有清楚集曲标注者；2. 曲牌说明文字有集曲相关说明者；3. 虽未有集曲相关说明及标注，但查阅他谱实为集曲者；4. 未有集曲相关标示及说明，诸谱亦未收，然而从曲牌名判断应为集曲，且实际比对例曲曲词，确为集曲者。

犯调外,我们只能通过其他方式辨析犯调。一是曲牌名称中明确有"犯""二犯""三犯"的,像【一封书犯】、【胜葫芦犯】、【安乐神犯】、【傍妆台犯】、【二犯排歌】、【四犯黄莺儿】等;二是曲牌名后注明所犯曲调的,像【太平白练序】(【醉太平】头、【白练序】尾)、【三段鲍老催】(【三段子】头、【鲍老催】尾)、【五样锦】(【腊梅花】、【香罗带】、【刮鼓令】、【梧叶儿】、【好姐姐】)等;三是从曲牌命名的特色分析判断,如【绣带宜春令】、【浣溪啄木儿】、【出队莺乱啼】、【金水梧桐花皂罗】、【梧桐半折芙蓉花】、【梧桐挂羊尾】等曲牌,与常用稳定曲牌有异,名称上涉及多个曲调,视为集曲的可能性大。先将蒋孝在曲谱中有文字说明的集曲列表如下:

《旧编南九宫谱》集曲归纳表

宫调归属	犯调名称	说　明　文　字
仙吕过曲	【甘州歌】	前六句【八声甘州】,后六句【排歌】
仙吕过曲	【香归罗绣】	【桂枝香】头,【皂罗袍】中,【袖天香】尾
仙吕过曲	【胜葫芦犯】	本曲止五句,中三句乃【望吾乡】也
仙吕过曲	【安乐神犯】	本曲止七句,中三句亦是【望吾乡】也
别本附入仙吕过曲	【醉罗袍】	【醉扶归】头,【皂罗袍】中,【袖天香】尾
正宫引子	【破齐阵】	前二句【破阵子】,后六句【齐天乐】
正宫过曲	【三字令过十二桥】	【四边静】【锦庭香】,同
别本附入正宫过曲	【雁来红】	前【雁过声】,后【红娘子】二句
正宫过曲	【雁书锦】	【雁过声】、【二犯渔家傲】、【二犯渔家灯】、【喜渔灯】、【锦缠道】
正宫过曲	【锦庭芳】	亦入中宫,又入中吕调。【锦缠道】头,【满庭芳】尾
正宫过曲	【锦庭乐】	【锦缠道】头,【满庭芳】中,【普天乐】尾。亦入中吕

第十三章　明清曲谱中的集曲现象研究

续　表

宫调归属	犯调名称	说　明　文　字
别本附入中吕过曲	【马蹄儿】	前【驻马听】,后【石榴花】
别本附入正宫过曲	【雁过灯】	前【雁过沙】,后【渔家灯】
南吕引子	【女临江】	【女冠子】头,【临江仙】尾
南吕过曲	【三段鲍老催】	【三段子】头,【鲍老催】尾
南吕过曲	【三换头】	【五韵美】、【腊梅花】、【梧叶儿】
南吕过曲	【五样锦】	【腊梅花】、【香罗带】、【刮古令】、【梧叶儿】、【好姐姐】
南吕过曲	【太平白练序】	【醉太平】头、【白练序】尾
南吕过曲	【出队莺乱啼】	【出队子】头、【莺乱啼】尾
南吕过曲	【香风俏脸儿】	即【二犯香罗带】
南吕过曲	【浣溪啄木儿】	【浣溪沙】头、【啄木儿】尾
南吕过曲	【绣带宜春令】	【十样锦】、过【白练序】转调黄钟
南吕过曲	【锁窗郎】	【锁寒窗】头、【阮郎归】尾
南吕过曲	【罗带儿】	【香罗带】头、【梧叶儿】尾
别本附入南吕引子	【折腰一枝花】	中三句转调,故曰【折腰一枝花】
别本附入南吕过曲	【罗江怨】	【香罗带】、【一江风】、【怨别离】
越调引子	【霜蕉叶】	【霜天晓月】头、【金蕉叶】尾
越调过曲	【山桃红】	【下山虎】头、【小桃红】尾
别本附入越调过曲	【蛮牌嵌宝蟾】	【蛮牌令】头、【斗宝蟾】尾
商调过曲	【六幺梧桐】	【六幺令】头、【梧叶儿】尾

续表

宫调归属	犯调名称	说 明 文 字
商调过曲	【金水梧桐花皂罗】	【江儿水】、【水红花】、【皂罗袍】
商调过曲	【金络索】	【金梧桐】、【东瓯令】、【针线箱】、【解三酲】、【懒画眉】、【寄生草】
商调过曲	【莺集御林春】	【莺啼序】、【集贤宾】、【簇御林】、【春三柳】
别本附入商调过曲	【梧桐挂羊尾】	【金梧桐】头、【山坡羊】尾
双调引子	【真珠马】	【真珠帘】头、【风马儿】尾
双调过曲	【孝南枝】	【孝顺歌】头、【锁南枝】尾
双调过曲	【沙雁捡南枝】	【雁过沙】头、【锁南枝】尾
仙吕入双调过曲	【桂花遍南枝】	【桂枝香】头、【锁南枝】尾
仙吕入双调过曲	【淘金令犯】	转调入【一江风】
别本附入仙吕入双调	【玉山供】	【玉胞肚】头、【五供养】尾
别本附入仙吕入双调	【玉雁子】	【玉交枝】头、【雁过沙】尾
别本附入仙吕入双调	【朝元歌】	【江儿水】起,中入【朝天歌】,后入本腔
别本附入仙吕入双调	【絮蛤蟆】	【夜行船】头、【斗蛤蟆】尾

蒋孝收集的集曲主要集中在《蔡伯喈》《陈巡检》《拜月亭》《吕蒙正》《玩江楼》《荆钗记》《刘知远》《杀狗记》《千家锦》《诈妮子》《苏秦》《锦香亭》《宝妆亭》《锦机亭》《生死夫妻》《刘盼盼》等早期南戏和部分散曲作品中,说明犯调集曲现象在元明南戏创作和散曲创作中已经比较普遍出现。蒋孝虽然没有使用犯调(集曲)概念,但对犯调的

认知意识还是很强的。从上表所列可以看到,犯调在引子、过曲中均有使用,但在过曲中居多。蒋孝对入谱曲调的考辨比较认真,凡不属于原调者,均从曲体结构上分头、尾或者头、中、尾段进行考辨,得出所犯曲调的具体情况。这也充分说明,在蒋孝生活的明嘉靖年间,犯调的使用还是有一定限度,在文人的头脑里,正曲(原调)和集曲(犯调)的分隔意识、差别意识还不强。

其次,从集曲所集曲牌的宫调归属看,基本稳定在相同的宫调范围内,这跟演唱内容表达的情感相关性有联系。将具有相同或者相似声情的曲调连缀在一起,既是南曲曲调组合的基本原则,也是集曲的重要依据。由此可见,早期南戏的犯调集曲还是比较谨慎和有一定内在规律可循的。当然,也有个别宫调之间相犯的个例。仙吕入双调【淘金令犯】,例曲选自元传奇《刘盼盼》"花衢柳陌恨他"曲,题下注云"转调入【一江风】"。【一江风】属南吕宫,所谓"转调",则说明这首犯调系宫调之犯。这种情况在蒋孝曲谱是极个别情况。

再次,还有不少系犯调的曲子并未鉴别出来。比如南吕引子【临江梅】,系【临江仙】、【一剪梅】连缀而成的集曲,中吕过曲【泣榴花】系【泣颜回】、【石榴花】连缀而成的集曲,仙吕入双调【四朝元】(沈璟曲谱改称【风云会四朝元】)系集曲,本谱均未识别为犯调。从后世曲谱收录情况看,《旧编南九宫谱》对早期南戏使用犯调情况远没有稽考清楚和完整。《南曲九宫正始》稽考元传奇《蔡伯喈》最少有犯调27种以上;元传奇《刘智远》最少有犯调12种以上;元传奇《王十朋》最少有犯调8种以上;元传奇《吕蒙正》最少有犯调6种以上等,这也说明蒋孝时代对集曲的认知还是初步的、感性的。

二、沈璟《南曲全谱》收录的集曲

沈璟的曲谱《增定南九宫曲谱》是在蒋孝曲谱基础上补充增订而成。系沈璟万历十七年(1589)辞官乡居期间完成,成书当在万历二十五年(1597)前后。订谱的主要原因是,到晚明万历年间,文人传奇的创作呈现蓬勃生长之势,新增许多新的曲牌广泛运用于传奇创作中。特别是明代嘉靖后期,昆山曲家魏良辅"愤南音之讹陋",以水磨调改造旧昆山腔,确立新的昆山腔体制,使得这种源于民间的演唱艺术变得精致典雅。但很多文人并不谙曲律,传奇创作出现

急需规范的时代要求。沈璟作为昆曲的"中兴之臣""曲界翘楚",力挽狂澜,企求建立一套与元曲体制相媲美的南曲体制。相比于《旧编南九宫谱》,沈璟曲谱的容量新增六成以上,集曲的收集达近200支。除了因袭蒋孝曲谱所收录曲谱之外,还在新问世的传奇和散曲作品中整理集曲100曲以上。这些新收录的集曲,也是沈璟曲谱扩容的重要来源。

现将沈璟《增定南九宫曲谱》明确标注为集曲的曲牌整理如下:

1. 仙吕宫集曲有【月云高】、【月照山】、【月上五更】、【皂袍罩黄莺】、【醉罗袍】、【醉花阴】、【醉归花月渡】、【罗袍歌】、【二犯傍妆台】、【甘州解醒】、【天香满罗袖】、【一封歌】、【一封罗】、【安乐神犯】、【香归罗袖】、【解醒带甘州】、【解醒歌】、【解袍歌】、【解醒望乡】、【掉角望乡】、【甘州八犯】;

2. 正宫集曲有【破齐阵】、【刷子带芙蓉】、【朱奴插芙蓉】、【朱奴剔银灯】、【朱奴带锦缠】、【普天带芙蓉】、【普天乐犯】、【锦芙蓉】、【芙蓉红】、【锦庭乐】、【雁渔锦】、【雁来红】、【沙雁拣南枝】等;

3. 中吕宫集曲有【好事近】、【驻马泣】、【番马舞秋风】、【驻马摘金桃】、【石榴挂渔灯】、【雁过灯】、【倚马待风云】;

4. 黄钟宫集曲有【玉女步瑞云】、【画眉序海棠】、【画眉姐姐】、【出队滴溜子】、【滴溜神杖】(又一体)、【双声滴】、【啄木鹂】、【三段催】、【黄龙醉太平】、【黄龙捧灯月】、【玉绛画眉序】;

5. 南吕宫集曲有【折腰一枝花】、【绣太平】、【绣带宜春】、【宜春乐】、【醉太师】、【太师垂绣带】、【琐窗郎】、【学士解醒】、【金莲带东瓯】、【罗带儿】、【二犯香罗带】、【罗江怨】、【罗江怨】(又一体)、【三换头】、【五更转犯】、【二犯五更转】、【八宝妆】、【春琐窗】、【梁溪刘大香】、【绣带引】、【懒针线】、【醉宜春】、【琐窗绣】、【大节高】、【东瓯莲】;

6. 越调集曲有【山虎嵌蛮牌】、【忆莺儿】;

7. 商调集曲有【山羊转五更】、【梧蓼弄金风】、【梧蓼金罗】、【金络索】、【金瓯线解醒】、【梧桐树犯】、【梧桐半折芙蓉花】、【二

贤宾】、【二犯二郎神】、【集贤听画眉】、【集莺花】、【集贤听黄莺】、【莺啼春色中】、【黄莺学画眉】、【四犯黄莺儿】、【莺花皂】、【黄莺穿皂袍】、【黄莺带一封】、【摊破簇御林】、【簇袍莺】、【莺集御林春】、【莺莺儿】、【猫儿出队】、【猫儿坠玉枝】、【猫儿坠桐花】；

8. 双调集曲有【真珠马】、【醉侥侥】、【二犯孝顺歌】、【孝南枝】、【孝顺儿】等；

9. 仙吕入双调集曲有【桂花遍南枝】（又一体）、【柳摇金犯】、【淘金令】、【金凤曲】、【江头金桂】、【二犯江儿水】、【海棠醉东风】、【姐姐插海棠】、【五枝带六幺】、【拨棹入江水】、【园林带侥侥】、【摊破金字令】、【金水令】、【六幺姐儿】、【二犯六幺令】、【风送娇音】、【姐姐带侥侥】、【沉醉海棠】、【沉醉海棠】（又一体）、【园林沉醉】、【江儿拨棹】、【五供养犯】、【五枝供】、【二犯五供养】、【玉肚交】、【玉山供】等。

按照蒋孝曲谱的体例，沈璟在谱前也罗列"凡不知宫调及犯各调者，皆附于此"。其中包括有集曲如【女临江】、【临江梅】、【折腰一枝花】、【梁州新郎】、【奈子落琐窗】、【奈子宜春】、【单调风云会】、【绣太平】、【绣带宜春】、【太师垂绣带】、【学士解醒】、【金莲带东瓯】、【二犯香罗带】（又名【香风俏脸儿】）、【五样锦】、【三换头】、【泼帽落东瓯】、【五更转犯】、【二犯五更转】、【八宝妆】、【九疑山】、【春锁窗】、【梁溪刘大娘】、【绣带引】、【懒针线】、【醉宜春】、【琐窗绣】、【东瓯莲】等。

从上归纳的情况看，沈璟对集曲的研究可谓用力甚勤，用心甚深。尽管沈璟也还没有在曲谱中明确划开正曲与集曲的鸿沟，但他对集曲的敏感性和辨别力明显高于蒋孝。我们可以多方面找到《南曲全谱》著录集曲的意识和路径。一是从曲调名或者调名下的注释辨识。比如【搅群羊】题下注云"疑是【金梧桐】带【山坡羊】"，【七贤过关】题下注云"不知用何七调"，【清商七犯】题下注云"似属商调"，【月云高】题下注云"此调犯【渡江云】，而【渡江云】本调竟缺"等；二是在曲体中用不同曲牌明确标示连缀曲段。这类情况最多，如【月上五更】系【月儿高】和【五更转】组合而成，【醉罗袍】是

【醉扶归】和【皂罗袍】组合而成,【皂袍罩黄莺】系【皂罗袍】和【黄莺儿】组合而成,【醉花云】系【醉扶归】、【四时花】、【渡江云】组合而成,【醉归花月渡】系【醉扶归】、【四时花】、【月儿高】、【渡江云】组合而成;三是在眉批或者尾注中辨析说明。比如【巫山十二峰】,尾注云:"按,三换头前二句是【五韵美】,中二句是【腊梅花】,今用于此,是'巫山十三峰',非'十二峰'矣。"再如【安乐神犯】,尾注云:"或将【一封书】、【皂罗袍】、【胜葫芦】各带【排歌】,并此调共四曲为一套,亦甚相协。"

我们再看看沈璟曲谱在集曲著录方面的特色和贡献。首先,沈璟认真关注了蒋孝《旧编南九宫谱》刊行以来近半个世纪传奇艺苑的广泛而深刻的变化,特别是文人纵情恣肆,大量使用原创集曲的情况。他在谱中提到的"新增",大部分都是指蒋孝创制《旧编南九宫谱》50年来传奇创作和散曲创作中引起关注的新增的集曲,以及他自己在传奇创作中首次使用的集曲,还有蒋孝在曲谱中没有注意或者忽视的集曲,他重新发掘并提出的集曲。像《琵琶记》《白兔记》《黄孝子》《玩江楼》《荆钗记》《题红记》等早期南戏,都有使用犯调或集曲的情况。这些都是集曲这种形式在早期的萌动和尝试,对后来集曲的发展变化有重要影响。由此可见,沈璟力图全面而细致地审视集曲这种曲体文学演变过程中的重要现象,并进行认真严谨的分析甄别。更重要的是,沈璟本人并不排除集曲这种新的曲调方式。例如沈璟创作的传奇《十孝记》,《曲品》曾经著录,系由十个短剧构成,计30出,全剧已佚。仅《群音类选》"官腔类"卷选"黄香枕扇""兄弟争死""缇萦救父""伯俞泣杖""郭巨埋儿""衣芦御车""王祥卧冰""张氏免死""薛包被逐""徐庶见母"等10出。从题目看,很多是长期流传的宣扬孝悌的传说或者故事,说明剧作的教化意味非常浓厚。在曲谱中反映出来使用的集曲有【奈子落琐窗】、【奈子宜春】、【太师垂绣带】、【泼帽落东瓯】、【罗袍歌】、【一封歌】(又一体)、【驻马泣】、【尾犯芙蓉】、【滴溜神杖】、【山虎嵌蛮牌】、【亭前送别】、【山羊转五更】、【簇袍莺】、【猫儿出队】、【醉侥侥】、【沉醉海棠】等,可见沈璟本人不仅接受集曲这种曲调方式,而且运用起来也是得心应手。另外,沈谱在早期南戏中收集鉴别集曲也是用力甚勤。例如收集到元

传奇《白兔记》使用的集曲有【五更转犯】、【锦缠乐】、【驻马摘金桃】、【梧蓼金罗】、【莺莺儿】、【玉肚交】等；元传奇《黄孝子》使用的集曲如【金莲带东瓯】、【二犯香罗带】、【天香满罗袖】、【一封歌】、【朱奴带锦缠】、【玉女步瑞云】、【黄龙捧灯月】、【莺啼春色中】、【摊破簇御林】、【孝顺儿】（又一体）等。

其次，认真分析部分新增集曲的结构特点和演唱特色。对集曲的结构特点进行解剖分析，沈璟有首创之功。他把集曲现象还原到曲调原初演唱的层面，并结合传奇创作的具体环境和情节表达的特定需求，来判断分析集曲使用的意义和价值。如对【琐窗郎】、【罗江怨】、【八宝妆】、【江头金桂】、【二犯江儿水】、【五供养犯】等集曲的考察，都十分完整严谨，令人信服。像不知宫调之【罗江怨】曲，系由【香罗带】和【一江风】连缀成新曲。沈璟爬梳辨析云："一名【罗带风】。旧谱谓末后三句是【怨别离】，但【怨别离】本调无可考，而此三句与【一江风】后三句分毫不差，只以【一江风】唱之为是。"沈璟还联系《诚斋乐府》将此调改作【楚江情】的案例，指出梁伯龙在使用此调时存在的误读，说明沈璟本人对【罗江怨】行腔是熟悉的。而【罗江怨】（又一体），沈璟则在尾注指出"即别名【楚江情】者，新增"。像仙吕调的【安乐神犯】，沈璟指出其犯【排歌】"，并指出，【一封书】、【皂罗袍】、【胜葫芦】与【安乐神】一样，均可以带【排歌】，形成风格相近的演唱系列。在整理【刷子带芙蓉】集曲时，指出今人不知的【刷子序】本调。而仙吕入双调【二犯江儿水】，本系南调，但在《宝剑记》《红拂记》《浣纱记》的演唱中均被人唱作北腔，系由【五马江儿水】、【朝元令】、【柳摇金】、【五马江儿水】句段组合而成，而这些曲调均系南调演唱。

再次，认真稽考集曲的演变特点和在蒋谱中的评价，纠正讹错。不少集曲在使用过程中曾被文人或者旧谱命名，但沈璟在溯源过程中发现旧谱的评价与原本意义有很大的差异，或者完全是错误评价，都必须一一甄别厘清。像【琐窗郎】，沈璟认定系【琐窗寒】、【贺新郎】组合而成。尾注云"旧注犯【阮郎归】，今改正"；中吕过曲【雁过灯】尾注云"旧注云，前【雁过沙】，后【渔家灯】。今查，前半绝不似【雁过沙】，又不似【雁过声】，后半'上层楼'十三字，亦不似【渔家

灯】,惟'留心'云云似【剔银灯】,恐非【渔家灯】也"。商调【梧蓼金罗】尾注云:"即【金井水红花】。此调旧谱作【金水梧桐花皂罗】,俗作【金井水红花】。皆未当,余考明各调定其名。"这里说的"旧谱",即为蒋孝的曲谱,说明【梧蓼金罗】之名系沈璟亲自更定。商调【金络索】尾注云"或作【金索挂梧桐】,非也"。仙吕入双调过曲【风送娇音】题下注云"或作【风送蝉声】,非也"。另外,像双调集曲【真珠马】,旧谱载系【真珠帘】和【风马儿】句段组合而成。沈璟经过稽考,认为均与这两支曲调不似,但又暂时无法考定出新的结论,只能姑从旧谱。而仙吕入双调【玉山供】,传奇及旧谱均写作【玉山颓】,沈璟指出,这是因为传奇《香囊记》误刻为【玉山颓】后,后人又不知其来历和句格,故以讹传讹,必须"急改之"。而【八宝妆】是由 8 支曲调曲段连缀而成的集曲,结构复杂。沈璟考辨云:"起四句似【梧桐树】,当入商调,姑仍旧。旧谱注云:【罗江怨】、【梧桐树】、【香罗带】、【五更转】、【东瓯令】、【懒画眉】、【皂罗袍】、【梁州序】。细查各调,多不相协,直【罗江怨】乃出,犯【香罗带】,岂有既犯【香罗带】,而又犯【罗江怨】者耶?"虽然无法考定准确的曲调集合,但毕竟提出了有价值的献疑。这些都为后来的集曲研究提供了重要积累和借鉴。

三、沈自晋《南曲新谱》收录的集曲

距离沈璟刊行《增定南九宫曲谱》过了半个多世纪,其族侄沈自晋在《增定南九宫曲谱》基础上编补、重辑的《南词新谱》成稿于清顺治四年(1647),刊行于清顺治十二年(1655)。这 60 年,是文人传奇创作的顶峰时期,诞生了传奇近 400 种。其中明万历至崇祯年间诞生传奇 260 余种,明崇祯至清顺治年间诞生传奇 130 余种。沈自晋在《南词新谱》序言中说曲谱的重要特征之一是"采新声",即广泛收集新的传奇作品,特别是有价值的曲调进入新的曲谱,篇幅由沈璟曲谱的 21 卷扩大至 26 卷。而关注新的集曲创新与变化情况,也是本谱的重要范畴。现将《南词新谱》新增、新改入、新说明集曲情况梳理如下:

1. 仙吕宫集曲有【葫芦歌】、【光葫芦】、【二犯月儿高】、【月云高】、【月照山】、【望乡歌】、【长短嵌丫牙】、【短拍带长音】、【皂

袍罩黄莺】(又一体)、【全醉半罗歌】、【醉花云】、【醉归花月红】、【醉花月红转】、【罗袍带封书】、【妆台望乡】、【妆台带甘歌】、【桂子著罗袍】(又一体)、【香归罗袖】、【桂花罗袍歌】、【桂香转红月】、【书寄甘州】、【一封莺】、【解络索】、【掉角望乡】、【妆台解罗袍】等；

2. 羽调集曲有【莺袍间凤花】、【四季盆花灯】、【花犯红娘子】、【金钗十二行】、【马鞍儿犯】、【马鞍带皂罗】等；

3. 正宫集曲有【刷子带芙蓉】、【刷子带天乐】、【朱奴插芙蓉】(又一体)、【普天乐犯】、【普天两红灯】(换头)、【普天红】、【雁声乐】、【芙蓉灯】、【芙蓉灯】(又一体)、【小桃拍】、【锦芳缠】、【锦乐缠】、【锦天芳】、【刷子锦】、【锦天乐】、【天乐雁】、【雁声倾】(换头)、【倾杯玉】、【小桃带芙蓉】、【桃红醉】、【双红玉】、【三字令过十二桥】、【泣秦娥】、【秦娥赛观音】、【倾杯赏芙蓉】、【倾杯赏芙蓉】(又一体)、【芙蓉满江】、【三仙序】、【醉天乐】、【渔灯插芙蓉】、【春归人未圆】等；

4. 大石调集曲有【催拍桿】；

5. 中吕官集曲有【好事近】、【四犯泣颜回】、【榴花泣】(又一体)、【榴花近】、【驻马轮台】、【驻云听】、【扑灯红】、【孩儿灯】、【渔家傲犯】、【渔灯雁】、【灯影摇红】、【银灯花】、【花六幺】、【两红灯】、【双瓦合渔灯】、【渔家醉芙蓉】、【缕金丹凤尾】、【舞霓戏千秋】、【麻婆好红绣】等；

6. 南吕官集曲有【折腰一枝花】、【大胜花】、【胜寒花】、【奈子大】、【香姐姐】、【砑鼓娘】、【引刘郎】、【太师围绣带】、【太师醉腰围】、【太师入琐窗】、【太师接学士】、【琐窗花】、【琐窗秋月】、【琐窗秋月】(又一体)、【春瓯带金莲】、【宜春绛】、【宜春序】、【阮二郎】、【学士解醒】(又一体)、【学士解溪沙】、【罗鼓令】(又一体)、【征胡遍】、【梅花郎】、【琐窗帽】、【节节令】、【懒扶归】、【懒莺儿】、【懒针醒】、【懒扶罗】、【画眉溪月琐寒郎】、【朝天懒】、【朝天懒】(又一体)、【浣溪帽】、【浣溪三脱帽】、【秋月炤东瓯】、【秋月炤东瓯】(又一体)、【令节赏金莲】、【泼帽落东瓯】、【五更香】、【二犯五更转】、【香转云】、【红衫白练】、【红白醉】、【九疑山】、

【浣溪天乐】、【春溪刘月莲】、【宜春引】、【针线窗】、【香满绣窗】、【琐窗针线】、【宜春懒绣】、【秋夜金风】、【学士醉江风】、【花落五更寒】、【泼帽入金瓯】、【六犯新音】等；

7. 黄钟宫集曲有【女子上阳台】、【绛都春影】、【团圆到老】、【画眉上海棠】、【画眉姐姐】、【画眉书锦】、【滴金楼】、【滴溜出队】、【双声催老】、【啄木鹂】（又一体）、【啄木江儿水】、【三啄鸡】、【三段滴溜】、【归朝出队】、【归朝神杖】、【黄龙醉太平】、【太平花】等；

8. 越调集曲有【番山虎】、【番山虎】（又一体）、【蛮山忆】、【亭柳带江头】、【山下夭桃】、【南楼蟾影】、【帐里多娇】、【小桃下山】、【五般韵美】、【醉过南楼】、【送别江神】等；

9. 商调集曲有【山羊转五更】（又一体）、【红叶衬红花】、【梧叶衬红花】、【梧叶堕罗袍】、【梧蓼弄金凤】、【梧蓼金罗】、【梧蓼金坡】、【清商十二音】、【梧桐枝】、【梧桐满山坡】、【金梧落五更】、【金梧落妆台】、【梧桐秋夜打琐窗】、【集贤双听莺】、【集莺郎】、【集贤伴公子】、【三犯集贤宾】、【黄莺叫集贤】、【黄莺逐山羊】、【莺猫儿】、【莺猫儿】（又一体）、【双文弄】、【四犯黄莺儿】、【莺簇一金罗】、【黄莺穿皂罗】（又一体）、【黄莺玉肚儿】、【啭莺儿】、【簇林莺】、【簇林莺】（又一体）、【莺啼集御林】、【猫儿逐黄莺】、【猫儿坠梧枝】、【猫儿来拨棹】、【猫儿拖尾】等；

10. 商黄调集曲有【黄莺学画眉】（又一体）、【金衣插宫花】、【御林叫啄木】、【猫儿赶画眉】、【二郎试画眉】、【集贤观黄龙】、【啼莺捎啄木】、【猫儿戏狮子】、【御林转出队】等；

11. 双调集曲有【锦堂姐】、【公子醉东风】、【锁顺枝】、【孝白歌】等；

12. 仙吕入双调集曲有【桂花遍南枝】（又一体）、【桂月锁南枝】、【淘金令】（又一体）、【金柳娇莺】、【金段子】、【金风曲】（又一体）、【二犯江儿水】、【夜雨打梧桐】、【水金令】（又一体）、【重叠金水令】、【金蓼朝元歌】、【金马朝元令】、【三月上海棠】、【三月姐姐】、【锦香花】、【锦水棹】、【风入三松】、【风入园林】、【姐姐带五马】、【姐姐棹侥侥】、【姐姐带六么】、【姐姐寄封书】、【封书

寄姐姐】、【步步入江水】、【江水绕园林】、【园林见姐姐】、【姐姐插娇枝】、【娇枝连拨棹】、【步扶归】、【步入园林】、【园林醉海棠】、【五玉枝】、【玉枝供】(又一体)、【玉娇莺】、【玉娇海棠】、【侥侥拨棹】、【拨棹供养】、【玉幺令】、【玉供莺】、【玉莺儿】、【拨棹入江水】、【拨棹带侥侥】、【拨棹带侥侥】(又一体)、【拨棹姐姐】、【好不尽】、【三枝花】、【八仙过海】、【步月儿】、【玉桂枝】等。

沈自晋撰谱的目的之一,在于更新扩充沈璟《增定南九宫曲谱》付梓后近半个世纪传奇、散曲创作带来的曲调的变化。沈自晋曲谱在沈璟曲谱基础上新增集曲达274曲。例曲来源数量最多的是范文若传奇,共有76曲,包括《梦花酣》37曲,《勘皮靴》13曲,《鸳鸯棒》8曲,《金明池》7曲,《花筵赚》3曲,《生死夫妻》《雌雄旦》《花眉旦》《欢喜冤家》等各2曲。其中,《花眉旦》《金明池》《勘皮靴》系未刻稿,是通过沈自晋的曲谱使部分曲文得以保存。同时,沈自晋自身也是有较高艺术修养的传奇作家和鉴赏家,曲谱中取自其自身创作的《望湖亭》6曲、《耆英会》5曲、《翠屏山》2曲,还有冯梦龙改编的《新灌园记》4曲、《万事足》4曲、《风流梦》1曲,以及明末清初著名传奇作家李玉《一捧雪》《永团圆》各2曲。这些例曲都代表了从万历晚期至清顺治年间新创集曲的代表性成果。沈自晋在撰谱时,面对"词人辈出,新调剧兴"的局面,是有自己的思考的。

首先,既要"采新声",作为修订曲谱,必须"肆情搜讨",才能完整反映沈璟修谱以来曲坛变化的面貌;又要"酌收之",因为"所采新声,几愈出愈奇","尚有传奇家,好新制曲名,而目不识《中原音韵》为何物者,殊可笑。然亦间取其曲名颇佳,曲律不拗,或稍借一二字者收之"①。正因为传奇家自制新曲,有的太过随意,字句未协,音律未稳,长短未匀,难以达到"上去去上之发于恰当,阳舒阴敛之合于自然"的效果。沈自晋的眼光从沈璟曲谱关注散曲集曲转而关注剧曲集曲的变化。范文若是晚明有较大影响的传奇家,所作传奇关目

① [明]沈自晋:《重订南词全谱凡例》,蔡毅编著:《中国古典戏曲序跋汇编》(一),齐鲁书社1989年版,第38—39页。

巧妙，情节跌宕，线索绵密，语言新奇。对其的评价历来有争议，如祁彪佳在《远山堂曲品》中称赞有加，但冯梦龙却明确表示语言"雕镂"过度。范文若创调兴致极高，且喜欢在一个曲调上反复嫁接翻新。像【锦缠道】曲牌，在《梦花酣》中翻出【锦芳缠】(【锦缠道】头、【满庭芳】中、【锦缠道】尾)，在《欢喜冤家》中翻出【锦乐缠】(【锦缠道】头、【普天乐】中、【锦缠道】尾)，又翻出【锦天芳】(【锦缠道】头、【普天乐】中、【满庭芳】尾)。这种形式，在范文若传奇创作中，经常形成"一套"曲。如《梦花酣》就有 5 曲连"套"，即由【刷子锦】、【锦天乐】、【天乐雁】、【雁声倾】、【倾杯玉】(即【倾杯赏芙蓉】又一体)连续成"套"。沈自晋在【锦天乐】曲牌眉批云："此即《玉兔记》【锦缠乐】又一体。因与前后曲系一套，故录于此。下【倾杯玉】一曲亦然。"从沈自晋曲谱中看到，收录范文若新制集曲还有像仙吕调【长短嵌丫牙】、【短拍带长音】、【醉归花月红】、【醉花月红转】，羽调【莺袍间凤花】、【花犯红娘子】，正宫【刷子带天乐】、【普天两红灯】、【锦乐缠】、【锦天芳】、【刷子锦】、【锦天乐】、【天乐雁】、【雁声倾】(换头)、【倾杯玉】、【小桃带芙蓉】、【秦娥赛观音】、【倾杯赏芙蓉】(又一体)、【春归人未圆】，中吕【榴花近】、【驻马轮台】、【灯影摇红】、【银灯花】、【花六幺】、【双瓦合渔灯】、【砑鼓娘】、【引刘郎】，南吕【太师围绣带】、【太师醉腰围】、【太师入琐窗】、【琐窗秋月】、【琐窗秋月】(又一体)、【春瓯带金莲】、【宜春序】(换头)、【阮二郎】、【学士解溪沙】、【征胡遍】、【懒扶归】、【懒针醒】、【朝天懒】(又一体)、【浣溪三脱帽】、【秋月照东瓯】、【秋月照东瓯】(又一体)、【红衫白练】、【红白醉】、【浣溪天乐】，黄钟宫【啄木汀儿水】、【三啄鸡】、【红叶衬红花】，商调【三犯集贤宾】、【双文弄】、【莺簇一金罗】，商黄调【猫儿呼出队】，双调【琐顺枝】；仙吕入双调【金柳娇音】、【重叠金水令】、【金蓼朝元歌】、【金马超元令】、【三月上海棠】、【姐姐带五马】、【姐姐棹侥侥】、【姐姐插娇枝】、【娇枝连拨棹】等。从入谱的集曲规模看，范文若是晚明至清代自创新调最多的曲家之一。而沈自晋本人也对自制新曲有浓厚兴趣，谱中选有他本人的传奇《翠屏山》《望湖亭》《耆英会》和散曲中的集曲近 20 曲。沈璟、冯梦龙创作传奇、散曲也有相当数量的集曲入谱。

其次，从沈璟《南词全谱》收入集曲 180 多首，到沈自晋《南词新

谱》收入集曲近 450 首的数量上看,集曲在文人传奇、文人散曲两个领域都呈现蓬勃之势。沈自晋在《重订南词全谱凡例续记》中明确表达自己的曲学观念:"大抵冯则详于古而忽于今,予则备于今而略于古。"这里的"冯",指冯梦龙。所以他在曲谱中大量收入集曲新调,包括增加新曲牌和调换旧例曲。后者沈自晋称为以"先辈名词"和"诸家种种新裁"而充之。沈自晋首先注意到了"集曲群"这种现象,即以一至二个原曲调为中心,迁延本宫调(或犯他宫)其他曲调连缀而成的系列集曲。例如仙吕过曲【皂罗袍】和相关曲调组合出【皂袍罩黄莺】、【醉罗袍】、【罗袍带封书】、【罗袍歌】等新曲,而【醉扶归】则衍生出【醉罗歌】、【醉花云】、【醉归花月渡】、【醉归花月红】、【醉花月红转】等新曲,【解酲歌】则衍生出【解酲带甘州】、【解酲歌】、【解袍歌】、【解酲望乡】、【解封书】、【解酲姐姐】、【解酲乐】、【解酲瓯】、【解络索】等新曲。正宫过曲【锦缠道】则衍生出【锦庭乐】、【锦庭芳】、【锦芳缠】、【锦乐缠】、【锦天芳】、【锦缠乐】、【锦天乐】等新曲。南曲中有些曲牌,旋律明快流畅,活跃性强,也容易和宫内相关曲调连缀。清代戏曲家李渔在《闲情偶寄》中云:"词名之最易填者,如【皂罗袍】、【醉扶归】、【解三酲】、【步步娇】、【园林好】、【江儿水】等曲,韵脚虽多,字句虽有长短,然读者顺口,作者自能随笔,即有一二句宜作拗体,亦如诗内之古风,无才者处此,亦能免力见才。"[①]这种曲调的延展性在后来的文人创作中仍继续发酵。比如清代曲谱《九宫大成谱》中,以"皂"字打头或者有"罗袍"字样的曲调就有【皂罗香】、【古皂罗袍】、【皂罗罩金衣】、【皂旗儿】、【皂莺花】、【皂罗莺】、【罗袍带封书】、【皂袍歌】、【醉罗袍】等,曲调之间的相关性、相联性极高。

第三,对南曲集曲变化规律和特点的不断探索,也是沈自晋曲谱的特色。面对南曲犯调和集曲现象迅速扩张的局面,沈自晋在沈璟曲谱基础上"重订"《南词新谱》,必须要认真梳理文人自制新调的前因后果和基本情况,把握集曲在传奇创作中的独特作用,还原曲调原本意义。在这个曲调梳理与辨析的过程中,冯梦龙(1574—

① [清]李渔:《闲情偶寄·拗句难好》,中国戏曲研究院编:《中国古典戏曲论著集成》(七),中国戏剧出版社 1959 年版,第 41 页。

1646)起到很大作用。冯梦龙与沈璟同为苏州人,推崇沈璟在曲坛的巨擘地位曾说,"余早岁曾以《双雄》戏笔,售知于词隐先生。先生丹头秘诀,倾怀指售"①。他还倾力编撰《墨憨斋词谱》(已佚),试图订正沈璟曲谱的部分讹错,是南曲曲谱编撰的重要成果,但冯梦龙再世时并未完稿。《墨憨斋词谱》原稿对沈自晋订谱有很大影响。沈自晋接受了冯梦龙的很多具体观点和结论。比如中吕调集曲【两红灯】,注云:"旧名【渔家灯】,从冯查改。愚意此曲作者即用原名,不分注亦可。固《荆钗》是旧曲,不必辄改其名。……予今从墨憨改名【两红灯】,然中段云'见插逼勒汝身重嫁'二句,与【红芍药】原调云'孩儿历尽苦共辛'句法并查与《杀狗记》中'因甚夜叩门'句俱未对,姑从其名,未便明注。"谱主对这首集曲的稽考是严肃认真的。不仅从沈璟批注、冯梦龙曲谱注释入手,还从集曲涉及的本调在相关传奇中的使用进行查证。无法获得定性结论时,则表示存疑。南吕【二犯五更转】尾注云:"墨憨名【香绕五更】。原注前五句似犯【香遍满】,后二句似犯【贺新郎】,而《琵琶》考注,以'凭'字平声,与'几人见'句法欠协,今查冯注,以'漫字苦'二句正与《琵琶记》'也只为糟糠妇'二句相对,则末二句亦系【香遍满】无疑。从之。"这也可以看出,沈自晋考察集曲的变化情况,主要还是依剧传奇创作的实际案例来评判集曲的本调归属,在找到足够例证后结合其他曲家观点再作结论。冯梦龙《墨憨斋词谱》在沈自晋曲谱重订中起到很大作用,在曲谱中到处可见"从冯补""冯补""从冯查改""今从冯稿注明改版"等字样。但是,沈自晋对冯梦龙讹误或不确之处也给予更改调整。

第三节 清代南曲谱中的集曲研究

一、《南曲九宫正始》对犯调的重新稽考

如前所述,《南曲九宫正始》恪守"宁质毋文"原则,精选元代天历(1328—1330)至至正(1341—1368)年间"所著传奇套数,古调原

① [明]冯梦龙:《曲律序》,俞为民等编:《历代曲话汇编·明代编》(第二册),黄山书社2009年版,第2页。

文,以为章程"①:间有不足,稍取明初传奇一二补之;近代名剧名编,虽脍炙人口,也不滥收。这样,把明清时期大量传奇家自制的集曲,拒之谱外。而谱中所收集曲,大部分是元明(初)南戏及传奇使用的集曲。本谱对集曲未做特别注明,而是采用在例曲中辨析句段曲调归属的办法,标注句段原调的曲牌名称,对这类曲牌,我们作为集曲理解。另外,本谱对部分集曲在题注或尾注中做说明解释,但也有很多未做特别说明。现将《南曲九宫正始》所收录集曲罗列如下:

黄钟宫集曲有【画角序】、【画眉啄木】、【啄木鹂】、【啄木鹂】(第二格)、【绛都春犯】、【绛玉序】、【灯月交辉】、【灯月交辉】(第二格)等8曲;

正宫集曲有【破莺阵】、【破齐阵】、【朱奴插芙蓉】、【雁来红】、【雁来红】(第二格)、【二红郎】、【花郎儿】、【刷子带芙蓉】、【倾杯赏芙蓉】、【普天乐犯】、【秦娥乐】、【颜回乐】、【天灯照鱼雁】、【天灯鱼雁对芙蓉】、【雁鱼锦】、【二犯渔家傲】、【雁渔序】、【渔家喜雁灯】、【锦缠雁】、【锦缠乐】、【锦庭乐】、【锦庭乐】(第二格)、【锦庭芳】、【锦梁州】、【锦榴花】、【锦渔儿】、【锦中拍】、【锦前拍】、【锦后拍】、【三字令过十二娇】等30曲;

仙吕宫集曲有【乐安歌】、【四换头】、【四换头】(第二格)、【月云高】、【月云高】(第二格)、【二犯月儿高】、【二犯月儿高】(第二格)、【月上五更】、【月照山】、【月下佳期】、【醉归月下】、【醉花云】、【醉归花月渡】、【傍妆台犯】、【二犯傍妆台】、【掉角望乡】、【二犯掉角儿】、【甘州八犯】、【甘州歌】、【解酲带甘州】、【解酲歌】、【解袍歌】、【六花滚风前】、【桂花袍】、【一秤金】、【四时花】、【间花袍】、【一盆花】、【惜黄花】、【四时花】(第三格)等30曲;

中吕宫集曲有【金孩儿】、【花犯扑灯蛾】(共3格)、【尾犯芙蓉】、【榴花泣】、【榴花泣】(第二格)、【三花儿】、【花堤马】、【泣刷天灯】、【渔家雁】、【渔家灯】(共3格)、【渔灯花】、【三渔看花

① [清]徐于室、钮少雅:《会纂元谱南曲九宫正始凡例》,俞为民、孙蓉蓉编:《历代曲话汇编·清代编》,黄山书社2008年版,第8页。

灯】、【剔灯花】、【锦渔灯】、【山渔挂榴灯】、【驻马摘金桃】、【番马舞秋风】、【马啼花】等 18 曲；

南吕宫集曲有【折腰一枝花】、【女临江】、【临江梅】（共 2 格）、【七犯玲珑】、【九疑山】、【罗带儿】、【香风俏脸儿】、【罗江怨】（共 2 格）、【单调风云会】、【香五更】、【香五娘】、【香云转月】、【浣纱刘月莲】、【满园梧桐】、【五更香】、【五更马】、【八宝妆】、【七贤过关】、【金络索】（共 3 格）、【梁州新郎】（共 2 格）、【梁州锦序】、【梁溪刘大娘】、【六犯清音】、【绣太平】、【三十腔】、【太师垂绣带】、【醉太师】、【琐窗郎】、【琐窗乐】、【大寒花】、【奈子宜春】、【二犯狮子序】（共 2 格）、【三犯狮子序】、【红狮儿】等 34 曲；

商调集曲有【叶儿红】、【金梧歌】、【桐花满园】、【五羊裘】（共 2 格）、【猫儿出队】、【玉猫儿】、【御林莺】、【御林木】、【御黄袍】、【清商七犯】、【黄莺学画眉】、【黄莺带一封】、【四犯黄莺儿】（共 2 格）、【莺花皂】、【莺啼御林】、【莺集御林春】（共 2 格）、【二犯集贤宾】、【集莺花】、【二集贤】、【二啼莺】等 19 曲；

越调集曲有【霜蕉叶】、【忆莺儿】（共 2 格）、【忆花儿】、【黑蛮牌】、【桃花山】、【山桃红】、【山虎嵌蛮牌】（共 2 格）、【忆虎序】、【惜英台】（共 2 格）、【絮英台】、【二犯排歌】、【亭前送别】等 12 曲；

双调集曲有【南枝歌】、【南枝映水清】、【孝南枝】（共 2 格）、【孝顺儿】、【锦堂月】、【姐姐上锦堂】等 6 曲；

仙吕入双调集曲有【锦上添花】、【五韵美】、【六幺儿】、【玉儿歌】、【二犯六幺令】、【玉抱交】、【玉山供】、【海棠拘玉枝】、【雁过枝】、【玉枝供】、【供玉枝】、【海棠锦】、【海棠红】、【海棠醉】、【海棠令】、【沉醉海棠】、【东风令】、【东园林】、【古江儿水】、【金罗红叶儿】、【五马渡江南】、【金水令】、【二犯江儿水】（共 2 格）、【江头金桂】、【四犯江儿水】、【金风曲】、【罗鼓令】（共 2 格）、【风云会四朝元】、【柳摇金】、【风送娇音】、【犯衮】、【犯朝】、【犯欢】（共 2 格）、【犯声】等 34 曲；

正宫调近词集曲有【薄媚衮罗袍】、【雁过锦】、【摊破雁过灯】、【摊破锦缠雁】等 4 曲；

仙吕调近词集曲有【醉雁儿】、【双雁儿】、【喜渔灯】等3曲；

中吕调近词集曲有【红狮儿】（共2格）1曲；

南吕调近词集曲有【驻马击梧桐】、【二梧桐】、【二犯击梧桐】、【搅群羊】、【二仙插芙蓉】等5曲；

越调近词集曲有【沙雁拣南枝】1曲；

小石调近词集曲有【双煞】（共3格）、【两情煞】等2曲；

高平调引子集曲有【玉女卷珠帘】、【珠帘遮玉女】等2曲；

高平调过曲集曲有【锦腰儿】、【五样锦】、【五团花】、【十样锦】、【十二时】、【十二红】、【巫山十二峰】等7曲。

《九宫正始》集曲收录有哪些特点呢？

第一，对集曲命名，一直使用"犯调"的称谓。在曲例的眉批、尾注中，大量使用某调犯某调的说明和解释，并明确这种由两种以上同宫调（也有不同）曲牌句段组合而成的新曲调叫犯调。由于本谱采用了与蒋孝、沈璟、沈自晋三谱完全不同的表达方式，即不像沈璟、沈自晋曲谱那样在曲牌下注明"新增""新入"等字样，而是以分列曲句句段注明曲牌的方式，标示这是一种新的曲调。从本谱犯调辑录情况看，犯调主要存在于套曲的过曲当中，但少数宫调的引子也有犯调存在。按照谱主钮少雅的理解，所谓犯调，是新调在组合过程中"犯"某调的体制曰"犯"，即新调"犯"本调产生的新曲。如黄钟宫【绛都春序】注云"此调之合头而犯【疏影】，乃元谱之原题"，正宫【天灯照渔雁】注云"据此'自小'四句而犯《李勉》格【渔家傲】"，仙吕过曲【四换头】尾注，有"此【四换头】之总题，及各调所犯，皆元谱原规"云云。或者是新曲使用的句段所对应的曲牌，也叫"犯"，如仙吕过曲【二犯傍妆台】，由【傍妆台】、【八声甘州】、【掉角儿】、【傍妆台】缀成，尾注有"此所犯之【掉角儿】，时谱讹为【皂罗袍】"，等等。

第二，注重犯调的溯源，寻找元谱原格。《九宫正始》是与蒋孝、沈璟、沈自晋三谱完全不同的视角考察犯调的形成和演化，始终从元词中寻找犯调源头，这是对南曲犯调的一次认真清理，其思路符合作者一贯遵循"古体原文"准则的撰谱理念。比如本曲第一首犯调黄钟宫【画角序】，例曲选自明传奇《明珠记》。尾注批评文人受

《琵琶记》《寻亲记》误导,认为"统作【狮子序】本调",对照宋元传奇《张协状元》,【狮子序】本调与本曲无涉。仙吕宫过曲【四换头】,尾注云"此【四换头】之总题,及各调所犯,皆《元谱》原规,后至明初陈大声之'惊一叶坠井'亦仿此体";正宫过曲【天灯鱼雁对芙蓉】,例曲选自明散套《云雨阻巫峡》,尾注云"今此本调之【天灯鱼雁对芙蓉】,乃古本之原题也,《时谱》何至不审,误作【山渔灯犯】?"仙吕调过曲【掉角望乡】,由【掉角儿】、【望吾乡】缀成,眉批云:"元词尽有此体,但多见于犯调,陈大声《凤儿》套亦仿。"我们注意到《九宫正始》经常使用"本调"这个词。本调是相对于犯调而言,沈璟在《南曲全谱》也常用。如【孝顺歌】尾注云:"此【孝顺歌】本调也……今人知有【孝南枝】而不知此本调。"【孝南枝】是由【孝顺歌】和【锁南枝】集成的犯调。《九宫大成》录黄钟宫集曲【灯月交辉】第二格,注云"【玩仙灯】第二、第四句变,但此句法多用于犯调,本调罕有之";南吕集曲【三犯狮子序】尾注云"此调今人无不谓其为【狮子序】,本调冤哉"。可见钮少雅基本上也是把犯调与本调对称的。

 《九宫正始》立足于从原调、原词寻找犯调源头,把不符合古体本调的曲段、曲句作为界定犯调的基本标准。在曲谱中,有许多作者认为已经成为曲调范式的句格、词格。如黄钟宫【啄木鹂】,由【啄木儿】、【黄莺儿】组合而成。尾注云"此【黄莺儿】《蔡伯喈》体",也就是说,【黄莺儿】在《蔡伯喈》中的使用方式,已成为稳定范型,可以成为新曲所"犯"曲型。在曲谱眉批、尾注中,到处可见"《王十朋》体""《蔡伯喈》体""《王焕》体""《刘智远》体""《拜月亭》格"等提法。根据古体原文的思路,《九宫正始》厘清了蒋谱、二沈曲谱在犯调方面不深入、不具体或者无法理清来龙去脉的曲调。像南吕调近词中的【二仙插芙蓉】,由【芙蓉花】、【十三调双调·水仙子】、【黄钟宫·水仙子】和【芙蓉花】组合而成,例曲选自明人改本传奇《冻苏秦》。此犯调一名【映水芙蓉】,俗名【水仙子半插玉芙蓉】,尾注指出"此调曰【二仙插芙蓉】,乃古本原题。今蒋谱不惟不知【芙蓉花】,且又不识双调亦有【水仙子】,故误题作【梧桐半折芙蓉花】,遗却【水仙子】一调耳",并从古本正之。钮少雅撰谱的基本指导思想,是以宋元人在剧曲、散曲中使用曲调的格律作为本调,并以此为标准来规范曲律

和衡估新的曲调。比如黄钟宫过曲【啄木儿】(第二格),题下注云"此系古格,元调最多",在尾注又云:"《元谱》及蒋谱【啄木儿】及【三段子】皆收《西厢》格为正体,后被沈谱以《琵琶》格易去之,致今人罕识之也。"这是说,元谱、蒋谱都是收元人《西厢记》例曲为正体,沈璟改换例曲为《琵琶记》,不能体现这两首曲调的原初意义,失去本调的最初体式。这给后人带来认识上的偏差和混乱,特别是在集曲的溯源上容易造成迷失。

第三,《九宫正始》认为,犯调一般是新曲调对本调的模拟和创新,不存在犯调基础上的再"犯"。例如正宫过曲【雁渔序】注云:"此调蒋、沈二谱皆曰【二犯渔家灯】,据【渔家灯】即犯调矣,何又有他犯乎?"《九宫正始》还就用数字标示若干"犯"的形式提出见解。因为按照王骥德在《曲律》中的解释,"有八犯而为【八宝妆】,九犯而为【九疑山】,十犯而为【十样锦】,十二犯而为【十二红】,十六犯而为【一秤金】,三十犯而为【三十腔】"①的命名法,但其实并非完全如此。仙吕调过曲【甘州八犯】由【八声甘州】、【解三酲】、【一盆花】、【四边静】、【八声甘州】5个曲调的曲句组合而成,尾注云"此【解三酲】、【一盆花】、【四边静】,一调恰共八数,故名【甘州八犯】耳。此义即如《拜月亭》之【四犯黄莺儿】,其前后皆【黄莺儿】,腹中仅犯【四边静】一句,即称四犯也";同样仙吕宫集曲【六花衮风前】,尾注云"此调今俗名曰【九回肠】,盖因首词有【解三酲】,腹中乃【三学士】,束处错谓是【急三枪】,共得九数,故取其名"。说明前人在新调命名上是有不同的用"数"方式,并承续下来。

第四,对蒋谱、沈谱犯调集曲收录的重新审视和纠正。钮少雅对昆曲新调创制者魏良辅心存大敬,少曾亲往访之,奈魏良辅早归道山。后遇魏良辅裔派任小泉、张怀仙,"晨夕研磨,继以岁月"。偶访得海内遗书元人《九宫十三调词谱》,如获至宝,遂不满蒋、沈二公曲谱"多从坊本创自曲谱,致尔后学无所考订"②,在《九宫正始》中,

① [明]王骥德《曲律·论调名第三》,中国戏曲研究院编:《中国古典戏曲论著集成》(四),中国戏剧出版社1959年版,第58页。

② [清]钮少雅:《南曲九宫正始自序》,俞为民、孙蓉蓉编:《历代曲话汇编·清代编》,黄山书社2008年版,第974页。

对蒋谱，特别是沈谱做了认真考订，包括纠错、澄清、补充、详辨等。这些成果或者观点，在集曲考察上也反映出来。比如正宫【二犯渔家傲】系【雁过声】（换头）、【渔家傲】、【小桃红】、【雁过声】组合而成，例曲选自元传奇《蔡伯喈》。针对蒋谱、沈谱均对此调语焉不详，《九宫正始》尾注云："此调按蒋、沈二谱之总题虽亦【二犯渔家傲】，但不分题析调，致今人无识其详耳……余今试从古本备详于此，观者万勿哂之。然此【小桃红】非越调【小桃红】，即本宫之【小桃红】耳。比如元传奇《李玉梅》此调此三句曰'愁云怨雨羞花貌，精神不似当初好，燕来莺去无消耗'。据此可知本曲必以'被亲强来，被君强官'为读，下截乃'赴选场为议郎'成句。若此，其文理、宫调、句律、腔板皆合矣。"这是钮少雅根据元传奇用曲实际来分析引正曲调格律的基本思路。再比如纠正沈璟认识上的偏差问题，《九宫正始》也有案例。中吕宫过曲【泣刷天灯】，是由【泣颜回】、【刷子序】、【剔银灯】、【普天乐】连缀而成的集曲。沈谱在曲谱中将其著录说，旧谱及旧戏曲皆无此调，惟蒋谱中有"东野翠烟消"一曲旧题【好事近】，实则【泣颜回】，并认为【泣颜回】既有本名，就不必别名为【好事近】。而钮少雅认为此论未必准确，他在【泣刷天灯】尾注云："按元人凡遇承应之词，如用【泣颜回】调者，必易名为【好事近】，盖讳其名耳，然实无【好事近】本调也，今何得以此曲当之？"言下之意，【泣颜回】、【好事近】是两个实际存在的曲牌，但在有的场合，讳"泣"字不雅，用【泣颜回】调时，将调名改为【好事近】。这个解释是令人信服的。另外，像南吕集曲【七犯玲珑】、南吕集曲【香五更】、南吕集曲【金络索】（第二格）、（第三格）、商调集曲【四犯黄莺儿】、商调集曲【莺啼御林】、商调集曲【莺集御林春】、仙吕入双调集曲【二犯江儿水】等，《九宫正始》在注释中都有对沈璟原谱的解释做出修正、澄清，或者进一步辨析、改进。

二、《新编南词定律》对集曲的明确分类

如前所述，成书于清康熙五十九年（1720）的《南词定律》，在撰谱体例上与前面诸谱有很大不同。它不再使用引子、过曲、近词、慢词的分类方式，而是用引子、过曲、犯调的分类方式归类所列曲调，在曲谱中第一次将集曲（犯调）单独集中归类。全谱共收录572体，

655曲(据《南词定律·总目录》统计)。其中,

　　黄钟犯调有【绛都春影】、【霓裳六序】、【花月围京兆】、【花眉月】、【出队神杖】、【出队滴溜】、【出队猫儿】、【神杖滴溜】、【神杖双声】、【画眉上海棠】、【画眉姐姐】、【画眉临镜】、【画眉昼锦】、【画眉带一封】、【画眉穿花】、【羽衣二叠】、【滴溜神杖】、【滴莺儿】、【滴罗歌】、【鲍老节】、【滴金楼】、【双声滴】、【双声催】、【双声台】、【啄木歌】、【啄木鹏】、【啄木叫画眉】、【啄木宾】、【啄木江水】、【啄木三鹏】、【三啄鸡】、【三段催】、【三段滴溜】、【三老节节高】、【归朝出队】、【归朝神杖】、【黄龙醉太平】、【黄龙捧灯月】、【黄龙探春灯】、【黄狮子】、【金龙滚】、【玉绛画眉序】、【喜渔灯】、【三灯并照】、【仙灯引京兆】等45曲;

　　正官犯调有【刷子锦】、【刷子乐】、【刷子带芙蓉】、【芙蓉乐】、【芙蓉灯】、【芙蓉红】、【芙蓉满江】、【芙蓉坠猫儿】、【锦天乐】、【锦芙蓉】、【锦梁州】、【锦庭芳】、【锦庭乐】、【锦天芳】、【锦乐缠】、【锦芳缠】、【羽衣三叠】、【三十腔】、【普天锦】、【普天芙蓉】、【乐颜回】、【天边雁】、【普门大士】、【普天两红灯】、【普天红】、【倾杯赏芙蓉】、【杯底庆长生】、【朱奴带锦缠】、【朱奴剔银灯】、【朱奴插芙蓉】、【两红雁】、【雁声倾】、【雁声乐】、【雁过江】、【雁灯锦】、【雁过芙蓉】、【雁渔锦】、【塞鸿第一灯】、【摊破锦声】、【五色丝】、【白乐天九歌】、【醉宜春】、【醉天乐】、【醉太师】、【太平小醉】、【雁来红】、【沙雁拣南枝】、【渔灯插芙蓉】、【春归人月圆】、【三撮令】、【四边芙蓉】、【小桃拍】、【四时八种花】、【双红嵌芙蓉】、【小玉醉】、【秦娥赛观音】等56曲;

　　仙吕宫犯调有【二犯傍妆台】、【妆台望乡】、【妆台带甘歌】、【临镜解罗袍】、【二犯桂枝香】、【桂坡羊】、【罗香令】、【桂月佳期】、【香归罗袖】、【桂花遍南枝】、【桂子著罗袍】、【桂香转红马】、【桂花罗袍歌】、【桂皂傍妆台】、【一秤金】、【长短嵌丫牙】、【短拍带长音】、【醉罗歌】、【醉花云】、【醉罗袍】、【醉归月下】、【全醉半罗歌】、【醉归花月云】、【醉花月红转】、【醉归花月红上马】、【十二红】、【皂花莺】、【皂莺花】、【罗袍歌】、【皂罗鞍】、【皂

罗罩金衣】、【罗袍带封书】、【天香满罗袖】、【甘州歌】、【甘州解醒】、【甘州八犯】、【八仙会蓬海】、【解醒歌】、【解袍歌】、【解封书】、【解醒乐】、【解醒瓯】、【解醒望乡】、【解醒芙蓉】、【解醒姐姐】、【解醒带甘州】、【解醒画眉子】、【九回肠】、【二犯掉角儿】、【掉角望乡】、【望乡歌】、【三犯月儿高】、【月云高】、【月照山】、【云锁月】、【月下佳期】、【月上五更】、【月转红上马】、【月夜渡江归】、【梅花郎】、【光葫芦】、【光夜月】、【葫芦歌】、【一封罗】、【一封歌】、【一封莺】、【书寄甘州】、【一封河蟹】、【封书寄姐姐】、【春絮似江云】、【安乐歌】、【一片锦】、【风入三松】、【风入园林】、【风送娇音】、【双节高】等76曲；

大石调犯调有【观音水月】、【催拍银灯】、【催拍棹】等3曲；

中吕调犯调有【尾犯芙蓉】、【尾犯锦】、【尾犯灯】、【尾渔灯】、【好事近】、【泣银灯】、【四犯泣颜回】、【榴花泣】、【石榴灯】、【花尾雁】、【榴花马】、【榴花三和】、【榴子雁声】、【石榴刷子乐】、【石榴挂红灯】、【石榴两银灯】、【石榴挂渔灯】、【千秋舞霓裳】、【芍药挂雁灯】、【孩儿带芍药】、【金孩儿】、【缕金丹凤尾】、【缕金嵌孩儿】、【渔家灯】、【渔家雁】、【两渔听雁】、【渔家醉芙蓉】、【银灯红】、【灯影摇红】、【银灯照锦花】、【银灯照芙蓉】、【花六幺】、【麻婆穿绣鞋】、【麻婆好绣鞋】、【霓裳戏舞千秋岁】、【马蹄花】、【金马乐】、【驻马泣】、【倚马待风云】、【驻马摘金桃】、【驻马听黄莺】、【驻马古轮台】、【番马舞秋风】、【驻云听】、【扑灯红】、【两红灯】、【九品莲】、【双瓦合渔灯】、【团圆同到老】等49曲；

南吕调犯调有【梁州新郎】、【梁州锦序】、【梁溪刘大娘】、【六奏清音】、【新郎扶雁飞】、【节节令】、【节节金莲】、【大节高】、【大胜花】、【大胜棹】、【胜寒花】、【乐琐窗】、【单调风云会】、【奈子宜春】、【奈子乐】、【奈子乐琐窗】、【花落五更寒】、【觅花郎】、【琐窗郎】、【琐窗花】、【琐窗帽】、【琐窗绣】、【寒窗解醒】、【寒窗秋月】、【宜春乐】、【宜春引】、【宜春序】、【宜春绛】、【宜画儿】、【宜春琐窗】、【春瓯带金莲】、【春溪刘月莲】、【学士解醒】、【学士解溪沙】、【学士醉江风】、【绣太平】、【绣带宜春】、【绣带引】、【锈针线】、【带醉行春】、【十样锦】、【太师令】、【太师垂绣带】、【太

围绣带】、【太师解绣带】、【太师醉腰围】、【太师入琐窗】、【太师见学士】、【浣溪令】、【浣溪莲】、【浣溪箱】、【浣溪乐】、【浣溪天乐】、【浣溪帽】、【浣溪三士帽】、【浣溪刘月莲】、【秋莲子】、【秋夜月】、【秋月照东瓯】、【秋夜金风】、【金莲带东瓯】、【东瓯莲】、【令节赏金莲】、【泼帽落东瓯】、【泼帽金瓯】、【香姐姐】、【香南枝】、【香娇枝】、【大看灯】、【迓鼓娘】、【罗鼓令】、【罗江怨】、【罗江月】、【罗带儿】、【二犯香罗带】、【七犯玲珑】、【九疑山】、【香遍五更】、【香满绣窗】、【香转云】、【遍满五更香】、【懒扶归】、【懒莺儿】、【懒针线】、【懒针酲】、【画眉溪月琐窗郎】、【画眉醉罗袍】、【五更香】、【五更马】、【五更歌】、【红衫系白练】、【红白醉】、【太平花】、【七贤过关】、【朝天画眉】、【朝天红】、【犯胡遍】、【三仙序】、【九重春】、【巫山十二峰】、【金灯蛾】、【引刘郎】、【阮二郎】等 103 曲；

双调犯调有【锦堂月】、【锦棠姐姐】、【昼锦画眉】、【锦棠集贤宾】、【醉侥侥】、【公子醉东风】、【步扶归】、【步月儿】、【步步入江水】、【步入园林】、【令步东风】、【沉醉海棠】、【沉醉姐姐】、【东风吹江水】、【园林沉醉】、【园林江水】、【园林见姐姐】、【园林醉海棠】、【园林带侥侥】、【园林柳】、【九华灯】、【江水绕园林】、【江水拨棹】、【供养海棠】、【五双玉】、【五玉枝】、【五枝供】、【五羊供月】、【供养江水】、【五枝供海棠】、【五月红楼送玉人】、【玉枝供】、【玉枝林】、【玉娇莺】、【玉雁子】、【玉娇娘】、【娇海棠】、【娇枝拨棹】、【玉枝顺水】、【玉枝带六幺】、【玉肚枝】、【玉山颓】、【玉肚莺】、【玉桂枝】、【玉供莺】、【双玉供】、【玉幺令】、【玉胞金娥】、【姐姐插娇枝】、【姐姐插海棠】、【好玉供海棠】、【姐姐带侥侥】、【姐姐棹侥侥】、【姐姐拨棹】、【姐姐带五马】、【姐姐带六幺】、【姐姐寄封书】、【好不尽】、【侥侥拨棹】、【侥侥鲍老】、【二犯侥侥令】、【六幺姐儿】、【六宫花】、【六幺江水】、【九曲河】、【海棠令】、【海棠锦】、【海棠沉醉】、【月上园林】、【海棠醉公子】、【月上古江】、【三枝花】、【三月姐姐】、【三月上海棠】、【拨棹入江水】、【拨棹带侥侥】、【川姐姐】、【拨神杖】、【拨棹供养】、【双棹入江泛金风】、【玉环清江引】、【清南枝】、【锦水棹】、【江头金桂】、【二犯江

儿水】、【风云会四朝元】、【五马四块金】、【五马摇金】、【水金令】、【金风曲】、【金水令】、【重叠金水令】、【淘金令】、【金马朝元令】、【金柳娇莺】、【金三段】、【金水柳】、【金云令】、【金江风】、【朝金罗鼓令】、【金蓼朝元歌】、【孝南枝】、【孝顺儿】、【孝金歌】、【南枝金桂】、【南江风】、【锁顺枝】、【南枝映水清】等108曲；

商调犯调有【字字啼春色】、【鹊篥望乡台】、【二贤宾】、【二莺儿】、【二啼莺】、【二郎抱公子】、【二郎试画眉】、【集贤降黄龙】、【集贤听画眉】、【集贤醉公子】、【集莺花】、【集贤郎】、【集莺郎】、【集贤听黄莺】、【集贤双听莺】、【莺啼春色】、【莺莺儿】、【莺集御林】、【莺啼御林】、【莺集御林春】、【啼莺唤啄木】、【莺集园林二月花】、【莺花皂】、【公子集贤宾】、【四犯黄莺儿】、【莺啄罗】、【双文弄】、【黄莺玉罗袍】、【公子穿皂袍】、【金衣间皂袍】、【黄玉莺儿】、【金衣芙蓉】、【莺入御林】、【黄猫儿】、【黄莺叫山羊】、【黄莺带一封】、【莺袍间凤花】、【黄莺学画眉】、【金衣插宫花】、【山外娇音啼柳枝】、【公子御林书花袍】、【御袍黄】、【御林莺】、【御林出队】、【御林啄木】、【御林赏皂袍】、【林间三巧音】、【御林花木集贤宾】、【清商七犯】、【啭莺儿】、【林莺泣榴红】、【猫儿逐黄莺】、【猫儿坠梧枝】、【猫儿坠玉枝】、【猫儿戏芙蓉】、【猫儿戏桐花】、【猫儿赶画眉】、【猫儿戏狮子】、【猫儿出队】、【双猫出队】、【猫儿拨棹】、【猫儿节节高】、【猫儿拖尾】、【山羊转五更】、【山羊嵌五更】、【二犯山坡羊】、【十二红】、【花莺皂】、【水红梧叶】、【梧桐枝】、【金井水红花】、【夜雨打梧桐】、【梧叶衬红花】、【梧叶入江水】、【梧叶覆罗袍】、【梧蓼摇金凤】、【梧蓼摇金坡】、【梧蓼水销香】、【清商十二音】、【梧桐满山坡】、【梧桐花结子】、【梧桐坠五更】、【梧桐秋月上寒窗】、【六宫春】、【金络索】、【梧坡羊】、【金瓯解酲】、【金梧落五更】、【金梧落妆台】、【金梧系山羊】、【梧桐秋水桂枝香】、【七贤过关】、【八宝妆】、【红叶衬红花】、【步金莲】等95曲；

羽调犯调有【花丛道和】、【花覆红娘子】、【四季盆花灯】、【金钗十二行】、【凤钗花络索】、【庆丰歌】、【庆丰乡】、【马鞍歌】、【马鞍带皂罗】、【道和排歌】、【二犯排歌】等11曲；

第十三章　明清曲谱中的集曲现象研究

越调犯调有【桃花山】、【山桃红】、【山下夭桃】、【山虎带蛮牌】、【山虎嵌蛮牌】、【下山多麻楷】、【下山遇多娇】、【山桃竹柳四多娇】、【忆虎序】、【五般韵美】、【蛮山忆】、【蛮牌带宝蟾】、【送江神】、【别系心】、【江头带蛮牌】、【忆莺儿】、【忆梨花】、【英台惜奴娇】、【亭前送别】、【帐里多娇】、【醉过南楼】、【引宫花】、【南楼蟾影】等 23 曲。

综上，各宫调集曲（犯调）从多到少，依序为双调 109 曲、南吕调 103 曲、商调 95 曲、仙吕宫 76 曲、正宫 56 曲、中吕调 49 曲、黄钟宫 45 曲、越调 28 曲、羽调 11 曲、大石调 3 曲。如前所述，《南词定律》在集曲收录上的最大特点，是在每一宫调的引子、过曲后专列犯调，将该宫调犯调统一收录。也就是说，撰谱人事先对曲调进行认知辨别，确属犯调者统一归类。《新编南词定律凡例》第十五条云：

> 凡诸谱犯调之曲，或各宫互犯，或本宫合犯，细查诸谱，不无异同。且其定句间或参差，或犯同而名不同者，诸论不齐，各相矛盾，难以定准。今以正体之句详定，则其所犯集曲几句，亦定准矣。其有向来皆为正体，后或穿凿改为犯调者，而不知词曲相同之句读颇多，如【宜春令】首二句，与【啄木儿】、【浣溪沙】相似，岂当作犯曲耶？今查系正体者，不必强为犯调而画蛇添足也。其合调者存之，不合者悉删去。①

由此可见，吕士雄等馆阁臣工对诸谱关于犯调鉴别情况是不满意的。因为诸谱对犯调的鉴别难以有统一的标准，以至于互相矛盾，难以定准。特别是有些撰谱者，把正体穿凿为犯调，给曲调的定性带来很大混乱。之所以出错，是很多曲调的句段字数、格律相同或相似，容易造成犯调的误认。本谱认为，"以正体之句详定所犯"，合调者存，不合者删，以减少犯调辨析上的混乱。而本谱在集曲收

① ［清］吕士雄等：《新编南词定律凡例》，《续修四库全书》第 1751—1753 册，上海古籍出版社 2002 年版，卷首第 46 页。

录上也有独到的视角和成就。

一是对晚明及清代传奇作家在传奇创作中使用犯调情况进行更为全面的考察。本谱收录明代临川汤显祖传奇《牡丹亭》新制和使用犯调31曲，收录明代苏州范文若传奇《梦花酣》新制和使用犯调有24曲、《鸳鸯棒》有8曲、《金明池》8曲、《勘皮靴》9曲，明代苏州沈自晋传奇《望湖亭》新制和使用犯调6曲、《耆英会》3曲、《翠屏山》2曲，清代吴县袁于令《鹔鹴裘》新制和使用犯调2曲，再如清代宜兴吴炳《绿牡丹》4曲，清代吴县李玉《一捧雪》5曲、《永团圆》5曲、《占花魁》1曲、《清忠谱》3曲、《人兽关》1曲，清代浙江兰溪李渔《奈何天》所用犯调1曲、《巧团圆》1曲、《意中缘》1曲，清代苏州张大复（张彝宣）《海潮音》犯调5曲，《如是观》4曲、《芭蕉井》3曲，清代钱塘洪昇《长生殿》8曲。还有像《风流配》《秣陵春》《麒麟阁》《女状元》《风流院》《蟾宫会》《獭镜缘》《宝妆亭》《百炼金》《双卺缘》《闹花灯》《梅花楼》《广寒香》《一诺媒》《双蝴蝶》《再生缘》《瑞霓罗》《状元旗》《广陵仙》《燕子楼》《闹乌江》《吉庆图》《双雄梦》《丹晶坠》等当下传奇均有使用犯调的情况，也一并收录。当然，《南词定律》编纂者没有忘记宋元南戏、明初传奇使用犯调的情况，本谱既有南戏及其改本像《江流》《卧冰》《荆钗》《琵琶》《拜月》《金印》《白兔》《孟姜女》《孟月梅》等明人改本，也有文人创作传奇像《千金记》《宝剑记》《双忠记》《纲常记》《彩楼记》《还带记》《西厢记》《连环记》《彩毫记》《蕉帕记》《凿井记》《邯郸记》《南柯记》以及大量的文人散曲中使用的犯调。从《南词定律》关注传奇新制或者使用犯调情况看，纂谱者已经关注到传奇在舞台的演出盛况。康熙五十九年（1720）雍亲王胤禛以"穀旦主人"身份为该谱撰序时，即不满"操觚者不屑与梨园共议，而梨园中又无能捉笔成文"的局面，幸而该谱撰谱臣工中，"谙于律审于音"者汇聚斟酌，并特别重视传奇的"梨园成戏"。特别是当时演出中的"热戏"，尤为本谱所重。汤显祖的《牡丹亭》在清代宫廷演出记载颇多，称为宫廷庆典、时令演剧、后宫消遣的重要承应戏，而官绅商贾的家班和堂会也是首屈一指的"热戏"。尽管对汤显祖传奇"失律"的指责贯穿晚明至清中叶，但并不能消退梨园的热情。范文若的传奇《梦花酣》系模拟《牡丹亭》情节而作，也演才子佳

人幽梦还魂之事，也是清初昆曲舞台"热戏"。所以，同样是集曲，但《南词定律》关注的曲目就与以前曲谱有很大不同。

二是对犯调所犯本调的订正更加明确，所犯句式句位的考订更加精准。由于该谱把犯调统一归类，意味着撰谱人已经稽考审定某一曲调为犯调。从《凡例》可以看出，撰谱人对犯调的辨析态度鲜明，以正体为标准稽考曲调，是正则正，对模棱两可、无法定准的曲调则删除，入谱曲调非正即犯。《南词定律》对所有曲调谱有工尺、点板，并对收鼻音字、闭口字、衬字另外加注。而对犯调，还标注所犯本调的句式句位。比如黄钟犯调【霓裳六序】，标注有【绛都春序】首至四、【玉漏迟序】五至末、【尾犯序】(换头)首至三、【念奴娇序】三至七、【梁州序】八至合、【河传序】合至末；再如黄钟犯调【花月围京兆】，标注有【赏宫花】首至二、【京兆序】三至合、【月上海棠】合、【赏宫花】合至末。最长的犯调要数正宫犯调【三十腔】，涉及【锦缠道】等30首本调，在谱中分为四段，依序列出30首本调在犯调的位置，其尾注云："此曲所犯最杂，亦甚牵强。又有以【二郎神】起者，所犯之曲，与此曲全然不同。此曲犹为少顺，姑录于此，以备一览。"尽管撰谱御臣也认为是"所犯最杂亦甚牵强"的集曲，但还是确认其犯调身份，说明谱主对犯调的考订是严谨耐心的。《南词定律》尾注中，有很多注释都是对所犯曲调本调的考核审定。像黄钟犯调【花月围京兆】，尾注云"此曲所犯之【京兆序】即【画眉序】"；黄钟犯调【画眉临镜】，尾注云"此曲所犯【临镜序】即【傍妆台】"；黄钟犯调【羽衣二叠】系洪昇《长生殿》首创之集曲，尾注云"此曲所犯之【乌衣令】即【皂罗袍】，【升平乐】即【醉太平】，【素带儿】即【白练序】，【应时明近】即【鹅鸭满船渡】"；正宫犯调【芙蓉红】，尾注云"此曲所犯之【红娘子】即【朱奴儿】"；正宫犯调【羽衣三叠】尾注云"此曲所犯之【四块玉】即【普天乐】，【罗敷令】即【麻婆子】，【滚绣球】即【越恁好】"；正宫犯调【白乐天九歌】尾注云"此曲所犯之【升平乐】即【醉太平】"；仙吕犯调【甘州八犯】尾注云"此曲所犯之【莺踏花】即【桃红菊】"；仙吕犯调【一封河蟹】尾注云"此曲所犯之【大河蟹】即【胜葫芦】"；中吕犯调【榴花三和】尾注云"此曲所犯之【杏坛三操】即【泣颜回】"；双调犯调【九曲河】尾注云"此曲所犯之【双斗鸡】即【滴溜子】"；等等。从纂谱

者对曲牌名称不断的注释中,可以发现随着曲调在文人曲师手中的应用,不仅乐音会有调整和变化,而且名称都会发生改变,这都需要纂谱者在梳理过程中认真辨析。

三是尽管《南词定律》对犯调的筛选和鉴定十分谨慎,以求准确,但由于集曲是文人骚客在传奇创作中逞才肆情的一种方式,不守规矩、肆意为之的现象不可避免;又由于各种旧谱著录情况不能统一,所以对集曲辨析还是存在很大困难。这些疑惑在曲牌注释中都有所反映。像正宫犯调【三撮令】,由【三字令】、【一撮棹】、【三字令】连缀而成,曲谱尾注云:"此曲钮谱为【三字令过十二桥】,非也。"《九宫正始》正宫过曲有【三字令过十二娇】,由【三字令】和【十二娇】组成。题注中云:"'娇'俗或作'桥',误。"两曲调结构并不同,《定律》提出对《九宫正始》的疑惑,是指"娇""桥"之误,还是另有所指,不得而知。仙吕犯调【桂香转红马】,由【桂枝香】、【五更转】、【红叶儿】、【上马踢】组合而成,曲调系晚明崇祯年间文人马佶人在传奇《梅花楼》中首制,但曲谱注云"又以【红叶儿】作【驻云飞】,名【桂香驻五马】者",给我们提示该犯调另一种类似形态的存在。仙吕犯调【一片锦】,系由【叠字锦】、【锦上花】、【锦法经】、【一机锦】、【锦海棠】、【昼锦堂】、【字字锦】、【锦缠道】、【摊破地锦花】、【锦衣香】等10首带"锦"字的曲调组成,但在历代曲谱中收录并不完整,其尾注云:"此曲《幽闺》题为【十样锦】,沈谱收其半曲,题为【五样锦】,张谱续注后半,今依谭谱全录,然终属牵强,惟备一体耳。"为了考订该曲调的来龙去脉,纂谱者考察了沈璟、张彝宣、谭儒卿诸谱,特别是谭儒卿曲谱在《定律》的编纂中发生过重要影响,是本谱取资的重要参照。中吕犯调【春溪刘月莲】尾注云"此曲张谱删去【浣溪沙】首二句并【秋夜月】、【金莲子】二段,改名曰【春溪刘】,另成一曲"。商调犯调【集贤双听莺】尾注云"此曲别谱亦有去后之【黄莺儿】三句为【集贤莺】者,今从谭谱"。商调犯调【山外娇莺啼柳枝】,例曲选自汤显祖《牡丹亭》,尾注云:"此曲旧谱亦有为【番山虎】者。"其实,在《牡丹亭》传奇和沈自晋等曲谱中均名为【番山虎】,《南词定律》编纂者用【山外娇莺啼柳枝】则说明该曲调在流传过程中名称的变化。另像商调【金井水红花】尾注云:"此曲诸谱及作家皆为【金井水红花】,然

实全无取意,即【梧蓼金罗】之名虽为切,当然行之已久,不必返古,莫若从俗为便。"说明纂谱者尊重曲调用名习惯和流传特点,这是对的。当然,《南词定律》撰谱者对曲调爬梳过程中的疏漏也是存在的。比如中吕犯调【好事近】是一首使用已久的集曲,尾注云:"此曲旧谱及坊本皆为【好事近】,不知何所取也。又名【颜子乐】者,似为有理。如钮谱之为【泣刷天灯】,则灯字无据矣。"其实,是讳【泣颜回】之名,沈璟为之正名。沈自晋在《南词新谱》【好事近】注释中已经解释,并举证冯梦龙说"豁泣而乐,正宜名【好事近】也",《太霞新奏》即此名为例。说明因用语避讳,更【泣颜回】为【好事近】由来已久,但纂谱臣工对此曲寡闻。

附录：

20世纪以来曲谱研究论文目录选编

1. 王古鲁：《蒋孝〈旧编南九宫谱〉与沈璟〈南九宫十三调曲谱〉》，《金陵学报》，1933年第3卷第2期
2. 方问溪：《昆曲宫谱之研究》，《北平晨报》，1935年4月18日
3. 赵景深：《元代南戏剧目和佚曲的新发现——介绍张大复的〈寒山堂曲谱〉》，《复旦》（复旦大学学报），1959年第6期
4. 钱南扬：《论明清南曲谱的流派》，《南京大学学报》（人文科学版），1964年第8卷第2期
5. 钱南扬：《南曲谱研究》，《岭南学报》，1930年第1卷第4期
6. 钱南扬：《曲谱考评》，《文史杂志》，1944年第4卷第11、12期合刊
7. 钱南扬：《跋〈汇纂元谱南曲九宫正始〉》，《文史杂志》，1948年第6卷第1期
8. 蒋星煜：《关于魏良辅与〈骷髅格〉、〈浣纱记〉的几个问题》，《江西师院学报》（哲学社会科学版），1980年第2期
9. 叶长海：《沈璟曲学辩争录》，《文学遗产》，1981年第3期
10. 孙玄龄：《带过曲辨析》，《中国音乐学》，1986年第4期
11. 欧阳代发：《〈南词新谱〉的初刻时间》，《读书》，1987年第7期
12. 王钢：《记徐庆卿的〈北词谱〉》，《文史》，1988年第1期
13. 洛地：《〈太和正音谱〉著作年代疑》，《江西社会科学》，1989年第2期
14. 黄文实：《〈太和正音谱〉曲论部分与曲谱非作于同时考》，《文学遗产》，1989年第6期

15. 顾兆琳：《关于昆曲常用曲牌的建议》，《艺术百家》，1991年第1期

16. 周维培：《〈太和正音谱〉及其裔派北曲谱》，《艺术百家》，1993年第1期

17. 程华平：《明清〈牡丹亭〉曲律研究述论》，《戏剧艺术》，1993年第6期

18. 周维培：《〈南北词简谱〉与近现代戏曲格律谱》，《戏剧艺术》，1994年第1期

19. 周维培：《蒋孝与他的〈旧编南九宫谱〉——兼说陈、白二氏〈九宫〉、〈十三调〉谱目》，《艺术百家》，1994年第2期

20. 周维培：《古谱〈骷髅格〉考》，《南京大学学报》（哲学·人文科学·社会科学版），1994年第3期

21. 姚品文：《朱权的〈太和正音谱〉》，《中文自学指导》，1994年第4期

22. 周维培：《沈璟曲谱及其裔派制作》，《文学遗产》，1994年第4期

23. 郑祖襄：《〈九宫大成南北词宫谱〉词调来源辨析》，《中国音乐学》，1995年第1期

24. 吴小平：《灯前乐话——读〈九宫谱定总论〉》，《中国音乐》，1995年第2期

25. 周维培：《戏曲曲谱与唐宋乐谱关系考》，《艺术百家》，1995年第4期

26. 姚品文：《读〈明代文学批评史·朱权和《太和正音谱》〉》，《文学遗产》，1995年第6期

27. 李昌集：《关于"套数"与"带过"的几个问题——兼及当代曲体学建设的若干思考》，《扬州师院学报》（社会科学版），1996年第4期

28. 周维培：《元人〈九宫十三调词谱〉考》，《戏剧艺术》，1997年第2期

29. 褚历：《〈九宫大成南北词宫谱〉曲牌的几个艺术特征》，《交响》（西安音乐学院学报），1997年第2期

30. 刘荫柏：《朱权〈太和正音谱〉浅探》，《河北师院学报》(社会科学版)，1997年第3期

31. 黄仕忠：《〈寒山堂曲谱〉考》，《传统文化与现代化》，1997年第6期

32. 刘崇德：《〈九宫大成〉与中国古代词曲音乐》，《河北大学学报》(哲学社会科学版)，1998年第2期

33. 周维培：《曲谱研究十五年》，《古典文学知识》，1998年第2期

34. 周维培：《〈九宫正始〉与〈寒山堂曲谱〉考论》，《古籍研究》，1998年第3期

35. 陈鸿：《〈南曲谱〉阴声韵用字研究》，《福建论坛》(人文社会科学版)，1998年第3期

36. 洛地：《"腔"、"调"辨说》，《中国音乐》，1998年第4期

37. 黄仕忠：《〈九宫十三调曲谱〉考》，《中华戏曲》总第21辑，1998年刊

38. 周立波：《冯梦龙〈墨憨斋新定词谱〉考辨》，《中华戏曲》总第21辑，1998年刊

39. 赵义山：《元曲渊源研究述评》，《中国韵文学刊》，1999年第2期

40. 曹文姬：《〈南曲九宫正始〉【狮子序】曲牌的宫调归属论析》，《南京师大学报》(社会科学版)，2000年第1期

41. 李舜华：《〈九宫正始〉与〈寒山堂曲谱〉的发现与研究》，《学术研究》，2000年第10期

42. 赵义山：《元曲宫调曲牌问题研究述略》，《音乐研究》，2001年第3期

43. 曹文姬：《〈南曲九宫正始〉对曲调正、变体格式的认识》，《中华戏曲》，2002年第26期

44. 欧阳江琳：《试论明代南曲北调与北曲南腔》，《中国韵文学刊》，2002年第1期

45. 洛地：《魏良辅·汤显祖·姜白石——"曲唱"与"曲牌"的关系》，《浙江艺术职业学院学报》，2003年第1期

46. 康保成:《〈骷髅格〉的真伪与渊源新探》,《文学遗产》,2003年第2期

47. 王正来:《关于昆曲音乐的曲腔关系问题》,《艺术百家》,2004年第3期

48. 任广世:《【北骂玉郎带上小楼】及其曲牌联套源流考》,《中国韵文学刊》,2004年第3期

49. 苗怀明:《20世纪中国古代戏曲辑佚的回顾与反思》,《文学遗产》,2004年第6期

50. 解玉峰:《二十世纪戏曲文献之发现与南戏研究之进步》《文献》,2005年第1期

51. 刘明今:《沈璟〈南曲全谱〉订律的背景、取向及与昆山腔发展的关系》,《中国文学研究》(辑刊),2005年第1期

52. 俞为民:《论曲谱的产生及其完善》,《淮海工学院学报》(社会科学版),2005年第2期

53. 路应昆:《文、乐关系与词曲音乐演进》,《中国音乐学》,2005年第3期

54. 洛地:《犯》,《中国音乐》,2005年第4期

55. 解玉峰:《"歌永言":南北曲唱的根本特征》,《浙江艺术职业学院学报》,2005年第4期

56. 张宏生:《明清之际的词谱反思与词风演进》,《文艺研究》,2005年第4期

57. 许莉莉:《从曲律角度看〈中原音韵〉中声调的归纳》,《南京社会科学》,2005年第12期

58. 洛地:《"曲""唱"正议》,《戏剧艺术》,2006年第1期

59. 俞为民:《戏曲工尺谱的沿革与流变》,《戏曲研究》(第69辑),2006年第1期

60. 陈新凤:《〈纳书楹曲谱〉的记谱法与昆曲音乐》,《音乐研究》,2006年第2期

61. 李佳莲:《清张大复〈寒山堂曲谱〉考辨》,《台湾戏专学刊》,2006年第12期

62. 施向东、高航:《〈太和正音谱〉北曲谱考察——兼论周德清

"入派三声"问题》,《南开语言学刊》,2006年第2期

63. 谭雄:《对〈太古传宗〉与〈纳书楹曲谱〉中〈西厢记〉曲谱的比较研究》,《天津音乐学院学报》,2006年第2期

64. 刘召明:《从依字声行腔与南曲用韵看汤沈之争的曲学背景与论争实质》,《戏剧艺术》,2006年第3期

65. 吴新雷:《关于昆曲〈霓裳新咏谱〉的两种抄本》,《戏曲研究》(第71辑),2006年第3期

66. 吴新雷:《介绍"吟香堂"和"纳书楹"的〈牡丹亭〉清宫谱》,《中华艺术论丛》(第7辑),2007年

67. 许莉莉:《论明清时期文人曲词对南北曲曲牌定腔的影响》,《齐鲁学刊》,2007年第1期

68. 李佳莲:《从张大复〈寒山堂曲谱〉观察清初苏州地区昆腔曲律之发展与变化》,《戏曲学报》,2007年第1期

69. 郑祖襄:《"南九宫"之疑——兼述与南曲谱相关的诸问题》,《中国音乐学》,2007年第2期

70. 施德玉:《集曲体式初探》,《戏曲学报》,2007年第2期

71. 赵义山:《关于"赚"与"套"之关系的重要资料考辨及其他》,《东南大学学报》(哲学社会科学版),2007年第2期

72. 吴志武:《〈南词定律〉与〈九宫大成〉的比较研究——〈九宫大成〉曲文、曲乐材料来源考之一》,《交响》(西安音乐学院学报),2007年第4期

73. 林佳仪:《南、北曲交化下曲牌变迁之考察》,《戏曲学报》,2008年第4期

74. 林佳仪:《试论叶堂〈纳书楹四梦全谱〉宛转相就之法》,《2006第五届国际青年学者汉学会议论文集》(台北辅仁大学编辑),2007年

75. 赵天为:《曲谱中的〈牡丹亭〉》,《南京师大学报(社会科学版)》,2007年第5期

76. 林佳仪:《〈纳书楹曲谱〉之集曲作法初探》,《台湾音乐研究》,2008年第6期

77. 李惠绵:《从音韵学角度论明代昆腔度曲论之形成与建

78. 吴志武：《〈新定九宫大成南北词宫谱〉收录的元明杂剧考》，《天津音乐学院学报》，2008年第1期

79. 张仲谋：《沈璟〈古今词谱〉考索》，《文献》，2008年第1期

80. 李佳莲：《有关清初〈寒山堂曲谱〉沿革前谱之几点考察》，《戏曲研究通讯》（台湾），2008年第5期

81. 许莉莉：《论元明以来曲谱的转型》，《戏曲研究》（第76辑），2008年第2期

82. 徐欣：《【扑灯蛾】曲牌"南曲北唱"考》，《音乐艺术》（上海音乐学院学报），2008年第2期

83. 许莉莉：《明清曲论中的"本调"考释》，《兰州大学学报》（社会科学版），2008年第3期

84. 万伟成：《朱权的戏剧学体系及其评价》，《戏剧》（中央戏剧学院学报），2008年第4期

85. 高航：《〈南曲九宫正始〉入声乐字考察》，《渤海大学学报》（哲学社会科学版），2008年第5期

86. 刘崇德：《宋金曲之曲体及曲调》，《合肥师范学院学报》，2009年第5期

87. 黄思超：《论沈璟〈增定南九宫曲谱〉的集曲收录及其集曲观》，《戏曲学报》，2009年第6期

88. 修海林：《传承·传人·传谱——〈纳书楹曲谱〉"叶派唱口"的学术传承与选择》，《中央音乐学院学报》，2010年第2期

89. 李晓芹：《国图藏〈曲谱大成〉所见南戏佚曲辑述》，《文献》，2010年第2期

90. 江合友：《稀见词谱十三种解题》，《图书馆理论与实践》，2010年第3期

91. 俞为民：《曲调的产生与曲体的变异》，《南京社会科学》，2010年第12期

92. 朱夏君：《昆曲南北曲词乐关系浅论》，《戏剧艺术》，2011年第1期

93. 吕薇芬：《从北曲格律谱看词曲渊源》，《文学遗产》，2011年

第 2 期

　　94. 许建中：《戏文只曲的嬗变与发展》，《文学遗产》，2011 年第 3 期

　　95. 武晔卿：《从〈南曲九宫正始〉看元代南戏曲韵的部类》，《中国韵文学刊》，2011 年第 3 期

　　96. 石艺：《沈璟〈增定南九宫曲谱〉对南曲宫调、曲牌规范化》，《中国韵文学刊》，2011 年第 3 期

　　97. 任荣：《〈骷髅格〉真伪问题的考辨》，《中国典籍与文化》，2011 年第 3 期

　　98. 杨东甫：《〈曲谱研究〉商榷》，《阅读与写作》，2011 年第 8 期

　　99. 李佳莲：《李玉〈北词广正谱〉中"南戏北词正谬"探究》，《戏曲研究》（第 82 辑），2011 年第 1 期

　　100. 武晔卿：《〈南曲九宫正始〉所反映的南戏阴阳通叶现象辨析》，《汉语史学报》第十二辑，2012 年

　　101. 叶长海：《徐沁君先生的曲牌例话》，《扬州大学学报》（人文社会科学版），2012 年第 1 期

　　102. 解玉峰：《〈九宫大成南北词宫谱〉所收"词乐"刍议》，《天籁》（天津音乐学院学报），2012 年第 2 期

　　103. 路应昆：《小曲、曲牌辨异》，《星海音乐学院学报》，2012 年第 4 期

　　104. 李真瑜：《清初曲学典籍〈南词新谱〉的家族文化元素》，《厦门广播电视大学学报》，2012 年第 4 期

　　105. 张玄：《昆曲集曲三题——南与北、集与犯、文与乐》，《戏曲艺术》，2012 年第 4 期

　　106. 时俊静：《〈中原音韵〉"乐府三百三十五章"辨正》，《河北师范大学学报》（哲学社会科学版），2012 年第 4 期

　　107. 解玉峰：《"曲牌"本不分"南"、"北"》，《南京大学学报》（哲学·人文科学·社会科学版），2012 年第 6 期

　　108. 艾立中：《〈纳书楹曲谱〉的戏曲批评观》，《中国社会科学报》，2012 年 11 月 21 日

　　109. 俞为民：《沈璟〈南九宫十三调曲谱〉对南曲曲律的规范》，

《文化遗产》,2013年第1期

110. 王瑜瑜：《沈自晋〈古今入谱词曲总目〉的编撰及其价值》《古典文学知识》,2013年第1期

111. 杨明辉：《集曲特征之辨析》,《民族音乐》,2013年第3期

112. 石艺：《二十世纪沈璟曲学研究综述》,《榆林学院学报》,2013年第3期

113. 于广杰、王晓曦：《叶堂及其〈纳书楹曲谱〉》,《保定学院学报》,2013年第3期

114. 冯芸、周荟婷：《〈牡丹亭〉曲谱流变探析》,《文艺争鸣》,2013年第8期

115. 时俊静：《元曲曲牌的地域来源》,《戏曲研究》(第87辑),2013年第1期

116. 陈浩波：《蒋孝的生平及其著作》,《曲学》(第二卷),2014年

117. 朱夏君：《论王季烈的曲谱编订》,《曲学》(第二卷),2014年

118. 马骕：《南北曲牌宫调与管色考》,《曲学》(第二卷),2014年

119. 刘明今：《沈宠绥对昆山腔曲唱学发展的贡献》,《曲学》(第二卷),2014年

120. 吴新雷：《昆曲"俞派唱法"研究》,《曲学》(第二卷),2014年

121. 林璐：《从昆曲〈北饯〉看清宫曲谱中的【点绛唇】》,《上海戏剧》,2014年第1期

122. 许莉莉：《古调因时曲而改——论明代时尚曲作对曲牌格律及音乐的迁移》,《文学评论》,2014年第1期

123. 刘少坤：《南北曲"衬字"考论》,《戏曲艺术》,2014年第3期

124. 毋丹：《〈新编南词定律〉非第一部戏曲工尺谱考辨》,《文献》,2014年第5期

125. 马凌：《浅论沈璟对戏曲理论体系构建的探索及影响》,

《河北学刊》,2014年第6期

126. 魏洪州:《胡介祉〈南九宫谱大全〉三考》,《古籍整理研究学刊》,2014年第6期

127. 黄振林、储瑶:《"古体原文"与〈南曲九宫正始〉的曲学思维》,《戏曲艺术》,2015年第1期

128. 顾兆琳:《昆曲曲牌及套数的艺术特点和应用规律》,《曲学》(第三卷),2015年

129. 魏洪州:《胡介祉〈南九宫谱大全〉编纂考》,《文献》,2015年第2期

130. 魏洪州:《陈、白二氏〈九宫谱〉〈十三调谱〉考原》,《社会科学辑刊》,2015年第2期

131. 李俊勇、刁志平:《"宫谱"新考》,《河北大学学报》(哲学社会科学版),2015年第2期

132. 魏洪州:《"汉唐古谱"〈骷髅格〉真伪考》,《文艺评论》,2015年第2期

133. 李俊勇、杨海帆:《〈南词定律〉版本考辨》,《图书馆工作与研究》,2015年第6期

134. 张涛:《沈璟曲学"本色"论研究》,《淮海工学院学报》(人文社会科学版),2015年第8期

135. 洛地:《南北曲"衬字"辩说》,《戏曲与俗文学研究》,2016年第1期

136. 黄振林:《论〈寒山堂曲谱〉与张大复的曲学思想》,《戏曲艺术》,2016年第1期

137. 李舜华:《魏良辅的曲统说与北宋末以来音声的南北流变——从〈南词引正〉与〈曲律〉之异文说起》,《文学评论》,2016年第2期

138. 王辉斌:《沈宠绥的戏曲音律论及其影响——以其〈弦索辨讹〉〈度曲须知〉为研究的重点》,《重庆第二师范学院学报》,2016年第2期

139. 李光辉:《〈南音三籁〉在曲律学史上的价值——以沈璟〈南词全谱〉为参照》,《厦门广播电视大学学报》,2016年第2期

140. 许莉莉：《试探昆曲工尺谱的译谱"公式"及简明译法》，《中央音乐学院学报》，2016年第3期

141. 王志毅：《永昆曲牌与明清曲谱——以〈琵琶记·吃糠〉为例》，《戏剧艺术》（上海戏剧学院学报），2016年第3期

142. 赵义山：《百年问题再思考——北曲杂剧音乐体制渊源新探》，《文学评论》，2016年第4期

143. 杨伟业：《论沈璟〈南曲全谱〉对"南九宫"的首次构建》，《浙江艺术职业学院学报》，2016年第4期

144. 白宁：《唱法、口法、声口与"叶堂唱口"》，《乐府新声》（沈阳音乐学院学报），2017年第1期

145. 张玉来：《〈中原音韵〉与南曲用韵》，《汉语史与汉藏语研究》，2017年第1期

146. 俞妙兰：《昆曲曲学小讲堂——昆曲的板制》，《上海戏剧》，2017年第1期

147. 杜桂萍：《"元"的构成与明清戏曲"宗元"观念》，《求是学刊》，2017年第2期

148. 黄振林：《传统曲谱与戏曲关系研究的新思考》，《戏曲艺术》，2017年第2期

149. 蔡珊珊：《〈九宫正始〉所收〈拜月亭〉之【念佛子】曲牌格律考论》，《艺术百家》，2017年第2期

150. 朱夏君：《论汤显祖与北曲》，《中国音乐》，2017年第2期

151. 王志毅：《戏曲曲谱"凡例"之文献价值——以〈善本戏曲丛刊〉为例》，《黄钟》（武汉音乐学院学报），2017年第2期

152. 魏洪州：《〈中原音韵〉与戏曲格律谱之"宗元"表达》，《求是学刊》，2017年第2期

153. 鲍开恺：《论转型期昆曲工尺谱的特征》，《学术交流》，2017年第2期

154. 陈志勇：《沈璟及族裔与明末清初江南曲学格局的变貌》，《中南民族大学学报》（人文社会科学版），2017年第3期

155. 俞妙兰：《昆曲曲学小讲堂——昆曲的曲谱》，《上海戏剧》，2017年第4期

156. 徐明翔：《浅析〈北词广正谱〉对〈太和正音谱〉的改进》，《戏剧之家》，2017年第14期

157. 白宁：《元曲尾声考》，《曲学》（第五卷），2017年

158. 刘玮：《〈南北词简谱〉的谱式渊源及特点——兼论传统格律谱对当代新编昆剧的意义》，《戏剧艺术》，2018年第1期

159. 洪楠：《昆曲集曲正曲化考论》，《苏州教育学院学报》，2018年第1期

160. 黄振林：《沈自晋〈南词新谱〉修订与明清曲谱演进》，《戏曲艺术》，2018年第2期

161. 许建中：《元明北曲集曲的文体形态学考察》，《文学遗产》，2018年第3期

162. 黄义枢：《〈曲谱大成〉编纂问题辨疑》，《文献》，2019年第1期

163. 李健：《〈太和正音谱〉版本源流考》，《戏曲与俗文学研究》，2019年第1期

164. 杜雪：《日本内阁文库藏明刊〈太和正音谱〉考》，《戏曲与俗文学研究》，2019年第1期

165. 解玉峰：《论南北曲唱的"字腔"与"过腔"》，《艺术百家》，2019年第2期

166. 朱薇霖：《〈太古传宗〉相关问题研究》，《当代音乐》，2019年第2期

167. 黄振林：《论〈钦定曲谱〉的官修意义与曲学价值》，《戏曲艺术》，2019年第2期

168. 王阳：《晚明南曲集曲形态探究——以晚明三种选本型格律谱为研究对象》，《浙江艺术职业学院学报》，2019年第3期

169. 黄金龙：《浙图藏〈九宫谱〉版本与查继佐曲学思想考》，《文化艺术研究》，2019年第3期

170. 赵义山：《北曲杂剧音乐体制渊源再讨论》，《文艺研究》，2019年第5期

171. 许莉莉：《论明清曲谱体量剧增的主流及文化成因》，《艺术百家》，2019年第5期

172. 许莉莉：《论明清曲谱中曲牌名目的裂变》，《南大戏剧论丛》第 15 卷，2019 年

173. 杜雪：《长泽规矩也〈太和正音谱〉手校本研究》，《中国典籍与文化》，2020 年第 1 期

174. 许莉莉：《论明清曲谱对犯调曲牌名的整改》，《文学研究》，2020 年第 1 期

175. 解玉峰：《元曲调牌及宫调标示考索》，《文艺研究》，2020 年第 4 期

176. 李昌集：《当代七十年散曲研究——兼及"非主流文学"研究的面向与追问》，《文学遗产》，2020 年第 3 期

177. 黄振林：《南曲谱编纂与明清传奇概念的发生》，《戏曲艺术》，2020 年第 3 期

178. 谷曙光：《〈昆曲集净〉的编纂与昆曲曲谱的演进与创新——兼论昆净"七红八黑"说》，《戏剧》（中央戏剧学院学报），2020 年第 4 期

179. 许莉莉：《论明清曲谱中"昆板"的悄然出现》，《中国音乐》，2020 年第 4 期

180. 谭笑：《新见〈南曲全谱〉吴尚质修订本考略》，《文化遗产》，2020 年第 4 期

181. 许莉莉：《论元明清曲谱宫调体系的变迁》，《戏曲艺术》，2020 年第 4 期

182. 毋丹：《古代曲论与曲谱中"摄""则"新辨》，《戏曲艺术》，2020 年第 4 期

183. 俞妙兰：《吴梅的昆曲订谱理论与实践》，《曲学》（第七卷），2020 年

184. 邓司博：《【皂罗袍】曲牌流变研究》，《中国音乐》，2020 年第 5 期

185. 于欢：《纳书楹曲谱同名曲牌的整理与流变研究》，《北方音乐》，2020 年第 4 期

186. 许莉莉：《论明清曲谱中几部轻体量曲谱的制谱思想》，《艺术百家》，2021 年第 2 期

187. 李俊勇、刘馨盟：《叶堂〈紫钗记全谱〉有"旧本"可依》，《中国曲学研究》(第五辑)，2021 年第 1 期

188. 胡淳艳、王慧：《〈纳书楹曲谱〉笛色的百年变迁》，《文化遗产》，2021 年第 3 期

189. 张英伟：《沈璟〈南曲全谱〉宫调曲牌体系影响探析》，《对联》，2022 年第 1 期

190. 刘英波：《明清曲谱改易明人散曲问题分析——以〈南曲全谱〉〈南词新谱〉等曲谱为考察对象》，《西华师范大学学报》(哲学社会科学版)，2022 年第 2 期

191. 鲍开恺：《集成—与众—正俗：王季烈曲谱三编及其曲学思想历程》，《苏州科技大学学报》(社会科学版)，2022 年第 3 期

参考文献

一、曲谱类

1. 〔明〕蒋孝:《旧编南九宫谱》,王秋桂主编:《善本戏曲丛刊》第三辑,台湾学生书局1984年版
2. 〔明〕沈璟:《增定南九宫曲谱》,王秋桂主编:《善本戏曲丛刊》第三辑,台湾学生书局1984年版
3. 钱南扬辑:《冯梦龙墨憨斋词谱辑佚》,《汉上宧文存》,《钱南扬文集》,中华书局2009年版
4. 〔明〕沈自晋:《南词新谱》,《续修四库全书》第1747—1748册,上海古籍出版社2002年版;中国书店1985年版
5. 〔明〕沈宠绥:《弦索辨讹》,中国戏曲研究院编:《中国古典戏曲论著集成》,中国戏剧出版社1959年版
6. 〔明〕程明善:《啸余谱》,《续修四库全书》第1736册,上海古籍出版社2002年版
7. 〔清〕徐于室、钮少雅:《南曲九宫正始》,俞为民、孙蓉蓉编:《历代曲话汇编》(清代编)本,黄山书社2008年版
8. 〔清〕张彝宣:《寒山堂新定九宫十三摄南曲谱》,《续修四库全书》第1750册,上海古籍出版社2002年版
9. 〔清〕吕士雄等辑:《新编南词定律》,《续修四库全书》第1751—1753册,上海古籍出版社2002年版,刘崇德主编:《中国古代曲谱大全》第一册收录,辽海出版社2009年版
10. 〔清〕王奕清等撰:《御定曲谱》,中国书店2018年版;岳麓书社2000年版
11. 〔清〕胡介祉:《南九宫谱大全》(残稿本),国家图书馆藏本
12. 〔清〕无名氏:《曲谱大成》(郑藏本),国家图书馆藏本

13. ［清］无名氏：《曲谱大成》（孔德本），首都图书馆藏本

14. ［清］无名氏：《曲谱大成》（傅藏本），中国艺术研究院戏曲研究所资料室

15. ［清］李玉等撰：《北词广正谱》，王秋桂主编：《善本戏曲丛刊》第六辑，台湾学生书局1987年版

16. ［清］周祥钰、邓金生辑：《新定九宫大成南北词宫谱》，《续修四库全书》：第1753—1756册；上海古籍出版社2002年版；王秋桂主编：《善本戏曲丛刊》第六辑，台湾学生书局1987年版，刘崇德主编：《中国古代曲谱大全》第二、三册收录，辽海出版社2009年版

17. ［清］叶堂编撰：《纳书楹曲谱》，王秋桂主编：《善本戏曲丛刊》第六辑，台湾学生书局1987年版

18. ［清］冯起凤：《吟香堂曲谱》，吟香堂藏版原刻本，刘崇德主编：《中国古代曲谱大全》第五册收录，辽海出版社2009年版

19. ［清］王锡纯、李秀云：《遏云阁曲谱》，扫叶山房刻本，刘崇德主编：《中国古代曲谱大全》第五册，辽海出版社2009年版

20. ［清］殷溎深原稿、张怡庵增订：《六也曲谱》，苏州振兴书社1908年原刊，刘崇德主编：《中国古代曲谱大全》第五册，辽海出版社2009年版

21. ［清］叶堂编撰：《纳书楹四梦全谱》，《续修四库全书》第1757册，上海古籍出版社2002年版

22. ［清］汤彬和、顾俊德编：《太古传宗》，清乾隆十四年（1749）刊本，刘崇德主编：《中国古代曲谱大全》第一册，辽海出版社2009年版

23. ［清］王正祥：《新定十二律京腔谱》，王秋桂主编：《善本戏曲丛刊》第三辑，台湾学生书局1984年版

24. 王季烈、刘富梁编撰：《集成曲谱》，商务印书馆1925年版

25. 俞振飞：《振飞曲谱》，上海文艺出版社1982年版

26. 吴梅：《南北词简谱》，王卫民编：《吴梅全集》，河北教育出版社2002年版

27. 俞振飞编：《粟庐曲谱》，上海辞书出版社2013年版

28. 刘崇德主编：《中国古代曲谱大全》，辽海出版社2009年版

二、典籍类

1. 《古本戏曲丛刊》编辑委员会：《古本戏曲丛刊初集》，商务印书馆影印本1954年版
2. 《古本戏曲丛刊》编辑委员会：《古本戏曲丛刊二集》，商务印书馆影印本1955年版
3. 《古本戏曲丛刊》编辑委员会：《古本戏曲丛刊三集》，文学古籍刊行社影印本1957年版
4. 《古本戏曲丛刊》编辑委员会：《古本戏曲丛刊四集》，商务印书馆影印本1958年版
5. 《古本戏曲丛刊》编辑委员会：《古本戏曲丛刊五集》，上海古籍出版社影印本1986年版
6. 《古本戏曲丛刊》编辑委员会：《古本戏曲丛刊九集》，商务印书馆影印本1964年版
7. 中国社科院文学研究所编：《古本戏曲丛刊六集》，国家图书馆出版社2015年版
8. ［明］臧晋叔：《元曲选》，中华书局1979年版
9. ［明］毛晋编：《六十种曲》，中华书局1958年版
10. ［明］胡文焕：《群音类选》，中华书局1980年版
11. ［清］钱德苍编撰，汪协如点校：《缀白裘》，中华书局2005年版
12. ［清］董康编：《曲海总目提要》，人民文学出版社2014年版
13. 傅惜华：《元代杂剧全目》，作家出版社1957年版
14. 傅惜华：《明代传奇全目》，人民文学出版社1959年版
15. 傅惜华：《清代杂剧全目》，人民文学出版社1981年版
16. 刘世珩选辑：《暖红室汇刻传奇》，江苏广陵古籍刊行社1978—1984年版
17. 徐沁君：《新校元刊杂剧三十种》，中华书局1980年版
18. 隋树森编：《全元散曲》，中华书局1964年版
19. 谢伯阳编：《全明散曲》，齐鲁书社1993年版
20. 凌景埏、谢伯阳编：《全清散曲》，齐鲁书社1985年版

21. 吴书荫主编：《绥中吴氏藏抄本稿本戏曲丛刊》（48册），学苑出版社2004年版

22. 王文章主编：《傅惜华藏古典戏曲珍本丛刊》（145册），学苑出版社2010年版

23. 黄仕忠主编：《清车王府藏戏曲全编》（20册），广东人民出版社2013年版

24. 刘祯、程鲁洁编：《郑振铎藏戏曲珍本文献丛刊》（70册），国家图书馆出版社2017年版

25. 廖可斌主编：《稀见明代戏曲丛刊》（8卷），东方出版中心2018年版

26. ［明］汤显祖著，钱南扬校点：《汤显祖戏曲集》，上海古籍出版社1978年版

27. ［明］汤显祖著，徐朔方笺校：《汤显祖全集》，北京古籍出版社1999年版

28. 钱南扬校注：《永乐大典戏文三种校注》，中华书局1979年版

29. 钱南扬辑录：《宋元戏文辑佚》，古典文学出版社1956年版

30. ［明］徐渭：《徐渭集》，中华书局1983年版

31. ［明］李开先著，卜键校：《李开先全集》（修订本），上海古籍出版社2014年版

32. ［明］张凤翼著，隋树森、秦学人、侯作卿校点：《张凤翼戏曲集》，中华书局1994年版

33. ［明］沈璟著，徐朔方辑校：《沈璟集》，上海古籍出版社2012年版

34. ［明］沈自晋著，张树英点校：《沈自晋集》，中华书局2004年版

35. ［明］梅鼎祚著，侯荣川、陆林校点：《梅鼎祚戏曲集》，黄山书社2016年版

36. ［明］冯梦龙著，俞为民校点：《墨憨斋定本传奇》，《冯梦龙全集》（13、14集），江苏古籍出版社1993年版

37. ［明］冯梦龙著，俞为民校点：《太霞新奏》，《冯梦龙全集》，

江苏古籍出版社 1993 年版

38. ［明］孟称舜著,王汉民、周晓兰编集校点：《孟称舜戏曲集》,巴蜀书社 2006 年版

39. ［明］孟称舜著,朱颖辉集校：《孟称舜集》,中华书局 2005 年版

40. ［明］张禄编：《词林摘艳》,文学古籍刊行社 1955 年影印本

41. ［明］臧贤辑：《盛世新声》,文学古籍刊行社 1955 年影印本

42. 孙崇涛、黄仕忠笺校：《风月锦囊笺校》,中华书局 2000 年版

43. ［明］阮大铖著,徐凌云、胡金望点校：《阮大铖曲四种》,黄山书社 1993 年版

44. ［清］蒋士铨著,周妙中点校：《蒋士铨戏曲集》,中华书局 1993 年版

45. ［清］李玉著,陈古虞、陈多、马圣贵点校：《李玉戏曲集》,上海古籍出版社 2004 年版

46. ［清］李渔：《李渔全集》,浙江古籍出版社 1991 年版

47. ［唐］崔令钦：《教坊记》,中国戏曲研究院编：《中国古典戏曲论著集成》,中国戏剧出版社 1959 年版

48. ［宋］王灼：《碧鸡漫志》,中国戏曲研究院编：《中国古典戏曲论著集成》,中国戏剧出版社 1959 年版

49. ［元］燕南芝庵：《唱论》,中国戏曲研究院编：《中国古典戏曲论著集成》,中国戏剧出版社 1959 年版

50. ［元］周德清：《中原音韵》,中国戏曲研究院编：《中国古典戏曲论著集成》,中国戏剧出版社 1959 年版

51. ［元］钟嗣成：《录鬼簿》,中国戏曲研究院编：《中国古典戏曲论著集成》,中国戏剧出版社 1959 年版

52. ［明］朱权：《太和正音谱》,中国戏曲研究院编：《中国古典戏曲论著集成》,中国戏剧出版社 1959 年版

53. ［明］徐渭：《南词叙录》,中国戏曲研究院编：《中国古典戏

曲论著集成》，中国戏剧出版社1959年版

54.［明］李开先：《词谑》，中国戏曲研究院编：《中国古典戏曲论著集成》，中国戏剧出版社1959年版

55.［明］何良俊：《曲论》，中国戏曲研究院编：《中国古典戏曲论著集成》，中国戏剧出版社1959年版

56.［明］王世贞：《曲藻》，中国戏曲研究院编：《中国古典戏曲论著集成》，中国戏剧出版社1959年版

57.［明］王骥德：《曲律》，中国戏曲研究院编：《中国古典戏曲论著集成》，中国戏剧出版社1959年版

58.［明］沈德符：《顾曲杂言》，中国戏曲研究院编：《中国古典戏曲论著集成》，中国戏剧出版社1959年版

59.［明］徐复祚：《曲论》，中国戏曲研究院编：《中国古典戏曲论著集成》，中国戏剧出版社1959年版

60.［明］凌濛初：《谭曲杂札》，中国戏曲研究院编：《中国古典戏曲论著集成》，中国戏剧出版社1959年版

61.［明］魏良辅：《曲律》，中国戏曲研究院编：《中国古典戏曲论著集成》，中国戏剧出版社1959年版

62.［明］沈宠绥：《度曲须知》，中国戏曲研究院编：《中国古典戏曲论著集成》，中国戏剧出版社1959年版

63.［明］祁彪佳：《远山堂曲品》，中国戏曲研究院编：《中国古典戏曲论著集成》，中国戏剧出版社1959年版

64.［明］祁彪佳：《远山堂剧品》，中国戏曲研究院编：《中国古典戏曲论著集成》，中国戏剧出版社1959年版

65.［明］吕天成：《曲品》，中国戏曲研究院编：《中国古典戏曲论著集成》，中国戏剧出版社1959年版

66.［清］高奕：《新传奇品》，中国戏曲研究院编：《中国古典戏曲论著集成》，中国戏剧出版社1959年版

67.［清］李渔：《闲情偶寄》，中国戏曲研究院编：《中国古典戏曲论著集成》，中国戏剧出版社1959年版

68.［清］黄周星：《制曲枝语》，中国戏曲研究院编：《中国古典戏曲论著集成》，中国戏剧出版社1959年版

69. [清] 徐大椿：《乐府传声》，中国戏曲研究院编：《中国古典戏曲论著集成》，中国戏剧出版社1959年版

70. [清] 无名氏：《传奇汇考标目》，中国戏曲研究院编：《中国古典戏曲论著集成》，中国戏剧出版社1959年版

71. [清] 笠阁渔翁：《笠阁批评旧戏目》，中国戏曲研究院编：《中国古典戏曲论著集成》，中国戏剧出版社1959年版

72. [清] 黄文旸：《重订曲海总目》，中国戏曲研究院编：《中国古典戏曲论著集成》，中国戏剧出版社1959年版

73. [清] 黄丕烈：《也是园藏古今杂剧目录》，中国戏曲研究院编：《中国古典戏曲论著集成》，中国戏剧出版社1959年版

74. [清] 李调元：《雨村曲话》，中国戏曲研究院编：《中国古典戏曲论著集成》，中国戏剧出版社1959年版

75. [清] 李调元：《剧话》，中国戏曲研究院编：《中国古典戏曲论著集成》，中国戏剧出版社1959年版

76. [清] 焦循：《剧说》，中国戏曲研究院编：《中国古典戏曲论著集成》，中国戏剧出版社1959年版

77. [清] 焦循：《花部农谭》，中国戏曲研究院编：《中国古典戏曲论著集成》，中国戏剧出版社1959年版

78. [清] 梁廷柟：《曲话》，中国戏曲研究院编：《中国古典戏曲论著集成》，中国戏剧出版社1959年版

79. [清] 黄旛绰：《梨园原》，中国戏曲研究院编：《中国古典戏曲论著集成》，中国戏剧出版社1959年版

80. [清] 姚燮：《今乐考证》，中国戏曲研究院编：《中国古典戏曲论著集成》，中国戏剧出版社1959年版

81. [元] 陶宗仪：《南村辍耕录》，中华书局1959年版

82. [明] 王世贞撰，魏连科点校：《弇州堂别集》，中华书局1985年版

83. [明] 袁宏道撰，钱伯城笺校：《珂雪斋集》，上海古籍出版社1989年版

84. [明] 梁辰鱼撰，吴书荫编校：《梁辰鱼集》，上海古籍出版社1998年版

85.〔明〕祁彪佳撰：《祁彪佳集》，中华书局 1960 年版

86.〔明〕祁彪佳撰：《祁忠敏公日记》，书目文献出版社 1991 年版

87.〔明〕张岱撰，马兴荣点校：《陶庵梦忆·西湖梦寻》，上海古籍出版社 1982 年版

88.〔明〕阮大铖撰，胡金望、汪长林校点：《咏怀堂诗集》，黄山书社 2006 年版

89.〔清〕永瑢等：《四库全书总目》（影印本），中华书局 1965 年版

90.〔清〕刘熙载撰：《艺概》，上海古籍出版社 1978 年版

91.〔清〕吴伟业撰，李学颖评校：《吴梅村全集》，上海古籍出版社 1990 年版

92.〔清〕唐英撰，周育德校点：《古柏堂戏曲集》，上海古籍出版社 1987 年版

93.〔清〕查慎行撰，周劭标点：《敬业堂诗集》，上海古籍出版社 1986 年版

94.〔清〕朱彝尊撰，黄君坦校点：《静志居诗话》，人民文学出版社 1990 年版

95.〔清〕袁枚：《小仓山房诗文集》，上海古籍出版社 1988 年版

96.〔清〕李斗：《扬州画舫录》，江苏广陵古籍刻印社 1984 年版

97. 阿英编：《红楼梦戏曲集》，中华书局 1978 年版

三、论著类

1. 王国维：《王国维戏曲论文集》，中国戏剧出版社 1984 年版

2. 吴梅：《吴梅全集》（8 卷），王卫民编校，河北教育出版社 2002 年版

3.〔日〕青木正儿著，王古鲁译：《中国近世戏曲史》，中华书局 1954 年版

4. 钱南扬：《钱南扬文集》（6 卷），中华书局 2009 年版

5. 陆侃如、冯沅君：《南戏拾遗》，哈佛燕京学社 1969 年影印本

6. 郑振铎：《中国俗文学史》，商务印书馆 1998 年版

7. 郑振铎：《中国文学研究》，人民文学出版社 2000 年

8. 冯沅君：《古剧说汇》，作家出版社 1956 年版

9. 周贻白：《中国戏剧史长编》，人民文学出版社 1960 年版

10. 周贻白：《中国戏剧发展史纲要》，上海古籍出版社 1979 年版

11. 庄一拂：《古典戏曲存目汇考》，上海古籍出版社 1982 年版

12. 赵景深：《明清传奇钩沉》，古典文学出版社 1956 年版

13. 赵景深：《明清曲谈》，古典文学出版社 1957 年版

14. 赵景深：《元明南戏考略》，作家出版社 1958 年版

15. 赵景深：《读曲小识》，中华书局 1959 年版

16. 赵景深：《戏曲笔谈》，上海古籍出版社 1962 年版

17. 赵景深：《曲论初探》，上海文艺出版社 1980 年版

18. 赵景深、张增元：《方志著录元明清曲家传略》，中华书局 1987 年版

19. 王力：《汉语诗律学》，上海教育出版社 1958 年版

20. 王易：《词曲史》，江苏教育出版社 2005 年版

21. 王利器：《元明清三代禁毁小说戏曲史料》，上海古籍出版社 1981 年版

22. 徐朔方：《晚明曲家年谱》（三卷），浙江古籍出版社 1993 年版

23. 徐朔方、孙秋克编：《南戏与传奇研究》，湖北教育出版社 2004 年版

24. 徐朔方：《汤显祖年谱》，中华书局 1958 年版

25. 徐朔方：《论汤显祖及其他》，上海古籍出版社 1983 年版

26. 徐朔方、杨笑梅合注：《〈牡丹亭〉校注》，中华书局 1957 年版

27. 徐朔方：《〈长生殿〉校注》，人民文学出版社 1958 年版

28. 孙楷第：《也是园古今杂剧考》，上杂出版社 1953 年版

29. 谭正璧：《话本与古剧》，上海古籍出版社 1983 年版

30. 叶德均：《戏曲小说丛考》，中华书局 1979 年版

31. 杨荫浏：《中国古代音乐史稿》，人民音乐出版社 1981 年版

32. 杨荫浏：《杨荫浏音乐论文选集》，上海文艺出版社1986年版

33. 吴熊和：《唐宋词通论》，浙江古籍出版社1989年版

34. 汪经昌：《曲学例释》，台湾中华书局1984年版

35. 王守泰主编：《昆曲曲牌及套数范例集·南套》，上海文艺出版社1994年版

36. 项远村：《曲韵易通》，中华书局1963年版

37. 冒广生著，冒怀辛整理：《冒鹤亭词曲论文选》，上海古籍出版社1992年版

38. 洛地：《戏曲与浙江》，浙江人民出版社1991年版

39. 洛地：《词乐曲唱》，人民音乐出版社2001年版

40. 胡忌：《宋金杂剧考》，古典文学出版社1957年版

41. 胡忌：《菊花新曲破》，中华书局2008年版

42. 蒋星煜：《中国戏曲史钩沉》，中州书画社1982年版

43. 齐森华、陈多、叶长海主编：《中国曲学大辞典》，浙江教育出版社1997年版

44. 叶长海：《曲学与戏剧学》，学林出版社1999年版

45. 叶长海：《中国戏剧学史稿》，上海文艺出版社1986年版

46. 胡忌、刘致中：《昆剧发展史》，中国戏剧出版社1989年版

47. 蔡毅编著：《中国古典戏曲序跋汇编》（4册），齐鲁书社1989年版

48. 俞为民：《中国古代曲体文学格律研究》，中华书局2011年版

49. 俞为民、孙蓉蓉：《中国古代戏曲理论史通论》（上下），中华书局2016年版

50. 俞为民：《曲体研究》，中华书局2005年版

51. 俞为民：《昆曲格律研究》，南京大学出版社2009年版

52. 俞为民：《宋元南戏文本考论》，中华书局2014年版

53. 俞为民、孙蓉蓉编：《历代曲话汇编·唐宋元编》，黄山书社2006年版

54. 俞为民、孙蓉蓉编：《历代曲话汇编·明代编》（三卷），黄山

书社 2009 年版

55. 俞为民、孙蓉蓉编:《历代曲话汇编·清代编》(三卷),黄山书社 2008 年版

56. 俞为民、孙蓉蓉编:《历代曲话汇编·近代编》(三卷),黄山书社 2009 年版

57. 李修生:《古本戏曲剧目提要》,文化艺术出版社 1997 年版

58. 袁世硕:《孔尚任年谱》,山东人民出版社 1962 年版

59. 章培恒:《洪昇年谱》,上海古籍出版社 1979 年版

60. 赵山林:《中国戏剧学通论》,安徽教育出版社 1995 年版

61. 谭帆、陆炜:《中国古典戏剧理论史》,华东师范大学出版社 2005 年版

62. 王小盾:《唐代酒令艺术》,知识出版社 1995 年版

63. 王小盾:《隋唐五代燕乐杂言歌辞研究》,中华书局 1995 年版

64. 李昌集:《中国古代散曲史》,华东师范大学出版社 1991 年版

65. 李昌集:《中国古代曲学史》,华东师范大学出版社 1997 年版

66. 罗锦堂:《中国散曲史》,陕西师范大学出版社 2017 年版

67. 罗锦堂:《北曲小令谱·南曲小令谱》,陕西师范大学出版总社 2017 年版

68. 毛效同编:《汤显祖研究资料汇编》,上海古籍出版社 1986 年版

69. 徐扶明编:《牡丹亭研究资料考释》,上海古籍出版社 1987 年版

70. 陆萼庭:《清代戏曲家丛考》,学林出版社 1995 年版

71. 陆萼庭:《昆剧演出史稿》,上海文艺出版社 1980 年版

72. 邓长风:《明清戏曲家考略》,上海古籍出版社 1994 年版

73. 邓长风:《明清戏曲家考略续编》,上海古籍出版社 1997 年版

74. 邓长风:《明清戏曲家考略三编》,上海古籍出版社 1999

年版

75. 孙崇涛：《风月锦囊考释》，中华书局 2000 年版

76. 孙崇涛：《南戏论丛》，中华书局 2001 年版

77. 郭英德：《明清传奇综录》（上下），河北人民出版社 1997 年版

78. 郭英德：《明清传奇史》，江苏古籍出版社 1999 年版

79. 郭英德：《明清文人传奇研究》，北京师范大学出版社 2001 年版

80. 郭英德、李志远：《明清戏曲序跋纂笺》，人民文学出版社 2021 年版

81. 周维培：《曲谱研究》，江苏古籍出版社 1999 年版

82. 周维培：《论〈中原音韵〉》，中国戏剧出版社 1990 年版

83. 赵义山：《元散曲通论》，上海古籍出版社 2004 年版

84. 赵义山：《明清散曲史》，人民出版社 2007 年版

85. 周妙中：《清代戏曲史》，中州古籍出版社 1987 年版

86. 程华平：《明清传奇编年史稿》，齐鲁书社 2008 年版

87. 程华平：《明清传奇杂剧编年史》，上海人民出版社、上海书店出版社 2020 年版

88. 朱谦之：《中国音乐文学史》，上海人民出版社 2006 年版

89. 程炳达、王卫民编著：《中国历代曲论释评》，民族出版社 2000 年版

90. 王耀华：《中国传统音乐乐谱学》，福建教育出版社 2006 年版

91. 杜桂萍：《清初杂剧研究》，人民文学出版社 2005 年版

92. 杜桂萍：《文献与文心：元明清文学考论》，中华书局 2009 年版

93. 杜桂萍：《文体形态、文人心态与文学生态》，商务印书馆 2019 年版

94. 李舜华：《礼乐与明前中期演剧》，上海古籍出版社 2006 年版

95. 李舜华：《从礼乐到演剧：明代复古乐思潮的消长》，复旦大

学出版社2018年版

96. 王小盾、杨栋编：《词曲研究》，湖北教育出版社2004年版

97. 朱昆槐：《昆曲清唱研究》，大安出版社1991年版

98. 郑孟津：《宋词音乐研究》，中国文史出版社2004年版

99. 江合友：《明清词谱史》，上海古籍出版社2008年版

100. 王瑜瑜：《中国古代戏曲目录研究》，人民文学出版社2013年版

101. 廖可斌：《明代文学复古运动研究》，上海古籍出版社1994年版

102. 陈宝良：《明代士大夫的精神世界》，北京师范大学出版社2018年版

103. 蔡孟珍：《沈宠绥曲学探微》，五南图书出版公司1999年版

104. 朱夏君：《二十世纪昆曲研究》，上海古籍出版社2015年版

105. 吴志武：《〈新定九宫大成南北词宫谱〉研究》，人民音乐出版社2017年版

106. 黄思超：《集曲研究——以万历至康熙曲谱的集曲为论述范畴》（上下），台湾花木兰文化出版社2016年版

107. 林佳仪：《〈纳书楹曲谱〉研究——以〈四梦全谱〉订谱作法为核心》（上下），台湾花木兰文化出版社2012年版

108. 黄振林：《明清传奇与地方声腔关系考论》，上海人民出版社2014年版

109. 黄振林：《明清曲学批评论稿》，武汉大学出版社2017年版

110. 李晓芹：《〈曲谱大成〉稿本三种研究》，南开大学出版社2015年版

111. 林佳仪：《曲谱编订与牌套变迁》，台湾政治大学出版社2016年版

112. 李蕊：《元曲用韵研究》，社会科学文献出版社2015年版

113. 石艺：《沈璟曲谱研究》，南京大学2011年博士学位论文

(在线)

114. 余治平:《昇平署昆剧折子戏改编研究——以明传奇为中心》,复旦大学 2013 年博士学位论文(在线)

115. 鲍开恺:《晚清民国昆曲宫谱研究》,南京大学 2014 年博士学位论文(在线)

116. 魏洪州:《明清戏曲格律谱研究》,黑龙江大学 2015 年博士学位论文(在线)

117. 毋丹:《清代至近代戏曲工尺谱研究》,浙江大学 2016 年博士学位论文(在线)

118. 陈浩波:《蒋孝研究》,上海戏剧学院 2017 年博士学位论文(在线)

后 记

本书是我主持的国家社科基金西部项目《传统曲谱与明清传奇关系研究》(项目批准号 17XZW014)的成果材料,经过国家社科规划办组织专家鉴定后同意结项(结项证书号 20220625),交付出版。自从 2017 年 6 月获批这个项目以来,整个研究过程都处于非常紧张的状态。尽管本人之前已经有过两次国家社科基金项目研究的经验和积累,但面对这个传统曲学中最枯燥最烦琐的材料——格律谱,内心还是非常焦虑。主要原因是自己在曲学领域的研究起步晚,曲学研究的难度大,自身读书的积累不足以支撑强大的内心。研究就是在这种矛盾和焦灼中进行。

按照项目申报书设计的研究方案,反复咀嚼和审思,才感觉许多论述依然空泛。曲谱虽然是曲学一个狭小范畴,但涉及的宫调、曲牌、戏文、传奇、例曲及句格、字声、曲韵、平仄等细微问题,却与明清文人传奇创作流变紧密相关,折射出奔涌宏阔的戏曲文化思潮,可以感触到明清文化脉搏的巨大跳动,可以倾听到许多文人起伏搏动的心音。但静心深思,学术研究必须聚焦问题,必须从细微处入手,必须深挖细研而非阔面铺陈,必须把精力紧紧盯住曲谱本身,而非旁涉貌似与论题有关的众多材料。没有其他方法可循,反复研读曲谱材料是最可靠的路径;没有其他理论依托,曲谱本身涵括的术语、概念、范畴就是最可靠的理论。最重要的是回归曲谱本身,认真研读原典,从原始材料中发现问题,又在原始材料中找到解决问题的方法,恐怕是最安全的。目前出版事业发达,无论线上还是线下,查阅古籍已经是非常方便的事情。但要认真静下心来读书并非一件易事。更主要的是,有关曲学的材料已经很多,如何对现有材料进行科学审视并努力还原到历史语境,提出更符合曲学发展规律的

新解呢？回到本课题，试图探讨南曲谱与明清传奇之间相互依存与促进的互动关系，对传统曲学的某些范畴、概念、术语、事件、观点，以及由此熔铸的曲论关系，提出有学术意义和研究价值的思路和见解。书稿在写作过程中，尽量回避有关传奇作家的介绍性论述，回避剧目内容的重复性叙述，也尽量少用貌似相关但实际上不能说明问题的材料，而是从曲谱序跋、凡例、题解、眉批、尾注、释文、总论等方面发掘其隐含的有价值的材料，注重各部曲谱之间的内在联系。在此基础上进行科学合理的阐释分析，发现和总结有规律性的曲学认识。不知是否达到应有的效果，还诚恳期待专家读者的批评指正。其实，出版之前，拙著已经得到车文明、丁淑梅、徐永明、邹自振、许爱珠等同仁的指点和帮助。很多诚恳的意见已尽努力做出修改，有些意见还没有条件修改提升。发自内心向他们表示衷心的感谢。还要特别感谢我国台湾的两位年轻的学者黄思超博士和林佳仪博士，他们分别把自己有关曲谱研究的著作赠送于我，令我受益匪浅。

早已有人说过，在这个利禄诱惑良多、考评机制功利的年代，读书是让心灵安静的最好方式。记得在北京文津街 7 号国家图书馆古籍馆，在上海淮海中路 1555 号上海图书馆古籍部读书，感觉是内心最为安静祥和的时刻。景山公园边文津街 7 号的沉潜肃穆，躲藏在淮海路商业街上图书馆的安详宁静，是读书人最美丽的风景。感谢家人，特别是妻子何文芳女士对我学术事业的鼎力支持。没有她的贤惠和能干，我很难在学术的道路上走得更远。感谢责任编辑顾雷先生，这是我们的第二次合作。他性情温润、眼光专业，责任心强，工作态度严谨，让我感觉特别投缘。学术没有终点，生命长度有限。晨昏流转，静随光阴翻开卷帙；寒暑易节，喜待岁月染白鬓霜。已过耳顺之年，远离世俗纷扰，洗净功名尘埃，更没有各种考评任务的压力，惟愿让生活简单一点，再简单一点，抓紧时间再读一点书，应该是最幸福的选择。夜深人静，万物安详，读书人的快乐惟内心自知、自享也。

是为后记。

<div style="text-align:right">
黄振林

2022 年 6 月于沪上
</div>